祖父江慎+コズフィッシュ

まえがき
お詫び

思い起こせば11年前。2005年11月にギンザ・グラフィック・ギャラリーで「祖父江慎＋cozfish展」を開催させていただきました。そして、そんな流れのなかで「過去の仕事をまとめて本にして出版しましょう」ということとなり、展覧会直後にできるはずのその本の出版記念イベントの日程までが決まっていきました。

よしっ、ここぞ正念場じゃんって、展覧会の準備をしながら本作りにかかってみたものの、過去の仕事の整理と撮影をしているうちに、どんどん時間がたってしまって、

あっというまに展覧会は終了。そして本ができないままに、出版記念イベントの日もやってきてしまいました。

仕事でお会いする方とかに「い……ということで、2006年以降の出版物については、巻末の方に「出版記念なのに本が間にあわなかったときって、いつもどうしてますか？」と尋ねると、「そんなことは過去に一度もございません」との返事。……困りました。

そんな困ったことになってしまった本というのが、実は今読んでいただいているこの本です。

また、この本の作業中に「過去の仕事」がどんどん増えてゆきました。その数およそ1000冊。

かといって、新しくそれらのページを作れば追いかけっこで、いつまでたっても終わりません。

……ということで、2006年以降の出版物については、巻末に「全ブックリスト」にデータだけ載せさせていただきました。そのため「祖父江慎＋コズフィッシュ」は〈全仕事〉のつもりでスタートしたにもかかわらず、〈前―仕事〉みたいになっちゃいました。いろいろな意味を込めて、ごめんね！

そして、さぁ、お待たせしました！！

二〇一六年　早春　祖父江慎

Apologies.

LOOKING BACK, it was eleven years ago. In November 2005 I had the good fortune of exhibiting my past works at Ginza Graphic Gallery, in an exhibition called "*Sobue Shin & cozfish*". Then a discussion about publishing a book that overviews my work arose and we even decided upon the date of its launching event. The book was supposed to be ready right after the exhibition.

I said to myself, "Yes! This is my moment of trial, isn't it?" and began preparing the book along with the exhibition. However, while I was gathering materials and preparing photographs of my previous works, in no time the exhibition was over. The book itself was still nonexistent as of the day of book launch.

Just before I went on stage for a talk on that day, I asked the sponsor of the event, "What do you always do when the book is not ready when you are holding a book launch event?" The answer was "It NEVER happens." I was very worried.

And the book in question is this book that you are now holding in your hands.

"Well, as we are very delayed anyway, let's take time and make this book a superb masterpiece that we will NEVER regret about," I said to myself and the staff, then sat down and seriously resumed working on this publishing project.

Occasionally when I saw people in the business they began excusing themselves by saying, "I am so sorry that I missed buying a copy of your book." I replied, "No, you haven't missed it. Yet." And when I explained the situation they looked all annoyed but eventually such excuses were uttered no more. Maybe I sat down a bit too long.

While I was working on this book my "past works" grew rapidly. Now the count is about one thousand.

But if I made a page for each title it would be like playing tag and we would never catch up and come to completion.

That is the reason why you see only the publishing data for my works after 2006 in the full list of books I designed at the end of this volume. We started this project of "*Sobue Shin & cozfish*" with the intention of making it "The Complete Works", but as it turned out it looks more like an "Incomplete Works". All in all, please excuse me! And now, here it goes!! Thank you all for waiting.

Early spring, 2016
Signed, Sobue Shin

1/20 SCALE 『祖父江慎 + コズフィッシュ』台割り　もくじ

本文用紙サイズ=A4変形（天地279㎜×左右210㎜） 本文全412p＋表紙，カバー，帯
207か208

- A ……2〜8折，10〜15折，17〜21折，計288p
- B ……1折，計8p
- C ……9折，16折，計32p
- D ……22〜26折，計80p
- E ……1折と2折の間の別丁，2枚，計4p

位置	内容
表3	小口ノリ
表2	ゆるチップ
表1	エンボス加工
表紙	
表4	エンボス加工
	バーコード
カバー	
帯	

1折：総扉／まえがき（お詫び）／Foreword (Apologies)／現在地（台割り・もくじ）／造本設計／フォーマット＋書体設定／加工など／1折と2折の間／おまけコズピカ／朝倉世界一／アターシャ松永／おまけワックスプラス

（乾 兌 離 震 巽 坎 艮 坤）

2折 COMICS：あ 相原コージ 6／赤塚不二夫 8／9／岡崎京子／11 12／13／14 朝倉世界一／16 イッキ／17／楳図かずお 18／19／20 樹なつみ・イワモトケンチ・蛭子能収

3折：岡野玲子 21／22／23／岡崎京子 24／25／小野塚カホリ・駕籠真太郎 26／27 喜国雅彦 28／29／30 国喜由香・麒麟様／小泉吉宏／32 玖保キリコ・こいずみまり／33 小泉吉宏／34 高野聖子ナ／35／さくらももこ・さ 36

4折：37 38 39 佐々木倫子 40 C・M・シュルツ 41 42 しりあがり寿 43 44 45 46 47 48 杉浦茂 49 50 51 52

5折：53 54 55 56 とがしやすたか 57 58 とり・みき 59 60 61 62 63 64 65 中川いさみ・な 66 67 68

6折：マーヴルコミックス 84／83 ほりのぶゆき 82／81 原律子 80／79 パンチョ近藤 78／77 藤原薫・藤原カムイ・古屋兎丸 75 76／74 花輪和一 73 能條純一 72 71 西島大介 70 永田陵 69

7折：松本大洋 85／86 87 松井雪子 88 松田洋子・三原ミツカズ・諸星大二郎 89 や 山上たつひこ 90 91 矢沢あい 92 93 山田芳裕 94 山岸凉子・やまじえびね 95 T・ヤンソン＋L・ヤンソン 96 97 吉崎観音 98 吉田戦車 99 100

8折：101 102 103 104 105 106 107 108 109 110 111 112 113 114 115 吉野朔実 116

9折 NOTES：117「伝染るんです。①」118「伝染るんです。②③」119 120「伝染るんです。④⑤」121「陰陽師」122「山田タコ丸くん」123 124「SF大将」125「アØS」126「瀕死のエッセイスト」127「ヨシダマークの吉田本」128「殴るぞ」129 130「山田シリーズ」131 132「GOGOモンスター」

10折 YOMIMONO：青木雄二 133 あ 赤川次郎 134 135 赤塚不二夫 136 137 泡坂妻夫 138 荒俣宏 139 T・アンダーウッド＋C・ミラー 140 伊井直行 141 飯野賢治 142 石丸元章 143 磯部涼・井田真木子 144 糸井重里 145 井上晴樹 146 井上雅彦・宇佐見英治 147 大西展子・B・オールディス 148

11折：岡崎京子 149 恩田陸 150 R・コールハース 151 カルチャライフ 152 怪談双書 153 か 笠井潔 154 香山リカ 155 加門七海 156 川上弘美 157 神田うの 158 岸香里・北川想子 159 奇想コレクション 160 Q-Jブックス 161 京極夏彦 162 163 宮藤官九郎 164

12折：165 工藤直子 166 群像 167 小谷野敦・倉本四郎 168 斎藤美奈子 169 さ さくらももこ 170 W・サトクリフ 171 里川りょう 172 沢村幸弘 173 椹木野衣 174 椎名林檎 175 サンボマスター・重松清 176 ジャストブック 177 しりあがり寿 178 新宿二丁目のほかはらかな人々 179 新耳袋 180

13折
パクシーシ・山下	800円本	J・バース 野田昌宏 爆笑問題	沼正三	夏目房之介 南条竹則 20世紀SF	永江朗 夏目房之介	中沢新一	中原昌也 中上紀	ディズニー文庫 冨原眞弓	多島斗志之 ディー	田口ランディ 武田雅哉	瀬戸内寂聴 鈴木いづみ 杉浦茂 高橋源一郎		J&M・スターン	A・スウェイト	
196	195 は	194	193	192	191	190	189	188	187	186	185	184	183	182	181

14折
| 本谷有希子 森晴路 | 宮沢章夫 | A・A・ミルン | | ミステリーランド | 枡野浩一 | 松井雪子 松浦理英子 | 本上まなみ L・マキャフリィ | 古川日出男 | R・ブラッド | R・ブラッドベリ 伏見憲明 | K・フォレット C・ブコウスキー | M・フーコー | J・フィッシャー | ルタ J・フォンクペ | 伴田良輔 雛形あきこ T・ピンチョン | ばばかよ 原田宗典 B・バロウ | 花村萬月 |
| 212 | 211 | 210 ら | 209 | 208 | 207 | 206 | 205 | 204 | 203 | 202 | 201 | 200 | 199 | 198 | 197 や |

15折
| K・ロウ | J・レノン | E・リンド B・リンドグレン | 四方田犬彦 | | よりみちパン!セ | 吉本隆明 | よしもとばなな | 吉田戦車 | 横田潤 横田猛雄 | 夢枕獏 | | 幽 | T・ヤンソン | 森村泰昌 山上兄弟 山上龍彦 | |
| 228 | 227 | 226 | 225 | 224 | 223 | 222 | 221 | 220 | 219 | 218 | 217 | 216 | 215 | 214 | 213 |

16折
| | | | 『ユージニア』 | 『ももこの21世紀日記』 | 『セカンド・ライン』 | 『フィロソフィア・ヤポニカ』 | 『腐りゆく天使』 | 『小説 真夜中の弥次さん喜多さん』 | 『どすこい(仮)』 | 『これでいいのだ。』 | 『トーベ・ヤンソン コレクション』 | NOTES 『大東亞科學奇譚』 |
| 244 | 243 | 242 | 241 | 240 | 239 | 238 | 237 | 236 | 235 | 234 | 233 | 232 | 231 | 230 | 229 |

17折
| | | | | | | | | | 荒木経惟 | アウト | i-D JAPAN | RCサクセション | VISUAL |
| 260 | 259 | 258 | 257 | 256 | 255 | 254 | 253 | 252 | 251 | 250 | 249 | 248 | 247 | 246 | 245 |

18折
| | 企画展 | | M・カルマン M・グラント | きたやまようこ 菊田まりこ 玖保キリコ こどもちゃれんじ | カレンダー | 怪談之怪 | オトキノコ | おーなり由子 大鹿智子 小沢忠恭 | 岡野玲子 | | ウゴウゴルーガ W・ヴェンダース | U・ウィリー | 石津ちひろ イワモトケンチ | |
| 276 | 275 | 274 | 273 | 272 | 271 | 270 | 269 | 268 | 267 | 266 | 265 | 264 | 263 | 262 | 261 |

19折
| 地中美術館 | | 大駱駝艦 | SMAP | | スーパージャーナル | 食料品 | 佐藤健 シティボーイズ JACC | 沢渡朔 | 酒井駒子 | | 恋月姫 斉藤武浩 | 五木田智央 | | グッズ | |
| 292 | 291 | 290 | 289 | 288 | 287 | 286 | 285 | 284 | 283 | 282 | 281 | 280 | 279 | 278 | 277 |

20折
| 100% ORANGE | ピカリ J・パターソン I・ポハッタ | 野口真紀 蜷川実花 L・バスカリア | | 内藤礼 | | 中村勘九郎 | | C・ドイル | 寺田克也 | T・テューダー | 寺門孝之 | 手塚治虫 | | Tシャツ | チェブラーシカ |
| 308 | 307 | 306 | 305 | 304 | 303 | 302 | 301 | 300 | 299 | 298 | 297 | 296 | 295 | 294 | 293 |

21折
| ワダエミの衣装世界 | 浪人街 | 横木安良夫 米原康正 ロボット・ミーム展 | ミッフィー展 | 水森亜土 | | 宮澤正明 | モダンチョキチョキズ | | MAYA MAXX | べつやくれい まえをけいこ。 | プラド美術館展 | | ブレインアッシュ | 舟越桂 藤代冥砂 |
| 324 | 323 | 322 | 321 | 320 | 319 | 318 | 317 | 316 | 315 | 314 | 313 | 312 | 311 | 310 | 309 |

22折
| 吉田戦車 | | 喜国雅彦 | 沢田康彦 藤原カムイ 小池桂一 | 間借り事務所 | フォー・セール | とり・みき | 山上たつひこ 野田秀樹 | 増え続ける仕事 | 玖保キリコ | しりあがり寿 | 音楽 | | 工作舎 | 多摩美中退 | BEFORE COZFISH |
| 340 | 339 | 338 | 337 | 336 | 335 | 334 | 333 | 332 | 331 | 330 | 329 | 328 | 327 | 326 | 325 |

23折
| | 2015 | 2016 | 記事&受賞歴 | | | | | Explanatory Notes Shoji Usuda | 解説 臼田捷治 | おまけ「いちばん さいしょのピノッキオ」 | コズフィッシュ |
| xlv | xlvi | xlvii | xlviii | xlix | l | li | lii | liii | liv 347 | lv 346 | 345 | 344 | 343 | 342 | 341 |

24折
| | 2008 | | 2009 | | 2010 | | 2011 | | 2012 | | 2013 | | 2014 | |
| xxix | xxx | xxxi | xxxii | xxxiii | xxxiv | xxxv | xxxvi | xxxvii | xxxviii | xxxix | xl | xli | xlii | xliii | xliv |

25折
| 1998 | | 1999 | 2000 | 2001 | 2002 | | 2003 | | 2004 | 2005 | | 2006 | | 2007 | |
| xiii | xiv | xv | xvi | xvii | xviii | xix | xx | xxi | xxii | xxiii | xxiv | xxv | xxvi | xxvii | xxviii |

26折
| 小ロノリ (秘) | | | クレジット 奥付 | BOOK LIST | Before cozfish 1980~1987 | 1988~1990 | cozfish (仮)1991 | 1992 | 1993 | 有限会社 cozfish 1994 | 1995 | 1996 | | 1997 | |
| 404 | 403 | 402 | 401 | | i | ii | iii | iv | v | vi | vii | viii | ix | x | xi xii |

『祖父江慎＋コズフィッシュ』造本設計

ん？祖父江さんコレホットメルト製本でしたっけ？
すみません！PURに変更して下さい！！！
ホットメルトだと強度が足らないです！！
10年前ならよかったんですけど……。

PIE 中村

製本
サイズ＝A4変形／天地18mmカット／天地279mm×左右210mm
並製ソフト／アジロ綴じ ホットメルト使用

無線綴じ、PURのりに！！
たぶん 207ミリ〜208ミリに。

本表紙
○大和板紙株式会社／ゆるチップ もも（230g/m²）
●表4色，裏1色
▼表1にカバーに使用するものと同じ型を同じ場所にエンボス（凸）押し
☆見返しはないけど，最終折りのさいごのページ，小口がわを表3にノリ付けしてください。
＊紙は，柏原紙商事株式会社さんから取りよせてください。

中村さんへ
えーっ！ノドの画像が5ミリほどなくなっちゃいますよ！？
……でも，◎凶だよーん♥

前・後見返し
なし（ラスト折り，なんちゃって後ろ見返し）

本文
（注：ABCDの用紙が入る箇所は，もくじページの台割りを参照してください）

A
2〜8折，10〜15折，17〜21折（16p）の18台分，計288p
○日本製紙株式会社／b7トラネクスト（AY 55k，115g/m²，紙厚 約141μ）
●4色両面（CMYKセットインキ・東洋）
☆束厚 約20.3mm？

B
1折，計8p
○北越紀州製紙株式会社／クリーム帳簿（菊Y 59.5k，100g/m²，紙厚 約105μ？）
●4色両面（CMYKセットインキ・東洋）
☆束厚 約0.42mm？

C
9折（16p），16折（16p）の2台分，計32p
○平和紙業株式会社／MAG プレーン（菊Y 50.5k，紙厚 約125μ？）
●2色両面（K出力を真っ黒な東京インキ・スリーエイトで，M出力をDIC-2487で印刷）
☆束厚 約2mm？

D
22折〜26折（16p）の5台分，計80p
○北越紀州製紙株式会社／淡クリームキンマリ（AY 57.5k，104.7g/m²，紙厚 約107μ？）
●4色両面（CMYKセットインキ・東洋）
☆束厚 約4.28mm？

石井さま、
すみませんが
よろしく
お願いします
祖父江より
2016.2.19.

別丁2枚

E（p1-2）
○ヨシモリ株式会社／コズピカ クロギン（菊T 63k）
●表：5色（CMYKセットインキ・東洋＋白オペーク2度刷り）
裏：1色（スミ）
☆基本オイルインキでも大丈夫です。が，必要であればUVインキでお願いします。
☆断裁前の状態でヨシモリ株式会社さんから支給いたしますので，指定の箇所に綴じ込んでください。

E（p3-4）
○ハート株式会社／「ワックスプラス」専用紙（62g/m²）
●表：5色（CMYK＋白オペーク）＋ワックスプラス加工
裏：4色
☆断裁前の状態でハート株式会社さんから支給いたしますので，指定の箇所に綴じ込んでください。

カバー（左右ソデ155mmくらい／全体の左右幅750〜760mm予定）
○王子製紙株式会社／ミセス B-F スーパーホワイト（菊Y 125k）
●4色片面
▼マットPP加工＋エンボス加工
▼PP加工後に，表1部の指定箇所にエンボス加工
凸に押し上げてください（面積100mm四方程度の範囲／表紙で使う型と同じです）
☆型ができたらエンボス用の樹脂板（あるいは真鍮オブジェ）を撮影させてください。
表紙に原寸で印刷します。

☆全体の束予想
約27mm？
原寸でこれくらい？

帯（天地60mm）
○日本製紙株式会社／ユーライト（菊Y 76.5k，127.9g/m²）
●4色片面

サンハンちゃん雄型（樹脂／左）と
雌型（金属／右）。
カバー，表紙，ともに
同じ位置にエンボス（凸）押し

カバー A4変形（279×757mm）
ミセス B-F スーパーホワイト 菊Y 125k（四六180k相当）4色CMYK 透明度の高いマットPP加工後，エンボス（凸）押し

DESIGN PLANS

『祖父江慎 + コズフィッシュ』フォーマットと書体設計

天アキ7mm

小口アキ10mm

スケールグリッド 6mm

COMICS コミックス

祖父江慎+担当マーク
……コズフィッシュの担当デザイナー別に色分けしています。

シリーズごとの番号
……巻末のBOOK LISTとリンクしています。

……詳しくは、巻末のBOOK LIST扉ページをご覧ください。

各見開きに登場する書籍の発行年が、わかります。

著者名/シリーズ名は、あいうえお順に並んでいます。

著者名は、24級。漢字はリュウミンH、かなは游築見出し明朝、欧文はITC Galliard Bold

YOMIMONO 読みもの

VISUAL 写真集/絵本 ほか

YOMIMONO章の本文ページの画像は、書体だけでなく、文字の大きさも確認できるように全て原寸サイズで掲載しました。ページの紙色もあわせて味わってね。

コラム本文は、12級、行送り22歯。筑紫明朝 PRO L。

コラム見出しは、18級。イワタ明朝オールドM。

地がグレーのところは、ブックデザインに関するコラムです。

クレジットは、8級。和文は、こぶりなゴシックW3。

解説は、10級、行送り15歯。筑紫明朝 PRO BL。三角（▶）は90%縮小。欧文はCaecilia 55 Roman。スラッシュ（/）とコロン（:）はヒラギノ角ゴW3、三角（▶）はリュウミン明朝オールドKL。

合成フォント

合成フォント：	こぶりなW3+Caecilia Roman-V		単位：	%	
フォント		サイズ	ベースライン	垂直比率	水平比率
漢字	こぶりなゴシック W3	100%	0%	100%	100%
かな	こぶりなゴシック W3	100%	0%	100%	100%
全角約物	こぶりなゴシック W3	100%	0%	100%	100%
全角記号	こぶりなゴシック W3	100%	0%	100%	100%
半角欧文	PMN Caecilia 55 Ro...	100%	5%	100%	100%
半角数字	PMN Caecilia 55 Ro...	100%	5%	100%	100%
半角	こぶりなゴシック W3	100%	0%	50%	100%
コロン	ヒラギノ角ゴ Pro W3	100%	0%	100%	100%

NOTES 造本設計/フォーマット/台割り など

BOOK LIST 1/16サイズのブックリスト

1980 1981 1982 1983 1984 1985 1986 1987 1988 1989 1990

BOOK LISTページは、年号が多めに入ってます。

1/16スケール

1992 1993 1994 1995 1996 1997 1998 1999 2000 2001 2002 2003 2004 2005 2006 2007

地アキ8mm

『祖父江慎 + コズフィッシュ』おまけ / ワックスプラス製版

ワックスプラス印刷 表面（ツルツル側に）
↓白オペーク＋4色 CMYK

① 先刷り M出力を白オペークで印刷（インキもりもり）

ワックスプラス印刷 裏面（ザラザラ側に）
↓4色 CMYK＋ワックスプラス加工

① CMYKで印刷

用紙は，
ワックスプラス専用紙 62g/m² で。
（一番透ける斤量で）

注意：断裁しないで
凸版印刷さんに納品してください。
「祖父江慎＋コズフィッシュ」
の本にとじ込みます。

② 後刷り CMYKで印刷 →

② C出力をワックスプラス加工 →

参考 印刷したときのイメージ
（注：正確ではありません。）

参考
折ったときのイメージ →

コズフィッシュ＋ハート株式会社 ワックスプラス加工
tel. 06-6942-2370 fax. 06-6946-1488 http://www.heart-group.co.jp/

DESIGN PLANS

サンハンちゃん いつかのばんごはんのまき そぶえしん

タニオリ

アワセル

コズフィッシュ ＋ ハート株式会社 ワックスプラス加工
▲tel. 06-6942-2370 fax. 06-6946-1488 http://www.heart-group.co.jp

ヤ・・マ・・オ・・リ・・

COMICS

1990 1991 1992 1993 1994 1995 1996 1997 1998 1999 2000 2001 2002 2003 2004 2005 2006 2007 20

著者名の「あいうえお」順に並んでます。
奇数ページ左の数字は、各見開きごとの制作年です。

相原コージ

◆じつは巻頭に、別冊が擬態して隠れてるんです。擬態してるのは、初期の試行錯誤時代の『もにもに』なんです。誰も気づかなかったりして？

BIG SPIRITS COMICS SPECIAL 『もにもに』1／菊変・並製ソフト／小学館／2002

▲タイトルロゴは、ヒキガエルの卵のような感じ。かわいい。

▶著者の生ヒゲ入り印刷のテストです。バーコ印刷用のパウダーに生ヒゲを入れることに見事成功したんですが、まんべんなくきれいに生ヒゲを入れるためには、部数を考えると、最低段ボールひと箱分の生ヒゲが必要らしいんです。でも他人のヒゲじゃイヤだしね え……、ということで頓挫。残念！

BIG SPIRITS COMICS SPECIAL 『もにもに』2／擬態・耕製ソフト／小学館／2003

COMICS

2002　2003

カバーには、表紙マンガで活躍している「見えないキャラクター」が、白オペークインキで印刷されてます。

②巻めのノンブルは著者が創作した「もにもに数字」で表記しました。最終ページはすごいぞ！

7

赤塚不二夫

初めての打ち合わせのとき、赤塚先生は「マンガにはデザインなんていらないよ。キャラクターが刷ってあれば、それだけでいい。オレの名前だってなくてもいい」とおっしゃった。スゴイと思った。次の打ち合わせでは、僕に「何をやってもいい」と言ってくれた。またまたスゴイと思った。

竹書房文庫『天才バカボン』全21巻／文庫／赤塚不二夫／1994〜1996

106

単なる文庫版ではなく、単行本未収録作品も含め編年体で編集された、初の完全版。

おそ松くん／竹書房文庫／1995

153

もーれつア太郎／竹書房文庫／全9巻／1994

120

COMICS

1994
1995
1996

『天才バカボン』⑯巻には、赤塚不二夫あらため「山田一郎」時代の作品を収録。「ペンネームを変えても特別いいこともなかったので」、最後のほうではもとの名前に戻されています。

『おそ松くん』は、出版社の都合で⑦巻めまで刊行がとまってしまった。でも、その後、新たな編集・デザインで完全版として再スタートしました。☞次ページへ。

竹書房文庫『おそ松くん』全22巻/文庫/竹書房/2004〜2005

版元のがんばりで、①巻めから出し直し。完全版の刊行なる！完全版のキャラクターにどんなポーズでカバーに登場してもらうか、フジオプロとの話し合いは毎回とても楽しみでした。

▶これ以上のキャッチはない!! 無敵の帯コピー！

COMICS

▼㉑巻、㉒巻には、なんと六兄弟がほとんど登場しません。かわって『天才バカボン』のパパや『もーれつア太郎』のニャロメ、ココロのボスが。……さらに「オバQ」まで登場します。

▲表紙の絵は、大先生の描いた紙クズの山。

◀本はなんと、赤塚先生のデスマスクからスタート。最後はご遺体とお線香……。本文マンガとマンガの間の写真は、フジオプロからお借りしたアルバムより。睡眠中の赤塚先生満載なんです。

『大先生を読む』
B6判・上製カバー装・定価￥330＋税／光文社／2001

カバーは、印刷ののちキャラクターに白の顔料箔をのせて完成。▼これが箔を押す前の状態。赤と黒の二色印刷。

◀これが白箔を押したところ。黒の上の白、赤の上の白、白の上の白。それぞれの白の違いがおもしろいでしょ？

赤塚不二夫

赤塚不二夫

COMICS

アターシャ松永

著者からの依頼は「すごく変な本にしてほしい」。実は、それってある意味一番難しいんです。

▶「購峯アイロ」はこっち←スタート。

▼「ミンドスバッッカッ」は黄色。

▼▼前と後ろの見返しを合わせると大きなお姫さま登場。びっくりでしょ？お友だちの本と合わせてみよう！

Kodansha Comics 別フレ DX／講談社／1993／A5・並製／『アターシャ松永』

▶「購峯アイロ」はピンク色。ひと見開きおきのがコワ。

▶背には、「別フレデラックス」。キャラのウサギがツヤガラスしています。

▶「購峯アイロ」の表紙は「別フレデラックス」。表紙は「講談社コミックス」。表紙は「講談社コミックス」のデザインをアレンジ。

▶「ミンドスバッッカッ」はこっち←スタート。「講談社コミックス」のデザインをアレンジ。

朝倉世界一

ACTION COMICS『山田タコ丸くん』1／A5／並製ソフト／双葉社／1991 16+

▶ 本文中の「輝きたいの」シリーズには、蓄光インキを使用。電気を消すとオチがわかるんですよ!!……でも、気づいた人が意外と少なくてちょっと残念。

▶ カバーをはずすと、朝倉さんデザインの手描きデザインワーク炸裂!!

▶ パラパラマンガをノドにのせたんです。やっぱりパラパラしにくいですね。

ACTION COMICS『山田タコ丸くん』2／A5／並製ソフト／双葉社／1991 16+

▶ へちまちゃん。こするとランデブーな香りがするよ。

▶ 3巻すべて、前後の見返しと小口三方、天にも地にも横にも手描きの模様がつながって描かれています。できあがった本に朝倉さんがじかに描いたって感じ。

① 1巻めは、本文に色上質紙を使用。② 2巻以降はコスト削減のため、安い本文用紙に印刷で色づけしました。

COMICS 14

1991 1992

▶バッタ兄さんをこすると、服の色が消え、正体があきらかに!!正体があきらかに!!示温インキ使用。

ACTION COMICS 『山田タコ丸くん』3／A5／並製ソフト／双葉社／1992

▶ノンブルはすべて朝倉さんの手描き。各巻ごとに違います。

朝倉さんの本って、版下制作で写植をほとんど使わなかったんですよ。

BAMBOO COMICS 『おさるでグラッチェ』／A5／並製ソフト／竹書房／1992

▶全体になんとなく汚れた感じのカバー。なのでキラキラのダイヤモンドみたいのを入れてみました。

15

紛れるマンガ原稿

一九九二年十月、朝倉世界一さんの本が、三冊同時期に刊行されることになった。出版社は竹書房と双葉社、デザインするのは、コズフィッシュとボラーレだ。

せっかくだから書店の平台置きを意識して共通の帯を作ることに。打ち合わせは帯の話を超えて盛り上がり、朝倉さんのマンガ原稿が飛び交い、居あわせた各印刷所の人は原稿をまちがって持って帰ってしまったんだ。で、とにかく発売できた。

でも、見本を見てみると、『おさるでグラッチェ』のマンガと「山田タコ丸くん」のマンガが入れ替わってしまっていた。さらに、どうも「おさるでグラッチェ」の原稿が一枚足りない。いろいろ探してみるとその足りなかったマンガは、ボラーレがデザインした『アポロ』のカバー裏から発見されたのであった。

……っていうのは、もちろん大嘘だけど、バブルな時代って出版社やデザイナーを超えてのコミュニケーションがあり、とても楽しかった。このよくわからない混乱パラダイスのプランには、朝倉さんがすご〜く積極的、ってわけじゃなかったけれど、楽しんでくれてたんだよ。

▶ 同時発売の三冊。

▶ ホントはありえないんだけど、竹書房『おさるでグラッチェ』にまざった「山田タコ丸くん」のマンガ。

▶ こっちも同様、双葉社「山田タコ丸くん」にまざった「おさるでグラッチェ」のマンガ。

▶ デザインオフィス・ボラーレが制作した『アポロ』のカバー裏から発見された「おさるでグラッチェ」のマンガ。……ありえないんだけど。

イッキ

スピリッツ増刊『イッキ』1〜13／B5・平綴じ雑誌／小学館／2000〜2003　『月刊イッキ』2003年4月号〜／B5・平綴じ雑誌／小学館／2003〜

▲ 初期の目次ページは、毎号デザインを変えてたんです。読者は読みたいマンガをさがすのに一苦労だったかも。

COMICS

16

▶創刊号から関わって一番長く続いている雑誌。毎号違う雑誌に見えるといいなあと思いながら表紙をデザインしてます。そのせいか号によって、アニメのコーナー、レディコミのコーナーなどなど、神出鬼没。

楳図かずお

UMEZZ PERFECTION!は、あくまでもオリジナル原稿を重視して、完全版のシリーズを目指しました。デザインに関しては、シリーズ性を少しだけ残しながら、各作品の内容に応じた形を最優先させました。

▶扉のテーマは強烈な光と影。扉の黒いシルエットがポイント。

▶爬虫類の妖しく美しい肌ごこちを意識して表紙はウロコ形エンボスの入った用紙に、見返しは不思議な光の感じにもつパールの用紙に、へびのウロコ写真を銀で印刷。

▶カバーには、エンボス加工で物語のキーにもなっている怪しい顔が!!

▶各扉に潜むサークル図形は、カバーの穴とリンクする。

▶カバーソデの挟みかたを変えると、女は消え、収録作「夏の終わり」の風景が現れる。

▶カバーはリバーシブルになっているか、裏返してかけると表4と表1の穴はなくなる。タイトル脇の蝶の色と表4の蝿の位置が変わり、さらに表4に描かれた収録作「首」の女の首が消える。

▶表紙にもカバー同様穴があいている。カバーと表紙の穴を通して、カバー裏に刷られた表題作「蟲たちの家」に登場する女の姿が覗く。

▶窓がテーマのデザインとなっていますが、内容を読めばナルホド!!と思ってもらえるのでは。

BIG COMICS SPECIAL UMEZZ PERFECTION! 01『へび女』初収録雑誌/少年ブック 1965

BIG COMICS SPECIAL UMEZZ PERFECTION! 03『蟲たちの家』初収録雑誌/ビッグコミック 2005

18

BIG COMICS SPECIAL UMEZZ PERFECTION! 02 『おろち』上・喪家『ノストラダムス大予言』2005

著者が強い色を好むためなのかどうか、渋い色のカバーでの楳図本は、なかなかお目にかかれない。『ねがい』は、意図的に色を抑え、触ったときの感触と表面のテクスチュアを優先させました。カバー絵のモクメが雨に濡れてる感じで哀しいでしょ〜。いままでの作品集のイメージとはひと味違いますね！

▲表紙の背（右）には怯えた表情の顔が。……その叫びパワーがカバーの背（左）にも定着しちゃってます。

▶各巻カバー・扉の裏には蛍光色べったり印刷。

▶扉は、裏に印刷された蛍光色が透けて見えます。おろちの包帯から落ちる血の色って、何色なんだろう？

BIG COMICS SPECIAL UMEZZ PERFECTION! 04 『おろち』1・楳図かずお・小学館／2006

▶「おろち」のメインビジュアルといえば、これしか考えられません。

樹なつみ

「オズ」も「獣王星」も文庫も、カバーは四色＋パールインキ＋蛍光インキの計六色で展開してます。

白泉社文庫『朱鷺色三角』全3巻、『パッション・パレード』全3巻／文庫／白泉社／1997、1998

JETS COMICS『オズ』全4巻／A5・並製ソフト／白泉社／1990〜1992

JETS COMICS『獣王星』全5巻／A5・並製ソフト／白泉社／1994〜2003

イワモトケンチ

ふきだしの中の文字は古い和文タイプライターを使用。さらに壊れたタイプライターの感じを出すために、イワモトさんは何度もコピー機を通してました。もともと貼ってあった写植をすべて貼りかえました。イワモトケンチの絶筆マンガ本です。

MAG COMICS『ライブ』／A5・並製ソフト／マガジンハウス／1991

蛭子能収

▲背表紙には著者の身体検査写真。蛭子さんとは初対面だったんだけど、その場でここ ろよく脱いでくれました。

JETS COMICS『イカす バカもの天国』／B6・並製ソフト／白泉社／1990

あとがき

これから少し長いあとがきを書こうと思います。正直に思ってる事をつれづれに書こうと思います。馬鹿で自分勝手な事ばかり書くと思いますので、先にあやまっておきます。怒る人もいるかも知れないので。ごめんなさい。

八五年夏、当時、知人であったある四コマ漫画家さんから単行本の印税の話を聞いたのがきっかけでした。漫画はほとんど読んでいなかったし、興味もありませんでした。その頃、漫画雑誌を数誌、（講談社のものと集英社のものだったと記憶します）パラパラめくって見ました。それにかなり頭を悪そうでした。ギャグ漫画はまったく笑えません。こんなレベルならすぐにでもデビュー出来るんじゃないかしらん。特にギャグ漫画なら楽勝じゃないかしらん。コマに意味があってはいけないと考えました。1ページを十二コマ、均等に割る事から始めました。とっても冷めた漫画を描いてやろうと思ったので、ギャグ漫画というものは別に意識的に八ページにしようとした訳ではなくて結果的に八ページになっただけですけど、初めに描いたのは十二コマで八ページの「ゴム人間・花ちゃん」（これは「サイボーグ花ちゃん」の原型です）という漫画です。ゴム人間花ちゃんが街に出て次々とレイプをして行くといった話で、何枚か描いていくうちに、なんだか、自分で描いていて自分に酔ってしまって、へんなエクスタシーを感じ

岡野玲子

『コーリング』全3巻／原作・パトリシア・A・マキリップ／A5変・上製ハード丸背／潮出版社／1993〜1994

▲潮出版の『コーリング』1巻は二種あった。そのうち特装本はカバー箔押しで、橋本一子さんのCDも付いてたんですよ。

▼マガジンハウスの並製本『コーリング』のカバー色校が出たときに岡野さんから電話をいただきました。ベース色の選択が内容どおりのまさに岡野さんのイメージしてたとおりのぴったしカンカンだったらしいんです。やったね!!

全3巻／原作・パトリシア・A・マキリップ／A5・並製ソフト／マガジンハウス／2000

1994.6
岡野様、つくりなおしてみました。

『陰陽師』は、シリーズ設計の前に、まずシリーズ羅盤の制作からスタートです。岡野さんと相談しながら作った羅盤をもとに各巻を十二の方位に配置して、全十二冊のシリーズでいこうよ！って盛り上がりました。当初は「そんなに描けるかしら？」とおっしゃっていた岡野さんでしたが、最終的には十二冊では足りなくなってしまい、十三冊めを中央に配置して最終巻とすることになりました。

JETS COMICS『陰陽師』全13巻／原作：夢枕獏／A5・並製ソフト／白泉社／1999～2005

岡野玲子　原作：夢枕獏

陰陽師　13　太陽

▶背表紙のイラスト原画と巻数指定。

▶方位順に並べ替えると。

▶単行本は、陰陽道でいう十二月将順に刊行されています。でも右から左に各巻の背の下に数字があります（表紙の背の下）に並べ替えると、背表紙のイラストが完成します！

▶刊行順。

COMICS 22

1994
1995
1996
1997
1998
1999
2000
2001
2002
2005

▲表紙に描かれた星座たちは、透明カバーを重ねたとき北極星を軸に少しだけ回転します。安倍晴明も同様に、華麗な舞いを。ソデにあるの は東洋と西洋の重ね星図。もう片側のソデには五芒星形と方位・色などの関係図。

『画集 陰陽師』/原作・夢枕獏／B4変・並製ソフト／白泉社／2002

▼最初の版元はスコラだったが8巻めで倒産してしまった。その後、白泉社で1巻めから出版し直すことになったんだけど、デザインを変えることなくいけることとなり、ラッキーだった。写植・版下で制作していたものをマッキントッシュでブラッシュアップしつつ作り直したんです。

SC DELUXEシリーズ『陰陽師』1～8／原作・夢枕獏／A5・並製ソフト／スコラ／1994～1998

岡崎京子

YOUNG ROSE COMICS DELUXE『危険な二人』／A5・並製ソフト／角川書店／1992

YOUNG ROSE COMICS DELUXE『ヘテロセクシャル』／A5・並製ソフト／角川書店／1995

当時、岡崎さんの事務所とコズフィッシュはどちらも同じ原宿でご近所だった。コンビニ前の自販機で買った缶コーヒーをぐいっと飲みながら、空を見るでもなく目の前から岡崎さんが歩いてきた。「自販機前で腰に手をあてて缶コーヒー飲みほす人ってホントにいたんだ、しかも知り合いで」って笑われた。

▲初めてデザインさせてもらったのは『危険な二人』。ちょっと昔の「VOGUE」っぽくいこう！と盛り上がりました。

▼二冊めは『ヘテロセクシャル』。「パラレル・ヴィジョン」「アウトサイダー・アート」の展覧会が開催されていた時期。それに影響された岡崎さんの発案に応じて、どんどん過剰に！という感じで進めました。ペイズリー模様やレース模様などを使い、過剰なアートワークを施しています。

▶前付部のカラフル小口。

▶表紙。

▶短編小説。

▶本文小口に突如現れる色。

▶飾り扉。

▶見返し。

1992

1995

ヘテロセクシャル
岡崎京子

YOUNG ROSÉ COMICS

25

本の形って、こんなふうにできてくる

デザイン依頼は、突然やってくる。たいていは編集者からの電話で始まる。「もしもお願いできますか?」って負けてはいられない。図録を見たいする、おおざっぱなデザイン方向性を確認し合って、その場でカバーイラストの依頼。そのときのは、たしか「カバーの絵は、輪郭線禁止。絵の具で絵画調のドローイング」だった。それを表1と表4用に連作で二枚お願いした。いよいよ楽しい設計が始められる。

『ヘテロセクシャル』のときは、電話のあとで岡崎さんの企画メモがファックスで送られてきた(右上)。このあとで岡崎さんの企画メモがあるかによって遊び方が変わってくる。それを見ながら用紙を選び造本設計するのが一番だ。

まず編集者の台割をもとにおおざっぱなサムネールふうに台割を組み直す。どれくらいページの端数が出るかによって遊び方が変わってくる。それを見ながら用紙を選び造本設計するのが一番だ。

いよいよイラストができあがる。ため事前に著者の承諾をすることは念のため事前に著者の承諾をするときは念も多い。予算があわず何度も作ることも多い。極端なことをするときは念のため事前に著者の承諾をもらう。……で、OKが出たらいよいよ入稿用のフォーマット設計だ。フォーマットは、その内容の住処を作るのに近い。お話の性格によってマンガや文字や柱の夢を紙面に定着させる。そしてお楽しみの表紙デザイン。カバーの下の表紙はいわば秘密の広場。出版社の販売部からの要請も、ほぼない。あるとしたらコスト面で

打ち合わせの日に岡崎さんは、ブックデザインのめざすべき世界観のある展覧会の図録と、カバーのデザインプランを何枚も持ってきてくれた(右下)。すごく丁寧!こっちだ(僕の名前の前のスミベタがとても気になるぞ)。

角川 山田様 パラレルなパッチワーク本もいいですよね。

岡崎単行本企画メモ
1993年11月5日

山田さん、お元気ですか? このまえは、遅刻してごめんなさい&笑って許してくださってありがとうございました。例の 短編集の企画のあらすじについて、わりしっかり考えてみました。検討してみてくださいね。

I タイトルについて

いろいろ考えてみましたが、〈ヘテロセクシャル〉というのを、つけてみました。そう、ちゃんといいますと、『岡崎京子短編集 ヘテロセクシャル』です。

①ご存じのとおり、①文字通りの意味では、異性愛好者という意味です。男を愛する女、女を愛する男、という意味です。世の中には、ホモもいれば、レズもいる、そしてヘテロまた……って気分です。

②もう少し、立ち入った意味では、こんな意味もあるとか。まず「ヘテロ」という接頭辞は、モノの本によると「異質」、「異種」という意味で、「ホモ」の反対語。そして「ヘテロジーニアス」とは、つまり「遺伝的には、親と娘からきた一対の遺伝子が異なった型をしている場合をいう」のだそうです。「ヘテロな遺伝子型を持つ植物を自殖した場合、その後代では形質の分離が起こり、得られる個体はみな遺伝的に異なったものとなる」とか。

ま、正直なところ己自分でもちんぷんかんぷんですが、なんかサイエンス方面でも、文字通りの意味とは全く別な、かっちょよさがあるかな、と。それに言葉としても新しいし、またインディペンデントで、ちょっとラディカルな気分を受けとめてくれそうな、比喩的なfコロの酸昧もありそうです。

II 構成について

すでに発表済の5篇に加えて、書き下ろしの短編ジャンク・ノベルを、入れてみたいとおもいつきました。たかだか4000字ものですが、これを5章に分け、1ページずつ(各800字)、サンドウィッチ状にはさみこむわけです。サービス満点といえましょう。

内容については、まだ考えていませんが、ラヴラヴでエッチなものがいいとおもっています。もしかしたら、旧作マンガのアレコレに登場するキャラクターたちを、取り扱った事前や事情の別の側面が、書かれるかもしれません。どうかな? タッチはキャシー・アッカー風・パンク感線を狙っていますが……。

III 装幀について

まず第一にイチもニもなく、今回は是非、祖父江慎大先生に、お願いしたくおもっています。

そしてイメージ的には、天使的恋愛ってかんじがいいと思います。ホーリーで、しかも気が狂っていて、もちろんラヴリーな……。

たとえばば、ピエールとジル風な? スペインかメキシコあたりの教会風な? 『パラレルヴィジョン展』風な? 澁澤さと齋藤さが、『分型密者のダンス・パーティー』をしているような? 金の指揮し風な? いえいえレインボウ箔押し風な? その、過剰なグラフィック感覚があふれていて、そして手に持ってるブグリー・モノとしてホーリーな、そんなブックを切望しています。なんだか、自分で言っていることがよくわかりませんが、とにかくそんな感じがいいんじゃないかな、と思っています。

と、まあ、アレコレうるさいことばかりホント子に乗って書きまくっていますが、もちろん、実際には、祖父江さんに100%おまかせします。

台割(左上)と造本設計(左中)、フォーマット(左下)の三つのシートは、本を作るうえで欠かせない。表紙とカバーデザインはたいてい後まわしだ。外回りって中身の延長で皮膚みたいなものだ。だけど販売戦略や分かりやすさが必要なものによっては書店での戦闘用衣装になる。うれしい瞬間!イラストによっては予定の設計を変えたほうがいいときもたまにあるけど今回はバッチリ以上だ。さっそくカバーデザイン。ストレートに絵を見せる。

◀表紙の色見本、二種。

の問題か在庫を管理するうえでの問題くらい。本の実質上の皮膚である見えない場所だけど、ついついここに力が入ってしまう。

小野塚カホリ

◀ビビッドカラーにグロスPPのカバー。
FC GOLD『ニコセッズセレクション』／A5・並製ソフト／祥伝社／2004　459

◀トレペの紙に黒一色のカバー。透きとおる表紙のカラーイラスト。
FEEL COMICS『こうして猫は愛をむさぼる。』／原作：原田梨花／A5・並製ソフト／祥伝社／2002　380

◀パールの紙に、細い手描き文字を金箔(きんぱく)で押したカバー。
FC GOLD『ゆびのわものがたり』／A5・並製ソフト／祥伝社／2004　480.5

FC GOLD『ジョルナダ』／A5・並製ソフト／祥伝社／2002　400

◀カバー文字部はUVシルクの厚盛り印刷＋バックの模様はエンボス加工。

2000
2001
2002
2004

▶異端マンガ一直線の著者がはじめてポピュラーメジャーに挑戦した作品。カバーはUVシルクをノーマルに盛ったグロスタイプの印刷。

駕籠真太郎

ME COMICS『パラノイアストリート』1～3巻／A5・並製ソフト／／2000～2002　322

喜国雅彦

▶鼻水・ヨダレ仕様の1巻とナス仕様の2巻。

SPIRITS HEARTBREAK COMICS 『悪魔のうたたね』全2巻/A4変・並製ソフト/小学館/1996, 1997

YOUNG SUNDAY COMICS 『いつも心に太陽を!』全2巻/A5・並製ソフト/小学館/1996

▲鼻水・ヨダレの浮き出し印刷は、触るとネチャつくバーコ印刷の予定だったが、予算の関係でUVシルク厚盛り印刷に。喜国さんが居酒屋でこの本を知人に渡したとき、受け取った人があわてて「あ、ぬらしちゃった!」とカバーをおしぼりで拭いていたのが、ちょっと嬉しかったそうです。

『YOUNGキクニ』/B5・平綴じ雑誌/竹書房/1990

『ヤングクラブ』7月号/B5・中綴じ雑誌/竹書房/1991

○雑誌表紙のキクニさん。なんでもありのバブル期にデザインした二冊。七○年代半ばの「週刊少年サンデー」ノリの「ヤングキクニ」と、音楽雑誌「PATi・PATi」ノリの「ヤングクラブ」。

COMICS

▼文庫と重ねてみるとこんなに大きいぞ！この大きさぎって気持ちいい。書店でもすごく目立ちましたが、置き場所に困ったためか返品も早かったようで……ゴメンナサイ。

おおきいことはいいこと

オールカラーで、とっても純で、ちょっぴりHで、限りなく愛。

おおきいのがすきな

純なくせにとっても下品な、オールカラーの、4コマまんが。 定価1,200円 本体1,143円

YS COMICS『日本一の男の魂』全19巻、B6変・並製ソフト/小学館/1998〜2007

長期連載中の作品。バラバラにした英語フォントのパーツを組みかえて和文のロゴタイプを作りました。

「日本一の男の魂」、「続・日本一の男の魂」VHS/小学館(販売元:ポニーキャニオン)/1999 各全4巻

YS COMICS『月光の囁き』全6巻、B6変・並製ソフト/小学館/1995〜1997

この作品はギャグじゃなくてシリアス作品。子どもぬりえ仕様で色の付け方が壊れてる。とくに脚や股間には偏執的に強烈な色が。

▶カバーは描き下ろし。大学時代油絵科だっただけあってうまい。この本ができた時、喜国さんは最高にほめてくれた。喜国さんの本をデザインするとき心がけるのは「サービス過剰」精神！

『天国の悪戯』A5・並製ソフト/扶桑社/1995

▶全ページにアラベスク模様をひいてレインボーになるよう、折り単位でインキを変更。

▶お経ふうの目次。

小学館文庫『月光の囁き』全4巻/装画:古屋兎丸/文庫/小学館1999

30

国樹由香

▶喜国さんとラブラブの由香さん。ふたりが飼っていたコタ君との生活を綴ったほのぼの実話。カメラのそばのエサにつられたコタくんをパチリ。

『こたくんとおひるね』全2巻/表紙写真撮影：喜国雅彦、国樹由香/A5/上製本ソフトカバー/小学館/1997〜1998

麒麟様

▶フリーの編集者、佐々木望都子さんが全面的に編集を委任されて作った"なんでもアリ！"のマンガ雑誌。デザインも好きにしていいよと言われ、ノドの空いているところや表4の奥付スペースにマンガを描いたりもしてしまいました。表紙絵は吉田戦車さん。1号で終わってしまいました。

増刊「COMIC 麒麟様」花の号/B5・平綴じ雑誌/双葉社/1990

玖保キリコ

マンガ家の朝倉世界一さんにマンガ家の玖保キリコさんのキャラクターオブジェを作ってもらいました。……ダメ？

▼平行視すると縦にも横にも立体視できる別丁口絵付き。

参考：朝倉世界一／撮影：小林栄一／A5・並製ソフト／小学館／1993

BIG SPIRITS COMICS『女社長』〈第3巻〉玖保キリコ

こいずみまり

Shodensha Feel Comics『ガーデン オブ エデン』／A5・並製ソフト／祥伝社／2004

COMICS

32

小泉吉宏

既刊されてた『シッタカブッタ』シリーズをリ・デザイン。著者の希望です。

『源氏物語 まろ、ん?』／A5変・並製ソフト／幻冬舎／2002

『ブッタとシッタカブッタ』全3巻／四六変・並製ソフト／メディアファクトリー／2003

『愛のシッタカブッタ　あけると気持ちがラクになる本』／四六変・並製ソフト／メディアファクトリー／2003

『ブタのいどころ』／四六変・並製ソフト／メディアファクトリー／2003

『ドッポたち　ちがっててもいいきだよ』／四六変・並製ソフト／メディアファクトリー／2005

日本一わかりやすい「源氏物語」の本。
▼「雲隠」という帖だけは残っているが、本文が存在しない「雲隠」作品はこういう形で。

1993　2002　2003　2004　2005

33

高野聖一ナ

担当編集者提案の①巻・印刷についてはトンと無知な聖一ナが、カバー・表紙・帯と一生懸命同じものを三回描いています。"流用"ということを知らなかったんです。そんなことをしているうちに時間がなくなってきたので、カバー描きが途中になってしまった。しかも表紙・カバーに作品タイトルや著者名など、必要なデータを入れ忘れてました。なのでこんどは表紙を短く折って、本文1ページにたまたま入ってたタイトル文字が見えるように工夫したと思われます。「版元としては本にしたくなかったのに、著者が勝手に作ってしまった」というストーリーのもと、デザインしました。

▶そのうえ聖一ナは、原稿ではなく雑誌をちぎって入稿してしまったため、本文ページのまわりには、掲載誌のアオリ文などがそのまま残っているようです。

▶重ねてみると、表紙とカバーの絵がやっぱり微妙に違ってます。

▶装丁したのは著者と「祖父江慎」のクレジットは入れてません。本ができてから聖一ナが「マンガの中に小さく入れたよ」と聞こえてしまいました。これか？

▶もちろん編集者もデザイナーも関知してないので、表紙裏にむりやり入っている奥付は、こんな感じ。

パパはニューギニア①　著・者 高野聖一ナ　〔『週刊ビッグコミックスピリッツ』1994年9月17日～1995年2月16日号に掲載をものを収録〕発行‐止められる日 1995年6月10日 初版第1刷発行止められる

発行‐止められる者 猪倶光一郎　発行‐止められる所 株式会社 小学館
〒101-01 東京都千代田区一ツ橋2-3-1 編集 (TEL 03-3401-2382)にご連絡ください。販売 03-5365 業務 03-3230-5305 読者サービスセンター (TEL 03-3230-5333) 販売 03-3230-5749
印刷所 凸版印刷株式会社

©KÔYA HIJIRIIÑA 1995 PRINTED IN JAPAN ISBN4-09-179221-9

本書の一部あるいは全部を無断で複写複製することは、著作権法上での例外を除き禁じられています。翻案等は、著作権法上の例外を除き禁じられています。

②巻：出版社公認出版を勝ち得た聖─ナですが、反抗は続きます。編集者にボツにされたマンガがノド部分に無理矢理入ってます。

そのため本のサイズは横に広がってしまいました。隙間が惜しかったのかカバー裏や見返しなどにも、隙間なくマンガで埋め尽くされています。カバー表4では、迷ったあげく採用されなかった、もうひとつの"オチ"も印刷されています。

めいっぱいマンガが入っているのでノンブルを入れる場所がなくなり、コマとコマの隙間にいいかげんに入ってます。

そのうえ奥付を入れる場所もなくなってしまったので、最後のほうのノド部分にもなんとか無理矢理な入れ方で入ってます。

愉快なのか？不愉快なのか？？判然としない恍惚感！こそ聖─ナだよね。

ところで"高野聖─ナ"って名前、最初どう読んでいいのかわからなかった。たかの・せいな？たかや・せいな？こうの・せいいち？……正解は「こうや・ひじりな」です。連載後も読者から「たかのさん、おもしろいよね～」とか聞くことが、たまにあります。このわかりにくさも聖─ナならでは！！じゃかもね。

▶よけいなマンガをノドに入れてしまったため、①巻と②巻を重ねると、大きさが揃わない。……それにしてもこのどうしようもないギャグと超過密でいきすぎた画力のアンバランスは、すごすぎ！！まさに世紀末マンガ！！

さくらももこ

スピリッツボンバーコミックス『神のちから』/四六・上製ハードカバー/小学館/1992

エンタな『ちびまる子ちゃん』とは違って独特な味わいの作品。手作りテイストを大切にして、大量生産の似合わない単行本なのになかなか同じデザインの本に出会えません。

▲扉のイラストは、グー、チョキ、パー三種類の神さまだから、お友だちの本とジャンケンもできます!!

表紙、見返し、本文の用紙の色も、刷りごとに色が変わっていて四種類!! 本文の小口部分にコッソリ投稿されています。「お便り&イラストコーナー」には、ホンモノの花輪和一さんが描いた「花輪くん」がたびたび投稿されています!! どの本に巡り会うのかドキドキ!! 一冊なのに二種類!! ついでにカバーはリバーシブル。ついでに途中からバーコードも入り、さらに二種類!!

▶そのため、表紙の芯紙にスポンジをサンドイッチ!!

めざしたのは、すごく軽い本!!

▶製作部の人に渡した、増刷用設計シート。めんどくさくてごめんなさい。

▼増刷のたびに変わる表紙、見返しのバリエーション。

1992

ウィリアム・モリスのメルヘン版、とも言えるかも。

『COJI-COJI』〈第4巻〉／A5変・上製ケース函装／幻冬舎／2002

374+

2002 2003

▶本文は鮮やかな特色インキで印刷。

『おることとコジコジ』〈第2巻〉／A5変・上製ケース函装／幻冬舎／2003

446+

◀ホロPP使用だから、渦巻き模様が回ります。見てると目が回り〜す。

『コジコジ0〜5』／176×148・上製ハード角背／小学館／2003

420+

37

◆せっかくの特製本なのでいろいろトライ!! カバーをはずしてもきれいなイラストが現れます。天だけの色付けは小口三方色付けより割高ですが、その分チャーミングな仕上がりです。当時の「りぼん」のふろくも収録されてます。

『特製 ちびまる子ちゃん』全5巻／B6変・上製ハード角背／集英社／1999
266+

『永沢君』／B6・上製ハード角背／小学館／1995
138+

▶カバーを裏返してかけ直すと、ひとりぼっちの永沢君……。

▶文庫版のカバーはお姫さまっぽく。

『ちびまる子ちゃん』全9巻／文庫／集英社／2003〜2004
448+

▶おまけとして入れた「お詫びと訂正」。「入っていた方は「当たり」です。」と書かれてるけど、景品があるわけじゃありません。

お詫びと訂正

このたびボンバーコミックス2号に掲載いたしました「ゲへとカツヤン」に、コーコミックスの編集者には、とんでもない勘違いがありました。作者は外国人ではなく、日本人で「永沢君」を描いたさくらももこさんです。編集部は「外国人かな?」と思い、さらにどうして小賀目がこのような誤りを犯したかと申しますと、日本の字でなかったのでてっきり外国人だと思いこんでしまいました。もちろん作者の名前が日本の字ではないとタイトルの上の方にもあるのでまねしたのだと思いますが、かなり遠い国の人だと思いこんでしまいました。本誌をつなげてもおかしくなかったのですが(これはさくら氏が安いコードレス電話子機使用のためまた音声が不明瞭で)「ノムォコ・ソクッラ」ときこえましたので、「ノムォコ・ソクッラ」(これはさくら氏だと思っておりましたところ、「フムォコ・ソクッラ」ときこえてしまったキッパリ。これは疑う余地もなく外国人だと言いました。なんとなく暮らしている人だとイメージが強くわき上がり、もう、それしかすみませんでした。)という事であります。読者の皆様に混乱を招いた事、作者に大変ご迷惑をかけた事、心よりお詫び申し上げます。小賀目は一カ月の自宅謹慎と減俸にて手厚く処罰いたします。

※ご注意　この「お詫びと訂正」が入っていない方は「当たり」です。それぐれもご両親やご友人…

「ボンバーコミックス」(不定期刊)編

▼①巻めのカバーイラストは、「りぼん」にはじめて描かれたまる子ちゃんのカラーイラスト。原画がなかったので、印刷物から丁寧に起こしました。

1995

1999

2003　2004

全2巻／文庫／集英社／2004

39

強敵！廉価版コミックスのシリーズデザイン

マンガといえば、だいたい小B6からB6判サイズの並製本で、値段だって子どものおこづかいで買えてどの安いものだったのだ。もちろん今でもマンガの主流といえばこっちだったりする。でも、この定価を獲得するためには、印刷・製本の工業生産的システマチックな流れにのっからないと不可能だし、部数だって数十万単位で動かせる作品じゃないと実は商品として成り立たない。なので部数の見込みのない作品は単行本になんてならずじまいで終わってしまうことも多かったのだ。

A5サイズのデラックス版や特製マンガ本の登場は、そんなに部数はいかないかもしれないコアな読者を持つ作品からスタートした。そしてサブカルブームとバブルが重なる九〇年代初頭にその価値観が逆転し、いわゆる特装コミックス版のほうが市民権を獲得して現在にいたっている。マンガ本の形って経済に左右されてきている。この先はどうなるんだろ？デフレになると次はコンビニ用コミックスに代表されるさらに廉価な投げ売りコミックスも登場するし、その反動かどうか今では、限定フィギュアのおまけ付き本やパーフェクトな完全版コミックスの人気が高まってきている。この先はどうなるんだろ？

▶一九九二年、りぼんマスコットコミックス『ちびまる子ちゃん』と、おそろい帯の上製本『神のちから』。形も出版社も違うのに、なんだかいい関係♥。

▼『コミック COJI-COJI』（幻冬舎）。りぼんマスコットコミックスで『ちびまる子ちゃん』の隣に置いてもらうため、デザインを揃えさせていただきました。集英社さんの太っ腹に感謝！！

佐々木倫子

IKKI COMIX
『月館の殺人』上・下／A5・並製ソフト／小学館／2005, 2006

上・下2巻本のミステリ・コミック。内容の性格上、外回りで見せていいところと悪いところがあるのでストーリーの結末をこっそり教えてもらって制作。表紙と見返しの地紋パターンは、鉄道マニア編集長の持っていた「国鉄」の古いキップをベースに架空の「月館本線」のパターンを制作。マンガに出てくる幻夜号のマーク作りも楽しかったよ。

BIRZ COMICS 『コミック COJI-COJI』全4巻／小B6・並製ソフト／幻冬舎／2004

チャールズ・M・シュルツ

Sunday Special Peanuts Series『SNOOPY』全10巻／翻訳：谷川俊太郎／176×181／並製ソフト／角川書店／2002〜2004

367

本文用紙は「ホワイトナイト」という印刷しづらい紙をあえて使用してザラザラ感を出し、印刷に関しては、スミだけはしっかり、CMYはあえてかすれ気味とすることで、初出紙であった新聞の雰囲気を

らじ感れるしよに色管イ理ギ会リ社スかのら作届品いしたててみカまラしーたチ。ャ色ーにトつをいベてーはス、に、全ペしージ色指定で挑んだんです。

2002
2003
2004
2005
2006

41

しりあがり寿

▲マンガ稼業十周年記念・サラリーマン三部作。「がんばって描いたんだって思われたくないから、デザインもちょっと手抜きな感じで！」としりあがりさんに頼まれた。「手抜きなデザインで」という依頼には驚いた。
▼『流星課長』の別丁はカーボン紙。次ページに字が写っているような感じがするでしょ？

BAMBOO COMICS サラリーマン3部作『流星課長』、『ヒゲのOL藪内笹子』、『少年マーケッター五郎』／1996

WINGS COMICS 『潮騒サラダサンド』
あがり寿、西家ヒバリ／A5・並製ソフト／新書館／1991

奥さんの西家ヒバリさんとの初の合作本。カバーイラストは西家さん、少女マンガタッチの超ゴージャスかつら!!ビューティフル!!

MAG COMICS 『おしごと』／203×165・上
週ベーシックマガジン、少年ジャンプパンパン／1992

「Hanako」連載時には全ページ色指定をしてました。指定紙は1ページにつき八枚ずつありました。

JETS COMICS 『カモン!恐怖』／A5・並製ソフト／白泉社／1993

タイトルは「恐怖マンガから一番遠いタイトルにしよう」って、しりあがりさんと一緒に決めました。本文ページ、黒枠なので小口三方が真っ黒。

COMICS 42

1991
1992
1993
1996
1999
2000
2003
2004

『続 ヒゲのOL 藪内笹子』
その寂しさもなぜかお似合い。
スペードとクローバーの巻がない
『続・ヒゲのOL 藪内笹子』。

BAMBOO COMICS 『ヒゲのOL 藪内笹子』#夢の章/A5・並製ソフト/竹書房/1999
260

BAMBOO COMICS 『続 ヒゲのOL 藪内笹子』2/A5・並製ソフト/竹書房/2000

サラリーマン三部作のなかの一冊『ヒゲのOL 藪内笹子』が、パフィーのテレビ番組で"おもしろいマンガベスト1"として取り上げられ、大ブレイク!! 竹書房で続編の連載が始まり、単行本のタイトルは『続 ヒゲのOL 藪内笹子』として復活した。サブタイトルは『夢の章』。2巻めは『愛の章』の予定だったが、長く続くと順番がわかりにくくなるのでは? ということで「2」となる。いよいよこれは長期連載だ! と思い、トランプテイストのデザインにしたが、残念なことに、そこで終了。がーん。
……しかし、こんどはエンターブレインで続・続編がスタートした。出版社が変わり、こんどのタイトルは、『真 ヒゲのOL 藪内笹子』。3巻まで続いた。
……連載の掲載誌がころころ変わっていったので、順番がわかりにくいシリーズになってしまった。デザインテイストは、全て貧乏な贅沢だ。

ラブラブハートテイスト。

BEAM COMIX 『真 ヒゲのOL 藪内笹子』全3巻/A5・並製ソフト/エンターブレイン/2003〜2004
424

ピンナップギャルテイスト。

着せ替え人形テイスト。

43

『瀕死のエッセイスト』／B6・上製カバー・地券装／ソフトマジック／2002

▶ 茶色い未晒クラフト紙の見返しをめくると、右ページはスミベタの絵柄がのぞく。"過去を引きずのままに左ページだけで展開するプロローグマンガ。次に、右ページに極端に断裁ずれした扉が現れ、左ページにも断裁ずれした目次が現れる。

▶ 本編の天には、ひとつ前ページの絵柄がのぞく。"過去を引きずのままに左ページだけで展開するプロローグマンガ"!!

▶ あとがきのページの地には、次のページの頭がチラリとのぞく。"未来がこんにちは"なんです!!

▶ 後見返しは前見返しと違い白い晒クラフト紙。カバーフィルムに描かれた闇の下に胎児が隠れてる。

レヴォルトコミックの二冊は「文学っぽいデザインで、デザインは凝りに凝ってほしい」と、しりあがりさん。サラリーマン三部作とは対極的な依頼だった。

『瀕死のエッセイスト』の製本は、本表紙の背側半分に直接キャラコを貼り、残りはむき出しの板紙のまま。表紙加工後にまるごと断裁。それから一冊ずつゴムスタンプを割り印のょに押して、最後に強く空押し。……なので凹んだ部分にもスタンプインキがついてて、ちょっと不思議。空押しの絵柄は、フィルムカバーに描かれている主人公のミイラ姿。

▶ 角川書店から六年前に刊行された最初のバージョン。包帯に軟膏を塗ったようなカバー、地券装。初刷りで絶版。

『瀕死のエッセイスト』／四六・地券装／角川書店／1996

COMICS
44

▶『ア○ス』……まずタイトルが読めません。しりあがりさんは「あまるす」、「あなんとかす」とかいいかげんに読んでいました。僕は「アリス」「アあす」「アがす」などとも読むこともできます。穴が多いので強度アップのため裏面にPPP加工してます。カバーをずらして表紙の著者名をのぞかせると、穴から反射する赤を感じることができます。タをずらして刷ってあるので、表1側から見ると、

◀本文ページは、回転する版面になっている。右ページは順に左上→右上→左下→右下→右上→左上……と時計回りに移動し、左ページは順に左上→右上→左下→右下→右上→左上……と、2ページごとに逆回転。読んでるとクラクラしてしまいます。

▶解説ページの名前とタイトル、『ア○ス』は、レイアウトをするにあたって、思考したり感受することを一切やめて、数値的な判断に支配されて作業してみました。数値って、弱い生きものにとっては安心できる住処なんじゃないかなぁって思うんだけど……？

赤と青の文字をたどると、正円が浮かびあがる。単純に本文の200%サイズ。

▶各扉の見出し文字（黒で印刷）

1996

2002

45

ASPECT COMIX『弥次喜多 in DEEP』1〜4／A5・並製／ハイイロドットアスペクト／1998〜2000

BEAM COMIX『弥次喜多 in DEEP』5〜8／A5・並製／ハイイロドット／エンターブレイン／2001〜2003

▲束がぐーんと出る本文用紙、ホワイトナイト使用の『弥次喜多 in DEEP』。メインページではノンブルを算用数字で右に、サブページは漢数字で左に配置し、それぞれのノンブルを避けるようにして版面が傾いています。

BEAM COMIX『弥次喜多 in DEEP 廉価版』〈全4巻〉B6・並製／ハイイロドット／エンターブレイン／2005

▲廉価版だけになっていく安い合本にしようと、前の版のデータをノンブルごとまとめて使用。巻ごとに通しノンブルはふらなかったので、読み進むうち、ノンブルが減ったり増えたりします。ページ一番下の漢字は、巻数です。

本文用紙は、アストロマットで薄くて締まった束を出し、マットインキでしっくり印刷。版面は、天ノドよりにぐっと寄せて、神聖なる雰囲気に。

『真夜中の弥次さん喜多さん』合本／上製ハード丸背／マガジンハウス／2005／B6判

▼廉価版は内容のまとまりごとに巻を区切ってみることにした。すると1巻めから4巻めに向かってどんどん太っていきました。

ままならないシリーズプラン

弥次喜多 in Deep 8 台割new　2002.11. coz-fish

"プランを立ててきちんとデザインする"ってことが嫌いなくせに、ついつい立ててしまうクセがある。本のできあがりを思い描くうちに気持ちがどんどん2巻、3巻と広がってしまい、壮大な計画になってしまうこともしばしばだ。しかもちゃんと立てたからといって、その通りになるなんて限らない。どちらかといえばたいていは、その通りになってなんない。夏休みの計画表みたいなもので、計画通りいったためしがない。しりあがり寿さんの本も、さくらももこさんの本も"どんな出版社からの刊行であろうとなぜか読者の本棚では、背の著者名の書体と大きさと位置がキチンと揃ってしまう"というプランからスタートした。が、いざ始まってみると、やっぱり思うようにはいかない。どんどん路線は、ずれて行きガッカリなのだ。

しりあがり寿さんの『弥次喜多 in DEEP』①巻の"無駄なくゴージャスな台割プラン"は、すごくきれいにいけた。どんなだったかといえば、各章に入ってくる見開きページと、章と章の間に入るショートマンガは二色刷りにする、という台割だ。①巻めは、奇跡的に無駄なコストは最小限におさえることができたが、②

▶1冊めのときに、出版社に関係なく著者の書体、サイズ、位置を揃えようとしたものの……
▶2冊めで、もう位置がずれてしまった。
▶3冊めは、なんとか2冊めと揃えられた。
▶4冊めで著者名の大きさが、変わってしまった。
▶5冊めは、狭かった。
▶6冊めは、大丈夫。
▶7、8、9冊めは、三部作シリーズで「ちょっと手抜きなデザイン」に。sleepy dancersマークをはずしてみた。
▶10冊めは、「文学チックに」との方針で、名前の書体を細めに切り替える。
▶11冊めからも細い書体でいく。……

巻以降がなかなかうまくいかない。⑧巻めにいたっては、すごくコスト高な台割になってしまった（左上）。編集の人は、当初の信念を貫きましょう!! とゴーを出してくれたが、定価は変わらないのだ。もちろんそのままいけるのはいいに決まっているが、採算分岐のことを考えると気も引けてしまう。

そうこう考えるとやっぱり、ガッカリもなかなかなものだと思う。ダメだけど無理にルール通りに進めた本はちょっと不健全だ。たまには、そのうまくいかなさのほうが面白かったりすることもある。なぜかこのごろプランが通りやすくなってきてしまった。なので、ダメ出しが出るとすごく嬉しくなってしまう。じゃ、どうしてやろうか? って。……結局、いつも見込みプランと現実との間でドキドキワクワクしてる。

▶しりあがり寿さん、初の文庫本。カバー原画は著者仕事場の奥深くにあり「探すより描いちゃったほうが早い」という理由で新たに描いてもらう。「絵の具のフタを開けるのがメンド一」で同じような色でかに彩色された。

▶前回の著者のコメントをふまえ、「なるべくたくさんの色を使って」と依頼。

BEAM COMIX『真夜中のヒゲの弥次さん喜多さん』/四六変・並製ソフト/エンターブレイン/2005

真夜中のヒゲの弥次さん喜多さん　しりあがり寿

宮藤官九郎 初監督映画「真夜中の弥次さん喜多さん」原作にして、第5回手塚治虫文化賞受賞の、しりあがり寿 天才 最大傑作、

「弥次喜多」シリーズに、お馴染みふたりに新たなる旅路。なぜかヒゲが生え、「お約束の地」お伊勢さんを目指す遙かな道行きは、爆笑も感涙も驚愕も混沌も、超パワーアップ！弥次喜多マニアも、初めて読んでも、ヒゲ付きだから大満足う！

「ヒゲムーブメント到来！僕（71歳）もヒゲが生えた」大ヒット映画 宮藤官九郎 太鼓判！〔脚本家・構成作家・俳優〕

▶ヒゲを軸に展開するストーリー
▲本文は青で、ヒゲだけを黒で印刷。
◀帯を外すとヒゲも外れます。
◀表紙はヒゲだけです。

BEAM COMIX『真夜中の水戸黄門』/A5・並製ソフト/エンターブレイン/2005

▼『真夜中の水戸黄門』では弥次さん喜多さんがカクさんスケさんとなって登場。ラクだらけのご隠居のいいんだか悪いんだかなんとも言いようのない内容に応じ、カバーは黒枠で囲むな、銀豊富に、本文は金ど、わからないまま作ってみました。

真夜中の水戸黄門　しりあがり寿

天才の最強作

日本最大にして最強のあの「放浪者」が、お馴染み弥次弥引を通して、罪と罰の狭間を、世界の終わりへと横に、諸国漫遊の旅に出る―！手塚治虫文化賞受賞、最生の大作『弥次喜多 in DEEP』に続いて、天才が挑む漫画表現の限界は今、さらなるなんだか分からない高みへ！！

杉浦茂

『杉浦茂マンガ館』第1巻 知られざる傑作集/四六・上製ハード丸背/筑摩書房/1993

なんど見てもうっとりする初期作品群。原稿の多くが残っておらず、マンガ部分は基本的に複写に頼るしかありませんでした。当然、セリフ部分は文字が潰れて読みにくくなるので、描かれた年代に合わせて、さまざまな本文書体を使用することに。

▲カバー表4やソデ部分は、バーコードの幅に合わせた枠で、収録作品を紹介するデザイン。

◀初出時の書体に近い設計の石井明朝オールドかなに打ち替え。

◀原本の文字をそのまま使い、文字組みのがたつきのみ整理して使用。

イロハニホヘトチリヌルヲワカヨタレソツネナラムウヰノオクヤマケフコエテアサキユメミシヒモセスン ヴゞヷヸヹヺヿ ガギグゲゴザジズゼゾダヂヅデドバビブベボパピプペポ ◀古い和文タイプライター文字にさしかえ。

COMICS 50

『杉浦茂マンガ館』第2巻 懐かしの名作集／四六・上製ハード丸背／筑摩書房／1993

ポップでB級、ご都合主義もキュートなパノラマ。

幻の傑作「アップルジャム君」全篇をはじめ、少年児雷也、冒険ベンちゃんなど、昭和30年代の少年・少女たちの胸をトキめかせた、ピカピカでいてノーテンキ、シュールなわりには愛らしいツブヨリの作品たち。●解説：糸井重里

筑摩書房　定価［本体価格2800円＋税］

▼見返しは、赤いファインペーパーに不透明のイエロー。「アップルジャム君」は連載時、本文下スペースに横一段組で発表されていた作品を再構成。三人のコレクターたちの協力や図書館の蔵書のコピーなどで、すべてのコマが集まったときは嬉しかった！！ 杉浦さんの当時のアシスタントの斎藤あきらさんに、コピーで欠けたラインやベタ部分を補修してもらったりしました。

からっぽの脳が走る。
こわくてたのしいコドモ・サイエンス

落ちる馬、ちぢむ恐竜、ほほえむロボット、空に浮かぶプランクトンや闇へと消える小さな人間モドキ、科学がこわされて、四角の国で景色が揺れる……。未知の次元への憧れがつくり出す、見たことのない不思議な世界。●解説:細野晴臣

第3回配本〈全5巻〉筑摩書房　定価2500円（本体2427円）

▶扉に使われているのは、安いランチョンマットなどに使用されるイレブンという素材。肌触りが独特で、ケミカルな風合い。巻頭のロボットの戦闘シーンは、蛍光オレンジで毒々しく印刷。

二色ページは、クリームの本文用紙に濃いめのグレー+金のインキ。

▶見返しのロボットは平行視すると立体に見える!! 印刷所の人に気づかれてビックリしてました。

▶初版の本文用紙ソフティ・アンティークは、折りごとに色を変えてました。お気に入りの用紙だったのに、現在は製造中止に。残念すぎ。

第3巻 少年SF・異次元ツアー／四六・上製ハード丸背／筑摩書房／1994

82+

COMICS

52

月影蕩漾潛清池
魍魅魑魎翔天空

月影、蕩漾として清池に潜み、魍魅魑魎、天空を翔る。
心体没却して太虚に海ふべし……然はあれど、百日の説法
昆ひとつ。東洋の老仙・杉浦画伯描くところの飄逸なる超脱の教え…… ●解説：中沢新一

第4回配本(全5巻)筑摩書房　定価2500円(本体2427円)

▶扉ページ、股間に版元名が入るのを心配したけど、オッケーが出て嬉しかった！ 前付は、昔のちり紙の包み紙をイメージした安っぽく上品なテイスト。本文用紙はソフティ・アンティークのグレーを使用。

『杉浦茂マンガ館』第4巻東洋の愉々怪々／四六・上製ハード丸背／筑摩書房／1994

▶おバケや妖怪は白オペークを入れて独自の存在感を出そうと提案。印刷所の人が「耳かき一杯分のシアンを混ぜてみました」とトライしたところ、効果バッチリに驚き!!

▼巻頭の描き下ろし部分は、敬愛するテリー・ジョンスンにディレクションを依頼。杉浦さん八十八歳、堂々の最高傑作にテリーも涙……。

◀ニューヨークの雑誌「RAW」に掲載された作品。観音開きで載せました。

▶本文用紙は内容に関係なく、多種多様な種類で。◀帯は宇宙語で制作。

「杉浦茂マンガ館」第5巻『2901年宇宙の旅』/筑摩書房/1996

『杉浦茂のちょっとタリない名作劇場』

B5変・上製ハード角背/筑摩書房/1993

1993

1996

全ページ、著者自身による美しい彩色が施された、大判カラーコミック。各タイトルと内容がまったく関係ないのが杉浦さんらしくて楽しい作品集。

▶表1と表4は色が違うだけ……と思いきや、ひとつだけ違うのが混ざってます。探してね！（ヒント：5列め5段め）

55

こがしやすたか

SJ Love Love COMICS

『竹田副部長』全2巻 A5 並製ソフト／集英社／1998,1999

▶カバーを裏側にちらりとめくると豊かな股間のふくらみが◀。さらに裏返すとヘア付き▲。ちょっとお得な感じ。

▶とがしさんといえば三コマめまでが違っても最後の四コマめは同じ、という構成の天才！なのでカバーの両ソデにはオチが同じマンガを掲載しました。

▶リバーシブルカバーの『友情くん』

『友情くん』／A5・並製ソフト／竹書房／1993

▶順番に、①巻めの表紙、②巻めの表紙、③巻めの表紙（③巻め以降は出なかったけど、どんどんいじちゃう予定でした）。

▶①巻めのカバーじゃ恥ずかしいという声に応えて、ひょいと裏返せばマジメな本に早変わりする②巻め◀。

▶さらにお得に！ 立体チンチン付き!!

3D立体「オブジェ」がキミに迫る!!
竹田副部長②「特製カバーの遊び方」●カバーの重なり部分の下面、Bの太線に合わせて切り込みをそれぞれに入れます。さらに目の切り込み箇所を、点線に合わせて折り曲げ、Aの手前に起こすと…何とビックリ!!

とり・みき

▼家を出て映画館に入り、家に帰る。……そんな構成。プロローグは、透きとおるトレーシングペーパーを活かした描き下ろしマンガです。

「とり・みきのキネコミカ」/A5変・上製ハードカバー/ネスコ/1992

乾きにくい用紙に不透明の白オペークインキをべったり。速乾剤を入れての印刷だったんですが、強い動物臭のするものだったのでページをめくるたびに強烈な匂いがたちこめてなぜか懐かしかったです。今でもちゃんと臭いです。

COMICS

58

『く獅』 A5.並製ソフト/ぶんか社/1995

1992

1995

59

◆板タイプ・チューインガムの一番外側の透明保護シートをうまく薄〜くはがせたことがあるんです。印刷インキが部分的にシートに残り、不思議でした。そんな感じのカバーと表紙。

◆『人達』の表紙と本文ページとの間の銀色の紙には「HITOTACHI BUNKA-SHA」のリピート文字。ガムの包み紙。

◆扉は重ねた顔のイラストを印刷して、その上から銀インキでベッタリつぶし。

▼ノンブル脇の柱は、文字ではなくイラストで。キーになる人物が明らかになるまで、ずっと後ろ向き。

『SF大将』／A5版・上製くるみ角背／早川書房／1997

▶カバーはデザインソースにバーコードを使用。当初はホンモノのバーコードを用い、ただし読み取れない色に変更して、と考えてましたが、作業が遅れコードの確定もそれとともに遅れたので実現できず。残念！

▶本のなかに収録されている表紙のかずかず。一番内側にくる表紙のさらに内側にも永遠に表紙がくり返されると……無理だけど、スゴイだろうね。

COMICS

60

▶本のなかに本、そのなかにまた本、そのなかにまた本が……という、入れ子のような構造になってます。いちばん内側に入る本の表紙は、本全体のカバーデザインと同じになってます。ここは、ページどおりに増減します。

▶収録されているそれぞれの本のノンブルがのぞくんです。

◀右から読むマンガと左から読むマンガが入っているので、それにそった複雑な目次が完成。

◀収録されている本の表紙をすべて同サイズに置き換えてラインで重ねてみた、本当の本表紙。

『御題頂戴』は、外回りのデザインがなく、原稿をただ重ねただけのようなスタイル。カバー表1がマンガの1ページめ、表4が最終ページで、目次も扉もありません。白泉社版『ひいひいじいじい』（335ページ）の続編。

『御題頂戴』／A5判・中綴ハードカバー角背／ぶんか社／1999／¥1300+

▼本棚に入れても背らしくないので、どうも落ち着かない。

▲ハードカバーなのにチリなし。なので花布がとびだしててかわいい。この花布で本棚の掃除もできます！

▼帯、カバーソデ、前見返しにはすべて同じマンガが重なる。

COMICS

62

ぶんか社版『ひいびぃ・じぃびぃ』のカバー。コマ割りの背景には、次作となる『御題頂戴』(右ページ参照)の1ページめが隠れてるんです。

▼どちら向きに本棚に入れても背らしいから、便利でしょ？小口はスタンプ印刷です。

▲天には、各作品が引きやすいように、「あかさたな」順のインデックス付き。

『ひぃびぃ・じぃびぃ』次のページに続く。

MEPHISTO COMICS
『猫田一金五郎の冒険』／A5上製ハード角背／講談社／2003

▶（ちゃんと読み取れるはずの）バーコードを開いて制作したノンブルと柱。天がノンブルで、地が柱です。

▶巻頭の斜めマンガ。

▶『ひいびい・じいびい』のカバーを広げるとこんなふう。白泉社から刊行されたファーストバージョン（335ページ参照）の表紙アレンジ。本文中のコマ割りだけを全て収録。

▶目次ページ
ちなみに目次ページで使用しているコマ割りをページ単位でそのまま使用。

▶本文ページ
本文ページのコマ割りの枠線は、該当する本文ページのコマ割りをページ単位でそのまま使用。

▶『ひいびい・じいびい』を踏まえた『猫田一金五郎』のカバー。どことなく模様とキャラクターが似てるよね。本編は『御題頂戴』に似て、本編1ページめは表紙からスタート。

▶あとがきマンガと文字カード。とりさんからの「あ」あとはよろしくそぶえさん」への返信メッセージが隠れてます。短歌の下の数字順に並べかえると…「ね・こ・だ・い・ち・き・ん・ご・ろ・の・ぼ・う・け・ん・す・み・ま・せ・ぬ・そ・ぶ・え」となります。ゴメンナサイ。

無理な造本プラン

本作りでまず、することといえば造本設計だ。これが決まらないとレイアウトも何も進められない。だけどこれがすんなり決まっちゃうことってあまりない。

ぶんか社の『ひぃびぃ・じぃびぃ』の最初のプランは、表紙にフェルトタッチのウーペという紙を使用し、そこに二種の箔を押してのフレキシブルバック、本文ページ角丸、カバーなし。いかにもニセモノっぽい辞書のような造本だった。案の定、表紙の汚れやすさと用紙代、箔加工の値段が高いということで通らなかった。その後、いろいろ微調整をしてみたけどうまくいかない。発想を大きく変えて第四プランを作った。こんどは、工程としては通常の上製本だ。ただし表紙の部分だけがちょっと違う。本来は内側になって見返しが貼られるはずの面を外側にして、タイトルや出版社名などが入る表1、表4側を内側にする。つまり裏返った表紙をもつ上製本。製本的には問題なかった。でもまだ予算があわない。コストの無駄を省いて再提出して、やっとOKが出た。束見本もできて、いい感じ!! 束見本もできて、いい感じ。

しかし、ここでまた問題が発生。背のつなぎめのところが通常本より破れやすそうなので、流通上支障が……さらにOKだったはずの製本口にスタンプ印刷という案。つまり背がふたつある本。そこに予算を集中させて、無駄な色はおさえ、用所からも事故の心配があるので、予備分が多く必要とのこと。……ボツになる。いろいろ調整したが無理だも無難なもので。こんどこそ!! った。過去は振り返らず、もう一度……いよいよOKが出た。流通もふりだしに戻ることにする。第百プランめ(やや誇張)は、小問題なし。こんな感じで『ひぃびい・じぃびい』は完成した。

◆最初のプラン……ボツ。

「ひぃびぃじぃびぃ」造本設計 2000.02.29 コズフィッシュ 祖父江慎所有

◆第四プラン……束見本ができた!! でも、直後にボツ。

山脇さぁ〜ん! ステキなプランがでました!
ひぃびぃじぃびぃ(第二版)造本設計案4 こんどこそ!
2000/6/20 祖父江

◆第百プラン……やっと本当のOK。

ひぃびぃ・じぃびぃ 造本設計 ナンバー100
2000/12/5 COZ-FISH 祖父江慎より

◆ふわふわのやわらかい見返し使用本。断裁面がきたなくなってしまうし、倉庫でまっすぐ積めないとの理由でボツ。

◆最初のくるみ紙を省いた継ぎ表紙本。むきだしの板紙の角が、痛みやすく改装がきかないためボツ。

◆糸かがり+寒冷紗で留めた上製本中本。ページはとっても開きやすいけど、製本に時間がかかってしまうためボツ。

◆バラバラの紙を綴じた単語帳テイスト本。面付けと製本の加工が手間取るうえ、手作業も手間取るのでボツ。

◆蛇腹折りで、開くとすご〜く長〜い上製本。書店でいったんばらけてしまうと、もとに戻すのがたいへんなのでボツ。

COMICS 66

中川いさみ

▶デビュー本。中川さんがすごい絵を描いてくれました。絵の中に使われている人形も中川さんの作。

SC DELUXE バーガー／『天獄の泉』全2巻・スコラ／A5・各1巻／1990, 1994

▶2巻め。中川さんは、なぜかシュールで人工的インキと紙がとっても似合う。

▶1巻目、2巻目の表紙を合わせると、このとおり！

▶1巻の扉裏に、ちょっといい加減な成分表アリ。

中川さんの本って、スーパーマーケットが似合う。『カサパパ』は食品売り場に並んでてもおかしくないインスタントラーメンテイスト。著者名などはスリランカのシンハラ文字表記。左下にJASマークもどきのJAPANマーク。表4には日清ラーメンそっくりのカサパパマーク。八八〇円の定価ラベル付き！

▲各タイトルもシンハラ文字。文章になってるんだけど、何て書いてあったのか忘れてしまった。

▲巻頭に綴じ込みでおまけカードがついてます。切り離して遊べますが、ルールはとくにありません。

▲中川さんの本の中では異質な清潔感無視の『トリハダ日記』。鳥の巣テイスト。本文中のノンブルはヒヨコ一羽＝1、ニワトリ一羽＝10、の十進法のイラスト数字。ページを追うごとににぎやかになっていく。目次も同様。

COMICS

68

1992

1996

1998

69

SC DELUXE スコラ『南海の学生』A5・並製（くるみ）1996

カバー
コート紙 四六110K
4色（内1色は、蛍光ピンクほぼベタ）
マットPP加工

表紙
コートカード（通常の厚さで）
2色

ナビ
見返し用紙と同じもの

▲『南海の学生』造本プランシート。本にたれさがる学生と、せり上がる女性。

▲カバーをはずすと、半魚人に変身する。人魚は、

▼巻頭、導入部の飾り扉は、透きとおった用紙に裏と表からサンドイッチでイラストを印刷。

「本とはほど遠いオモチャのようなものに!」というのが中川さんからの依頼だった。じゃ、積木みたいなのはどお?ってことで、正方形の本に。六面どこから見てもタイトルが見える。カバーを外すとミニ掃除機用の使い捨てゴミ袋が原寸大で。カバーの解説文字はヒンドゥー語。巻き折り式のシール止めカバーは、一回ひいてソデにまわせばバーコードが見えなくなる仕組み。ページを多くして、ぶ厚い本にするために一つのマンガを見開きで大きく見せることに。

▶書店に置きづらかったため、すぐに返品されてしまった一巻めの反省をこめて、二巻めと三巻めは置きやすいベーシックな形に変更。カバーを広げるとおまけの楽しみ付き。帯のコピーと書体は、日本語になじみでない感じのコピー。

▲ノンブル数字は、0と1だけ漢数字の「〇」と「一」を使用して、他はアラビア数字の縦置き。柱は、二巻めはヘブライ語、三巻めはハングル語を使用。

BIG SPIRITS COMICS SPECIAL『カブキ』一店長くん/A5変・並製ソフト/小学館/2004

BIG SPIRITS COMICS SPECIAL『皿盛り〜少年プタ郎〜』ビャナナ／127×125／函装ソフト／小学館／2003

『カラブキ 一』と同じサイズ。一冊だけじゃ積木ができないので、同時発売された自選集。

BIG SPIRITS COMICS SPECIAL『皿盛り〜少年プタ郎〜』チーズ／127×125／函装ソフト／小学館／2003

スーパー紀伊國屋の食品売り場に並べたくなる、おいしそうな本。スウェーデン語仕様。

永田 陵

BIG COMICS IKKI『永田のすず』1／四六変・函入・上製＆中綴じ／小学館／2002　376

上製本と中綴じ本の二冊函入。上製本のほうには四コママンガが、中綴じ本には昔描かれた絵本が刷られている。函のハート形窓から女の子がチラリ。

西島 大介

NEW TYPE 100% COMICS『ディエンビエンフー』／A5・並製ソフト／角川書店／2005　520

連載誌の休刊により、未完に終わった角川書店版『ディエンビエンフー』。二〇〇七年九月に小学館よりIKKI版が刊行。

BIG SPIRITS COMICS SPECIAL『カラブキ』中川いさみ／A5／函装ソフト／小学館／2004　417

71

活字、写植、DTP……

はじめは書籍の本文組みといえば、ほとんどの文章ものの書籍は電算写植のオフセット印刷に変わってしまった。

僕が最後に金属活字に関わったのは、九二年、雑誌「i-D JAPAN」の表紙だった。表紙の文字コピーが決まり次第、東京活字販売所に行って必要な活字を購入してくるのだ。そしてそれをスタンピングして拡大コピーをかけて版下台紙に貼り、製版指定で入稿。もちろん活版用ではなくオフセット印刷用だ。ある日、いつものように必要な文字を連絡するために、活字屋さんに電話をしてみたら警察が出た。「昨晩ここは火事になって、今はそれどころじゃない」といわれ、それっきり金属活字とは縁が切れた。

カバーや表紙については、最初らオフセットだった。手動写植を指定して版下台紙をつくり、そこに届いた写植をペーパーセメントで貼り、写真やイラストは鉛筆で描いたアタリを貼る。複雑なときは、何枚もの台紙を左右・天地にも貼って、分厚い版下になった。そこにトレペをかけて、製版指定をいっぱい書き込んで印刷所に入稿していた。

金属活字と別れた頃、マッキントッシュのクアドラを買った。当時はとても高くて、きれいなフォントも、数書体しか発売されてなかった。イラストレーターで版下台紙をつくって出力センターで印画紙を貼ったりして、そこにアタリや写植を貼ったりしての従来通りの入稿をしていた。今考えるとすごく無駄な使い方だ。

ほぼすべての印刷所がデータ入稿をOKしてくれたのは、やっと九六年頃からだった。最初は、とにかくクオークエクスプレスに貼らないとなかなか受け付けてくれなかったし、デザイナーと印刷所オペレーター間でデータをやりとりすることもありえなかったので、無闇にいそがしくなってしまった。

一九九三年に第1巻を出版した『月下の棋士』。最終巻は二〇〇一年。八年間32巻分、この版下が印刷所と事務所を往き来した。コズフィッシュで最後の指定入稿用版下台紙。

それから十年。今ではデータ入稿が当たり前となり、印刷所とのデータのキャッチボールもスムーズになってきた。〇五年頃からほぼ全印刷所でインデザインでの入稿も可能になり、今日に到る。

……もう少しのんびりいきたいなぁ。だけど、しょうがないんだ。毎年のように入稿形態が移り変わり、ずっと追いかけっこをしているようだ。原稿が商品になる工程って、いつだって黎明期なのだ。

▶活版印刷、金属活字。

▶紙型。増刷時はここに活版印刷を流し込む。

▶用紙表面に凹凸ができる活版印刷。快感の触感。

▶手動写植屋さんに渡す印字指定。計算が大変。

▶本ページ制作中の二時間前のインデザイン画面。

▶金属活字。文字（モトヤ製）のリアルパーツ。

能條純一

▲『シャングリラ』はハイヒールの絵柄があるページのみ真っ赤なインキ使用の二色刷り。

BAMBOO COMICS
『シャングリラ』/竹書房/1991
A5・並製ソフト

BIG S COMICS
『月下の棋士』全32巻/B6変・並製ソフト/小学館/1993～2001

SHONEN MAGAZINE COMICS
『奇跡の少年』全3巻/B6変・並製ソフト/講談社/2004

BIG S COMICS
『J.boy』全3巻/B6変・並製ソフト/小学館/2002～2003

『J.boy second season』全2巻/脚本：長崎尚志(ジョイントプロ氏)/原案：矢島正力プロ/B6変・並製ソフト/小学館/2003

花輪和一

ACTION COMICS『御伽草子』/A5/双葉社/1991

▶あこがれの花輪さんに「ウルトラマンみたいなすごい神さま」の正面と後ろ向きの顔を依頼してカバーに。さすがの仕上がり！ インキの発色が悪かったので、パールメディウムをベタで印刷後にプロセス四色インキノセ。

▶見返しと本編の間にカラペという薄い赤紙が入っている本が、少しだけ出まわったんです。どうしてかというと、このページ、紙が薄すぎて機械貼りが無理なため手貼りなんです。だけど、手作業では納期にまにあわなくなり、途中で断念。急遽カラペなしバージョンにしてしまったんです。ただし、できた分については、そのまま流通に……。赤い紙が入っていた人、ラッキーです。

▶金のインキを刷ったあとは、通常ニス引き等の処理をして腐食を防ぐ。ただ、この本では、金インキ刷りっぱなしでなんの処理もしていないため、時間が経つと湿度や本の保管のされかたにより、さまざまな腐食が発生。現在も日本全国で腐食中。

▶コズフィッシュで腐食育成中、色上質紙バージョン二種、十五年もの。対向ページの目次が映りこんでます。

▶コズフィッシュで腐食育成中、中質紙バージョン二種、十五年もの。対向ページのマンガが映りこんでます。

BIG COMICS SPECIAL『ニッポン昔話』/A5変/函入・上製ページ数非公表/小学館/2001

ニッポン昔話 花輪和一

○限定極稀少 五千部!!

日本鋼版話の最終進化形

ニッポン昔話
花輪和一編

小学館

○超豪華特製本 ○驚愕付録＝唯一無二の肉筆サイン入り護符口絵!! シリアルナンバー付き
○近未来様相描き下ろし!!
○金銀四色多頁仕様!!
○21世紀の指針!!
○解説＝高橋留美子氏
○唯一絶対の限定豪華本!!

童話或いは神話、民間伝承……と捉えられがちな「日本昔話」だが、本書はそうしたイメージとは裏腹に、肉筆サインが入った至極の豪華本。○○なんと一冊一冊に肉筆サインが入ったシリアルナンバー○○シリアルナンバー入り護符付き無類の……

▲表紙の桃太郎の手のひらの上には、空押しで一寸法師が乗ってます。

描き下ろし読み切り作品

本作品の金銀の印刷は、時間が経過するにつれ化学反応し、対向のページが写り込むという現象が起きる場合がありますが、作品一の効果のひとつですので、長い間お手元に置き、折に触れその変容をお楽しみ下さい。

▲函入限定本。函への印刷は、ボールゴム印刷に見えるようにあえて文字をつぶしてから印刷。

COMICS 76

▶▼『御伽草子』での腐食飼育が楽しかったので、こちらの本でもニス引きなしの金銀ベタ敷き。日本中で全五千部の腐食が育成中。指跡などもお手伝い、年月をかけてどんどんいい味わいになる予定。二十年後が楽しみです。

▲ 左が印刷物、右が花輪さんによって仕上げられた口絵ページ。限定版における花輪さんの作業といえば、
1、「花」の字を書き入れる。
2、左右の目を書き入れる。
3、印鑑を作り、押す。
4、エディション番号を書き入れる。
当初の予定三千部が結局五千部になるも「得意です」とすべてこなした花輪さんは偉大！

絵が決まるまで

カバーや口絵の絵柄が決まるときってスリリングだ。できれば一発で決まるのがいい。たまには、そうはいかないこともある。

『刑務所の前』、花輪さんが銃砲不法所持取締法違反で逮捕された日まず巻頭の引き出し部は、せっかくでのリアルな話と、鉄砲にまつわるフィクションな時代劇とが入れ子で進行する不思議なマンガだ。

まず花輪さんからイラストのラフが届いた。ラフとは思えないほどの丁寧さとうまさに驚く。編集者との第一集の打ち合わせで、カバーについては、逮捕されるまでのマンガが描かれているという内容が分からないのでは？ということになり、テーマのガバメントの絵を表1側に大きく、表4には銃を磨いている絵を入れたいという手紙をお送りした。

すごい絵があがってきた。「……例のアノこと、というと銃のことですか。う～ん、不祥事だし、恥ずかしいから、やだ！」という文章から始まっている。……感動‼

花輪さんとお会いしたとき、素敵なお話を伺った。お酒が入っていたんぜかサンマも入っている。これは、なおかつ巻頭の引き出しの図鑑部分には、なぜかサンマも入っている。これは、なんとなく記憶が曖昧だけれど、こんなことをおっしゃっていた。「僕どうも普通に会話ができないんですよ。たとえば誰かと会ったときに『いい天気ですね』とかいうじゃないですか？たいていの人は『そうですね、きょうの気圧はなんとかでシベルで高気圧がなんとかで、いい天気なんですよね』とかって、ちゃんと応えるでしょ？でも、そういったことが僕にはぜんぜん分からないんですよ！でも、銃のことなら花輪さん‼かっこよすぎ‼‼天才‼‼！って、銃のことを伺ったときは、眼を輝かせていっぱいお話を聞かせてくださった。

▶巻頭引き出し部、仕上がりはこうなりました。

▶巻頭引き出し部の著者ラフ。花輪さんの眼の記憶力って、ただごとじゃない。

▶カバーの著者ラフ。ラフとは思えないすごさ！

▶こちらからお送りしたカバー絵の相談シート。とにかく鉄砲を強めたい……。

▶おまけページの著者プラン。

▶花輪さんが、説明のためにコースターに描かれた絵。

巻頭付録「図解 これが44マグナムだ。」　　　　　巻頭付録「図解 これがガバメントだ。」

BIG COMICS SPECIAL『刑務所の前』全3巻／A5・並製ソフト／小学館／2003〜2007

▶カバーは、古紙100％のグレーの用紙に二色印刷、銀の箔押し。1集めは火、2集めは水がテーマ。
▲表紙のタイトルはエンボス加工。銃の絵は、各章扉につながります。

▲1集の引き出し（右）と、2集の引き出し（左）。

1996

SPIRITS COMICS U.S.A.『ボブとゆかいな仲間たち』／A5・並製ソフト／小学館／1996

表1、表4ともにオモテ表紙です。縦組みマンガは右開き、横組みマンガは左開きで始まるので、ウラ表紙がありません。バーコードがちょっと残念。

パンチョ近藤

2003

2005

2007

原 律子

当時、エッチな写真集はスミベタ満載だったので、積極的に使用した。前付・後付部分については本来内容が入る部分をあえてスミベタにし、周囲に描いてもらいました。大切なところが真っ黒黒！エッチな感じがするよね。

『考へる人生。』/A5・並製ソフト/双葉社/1993

COMICS

藤原 薫

FEEL COMICS『フェティッシュ』／A5・並製ソフト／祥伝社／2004

FEEL COMICS『楽園』／A5・並製ソフト／祥伝社／2003

FEEL COMICS『おまえが世界をこわしたいなら』上・下／A5・並製ソフト／祥伝社／2003

藤原カムイ

角川文庫『完訳三国志』全5巻／カバーイラスト：藤原カムイ／角川書店／1990

NHK出版コミックス『西遊記』全4巻／A5判・並製ソフト／日本放送出版協会／1998〜2005

古屋兎丸

BIG S COMICS『ショートカッツ』／B6判・並製ソフト／小学館／2003

廉価でフォーマットのある「ビッグコミックスシリーズ」で出したいけれども、尋常でないデザインにしたいという著者の考えで、カバーに帯がかかるとタイトル・著者名すべて消えるというデザインに。カバーをはずすとあらわれる表紙にはシリーズロゴと版元名だけ定位置に。書名・著者名はすみっこに小さく入れてみた。

本当の失敗

「失敗」のおかしさってある。ただし意図的に失敗するって行為は、恥ずかしいものだ。まえに意図的な失敗を計算したデザインをしたときに印刷所から「これは、ミスなんでしょうか？ それともデザインでしょうか？」って問い合わせがあった。そのとき「……デザインです」と答えてる自分がなんだか哀しかった。誰がみてもミスとわかるものや自分で了解しているミスは、まだいい。だけど、わかりにくく自分でも誤解して気づくことができなかったミスは、笑いもとれないし、哀しすぎる。

『もののふの記』はそんな本当の失敗入りの本だ。当時、勉強不足だった僕は「ふ」を変体仮名の「ん」だと勘違いして、ちゃんとルビまでふって組んでしまったのであった。まちがったまま本は売れ続け、気が付いたのは初刷りから三か月後の三刷りのときだった。著者のほりさんは「気にする必要ないよ」って、前向きに「このさい『ふ』のことは忘れようじゃないか」というお詫びマンガを描いてくれた。

四刷りから前代未聞のお詫びマンガ入りの奥付が入ることとなった。

ほりのぶゆき

◀ 本表紙の背には絵文字でタイトルと著者名が入ってます。文字が読めなくてもOK！です。……僕も読めない字があったんですけど。

▶「ふ」の文字は「ん」とは読まない。がーん。◀これが前代未聞の奥付。四刷り以降の刷りに入っている。

「ふ」がどのようにして間違われてしまったのかについては（なぜか）2、264ページに大変詳しく調べて書かれている。興味のある人は見ていただくと、別の意味でもとても勉強になります。ちなみに『聚珍録』は高価ですが、面白い本ですよ。

府川充男撰輯による『聚珍録 第三篇 仮名』（三省堂、二〇〇五年）の24

▶絵の具を使って描いたのは初めて、といわれても信じられないうまさでしょ!?

BAMBOO COMICS 『たわけMONO』/variant・並製ソフト/竹書房/1993

▶ほりさんのデビュー本『もののふの記』は、総扉も絵文字。本文に使用しているのは半晒クラフト紙。▶ノンブルは、ノドにでっかく漢数字だ。

◀二冊めの『たわけMONO』。見返しはコルク紙。本文ページは真っ白な紙。

▶通常は、初刷りと最終刷りのみの日付をいれるケースが多いけど、この本では古風に全日付入り奥付。

1992　1993

83

マーヴルコミックス

MARVEL SUPER COMICS『エックス・メン』1〜10 初期シリーズ、全10巻/B5変・並製ソフト/小学館プロダクション/1994〜1995

MARVEL SUPER COMICS『X-MEN アンコール』全2巻/B5変・並製ソフト/小学館プロダクション/1998

MARVEL SUPER COMICS『エックス・メン』15〜17「フェイタル・アトラクションズ」、全3巻/B5変・並製ソフト/小学館プロダクション/1996

MARVEL SUPER COMICS『エックス・メン』11〜14「エクスキューショナーズ・ソング」、全4巻/B5変・並製ソフト/小学館プロダクション/1995〜1996

MARVEL SUPER COMICS『ゴーストライダー』全3巻/B5変・並製ソフト/小学館プロダクション/1995

『マーベル・コミックス・アート』A4・上製ハード/マーベル・エンターテインメント・グループ/リージョナル・オフィス/1996

MARVEL SUPER COMICS『ウェポンX』/B5変・並製ソフト/小学館プロダクション/1995

MARVEL SUPER COMICS『バットマン/パニッシャーの死闘』/B5変・並製ソフト/小学館プロダクション/1996

MARVEL SUPER COMICS『コナン』/B5変・並製ソフト/小学館プロダクション/1994

最近、コンピュータ処理された画像を、コート紙に印刷しているアメコミが増えてきてしまった。だけど、ジム・リーがMARVELにいたころは、ほとんどがザラ紙に粗いアミ点テイストだ。やっぱりそんなラフで力強いアメコミが好きで、そんな仕上がりを狙ってます。

84 COMICS

◀アート系のヒーローコミックは超豪華仕様。本表紙は半分むき出しの黒い板紙。背側半分はハイチェックという用紙の黒色でくるんであります。その境界部分に空押しでタイトルとラベルフレーム、最後に印刷されたラベルを手貼り。ゴージャス……。

DC SUPER COMICS『BATMAN BLACK AND WHITE』／翻訳：舘野恒夫、秋友克也、海法紀光　監修：DCコミックス・インク、アサノエージェンシー／A4変・函入・上製ハード角背／小学館プロダクション／1999

▶かがり糸は、タイトルどおり黒と白の二種使用。ページを立てると現れるバットマンマーク。▶見返しは黒い紙に銀色インキで印刷。

1994 1995 1996 1998 1999

85

松本大洋

『GOGOモンスター』／A5変・函入・上製ハード角背／小学館／2000

『GOGOモンスター』は、一冊まるごと描き下ろしの450ページオーバーの分厚い物語。お話は函をはずした表紙から始まります。プロローグにあたる表1から見返し前にかけてのノンブルは、マイナス数字で表記。表1のページは、"マイナス8ページ"です。

▲▼背・小口・天・地も含め、函の回りをぐるっとイラストが囲む。

▼三方小口色は、鮮やかな赤色で染めて、その上から濃紅のスタンプ印刷という指定だったんだけど、初刷りだけはなぜか三方ピンクに。重版以降は指定通りにしてもらいましたが、ピンク版のほうが人気が出てしまった。

▶大洋さんから届いたイラスト原画・配置。展開図の寸法にぴったりで驚きました。左の一点は小口スタンプ用のモノトーンイラスト。丁寧さと正確さに改めてビックリ。

展開図

3　　　　2　　　　　1　　　　　0　　　　　−1　　　　−6

9　　　8　　　　　7　　　　　6

2000

87

▶闇のシーンは、なんとすべての絵を描いてから、作者みずからがペンでつぶしてるんです。あまりの微妙な表現に、印刷では真っ黒につぶれてしまうかも、と漏らすと「別にいいですよ」と大洋さん。ええ??!!
◀本編はモノトーンで綴じ糸はカラフルに四色です。

松井雪子

YOUNG ROSE COMICS DELUXE『謎のオンナV』／A5・上製ソフト／角川書店／1993

▶森永グリコのテイス ト!!

BAMBOO COMICS『おじゃましまっそ』／A5・並製ソフト／竹書房／1994

大型週刊誌に連載されたので、A5判にしても文字が小さくなる。なのでルーペをおまけにつけたり、巻頭に目を休めるためのイラストを収録したりと親切三昧。◀カバーソデ原寸。読める?

?きみはどこまで見えるかな?

!!おメメチェック!!

さて、「お助けルーペ」さんのちからをためしてみよう!!のコーナー

お助けルーペなくても見えますね

おおっと これは 読みづらいぞ お助けルーペ さん、出動!!

お助けルーペがなくても読める人はエライ!!

ところで しんり先生の ちょわっ ちゃわっ ちゃーっ じゃないよ

さすがに、お助けルーペがないと読めないでしょ〜

印刷所の おじさんが 酔って 書いても こめん!

お助けルーペがあっても見えにくいかなぁ〜

エライ!! ちゃんと読めた人はスゴイぞ!!

……ここまで読んで 目の疲れた人は、 1ページめの 「目の疲れがとれる絵」を見るとヨロシ。チクーッ。

松田洋子

『まほおつかいミミッチ』1〜2／A5・並製ソフト／小学館／2004, 2005

▶カバー裏はチラシ仕様。ミミッチイ!!

三原ミツカズ

FEEL COMICS『死化粧師』1〜4／A5・並製ソフト／祥伝社／2003〜2005

◀カバーはUVシルク厚盛り印刷。

諸星大二郎

Kibo comics 『西遊妖猿伝』全16巻／A5・並製ソフト／潮出版社／1998〜2000

▶カバー表4のバーコード。カラフルでしょ？こんなふうでもちゃんと読みとれるんですよ。
◀カバーよりも思わず表紙に力が入っちゃうんです。いつも。

山上たつひこ

『湯の花親子』全4巻+別巻/A5・並製ソフト/双葉社/1990

▶読売新聞社（334ページ参照）に続く二度めの『湯の花親子』。カバーは姉妹社版『サザエさん』の大胆なレイアウトに影響されました。表4の写真は、自分で撮ったもの。

『喜劇新思想大系 完全版』上下/A5変・函入・上製ハード角背/フリースタイル/2004

▶オリジナル原稿に彩色があるものは、すべてカラーで再現。インキは蛍光色。▶本文は、クリーム色と白色との二種類の用紙を折りごとに交互に使用。▶しおりは地から出ているの。

▶︎ケース、表紙を並べてみると……回りの絵柄がつながるところがあるんです。

矢沢あい

▶ 棚に並べると、タイトルが一行に並ぶんです。グレー文字はシュプレヒコールみたい!?

『天使なんかじゃない完全版』全4巻/四六変・並製ソフト/集英社/2000

『ご近所物語完全版』全4巻/四六変・並製ソフト/集英社/2005

▲『天使なんかじゃない』のコスメチック・シックな色合い、『ご近所物語』のビビッドカラー。どちらもヴァンヌーボV(スノーホワイト)ならではの発色。▼カバーには、主人公のお店のブランドマーク「HAPPY BERRY」が凸形にエンボス加工してあります。

▶ カバー折り返し部分には、レース模様の型抜き。

やまじえびね

▶カバーをはずすと……本表紙で絵が完成！

FEEL COMICS『フリー・ソウル』／A5・並製ソフト／祥伝社／2004 **476**

山岸凉子

潮漫画文庫『鬼』／文庫／潮出版社／2002 **386+**

潮漫画文庫『イシス』／文庫／潮出版社／2003 **386+**

潮漫画文庫『青青の時代』全3巻／文庫／潮出版社／2004〜2005 **386+**

潮漫画文庫『ツタンカーメン』全3巻／文庫／潮出版社／2002 **386+**

山田芳裕

▶事務所のコピー機をデジタルに替えたとき、"アウトライン"という機能を発見。『やぁ！』のタイトルロゴをアウトラインにして、それにもアウトラインして……ってどんどんかけ続けていったらこんな具合になりました。左ページをさらにアウトライン化したものが右ページ。どこで読めなくなるんだろ？

『ベターなカンジ『やぁ！』』／A5・並製ソフト／講談社／1992 **41+**

トーベ・ヤンソン＋ラルス・ヤンソン

カバーをはずすと、フィンランドで出版されている原本と同じイラストの表紙が。日本でふつうに使われているプロセスインキって重すぎるので、カラーバランスをくずしたインキで印刷。当時、元気だったトーベ・ヤンソン氏も喜んでくださったんですよ。

COMICS

94

『ムーミン・コミックス』全14巻／翻訳：冨原眞弓／188×175・上製カバー装画／筑摩書房／2000〜2001

▲◀最終巻は、初期に描かれたタッチの違うムーミン。

吉崎観音

カバー・バックの模様をよ〜く見ると、アニメのように動いていくのであります！

Kadokawa Comics A『ケロロ軍曹』1〜15＋特装版/B6変・並製/角川書店/1999〜2007

吉田戦車

打ち合わせに、「カバーの絵は、絵心のあるおじいさんがサラリと描いたような感じがいいな」って話したら、「戦車さんがいきなり「じゃ、こんな感じってことか?」って、その場で近くにあったコピー用紙にラフを描いてくれた。絵柄は「他人の"手"がいいと思う」という戦車さんの発案から。ラフの感じがすごくいい。打ち合わせ中にカバーの絵ができあがってしまった。表4の絵も描いてもらい、追加でソデ部分につながる絵も別の紙に描いてもらった。打ち合わせに持参していたハサミで切ったカバーソデの幅は絵にあわせてハサミで切った感じ。編集者は「伝染るんです。」専用のシリーズ名「スピリッツゴーゴーコミックス」を登録し、僕は本来小学館の学年誌用のマークをこの本に大きく入れる許可をもらった。タイトル脇の小さな著者名は、帯をかけると本来の著者名が隠れてしまうことに気づかなかったため、後からあわてて入れた。ズルって感じだ。

初めての版下作りだったのですぐにまってな感じなってな レイアウトし 伝。さらに文字を写植印字した人は見習いで、「!」(感嘆符)の「!」のキガッコの違いも分からない。よく見てみると、後から誤植直しをしたとも思われる三行目の「かえるさん」の「か」の字の書体もまちがっている。コピーは実際は編集の江上さんによるものだけど「伝染るんです。」のおじさんが、いまいちよく分からない宣伝部のおじさんが、混乱のなかで書いたものふう。ソデにある「GOGOマーク四点」、特に機能しない。登場人物もですが、斎藤さん、ケンちゃん!伝染るんです。を読まなくちゃ!!著者に大人気なので、面白さは保証付きオカルテル!!ぜひどうぞ。

漫画家・吉田戦車が出す者に大人気の第1集!!これが、若者に大人気です!いろいろな、かわうそ君・かっぱ君・ぞくぞくと小学館登場人物(?)です!斎藤さん・ケンちゃん!伝染るんです。を読まなくちゃ!!著者に大人気なので、面白さは保証付きオカルテル!!ぜひどうぞ。

増刷でバーコードが入るようになって消えてしまった絵柄は帯にある。

『'75年は吉田のものだ!!』1 / A5変・上製ハード丸背 / 小学館 / 1990

◀ 表紙は、印刷をし忘れてのマジック書きふう。

◀ すぐにはずれてしまう、短く切りすぎたカバーソデ。

◀ 総扉も章扉もなく、いきなりはじまるマンガ。

◀ 本文ページの高さより短い使いづらいしおり。

◀ 面付けに失敗した傾いた本文ページ。

◀ 気がついた曲がりだけ、まっすぐに戻る。

◀ 版面が大きすぎる。製版サイズまちがい。

◀ 用紙まちがい。カラーページ用の紙が一折りずれてる。

◀ 雑誌掲載時のアオリ文の取り忘れ。

◀ ノンブル、柱が上に。実はこっちが正しいフォーマット。

◀ 背丁のサイズまちがい。大きすぎてノドからとびだしてる。

◀ 雑誌掲載時のアオリ文の取り忘れ。

◀ 雑誌掲載時のアオリ文の取り忘れ。

◀ 左はじのコマの枠線の太さがまちがってる。

COMICS

98

◀ ここだけ、四コマにタイトル入り。

◀ 印刷抜けの真っ白い見開きページ。

◀ 初出と奥付ページ。乱丁についての注意書き。

◀ このページをめくってみると

◀ 後半で謎の絵が、二枚入ってくる。(……あまったと思われた絵って、②巻で判明するんだけど実は章扉用の絵)

◀ 奥付後には、残っていたマンガと忘れてたクレジット。

◀ 後見返しに、総扉だったはずのレイアウトがのぞく。

▼ 同じ見開き、ページが現れる。分かりやすい乱丁。(ノンブルのページ数だけは、正しくなってます)

◀ 奥付わきの注意書き。

● 造本には、じゅうぶん注意しておりますので、落丁・乱丁などが発見されても、ページノンブルの数字や位置を もう一度確かめると、意外とそうじゃない場合が多いので、驚きです。それでも、どうしても落丁・乱丁などの不良品がありましたら、おとりかえいたします。

　ているまん画本のことです。この中のたくさんのまん画が、実はこの本が初めてではなく、週刊ビッグスピリッツコミック誌にったものをまとめたものじゃあることを知っておきたくて、スピリッツ誌にまん画はかせの竹熊健太郎氏がタイトルはまん画はかせの恵を貸してくれたのでした。

　さてそのスピリッツまん画が、89年の正月だったか、らの始め始めたまん画は、
「スキップ魂」というかろやかなタイトルを考えていましたよ。僕は創刊当時のすごいスピリッツ誌の大ファンだったので、江上記者から「スピリッツ誌にまん画をかきなさい。そして人々を笑わせなさい」と言われた時大喜びだったかというとそうでもなかったのです。なにしろ巨匠コージ苑がついたのですし、4コマまん画はたいへんだから自信なかったですし、その頃なんかっこいい劇画まん画をかきたいなあといっていたんです。でも伝染るんです。をかくのが大好きになりはじめました。そしていまでも4コマ伝染るんです。をかくのが大好きなのがはっきり大好きになった。

　伝染るんです。をかくにあたっては「人々を不安な気持ちにさせ、惑わせよう」という思いと「老若男女すべての人に好かれ、愛されよう」という思いもありました。人に好かれて誰にも嫌われなかった、ということもありました。木曜日と金曜日の2日でかくので、だいたい1年の7分の2を伝染るんです。にとられてきたわけで、そう思うと「いやあたくさんのファンの人たちからの手紙や絵や折り紙やあとつけしゃとやヤクザや渋谷区や機知や大やNHKやシクレットの齋藤の大家さんや王様や機知や刑事やかっぱや江上はんの先生や山口さんや妻や吉者や正美やひ

▼ ノンブル付き後見返し。

◀ 長すぎるカバーソデ

▼ 途中からはじまって途中で終わるあとがきページ。右ページと左ページとで一行の長さが違うし、禁則処理だってなされてないので閉じカギ(」)が行頭にきたりしている。ちなみに九行め三文字めのスペースは、「ぼく」と書いた後、消しゴムで消して「僕」に直したためできたスペースをそのまま詰めずに印字したところだ。……このページは、先割りで戦車さんに文章を書いてもらった。「最後の二文字は、ぜひとも"やひ"で終わらせてほしい」とオーダーがあったっけ。

ドラマチックならうまくいかなさ

著者がいるだけじゃ、作品は読者に届かない。マンガも小説も作品が本人から読者に届くまでの間にいろんな人が関わっている。

まだ版下台紙で入稿していた時代だったら、写植→版下→製版→印刷→加工・製本→取次→書店だ。もっと細かくいえば、出版社のなかだけでも編集者、資材の確認・発注をする人、部数・定価を決める人、校正・校閲者、在庫管理をする人がいるし、紙屋さんや運送業の人も含めていくときりがない。

でも、そこはブラックボックスのように作品を読むときには見えてこないし、見える必要もない。

僕が子どものころは、まだほとんどの本は企業活字で組まれていた。なので、文章中の活字が一文字だけひっくり返ってしまっている箇所を見つけることがたまにあった。

大学の時には、間違って同じ表紙が二枚も付いている乱丁雑誌を購入したことがある。それは嬉しくて、翌日まで持ちこしだ。

『伝染るんです。』を読んだとき、そんな無意味とも思われるどうしようもない心配事やくすぐったさに見舞われた。なので、編集の江上さんに "乱丁本" をテーマとした造本プランを提出した。まず、こんなプランは通らないだろうと秘かに思っていたんで、ゴーが出たときは、ちょっとびっくりした。

最初、戦車さんの反応は「もっとちゃんとして普通で地味で質素なデザインがいい」ってことだったけど、打ち合わせがすすむうちに "乱丁本" プランに賛同してくれた。

『伝染るんです。①』は、単行本でした。

起こりうる限りのミスを盛り込んで、平積みになっていることを確認しえることがなくなく、その対応は販売部だけではまにあわなく、編集部にも本を送り出す側の人柄やドラマも見え隠れする設計になっている。初刷は、たしか四十五万部くらいだった。前でレジを待っている人が三人いたんだけど、その三人がみんな書店によっては、店員による手書きの「乱丁ですが、乱丁じゃありません」というポップを立てていただいたのだ! 発売日までには全部数が間に合わないため、すぐに二刷りを刷ることも決まっていた。

発売の日、単行本は全て出荷してしまったため編集部に見本品が一冊もなく、江上さんと一緒に様子を見がてら本屋さんに買いにいくことになった。

"乱丁本" だけあって、発売直後は書店から返品の嵐だった。部数が多いこともあって増刷後も返品は絶

想像はいくらでも広がるばかりで、…って人が直してるのかな? それとも別の人が直しているのかな? 別の人は、痩せてるのかな? その人は間違えた人のこと嫌いかな? 好きだったら内緒で直したのかな?…って

ないため、すぐに二刷りを刷ることも決まっていた。発売の日、単行本は全て出荷してしまったため編集部に見本品が一冊もなく、江上さんと一緒に様子を見がてら本屋さんに買いにいくことに

じゃん。僕たちを含むと連続五人二冊買いだ。こんな光景って、はじめてだった。その後こんな夢のような光景に出会うこともない。

"乱丁本" だけあって、発売直後は書店から返品の嵐だった。部数が

どこかで気がついて、もうちゃんと直ってるのかな? 叱られちゃった人が直してるのかな? それとも別の人が直しているのかな? 別の人は、痩せてるのかな? その人は間違えた人のこと嫌いかな? 好きだったら内緒で直したのかな?……って想像はいくらでも広がるばかりで、……ってきりがない。

う? 痛かったかな? でも、上司も本人もまだ気づいてないのかもしれないしな? 僕が教えてあげることってできるのかな? でも、きっと

に届かない。マンガも小説も作品が本人から読者に届くまでの間にいろんな人が関わっている。

ちゃなかったので、ものすごくめちゃなかったし、もちろん見たこともいたんで、印刷現場からよくよく分からないし、もちろん見たこともなかったので、ものすごくめちゃくちゃな心配だった。……その文字を間違って組んじゃった人って、もしかすると指が太くて不器用だったのかな? どうやって叱られたんだろうかな? 上司には叱られちゃったのかな?

来たりで、なんだか本当にドラマチックな商品になってしまった。

多いこともあって増刷後も返品は絶えることがなくなく、その対応は販売部だけではまにあわなく、編集部にも毎日のように対応していた。書店によっては、店員による手書きの「乱丁ですが、乱丁じゃありません」というポップを立てていただいたり、読者から「そこに本があるのに乱丁だから売れないって書店員が乱丁だっていすっていってるのに……」とのハガキが来たりで、なんだか本当にドラマチックな商品になってしまった。

①巻めのトラブルを見かねた前巻のしろうと装丁者・祖父江慎の父親、貫一が息子の名誉挽回のために"正しい"お手本装丁をすることに。ここで、①の間違いは全て正される。貫一は、貸本マンガ時代の装丁職人。特に力を入れたところは"ギャグマンガ"らしさ。……ただ、問題は、貫一にはこの新しいギャグセンスが理解できなかった。全体にノリが古くさい。もうひとつの問題は、①巻めを正すってことに気持ちがいきすぎ、②巻めだってことを忘れてしまったこと。そのため①巻と同じデザインになってしまった。

②

▶正しい表紙。

▶正しくグレードアップした見返し。

▶正しい総扉。

▶正しく目次も入る正当な構成。

▶正しい章扉。

①の作り直しカバー。「正しいけどデザインが同じだから、①巻めとまちがえちゃう読者がいたりしてね……」なんて話を編集の人としていたんだけど、本当にまちがえちゃった人にたまたま出会えた。発売日に書店に行ったとき。「②巻出たんだ!」って本を持ってレジに走る女性が、しばらくするとレジに戻ってきた。「まちがえちゃった!」とつぶやいて、レジにいった①巻を正しい②巻に持ち替え、ふたたびレジに。……申しわけない気持ちになったけど、ちょっと嬉しかった。

▶正しくされたカバーと帯。子ども好きだった貫一のはからいで、ソデには"かわうそ音頭"の歌と音符もはいった。作詞は戦車さん。作曲は、貫一の娘による。絵もギャグタッチになる。

▶本をめくると、いきなり表紙。本来、表紙として印刷された用紙が、まちがって前見返しとして綴じられてる。

制作ご迷惑話・1　不条理マンガという呼ばれ方を吉田は嫌いだったが、徐々に慣れつつある。

『伝染るんです。』3／A5変・上製くるみ表紙／小学館／1992

▶表紙が前見返しにまわってしまったので、表紙にも本文ページが貼りこまれてる。背に背丁。

▶後見返しが巻頭にまわってしまったので、後見返しには本文ページが貼りこまれてる。

▶巻末に奥付。

▼①巻の返品は、止まることなく続いた。小学館・業務部の後藤さんから「乱丁についての問い合わせをなんとか減らすことはできないのか？」との泣きが入ってしまった。実際、編集部も対応に疲れ切っていた。読者や書店からの問い合わせ処理をするというのがスタッフ全員の日課になっていたのだ。そこで、③巻の帯には下の文章を入れることとなった。後藤さんは実在する業務の方。印鑑の押し方にバリエーションをつけて面付けして、こちら側が表から見えるようにカバーに巻いて取次業者に流してもらった。裏返せば上の写真のように青い普通の帯になる。

あなたの手にとったこの本は、**正しい乱丁**です。
吉田戦車
小学館　業務部　後藤
どこが正しいかは、うしろ面をご覧ください。

以下の項目が発見されても、正しい乱丁ですので、ご安心してお笑いください。
●表紙が、なかにずれて綴じられている。
●最初の茶色紙8ページに何も印刷されてない。
●きれいな紙だけど、カラーになっていない。
●ページの数字の色が、部分的に違っている。

●裏表紙に、なかの漫画がずれてはいっている。
●表表紙の裏（見返し）にも漫画が印刷してある。
●表紙の角に製本用のマークがはいっている。
●最後のページ数字まわりこんで表紙にはいっている。

私が一冊一冊チェックしましたので、ご返品されるに及びません。　小学館　業務部　後藤

なお、『伝染るんです。』第1集に以下の項目が発見されても、正しい乱丁・落丁です。
小学館　業務部　後藤
●帯の裁断がはがれている。●カバーその長さが左右違う。
●しおりのあるページがある。●中身が破れて揃っている。
●縫いているページがある。●大きさの異なるページがある。
●ページ数の位置が異なる。●雑誌の時の文字が残っている。
●紙質の違うページがある。●背丁の印が出ている所がある。
●同じ漫画が繰り返される。●同じ漫画のうすい見開きがある。
●奥付の前にも漫画がある。●後見返しが普通より多くある。
●あとがきの前半部・後半部が抜けていて文字数が左右違う。

あと、『伝染るんです。』第2集も以下の項目も、間違いではありませんので、ご安心してお笑いください。
小学館　業務部　後藤
●一色漫画が混ざっている。●一コマめしかない漫画がある。

◀︎めくると、最初に出てくるのは実は後見返し。

◀︎後見返しの続き。

◀︎後見返しのすぐ後にまちがって綴じられた前見返し。

◀︎前見返しの続き。

◀︎ダブルで綴じられた前・後見返しの次にやっと総扉。

③ テーマは、"慎重"。
①・②巻のミスは二度とおこすまいと装丁、製版、印刷を丁寧におこなうことになった。ただし、あまりに慎重にチェックをしすぎたため、最後の仕上げのところで時間がなくなってしまう。大至急で作業をしなくてはならなくなった製本所が、ミスをしてしまう。まとめて前見返しとして綴じてしまったのだ。そのまま機械は本を作り続け、結果、本文ページがそのまま後見返しと表紙に貼りこまれて納品されてしまった。……っていうふう。

スピリッツゴーゴーコミックス『伝染るんです。』4／A5変・上製ハード丸背／小学館／1994

④

ギャグマンガなのにまじめになりすぎたかもしれない……という③巻めの反省をふまえて、いよいよ④巻めは、小学館の誇るエリートチーム・学年誌のスタッフによるエネルギー爆発の"子どもカッコイイ"世界ふう。本のあちこちにオマケがたくさん入り、そっちのほうが本編以上に盛りあがっているふう。

▲帯は、カラーで高嶋政宏氏による推薦文。作品内容の紹介以上に高嶋氏のプロフィールをPRしてます。

▼すべてのノンブル脇には、キャラクター・イラスト入り。

▲全体に底抜けに明るいんだけど、表紙だけは、"陰"のオーラ。継ぎ紙ふう仕様にキャラクター"こけし"の顔のアップ。

▶目次裏には、綴じ込みふろく"人生出世紙双六"。

▶見開きゴージャス総扉。

▶章扉裏は、偉人のイラスト。

▶ゴージャス・カラーマンガ。

▶左ページには、オマケ企画。

▶見開きゴージャス章扉。

高嶋政宏（たかしままさひろ）プロフィール
本名：同じ。生年月日：昭和40年10月29日。出身地：東京都。サイズ：185cm、78kg、B108・W78・H98、靴27.5cm。血液型：B型。学歴：成城大学法学部63年卒業。趣味・特技：英会話、水泳、ギター、ベースギター、ピアノ。

1994

伝染るんです。④

スピリッツ
ゴーゴー
コミックス

吉田戦車

小学館

◀ 後見返しとカバーソデには、豪華な工作オマケ付き。

◀ ゴージャスグラビア写真。

105

⑤

最終巻のテーマは"突然の半端な終了"。担当編集者が最悪で、雑誌連載「伝染る」の終了時期をまちがってしまい、単行本を作るときになってからページ数が足りないことに気づくんだけど、まあ適当にちょちょいとやって終わらせてしまう……という造本プラン。なので、ページ数は今までの半分くらい。製本形態は、時間のかかる上製本なんてやめてしまい簡単にできる中綴じ本に。読者に文句をいわれないように値段だけは、てきとうに安くしておく。本文用紙も安価なザラ紙に簡単に印刷。……ってつもりだったけど、あまりに愛のない企画だったため出版社から却下されてしまった。結果、読者に嬉しい"安い"だけが採用されたんですよ。

▼①〜④巻よりちょっと少ない内容。

……白。

……白。

……白。

おわり。

▶バリューフォーキーパーの時代に、リストラ価格で登場！

▶名残惜しい最終巻は………
前巻比"20%も買いやすい！"
④巻の定価1,100円(税込)より
20％引定価を実現!!夢の定価880円。

▶断裁面に立つロボット・キャラクターたち。

▶④巻より20％も安い定価。

▶全巻通して帯ソデに付いていた"GOGOマーク"についての説明は、ここに。

スピリッツゴーゴーコミックス『伝染るんです。』⑤ A5版 小学館 1994

COMICS 106

1991 1993 1994 1995

107

SC DELUXE バーガー 『火星ルンバ』／A5・並製ソフト／スコラ／1995

▼カバー背にエンボスで火星文字。本文ページにも光の角度で火星文字が出現。火星文字だらけ。

▼カバーをはずすと、火星文字での表記タイトル。上から「カセイルンバ」、「ヨシダセンシャ」、「スコラ」。

▼見返しには戦車さんオリジナルの手描き火星文字。

▼かっこいい目次ページ。

▼扉（表面）……火星文字。

▼扉（裏面）……日本文字。

SC DELUXE バーガー 『火星田マチ子』／A5・並製ソフト／スコラ／1993

▼最初の見返しにウエディング嫁。

▼次の見返しに着物嫁。

▼扉……バックにうっすらでっかく"火星田マチ子"の字。

▼目次……お経ふう。全体に冠婚葬祭な気分。

SC DELUXE バーガー 『いじめてくん』／A5・並製ソフト／スコラ／1991

▲カバーは、ニキビふう凹凸のある肌色紙にテカリのあるグロスPP加工。帯をかけるとタイトルが……。

SC DELUXE バーガー 『甘えんじゃねぇよ』／A5・並製ソフト／スコラ／1995

▲カバーの題字は味岡伸太郎さんに鉛筆で描いてもらった。

▲絵は、戦車さんによる。

『戦え！軍人くん』が出版されたのは八九年一月で、「伝染るんです。」の週刊誌連載スタートにあわせてだった。ただその時期に単行本化するためにはページ数が足りず、穴埋め用に「甘えんじゃねえよ！」が使われることになった。僕が担当した『戦え！軍人くん2』の時も同様に穴埋め用に『甘えんじゃねえよ！』を使用した。ただ、この作品は、『軍人くん』終了後もしばらく連載が続いていたのだ。当時のマンガ本ではよくあることなんだけど、そのために単独で単行本化できないのがすごく残念で、スコラの人に「甘えんじゃねえよ！」単独の単行本化のお願いをずっとしていた。なので、OKが出たときは思わず小躍りした。

実をいうと、版下の時は本の左右幅はもっと広かった。なので、本ができあがったときはびっくりした。なぜかまちがってできあがってしまったんですよ。カバーと表紙の左（小口）側のアキが狭くて寸足らずに見えるのは、そんな理由から。でも、できてしまったものは仕方ない。なので、②巻めも①巻めにあわせて寸足らずにまちがってみた。それに気づかず一生懸命に働く製本機械の姿っていうのも、この本にはとても似合っている。

▶表紙は、CMYの三色で印刷。

『一生懸命機械』1996, 1999／小学館／扉写真②巻／A5判

▶カバーは光の角度で"機械オーラ"出現。

▶カバー背……上下に動く巻数ナンバー。バネなタイトルと著者名。

▶章タイトルとノンブル、天に色。本を閉じると、天は色つきになる。①巻めは青、②巻めは赤。

▶トランプな扉と目次。

『学活!! つやつや担任』A・B巻/A5・並製ソフト/小学館/2001

▶A巻・B巻共通のエンドレス目次。全体にお安くゴージャスなおばさまテイスト。

▶カバーの紙は、安いレストランのビニールクロスのようなエンボスのあるものに。表面加工は、水をはじくつやつやのグロスPP加工なので、汚れても安心。イラストは、ステッカーふうに描いてもらった。

▶ぶ厚い本体のセンターページには、おしゃれな花柄の仕切りがある。実はここまでが通常の一冊分。各巻ともに二冊分の量を一冊におまとめし、うれしい低価格でのご提供。
▶帯はセンター掛けがおすすめ。お店の人の手描きふう、さらにはタイムサービスふうなお得感。

▶マンガの左端には、各タイトルの解説柱が入ってて、さらにお得。

▶表紙は、トイレットペーパー芯の仕様。

▲スコラ倒産後、そこで出版されていた戦車さんのマンガは全てソニー・マガジンズから"ヨシダマークの吉田本"としてシリーズで出版することになった。最初に出した造本プラン"サイズが不揃いなシリーズ本"は、出版社からも戦車さんからも反対され、プランを出し直すことにした。

六冊揃えるとカバーの六人の戦さまが合体して、背には別の神さまが出現する。カバーをはずして表紙で並べてもまた別の神さまが出現。カバーの神さまは、UVシルク厚盛り印刷。表紙の神さまの手がテケテケしてるのは、間違えちゃったから。

『戦え!軍人くん』もここでやっと単独の単行本になる。

『戦え!軍人くん』『麻吉』『甘えんじゃねえよ』『火星子田』『ビールカンパニー』『雨降り飼い』(A5変・吉祥寺しみじみ団/ソフトカバー・マガジンズ/2000) 310

BIRZ COMICS DELUXEのヨシダマークの吉田本

COMICS

110

▶SC DELUXE バーガー　シンプルでベーシックなブックデザインが好きな戦車さんだが、『伝染るんです。』以降ついつい意匠の強い単行本になってしまうことが多く、申し訳ない気持ちだった。そこで『歯ぎしり球団』最初のスコラ版は、なるべく企画性のないデザインにしてみることにした。でも、なんだか違和感が残りさらに申し訳ない気持ちになってしまった。二度目の『歯ぎしり球団』は、ソニー・マガジンズから"ヨシダマークの吉田本"シリーズの最終巻として発行。

『歯ぎしり球団』／A5・並製ソフト／スコラ／1997　223＋

『歯ぎしり球団』／B6・並製ソフト／太田出版／2005　518＋

▶ソニー・マガジンズも絶版となり、太田出版から三度めの『歯ぎしり球団』の発行になる。一冊のなかに三つの表紙ふう別丁扉に分かれてる。やっとこさ満足です。内容別

▲別丁扉に予算を使いたかったので、表紙印刷はありません。どうぞ、ご自由に!!　◀フォーマットだって三種類。

1997
1998
1999
2000
2001
2002

2005

『タイヤ』／ちくま文庫／筑摩書房／2000　286＋

『甘えるな!』／ちくま文庫／筑摩書房／1999　題字：やくみつる　286＋

『火星ルンバ』／ちくま文庫／筑摩書房／2002　286＋

『火星田マチ子』／ちくま文庫／筑摩書房／2001　286＋

『しめてっ』／ちくま文庫／筑摩書房／2001　286＋

『酢屋の銀次』／白泉社文庫／白泉社／1998　247＋

III

殴るぞ① 吉田戦車

BIG SPIRITS COMICS SPECIAL 『殴るぞ』 全11巻／A5判・税込定価1円／小学館／2002〜2006

▶カバーは最初、"ベビー用品売り場の商品"、というイメージでスタート。ふわふわのフロッキー印刷（植毛印刷＝写真・上）にパステルカラーで「殴るぞ」の文字。でも、戦車さんから「本に毛が生えているのにぜったいイヤ、もっと素朴なふつうの本を」と言われ、断念。そこで、本物の羊毛を25％配合した"羊毛紙"という紙を使うことにした。やっとOKは出たものの、今度は紙を作る際に問題が発生。紙会社が羊毛を輸入しようとしたら、何匹かの羊は風邪をひいてしまったらしい。……そろそろ冬になる季節だった。「この寒い時期に羊の毛は刈れない」といわれてしまったらしい。最終的に紙は無事に調達できたけど、何匹かの羊は風邪をひいてしまったにちがいない。▶デザインするとき、いつも邪魔なバーコード。「バーコードだって役にたってるんだから、ちゃんと愛でてあげなよ」って戦車さんに話したとき、「バーコードなんてなければいいのにね」、なるほどだ。というわけでこのシリーズのバーコード、感謝の気持ちをこめてハートマークで飾ることにした。

▶カバーのイボイボ部分はUVシルク"超"厚盛り印刷。すべり止めでもあるし、指のツボにも効く。0.3ミリくらいのチョー厚盛りにしたかったんだけど、なかなかそこまで盛り上げるのは難しく、そこで、点字印刷を得意とする三協スクリーン印刷さんに協力していただき無事完成。ただ、本来折れ目の部分は抜くべきなんだけど⑥巻だけは抜き忘れてしまい、折れ目ぴったりのところにイボイボが残ってしまった。折れ目のイボイボ、指先や背中を掻くのになかなか都合がいい。取れやすいけどね。

そうね、桃男さん。

▲帯は、紙がかかっているだけで何も書かれていないという超質素な"印刷なしのただの紙"ってプランだった。けど、それじゃエラー本に見えてしまうので何か印刷して欲しいと版元からの要望。で、本文マンガのセリフから抜いた一言だけを入れることになった。印刷のない帯って、最強だと思うんだけどなぁ……

デザインしているのっていったい誰?

本のデザインを誰が決めているのかって、実はかなりあいまいだ。もちろんデザイナー発案のプランでいくこともあるけれど、編集者のプランでいくこともあるし、著者の希望どおりってこともある。ものによっては販売部の戦略を優先することもある。ただ、なるべくデザインを感じさせない本に仕上げたほうがいいっていうケースだって多くある。いろんな事情や想いが混ざりあってしだいに"本"という形にまとまってくるものだ。

単行本のデザインってそんな感じで決まってくるから、たとえば1巻は誰かがやってきて、2巻は他の誰かに切り替わるということも案外珍しくない。

それをテーマにしてドラマチックなシリーズの本をいくとドラマチックなシリーズの本になっていく。

『伝染るんです。①』は、「仕事をするのが苦手な人たちが一生懸命作った」という想定でのデザイン。②については「年配のプロの装丁者が正しく作り直した」という設定だ。装丁者は①のダメな装丁をした"祖父江慎"の父親"祖父江貫一"。当

◀『伝染るんです。①』の奥付。乱丁の問い合わせ用に赤い文字で注意書きがある。

〈スピリッツゴーゴーコミックス
伝染るんです。①
一九九〇年十一月十日 初版第一刷発行
一九九四年八月二十日 初版第十五刷発行
著者 吉田戦車
©YOSHIDA,Sensya 1990
発行者 猪俣光一郎
発行所 株式会社小学館
〒一〇一 東京都千代田区一ツ橋二ノ三ノ一
電話〇三(三二三〇)五五八五(編集)
〇三(五二八一)三五五五(販売)
〇三(五二八一)三五七四九(業務)
装幀者 祖父江慎
印刷者 凸版印刷株式会社
PRINTED IN JAPAN
ISBN4-09-179041-9〉

●造本には、じゅうぶん注意しておりますが、万一、落丁・乱丁などの不良品がありましたら、おとりかえします。「制作局」あてにお送りください。(送料は小社負担) ●本書の一部あるいは全部を無断で複製・複写(コピー)することは、法律で認められた場合を除き、著作者および出版社の権利の侵害になります。あらかじめ小社あてに許諾を求めてください。

◀『伝染るんです。①』はダメデザイナー・祖父江慎によるまちがったカバー。

◀『伝染るんです。②』の奥付。装丁のプロ、祖父江貫一のクレジット。

〈奥付
スピリッツゴーゴーコミックス
伝染るんです。②
一九九二年 元旦 初版第一刷発行
著者 吉田戦車
©YOSHIDA,Sensya 1992
発行者 相賀徹夫
発行所 株式会社小学館
〒一〇一 東京都千代田区一ツ橋二ノ三ノ一
電話〇三(三二三〇)五五八五(編集)
〇三(五二八一)三五五五(販売)
〇三(五二八一)三五七四九(業務)
装幀者 祖父江貫一
印刷者 凸版印刷株式会社
PRINTED IN JAPAN
ISBN4-09-179042-9〉
検印廃止

●造本には、じゅうぶん注意しておりますが、万一、落丁・乱丁などの不良品がありましたら、おとりかえします。「制作局」あてにお送りください。(送料は小社負担)●本書の一部あるいは全部を無断で複製・複写(コピー)することは、法律で認められた場合を除き、著作者および出版社の権利の侵害になります。あらかじめ小社あてに許諾を求めてください。

◀『伝染るんです。②』は装丁のプロ、祖父江貫一によるギャグマンガらしいカバー。

時の編集担当のお父さんの名前を貫った。③以降もまた違う人が前巻の反省を踏まえて本作りをしたというドラマになっている。

『殴るぞ』は、そのマンガに出てくるご主人想いの"犬"が、不器用に版下を切ったり貼ったりしながら一生懸命作った本で、①のカバーにも"犬"が登場。……なので本文ページはいろいろゆがんでいる。

また『殴るぞ』と次の作品『山田シリーズ』には、『伝染るんです。』のキャラクター"かわうそ"にそっくりなキャラクターの"和歌子"と"山田"が登場する。似てるようで違う関係がくすぐったい。海外では違う関係がくすぐったい。これで、『山田シリーズ』は『殴るぞ』のニセモノ、いわゆるパッチもののデザインを楽しむというプランからスタートした。著者の戦車さんは、本の知識もなく入稿の仕方もデザインも知らない著者が"編集部に内緒で本を作る"という今考えると無理やりなドラマで本を制作した。……それらに限らず、僕は本を作るときにはたいてい著者やキャラクター・別のデザイナーになりきっての作業がほとんどだ。作業しながらも誰がデザインしてるんだかわかんなくなってきてクラクラワクワクしてしまう。

で、たとえデザイナー主導での本ができあがったとしても、本はやっぱりデザイナーの"作品"なんかじゃない。できあがった本のことを"デザイン作品"とかっていわれちゃうとものすごく違和感を覚える。じゃ、誰の作品? ってきかれればやっぱり装丁も含めて著者の作品だよね。

まだニセモノが残っている国もあるけれど、日本ではお祭りの屋台に並んでいるポケモンの綿菓子袋にまで著作権マークの©が入っていて、興ざめしてしまう。動物や植物の世界では「〜モドキ」とかのニセモノ種がりっぱに活躍して成り立っているのに、徹底してニセモノをなくそうという制度ってどこか世の中をつまらなくしているような気もする。

ぜひとも書店では、かわうそ"和歌子"表紙の『殴るぞ⑤』とかわうそ"山田"表紙の『山田シリーズ①』を並べて売りたかったので同時発売にしてもらった。

あと、高野聖一ナさんの『パパはニューギニア①』(34ページ)のときには、本の知識もなく入稿の仕方もデザインも知らない著者が"編集部に内緒で本を作る"という今考えると無理やりなドラマで本を制作した。

堂々とニセモノが書店に並べられるのだ。カバーのイラストは「屋台のオヤジがうろ覚えで描いたようなノリ」で、本文最初のページには「北欧の女性イラストレーターが描いたようなノリ」でお願いした。

COMICS
114

▶カバーをはずしても表紙がないので、背はむきだしの寒冷紗。なので、表紙の背だけでは①と②の区別がつかない。これじゃ出版社の倉庫の人が混乱してしまう。小学館のアイデアで①のかがり糸を黒、②のかがり糸を赤にすることにした。

▲上はかがり糸が黒の①巻、下はかがり糸が赤の②巻。寒冷紗から透けて見える背の糸色で在庫の管理をしている。

▼カバーをはずすと言葉どおりのひょうし抜けな本体が現れる。

BIG SPIRITS COMICS SPECIAL 『山田シリーズ』全2巻/A5変・並製ソフト/小学館/2004

『山田シリーズ』って『殴るぞ』のパッチものだから安物らしい底上げ本が似合う。なので表紙はない。ただ、表紙なしの製本ってコスト的にも物理的にもなかなか実現化が困難で、造本プランの切り直しや強度テストを何度もしてもらった。結果、時間ばかりがどんどんかかってしまい、両者共に発売予定日がずれてしまった。戦車さんからは「もう表紙があってもいいから、早く出してほしい」と言われてしまった。

▼『殴るぞ』と『山田シリーズ①』は同時刊行で書店に並べて売られた。2ページ前の写真とくらべてね。

吉野朔実

▶吉野さんからの意向は、「マンガらしさよりも書籍らしさを優先したデザインで」ということだった。仮フランス装、天アンカット、スピン付きに。カバーと表紙は、ともにレリーフ調にキャラクターが浮き出るよう、エンボス加工。

『瞳子』/四六・仮フランス装/小学館/2001

▶『ピリオド』はもともとスタッフの阿部聡が在籍中に担当した。担当を引き継いだ2巻めは新しいオフィスでのデザインだ。そしてこの色校を戻した後、完成を見ないまま不慮の事故で逝去。記憶に残る本になってしまいました。

▶清潔感をテーマに、基調は白。タイトルはレリーフ調エンボスで再現。

IKKI COMIX『ピリオド』2/A5・上製・ソフト/小学館/2005

IKKI COMIX『ピリオド』1/A5・上製・ソフト/小学館/2004

NOTES 造本設計シート

伝染るんです。 全五巻
吉田戦車／1990.11〜1994.8／小学館 ①
P.97

本の外回りだけのデザインは、文庫やシリーズ本などの特殊なケースでなければ基本的には受けないようにしている。なので、自分でもわからなくってしまわないように計画シートを作るようにしてる。デザインが極端になりそうな設計でなければ編集者や著者に見てもらうところからはじめる。そうでないときは、造本設計に関わる3種のシートからスタートだ。

造本設計……本の大きさや形、製本形態、用紙などの資材関係をまとめたもの。これで資材コストの計算をしてもらう。これは普通いっぱつで通ることがほとんどなく、何度も作り直すことになる。

フォーマット……ページのレイアウトに関するもの。読み物など文字組みが中心の本は、まずここから設計する。1ページあたりの文字量が決まらないと全体感がつかめないのだ。逆にマンガや絵本、写真集のような横組みなら横組み用の見開きページもばっちり明解なビジュアルなビジュアル中心の本ではたいてい最後に設計している。

台割り……ふつう編集者から仮台割りに書き直してる。一列に一折りづつ記入すると、折りによる用紙やインク変更のプランもたてやすいよ。見返しの用紙はリトマス紙。飾り扉がどこなのかがなのかよくわからないレイアウト。柱・あおり・雑誌ノンブル入りで、別作家のマンガも混ざってしまった乱丁・落丁本」……著者、編集者に相談しなきゃな造本案。

たたき台◀当初のプランはこんなだった。「カバーは薄くて長くてふにゃふにゃな紙で、背がどこなのかがなのかよくわからないレイアウト。柱・あおり・雑誌ノンブル入りで、別作家のマンガも混ざってしまった乱丁・落丁本」……著者、編集者に相談しなきゃな造本案。本文レイアウトは雑誌掲載時のまま、鰹節テイスト。

最初のプラン◀編集者の判断で、カバーはベーシックにして、雑誌ままのレイアウトはなし。乱丁・落丁プランはOKが出る。戦車さんはベーシックで素朴デザインを望んでいたのだけど、すぐに乱丁・落丁プランに賛同してくれた。造本設計シートを制作。

最初のプラン ☞ 次ページにつづく

◀ 使用用紙とデザインのプラン。ビジュアルは極力 "子どもへたくそ" をめざし、一冊まるごと「不安定さで充実している」本にしませんか？というプランを編集者に渡す。

最終プラン

▶ 初刷り部数は、たしか四十五万部くらいだった。部数が多いので見返しの紙を特漉きすることにした。平和紙業の "モダニィ" という文字の破片がゴミのように入っている紙の技術を使って、カワウソの絵クズ入りの "かわうそ紙" を作ってもらった。"かわうそ紙" の見本ができてみんなではしゃいでたんだけど、増刷時の少ロット生産が不可能ということが問題となり、断念。一般売りの "ラグリンクラシック" という紙に変更。また、この部数で製本・加工に手作業が入ることはリスクが大きすぎるため、薄すぎて機械貼りできない別丁のグラシンや奥付の印刷貼りは、あきらめることにする。部数が多いときはいろんな可能性もでてくるけど、手作業は逆にむつかしくなる。

（つづき）

COMICS

118

フォーマット、バリエーション

◀ 基本フォーマット（職人がさりげなくつくった感じ）

基本フォーマット（職人がさりげなくつくった感じ）に、でかすぎ背丁の配置指定を加えたもの。

◀ "分解までつめすぎたあとでフォーマットをなくしたことに気付いた入社後半年の青年がまちがった記憶をたよりに、上司にみつからぬようひいたフォーマット"。

◀ "分解の縮小率を間違えたけど、直す時間がとれなかった感じのフォーマット"。こんなに版面サイズが大きいのに読んでるときには意外と気がつきにくいのだ。

◀ "あわてて面付けして、あわせる場所を間違えたか、製本ミスか不明で印刷の時紙がシワシワに入ったか、…版下移動中に転んだのかもね。

台割り

▼ 印刷トラブルの計画表でもある。突然出現するカラーページ用に、本編中に一丁だけ別印刷をはさむことに。

② 台割 P.101

▼①巻の素人な作りを正すべく"祖父江貫一"がキチンとひいた台割り。正しいフォーマット。

イラストの依頼書

▶③巻のカバー、表紙、口絵、章扉のイラスト依頼と、こぼれ話の文章を戦車さんにお願いする。

③ 台割 P.102

造本設計

▼表紙が前見返しに移動し、そこを軸に全てがずれて表紙に本文がまわり込んでしまった台割り。見返しは前後ともに巻頭にくるからなかなか始まらない。赤字は変更部制作中に調整が出ることがある。

1991
1992
1993
1994

④ P.104

台割り ▶台によって用紙やインク変えの多い④巻。台割りも切り貼りがたくさん。

フォーマット ▲丸ゴシックアウトラインのノンブル、脇にはキャラクターイラスト。

造本設計 ▶ゴージャスプランの④巻。予算オーバーになってしまったため、台割りもあわせて変更し、コストダウンを狙う。

⑤ P.106

台割り ▼"やる気のない編集者"が切ったふうな台割り作り。

造本設計 ◀⑤巻めの造本は、なかなか決まらなかった。当初は"中綴じで薄っぺらく、激安"。シリーズからは浮いている謎の最終巻"をテーマに考えてた。けれど、シリーズ感をなくすということが実現不可能ということになり、あきらめてスタンダードな造本プランを提出し直した。……今でもちょっとくやしい⑤巻。

陰陽師 全十三巻／岡野玲子／1994.7～2005.10／スコラ→白泉社

造本設計 ▼スコラ時代、最初の改訂プラン。スコラが倒産して白泉社から出版されるようになっても同設計でいくことができた。

台割り ▼雑誌掲載時のカラー四ページ分は八ページ台にするのがコスト安（五折りめ）。

シリーズプラン "各巻に方位を設定して、子・丑・寅……と出してゆき、シリーズ完成時に全方位が揃う"というプランを提案。すると、岡野さんから「方位よりも陰陽道の十二将軍の名前を各巻に付けて、出版は十二将軍の並び順に出す」という案が十二将軍の資料（左ページ右上）と共に送られてきた。そこで十二将軍を各方位に配置した"羅盤"を制作し（左ページ左上）、十二将軍の並び順で出版したときの方位を整理して（右図）岡野さんに確認していただいた。

タイトルロゴ（右図）王献之、紀貫之、王羲之、三者の書を組み合わせてからやや微調整。アウトラインで使用することにした。

背の計画 ▼左ページ左上の"羅盤"を各巻に分割して、それぞれのカバー・表紙の背に割りふてた。途中でわからなくなってしまわないように計画をまとめてみたシートより。また、カバー背の裏面には、各方位の護符も印刷することに。

『陰陽師』シリーズ設計用羅盤 ▶岡野さんから送られてきた十二月将の資料（右上四枚）と、山伏が使ったらしい各方位の護符の資料（右下）。整理せずにはいられなくなってしまい"羅盤"を作ることにした。▶そして完成したのがこれ（左）。

フォーマット ▼スコラ版フォーマット。ノンブルは漢数字、柱は縦組みで前小口側に。白泉社版では製本がアジロから無線綴じに変更したため、左右幅は3ミリ減り、ノドアキが狭くなっている。

CD『music for 陰陽師』用羅盤 ▼上の羅盤にさらに要素を加え続けて、立体化させたパワーアップ羅盤を作った。下の図版は、その途中経過。立方体であるCDケースに方位をあわせて東洋と西洋の星図などを配置することで完成するのだ。

P.266

山田タコ丸くん 全三巻
朝倉世界一/1991.1〜1992.10/双葉社

造本設計
▲バブルな時代だった。全本文用紙に色上質を使うというプランは、いくらなんでも無理かと思ってた。ところがまだ余裕があるとのこと。で、シルクで蓄光印刷の折りを作ることになった。……しかし発売後にコスト計算のミスが発覚。増刷不可能な本になってしまった。

フォーマット
▲ネーム以外の写植文字使用は極力避け、朝倉さんによる手書き文字だけで構成。ノンブルは全て描いてもらい画像として配置。通常小口側に入れるべきパラパラマンガを"ノド挟まり隠れイラスト"にして構成。

台割り
▲五折りめ裏にはオフセット印刷後、シルクによる畜光印刷。光をあててから電気を消すとオチが光る。ここのマンガは朝倉さんに描き下ろしてもらい、タイトルは「輝きたいの〜」となっている。とくに本のどこにも蓄光印刷の説明はいれてない。二巻めからは本文用紙に色上質が使えなくなったため印刷で処理することになった。……この頃は、ほんとうによくマンガが売れた。十倍っていうのは大げさだけど、全体的に今の五倍以上の部数は印刷していた時期でもあった。そのぶん小説などに比べても造本の自由度がかなりきく時期でもあった。

SF大将 とり・みき
1997.12／早川書房
227＋P.60

サムネール ▶ ページの中のページを開くとまたページがあって……と、ややこしい構成なので、台割りだけではまにあわなくなりサムネールを用意した。でもやっぱりわかりにくいね。

台割り ▶ 本文ページは、一ページの中に最大五つ分の本が重なってレイアウトされている。さらに縦組みのマンガも横組みのマンガも混ざり、進行方向も複雑だ。八折め、九折めがふくらんで何層にもなってしまった台割り。

フォーマット ▶ 解説ページ部のフォーマット。1ページにノンブルが三つ。外側のページ数はストップして、内側のページ数だけが変わる。

イラスト依頼書 ▶ 四冊分の表紙イラストと、内側に入る小さな描き下ろしマンガをとりさんにお願いする。

ア◯ス しりあがり寿
〈2002.1〉／ソフトマジック

P.45

フォーマット▶ まわる版面。四つのセット位置を用意して、右と左とで回転方向とスピードが変わる設計。できあがってみると、版面全体がパラパラマンガっぽいけどセット位置は八つくらいにしておいたほうがなめらかだったかな。

右ページ逆時計回りに毎ページ移動
左ページ時計回りに（2回づつ同じ）移動

ア◯ス　フォーマット

こんなかんじ ＋ ときどきらくがきが のってくる。

台割り

面付け位置を記入した台割り。

造本設計

▶カバーにザル状の穴をあける。小さな穴を多くあけることはかなり手間のかかる作業になる。どれくらいの大きさの穴をいくつあけるのでコストが変わってくる。最終的には直径八ミリの正円を十二ミリピッチで五十四個あけることに。

これは初期造本案。最終的には、カバー強度が足りないためカバー裏にグロスPP加工をほどこした。飾り扉にはカバーと同じ抜き型を使用して同様の穴をあけることに。ただし、製本の丁あわせ用機械での用紙移動は、吸盤のようなもので掃除機のように吸い付けて移動するため、穴の位置に制限があるといようにそこに穴がこないように穴位置を確認してもらい、吸盤の位置を移動するか、穴の位置を移動してレイアウトした。テイストの違うマンガの入る九折りめだけ薄い本文用紙を使用することに。

ア◯ス　造本設計案　11/17 ⑤19

2001/8/15　c

四六 (128×188) 上製本　丸背　アジロ綴じ　花布・しおりなし

おび
○回生GA 灰
● 2色/0色

カバー
○孔雀ケント　四六110k
● 4色/1色
穴あけ加工（多数）
PP加工なし

本表紙
○淡色孔雀ケント　四六110k
● 3色/0色
芯の板紙厚は16号
ろしゅケント 104.7g/m²
（西六ベースPOk）

前見返し（小口部 表紙に糊付け）
○ミューコートホワイト四六110k
● 2色/2色

飾り扉（1枚）
○ミュー ホワイト四六110k　4色/裏印刷なし
穴あけ加工（カバーの型を流用）: 穴あけ後（グロス）P.P加工して穴をふさぐ

本文用紙（計200ページ）200
○オペラクリームバルキー四六Y84k（@0.15）スミ1色
9折り目のみOKムーンライトホワイト四六Y43.5k（@0.065）
（↑別紙台割参照）9折めのみDIC.564、他はスミインク

後見返し（小口部 表紙に糊付け）
○オペラクリームバルキー四六Y84k（@0.15）
● 2色/2色
1色/1色
淡色白孔雀 127.9g/m²
スミ（四六 110kベース）

ア◯ス台割　11/17 最終

2001.11.17

コズフィッシュ
孔雀ケント 四六110k 3C　カバー
ミューコートホワイト 四六110k OK　見返し　1色/クラシックフィルム
淡色孔雀ケント 四六110k 3C　表紙
回生GA 灰　おび

ミューコートホワイト 四六110k 2C/2C　別丁

オペラクリームバルキー 四六Y84k（@0.15）

OKムーンライトホワイト 四六Y43.5k（@0.065）

オペラクリームバルキー 四六Y84k（@0.15）

瀕死のエッセイスト
しりあがり寿/2002年/ソフトマジック

377+
P.44

フォーマット ▶ 過去をひきずってる版面。各ページには地側の正しいページ数と、天側の一ページ前の二つのページ数が入る。版面は天側に移動して、地から次ページの頭がのぞいてる。過去・現在・未来がずれ込んだ歪んだフォーマット。版面全体は地に落ち込み、その天側から前ページの下部分がのぞいてる。ただし解説ページのぞいてる。

― 前のページのノンブル

画稿天地すべて156ミリに

ノドアキ なりゆき
ノドアキ なりゆき

夢を見ました

― このページのノンブル すれすれで。

死体の詩 #3「海ヲ眺メタ死体」

約70ミリ 約13ミリ（なりゆき） 約104ミリ 前小口アキ必ず9ミリ

※左ページにくる場合も同位置で

四六 (本文サイズ128×188) 変形上製本　丸背 (できますか?)　アジロ綴じ

花布　伊藤信男商店No.1 (白)

しおり　伊藤信男商店No.71 (白) ※本文用紙にしおり跡を残す

おび（アロスとそろえる）
○回生GA灰
●2色/0色

カバー
○アリンダ　四六OFT-N100.100mm （フィルムです）
●2色 (スミ+白オペーク)

本表紙
厚手の板紙むき出しで。（見本参照）
板紙は、なるべく黄色く堅いもので厚さ2～2.5mmのものを探して下さい。
○背貼りの用紙（コットンライフ四六Y112kスノー）は
表1、表4の節のミゾより各25mmくらいつつ。
●1色/0色
表1部の板紙と、背貼り部にかかるようにゴム印スタンプ押し。
位置は多少ズレてもOK
（手作業になるでしょうか?）

寒レイシャ
目の荒いものを使用。
表2、表3部へのかかり方はなるべく多めに。
（理想50mm。可能ですか?）見返しの下で主張

前後見返し
○ルーセンスSホワイト90k
●1色/1色

飾り扉 (1枚)
○回生GA灰
●2色/1色

本文用紙（計200ページ）
○ホワイトナイトクリーム四六Y69k
●1色/1色
ただし、1折り目と最終折りの計16頁は2色/2色

だしにして、背をキャラコで綴じ、製本後に表紙の板紙の堺めの表紙の平面にゴムスタンプでマークと著者名を割り印し、最後に骨イラストを空押し。それから、寒冷紗の五三ミリって不可能でした。

断裁後、キャラコと板紙の堺めの表紙の平面にゴムスタンプでマークと著者名を割り印し、最後に骨イラストを空押し。

2001
2002

127

造本設計 ◀ これは初期造本案。最終的には、角背のホローバックになった。また、表紙は用紙でくるまずに板紙をむきだしにして。

瀕死のエッセイスト造本設計案

台割 ▶ 巻頭のプロローグマンガは左ページだけで展開。謝辞や目次など文字ものは右ページだけで展開。前付け部では左右方向の壊れてて、本文ページが上下方向に壊れてる、という構成。

瀕死のエッセイスト台割

ヨンダマークの吉田本 全六巻
〈吉田戦車/2000.8～2000.10/ソニー・マガジンズ〉

没になった幻のシリーズ設計プラン

▶スコラが倒産した後、それまでそこで発行されていた戦車さんのマンガは、ソニー・マガジンズからシリーズで新装版として発行することになった。ちょっとずつ形のそろわないデコボコしたまとまりが内容にあわせつつそれぞれ違うけれど本棚に入れるとなぜか背のイラスト・デザインがピッタリ揃ってしまう！というシリーズプランで、僕としては自信満々だった。戦車さんの喜ぶ顔を思い浮かべてニヤニヤして返事を待っていたんだけど、結果は「おもしろい案だと、見てみたいものだけど、オレの本ではやってもらいたくない」というものだった。よく考えてみればなるほどだ。

やり直し設計プラン

◀結局、本の形はすべて同じにしてそのかわり背のイラストが揃ってるんだか曖昧な仕上がりになるようなプランに変更することにした。そのあとソニー・マガジンズはマンガから手をひくこととなり、これも幻のシリーズになってしまったが、戦車さんの作ったタイトルのないシリーズ用の神さまのイラストは、本棚にかわいく鎮座していて、僕のお気に入りになっている。

殴るぞ〈全十一巻〉吉田戦車
〈2002.11～2006.12／小学館〉

造本設計 ▶ 当初のフロッキー（植毛）印刷のプランは不評のため、考えを新たに設計しなおしたときのシートだ。質素でエコロジーで実用的なデザインをめざす。

フォーマット ▶ （右下）主人想いの登場キャラクター "犬" が主人に隠れて秘かに作ったという感じ。犬なので版下を丁寧に作っているんだけど、まっすぐに貼ることができない。

タイトルロゴ ▶ 最近の明朝体では見かけることの少なくなった一画めの「ヽ」になっているひらがなの「そ」にしてある。また漢字のエレメント設計も戦後では正当といえなくなってしまった設計にしている。（たとえば上のような口の場合は、一画めと二画めの接点は、下図のようになるのがいわゆる正しい設計）

口　口

台割り ▶ 定価を安くするため無駄のない十六ページ、八折り分で。

殴るぞ ① 吉田戦車

山田シリーズ全二巻
（吉田戦車／2004.7〜8／小学館）
470+
P.115

造本設計（第二案）
▶ 表紙なし綴じ加工。第一案の背加工は表紙なしで本文を寒冷紗のみで綴じるというものだったが、それでは壊れやすく強度が足りないとのこと。追加で胴貼り用紙を貼ったら？って案。

造本設計（第四案）
▶「安くて、丈夫で安っぽく」をめざし、二冊に分けてページ数を減らす。綴じは、糸かがりに変更して張りのある本文用紙を使用、さらに巻頭と最終折りはぶ厚くする案。その後、テストを繰り返してもらった結果、背加工は寒冷紗だけでもOKに！定価は本体価格六五七円に！やった！

吉田戦車　山田シリーズ台割　2004.1.25　コズフィッシュ　祖父江慎

▼ "安っぽい製本"をめざして設計していたんだけど、出版社からの返事は、「表紙がない本は出版できない。表紙を付けてその上にキャラコ貼りは？」という返事がきてしまった。……それじゃ豪華になっちゃうじゃん！しかもコストがかかるので定価があがるとの返事が……。どうしよう？

吉田戦車　山田シリーズ1集　台割　2004.3.1　コズフィッシュ　祖父江慎

吉田戦車　山田シリーズ2集　台割　2004.3.1　コズフィッシュ　祖父江慎

吉田戦車　山田シリーズ造本設計 No.2

＊「殴るぞ」の偽物っぽい安っぽいつくりです。

- サイズ　Ａ５変形　左右145ミリ×天地210ミリ
- 特殊製版（表紙なしカバーあり）
- 背加工　アジロ
 ＊見本の上製本用束見本の背加工と同様に！
- しおりあり
 ＊見本の並製本しおりと同様に。ただし、しおりの位置はもっと下。ノド部から飛び出すように天から40ミリくらいの位置に。（可能ですか？ぜひ！）
- 本文
 ○用紙は、すべてオペラホワイトウルトラ　ＡＴ51キロ（@0.155）
 ●1折め……4ページと本文最終折……4ページは、表4色（ノーマル）／裏2色
 ●本文2〜14折（13折分）1色
 ＊ただし2折めと、7折〜14折の計8折分は、スミインキ
 　3折〜6折の4折分は、青っぽいインキ
- 表紙なし　背加工途中のままイキ
- 背加工あり
 ＊印刷なし、ノドに40ミリ〜50ミリの用紙はりつけ
 ○胴張り用紙　800×1100ミリ　Ｙ　0.10
 注：あるいは、それに近いクラフトペーパーちっくな用紙でもありです。
- カバー
 本文にいきなりかける。
 ○ゴールデンアロー　スノーホワイト
 　四六Ｙ　90キロ
 （真っ白で表面強度高く、薄くて透明度のある用紙です）
 ●ノーマル4色片面印刷
 ▲厚めのグロスＰＰ加工
 　（厚くなくても大丈夫です）
- 帯（天地幅55ミリ）
 ○回生ＧＡ　しろねず　四六Ｙ100キロ
 　（あるいは、なるべく安いＡ2コート四六110キロでも）
 ●2色片面

束、約17ミリです

吉田戦車　山田シリーズ造本設計 案4　2004.3.1　コズフィッシュ祖父江慎

＊「殴るぞ」のニセモノっぽい安っぽいつくりです。

- サイズ　Ａ５変形　左右145ミリ×天地210ミリ
- 特殊製本（表紙なしカバーあり）
- 背加工
 糸縢り　1折18ページ
 （かがり糸　黒色太めが理想）
- しおりなし
- 本文（120ページ）
 ○アタマの8ページと最終の16ページのみ画王　ＡＴ69.5キロ（126.5g/m2）
 ＊最終折が、1折8ページでないとむづかしい場合は、相談してください。
 ○上記以外は、すべて画王　ＡＴ49.5キロ（@0.155）
 ●1折め……8ページのみ
 　表　4色（ノーマル）／裏　こげ茶1色
 ●本文2〜8折（7折分）両面1色
 ＊ただし2折〜5折の4台は、こげ茶インキ
 　6折、7折の2台は、青っぽいインキ
 　8折は、黒いインキ
- 表紙
 平部にかかる長さ　約12ミリ
 1折目、最終折……のり付け
 ○キャピタルラップ　100 g/m2　などなるべく透けやすいじょうぶな紙
 ●印刷なし
- カバー
 本文束にいきなりかける。
 ○ゴールデンアロー　スノーホワイト
 　四六Ｙ　80キロ
 （真っ白で表面強度高く、薄くて透明度のある用紙）
 ●ノーマル4色片面印刷
 ▲厚めのグロスＰＰ加工
 　（厚くなくても大丈夫です）
- 帯（天地幅55ミリ）
 ○回生ＧＡ／しろねず　四六Ｙ100キロ
 　（あるいは、なるべく安いＡ2コート四六110キロでも）
 ●2色片面

束、約9.5ミリです。

COMICS　130

山田シリーズ 基本ページ

山田シリーズ サブページ

フォーマット
▶見出し文字は切り貼りしたようにガタガタに。特別編はページ ニコマで奇数ページ起こしで一枚裏表。▶"おわりマーク"は壊れかかったタイプライターで打った気持ち。

イラスト依頼
◀同時発売される『殴るぞ⑤』のにせ物イラストを戦車さんにお願いする。本物とにせ物、本屋さんに並べて平置きされますように……。

イラスト相談
◀"にせ物絵"の感じがよくつかめない"という相談と共に戦車さんから送られてきた初期の絵。何度か描いていただいた。

イラスト完成
◀著者の描いたすばらしいにせ物絵が届いた！左手で描いたそうだ。◀この調子で追加イラストも依頼して、いよいよカバーのレイアウトだ！

2004
131

GOGOモンスター

松本大洋／2000.11／小学館

P.86

カバーラフ ▶松本大洋さんによる"四〇〇ページ以上の全編描き下ろしマンガ"という無謀な企画でスタートした単行本。編集は小学館の江上英樹さん。函入り上製本というのは、原稿依頼のときから決めていたそうだ。ケース全体をイラストがぐるりとまわる、というプランのもと大洋さんからラフがあがってきた。

台割り ▶作品完成後、この単行本の予告広告用に八ページのプロローグマンガが届いた。そのマンガは単行本には入れない予定で描かれたものだったけれど、たまたま手にすることしかできない冊子だけに掲載するのはあまりにもったいない！……なので本の巻頭にもひっそり入れさせてもらうことに。ページ数も本編とは切り離してマイナス表記にして用紙替えして掲載。一ページめを本表紙に配置。

造本設計 ▶台割りをもとに束見本を作ってもらい大洋さんに渡して、本全体に絵がつながる仕上がりになるようなカバーイラストを依頼した。実際の仕上がりとは違いますが、色をつけてその箇所だけは一色でスタンプ印刷なので、そこだけはモノクロの線画で描いてもらった。左の造本設計案は初期のもの。

サムネール（仮）
2000/8
Coz-fish 祖父江慎

GOGOモンスター造本設計

2000.8 コズフィッシュ 祖父江慎

A5変形 上製ハード 角背 ホローバック

YOMIMONO

1990 1991 1992 1993 1994 1995 1996 1997 1998 1999 2000 2001 2002 2003 2004 2005 2006 2007 200

文字組みメインの書籍をまとめてみました。大きな本文ページの紹介図版は、すべて原寸です。

出版社・時代で変わる文字組みルール

文字組みのルールは、出版社によっていろいろ変わる。

雑誌に強い講談社、とそれぞれ出版社の特徴が組み方にも現れている。

現在多く見られる組み方は、行頭に来るカギ処理はカギカッコ（「）の処理の仕方や行末の句読点（、。）の処理法だ。

岩波書店の場合は、組み方がゆったりしていて時間をかけて読むのに適した組み方だし、逆に講談社は情報量を少しでも多く紙面の無駄なく伝えるような組み方になっている。

また禁則処理（たとえば閉じカッコ」が←このように天にこないように行の字間のアキ具合を調整して処理する方法）についても、ゆったり組みの岩波書店は追い出し処理（文字間を少しずつあけて調整）で、ぎっしり組みの講談社は追い込み処理（文字間を少しずつ詰めて調整）がハウスルールとなっている。単行本に強い岩波書店、

時代には工業生産的に効率のよい組み方が主流になり、電算写植時代には雑誌組み「POPEYE」に代表される本文一行の文字が重なるほど詰めくて、中付きルビ（1歯詰め）とも言われる雑誌組み（1歯詰め）が大流行した。名の位置が中央）の本が多く出回るなどしたけれど、DTP時代になると今まで印刷会社で行われていた文字組みをデザイナーが担うケースが多くなり、その結果ハウスルールがゆるくなって単行本ごとに組み方の違う本を作る出

「改行後、行頭にくるカギカッコ」は、カギの上のアキが**一文字と半分**、そして「文章中のカギカッコ」でたまたま行頭にきてしまうカギの上のアキは、**半文字分**。行の最後に句読点がきてしまう時は、こんなふうに版面から外に飛び出させる。

（これを「**ブラ下ガリあり**」っていう）。ゆっくり確実に読む文章にむいている

▲単行本を得意とする岩波書店の文芸書で使用されるルール

「改行後、行頭にくるカギカッコ」については、カギの上のアキを**半文字分**にし、「文章中のカギカッコ」でたまたま行頭にきてしまう場合カギの上のアキは、**なし**。行末に句読点がきてしまう時は、右のように版面から外に飛び出さないようにする。

（これを「**ブラ下ガリなし**」っていう）。行の頭に「閉じカギなどが」、不自然にきてしまう場合は前の行のように「**追い込み処理**」をしてその行におさめてしまう（字間を詰める）というルール。

版社が増えてきた。

初期DTP時代には肩付きルビ（振り仮名）の作成が難しくきている。

▲今、いちばん多く使用されている文字組みルール。ほどほどな組み。

「改行後、行頭にくるカギカッコ」は、カギの上のアキが**半文字分**になり、また「文章中のカギカッコ」でたまたま行頭にきてしまう場合カギの上のアキは**なし**。

「改行後、行頭にくるカギカッコ」でも「文章中のカギカッコ」でもカギの上のアキは**追い込み**。これが現代の人気ルール

▲戦後多く登場する、シンプルな組み方。**戦後**に工業生産的に組まれたシンプルな組み。

「改行後、行頭にくるカギカッコ」にきてしまう場合でも**同様にカギの上のアキを半文字分**にしてしまうという組み方。でも、たまたま行頭にきたカギなのかどうかが曖昧なため、組み替え時に大混乱してしまう。

「改行後、行頭にくるカギカッコ」は、カギの上のアキを**ぴったり一文字分**にし、「文章中のカギカッコ」でたまたま行頭にきてしまう場合カギの上のアキは**なし**とするルールはDTP時代になってから徐々に増えてきている。ちなみに現代の岩波書店の児童文学書もこのルールだ。

▲DTPの時代で快適な文字組みルール

置を揃える"ことも簡単になり、組みルールの可能性が大きく広がってきている。

青木雄二

河出文庫『ナニワ青春道』立身篇、出世篇『天下取ったる！』天の巻、地の巻、人の巻、『財テク幻想論』（カバー装画：青木雄二／文庫／河出書房新社／2001

▼ノンブルの書体は、お札や小切手などでゼニ関係でよく使われるもの。大きく使ってるので、ページ数をまちがえることはないぞ。

この本を作っているときは青木さん、まだご健在でした。カバーの絵は続きマンガになってて、巻が進むにつれてお金持ちになります。

▲文庫だけど見出しがバカでかいのだ。関西パワー丸出し！

/四六・並製ソフト／ワニブックス／1997

赤川次郎

139　わが子の作文

『散歩道』
赤川次郎ショートショート王国/装画：大友洋樹/小B6・1998 240+

「何ですって？」
「たまたま、仕事でこの近所に来て、公園でおにぎりを食べてたんだ。そこへしおりの奴が通りかかって……。何しろ、いつもしゃべる時間なんかないだろう。わざわざ外でってのもおかしいと思ったが、おしゃべりをして……。リボンを買ってやった」
　　　　の『おじいさん』が、あなた？」
おりの作文を眺めて、
きっと俺は『お
な。客の前に土下
うに言った。
「しおり……どうして『パパ』
たんだろう。
を返すと

▶各章扉は、透明度の高い片艶晒クラフト紙を使用。
▲見返しも片艶晒クラフト紙を使用。透けやすいので、本体と表紙をつなぐ寒冷紗が透けて見える。ちょっぴり手作りチックな造本。
▼面相筆で緻密に描かれた胸きゅんイラストは大友洋樹さん。

1997　1998　2001

▶本文、岩田明朝、13級、24歯送り、40字詰、14行。

▶赤川次郎さんの名前はゴナとか新ゴの太字が定番だけど、ノーマルな明朝体で組んでみるとまるで別の人みたいに感じられるのが新鮮！読者からのお題をもとに赤川さんがストーリーを考えるという、いつもの赤川氏の作品群とは少し異なる内容なので、この違和感はいい感じでフィットした。

135

文字の大きさ

本作りのプランは、たいてい本文の文字サイズを決めるところからスタートする。誰が読むのかによって文字の大きさって変わってくる。それに基本の大きさってのがある。

僕が仕事をはじめた二十年前は、書籍の本文サイズと言えば、今読んでもらっているこの文章の大きさ、つまり12級(3ミリ)か9ポイント(3・16ミリ)だった。だけど今の主流サイズは約14級(3・5ミリ)だ。ってきた"のだ。

今となっては、当時の文字は小さく読みにくい。じゃあ日本語が徐々に大きくなってきているのかといえば、それは勘違い。正確に言うんだったら"日本語の文字サイズはもとに戻ってきた"のだ。

明治初期、金属活字ができて間もない頃から第二次世界大戦スタートまでの約七十年間は単行本の文字サイズといえば五号(約3・69ミリ)だった。戦争の物資不足のため文字は単行本も新聞も急速に小さくなった。戦後間もない昭和二五年の新聞文字なんて天地が2ミリ未満だった(現在は天地約2・8ミリ)けど、文字サイズは五十年ほどの歳月をかけてやっと戦後を乗り越えたんだと思う。

赤塚不二夫

本文の大きさ決めは、最初の打ち合わせに、赤塚不二夫さんから僕に、赤塚さんの名刺をお渡ししたときに、赤塚さんの名刺の文字が「小さいなぁ、俺、にでも読める、でかい字がいいよ」っていわれたことからスタートした。赤塚さんはとにかく大きく分かりやすい文字にこだわっていた。なので、本文は通常はありえないでっかい18級(4・5ミリ)サイズで組むことにした。かなりでっかい。赤塚さん、読んでくれたかな?「注なんていらないよ、そんなの誰も読まないよ」と言われたので、注釈はうんと小さく7級(1・75ミリ)でルビ(振り仮名)扱いで本文の脇に小さく入れてみました。

▶本文、岩田明朝、18級、30歯送り、34字詰、11行。

▶サブ本文、岩田太ゴシックKL、12級、バーレン内10級。

『これでいいのだ。』赤塚不二夫対談集/四六上製ハードカバー/¥2000

タモリ キンタマ出す意味ってさ、クロイドのコメディアン・コンビによるR&Bバンドラザラスのジョン・ベルーシですよ。俺も知らなかったんだって言ってるからっていうんでしたね。それで、「自分だけの作家のことは、「おれで、「番組にはいるけど。彼には何人か、、、、、、一人カタレントがいるよ。そをどう寅出するか

赤塚 たとえば、タモリっていう一人カタレントがいるよ。そをどう寅出するかっていうのがあるから、タモリは、ね。

タモリ あのとき、『笑っていいとも』って言ってね、あのねぇ、そうそう(笑)。

赤塚 番組、どんどん続いていってさ、それをねぇ、ワーッてね、知らない人がいっぱいいたね。

タモリ そうそう、でも続いていったよ。パパ、ソブエ違いますよォー気持ち悪いんだよなぁーホモっぽいんだよなぁー(バシャバシャ)

パパ ソブエいいんだけど、ホモっぽいんだよなぁー(笑)

......ソブエちゃん、ほら記念撮影。......(バシャシャシャシャシャ)OK! それ凄いなぁー。俺はタモリと二てもらえ。(バシャバシャ)って感じかなぁー。ハハハハ。アー、イイね。(バシャバシャ)やるから。(バシャシャシャシャシャ)あぁー。(バシャシャシャシャシャ)あぁー。ムチェンジ。赤塚さんはずっとこの状態で待ってたんです。写真は天才アラーキー。

▶編集者

泡坂妻夫

『奇術探偵 曾我佳城全集』

奇術探偵 曾我佳城全集／泡坂妻夫／講談社／2000

▶カバー、表紙、見返し、帯で使用しているパターンは、紋意匠家でもある著者が作成したものを使用。三種類も作っていただき「どれか」ってことだったんだけど、あまりの凄さに全て使用させていただいた。日本トリックミステリの最高峰作。

▶本文、岩田明朝、12.5級、19歯送り、24字詰、22行、一段。

七	六	五	四	三	二	一
ゑ	あ	や	ら	よ	ち	い
ひ	さ	ま	む	た	り	ろ
も	き	け	う	れ	ぬ	は
せ	ゆ	ふ	ゐ	そ	る	に
す	め	こ	の	つ	を	ほ
	み	え	お	ね	わ	へ
	し	て	く	な	か	と

| 一 | 二 | 三 | 四 | 五 | 六 | 七 |

侍が御簾内で太鼓を前にして鼓を打ち、別の座敷で鼓の鳴るを聞いて何ということを知らに興味を持ったようだった。一

引かれるような思いらしく、そっていたが、ふと手を休めた。

字が伝達されるのです」

社家が開いたページに、その表が示されている。いろは四十八文字が七字ずつ七行に並べられ、行数と字数に数字が打ってある。太鼓の数が行数を、鼓の数が字数を示すのである。

「つまり、将棋の棋譜と同じ要領で、例えば太鼓を一つ打ち、鼓を三つ打てば〈は〉太鼓が三、鼓が七つなら〈な〉という工合で、太鼓と鼓だけでどんな言葉でも送ることができるわけです」

▶カバーはハイチェックという用紙で、タイトル部分は高熱空押し処理。
▲カバー表4にある数字は、本文167ページの表を使用して解読するとページ数だった──と、わかりました。

タイトル文字の制作

本のタイトル文字を作るのって面白い。ただ、文字って整えすぎるとダメになってしまう。鉛筆ラフデッサンの段階ではいい感じの文字ができても、それをコンピュータ上できれいに整理していくと、どんどんつまらないものになっていって最終的には最初のラフのほうがいいってことが結構ある。太さを揃えたりバランスを考えすぎると、文字の魅力はなくなってしまうのだ。むしろ、どこかラフな気持ちのままできちゃったほうがしっくりくることが多いのだ。……かといって、いい加減な気持ちでもうまくいかない。タイトルを作るたびに、文字って自分だけのイメージを極めすぎずに、何か自分とは違う力に対して謙虚になることの大切さを教えられる。

荒俣宏

▼カバーは、ファザードという柔らかい用紙に前谷惟光さんのイラストを金箔押し。背の最大限びっちりタイトルは手動写植モリサワMB101H平体。
▼刷りインキは、やや青っぽい墨色の粗晶皀（ツーチンツァオ）。
▼本文、読売新聞特太明朝、13級、25歯送り、44字詰、18行。
▼目次の見出し文字は一文字ずつ古い本の五号活字を切り貼りして制作。

『大東亞科學綺譚』／A5変・上製くるみ表紙／筑摩書房／1991

▼タイトルロゴは当時愛用していたPCマシンで制作して、プリントして版下入稿していた。まだウインドウズもない時代でOSはMS-DOSだった。この頃やっとマッキントッシュのクアドラマシンを購入。清水の舞台から飛び降りるくらい高価だった。まさにコンピュータ夜明け前だったのだ。

▼カバー画像は藤幡正樹さんにお願いした。このころはデジタルデータをポジ出力して入稿していた。タイトルは透明バーコ厚盛り印刷。

『コンピュータの宇宙誌』／紀田順一郎・荒俣宏／A5変・並製ソフト／ジャストシステム／1992

『電脳曼陀羅のデータベース夜明け前』／荒俣宏／A5変・並製ソフト／ジャストシステム／装幀：藤幡正樹 CG／1992

両生・爬虫類	
アイマイウミヘビ	J090
アオウミガメ	J016〜017
アオマダラウミヘビ	J085
アカウミガメ	J016
アジアコブラ	J071
アジアハコスッポン	J019
アミメガメ	J021
イチマツミミズトカゲ	J091
イッスジトカゲ	J055
インドガビアル	J027
インドシナオオスッポン	J019
インドニシキヘビ	J064
オオアシカラカネトカゲ	J056
オオクビガメ	J024
オオサガメ	J018
オビククリィヘビ	J076
カイマントカゲ	J028
カブラヤモリ	J051
カベカナヘビ	J0
ヒラユビイモリ	J098
ファイアーサラマンダ	
フエフキホソ	
ブシュケサン	
フタアシアシ	
ブラウンバシ	
ブラッドサ	
フロリダハ	
ベンガルオ	
ボアコンス	
ホウシャガ	
ホウセキカ	
ホシアノー	
ホシガメ	
ホシヤブコ	
ボスカヘビ	
ホライモリ	J015/099
ホンカロテス	J043
マーブルアマガエル	J094
マタマタ	J006
オオマムシオコゼの1種	K028
オキサキハギ	K013

▶白のクロスに墨箔押し。

ジョルジュ=ルイ・ルクレール、ビュフォン/B5変・上

『ビュフォンの博物誌』

J093 1.パインアマガエル Hyla femorata／2.リスノコアマガエル Hyla squirella
J094 マーブルアマガエル Hyla marmorata
J095 フエフキホソユビガエル Leptodactylus stibilator (雄・雌)
J096 ヨーロッパヒキガエル Bufo bufo

J089 ピグロウミヘビ Hydrophis obscurus
J090 1.アイマイウミヘビ Amphisbaena alba／2.イチマツミミズトカゲ Amphisbaena fuliginosa
J091 1.ヨロイミズミミズトカゲ
J092 1.ツツミズミズ Caecilia tentaculata／2.ナガアシイモリ Caecilia gracilis

▶手書き文字をコンピュータに取り込み白のアウトラインを極端につけたら、なんだかいい感じ。

『夢の痕跡』20世紀科学のワンダーランドに遊ぶ／A5変・上製ハード丸

20c 20世紀科学のワンダーランドに遊ぶ
夢の痕跡
荒俣宏

▼まだまだ慣れていなかった時期、イラストレーターの機能で制作したツッコミOKなロゴ。

『VR冒険記』バーチャル・リアリティは夢か悪夢か／A5並・並製ソフト／田之倉剛＝装画

荒俣さんからボケとツッコミの関係でいう、ボケにあたるようなデザインをしてほしい、ボケのデザインができるデザイナーは祖父江くんしかいないと言われ、複雑にうれしい……。

VR冒険記
バーチャル・リアリティは夢か悪夢か
荒俣宏
VIRTUAL i・O
PERSONAL DISPLAY SYSTEMS
glasses!

夢の痕跡
20世紀科学のワンダーランドに遊ぶ
荒俣宏
VESTIGE OF DREAM

コストと設計

ブックデザインの仕事って、そのほとんどがコストとの戦いだ。コストを抑えるために製本や用紙、色数や台割を変えることは多い。

だけど、コストをかけられないってことをベースに考えていくと、逆に面白い本になることもなくもない。『悲しみの航海』については当初出したプランが全く通らず、ただ、少しずつ削っていくんじゃ仕上がりが半端になるばかりなので、思いきって設計を変更。本文も見返しも表紙も帯もカバーも全て同じ紙、未晒クラフト紙のみでつくった本。

ただ、チープな仕上がりをめざしてふだんは書籍では使わないような安い紙を使おうとすると、特別な工程が入ってしまい、逆に値段が上がってしまう。安っぽく見える本こそいかにトラブルが少ないかっていう高くなってしまうのだ。また、手作業が入るといきなり値段が上がるのでなるべく機械でできて予備費を必要としない算段を考える。独特の"工業生産的なありきたりな造本"には、なかなか太刀打ちできないのね。

ティム・アンダーウッド＋チャック・ミラー

『悪夢の種子』スティーヴン・キングインタビュー

訳：風間賢二

唐木鈴、白石朗、田中誠（カバータイトル題字：堀内浩平（5歳）文字：スティーヴン・キング／本文：Dee Dee I 嬢（四六並製ソフト／リプロポート／1993

▶小口を右側にスライドするとガイコツ、左にスライドするとカボチャが出現！

伊井直行

『悲しみの航海』／四六上製ハード丸背／富田康子本／1993

■本文：本蘭明朝M、14級、26歯送り、37字詰、15行。

▶コスト削減のため一冊まるごと同じ用紙を使用。安くしたほうがステキになりました！当時のクラフト紙が今よりも安かったんですよ。

飯野賢治

▶カバーを広げるとポスターになる。裏返せば別バージョンのポスター。

『2003』飯野賢治対談集／写真：平間至／装丁：祖父江慎

▶本文書体は岩田旧タイプの古くさい明朝とゴナ系の新しくさいゴシック。新旧書体の複雑な出会いが……。

▶本文／図書印刷、旧岩田系明朝、12級、22歯送り、25字詰、16行、二段。

▲天チリのみ長さが10ミリ。なぜかというと、たくさんホコリがためられますので。

2000年代に生きてるみなさんとまだ0才の僕の息子へ。
この本を読んだみなさん、いつかどこかで、未来の話、バカな夢を、語り合えたらなあと思います。
ワープ代表／ゲームクリエイター 飯野賢治

だけど、そこには夢がありました。いろいろなかたちで、優しい目で未来を見つめていたと思います。

▶ゲーム「Dの食卓2」オフィシャルパンフレット。ゲームのプログラム言語を、表紙のバック全面に空押しで印刷。本文ページ（右）にも岩田沢メジュームを採用。

▶パンフレット好評につき、外装だけ替えて一般売りも。

『D2 深K』／DC攻略本『D2 Deep File』／ワープ・双葉社／B5変・並製ソフトカバー／2000

▶トレペのカバー裏にはゲームのキーワードが……。よっちゃん食品工業の「カットよっちゃん」。

崩すために、まず決める

石丸元章

文字を組んだりレイアウトをする前にフォーマット（ページレイアウトの基本方針）をつくる。単行本でいえば1行に何文字入って1ページが何行分なのかということと、文章の入る位置がページのどこかってことだ。あとは、ノンブル（ページ数）や柱（本や章のタイトル）をどこにどういうふうな文章に見えてくる。

で、いったんフォーマットを切ってみる。そのほうが"壊し"がいきいきと際だってくる。もともと漢字やひらがな、カタカナ混在の日本文字は、設計が明快な欧文の文字よりもフォーマットからの逸脱がとてもよく似合うのだ。

フォーマットがきっちりしているからといってその通りに文字を並べるのかどうかは、また別問題。フォーマットに見えちゃうし、そんな文章に見えそうもない、いいか内容によってはあくまでも基準。内容によってはあえて逸脱してもいい。なので壊れた文章であればあるほどフォーマットをキチンと硬くつくっと刑務所入ってた人間にとっちゃ、あっという間だけど、シャバにいる人にとっちゃ長〜い時間らしさ、いろいろ事情も変わって来れない人も多いのよ、今までの経験でいうと。でも、アンタに会った喜びを一度に爆発させたサギ師は、オカマ濃度100000ピコキュリーの外国映画の登場人物みたいに大げさに両腕をひろげて人目もはばからず109のサギ師の姿に、信号待ちの通行人や、誰かと待ち合わせのサギ師の耳元でオレはささやき、股間をメイクの若い女連中からの痛い視線がビンビン飛んでくる。友タクシーのないヤツもいる。放っといてくれ、余計なお世話だ。「ご、ごめんなさい。あ、あんま

▶フラッシュバック・ダイアリー
2002年、太田出版刊（ヘベン出版社）

▶用紙に独特の手触り感があるキュリアスタッチを使用してUVインキで印刷。だから予算が……。

黒豆の中から不出来な物をより分ける感覚で、トレイに広げていくのも、やはりこの部屋の常連プ〜タロウだ。まあ、タイ人のプッシャーにしているタイ人のプッシャーで、"商品"を配達してくれることと、「タイでオジキが栽培している」っていうんなら破格に安いので、この地下室の常連達がドラッグを手に入れるのだが、タイ人のEBIは、タイ人であるからして何事にもいい加減になるっていうんなら「万事悠長」でもいいんだけど、とにかく「マイペンライ〜」の表現がタイ人差別になるっていうんなら約束の時間に何時間も平気で遅れて来やがるんだな。

磯部 涼

『ヒーローはいつだって君をがっかりさせる』

▶カバーと別丁扉、後見返しの蛍光イエロー（TOKAフラッシュVIVAサターンイエロー）は、ミドリがかった蛍光イエロー・インキ）。目にイタイ。

本文イラスト：西島大介／四六変・並製ソフト／太田出版／2004

井田真木子

『いつまでもとれない免許』

▶見出しは、天地小口の三方裁ち切り。

本文：石井中太ゴシックKL、13級・字間1歯アキ、21歯送り、44字詰（ところにより多め）、1/行。

▶本文、石井中太ゴシックKL、13級・字間1歯アキ、21歯送り、44字詰（ところにより多め）、1/行。

石丸元章

『フラッシュバック・ダイアリー』

▶予算の都合上、一折り分しか割けないといけなくなり、新ルール「たんこぶフォーマット（フォーマットから文字が飛び出ることをよしとする）」を思いつき、ページ減に成功。内容とも合っているかも。

本の形と流通と

糸井重里

　本というのは、日本では日販やトーハンなどの問屋（取次会社）を通すことによって流通している。出版部数が多いのもそのおかげだけれど、一方、流通を考えると形が制限されてしまうことも事実。本の形が特殊なものは、流通費が余分にかかってしまうから。本の形が海外の国より変型から考えてしまう。
　『言いまっがい』は、取次を通さずに……だけど、カバーはかけられない。
　必要がないイベント用パンフレット　書店との直取引によって行なっているため、安心してゆがんだ形の本を作ることができた。
　なので、書店売りを考えると、不自由なのはそんな理由もある。

▶『言いまっがい』／糸井重里・監修／ほぼ日刊イトイ新聞・編集／東京糸井重里事務所／2004　460

▼ 小口のツメと対応した便利目次。

▼ 穴あき飾り扉。

▼ ソデにはパラパラマンガ。踊るオヤジイラスト。2カットだけど。

▼ 杉浦茂氏のマンガから、このタイトルにぴったり。こういうちょっとうさん臭げな人が、平気で言いそうな感じの書名。
〈カバー装画：杉浦茂／文庫／筑摩書房／1993〉　92

◀ 糸井さんには何度もバス釣りに連れて行ってもらった。そのころ作った本。
『誤釣生活』糸井重里／カバー・本文イラスト：平野恵理子／B6・上製ハード／文藝春秋／1996　196

◀ 慣れないパソコンを打っている様子がありありと感じられるテキストの雰囲気を、縦組みに置き換えるのに苦労した一冊。
『パパと一緒にバス釣りに！』吉田幸二／カバー・本文イラスト：糸井重里／プロデュース：糸井重里『図解できる釣りの本』第3弾　2000　298

◀ インターネット入門／カバー・本文イラスト：伊田和歌山／B6・並製／毎日新聞社／2000　316
『豆炭とパソコン』糸井重里／80代からのインターネット入門

1993

1996

2000

2004
2005
2006

▲開くと不思議なシルエットの本文フォーマットは、ずらした角度に平行になるように傾いている。全ページイラストレーターで制作後、微妙な回転をかけてから面付け。

◀交互に並べるとご覧のとおり！しぇー!!

▼単行本のデータをそのまま縮刷使用した文庫版。こちらは水平平行直角、正しい仕様になってます。形も文字も真っ直ぐ並んでいて安心です。

○正直

私の友〔人〕
華料理店〔で〕
〔　〕ト〔で〕した。〔A〕
〔　〕ンドレス
〔　〕ほしをしまい、
〔　〕つもりが

ンスープの〔　〕
〔　〕定食でご〔ざ〕

『さらに』
『経験を盗め』『続々と経験を盗め』
なぜか第2弾から担当させてもらった二冊。中川いさみさんのイラスト。
四六・並製ソフトカバー中央公論新社／2005、2006

516

謝の気持ちでいっぱいです 幸せタナー!! コノママでよいのか

『言いまつがい』編・ほぼ日　新潮社／2005

499

145

明朝体と楷書体

明朝体は中国からきた。もともと中国の書籍で人気の書体といえば書家の書いた楷書体だった。でも、明の時代になり印刷の需要が増えてくると、そんな流儀の文字を彫っているのでは間に合わなくなり、分業化にも適した個人差の少ない書体が必要になってきた。それで、書家の筆跡をアレンジして縦に太く横に細い直線的で作業効率のいい書体ができあがった。明朝体らしい。その後西欧人が、自国のローマン体にあわせた設計にぐっとよせて完成させた……ってのが、今の明朝体は日本にきて、仮名文字に今使われている明朝体のひらがなって、もともと正確に言えば漢字の明朝体に違和感のない楷書体だ。ひらがなだけ見ると、どこまでが明朝体でどこからが楷書体なのかって分けるのがすごくむずかしい。そういえばひらがなって、漢字を崩した草書体だしね。

だけど、もともと書体のひらがなに設計を揃えるのは至難の業だ。くねくねしたひらがなは、どうしても明朝体の設計に合わせられない。今でも明朝体のひらがなっても、むりやり合わせられることになるん

井上晴樹

内容は戦前のロボット史。目次と見出しの文字は戦前の印刷物からスキャニングして使用してます。本文書体は図書印刷の昔の骨格を持つ岩田系明朝。「あ」や「う」の字がかわいい!

◆本文、図書印刷／旧岩田系明朝、9ポイント、行間7ポイントアキ、36字詰、21行。

『日本ロボット創世記』 1920〜1938／A5変・上製ハード丸背／NTT出版／1993

人造人間の世界的革命だ

一九二一(大正十)年〜一九二六(大正十五・昭和元)年

あいうえ

◆本文、岩田明朝、13級／22・5歯送り、45字詰、18行。

『旅順虐殺事件』／四六・上製ハード丸背／筑摩書房／1995

◀カバーを裏返すと当時の旅順の地図が！見ながら読むとより詳しく理解できます。

YOMIMONO 146

井上雅彦

▶本文、岩田明朝、14級、24歯送り、40字詰、15行。

イラストは井上さん指名の山本じん氏。
▶カバーはタイトルのまんまの処理、真っ黒な黒インキ印刷の上にきらめくグロス黒箔、さらに小口にも黒ベタを印刷。

▶表紙にはイラストを二階調化した絵柄を制作し、オペークインキで印刷した上から型で空押し。もちろん見返しにも真っ黒だ！

宇佐見英治

▶本文、精興社明朝、13級、25歯送り、41字詰、15行。

▶本文用紙はしなやかでしっとりしていて平滑度の高い上質紙、オペラクリームを使用。版面から小口のアキと行間をゆったりとってある。精興社明朝を使用。

▶当初カバーのイメージは浮き出し彫刻版を使用したインキ箔のイメージでしたが予算的に無理めるる。厳しかったけどニュアンスに留まる出し）でフェンボス（浮き出し）で型代は半分で済んじゃった葉っぱを二種類撮影し特色

版面 ①サイズ

版面サイズ（本文が置かれているスペース）って読者とのコミュニケーションの距離でもある。

版面が小さくなればなるほど読者を待つタイプの穏やかな文章になり、版面が広がると、読者に向かうタイプの積極的な文章になる。

文章のまわりのアキスペースって額縁みたいなもので、額縁（余白）が大きくなればなるほど、守られた神聖で絶対的なイメージの文章になっていく。内容を充分に味わってもらうにはアキが大きいほうがいい。

逆にハレパネのように内容の大きい置き場もないくらいのギリギリのページは、伝えたい気持ちが強くなってくると、相手（読者）への配慮がない一方的で独り言のような文章になってしまう。電波系の文章だったら、とっても似合うんだけど。

版面の大きさで、内容がお友だちになったり、先生になったり、神様になったりしちゃうのだ。

ただ、隙間なく紙面いっぱいで指つっこんでくださいよというフレンドリーな文章に見えてくる。お菓子を食べながら読んでも大丈夫な感じがする。

大西展子

▶かつては子どもだったパパママへ 21世紀・10人のメッセージ／イラスト：まえをつ／（四六・上製ハード丸背／三起商行）2001

『ファミリー』（四六・上製ハード丸背／ミキハウス）2001

▲本文、岩田明朝、13級、25歯送り、40字詰、15行。

ブライアン・オールディス

『スーパートイズ』（訳：中俣真知子／3D制作：水野小織／四六・上製ハード丸背／竹書房）2001

▶カバーは、プロセス四色後、金のインクを後刷り印刷。その後マットPP処理をしてから金のツヤ箔を押し、さらに上から銀のツヤ消し箔を重ねて押している。キンキラキン。

▶表紙は半晒クラフトに墨＋金。著者のブライアンさんから「今までの自著のなかで最高に美しい本だ」といわれ大喜び。キューブリック×スピルバーグの「A.I.」原作。

岡崎京子

『ぼくたちは何だかすべて忘れてしまうね』／四六・上製ハード角背／平凡社／2004

▼熱を加えることで紙の繊維が透明化する用紙、OKフロートを使用。印刷文字の上にも高熱空押ししてるため、現場では印刷された文字のインキが真鍮板にこびりついてしまい、かなり苦労をかけてしまいました。イラストはもちろん岡崎さん作。

言えばうっとり自分が上出来になった気がするじゃない？ 言葉って不思議ね。言ったとたんになにかを着地させた気分になってしまうもの。でもね、それはどちらかというといつもわたしがあなたに感じていることなの。あなたの言いまわしや言葉の使い方、ときどき

▶本文 岩田明朝、13級、24歯送り、40字詰、12行。

▶版面を小さめにして、ノド・天寄りに配置。神聖な気持ちで読めるフォーマット。柱とノンブルも版面にかなり近づけて、さらに聖書らしいレイアウト。本文はオール二色。

▶カバーから透けて見える本表紙の色は、鳳凰花とヤマユリ。お花屋さんで買ってきて直接スキャナーの上で取り込んだもの。

拗促音の場所はどこ？

小学校のこくごでそう習ったし、今の小学校一年生の教科書でも小さな「ゃ」や「っ」は前の文字のすぐ右下に書くように教えている。だけど、普段目にする印刷物は天地中央に置かれている。なぜだろう？ 明治後期以降、子どもの書籍にはかなりの頻度で小書き専用に作られている活字が登場する。ただしいずれもサイズの小さい別活字を組んだものばかり。拗促音の場所は前の文字のすぐ右下に書くように指導されている。でもよく見ると、その右の文字では天地中央になっている。

▲今使われている文部省認可の小学一年生用「こく ご」の教科書より。拗促音の場所は前の文字のすぐ右下に書くように指導されている。でもよく見るとその右の文字では天地中央になっている。

・しょ・
・っ

で教科書の書き方必ず天地中央に設計されている。拗促音って小書きを含んでひとつの音って感じだから前の文字に寄り添っててもいい気もするね。

▲明治四十五年「日本少年」二月号（實業之日本社）より。

▶昭和三十九年「ひらかなロビンソン物語」（金の星社）より。

いらっしゃい いっしょに、こ

音）の小書き文字の位置って、デザインの仕事を始める前は前の文字のすぐ近くにあるものだと思っていた。

拗音（曲がった音）や促音（詰まった

恩田 陸

著者からの装丁に対するイメージ依頼は「ツインピークス」のような、読めば読むほど不安感の高まる感じにということでした。冷たい肌触りの本文用紙を使い、文字組みは読者に分からないくらい微妙に歪ませることにしました。

言い換えれば、熱に浮かされたような、興奮状態でもあったのよ。普段の生活にはない、ハイテンションな日々が続いていた。当時の肌に感じた空気を思い出すと、みんなで大きなイベントに参加していたという印象なのよ。だから「祝祭」という言葉は、あたしの正直な感想。

もちろん、『忘れられた祝祭』というタイトルが顰蹙を買うのは知ってるわ。でも、あれはあたしのフィクションなの。あたしは事実や取材に基づいてはいるけれど、しょせんはあたしのフィクションなの。あたしはあれを、一種のお祭りだと感じた。

ノンフィクション？ あたしはその言葉が嫌い。事実に即したつもりでいても、人間が書くからにはノンフィクションなんてものは存在しない。ただ、目に見えるフィクションがあるだけよ。目に見えるものだって嘘をつく。聞こえるものも、手に触れるものも。存在する虚構と存在しない虚構、その程度の差だと思う。

暑いわねえ。汗が目に染みるわ。シャツが塩を吹いたようになるのがみっともなくって。

この一画は桜のエリアなんだけど、もちろん今の季節じゃ分からないわね。桜の木って不思議ね。他の木だったら、一年中その木だと分かるじゃない？ なのに、桜の木だけは、普段はその存在を忘れられている。銀杏だって、楓や柳だって、椿だって。でも、花の季節だけはそこに桜があったということを、咲いていない時はただの名もない木だって思うじゃない。

写真：松本コウシ／四六・上製ハード角背／角川書店／2005

▶本文、漢字はイワタ明朝M＋ひらがなはイワタ明朝オールドR＋カタカナは秀英5号R、13級、22歯送り、41字〜42字詰、17行。

▶版面を時計回りに1度回転させているため、微妙に裏面から透ける行とは不揃いになる本文。

ただし「で・て・に・を・は・へ」の文字だけは逆に1度戻し、紙面に対してまっすぐになるようにセット。組み方は、ブラ下ガリありのジャスティファイで、1行の文字数は42字からスタートし、ページ途中から41字詰になる。奇数ページは逆に41字から42字になり、ノドに近い場所は文字数が1文字分足りない。そのため各ページの半ばあたりで版面に微かな断層が起きる。

読点（、）は横長に引き伸ばし鋭角に強く、小書きスタート時の組版に多く見られた位置にセット。拗促音（ゃ・ゅ・ょ・っ）は重心を上にあげ、読みすすめると違和感に馴染んでゆく。

▶そろわない横ライン

しい出す。日常では忘れら
ちゃんと区画ごとにテ
広い庭だから、変わった
パークだったってわけ。
の差だと思
嘘をつく。
ども、珍しい形のものを

これだけ広い庭だから、変わったものを集めようと思った人もいたらしいわ。木や石など、珍しい形のものを一画に集めたという話よ。そのエリアに行くと、「奇」という文字を連想する。

そう、奇術の「奇」、幻想と怪奇の「奇」、よ。

あたしの個人的な意見だけど、「奇」というのは日本文化には結構重要な隠し味だと思うの。いびつなもの、気味悪いものを一歩引いて愛でる。ああ嫌だ気持ち悪いと目を逸らさずに、冷徹に観察して、美の一つとして鑑賞する、面白がる。これは興味深い心理だと思う。「奇」という文字には、あやしいもの、めずらしいもの、という意味があるんだけど、あたしはこの字にグロテスクなユーモアを感じるわ。自虐的な諧謔、ひどく醒めた、突き放した視線みたいなものを。

あたしはあの本を、そういう「奇」の視線を通したものにしたかった。成功したかどうかは今でも分からないけど。世間では一発屋なんて言われたけれど、最初からあの本一冊で終わることは決めていたから。思いがけない嵐が来たみたいだった。でも、じっともう本を書く気はないわ。当時は

1　海より来たるもの

▶めくるともう一枚、違うサイズの用紙にプロローグが。

▶開くといきなり寸足らずの用紙に作品のキーとなる詩が。

▶プロローグの後に、やっと総扉が入る。

▶総扉裏に透ける白い欧文には秘かな不思議が。前後関係がちょっと狂ってるでしょ？

▶本編のはじまり……。

▶やっと章扉。いよいよ……。

▶目次ページをめくると、青色の捨て扉（＝題扉）が。

▶後見返しに向かって闇の世界へ……。

▶ノイズのなかにプロフィール、奥付と続く……。

▶本編が終わり初出データ。

2005

151

本の寿命

本にも寿命がある。造本プランを立てるとき、ついつい、まだ生まれてもいない本の寿命をあらかじめ考えてしまう癖がある。できれば長く読み続けてもらいたいと思う。ただ、寿命の長い本を設計することって不可能じゃないけれども、でも、それだけでいいのかしら？　って考えてしまう。

たとえば寿命の長い本を考えてみる。本文用紙は破れにくいしっかりしたもので、ぜったいに日に焼けない良質のパルプだけを使用。それからバーは退色しにくい青や黒インキだけで印刷。表紙・カバーは汚れのめだたないくすんだ色だけ使用しておいて、さらに水をこぼしても安全なようにかり糸かがり綴じ。表紙は傷まないように厚表紙。また、蛍光インキ・ラミネート加工。ついでに函入……って。はたしてこんな本、喜ばれるんだろうか？　不必要に万全な本って、なんだか不気味。何度読んでも傷みもしない壊れもしないほどほどに汚れてくれる本のほうが好きだな。本よりも、読んだ分だけに

怪談双書

まず最初に版面をはんづらを同じくする数種類のフォーマットを制作。編集者の丹治史彦さんはDTP使いの達人で、そのフォーマットを内容に応じて使いわけて仕上げてくれた。楽チン。

——ただヨーロッパ、特にイギリスなどは冬場に暖炉の回りに集まって怪談をしますよね。イメージもんなぁ、ひとつの。幽霊にも文化背景というか……つまり日本人の幽霊だったら、うちらが出るのはお盆だとか、そういう意識は持ってるはずですよ。それで、水っぽいところに出なきゃいけないって思っているかも。

——うーん、でも一応は年中、出るのは出るんでしょう。

人形のある店

地元でバーを経営するNさんから、先日取材した話である。

「普通、幽霊が怖いとかいうのは、夜じゃないですか。でもね、水商売では昼と……だから、怖いのは昼間なんです」

本文、リュウミンR-KL、13級、21歯送り、48字詰、18行。

襖の向こう側にある日本家屋ならではの怪異

高橋　何度もエッセイに書いている話なので、ご存じの方もおられるでしょうが、本当に怖い話を知っていますか。

東　はい。

高橋　引き出しに手をかけて、こう……婆ちゃんが入っていたんです。引……

を見ているうちに、一番下……ったのね。で、俺はこの筆箱だと思って……。

本文、リュウミンR-KL、13級、22歯送り、23字詰、17行、二段。

▶ページをぐいと開くと、ノドは黒く闇の印刷。……やみ付きになってます。

カルチャライフ

CULTULIFE01 『ヤコブセンの家』桜日記／岡村恭子／四六変・並製ソフト＋プチグラパブリッシング／2005

▶後見返しには、著者の住んでいた家の一階の間取りイラスト。カバーソデを折ると、二階の間取りが一階に重なるんです。

¥495

笠井 潔

1996
1998
2002
2003
2005
2006

▶カバー用紙は高温加熱で色の変わるOKムーンライト。
▶本文用紙はソフティアンティークのグレーを使用。三部作なのに二部発売後、ソフティアンティークが製造中止に。三部めをどうしよう……。本文書体は字面の大きい本蘭明朝で行間を狭め組み、物語の世界に読者を閉じ込めちゃうぞ、ドキュン！
▶本文、本蘭明朝、13級、21歯送り、42字詰18行。

……歯から応接しようとされている。ようするに逃げるに違いない気持を抑え、薄ぼんやりした蛇Ⅱ』の冒頭」だが、『間違いなく、そうした単調な尾を喰らう蛇(ウロボロス)化して逃げるに違いない。しかも、そうした単調な尾を喰らう蛇(ウロボロス)は小文字の天童が登場するに違いないことが、されている。ようするに違いないことが、かない形ではあれ、読者を煙にしながら、

『天啓の器』『天啓の宴』／四六並製／1996,1998

¥194

柔らかくなった書籍用紙

た。（"活字"というと、戦後の下級紙に印刷された記憶が強いため、表面がざらざらした紙のほうが活字には似合うかと思われがちだけど、あれはたまたま物資不足だっただけのこと。実際は、活字と言えば表面の硬い紙でこそ！その美しさが発揮できるのだ。）

八〇年代に発売されたハイバルキーが誕生。そして今では"嵩高紙"とよばれるスポンジのような腰もなく指にやさしく柔らかい書籍用紙が人気上昇中だ。本の厚みも出るから、軽いほどコストも削減でき、嵩高紙の人気は高まる一方なのだ。でも、その反面、無駄に場所をとる本も増え続けているんだけど……。

活版時代には表面の硬いしまった書籍用紙が多く使用されていたけれどが、オフセット時代になると表面強度はそれほど必要ではなくなってきた。以降、海外のペーパーバックのような表面がガサついた紙が人気となった。その後、そんな紙にもカラー印刷が可能になるように、表面に薬品を塗って安定させた"微塗工紙"一枚単

書籍用紙の値段は、面、無駄に場所をとる本も増え続けているんだけど……。

加門七海

◀ 平滑性が強く、束の出にくい本文用紙、クリームキンマリを使用。だから見た目よりもページ数が多い536ページ！見返し、扉の美しさはぜひ実物で確認してね。本表紙の芯紙も薄手のものを使用。全体に冷たくしなやかな書籍です。

▶ 本文、岩田明朝、13級、21歯送り、42字詰、19行。

▶ 本文、本蘭明朝、13級、24歯送り、41字詰、16行。

香山リカ

◀ 白い書籍用紙、オペラホワイトバルキー使用。

▶ 本文、岩田明朝、13級、23歯送り、40字詰、16行。

いのか、話しかけられめ　ぬのか、戸惑ってしまう。「コーヒー」？「コーヒー」？頼んでから三〇秒でやって来た焦げた味のするコーヒーを一口、飲むだけで、意外なほど体の緊張がほぐれていくのがわかる。自転車の運転は、あれでいてなかなか疲れるものなのかもしれない。体が暖まり柔らかくなっていくと、それがすみずみまで自分のものなのだという実感が回復する。最初は部分、部分がモザイクのように、その隙間が徐々に減っていって、ついには全部が統一した自分と感じられるようになっていく。今は黄昏時のあの怯える必要はない。自分自身もこのコーヒーハウスも、こんなに親しみ深いもので"one's own ego is really felt"、自分の自我が現実に感じられ

『自転車旅行主義』真夜中の精神医学／アートワーク：梅原聡子／四六・上製ハード丸背／青土社／1994

『自転車旅行主義』真夜中の精神医学／アートワーク：梅原聡子／筑摩書房／1998

のかという問いは、こうして解決されました。つまり、ドラの自我、それはK氏です（ジャック・ラカン『精神病』〈下〉、岩波書店、一九八七年）。これは少し、複雑な説明です。ドラは"恋敵"であるK夫人に対して、実は同性愛的ともいえる感情を持っていたのですが、それは「おとなの女性であるK夫人にあこがれたから」というような理由によるものではない、とラカンは言いたいのです。そうではなくてK夫人にひかれたのは、ドラがK氏に自分を重ね合わせていたからです。ドラのK氏に対する愛情は、男女の性愛といった「こういう人になりたいな」という憧れの性質が強かったはずです。教養が

▲『ウエディング・マニア』改題の文庫、『結婚幻想』。

『ウエディング・マニア』ダイアナなあなたの心の落とし穴／立体作品：オヤマダカズヨシ／写真：オヤマダカズヨシ／四六・上製ハード丸背／筑摩書房／1999

めっくま文庫『結婚幻想』迷いを消す10の処方箋／イラスト：フタミフユミ／文庫／筑摩書房／2003

著者の手描き文字

重要であるアイドルや女優、アーティストの本には、著者自らの描き文字をお願いして、使わせてもらうことが多い。ただ、著者によっては自分の文字を嫌う人もいる。上手くはなくても"いい字"なのだからと、ついつい著者自身の存在がまう直接的な味わいが残っている。テキストにしてしまうと消えてしまう著者の手描き文字って魅力的だ。

んなことからなのかも。さらに強力って著者のキスマーク付き！っての著者と著者の距離がより接近だ！は読者と著者の距離がより接近だ！とは活字以上の力を持っていて、ヘタとかウマイの関係なく伝わるものが大きいのだ。
本としての魅力を優先するよりも本としての魅力を優先するうどい距離ってどれくらいなのか本については、フレンドリーな描きって、作る上での心配ごとだ。

文字を使ったことによって内容と似合わなかったかも？って反省することも。
著者と読者、内容にとって、ちょっといい距離ってどれくらいなのか

川上弘美

「大福おじさん」を見た。

三月某日 晴

寒い日。
両国の江戸東京博物館に行く。
行きの電車の中で、「大福おじさん」を見る。背広を着て、鞄を持って、姿勢よく立って、混んだ電車の中で大福をゆっくりと大福を取り出す。一個、食べる。

▶本文、岩田明朝、14級、25歯送り、34字詰、15行。

タイトルの仮名書体は、たおやめ。

『東京日記1　卵一個ぶんのお祝い。』平凡社／2005

一話につき4ページで構成。本文は、最初の見開きが墨一色、次の見開きは二色で、色イラスト入り。

三月某日

「大人計画」

▶表紙はしなやか仮フランス装。本文用紙はやわらかいオペラクリームウルトラ。カバーは指触りが嬉しいレザック96オリヒメ使用。

神田うの

著者名がそのままタイトルという強気の一冊。いろんな雑誌に掲載された写真、インタビュー記事などをまとめた書籍。▶本文の写真キャプションの手書き文字もキスマークもご本人によるものです。

◀カバーの花模様は蛍光色の上にUVシルク厚盛り印刷をしてネイルアートチックでしょ。うのちゃんが描いたのよ。

著者／うの／A5判・上製本／メーン電通／1998

『神田うの』／イラストレーション

▶本文：岩田明朝、12級、20歯送り、18字詰、21行、三段。

しにたいですが……マドモアゼル症態の。
その日は、「わたし、学校に行きたくない。だって全然わかんないもん。絶対いやだ、やりたくない」と言ってたの。それを聞いたうちのママに「行ってきなさい」

小学校6年生の時の発表会で。
くるみ割り人形より第三幕
キャンディーケークの踊り、
眠れる森の美女より"リ
(11巻)

中学2年生(13巻)の時

ノドって神秘的

本の形って、平らでつまんない。洋服だったら着る人に合わせて変化してくれるけれど、本の表紙は、中身に関係なく平坦だ。でも、本を開いて、ちょっとお月様っぽい場所だ。

くとちょっと違う。ページが反ってくれるから微妙な明暗ができてくる。一番暗い部分は、ページとページの間にある"ノド"。ここは向かい合うページ同士の反射光があたっていないから、ちょっとお月様っぽい場所だ。

この部分がページ中一番鮮やかだったら、きっと神聖な気持ちになるのかも……って思ったりする。ページ全体、ノドに向かって鮮やかなブルーインクで、かすかなグラデーションを引いてみた。

北川さんの『天使のジョン』と、よしもとばななさんの『ムーンライト・シャドウ』(221ページ)は、ページを開いたときに曇りがちなノドいるみたい。ここが壊れると本でなくなってしまう。ちなみにばななさんの『ベリーショーツ』(2006年)では、ノドの見えないところに神さま(ノドボトケさん)を印刷してみました。

本にも人にも、ノドには神さまがいた。

岸 香里

▶『ヤンドル／病院の人気者たち』四六・並製ソフト／幻冬舎／2000

▶本文、石井中明朝 NKL、14級／24歯送り、38字詰、16行。

▶打ち合わせ中に出たダジャレがそのままタイトルになった『ヤンドル』(病んどる＋アイドル)。マンガ＋エッセイの単行本。

▶太めの帯はそのままカバーの患者さんのフトンになっています。(背のところも帯をかけると左のようになるんです)

ナース
私の可
ヤホヤ 1
とった。
がちで、
か見えな
(いいなぁ。私もこんなふうに生まれたかった
父親ゆずりの色黒で、しょう油せんべい系顔の私は、彼
しかし、このルリちゃん、ピンクハウス系の外見に似合わずしているという。

▶『ナース：漫画／文庫／幻冬舎／2001, 2003

北川 想子

▶『天使のジョン』／装画：北川想子、B5変形上製／白泉社／2003

若くして亡くなった天才小説家の作品。使用イラスト・線画は全て著者によるもの。

▶扉は天使の翼を思わせるエヴァネソンシルクのマリンブルーに金の箔押し。

▶本文ページには、小口側(見開き左右の外側)からノド側(内側)にむかって 4％〜15％の青いアミがグラデーションで印刷してあり、読んでいると、ノド部分に青色(青空のつもり)を感じるようになっています。

▶天使の線画イラストは、北川さんが手紙などに描いたイラストの数々で、彼女の死を惜しむ知人たちによって集められたんです。

奇想コレクション

すべて装画：松尾たいこ／四六変・仮フランス／河出書房新社／2003〜

01 『夜更けのエントロピー』／ダン・シモンズ／訳：嶋田洋一

02 『不思議のひと触れ』／シオドア・スタージョン／訳：大森望、白石朗

03 『ふたりジャネット』／テリー・ビッスン／訳：中村融

04 『フェッセンデンの宇宙』／エドモンド・ハミルトン／訳：中村融

05 『願い星、叶い星』／アルフレッド・ベスター／訳：中村融

06 『輝く断片』／シオドア・スタージョン／訳：大森望、伊藤典夫、柳下毅一郎

07 『どんがらがん』／アヴラム・デイヴィッドスン／訳：浅倉久志、伊藤典夫、中村融、深町眞理子、若島正

イラストはシリーズ通しで8冊、松尾たいこさん。松尾さんの絵はただ平らな色面で構成されているはずなのに、なぜか時間の厚みがある。特に何かを伝えるために描かれたとは思えない。目的もなく自然に、最初からそこにあったかのような風景として機能する。物語の入口にとって極上のイラスト。

▶ 本文、イワタ明朝オールド、13級、20歯送り、42字詰、18行。

カバー、プロセス4色＋グロスPP貼り　86＋123＋29＋123＋86（447）×192mm　帯天地70mm
どんがらがんカバー　三　4C 10/7

移ろいゆく原稿用紙

文字量って、今でも原稿用紙の単位、"枚"で数えられている。原稿用紙二〇文字×二〇行の四〇〇文字が一枚だ。でも、今は原稿用紙に手で書きで書く人が激減したから、この数え方もどんどんチンプンカンプンになってしまいそうだ。

最近ではパソコンのワープロソフトでページフォーマットを作った上に直接原稿を書き込む人が増えてきたような気がする。

特に京極夏彦さんはインデザインで、文字組みルール設定済みのテンプレート（フォーマット）に原稿を書いていく。驚くことにページをめくるだけある。なので、他の作家と違うときの文章が途中で途切れないっていう、文庫版、新書版へと本の形が変わるたびに内容も進化。タイトルよりも上にサブタイトルがきて、バージョン違いを伝えている。

そのため、ページを意識した文章が増えてきて、文章とページとの視覚的な関係がどんどん親密になってきているのだ。そのたびに文庫化などで文字組みが変わるたびに文章自体も変わってくる。シェー!! さすがデザインもやっていく。

QJブックス

〈ペラボー四六変・並製ソフト〉太田出版/1997～'1998

▶ QJブックスは、シリーズフォーマットもシリーズ造本もない。本によってバラバラ。シリーズの意味ないじゃん。

▶ 表紙・扉は冬虫夏草研究の第一人者、清水大典氏の描かれた図鑑より。「こういった依頼は初めてです」と喜んでいただいた。

▶ 「レイアウトしながら文字調整したい」と竹熊さん。クオーク指導に行き、著者みずからのDTPワークになった。

▶ 本文、石井中明朝NKL、14級、25歯送り、38字詰、15行。

それぞれ100年ぐらいの話。『嫌な子供』(89年9月)の3つは3部作って『手塚治虫の生涯』したんだけど、その後『絶妙な公演の前に試演会としてやった

『嫌な子供』
っていう構成にしてたんですよね。
世界が錯綜して時間軸がずれたりしながら、
あとカート・ヴォネガット（★078

▶ 本文、岩田明朝、14級・字間1歯アキ、24歯送り、40字詰、14行。

けなった女性がまったく稼げないというては20歳～25歳。風俗店に勤務してしては18歳未満は法に触れるので遊けければ低いほど、条件のいい職種

余談だが、平成9年11月、神戸で59歳、62歳、72歳の売春帰りの爺さんたちの事件が

▶ 本文、リュウミンR（やや□ポーショナルツメ）、13級、24歯送り、46字詰、15行。

校なんか行かなくていいよ。俺ばしつけな手紙を差しあげまして、失礼いたしました。手紙を見たんだけども、僕に過大な期待してたけど、なかなか真意というのは伝わんだな。俺のことをフレームに入れちゃうんがいいよ。俺は俗人だけれども、俗徒と自称してはなから

01『筒井筒』大人計画／全仕事・編：松尾スズキ／演劇ぶっく社 50

YOMIMONO 160

京極夏彦

002

デザイナーでもある京極さんの本は、文章の途中でページをめくらせる行が存在しない。そのため、新書、文庫にする際には同じ内容でも文字組みが変わるたび部分的に書き直している。すごい……。

　デスクの端に目を遣った。真向かいに座っている肌気分が悪くなって来たからだ。真向かいに座っていてももあいつはすうはあと息を吸ったり吐いたりしている不潔そうな鼻腔や口から排出された気体を自分も吸わない気になる。

　——会議は嫌だ。

ただ情報を交換するだけなのに不当に長い時間拘束建設的ではない。結局こうした会議から得られるものである。面と向かって対話をしたところで情報量が増い。結局報告者や論者の感情やら体調やら、不快な匂物がデータに混じるだけで、何の成果もない。これで——苛々する。

本文：リュウミン
R-KL、13.5級、
21歯送り、42字詰、
17行。

ユニケーション研修が必要なのは自分じゃないかと束されるという無駄。建設的ではない。結局訳でも情報が整理され論者の感情やら体調や声やら、そうした夾雑面と向かって対話するものは議題の審議には分じゃないかと、不破目の遣り場はそこしか前にも横にもずらしそれに——。結局一番コミュニケ静枝はこの建物のこの部屋自体が嫌いだ

002

デスクの端の指導員の——切れない気を自分を吸っているのだと思うと、どうにも遣顔を見ていたら、気しかし、目を逸らしつまり、目を逸らしこうしている間にもあいつはすうはあと息を吸たり吐いたりしている訳だ。あの、動物染みた男の体内を巡り、不潔そうな鼻腔や口から排出された気える。

▶本文：リュウミノ明朝W4、
12級、18.5歯送り、
23字詰、18行、二段。

1997
1998
2001
2004

手触りと加工

本一冊を読む時間というのは人によってそれぞれ違うけれど、そんなに短いものではない。一冊を読み終わるまでずっと手とのコミュニケーションが続いている。なので、外回りや本文の手触りって、大切だったりする。内容にもよるけれど、指先に違和感を感じてもらいながら読んだほうが似合う本もある。表紙やカバーの表面をデコボコさせたりする などの加工を施すと、ちょっと違う読書時間を過ごすことができるし、定期的にページをめくる指先の触感には本文用紙の役割が大きい。暖かいのか冷たいのか、くたくたなのか張りがあるのかなどで文章に向かう読者の緊張感も変わっちゃう。

あぁ読者の緊張感も変わっちゃう。『どすこい（仮）』のカバーは、盛り上げをしている。これは、UVシルクとは違い、表面がゴムのようにややチャついた感じがして、なんとも手触れている紫外線によって盛り上げられている紫外線によって盛り上げ印刷の中でも現在一般的に使わUVシルク（デザイナーは「UVデコ」にうれしい。本を開くと、さまざまな手触りが読者を待っている。

という加熱で樹脂を盛り上げる処理ともいう）ではなく "バーコ印刷" な手触りが読者を待っている。

162

▶新書版のタイトルは『どすこい(安)』。デザインもそのとおり安めな感じに。
▶本文のページあたりの文字数は単行本と同じなのでスムーズに進行。

取りだった。
か、突然変異か——いずれにしても〈奴〉は、最早私
だ。
〈でもXXYでもない——つまり三倍体で
はその段階で瞭然していたことなのである。しかし私
は——復活の兆候を示し始めたのだ。

どすん。

▶本文、凸版明朝、8・5ポイント、行間4・5ポイントアキ、42字詰、18行。

分野で扱える代物ではなかった。それはその段階で
ここを去ることをしなかった。
見届けたかったのである。
染色体の調査が終わった丁度その頃、〈奴〉は——
考えられないことだった。
我々は混乱した。
総ての常識は覆されつつあった。

どすん。

れにしても〈奴〉は、最早私の
——つまり三倍体ではないことが

どすん。

どすん。

▶本文、凸版明朝、10ポイント、行間6ポイントアキ、42字詰、18行。

▶イメージは本棚の妖怪ねぶとり。むやみに場所ばかりとり、じゃまで暑苦しい感じ。カバーはバフン紙に浮世絵調。本表紙は無駄にぶ厚い芯紙を使用し、汁は深い空押し。ページの角は大胆に丸くカット。ただし造本に凝り過ぎたため、発売日までに何冊作ることができるかということで初版部数が決定ということになってしまい、申し訳なかったんです。でも発売前から増刷は決まっていたんですよ。

▶本文用紙は、当時いちばん軽くて束の出る上質紙だったオペラクリームウルトラ。すごくぶ厚いんだけど、持ってみると拍子抜けに軽い本の完成。

本文の文字組みは従来のみっちり詰め込まれた京極さんの組み方ではなく、ゆるめにしている。基本書体は、凸版明朝体を使用。丸みをおびつっちょっとずつエレメントが寸足らずかもって印象の教科書体ちっくな明朝体だ。

きゃのさそべ

京極夏彦
どすこい(仮)
集英社

タイトバック、ホローバック

椎動物の発生みたいで、とても興味深かった。

背の加工法には、**タイトバック**製本は普通この加工法。上海のブックデザイナー、孫浚良（レス・ソン）さんに会ったとき、「紙の集まりは、背骨（背）ができることではじめて本になる」と言っていた。まるで脊椎動物の発生みたいで、とても興味深かった。

背の加工法には、**タイトバック**製本は普通この加工法。見返し部分だけで中身をささえているので開きやすい（背表紙と本体の間に糊を入れて貼り合わせる。並製本は普通この加工法。やや開きすさも変わってくる。本の筋肉みたいな感じだ。

これによってページの開きやすさも変わってくる。本の筋肉みたいな感じだ。

宮藤官九郎さんの「ワインの～」シリーズで、どっちつかずの背を使ってみた。二重表紙になっていて、さらにカバーにも穴を開け、本を開くと背のイラストが動くというしかけ。……ちょっとカラクリな進化した背骨なの。

タイトバックなのにホローバックな、あいまいな製本にチャレンジ！一巻めのほうは外表紙の筋押しがうまくいかなかったため、背の男女がうまくチューしなかったけど、二巻めでちょっと進歩。ただ筋押しの位置がまだ微妙に惜しい……。

糊付けする。外側表紙の背には穴を開け、内側表紙が見えるようにした。

さらにカバーにも穴を開け、本を開くと背のイラストが動くというしかけタイトバックの内側表紙（左右は寸足らず）の小口側に、外側表紙（ぴったり寸）をホローバックになるようにした背骨なの。

YOMIMONO

164

宮藤官九郎 港カヲル
やぁ宮藤くん、宮藤くんじゃないか！

▶カバーを剝くとこうなります。内側には港カヲルさんのイラストと目次が、外側には写真が印刷してあります。

宮 このスタジオに今僕がいるここに、今さっき着したところで、前にタでカヲルさんにくだらないこと話しかけてたと誰がいたの？
港 着地したところで、前に誰がいたか知ってますか？
宮 ミキティだか何ティだか、わかんないけど。
港 ミキティって藤本美貴っていうの？
宮 いやぁ、わからない。

こんばんは、夜のファンタ、港カヲルです。やぁ宮藤くん、宮藤くんじゃないか（笑）。

▲本文、ヒラギノ明朝W3、12級、19歯送り、15字詰、21行、四段。

『やぁ宮藤くん、宮藤くんじゃないか！』／宮藤官九郎、港カヲル／主婦と生活社／2006

工藤直子
クヌギおやじの月夜

『クヌギおやじの月夜』／写真：今森光彦／A5変・並製ソフト／朝日出版社／2004

▶工藤直子さんの詩に今森光彦さんが写真を選び、写真を見て工藤さんが詩に手を入れ、それを見て今森さんが写真を選び直し……。

うっとりパワー

デザインに一番大事なのって、独自性でも知識でも技術でもアイデアでもなくって、単純に"うっとり"することのできる力だ。素直に味わい、それを伝えたいと思う力だ。いつもあたりまえに見えてたはずの風景に感動しちゃったり、今までにないようなトキメキに遭遇したりして、我も言葉を忘れてし まうものだ。"うっとり"には独自性も知識も邪魔なだけだったりする。

さらに、それを誰かに語るとき、いきすぎた技術なんて必要ない。アイデアも同じこと。できあがったビジュアルに見せ方の企画性が垣間見えたとたんに、デザインって色あせてしまうものなのだ。やっぱり、素直に"うっとり"が一番だ。

性も知識も邪魔なだけだったりする。それを慣れた言葉で雄弁に語るよりヘタなりに伝えようとするほうが、伝わっちゃったりするものだ。多少の技術は必要かも知れないけれど、

グル

ドクター・ドブズ・ジャーナル日本版 増刊 PC-PAGE『GURU』1〜5
表紙アートワーク：早川郁夫／A4／平綴じ雑誌／翔泳社／1994

表紙ビジュアルを作っていたのは今では『へんないきもの』の著者の早川いくをさん。何でもありの楽しい雑誌でしたがすぐ廃刊に。

群像

「群像」2004年1月号〜 表紙：MAYA MAXX

▼二〇〇四年版は、MAYA MAXXの猿表紙。表紙の用紙を奇数月と偶数月とで交互に使用（奇数月はマットなヴァンヌーボVのスノーホワイト、偶数月はピカピカなミラーコートゴールド）。並べるとピカ・マット・ピカ・マット・ピカ……で楽しい。二〇〇五年版は、毎号いろんな方に絵を描いてもらいました。

◀二〇〇五年版「群像」を並べると、背にでっかい「群像」の文字が出現。

本文、図書印刷・旧岩田系明朝、13級、23歯送り、40字詰21行。
それが発する音によって蓋を破す。ふ

◀目次ページ。著者名の文字サイズは文芸誌ナンバーワン！

YOMIMONO
166

倉本四郎

▶ページの小口部で裁ち落とされている絵巻の続きは裏ページへとつながっている。

1994

▼開きやすいホローバックの上製ハード。

『妖怪の肖像』 A5判 上製バックハード／平凡社／2000
295+

小谷野 敦

▶イラストは、笹部紀成さん。四六判で今も左右127センチを維持している出版社って、僕の知る限り晶文社だけです。本文用紙も軟弱なオペラホワイトウルトラ使用。

はジャズとかロックとか「ボヘミアン・ラプ

『軟弱者の言い分』／装画：笹部紀成／四六・並製ソフト／晶文社／2001
334+

2000
2001
2004
2005
2006
2007

◀本文、石井中明朝NKL、13級、22歯送り、43字詰、17行。

167

不思議な漢数字

「100円」を漢数字で表記すると「一〇〇円」とかになるんだけどね。調べてみると"非漢字"っていう項目に入ってた（『増補改訂JIS漢字事典』より）。同じ項目って組むと少し高く感じる。

「100円」とか「一〇〇円」とかになるより前に、画数も読み方も分かんないんだけどね。調べてみると"非漢字"っていう項目に入ってた（『増補改訂JIS漢字事典』より）。同じ項目って組むと少し高く感じる。

に「〇」もあるけど、漢数字の「〇」とは微妙に形が違う。同じ値段でも算用数字で「100円」って組むとコインっぽく身近で安い印象になるけど「一〇〇円」って組むと少し高く感じる。

この「〇」を使った漢数字の表記法、明治六年に福澤諭吉が『帳合之法』って本で提案している。縦組みある（朝日は二〇〇一年四月から、産経は二〇〇六年六月から算用数字のみ使用）。縦組みでの数字表記って、いろいろありすぎて、いつも悩まされる。

ただ、漢数字でいくのか算用数字かろありすぎて、いつも悩まされる。

レム・コールハース
ちくま学芸文庫『錯乱のニューヨーク』／訳：鈴木圭介

▶カバーイラストはコールハースのパートナー、マデロン・ヴリーゼンドープさん。イラストが原書とミラーになっているのは「読む方向に向かっていく方が自然だ」というコールハースの意向による。

▶斎藤美奈子さんの原稿には、その内容と異物感はいかんともしがたく残るのでパルタインガリの方向に向かっていく方が自然だ」というコールハースの意向による。

▶本文、岩田明朝13級、21.5歯送り、44字詰、19行。

斎藤美奈子
ちくま文庫『妊娠小説』／文庫／筑摩書房／1997

"妊娠小説"／四六・上製ハード丸背／筑摩書房／1994

▶彩度の高いイエローを地に、イエローと反対色の紫をイエローの明度に近づけてドット状に配置。目がチカチカ・ドキドキ。ちなみに帯コピーは編集の間宮幹彦さんの自信作。

▶タイトル書体は味岡伸太郎さんの作成のF1楷M（テスト版）より使用。

ともあった「生活綴り方」にも「大舞台への道」は開かれる「鑑賞文選」（のち「綴方読本」→「新生綴方読本」『全国小学校児学年別に編集された『年刊児童文集』ば、全国から送られてきたガリ版刷りの文集のなかから

▶本文、本蘭明朝M、13級、21歯送り、44字詰、19行。

いったいぜんたい「文章読本」はなぜこうも書かれつづけるのか。圧倒的に男のディスクールでもあったこのジャンル百年の歴史の歩みにズバズバと踏み込み、殿方、容赦なく、やさしい鉄を見舞う新世紀×批評宣言！

さくらももこ

▶本カバーには孔雀ケント（北越）にグロスPP加工。

▶本文組みには石井中明朝NKLを使用。当時、この書体による本文組みはポピュラーだった。ただ、あまりに一般的なためニュアンスがなく、使うことを避けていた。はじめて使ってみたのがこの本。組んでみると新鮮で今までの自分のこだわりがみっちく感じられ、ふっ切れた気がした。

●本文、石井中明朝NKL、14級、24歯送り、35字詰、14行。

小学校の帰り道に、見るからに怪し気な物を売っている事が時々あった。売っている男の人が、恐らく決して善人ではないであろう事は子供心にも大体ひと目で見当がついていた。臭い物であろう事は予想できていた。だがどうしてもその男が何を売っているのか知りたかった。

『ももこの21世紀日記』の本文は、今でも手動写植のA1（モリサワ）を使っている。オープンタイプとして復刻されたA1フォントは、写植の印字でのボケ味は残されているけど骨格が整理されているので、組まれた印象がかなり違う。写植印字のときは、露光量をやや上げて「る」の文字の丸がつぶれる寸前になるようにセットしてもらってる。今後も機械がある限り手動写植で続けるぞ。

●右が手動写植A1、左がオープンタイプフォントA1。

アイえおかがただでのるアイえおかがただでのる

●本文、モリサワA1（手動写植）、16級、28歯送り、26字詰、12行。
ボディーサイズも調整されている。

夏も終わったというのに、私は毎日3回は食べている。かき氷を食べながら熱めの緑茶を飲むのがまたおいしいんだよ。このまえまで、近所のスーパーで買った980円のかき氷器にシロップをかけてあずきとまっ茶をのせて食べるのだが、これがおいしい。

▶三部作シリーズ。亜紀書房では「ヒャクエン」の表記は、さくらさんの希望通り原稿どおりに組んでみた。

▶集英社では、前に出した『もものかん詰』の表記法に基づき、単行本としてはベーシックな漢数字で組んである。『あのころ』『まる子だった』『ももこの話』という文章が完成する。『あのころ』のカバさくらさんがゆで卵の殻に絵の具を塗って制作したもの。最初は「大変だから」と言ったけど、やってみたら大変だったらしい。二冊めのときに「もうノリノリのさくらさん。でも、卵はやめよう…」って。だから二冊めはフェルト、三冊めは砂絵になった。

▶徳間書店では、漢数字にせず算用数字で表記。二桁までは組文字、三桁以上は縦に並べて処理。『ももこのトンデモ大冒険』

▶新潮社の本も漢数字ではなく算用数字を使用。ただ、組み方はベーシックに三桁の場合については、縦に並べる。『さくらえび』

▶組みルールにうるさくない幻冬舎。さくらさんの希望通り三桁まで組文字の算用数字表記。『ももこの21世紀日記』No.01

▶さくらさんの手書き原稿ではこんな感じに表記されている。この本は、描き文字のまま印刷。『のほほん絵日記』

▶さくらさんの「もの缶詰」『あのころ』銭箱から百円を盗った。『ちゃ、ちゃ…で即座に100円支払った。『ももこのいきもの図鑑』

1994 1996 1997 1998 1999 2000 2001 2002

『あのころ』『まる子だった』『ももこの話』1996〜1998

- さくらえび／新潮社／2002　B6・ハード丸背　378+
- ももこの21世紀日記 No.01／幻冬舎／2002　B6・ハード丸背　378+
- ももこのトンデモ大冒険／徳間書店／2001　B6・ハード丸背　370+
- のほほん絵日記／徳間書店　B6・ハード丸背　358+
- あのころ／集英社／1996　B6・ハード丸背　311+
- ももこのいきもの図鑑／マガジンハウス／1994　小B6・上製　180+　99+

169

スクリーン線数と数

175個の点が並んでいる。このアミ点12万（350×350）画素必要で、ハガキから肉眼でもある程度確認することができた。角度もいろいろあったキサイズの印刷物でも画像の大きさは約300万画素、週刊誌サイズだめ、アミどうしの重なりが花の形にし画像での4画素（＝ピクセル。4画なったり丸く並んでたりとおもしろ素っていうのは、拡大したときのモザイい。古い印刷物を見るとついルーペ2つ×2つの4つ分）必要になる。なで覗いてしまう。昔の印刷物のアミ点は、粗かったので1インチ角の印刷物だけでも約

印刷物をルーペで覗くとアミ点で構成されているのが分かる。アミ点の大きさは、ふつう175線だ。つまり1インチ（約25・4ミリ）の中に

▶ ページに対して文字量の増減が多いため、文字量に合わせて動くフォーマットを作った。上が文字量が少ないページ、下は多いページ。版面センターを軸に増減します。

▶『ももこの21世紀日記』N°01〜／小B6・上製ハード丸背／幻冬舎／2002〜

モリサワA1（手動写植）10字詰、12行。

22字詰、11行。

34字詰、12行。

▶『ももこの21世紀日記』N°01／小B6・上製ハード丸背／集英社／2000

▶ 原画イラストがすごく小さくてびっくり！ページの上に載っているカラーコピーが原画サイズ。レイアウトで200％近く拡大して印刷している。

▶ テスト175線……ノーマルサイズのアミ点、175線で製版すると、拡大率が高いため塗りこぼれが目立ってしまう。

▶ テスト60線……原画拡大というより製版されたものが拡大されたような見え方に変更。通常の約三倍の大きさのアミ点。

▶ テスト80線……通常の約二倍の大きさのアミ点。アミ角度をM（マゼンタ）は0度、C（シアン）は45度、Yは22・5度とわかりやすくした。

▶ 最終校……80線でイラスト表現。文字だけは、読みやすくなるようにK版175線。色味も調整。

▶ 印刷インクはふつうのセットインクを使用せず、色バランスをややくずして外国ふうティストに（C→DIC-637／M→DIC-113／Y→DIC-137／K→DIC-G-268）。ちょっぴり異国情緒でしょ？

▶ マゼンダ（M）とイエロー（Y）の分色版。

▶ シアン（C）とブラック（K）の分色版。

▶ フルカラー四色（CMYK）で刷った色見本。

幻冬舎文庫

集英社文庫〈コミック版〉

新潮文庫

集英社文庫

幻冬舎コミックス

竹書房

角川書店

小学館

小学館

小学館

▶ さくらももこさんの文庫。背の色は集英社、新潮社、幻冬舎ともにイエロー（Y）100％＋マゼンタ（M）10％で統一。さらにエッセイもコミックも同イメージで制作している。

YOMIMONO 170

すごい海外出版

作った本が台湾や香港などでも出版されるとき、感心することがある。データを渡すこともあるけれど、印刷された本を渡すだけで見事にレイアウトはそのまま、文字だけ置き換えられてできあがってくることがあるのだ。さくらももこさんの『富士山』台湾版のときは、特にすごかった。裁ち落としの写真は、全体にさらに3ミリずつ裁ち落とされ、抜きがきれいに入ってる。しかも、もともと入っていた日本語フォントとそっくりな書体で置き換えられててまさにマジック。あわせになっていた文字はちゃんと消え、そのぶん写真をレスポンス処理で加えられ、なかった風景もスタンプ処理で加えられ、そこにその国の文字、文字数だってピッタリだ。この技術、すばらしすぎる!! すごいぞ、台湾。

▶『ももこタイムス』／A5変・仮フランス装／集英社／2005

▶スピリッツボンバーコミックス『神のちから子新聞』1／A5変・上製本・カバー・帯付き／小学館／2005

▲『神のちから子新聞』（小学館）の本のサイズはほぼ同時発売の『ももこタイムス』（集英社）と外回りの大きさが同じ。▲『神のちから子新聞』のあいさつページで使用している教科書体は、昭和二十年代の小学館学年誌から採集したものを使用した。

◀上が『富士山』オリジナルページ。下が香港版の同ページ。文字量もレイアウトもここまでぴったり置き換えられるなんて神業! しかも、すごく短期間で!

▶モーニング娘。とさくらももこの対談集。函入二分冊。表紙は蛍光ピンク、蛍光イエロー+UVシルク。（206ページのコラム参照）

YOMIMONO

ウイリアム・サトクリフ

▼本文組みはヒッピー時代の出版物を意識して六〇年代の書籍によく使用されてた石井中明朝OKL（オールドカナ・ラージ）で組んでます。懐かしくも軽い感じでしょ。イラストは素人ともプロとも言い難いすれすれの絵を描くことができる究極アーティストのカズモトトモミさんにお願いした。カズモトさんの絵は大好きだったんだけど、まだいわゆる"美人女性"の絵を見たことがなかった。「彼女が金髪美女の絵を描いたらどんな感じだろう」って興味津々で依頼。想像以上の絵ができあがってきた。描いてもらったイラスト点数はスケッチブック一冊分以上！ デザインワークは、カズモトさんになったつもりでキュートな気持ちでレイアウト！

▶本文、石井中明朝OKL、13.5級、21.5歯送り、40字詰、18行。

禁則処理の昨今

この"横ライン揃い"好きな人がけっこう多い。僕も昔、横ラインが揃わないのが気持ち悪くて、ゲラを横から眺めてライン崩れがないかのチェックにはまっていた。ブラ下ガリが行頭にきてしまうときだ。そならないように、字間を調整して一行の長さを揃える。

たとえば追い込み処理（詰めて調整）の場合、金属活字時代には、句読点などの約物を半角扱いにしてガッツリと調整することが多かった。時代によって禁則処理の方法も少しずつ変わってきている。

日本文字のフォントって、四角い形をしているからベタで印字すると隣の行と文字の並びラインが揃ってくる。活字好きのデザイナーには、なしにすると横ラインがガタつくのでブラ下ガリありが好きだった。でも、それでも横ラインが揃わないことがある。カッコと読点が並ぶとき（、")や、閉じカギ（」）や句読点（、。）が行頭にきてしまうときだ。そうならないように、字間を調整して一行

いう処理だ。DTP時代になり、やっと字間がきれいに均等に詰まるようになった。時代によって禁則処理の最小単位分の"詰め"を揃うところまで入れるらまだおおまかだった最小単位分の電算時代になると、行の地のほうか

里川りょう

▶短い地の文章とメール文だけで構成された携帯メール小説。上の文は強い禁則処理で、行頭行末は強制的に揃えている。対して下のメール文は禁則ゼロ。句読点が行頭にきてもぜんぜんへっちゃら。二種の禁則を軸に物語が進んでいく。メール文の書体はケイタイフォント（エヌフォー）を使用。

週末、駅前のカフェで妻の友人と落ち合った。彼女が妻の思い出を語ったのは初めの十分足らずだった。手元のバッグからアンテナを覗かせた携帯を、彼女は終始意識していた。

▲本文、リュウミンM-KL、14級、24歯送り、16字詰8行。

2/15 14:02 YORI-39@xxx.ne.jp
無題

今、依子の友人という女性に会っていました。高校の頃、妻とバイト先のファミリーレストランで一緒だったとか。向こうの実家の連絡先を教えてほしいと言われました（彼女も妻の死をご存知なかったのです）。今頃は、仏壇の前で手を合わせておられる事でしょう。それにしても、彼女は僕に対して妻の話ではなく、自分自身の話を披露しに来たのでは、という印象を受けました。僕は小一時間、ただ頷くばかりで、妙に疲れました（笑）。

▲本文、Keitai-Font（エヌフォー）、14級、24歯送り、16字詰16行。

▶イラストは、当時まだ新人だった櫻井乃梨子さん。お願いしたテーマは「にごった色は使わない、バランスをとらない、一気に描く」の二点。すごくがんばり屋さんだ。

YOMIMONO 174

沢村幸弘

糸井重里プロデュースの信頼できる釣りの本。本文書体はゴシック系使用。カバー用紙は今は無きシェルリン(プレーン)に全面オペークびき。部分的にエンボス加工。

『サワムラ式バス釣り大全』／写真(カバー・扉)…榎戸富／イラスト…大森しんや／四六変・並製ソフト／筑摩書房／1997

▶本文、石井中ゴシックKS、13級、22歯送り、46字詰、15行。

◀本文、岩田細明朝、13級、22歯送り、46字詰、15行。

▶あとがき

椹木野衣

著者の希望で本文書体はゴシックを使用。ゴシック書体は字面の大きいものが多く、雑誌にはむくが書籍にはむかないので字間を空けている(今は小ぶりなフォントがあるが当時はなかった)。

『平坦な戦場でぼくらが生き延びること 岡崎京子論』小論／B6・上製カバー装／筑摩書房／2000

▶本文、漢字はゴナL+かなは石井新細ゴシックLGN、12級・字間1歯アキ、25歯送り、42字詰、13行。

▶カバーの色は全面アニメの肌色にブルー。後見返しから表紙にかけて岡崎さんの絵がつながる。

▶とても長い見出しの章の柱は見開きぶち抜き!

段組みと因数

フォーマット作りって、楽しい算数のパズルだ。

しっかりとした硬くて強い内容には逆にそういったはっきりした倍率を持たないように、見た目だけでは見出しの文字サイズは本文の大きさを決めている。

一冊の中に段組みバリエーションがいくつも必要なときって、本文サイズと一行の文字数を因数分解して考える。昔は本文サイズが12級だったら、12級本文の一行の文字数ならサブフォーマット級数は（2×4＝）8級でピッタリだし、3の倍数だったら、（5×2＝）10級でピッタリとくる。

でも、最近主流の13級（素数）や14級（2×7＝）の本文では、サブフォーマットがすごく作りにくいぞ！

さの1.5倍とか2倍、3倍とかの明快な比率でのジャンプ率を使うし、エッセイや、やわらかい内容のものには逆にそういったはっきりした倍率を持たないように、見た目だけですかった。12級は 2 でも 3 でも 4 で も 6 でも割ることができるから、天倍数なら（3×3＝）9級で、5の倍数だったら、（5×2＝）10級でピッタリあうサブフォーマット数の可能性がいきなり広がるのだ。

サンボマスター

はじまり

サンボマスターとは「朝日の音楽」をかき鳴らす人たち。

退廃的で感傷的で、切なさを共有することが解決方法の「夕日の音楽」があふれる今、サンボマスターの音楽は私たちの悲しみがやっと今、あらわれた。

山口の言葉に、自分が今ここにいる本当の意味を教えられ、3人が奏でる曲に、自分の中に眠っていた力が目を覚ますのだ。一歩踏み出す自信が沸き起こる音楽を、彼等は落としていく夕日に曦いたところで、何も始まらない。強い光に満ちあふれた朝日とともに、私たちも動き出そう。

一見、私たちと何も変わらない彼らは、ライブが始まるとものすごい熱量を放出して、見るものを圧倒する。

決まりきった道を疑問もなく歩いていた私たちは、彼らのその姿に、自分の道を歩んでいいんだということを確信するのだ。

『サンボマスター』／A5変・並製 ／メディアファクトリー ／2005

特集ページにより超バリエーションの段組み、フォーマットを使用。章ごとに使用書体もエネルギッシュに異なる。

椎名林檎

『前略 椎名林檎様』／四六変・並製ソフト ／太田出版／2001

表2・表3に印刷されている文字は椎名林檎から編集部に送られてきたファックスをそのまま印刷。

Quick Japan 編集部

重松 清

▶重松さんからの依頼は「偉そうではない雑誌のようなラフでソウルフルな造本で、どこから読んでもOKな本に」だった。そこで、本文用紙は週刊マンガ誌で使われる色下級用紙を使用。特に章立てをしていないが用紙の色分けが大まかな章分けになっている（下図）。フォーマットは一段から四段まで4つあり、特に読みこんでもらいたい内容なほど段数が少ない構成になっている。

41

初恋は、小学五年生だった。
片思いだったけどね。

年格好の少年を書店で見かけると、なんともいえず嬉しくなる。本を見上げる少年のまなざしの隅を自ずと気にしていた。

だからこそ、ぼくは、あの頃の自分と同じような年格好の少年を書店で見かけると、なんともいえず嬉しくなる。本を見上げる少年のまなざしの隅を自

逢う回数が減ってきたことにも、気づく。

えに、残念ながら、「読みたくてたまらない」本に出まれていてくれれば……そんなことも、ふと思ってみたりするのである。

（1998-6）

▶本文、リュウミンR、13級、22歯送り、23字詰、16行、二段。

▶本文、石井中ゴシックAKL、12級、22歯送り、19.5歯送り、16字詰、18行、三段。

の頃の感覚だと、ぼくの倍ぐらいの背丈があるんじゃないかと思っていたほどだ。
もともとスポーツが得意な子で、廊下を走らなくなった。背の高さを恥ずかしがるみたいに、歩くときにはいつもちょっと背中を丸め、階段の上り下りのときにはスカートの裾を気にしていた。
はっきり言っておてんばでもあって、

▶本文、岩田新聞明朝、14級（平体2番）、字送り11・2歯、22歯送り、12字詰、14行、四段。

音枝・冬太郎・夏樹と子供、
んなカビ臭さや教養臭はページをめくったとたんに吹き飛んでしまうはずだ。
〈この家のあるじは——

44

……と冠された作家としての……ではないにとにかく"不朽
壷井栄である。
『二十四の瞳』の、あの長編小説が、この秋、同新聞社からメモリアル図書館に筑摩書房から刊行された十五日まで連載され、翌年

が三人、間借り人の進、家出少女の浜子、安江の姉と駆け落ちしたことのある兵江夫婦と

8

「弟子」を名乗るにうのだが、授業でなぼ覚えていない。
学生数名のゼミだったあったし、近くの銭湯で昼間の肉体労働の汗を流している。雀荘でこびりついた煙草のにおいを洗い流す日もあった。風呂上がりのさっぱりした顔で教室に向かうのは、授業の終わる少し前。お目当ては授業後の酒である。ときこは、浅草かつ先生丁きつられてしまろくすっ

ぼくは大学二日酔い醒ましのシャワーを浴びる日もあった。1993 1994

▶カバーにはテリー・ジョンソンのイラストが透明UVシルクグロス印刷で、角度によってピッカリ見える。

▶本文、イワタ明朝オールド、14級、22歯送り、44字詰、16行、1段。

▶表紙はテリー・ジョンスンのパノラマイラスト。

▶糊付けされた見返し裏にも敬愛するテリー大先生の絵が満載。

ジャストブック

「内容は難しいけど、やさしそうな感じに……そんな依頼ってあり？表紙にはマンガ家、朝倉世界一さんのオブジェを使用。

01『博士のススメ』
装丁・表紙イラスト／朝倉世界一表紙写真・吉田新／並製／B6／
表紙写真・吉田新／製ソフトシステム／1993～1994

02『フラクタル』〈美しさを超えた〉徳永隆治

03『進化するコンピュータ』
設定の非コンピュータへのいざない／香取拓／

04『上知的情報処理』
情報処理に役立つ知のアーキテクチャ／奈良重俊、ピーター・ディビス

05『マルチメディア』
未来を拓く新たなる地平／足田東一郎、西垣通

06『カオスと知的情報処理』
情報と環境の新たなる地平／合原一幸、奈良重雄

はみだす背丁

ふつう単行本は16ページずつ印刷し、それを折って1折りとする。で、製本するときに折りの並べ順を間違えないように、その背のところに小さくタイトルと並べる順で数字を印刷するようになっている。これのことを"背丁"っていう。

背丁の文字は、製本工程にだけ見ればいいので、本文ページにこぼれないようになるべく小さく印刷されるようになっている。

でも、たまにノドからチラリと背丁がこぼれているのを見つけることがある。そんなときって、パンツがちょヨコチンしてるところを見ちゃったような嬉しく恥ずかしい気持ちになってしまうよね。……それって、僕だけ?

▶ノド部分からはみだす背丁。ページを追うごとに弥次さんと喜多さんは離れゆく。ランダムに挿入される背丁のイラストはマンガ『弥次喜多 in DEEP』の背に使用されたのと同じで同寸弥次さんと喜多さん。後半になると背丁もひんぱんに出現する……どんな折りだ!

しりあがり寿
小説 真夜中の弥次さん喜多さん

〔四六・上製ハード丸背/河出書房新社 ¥2000〕

▶カバーは、片艶晒クラフト(紀州ラップ)の裏面にネガ・ミラー版でイラストを印刷。

▶本文、岩田新聞明朝、15級・字間四分アキ、30歯送り、32字詰14行。

▶本文用紙はキャストコート使用のため、テカテカ光る。

自販機

弥次さんと喜多さんが道を歩いているとドライブインがありました。

「ちょっと寄ってくか」

二人がドライブインに入るとガランとした駐車場の向こう側に、もんのすごくたくさんの自動販売機があげられて自販機だらけですけど自販機、冷たい自販機、ラーメンやチョコレート、冷たい木つきのジュースからこのあたりの地回キーホルダーや替えのサラジまで。

「おや?」

「なんだこりゃ?」

一番ハシッコの自販機で売っていたのはなんと品川宿の思い出百二十円でした。

「ひと口飲むと品川宿の思い出がほんのりと感じます」

その自販機のそのまた横にもいろんなものを売っていました。

その隣の自販機には「思い出百二十円」大井川の川越えの思い出などなど、道中の様々な思い出が缶詰にされてどれも百二十円で売っています。

「おや?」

「こりゃなんだ?」

▲背丁からはみだす弥次さん喜多さんがもともといたのは、マンガ『弥次喜多 in DEEP』(46ページ)のいちばん外側にあたる背紙部分。小説版では、本のいちばん内側、ノド部分にワープだ!

新宿二丁目のほがらかな人々

3人のセリフは、それぞれ違う書体です。

カズモトトモミさんによるお姫さまイラスト。カバー表4には金箔の鏡があるので世界でいちばん美しい人の顔が……映らないってば。手書き文字もカズモトさんにお願いしました。

▶3人のセリフは、それぞれ違う書体です。

▶本文、ジョージ：中ゴシックBBB-M、ノリスケ：りょうText Standard R＋リュウミンR、つねさん：じゅん101、15級、24歯送り、34字詰、17行。
『新宿二丁目のますますほがらかな人々』／イラスト：カズモトトモミ／B6・上製 ハード丸背／角川書店／2005

の話題のお店に行きました！

こ行ってきたの？美容関係？アヴェダ？ーん、わりとね、話題の場所。あのね、ヒント1。日本で三軒目。、素晴らしい。

三軒目？

▼本文、ジョージ：中ゴシックBBB-M、ノリスケ：りょうText.Standard R＋リュウミンR、つねさん：じゅん101、12級、20歯送り、19字詰、20行、二段。

ヴィトン買うんだったら、ねぇ、な吉田カバンでもいいかしら？みたコム デ ギャルソンのコラボレーションていうと、あ、面白い！とかって思うじゃない？そういう買い物って、なんかべつにニューヨーク来なくってもなー。お買い物好きのわたくしもですね、東京で買ったほうが面白いと思いました。ほんとに今、買い物するんだ面白いよね。

ジョージ

うん、うん、うん。

ノリスケ

ね。だから、なんか、それこそポーク

ジョージ

ノリスケ

え、おたまちゃったじゃない。

つねさん

え、けっこういたじゃない。

ノリスケ

え、でも、前、もっといたよね。

つねさん

なんかこう、少ない。

つまり、絶対数は同じでも、観光客率、ファミリー率が上がるとおかま率は下がる

死ぬまでに行きたい場所 その5

アマゾン ジョージ

アマゾンの奥地に、昔もすごく栄えた、世界で有数のオペラハウスを持った町があるんですって。今は廃墟らしいけど、それ見たいわ。

▶本文ページの右下には、もうひとつのおまけ文章がページを超えてつながって入ってます。お得！◀

211 ほがらかな三人、ニューヨークへ行く！

見えない場所

本には、ふつうに読んでいただけじゃ目の届かない場所がある。なぜか本の顔でもあるはずの本体表紙も最近そうなってきてしまった。

出版社がカバーデザインにばかり予算をかけるようになってからは、カバーを外した本来の表紙って空しい姿になっている。読者も見ようとはって内容に合わせた表情を持っていしない場所になってしまった。僕は、本を読むとき邪魔なカバーはまず捨ててほしいぞって思ってる。

ただ、見捨てられた本体表紙って予算はかけられないけど読者のチェックが甘い分、自由度がある。デザインするときって、カバー以上のお楽しみ部分でもある。書籍には、ほかにも気づかれない部分っていっぱいある。糊付けされる表紙裏面と見返しの間、上製本のチリ部分や花布、ノドや背モ……。デザインしても意味のない場所ってデザインしても意味のない場所で「どうぞ見つかりませんように」っていうワクワクがいっぱい詰まってる。秘密基地での作業みたいで「どうぞ見つかりませんように」っていうワクワクがいっぱい詰まってる。

新耳袋

カバーには、各巻の全ての本文が三つのレイヤーに分かれて入っている。だから本体がなくてもカバーだけで読むことも可能。第十夜のカバーは一見なにも印刷されていないように見えるけど、光の角度によって全面に文字が入っていることが確認できる。▶第十夜カバーより（上）オペークインキのマットな白い文字。（下）透明グロスメディウムの輝く文字。

◀空押しの凹凸エンボス文字。明朝7級ベタ行送り7歯、見出し部分はゴシック。三つのレイヤーを七分の三ずつずらして配置。

◀第六夜カバー。

『新耳袋』現代百物語　木原浩勝・中山市朗著　メディアファクトリー　1998〜2005

各巻三色〜四色で印刷。一夜青、二夜赤、三夜黄、四夜緑、五夜ピンク、六夜灰、七夜金、八夜銀、九夜レインボー、十夜白。それぞれに色の塊になるように三方色付けしてある。現代のおどろおどろしさが主流だと思う。美しい物語に狂気が潜む。明るく彩度を高くした、いなかでの怖さが主流だと思う。美しい物語に狂気が潜む。各巻、表紙と見返しの間の見えない場所に"護符"が印刷してあるので持っていても安全。

▼文庫版『新耳袋』は本がそのまま塗り壁ふう妖怪。巻数ごとに目が増える。

角川文庫『新耳袋』現代百物語 第一夜〜第七夜／木原浩勝、中山市朗／角川書店／2002〜2005

▼アン・スウェイト『クマのプーさん スクラップ・ブック』／訳：安達まみ／A5版、上製、上下開き、天・地・小口金赤／国書刊行会／2000

カバーはゴールデンアローR-KLに二色（白）＋金箔押し。

本文、リュウミンR-KL、10級、18歯送り、17字詰、40行、二段、横組み。

＊14 歴史家エドワード・ギボン (1737–94) の主著 (1776–88、全5巻)

巻頭にプー、カンガ、コブタ、イーヨー、トラーのモデルになったぬいぐるみの写真。

181 292

花布としおり

　上製本の背の天地に付けられている布のことを、花布（＝花切れ、ヘッドバンド、ヘドバン）という。上製本にたいてい入っているが、実はなんの用も足していない、単なる飾りだ。

　上下の花布の種類を変えたり、付けなくても何の問題もない。

　本に付けられている紐のことは、しおり（＝スピン、スピーン）っている。

　跡がつき化石みたい。『悪趣味百科』のしおりは、三本あると言われ、ひっくり返さなければならないと思った。下から上へのなであげしおりは、その後『2003』（141ページ）で、『喜劇新思想体系』（90ページ）にも、ひっくり返しに行かせてくださいとはりきったんだけど断られてしまった。であれば、本全体を天地逆に印刷すればいいと実現できた。

　「製本現場のどこかで、本の天地をひっくり返さなければならない」と機械は割と融通がきかないんだなと思った。下から上へのなであげしおりは、その後『2003』（141ページ）で、『喜劇新思想体系』（90ページ）にも、ひっくり返しに行かせてくださいとはりきったんだけど断られてしまった。であれば、本全体を天地逆に印刷すればいいと実現できた。

　付けられている花布もなければならないと言い、「ぜひ、ひっくり返しに行かせてください」とはりきったんだけど断られてしまった。であれば、本全体を天地逆に印刷すればいいと実現できた。

　本棚に入ったときにオバQのように上から毛が三本出るというプランでスタートした。ところが、堅い布地のしおりを使うとページにたいてい入っていく。

ジェーン＆マイケル・スターン

▲赤・青・黄色の三本しおり。花布も天は金色、地は赤と黄色のストライプ。すべて違うものが入っている。本文用紙の種類も、折り内容に関係なく、寄せ集めによってめちゃくちゃで、当時ちょっと違う感じ。

▲訳者の伴田さんに相談して、本文中の「う」「ん」「こ」の三文字のみ太ゴシックを使用することに。伴田さんに「うんことうんちとでは、どっちがいいでしょうか」と迷うことなく「うんこでしょう！」とはっきり答えていただいた。そんな太いうんこが入った本、当時、できたばかりだったトッパンDTPセンターで本文ページを製作してもらった。担当オペレーターは、金髪ピアスの若いロックガイで、内容ともぴったりだった。

◀本文、リュウミンR＋「うんこ」の文字だけMB101-U、9ポイント、行間7ポイントアキ、26字詰22行、二段。

▲金色レース模様のカバーを開くと、ピカピカ見返しには、黄色いピーコちゃんの行列。

▲序文は、サイズに似合わない大きいゴシックで天地裁ち落とされた文章がみっちり！……のはずだったんだけど、新潮社では本文を裁ち落とすことだけは許可されず、ほどほどに小さくされてしまいました。いやん‼

▲カバーは、ヒョウ柄と木目調フェイクカラー印刷にグロスPP加工で、うん♡ざり！

ボディービル

　ボディービルは芸術でありスポーツでもあるが、徹底していえば、そのどちらでもない。もしボディービルをやっていたら、もっと芸術にいそしむ加者がそれぞれ異なったコラム、ハーレーのTシャツを着て父親のエンジン・オイルの缶を抱えたレン・スコットのような……。六〇年代の絶頂期から二十年余りが過ぎたが、バイカーたちはほとんど姿を変わっていない。彼らは初めて世間に姿を現してから四十年。このコーナーでは、いい幼児を紹介することに。

　身体、現在のものとほとんど変わらない。大出身者で占められるスノッブで保守的な「ハーヴァード・クラブ」の会員同様、競技種目もない。体操やバレエも、もちろん音楽にも自分たちの敢然なまでに自分たちの歓談者として紳に構えた彼らにこだわる。生まれながらの「大富豪」の中に、完璧な体を作るには厳しい訓練が必要なのだから。"バイク"に乗るために生まれた"というモットーにこだわる。

　彼らは、腕や腹や尻をモリモリさせる以外にやることがない。「バイク"に乗るために生まれた」というモットーにこだわる。"アウトロー仲間"との連帯感に支えられて生きている。しかし観客はその過程を見ていない、必要なのだから。ボディービルはスポーツだと主張する人が必要なのだから。ボディービルはスポーツだというのにスポーツでもない。ル・マンのレースを見ずに、優勝した車だけを見せられるようなものだ。ボディーショーはむしろ、ドッグ・ショーのような完璧で均一にある者は左腕だけ、ある者は右腕だけ、ある者は左腕だけ見事に加者がそれぞれ異なったコラム。ある者は右腕だけはか細くその先の小さなふくらはぎを発達させている者もある。驚くべき具合に、なるほど、これならボディービルは芸術的な要素もあるだろうが……。ある者は右腕だけ見事に発達させて、ある者は左腕だけが小さくなりえるだろう。しかし、それにしても専念するといった具合に、いかにも興味深い芸術になり得るだろう。

…▷「胸の項」参照

▷BODY BUILDING

B

バイカー ボディビル

"ミスター・アメリカ"と"ミスター・ユニバース"を制覇したスティーブ・リーヴス（1947年）

世紀にかけて活躍したボディビルダー、ユージン・サンドウは、十九人の人間（太った男や演芸団やピエロを含む）と一匹の犬を乗せた板を背中に乗せ観客の面前で持ち上げて見せた。伝説的怪力男サムソンを思わせるおかっぱ頭のルイ・サイアは、重さ百ポンド（約四十五キロ）のものを腰巻きやイチジクの葉を身につけち上げることができた。他にも腰巻た人気の高い巨人たちが電話帳を半分に裂いたり、ボートをつな

ックファデンの名前を思い出す。一九〇二年に自分の雑誌ボディビルの力を誇示したものといえば、私たちはバーナー・マ『フィジカル・カルチャー』誌のプロモーションのために、一般公開の体格コンテストを開催した人物である。"フィジカル・カルチャー"という副題で知られる『フィジカル・カルチャー』誌は持、あごのたるみ、肉体的劣等感に至るあらゆる問題に取り組んできた。マックファデンは自然主義者で（彼はあまり服を着なか

ら見て、ボ‥‥筋肉を鍛えることは、スポーツとして見た場合も相当バカバカしい。走った

◀総扉前の別用紙は、毛入りトレーシングペーパー。

『悪趣味百科』／監訳：伴田良輔／A5変・上製ページ天地裁ち／1996年／ダイヤモンド社

▲ページの左端にはABC順インデックス。ノンブルは、桁数に応じて数字が縦になったり横倒しになったりする。小口側にも、タイトル「BAD TASTE」の文字が現れるので、本棚にしまうとき、逆に入れても書名がわかって便利。

天アンカット

カットになっている。しおりがあるし、面付けも特別な仕様になる。天アンカットって、『ミヤザワケンジ・グレーテストヒッツ』は、上製本の天アンカットで制作した。でも、このごろ天アンカットの本が少ないためか、読者から「天がカットされてない」というクレームがきてしまったらしい。もちろん丁寧に説明をしていただるために天の断裁はできないのだ。ふつう本は仕上げの工程で"三方裁ち"という背以外の三つの面をカッターで切り落として作るものだけれど、新潮社文庫の場合は"天アンカット"になっている。しおりがあるために天の断裁はできないのだ。だから天の部分は切り揃えられていない状態だ。

天アンカットは技術が必要で、コストも面もややアップしてしまう。製本所も限られているし、面付けも特別な仕様になる。天アンカットって、本を閉じたときに天の部分の紙が不揃いになっているのが、いかしてる。単なる立方体でなく、用紙の存在感がぐっときてしまう。

いたはずなんだけど、造本が一律になりすぎて、伝統的な天アンカットの本だって思われが乱丁・落丁本の仲間だって思われる時代になっちゃったんだな。……不思議。

杉浦茂

『杉浦茂 自伝と回想』

▶ 見返しで飛ばされたキャラクターは各扉の上空で飛び続けているんだよ。

カバー（裏4）・表紙・巻頭写真：荒木経惟／四六・上製ハード丸背／筑摩書房／2002

▼本文、精興社明朝、15級、24歯送り、36字詰16行。

▲杉浦さんの原稿は裏白のチラシ広告を貼り合わせたものに書かれていた。マス目のある原稿用紙では書きにくかったようだ。最後の執筆となった手書き原稿をそのまま巻頭の地に配置させていただいた。

鈴木いづみ

鈴木いづみコレクション1〜5 長編小説『ハートに火をつけて、だれが消す』、短編小説集『あたしは天使じゃない』、SF集Ⅰ『恋のサイケデリック』、SF集Ⅱ『女と女の世の中』／装幀：鈴木成一デザイン室／カバー写真：荒木経惟／B6・上製ハード角背／文遊社／1996

カバー写真は荒木経惟さん。蛍光ピンクの背文字は本文級数に迫るサイズ。

瀬戸内寂聴

寂聴さんが小学生にむけて語った言葉のバイリンガル本。イラストは100% ORANGE。

『未来はあなたの中に』/訳：ロバート・ミンツァー/絵：100% ORANGE/176×131・4分冊ページ数不揃い/朝日出版社/2003

杉浦茂

『杉浦茂——自伝と回想』/筑摩書房

高橋源一郎

オッベルと象

「調べさせていただきたい」
女は警官を部屋の中に入れた。猫だった。至るところ、猫の上、椅子の上、床の上はすべて猫が占領していた。
「象なんかいないでしょ」女がいった。
「確かに」警官はそういうと、帽子をちょっと持ちあげて、出ていく時、女はオッベルにこういった。
「あんた、あたしを飼ってるつもりだったんだ」

昨日、床屋に出かける時、子どもの運動靴があった。身も心も引き締まるような気で、わたしはなんと無駄に時間を使ってきたのだろう。

娘が「ピーター」
よそう。「ピーター」
「パパ」
「なんだい」
「『ピーター』がどんな話？」
「『ピーター』に直接きいて」

高橋さんの依頼は「LPレコードのような本にしたい」だった。内容も作品がA面、B面と交互に分かれている。それに合わせて本文の版面位置もA・Bの高さを変えている。

本文の使用書体は大日本印刷の秀英中明朝。大日本印刷の前身、秀英舎の四号金属活字（昭和三年ごろ完成）がベースの独特な糸引き書体。細明朝もある。 ▶秀英中明朝

ケースのカタカナタイトル文字は、東京築地活版製造所の初期四号活字（明治十九年の印刷物より）を拡大して使用。

いうえけこ
たなにはよ

▶柱、秀英中ゴシック、6ポイント。
▶本文、秀英中明朝、9.5ポイント、行間7ポイントアキ、42字詰、18行。

033　革トランク

1996

オッベルと象
注文の多い料理店
飢餓陣営
水訣の朝
ビヂテリアン大祭
セロひきのゴーシュ
氷河鼠の毛皮
猫の事務所
ポラーノの広場
二十六夜

#12
風の又三郎
春と修羅
虔十公園林
イーハトーボ農学校の春
なめとこ山の熊
ガドルフの百合
やまなし
ブリオシン海岸
どんぐりと山猫
ざしき童子のはなし
水仙月の四日

（「ざしき童子のはなし」より）

《ミヤザワケンジ・グレーテストヒッツ》/装画：作田えつ子/四六・函入・仮フランス装/集英社/2005

▶しっかり黒ふちにしてあるので、小さく印刷しても書籍の立体構造を確認できる。イラストは、大尊敬する作田えつ子さん。

▶仮フランス装。折り返し部は表2がブルー、表3がレッド。▶天アンカットなので上部だけは切りっぱなしの不揃いになっている。この製本には技術が必要なのだ。

2C02
2003

2005

筆跡から組み文字へ

内容については、なるべく編集の方に教えてもらうようにしている。編集者はその作品のストーリーに留まらず、今までの作品との違いや面白み、読者層まで把握しているので聞いてとても面白い。

僕は、どこか数ページを何度もめくり読むくらいだ。それから原稿全体を斜めに眺める。作家や作品によって約物の使い方や改行のリズム、漢字と仮名のバランスなどまちまちで、表記にばっちりの組み方をも時間がかかってしまう。なので内容を追うのが苦手で読むのにとても時間がかかってしまう。

原稿が届いたら、まず文字組みを決めなければならない。でも、僕は文字を追うのが苦手で読むのにとても時間がかかってしまう。

探るのがブックデザインの醍醐味だ。この頃はWEB連載のテキストもの昔 "変体少女文字" という丸っこい字が流行ったようだけど、今なら "変体少女表記" だ。筆跡以上に文字組みの表情が大切な時期にきている分、文字が並ぶ姿にこそ書き手の癖が出てくるようになってきた。そるような気がするぞ。

増えてきたので、縦組みの本にだってフェイスマークが入ってくる。まさにメールの文章じゃ筆跡が出せない分、文字が並ぶ姿にこそ書き手の

田口ランディ

1st day

▶『聖地巡礼』／写真：森豊／B6変・並製ソフト／メディアファクトリー／2003
426+

▶本文、イワタ明朝オールド、13.5級、21.5歯送り、40字詰、16行。

『7 days in BALI』／上製ハード角背／筑摩書房／2002
396+

▶ご職業は？

聞かれて、一瞬なり職業を聞かれて、一瞬なり職業を絞ったらムを絞った男の鼻声だったらお詫びてしまった私の職業は別にラリーライターです。ー」と、嬉しさに傷つく。多くの人がいる人が、何をしていてもしかに、何をしてもない。「ほう」と、嬉しさをのこの対応にかなイメー

▶本文、イワタ明朝オールド、13.5級、22歯送り、36字詰、19行。

「松村さん、出雲大社、気に入った？」
私がそう聞くと、松村さんは子供のような笑顔で
と言っていたのかもしれないなあと思った。
私も、やっぱり、出雲はすごく好き、大好き。何

と質問神様み私は交しかにる記述」だけど、今回、松村さんから「素鵞社の裏の岩は自然界の主重さかされて、もしかしたらSさんは、この土地がもっと言っていたのかもしれないなあと思った。

武田雅哉

『桃源郷の機械学』／A5版・上製丸背／作品社／1995
128+

▶巻頭の総扉は、薄くて透明度の高い晒しクラフト紙を使用し、裏面の絵がスケスケ〜。

◀こっちの本の総扉も薄くてスケスケ〜。

『新千年図像晩会』／A5変・上製丸背／作品社／2001
346+

▶扉の文字は頼りない細い明朝を堂々と使用。

◀第五章の図説ページも透過性の高い桃色本文用紙を使用で、裏の印刷も見え見え〜。

◀カバーのタイトル部は半端なエンボス加工で部分盛り上げ。

YOMIMONO

186

多島斗志之

▶『海賊モア船長の憂鬱』／表紙・地図イラスト

▶ 読点改行の多い独特の文体。行末はバラバラだけど行頭はきれいに揃う。版面の天を地平線に見立ててフォーマット設計。

D [di:]
10.11 (Tue.) 午後1時

　また、保健体育の授業
テレビの中で、薄幸
「今こそ呼吸を。」
エラ呼吸でもし
そして先週、
を流しながら
「ありがとぅ
超感激してる
「ではエクササイズが
そしてジムがまた必要に
そういえば、前に人をだま

▶ 本文、大正明朝、13級、21歯送り、42字詰、1ページあたりの行数は15行を基本に増えることもある。

▶ 青い文字だけよく見るとウサギが現れる本文。

午後7時半 あと3日。あと
3日。あと3日。あと3日。あと
日。あと3日。あと3日。あと3
3日。あと3日。あと3日。あと
日。あと3日。あと3日。あと3
3日。あと3日。あと3日。あと
日。あと3日。あと3日。あと3
3日。あと3日。あと3日。あと
日。あと3日。あと3日。あと3
3日。あと3日。あと3日。あと
日。あと3日。あと3日。あと3
3日。あと3日。あと3日。あと
日。あと3日。あと3日。あと3
3日。あと3日。あと3日。あと
日。あと3日。あと3日。あと3
3日。あと3日。あと3日。あと?
日。あと3日。あと3日。あと3
3日。あと3日。あと3日。あと
日。あと3日。あと3日。あと3
3日。あと3日。あと3日。あと
日。あと3日。あと3日。あと3
3日。あと3日。あと3日。あと
日。あと3日。あと3日。あと3
3日。あと3日。あと3日。あと
3日。あと3日。あと
3日。あと
3

▶ 1ページにつき原稿用紙1枚分。Dの原稿は独特で、ハサミで切ったワープロの文字がペタペタと貼りつけられ、そこに組み方の指定が細かく記入されていた。本文は、Dの指定どおりに組んでみた。文字量が合わなかったページはそのまま小口側にあふれさせた。

▶ 泣き顔本文。

10·28(Fri.) 午後3時15分

▶ ハート型に組まれた本文。

▶ 波打つ本文。

▶ 倒れる本文。

187

版面 ②位置

なんだけど（天地が真ん中だと、見た目ちょっと下がった感じに見えるから）、版面が地のほうに下がってくると内面の具合にもよるけれど手でちゃんと開かなくてはならない分、机で読むのに似合う文章が中心の版面になる。ゆったり読んでくれっていうやとせっかちだ。

また、版面のノドからの距離によって、読者への関わり方が変わってくる。ノド側に寄っていくと、製本の高さによって、文章の性格が変わっては冷静な感じになり、上がっていくと積極性のある内容に見えてくる。ページの真ん中、ちょっと天寄りっていうのが一般的な位置

西洋の古書はノド・天寄りで、日本の和綴じ本は小口・地寄り。洋書では文字を高らかに天側に掲げ、和本では大切な文字をなるべく読者に近い地側に置く傾向にあったみたいだ。歴史的に版面位置を見てみると、読者思いだけどちょっと寄せていくと、通勤途中に片手でもどうぞっていうように読者が中心の版面になる。でも、製本の違いによるのかな？

冨原眞弓

▶『シモーヌ・ヴェイユ』/四六・上製

『シモーヌ・ヴェイユ』冨原眞弓/岩波書店/2002

▶本文、リュウミンR-KL、9ポイント、行間7ポイントアキ、45字詰、17行。

「巨獣の道徳」の威力は計りしれない。この地上でなんらかの威信を有するものはすべて、ある時大衆に認められることもなかった。芸術や文学やのが善ともかぎらぬので、巨獣の好むものある。巨獣の批准そのものが善であるとも言えないので、巨獣の批准においては、「われわれは」と称する集団への帰属は、知性、ところで「われわれは」と主張する少数意見には冷淡である。愛のような心情的な絆であっても、そこからの離反や距

"インデザイン"という組版ソフト出現以降、社内でDTP処理をする出版社が増えてきた。岩波書店は、この本を作ったころからその開発をすすめていて、社内DTPの先駆的な存在に。将来的には組みに関するハウスルールって、出版社内のソフトで管理されるのかも。そういえば岩波書店の人文系の文字組ルールって、九〇年代の半ばあたりから、独特の"岩波組み"から文句カギは全角下げという硬さを感じる（岩波では児童書用に多く使用されていた）組み方に変わってきた。"岩波組み"好きとしてはちょっと残念な気持ちだ。

ディズニー文庫

竹書房文庫 Disney Princess『白雪姫』『シンデ

巻頭には四色で公開時のポスターとカラー図版、登場人物表。本文ページの版面サイズは余白をゆったり取った古典ふう。文庫サイズの上製本で感じ。天アンカットしおり付き。ディズニーといえば、表題以上に絵の魅力だ。カバー表1のタイトルは小さく金箔押し。背の文字サイズも16級とかなり小さめにしている。

▶︎上製函入 Disney Classics
『シモーヌ・ヴェイユ』『不思議の国のアリス』『ピノキオ』『ピーターパン』

『わんわん物語』『くまのプーさん』『バンビ』『ミッキーマウス』『ライオン・キング』、『ノートルダムの鐘』全10巻／文庫／竹書房／2003～2004

▶︎上製函入 DISNEY PHOOKシリーズ『ティガーの家族の木』『ピグレット

▶︎A6変・上製ハード角背／竹書房／2005

中原昌也

『ボクのブンブン分泌業』／挿絵：中原昌也／カバー写真：池田晶紀／B6・並製ソフト／太田出版／2004

481

もとスタッフの阿部聡による完全DTP最後の一冊。短時間でよくこれだけの表情を出せたものだとびっくりしてしまいました。ページをめくるたびに圧倒されてしまいます。しかも小口アキは約5ミリ！ 阿部ぴょん制作本の最高峰。阿部ぴょんは、この本を作り終え独立。新オフィスの準備がほぼできた時に不慮の事故で命を落としてしまった。残念でならない。

中上紀

『アジア熱』／挿画・著：藤井奈津子／カバー装画：中上紀／B6変・並製ソフト／太田出版／2004

467

こちらは『ボクのブンブン〜』のひとつ手前の阿部ぴょんワーク。イラストは藤井奈津子さん。折りと折りの間にクラフト紙を一丁ずつ差し込み。清潔で潔癖なフォーマットが阿部ぴょんならでは。

2002 2003 2004 2005

189

インデント

文章の始まりを字下げすること、スペースを入れることを"インデント"という。どこで改行されているのか分からなくならないように文章の頭は字下げするのが一般的だ。また、全て天付き（字下げなし）に組む方法もあり、両者は比較的多くの本で確認できる。

あまり目にすることのないルールとしては、基本一字下げだけど、一番最初の行だけは、天付きにするっていうのがある。海外ではこの組み方のほうが一般的で、わざわざ一行目の文章は字下げしない。文字の下げ量も日本では一文字分だけど、海外だともう少し多めになってくる。

あいまい好きな日本の文化かもしれないけれど、論文などは、もっと分かりやすく明快にインデントをかけて欲しいぞって思うこともある。文頭にくるカギの位置だって、改行あとのカギと文中たまたま天にきたものの違いがたった半角分ってのがベーシックなんだもの。分かりにくったらありゃしない。

日本語で一行目だけはインデント処理をしないルールを使うと、すてきに異国情緒の香りが漂ってくる。

中沢新一

山本容子さんの作品とのコラボレーション。本文用紙はかすかに独特なムラのあるカナディアンメッセ（アイボリー）。本文の書体は精興社明朝。14級で行送り32歯、全角以上のアキ。行間アキが大きければ大きいほど、音や風を感じながら読書することができる。

うすっかり忘れていたはい

「残念だ。持ってきたロさん、あなたはひょっとさんは興奮して、こうおルトークという方だと知らの原始的な構造が、ようやこれが私とコダーイさからも二、三度、重い録音にもっと知っている歌はありませんかと訊のあとすぐに戦争がはじまり、方々の町で働かなくてはならなくなりました。ですから、それっきり、を抱えた私は村を出て、戦争は何度も繰り返され、召集された夫が戦列にしかし、子供

15　KODÁLY ZOLTÁN

『音楽のつつましい願い』／中沢新一、山本容子／四六・上製ハード丸背／筑摩書房／1998

▶カバーはOKミューズさざなみ（白）に高熱空押し処理。とても白く感じるのは紙の色でも、回りに淡いクリーム色をベタで印刷。高熱空押し部分はロウ引きをしたような効果になった。印刷でも微妙に立体感を演出してる。

▶本文、精興社明朝、14級、32歯送り、42字詰、12行。

▶カバータイトル文字は山本容子さんによる手描き文字。めくると字が躍るように何枚か描いていただいた。▶カバーを外すと表紙に山本さんの装画用銅版作品。

▶各ノンブルと柱は山本容子さんによる手描き文字。めくると字が躍るように何枚か描いていただいた。

▶版画に使われている雁皮紙の色がなかなか出なくて何度も刷り直してもらった。

▶カバーはランダムに金銀のチリが入ったこざと（白雪）。欧文部分は紙地にエンボス加工。欧文以外の部分に淡い色を敷いてある。

「種の論理」では、個体がもつ力と宗教の問題が、考えぬかれ、その個体のもつ個らんだ運動体として考え田邊元の考え出したこ影響が、縦横に流れ込まれる一種の多様体哲学そのときに田邊元が二十世紀思想の展開にとーロッパで展開した思

▶欧文組にならって最初の文頭のみ字下げなし。二つめの段落から字下げありルール。角が立ち、しっかりした本文組みになる。

▶本文、秀英細明朝、9ポイント、行間7ポイントアキ、43字詰、17行。

『フィロソフィア・ヤポニカ』／四六・上製ハードカバー／函／集英社／2001

▶遊び紙→欧文捨て扉→プロローグが終わるとダブル飾り扉が刷られている。

1998

2001

2003

▶こちらも『フィロソフィア～』同様の欧文ふうな組みルール。中沢新一さんの背筋のとおった美しくも紳士的な文章によく似合う。

▶本文、岩田明朝、13.5級、23.5歯送り、41字詰、17行。

ミシャグチは日本の民みちたロゼッタ・スト藤森栄一氏や今井野なされてきた。しかれている「シャグジ」る芸能の徒たちがみ

さて、もう遊暮れるまで走り回いつまでも奉納板実に引き戻された。信州して伊那谷を駆け抜けているいるのされてしまう。

＊

『精霊の王』／四六・上製ハードカバー／函／講談社／2003

▶縄文期の精霊カバー。

▶上と同様に遊び紙→プロローグ→目次→欧文捨て扉→和文飾り扉→巻頭口絵→大扉と続く。

191

インキかインクか

デザイナーは「インク」というけれど、現場では「インキ」という。こっちの出版社では「捨て扉」といいけれど、あっちの出版社では「題扉」というし、製版指定も昔は「ノセ」っていってたけれど最近では「乗算」っていうほうが伝わりやすくなってきた。

出版・印刷・製本の言葉って、やこしい。時と場所によってバラバラなまま使われ続けている。単純に縦組みで使用する"記号の名前だけとってみても「ノノカギ」、「ヒゲカッコ」、「チョンチョン」、「ちょんちょんかっこ」、「ディットマーク」、「ダブルミニュート」、「鷹のツメ」……そしてたしか「猫のヒゲ」とかとも呼ばれている。それぞれの呼び方で、よく間違えないものだって感心してしまう。でも、間違って出てきたこともある。校正紙にアカを入れるときは、現場の人を思い浮かべて作業するので、たいてい「インキ」って書いている。

高温での熱空押しのことを「ホットスタンピング」っていうらしく、現場では単なる空押し（からお）のことも「ホットスタンピング」っていっていたら、加工現場の人を思い浮かべて作業するので、たいてい「インキ」って書いている。

永江 朗
『不良のための読書術』／装画：しりあがり寿／四六・並製コデックス装／筑摩書房／1997
206

夏目房之介
『あっぱれな人々』／四六・上製ハード丸背／小学館／2001
348+

南條竹則
『虚空の花』／四六・上製ハード丸背／筑摩書房／1995
129

20世紀SF
河出文庫『20世紀SF』全6巻　1.1940年代　2.1950年代　3.1960年代　4.1970年代　5.1980年代　6.1990年代／冬のマーケット、遺伝子戦争、今日の天気、初めの終わり、砂の檻、月面の四十五人／河出書房新社／2000～2001
314+

YOMIMONO 192

沼 正三

巻頭8ページは本文の共紙で二色刷り。写真は当時・筑摩書房（現・コズフィッシュ）の編集、清水檀による。カバーを外すと沼正三さんのステキな笑顔が。
▶本文は精興社明朝。最初の文頭だけは字下げしない洋書ふう組みルール。

『マゾヒストMの遺言』／四六・上製ハード丸背／筑摩書房／2003

▶本文、精興社明朝、14級、23歯送り、37字詰、16行。

精興社明朝。昭和三年に君塚樹石が前身となる五号サイズの精興社タイプひらがな設計に着手、昭和三〇年以降ブラッシュアップ完成、二〇〇六年に支配されるオープンタイプ完成。特の書体は精興社で印刷しないと使用できない。

あいうえお
かきくけこ
さしすせそ
たちつてと

小口三方色付け

けしやすい下級紙が多く使われているため、天・地・小口の三方に色を付けることでそれを防いでいる。

本文用紙の焼けやほこりがたまるのを防ぐために、天に金を塗ったりする。特に洋書のペーパーバックなどに使われている本文用紙は、日焼けしやすい灰色があるさ。しかも顔料は水性なのらいかと思い『特製ちびまる子ちゃん』(38ページ)でやってみたけど、天だけに色を付けるその逆だった。まるで書籍界の夜の蝶みたいに美しい。天金のように天だけに色を付ける場合には、小口側に顔料がはみ出さないようにまずマスクを付ける。それから天に色を付け、マスクをはがして、オブジェっぽくなった。

小口三方色付けって、使用素材は安くて長持ちしないけど、今だけは見た目が鮮やか!! っていう儚い明という手もある。予算は三分の一く

『新耳袋』(180ページ)を小口三方色付けにしたのは、色の固まりにしたかったから。本がかたまりに見え色付けにしたのは、色の固まりにし

結局、三方ともに色を付けるよりコスト高になってしまった。

ジョン・バース

◀本文、岩田明朝、13級、22歯送り、44字詰、21行。

『サバティカル あるロマンス』／志村正雄[訳]／筑摩書房／1994／A5変上製／丸背

野田昌宏

野田SFコレクション／河出書房新社／2000〜2002／菊変並製ソフト

『図説ロボット』『図説異星人』

爆笑問題

◀本文、リュウミンR-KL、13級、22歯送り、20字詰、15行、二段。

◀がんだれ表紙の穴からパンダがのぞく。

『爆笑問題の世紀末ジグソーパズル』／集英社／1999／B6変

YOMIMONO 194

¥800円本

¥800本/すべて四六版・当裏ソフト/太田出版/1996、'97

どんな内容・文字量であれ、192ページで収め、800円で売る800円シリーズ。その宿命のためにそれぞれバラバラのフォーマットができあがる。左はそれぞれのタイトルの80ページめの見開き。本文は中質紙のため焼けやすい。カバーは安いコート紙、小口三方色付け。快調だったシリーズだが消費税導入によりシリーズ名の意味がなくなり、終了。

『前略 小沢健二様』
『SMAP追っかけ日記』
『庵野秀明 スキゾ・エヴァンゲリオン』『庵野秀明 パラノ・エヴァンゲリオン』
『マンガゾンビ』

『アイドルバビロン』
『東京ヒップホップ・ガイド』
『私も女優にしてください』

『史上最強のマゾバイブル』
『消えたマンガ家』
『マゾ男達に明日はない』
『あのコがテレビに出てるワケ』『自転車不倫野宿ツアー』

『自殺直前日記』
『渋谷系元ネタディスクガイド』
『消えたマンガ家』2
『消えたマンガ家』3

行と行の距離

な文章になり、緊迫感もでる。読者は自分の考えを冷静に思い描く間もなく進行に取り込まれ、文を追うことに集中することができる。小説だったらミステリものに、人文系なら読みながら風を感じたりもできるし、〜全角分の行間をとり、マンガのフキは気づかなかったけど、このドキドキってその影響もあるのかも。

逆に行間が広げれば、冷静に文章も洗濯物の取り込みにだって失敗しくらいのアキをとる。そういえば、望月峯太郎さんのマンガ、『ドラゴンヘッド』の行間アキはゼロになっていた。読んでいるときの思考時間と正比例する。行間が狭ければ狭いほど、ほかのことを考える隙を与えられない早口読者を洗脳するのにもってこいだ。

文章の行間のアキ幅って、読んでいるときの思考時間と正比例する。行間が狭ければ狭いほど、ほかのことを考える隙を与えられない早口

を追うことにゆとりができるぶん、映像をイメージすることもできるようになる。通常、小説なら文字サイズの半角〜全角分の行間をとり、マンガのフキダシ文章なら五分の一〜三分の一

ない。映像的な描写のある物語や押しつけのない学術書にむいている。たとえ読書中に急に雨が降ってきて

バクシーシ山下

『セックス障害者たち』／カバーぬいぐるみ：祖父江慎／〔四六・函装〕／大田出版／1995

AV監督 バクシーシ山下全撮影記録

セックス障害者たち

▶カバーは、壊れたいくつかのぬいぐるみを組み合わせて、針と糸で縫いました。

▶本文、イワタ明朝オールド、15級、22.5歯送り、44字詰、19行。

▶本が緑で、初めてつくったAVビデオパッケージ。ドキドキの撮影でした。

「18歳〜解禁のとき〜」ビデオ／VHS／制作：ジ・ザ・ロード／販売：V&R PLANNING／1996

ここで出演者について少し。
まず、レギュラー男優のじったくんと川口。あと、この作品で一番頑張ったのが坂田くん。
坂田くんは、この作品が初出演です。渋谷から撮影場所のホテルまでバイク

法律に対してはわりと寛大な解釈をする人

▶800円本より。カバーは空気をぬいたビニール人形。

¥800本14 『私も女優にしてください』／〔四六・並製〕／太田出版／1997

花村萬月

◆本文、イワタ明朝オールド、14級、21歯送り、23字詰、19行、二段。

『駄日記』／写真：花村萬月／四六・並製ソフト／本田出版／2004

強烈な文字のサイズ比を持つ本文組み。極端なジャンプ率のため、文字数がうまくいかない部分を×で埋めさせていただきました。犬の写真は、この本のために花村さんに撮影してもらった愛犬パグのブビヲ（♂）。

午後二時に起きる。そのまま寝床で比嘉漉〈カジムヌガタイ〉の読み残した分を味読。マンガに味読というのも、ちょっと変だが。風物語。

×　×　×

〈私の庭・浅草篇〉の手入れだ。一日坊主にならないので、無理しすぎないように自重し

×　×　×

2004年〈私の庭〉を……

◆『浄夜』は、作中作家の小説『舎人の舌』（宮島弥生・著）でもある。二作のダブルイメージ装丁。『舎人の舌』タイトルに無理矢理『浄夜』タイトルを入れた本表紙。過食嘔吐で清められる神聖な夜、マゾヒストと死……。複雑なストーリーだ。

『浄夜』／四六・上製ハード丸背／双葉社／2005

◆表紙の模様には蝉の抜け殻を使っている。大量スキャニング→縮小→アミを荒らし二色に分解。

◆カバーにも、淡い色で抜け殻模様を印刷。

◆カバーの仕上げは文字上に白箔で寒冷紗の模様押し。

書籍用紙の色

各社からたくさんの種類の書籍用紙が出ている。色の名前はホワイト、イエロー、クリーム、オレンジ、ピンクなどがあるけれど、実際はどれも同じような色ばかりで並べてみてもその差がわからないくらい微妙なものしかない。どのメーカーも流行りのライトクリーム系の色ばかり作るので、結局、用紙の選択は単純になってしまった。今あるピンク、イエローの紙はもっと強く堂々と色っぽくあってほしい。紙の表裏差だって全価格だけの勝負になってしまってる。もう少し違いの明快な、内容に応じて選べる書籍用紙がほしい。濃度が均一である必要はないと思う。

桃、ブルー系の書籍用紙がなくなってしまった。今あるピンク、イエローの紙はもっと強く堂々と色っぽくあってほしい。紙の表裏差だって全てが均一である必要はないと思う。

がややアンダーなペールグレーや鈍

ばばよ

▶表裏差のある書籍用紙を探したけど、そんな紙は見あたらなかった。そこで片面に淡クリーム色を全面ベタでツヤツヤになるように敷いてみた。裏も表も同じ人生なんてつまんないぞ。

◀見返しは、前後でCマゼンタとM版を入れ替えて印刷してみました。

▶表紙は、カバーイラストのC版とY版を入れ替えて印刷。

原田宗典

『かんがえる人』／イラスト：土谷尚武

ブライアン・バロウ

▼本文、イワタ明朝オールド、12・5級、20歯送り、26字詰、18行、二段。

版面から裁ちまでのアキ量の差が天地と左右とで極端であればあるほど読書中の心拍数はあがる。見出しサイズジャンプ率も上げてドキドキ。

1997.6.2

198

伴田良輔

『女の都』ヴィルヘルム・リヒャルト博士の性的冒険／四六・上製ハード丸背／作品社／1992

▶本文中にいきなり現れるキスマーク！

雛形あきこ

『永久不変』／小B6・上製ハード丸背／新潮社／1999

▶問題はカバー。ピッタリにジャストサイズのアルバムがなかったこと。そこで打ち合わせに安いカメラを持っていき、その場でご本人に渡しセルフポートレートを撮ってもらった。

表紙イラストも雛形あきこ氏によるうるに、いつまにも！

トマス・ピンチョン 1

『競売ナンバー49の叫び』／志村正雄／四六・上製ハード丸背／筑摩書房／1992

▶本文、岩田細明朝・12・5級、21歯送り、42字詰、18行。

▶カバーを外すとレインボーのラッパが現れる。

台割、サムネール

ブックデザインの醍醐味は台割にある。ポスターとは違い時間軸までデザインできるのが面白い。

まず編集の方から仮台割が届く。

そして、それをもとに見開き単位で折りを軸に考えたちょっとビジュアルな台割作りをする。簡易サムネール（レイアウトを含んだ簡単な流れが分かるもの）みたいなものだ。

折りごとに内容が分けられれば、無駄な経費をかけずに用紙や印刷を変えることもできる。作業はかなりパズルに近い。たいてい前付（総扉やあとがきや解説、参考文献、初出、プロや目次や序などの入る本の巻頭部）、後付（あとがきや解説、参考文献、初出、プロフィール、奥付、広告などの入る本の巻末）を最後に考える。本文の章がどこにくるのかを優先して、本のまんなかあたりが決まってからやっと他のページ数を決めていく。なので前付・後付のフォーマットは後まわしを作ってる気分。でも、たいてい一回でOKが出た試しがない。

らだいたいな感じで外回り（表紙やカバー、帯）の設計を決めて、いよいよ造本設計プランのシートにまとめて最初のコスト計算書とする。映画だ。各折りの印刷や用紙が決まった

ジョアン・フォンクベルタ

通常は本文一色のとき、ほどほどにグレー味のあるスミインキを使うけど、本文一色ページもすべて四色用のセットインキのブラックを使用した。黒がとっても黒い。

写真、内容に応じてプロフェッショナルな製版とラフな製版を使い分けている。ちなみに編集は清水檀（現・コズフィッシュ）。アーティスト、フォンクベルタによるすっごくおすすめの二冊！

『秘密の動物誌』〈ジョアン・フォンクベルタ、ペレ・フォルミゲーラ／荒俣宏監修／管啓次郎訳／筑摩書房／1991／A5・上製ページ数：測定不能〉

YOMIMONO 200

1991

▼巻末の解説ページは色上質の赤。奥付が印刷されている後見返しは青。

1999

▼飾り扉にたどり着くまでに17ページも使ってテンションを高めるのだ。捨て扉→ごあいさつ→日本のみなさん→飾り扉→ロシア語目次→日本語目次→やっと本文。

『スプートニク』／ジョアン・フォンクベルタ、スプートニク協会／筑摩書房／1999／装画：著者撮影／A5判・上製本・カバー装

「こんにちは」の外回り

表紙やカバー、帯などの外回りはなりかねない。内容を説明しすぎてしまう最後の最後に、ついでな気持ちを大切にして作るようにしている。カバーって、名刺交換のときに自分の過去の生い立ちを語る人みたいで特にカバーはあまり内容にはまり品のない本になってしまう。ビジネス書なら似合うけど。騙された気持ちに会ったときって、ほどほどがちょうどだった。カバーデザインって、ほどほどがちょうどだったりする。たとえば、デザインは良くないけどすごくおもしろい内容の本に出会ったりすると、みんなにも読んでもらいたくなる。だけど、その帯だって、デザインする気持ちから距離をおいたほうがいい。カバービジュアルにフィットしすぎた帯で逆に外回りばかりがいけてる本に出てかなり内容伝達力が弱ってる。

ジョン・フィッシャー

『アリスの国の不思議なお料理』／訳：開高道子／IKKベストセラーズ／2004

▲色の濃い書籍用紙って発売したとしてもすぐ生産中止になる。今扱っている商品がない。で、イエロー味の強い書籍用紙と巻頭の強い書籍用紙、印刷で紙の処理。アンティークでしょ。書籍用紙屋さん！お願いします！

▲本文、イワタ明朝オールド、12級、22歯送り、28字詰、25行。横組み。

475

ミシェル・フーコー

『ミシェル・フーコー 構造主義と解釈学を超えて』／ヒューバート・L・ドレイファス＋ポール・ラビノウ著／山形頼洋・鷲田清一ほか訳／筑摩書房／1996

▲カバーには白色度の高い孔雀ケントを使用。蛍光インキを混ぜて調肉したブルーを全面に印刷、彩度の高いブルーを目指した。表紙は蛍光顔料を塗布した最強彩度のイルミカラー（赤）の紙に赤＋黒インキで印刷。本文用紙にはクリーム系ではなく、高白色度のオペラホワイトバルキーを使用。

▼本文、本蘭明朝、12.5級、22.5歯送り、26字詰、22行、二段。殊的なテクノロジーによって作り上げられたものである」（ば自ら）でもあるのである。非常に長く複雑な歴史過程が実際につくり上げたものである」（英訳）。しかしそれは《規律＝訓オロジー的》な表象の虐とにある。「個人というまや、個人に向けられることにある。彼、する作業に費やした。主観主義、ならびに近代一九七〇年代のフーコーうな分析に到達する必要れるかを歴史的枠組のあお払い箱にすることに努力を集中する。彼、なる必要がある。言いに

179+

ケン・フォレット

『ハンマーオブエデン』／訳：矢野浩三郎／四六変・並製ソフト／小学館／2000

▶ノンブルは各数字ごとに位置が決まっていて、めくると右に左に動く。デジタルっぽい。

チャールズ・ブコウスキー

『ブコウスキー・ノート』／訳：山西治男／四六・上製ハード丸背／文遊社／1995

▶ぶれる表紙文字。メガネを逆にかけてるからね。

■本文、石井中明朝OKL、13級、20：5歯送り、43字詰、19行。

伏見憲明

『キャンピィ感覚』a sense of campy／四六・上製ハード丸背／マガジンハウス／1995

■本文、イワタ明朝オールド、13級、21歯送り、42字詰、17行。

レイ・ブラッドベリ

『瞳もよみがえり』／訳：中村融／カバー装画：チャールズ・アダムズ／四六変・上製ハード丸背／河出書房新社／2002

▶表紙のイラストはブラッドベリ所有のチャールズ・アダムズの絵。ブラッドベリはこの絵に惚れ込み原書でも使用。

縦組みと横組み

文章を縦に書く人は少なくなってしまう。そういえば昔、『ムーンライト・シャドウ』(221ページ)を横組みで読んだ読者からの「横書きで、最初ちょっと違和感があったけど、紙で文字を読むときはまだ縦組みが主流だ。横組みで小説を読むと、なぜか奥行きが感じられないのですが、ばななさんはどうでした？」という質問に、ばななさんがいる原稿が届いてしまうことがある。くなり情報を仕入れてるって気分になってしまう。そういえば昔、『ムーンライト・シャドウ』(221ページ)を横組みで読んだ読者からの「横書きで書いていた文章を縦に書く人は少なくなった——ンライト・シャドウ』(221ページ)を横組みで読んだ読者からの「横書き」を横組みで読んだときはまだけど、紙で文字を読むときはまだ縦組みが主流だ。横組みで小説を読むと、なぜか奥行きが感じられないのですが、ばななさんはどうでしたか？」という質問に、ばななさんが「おらはもともと横書きで書いていたんだよ。」って返していたのを思い出した。読む文字と書く文字ってどこか違う。

台湾の本で普通に使われてるのを見たことがある（ちなみに日本だと「みかん：一個」のように表記されるけど、台湾では「みかん：一個」っていう感じで横倒さずに使われる）。組みルールも時代と場所とによって変わり続けてる。

たまに縦組み禁止記号が使われているのを見かけるコロン(：)について、まだ日本の縦組み表記で見たことがないけど、

レベッカ・ブラッド

ウェブといえば横組み。透明フィルムに印刷されたドットとその影が、表紙のラインの柄と重なってモアレが見える。眺めていると距離感やサイズ感がねじれたりゆがんだり。

『ウェブログ・ハンドブック ブログの作成と運用に関する実践的なアドバイス』／訳：yomoyomo／A5変・並製ソフト／毎日コミュニケーションズ／2003

▶本文、太明A101、11級、22歯送り、32字詰、29行。

古川日出男

ゴシックMB101使用の濃厚な目次。各章ノンブルは、それぞれ別の書体で組まれている。なんだか暑苦しいぞ。狂ったイラストは五木田智央さん。

『ロックンロール七部作』／イラスト：五木田智央／新潮社／2005

▶本文、筑紫明朝Pro-LB、14級、22歯送り、42字詰、17行。

本上まなみ

◆カバー、表紙の写真とイラストは本上まなみさんによる。

『ほんじょの天日干。』/〈カバー写真・イラスト〉：本上まなみ/四六変・上製・角背〈並製〉/学習研究社/2001

J・A・ブルックス

◆本文用紙はソフティアンティーク（グレー）を使用。

『倫敦幽霊紳士録』/訳：南條竹則、松村伸一/A5変・上製・丸背〈継ぎ表紙〉/リブロポート/1993

ラリイ・マキャフリイ

◆カバーや扉の立体は3Dソフト、ストラタで制作したもの。

『アヴァン・ポップ』/編：巽孝之、越川芳明/A5変・並製・角背〈継ぎ表紙〉/筑摩書房/1995

蛍光色と紫外線

を想像し、背の色が退色しにくいほうがいいかもねって考えで、黒にした。「地味でイヤだ」っていう意見も出て、自分の考えすぎを反省した。退色しやすい一番の色は蛍光色だ。作るとき、みんながなんてったって紫外線に弱く、すぐに退色してしまう。TOKAのサターンイエローっていうミドリころびの蛍光イエローのインキがある。蛍光色は、作り置きするのが難しいことがある。UVシルク（紫外線をあてることで固めるインク）を使う仕様だったので蛍光インクの退色がすごくめあまり在庫を用意していない。『ハコイリ娘。』（172ページ）を作ったとき、希望のサターンイエローの手配が間に合わず通常のオレンジ寄りの蛍光イエローを使って印刷したーンイエローそっくりになったのだ。あてたとたんにその蛍光色は、サタびっくりしちゃった。現場では、いろいろミラクルなことが起こってる。

松井雪子

『イエロー』／装画：菅野旋／四六変・上製ハード・丸背／鷺谷社／2003

▶ 本表紙はピグメントホイル白の箔押し。

▶ カバーはヴァンヌーボV（スノーホワイト）にTOKAフラッシュVIVAのサターンイエローインキをベタで使用。蛍光インキをTOKAの白色が紫外色に感じるのが不思議でおもしろく、ついつい使ってしまう。菅野旋さんからイラストファイルが送られてきてあまりのすごさに仰天！すぐにこの仕事をお願いした。

松浦理英子

『優しい去勢のために』／装画：平野敬子／四六・上製ハード・丸背／筑摩書房／1994

初めて本のデザインをしたのは大学二年のとき、マン研の同人誌『タンマ』だった。作るとき、みんながおじいさん、おばあさんになった姿

枡野浩一

「楷書体で短歌を組む俵万智さんに対抗した組み方でいきたい」という著者からの依頼。築地ゴシックヘビーで短歌を組むことに。また、一行七文字フォーマットを提案したら、枡野さんは改行にともなう原稿調整をしたんですよ。この本を著名な建築家レム・コールハースに見せたとき、すごく気に入ってくれたのがうれしかったです。

1999 『ますの。』枡野浩一／短歌集／図書・美術／大日本印刷

「あさがおは夏の花っていうより か小学生の花って感じ」

「じゃあまたって言いかけてから 切れたからまた かけちゃったゴ メンじゃあまた」

街じゅうが朝な のだった 店を 出てこれから眠 る僕ら以外は

枡野浩一短歌集

▲本文、タイプバンク築地GH、100級、字送り10ノ歯、行送り148歯、7字詰、3行。

▲タイトルは文章末にくる「〜しますの。」って感じとかは？ なんて話していたら、枡野さん、そのままタイトルにしてしまった。

▶枡裏にうっすら隠し短歌「算理ちとかきとり代理ちとか推理ちとか枡理さとか〜」が入ってる。◀もうひとつ奥付隣りのノド部にも隠し短歌「さっきまでみていた夢で読んでいた君の日記の綴じ糸が赤」。

糸かがり

今は糊の開発も進み、製本のときに糸を使うことは少なくなってきた。ほとんどの本がアジロ（＝網代、背にミシン目のような切り込みを入れてページがつながったまま糊付けする方法）や無線綴じ（背になるところを断裁して一枚ずつバラけた状態で糊付けする方法）だ。

でも、やっぱり丈夫さでは糸かがりにはかなわない。糸かがりならページをうんと開いても本が壊れることはまずない。糸の色や太さだっていろいろある。「ミステリーランド」で使用しているかがり糸の色は、背表紙に使用しているクロスの色と揃うようにしてある。一折りが16ページなので、16ページごとにノドに背と同じ色が出現するという具合。また、製本所によっては、機械ごとに淡い色糸を混ぜて製造管理用に活用していることがある。一番上の糸が色糸なら一番機械で製本した本だぞって感じでね。

01-1『くらのかみ』／小野不由美／装画・挿絵：村上豊

ミステリーランド
すべて四六変・函入・上製・ハード丸背／講談社／2003〜

函入、背クロスの継ぎ表紙で贈られてうれしく大切に読みたい造本。本文組みは講談社のハウスルールとは異なる設計にしているため校閲の人との打ち合わせも大切な仕事となった。文末の「。」（句点閉じカギ）処理するという一般書ではなかなか見ない設計に、著者から賛否両論の意見が出たことも勉強になった。

このシリーズの企画編集者・宇山日出臣さんは、ミステリ小説から挿画をなくすという歴史をつくった張本人。その彼が退職前最後の仕事で、挿画がいっぱい入っている函入の少年少女ものミステリ小説シリーズをつくりたいと語っていたのが印象的だった。

背クロスの色はすべて特注で、かがり糸の色は背クロスの色とお揃い。各巻のケース表4側には文頭の本文ゲラを拡大して配置。各巻10点前後の挿画が色刷りで入っているとても贅沢なシリーズ。

◀本文、精興社明朝、14級、27歯送り、36字詰、13行。

1 死人あそび

「耕介くん、真由ちゃん、音弥くん、禅くん。」
ひとりずつ呼んで指さしながら、梨花は最後に
「……あたし。」
と見つめた。
梨花は、なんとこうとしているこうすけ耕介たちは、こたえを出すのも家具のない

01-2『子どもの王様』殊能将之／装画・挿絵：MAYA MAXX

04-3 『いつか、ふたりは二匹』／西澤保彦
装画・装幀：ミヤタジロウ

06-1 『ほうかご探偵隊』／倉知淳
装画・装幀：南伸坊

07-1 『ラインの虜囚』／田中芳樹
装画・装幀：田嶋健

03-2 『闇のなかの赤い馬』／竹本健治
装画・装幀：スズキコージ

03-1 『黄金蝶ひとり』／太田忠司
装画・装幀：中ちゃん

04-1 『鬼神伝 神の巻』／高田崇史
装画・装幀：村上豊

03-3 『鬼神伝 鬼の巻』／高田崇史
装画・装幀：村上豊

209

ややこしい明朝体潮流

昔、モリサワ明朝に「A1(エイワン)」という書体があった(当時Aは明朝、Bはゴシックを指していた。昭和三五年完成)。ライバルの写研「石井明朝」の対抗

馬で設計がそっくりだけど、バランスのゆるさが魅力的で、僕は今でもこの書体を使うためにわざわざ写植で本文印字をすることがある(モリサワ「A1明朝STD」のもとになった書体)。

石井明朝のもとは、金属活字の「築地12ポイント明朝」で、さらにもとは「築地五号明朝(後期)」だ。多くの金属活字が混ざり、統一できない時代に「築地五号明朝」など"混ざっても違和感のない"ように造られた書体が秀英舎(現・大日本印刷)の「秀英五号明朝」(大正二年)。また大日本印刷も自社書体「A1(エイワン)」(「秀英四号明朝」とは関係ない)の開発を始める(昭和二三年～)。これは現在「秀英細明朝」として活躍していて、大日本印刷でないと使用できない。

で、合理的な発想がおもしろい。逆に"混ざらないよう自社独自の書体が必要"として作られたのが**精興社明朝**(昭和五年頃初期タイプ完成)。精興社で印刷しないと使えない。

07-2『神様ゲーム』/麻耶雄嵩/装画・原:トメス川

04-2『探偵伯爵と僕』/森博嗣/装画・田中龍介

01-3『透明人間の納屋』/島田荘司/装幀・画:石崎健太郎

02-2『虹果て村の秘密』/有栖川有栖/装画・祖父江慎

02-1『ぼくと未来屋の夏』/はやみねかおる/装画・影山徹

05-1『魔王城殺人事件』/歌野晶午/装画・石井良一

02-3『魔女の死んだ家』/篠田真由美/装幀・渡邊桃子

YOMIMONO 210

A・A・ミルン

編著：メリッサ・ドーフマン・フランシス

▶本文は全ページ、モリサワの手動写植を使用。ベースは太明朝体A1。引用文字明朝体は二種あって日本活字明朝体と中明朝体ABBX501。漢字書体のエレメントデザインって、字体（文字を形づくる基本的な骨格）と書体（字体を基礎に文字を表す一貫した様式）との差が一貫した様式）との差が一貫した処理の漢字が楽しい。今では見慣れない処理の漢字が楽しい。活字、写植時代のようにもう少しノビノビした設計でもいいように思う。

▶A1（モリサワ写植）、16級、29歯送り。

ストレッチは、いきおいをつけてするものではありません。ゆっくり、しずかにからだをのばすのがもっと「なにっ？」と、いって、コブタはとびあがりました。それから、こわがったんじゃないということを見せようとして、ちょっと体操めいたかっこうで、一、二度、とんだりはねたあなたがトラーなら、つぎのことをおぼえておきましょう。トラーは、のぼることはできないんです——し

中明朝体ABBX501（モリサワ写植）、20級、36歯送り。

▶A1
▶ABBX501

親荒おる
親荒おる

宮沢章夫

▶カバーデザインは著者の読み進めている大月書店版『資本論』のイメージをだいたい踏襲。カバーを外した表紙にはマルクスの"微笑み"だけが残像として凹んでいる。

奥付の後ろに『資本論』（全九冊）の目次を入れてみたら、あまりに長いので後見返しを越え裏表紙を越え背にまで到ってしまった。

「イラスト：しりあがり寿／B5／上製ハード丸背／WAVE出版／2005」

『資本論』も読む

ファミリー書体の誕生

てのが当たり前だった。文字の大きさと形との関係がはっきり切り離されたのは、写植機の発明からだ。石井茂吉氏による「石井明朝」(昭和八年完成)は、形が大きさに左右されない最初の"サイズ万能型"書体だった。続いて石井は教科書体に近い仮名を持つ「石井細明朝」を完成(昭和二六年)させた。続いて各仮名文字を大きくして「〜KL(かなラージ)」とし(昭和三〇年)、最初の「石井明朝」「石井細明朝」の名前を「石井中明朝OKS(オールドがなスモール)」「石井細明朝NKS(ニューかなスモール)」と変更。

そしていよいよ各骨格をもとに細い、ひとつのファミリー書体だけで構成すると気持ち悪くなってしまう。

ただ、日本の書籍って、洋書と違って文字の大きさによって形が変わるっていうのから解放されたのだ。

復刻されたフォント名には「初号」「三号」「五号」「35ポ」「36ポ」などサイズ表記がつく。金属活字時代は、サイズの大きさによって形が変わる文字が当たり前だった。

ライト(L)・中(M)・太(B)・特太(E)…とやっぱり大きさが変われば形も変わらなきゃ自然じゃない。

太さのバリエーションを持たせたファミリー書体を誕生させた。形は大

本谷有希子

「腑抜けども、悲しみの愛を見せろ」/カバーイラストより

▶カバーの絵と見返し写真は、劇作家でもある著者の劇団第一回公演「腑抜けども悲しみの愛を見せろ」のパンフより。二色+UVグロス加工。イラストは山本直樹さんによる。この小説はその演目を大幅に改稿した作品である。

▶本文、イワタ明朝オールド、14級、23歯送り、40字詰、17行。

▲「1行の文字量は「終わる。」の文字が連続するページをもとに決めた。文字がずれずに横に並ぶように」との意向だ。

十畳ほどの居間には彼女以外に誰の姿もなかった。太陽の陽射しを存分に受けて広がる石庭の躍動的な、開放的な雰囲気を尻目に、室内で他に目立つ動きをすれば、柱にかけられた古時計の一部、単調に揺れる振り

日本語新/四六・上製ハード丸背/講談社/2005

森 晴路

「図説 鉄腕アトム」

図説 鉄腕アトム/森晴路/河出書房新社/2003

森村泰昌

『美術の解剖学講義』

◀本文、本蘭明朝L、13級、26.5歯送り、39字詰、15行。

趣味のすすめ

まず人生論といきたいところですが、今日はやめておきます。なんていうとおおげさになりますが、人生について最初に考えてみるのもいいかもしれません。「写真とか絵とかにかかわりのない人たちの人生について最初に考えてみるのも、人生なんて刻一刻なしで生きていける人でも、人生なんて……」。なんていうとおおげさになりますが……。

◀『美術の解剖学講義』は教科書ふう。行間アキは全角以上。

◀『芸術家Mのできるまで』はちょっと小ぶりなバッグにも入りそうなサイズの本。文字は、やや小さめに文庫のり。

わだば、ゴッホになる

私はゴッホになったことがある。初対面のひとだと思われるかもしれない。冗談むかし、わりとまじめな自己紹介のつもりで「ゴッホです」と、版画家の棟方志功が書いた本のなかにある。あれは「自分もゴッホみたいな偉くなりたい」というような気持ちでゴッホが演劇や映画に登場したこともある。情熱が煮えたぎった、ちょっとすは滝沢修だった。こちらはカーク・ダグラス、つまりマイケル・ダグラスのお父さんがゴッホになっていた。父のカークと息子のマイケルはよく似た顔をしグラスのお父さんがゴッホになっていた。

『芸術家Mのできるまで』 小B6、上製ハード丸背/筑摩書房/1998

235＋

山上兄弟

『山上兄弟のマジック倶楽部』/装画・挿絵：西島大介/A5、並製ソフト/アーティストハウスパブリッシャーズ/2004

490

▲カバーにホロPPを使用してあるので角度によってキラキラレインボーが。子ども向け手品の本。てじなーにゃ。

山上龍彦

マンガ家、山上たつひこから小説家、山上龍彦に変わったばかりの頃のもの。小説の単行本としては第二弾めになる。マンガからなるべく遠い装丁と文字組みで勝負。カバーの絵は、高校時代一番のなかよしだった谷口シロウくんに銅版画でお願いした。

◀本文、岩田明朝、9ポイント、行間7ポイントアキ、42字詰、18行。

『兄弟！尻が重い』/画家：谷口シロウ/四六判、上製/講談社/1993

67＋

◀本文、岩田明朝、12級、21歯送り、42字詰、16行。

1993
1996
1998
2003
2004
2005

213

版面③シルエット

天だったら字下げ（インデント）やカギ処理で、地だったらブラ下ガリ（ページ数）が入ってくる。この位置処理によって（134ページ参照）、版面のシルエットって、天（横組のときは左）はほぼ真っすぐ、地（同右）はかなり凸凹した四角形になる。

面にピシッと硬くなるし、ずらせば面に丸みを持たせたり角ばらせたりすることができる。だって、角にぴったり合わせれば版

また、書籍には本文の他に柱（書籍タイトルや章タイトル）とノンブルは、文章の上に置くとなぜか機能的・インデックス的な感じになって文章が論理的に感じられるし、下に来れば内容が物語っぽく見える。さらに、柱とノンブルを上下に分けると、ちょっと神経質にみえてくるから、どんな紙面を用意するのかって、大切だよね。

遠くなれば業務的でさばけた感じがする。たぶん、人によって感じ方はさまざまだろうけど、読者はその空間で何時間も過ごすことになるんだから、柱とノンブルの位置さらに、柱とノンブルを上下に分けるは柔らかくなる。柱とノンブルの位置本文に近づけば古風な版面になるし、て、大切だよね。

トーベ・ヤンソン

▶活版印刷の文字って圧力をかけて印刷するから圧の強いところと弱いところで太さの差ができてしまう。そして、押されて行き場を失ったインキは文字の縁に押し出され文字周辺の濃度が高くなる（それをマージナルゾーンっていう。そんな感じにくびつに微調整したタイトルを作って、オフセットで印刷した。

いるのか彼に喋っているのかわからないこともあった。

ママは言う。「それにしても、あの睡蓮はいっなくなるだろうに！」でかリスは陰気なのは好きで、悲しげに微笑む。彼は言う。「ああ、わかるよこは遠いからねえ……」二人は黙りこむ。沈みゆまっすぐ沼を渡って短い橙色の陽の道を刻む。

ある朝、リスが姿を消した。まる一日、餌皿にリスは来ない。ベルティルにしか理解できない憂鬱に捉えられた。彼は小屋に入って言う。「カティ、ママのためにあのリスを見つけなくてはいられない。どうやっても落ちついてくれないんだ！わかるだろう？ ママにとってあのリスはとても大事なんだ！」

「わかってるわ」とカティが言う。「心配したがるものよ」そしてストーヴのほうを向く。ベルティルは森に入ってリスを捜す。あてもなく歩いていると、「どこかへ行ってしまったんだろうてくると、ママが声を荒らげる。「だけど、大事なリスがベルティルはうんざりして言う。「ばかげて

39　睡蓮の沼

トーベ・ヤンソン・コレクション1〜8『軽い手荷物の旅』『誠実な詐欺師』『クララからの手紙』『石の原野』『人形の家』『太陽の街』『フェアプレイ』『聴く女』／訳・冨原眞弓／四六変・上製ハード丸背／筑摩書房／1995〜1998

『島暮らしの記録』／訳・冨原眞弓／四六変・上製ハード丸背／筑摩書房／1999

▶カバーイラストは"OKフロート"という熱を加えると繊維が溶ける用紙に、著者の描いた線画を高温で加熱空押しをしたもの。だから裏面からでもちゃんと見える。文字組みは筑摩書房の本だけど岩波書店の文学系の組みルール。上部のラインが揃わないこの組み方は四角くなりがちな版面上部のシルエットが柔らかくなりやすくなるから、版面の地はどうしてもラインがゆるくなるから、全体として丸みを持つ版面に。ノンブルと柱はかなり内側に入れ、丸い印象をパワーアップ。

▲本文、岩田細明朝、13級、21.5歯送り、42字詰、18行。

214　YOMIMONO

幽

一冊の本に使用する文字組みのルールは、通常ひとつだけど、複数だとどうなるんだろう？　と思ってやってみることにした。……結果、校正・校閲の人が大混乱してしまった。

◀まず小説ページは、文学ふう岩波書店のやわらかい組みルールで。文中でたまた行頭にきてしまったときと、改行後のカギ（「）の位置に注目。

◀本文、漢字リュウミンM、ひらがなイワタ明朝オールド、カタカナ秀英5号、16級、24歯送り、22字詰、21行、二段。

を聞いていた。──ような気がする。

「仕方がありませんねえ。ここまで弱っていると、もはや私では手の施しようがない」

「もったいないですね。せっかくの……」

「諦めて、普通の治療に切り替えるしかないでしょう」

の鳴るごと記憶の映像に走査線が走る。チ美リが笑い顔。チ美リの口は半月の形に裏庭に横たわったピンクの物体。

「やばいよ！」

「死んだの!?」

「あんたが手を離したから！」

◀本文、こぶりなゴシックW3、13級、26歯送り、27字詰18行、二段。

◀そしてコラム部分は雑誌ふうな講談社の組みルール。

〈新耳袋〉や『「超」怖い話』に先駆けること十余年前、現代日本の日常に息づくナマの怪異の蒐集と再話に、いち早く、しかも精力的に着手した人物がいた。

『ふたりのイーダ』『死の国からのバトン』『あの世からの火』など、読むものをして現世と他界をめぐる瞑想へ誘う児童ファンタジーの名作や幾多の童話、創作民話の著者

◀本文、リュウミンM-KL、12級、18歯送り、19字詰、29行、三段。

ある幽霊屋敷にまつわる連作や「踏切事故」など戦慄させられる恐怖談から、「墨色の水」のような奇談まで、シリーズを通して読み応えのある話も多い。民話を地で行くような妖異を含めて、山地と谷が多い岩手ならではの地方怪談

◀本文、リュウミンM-KL、11級、字間0・5歯ツメ、18歯送り、15字詰23行、四段。

夜」に至っては二部構成の第二部「霊能者たち」である。

「第四夜」の「心霊写真」では、霊能者は写真の仕組みを勉強すべしとも付言している。怪異に対して既知の科学現象や錯覚、虚言を疑う姿勢は健全だが、超常現象を盲信してしまう形も他にもある。

れを最も付け加えていない。

戦後まもない頃の新聞は、内容に応じて文末の句点（。）のあるなしが決まっていたみたい。事実報道の文章であれば文章末に句点は入らない。……でも個人的な文章を見るとだいたいどんな文章なのかっていう検討がつく。今もこのルールってキャプションに使われることが多いけど、本文に使われることはない。内容によって組み方が変わることってすごくなんなのかも知れないぞ。

▼いきすぎた規則性に潜むバランスの崩れって、もはやそこに意味での生命力だけど、規則を保つものにとっては致命的な病理でもあるし恐怖だったりもする。バランスとアンバランスを明快にすればするほど怖くも美しくなってゆく。雑誌『幽』でのノンブルは偶数ページと奇数ページとで違う表情にしてみました。

「耳なし芳一」イメージの表紙だよん。

けど口に先をそのテーちゃった。

キテーちゃん
165

80

1995 1996 1997 1998 1999

『幽』1〜／A5／平綴じ雑誌／メディアファクトリー／2004〜

473

▼「幽」4号より。泉鏡花のページ。ページをめくるごとに文字の太さが、ライト（L）→レギュラー（R）→ミディアム（M）→ボールド（B）へとだんだん太くなってゆく。1ページめと4ページめってすごく違うんだけど意外と気付かず読んでしまう。

妖怪年代記

予が寄宿生として加州金沢市古寺町某が、英、漢、数学のありけるなり。語を学ぶために、なほ漢籍を学ばむと

◀本文1ページめ、秀英5号L
◀本文、1ページめ、23字詰、22行、二段。

妖怪年代記

赤深かりければ、の色の物凄くなられて廊下伝ひに入るに先立ちての肝太く、ほと、何とて今宵に泣

◀本文2ページめ、秀英5号R

妖怪年代記

己が両手に滴らして全身余さず酒漬に中に投入れて、蟲深夜の出来事なるは絶えてあらざ執成立せば面倒なり

◀本文3ページめ、秀英5号M

妖怪年代記

人を殺すにも法こそ其物音に駈附けしも、しよ村の死骸は、竹藪の中に埋棄てて、りけり。

◀本文4ページめ、秀英5号B

2004 2005 2006 2007

215

地券装と仮フランス装

上製本にもいろいろある。一番多いのは、本表紙の芯に板紙を挟んで製本するハードカバーだ。表紙は硬くしっかりする。板紙の厚さはいろいろだけど最近は薄めのものに人気がある。一番厚いもので約4ミリ弱、製本の最後に断裁して仕上げるのが並製本。カバーなども付けるけど、無駄がなく一番安くできる。それ以外の製本をふつう上製本という。

文章一行分が入るだけの厚さがある。芯紙の薄いものには地券紙がある。もともと土地の権利書用に使われていたしっかりした紙だ。これを芯紙にすると、表紙が本文とともにしなり経費がかかるので、通常は機械でできるほぼフランス装っぽい仮フランス装といわれるものを使う。もともと軽く浮きやすい。ただ、表紙が軽く浮きやすい。地券装という。さらにしなやか表紙にはフランス装があるけれど、これは手作業になり経費がかかるので、通常は機械でできるほぼフランス装っぽい仮フラ

ンス装といわれるものを使う。もとは、新潮社のクレスト・ブックシリーズ用に開発されたのが始まりだ。今の日本では、製本って機械との戦いだ。でも、中国ではいろんな形の上製本が増えている。羨ましい。

夢枕 獏

▶本全体が主人公シナンが建設した"モスク"に近づくように作ってみた。表紙の模様は外からの光を受けた幾何学模様。見返しで使用したチューリップのタイル模様は、内容のキーとなるもの。

▶模様はモスクの写真から起こしたもの。箔押しは「シナン」のイスラム文字。夢枕さんから渡された立原茂基氏による装画。

「シナンよ」
ルイジ・アロイシ・グリッティは、シナン
「このたびの、オスマンのハンガリー遠征

▶本文、イワタ明朝オールド、13・5級、23歯送り、42字詰、16行。
▶上・下カバー装画・立原茂基/四六・上製ハード丸背
10
ぎんぎら☆2004
485+

▶本文、凸版明朝、9ポイント、行間6ポイントアキ、42字詰、18行。
▼製本は地券装ホローバック。

▶夢枕さんからの依頼はいつも明快だ。このときは、「大正から昭和初期にかけての同人誌的な造本で、カバーイラストは川上澄生氏の『飛んでゐる昆虫』を」だった。カバー用紙は"新バフン紙"、文字サイズは活字時代のポイントで設計をスタート。活字らしい組み方を意識した。

『腐りゆく天使』〔装画：川上澄生〕[図K・小口ページ：無〔横書き〕2001]

▶本文、ヒラギノ明朝W4、9.5ポイント、行間6ポイントアキ、40字詰、19行。

▶「若い世代に向けたものに」と依頼された。MAYA MAXXの絵を使用。漆のようなイエロー（Y）版をうにした。黒色は通常の黒とは違いマゼンタ（M）を多く含み、光の反射で赤味を感じるよ

『ものいふ髑髏』〔装画：MAYA MAXX〕[図K・小口ページ：無〔横書き〕2001]

▼製本は上製ハードカバー、ホローバック。

217

字間・トラッキング

字間（トラッキング＋25％）が一般的だった。また、句読点やカギカッコはまだ文字とはカウントされない付属的なニュアンスが強かったため、文字間の隙間に無理やり入れて組まれていた。句読点や約物が全角分のスペースを確保して文字の仲間入りをしたのって、明治二五年の築地活版製造所の広告が最初らしいけど、《明朝活字》矢作勝美著、平凡社、一九七六》が消えたのは、物資不足の第二次世界大戦中からだ。戦後の本文組みは、間のない文字組み時代が到来するという字間とは違い〝四分アキ組み〟と言う字間が文字の25％ほど開く組み方（トラッキング＋25％）が一般的だった。明治初期に活字ができてから戦前までの間、書籍での文字組みは雑誌や新聞とは違い〝四分アキ組み〟という字間が文字の25％ほど開く組みスを入れるというモダンな組み方が流行った。書籍本文の字間アキ組が消えたのは、物資不足の第二次世界大戦中からだ。戦後の本文組みは、間のない文字組み時代が到来することになる。本蘭明朝も登場し、隙想ボディーはどんどん大きく四角くなってきた。本蘭明朝の字間アキ組みが主流だった。明治後期になると、書籍だってベタが基本になる。七〇年代に入り、タイポスやナール、ゴナの爆発的人気にともない書体の仮想ボディーはどんどん大きく四角くなってきた。本蘭明朝も登場し、隙間のない文字組み時代が到来することになる。

横川　潤

『東京イタリアン誘惑50店』／絵・地図：山田詩子／四六判・並製、講談社／2000

地図も含めて山田詩子さんのイラスト。詩子さんの原画は分色版で描かれていて、各版に刷りインキの色指定があった。ところで高級なグルメガイドほど版型が縦長になるのはなぜだろう？

横田猛雄

◀本文、本蘭明朝L、12級・字間1歯アキ、21歯送り、40字詰、18行。

押入れから出てきた、おじいちゃんが隠していたちょっと昔のエッチな本っていう本作り。本文は、本蘭明朝12級・字送りは13歯と文字間を1歯分あけて組んでいるから、どことなく字面（仮想ボディー）の小さい古風な書体に感じるでしょ？強調記号は、ゴマでなく白丸。中付きでなく肩付きで使用。まじめな組みって、かえってエッチ度アップします。

▶『お尻の学校【少年篇】』猛ちゃんの超A感覚修業綺譚／装画：伊集院　霊／四六判・並製カバー＋帯＋腰巻、ミリオン出版（発売：大洋図書）／1993

▶『SMスナイパー』連載の「肛門狂談」改題。

吉田戦車

▶「ほぼ日刊イトイ新聞」(http://www.1101.com) に連載の「吉田戦車エハイクの世界。」を書籍化。カバーは"羊毛紙"。いつの時代かわからないみやげ物屋で売っていそうなデザイン。

▶元画像は、サイト掲載時のRGB（レッド＋グリーン＋ブルー）画像で72pixel/inch。かなり鮮やかで印刷用カラー領域を超える彩度だったためCMYKに変換。スミ版以外のスクリーン線数を60線に粗くして刷りインキのバランスを壊して印刷。

▶表紙は、ヤン・チヒョルトのデザインしたペンギン・ブックスを元にした。エハイク第二弾『惡い笛』。いつ、どこで、誰によって、何のために作られたのかの"分からなさ"を一冊以上にパワーアップしてみました。

▶あとがきは、明治期以降、書籍組みの定番だった四分アキ組み。読点、約物は字間のアキ部で処理するスタイル。一冊めのとき戦車さんに「一生懸命書いたのに読みにくい」と叱られた。左の二冊めのあとがき原稿の最後に戦車さんのメモがあり、「もちろんレイアウトは1のままでいってください」と書かれてた。

▶本文、リュウミンR＋秀英3号、15級・字間四分アキ、32歯送り、18字詰、10行。

の気持ちである。

例えばこの『エハイク』シリーズ。ブックデザインは文句なしにすばらしいのだが、このあとの読点（、）とカギカッコ（「」）の入れ方のトリッキーさだけは気に入らない。「一生懸命書いたのに、読みづらいだろ」と思うのである。

だがそんな私の保守性は、時につまらな

よしもとばなな

セリフと句点

をしている。でも、(。)で原稿を書いている作家って、よしもとばななさんくらいしか思い浮かばない。今も小学校では会話文の終わりに句点(。=マル)をつけ、その後に閉じカギ(」)を付けるという指導をしている。マンガの場合、会話文はふきだしの中にある。現在ふきだし文の最後に句点をつけているのは、小学館だけなので、そこを見れば出版社もわかっちゃう(小学館の少女マンガ雑誌「ちゃお」だけは、句点が付いていない)。また、小学校では、会話文の途中で改行のときは、一文字分を下げて表記するように指導しているけど、

本屋で出会えるそんな組み方の本って「かいけつゾロリ」シリーズ(ポプラ社)と、『ベリーショーツ』(よしもとばなな、二〇〇六)くらいかも。拗促音の小書き文字位置(150ページ)についても小学校での指導表現法が豊かで嬉しい。

表記と現実とは違ってる。学校で教わる表記法と、世間一般の表記法。分ける必要ってあまりなさそうだ。でも、どっちもありな状態って、

▲本文、イワタ明朝オールド、14級25歯送り、40字詰16行。

▲カバーイラストは、ばななさん一押しのタイ人のウィスット・ポンニミットさん、通称タムくん。タイトルと帯の文字はイワタ細丸ゴシック体の骨格をベースにナールっぽくアレンジしたもの。大きく て細い金の箔押し。

▶ばななさんの原稿はたいてい小学校の教科書通りの(「。」)表記だ。

らは干し草みたいな匂いが立ち上っていた。窓の外には畑が見えた。父と私と母はしばらくその暑さに呆然として、荷物を投げ出して黙ってすわりこんでいた。
「湯があたったら布団を干す必要はないわね。」
みたいに目を細めて、畳に足を投げ出して母は言った。足がまだらに焼けちゃってだいなしだわ。」
いるのに日焼け止めぬらなくなっちゃ。ちょっと皮肉な物言いをするときの母は眉間にかすかなしわを寄せ唇のはじをきゅっと粋な感じに見えるので好きだった。
「あ、牛が見える。牛も暑そうだな。」
父が窓の外を見ながら言った。
私はふたりのだらけたやりとりを聞いた。廊下はうす暗く、目が慣れてきて振り返ったような気持ちになり窓の外のようなものが真っ白な羽

▶文章を訳すと原文とは違う長さになってしまう。ていねいに訳すと、たいてい訳文のほうが長くなってしまうんです。『ムーンライト・シャドウ』は原文のすぐ下に訳文を付けるように設計したんですけど、どうしてもうまくいかない文字量のところは版面から1行分飛び出させたりして調整したんですよ。

〔訳：マイケル・エメリック〕

『ムーンライト・シャドウ』

装：祖父江慎＋日置ハル／鈴木成一デザイン室／2003

438+

2003
2004

▲本文、イワタ明朝オールド、14級、48歯送り、25字詰12行。

22

▶小口からノドにかけてページ全体に約5〜15％の青いグラデーションがひいてあるので、ページを立てるとノドの青色がより鮮明になり、美しい。（15／8ページ参照）

23

だいたいな四六サイズ

四六判って、新書とB6の中間の比率を持つあいまいな形なので、ほどよい緊張感があり、小説にはもってこいだ。

でもこの四六判、実はそのサイズ自体がとってもあいまいだったりする。もともとの四六判は、天地188ミリ×左右127ミリで、今でも寸法を継承しているのは晶文社くらいだ。

左右幅がB6の128ミリとほぼ同じため、いっそ左右幅をどちらも128ミリにする出版社が多かった。最近は、左右を130ミリにする出版社が増えてきた。天地については ずっと188ミリなので、今の四六判ってかなり1:√2に近くなり、比率が安っぽくなってきている。

また、青春出版社では天地も3ミリプラスの（191×130）が四六判だ。もちろんこのサイズだと裁ち落とし印刷は不可能だ。さらに上製本になると表紙部分のチリ3ミリずつがプラスされるので外回りサイズはかなりでかい。

ところで四六判の左右幅って、ちょうど片手では持つことができない大きさだ。通勤途中とかに片手で読んでもらいたい本の場合、僕は左右を5〜8ミリ短くして片手でも読めるようにしている。

本の比率、内側から順に
黄金比（≒新書判）、
昔の正当派 四六判、
√2（＝B6、A5判）。

新書判の縦横の比率って、大きさもある。黄金比になっているため読書にもキチッと集中しやすく論文向きだ。

B6判の比率は1:√2なので、半分に切っても相似形、工業的な形なため安上がりな感じがするぶん気楽に読める。週刊雑誌に多い比率だ。

吉本隆明

▶でかい四六判に本文もでかく、見出しもさらにでかく、明快で分かりやすい仕様。カバーの字も最大限サイズ。カズモトトモミさんのイラストは、キャンバスにシルク印刷されたものでした。

『幸福論』／イラスト：カズモトトモミ／［発行：青春出版社／2001

▶本文、書体不明、15級、26歯送り、42字詰、14行。

▶諸事情で指定どおりの書体は使えないことも多い。…ところでこの独特でユニークな書体、なんて名前だろう？ なんだか似合ってる！

うきさすちでなにねのぶもやらりるをんチグハグさはずぶんありますね。

それでいいはずなんだけど。余計なことに時間を奪われるから、なったときには棺桶に片足突っ込んでることになる。いぶんありますね。

だから、知識がある必要なのかたとえば家族について、結婚論とかいろいろ書いてますから、やっぱり本当のこと言うなあとか、常識と違うなあとか、僕はそう思います。やっぱりこれはすご

知識

ない。その気

ない。とか言うなあとか、やっぱり本当のこと言うなあとか、結婚論とか家族についてたとえば必要なのかだから、知識がある

- 151×100　このへんが**文庫**サイズ
- 151×106　（出版社で変わる）
- 151×107
- 172×107　このへんが**新書**サイズ
- 175×107　（出版社で変わる）
- （176×112 くらい）（この間は**小B6**サイズ）
- （173×123 くらい）
- なぜかシリーズコミックのことも新書版という。
- 172×115 くらい（出版社で変わる）　このへんが少年・少女ものコミック
- 180×128 くらい（出版社で変わる）　このへんがヤングものコミック（**B6判**くらい）
- 182×128　（この間は**B6**サイズ）
- 188×127　このへんから**四六**サイズ
- 188×128　昔の正しい四六判
- 188×130　すこし前の四六判
- 191×130　最近人気の四六判
- ギリギリの四六判（上製だと見かけ197×135になる）
- 210×145　ここから**A5**サイズ（無線綴じに多い）
- 210×148　（アジロに多い）

………もう少し天地がのびると**菊判**になる。でも最近激減してる。

√2 = 1.41421356…

よりみちパン！セ

第1巻「自分らしさ」のススメ

本文15級、ページ13行。内容は濃いけど勉強に忙しい中学生でもすぐ読める組み方。シリーズだけど内容ごとに本文は微妙に変えている。

▶本文、イワタ明朝オールド、15級、28歯送り、38字詰、13行。

▶本文サイズが15級なので通常のルビは10級を使用すると、ルビの大きさは7.5級になる。これじゃ大きすぎ！ってことで、このシリーズでは親字が何級でどんな書体であれ、6.5級のゴシックBBBミディアムをなるべく使ってる。ルビ用は大きすぎなので使わない。1−2−1ルールの肩付き、拗促音は小書きにしないという設定だ。

教科書 教科書 教科書

▶本文15級のとき、教科書によく使われるルビの形。上から順に一般書によく使われるルビの形。「よりみちパン！セ」のルビ。

▶全ページにわたって黄色い落書きがいっぱい！「よりみちパン！セ」シリーズのイラストは、すべて100%ORANGEの及川賢治さん。毎回、内容をからだごと受け止めて、描かれる新鮮なイラストに脱帽してしまう。このときの依頼は、「下品でいいかげんな感じの肩の力の抜けたオヤジの落書きをいっぱい描いてください。しりあがりさんの絵に似ちゃってもぜんぜんOKです」だった。

01 『みんなのなやみ』／重松清

ルビ(ふりがな)

ルビは、(こんなふうに)"拗促音は小書きにしない・肩付き・二字ルビ"というのが主流だ。他にも(こんなふうに)→教育ルビ

と呼ばれる"拗促音は小書き・中付き・二字三字混合ルビ"もある。教育ルビは親字のすぐ隣にくるから文字数によっては平たく変形をかけた三字ルビが混ざり、拗促音も本文と同様に小書きにする処理法で、児童書に多く使われている。ルビルールのバリエーションは、多様だ。出版社や作家の嗜好も加わり、複雑で面倒な世界だ。でもルールに縛られるケースが増えてきた。でも、小さなルビ書体での微妙な縦横の太さの差ってすっきりしない。僕は親字書体にかかわらずゴシック系が(こんなふうに)美しく、可読性もあるんじゃないかと思ってる。あと、ルビ用文字って大振りだ。本文が14級以上なら小振りなほうが美しいのにね。

ゆるめの個別対応が一番だ。あと、ルビって八〇年頃までは、親字の書体が何であれ明朝体が一般的だった。でも最近、親字に合わせてしまうことがある。そんなときは逆に読みにくくなっ

02 『神さまがくれた漢字たち』／監修：白川 静、文：山本史也

03 『いのちの食べかた』／森 達也

04 『さびしさの授業』／伏見憲明

05 『正しい保健体育』／みうらじゅん

これは地獄絵図です。ホラーです。青少年がむやみやたらにセックスをやらないためのものなのです。▲横組みのルビルールは、縦組みに比べ自由度が低い。肩付き処理は原則として禁止なのだ。ためしに横組み肩付きルビだとこんな感じ。違反だけどスピード感が出て素敵かも？　本文、リュウミンR-KL、14級、26歯送り、20字詰、24行。

06 『14歳からの仕事道』／玄田有史

07 『不登校、選んだわけじゃないんだぜ！』／貴戸理恵、常野雄次郎

224　YOMIMONO

▶シリーズで基本の組み方は決まっているけど、内容によって違うフォーマットも用意する。

▶本文、イワタ中ゴシック体オールド、14級、28歯送り、41字詰 13行。

08 『こどものためのドラッグ大全』/深見 槇

09 『ハッピーになれる算数』/新井紀子

10 『ひかりのメリーゴーラウンド』/田口ランディ

11 『バカなおとなにならない脳』/養老孟司

12 『みんなのなやみ』2 重松清

15 『気分はもう、裁判長』/北尾トロ

2004
2005
2006
20

225

四方田犬彦

『黄犬本』
扶桑社／'92『黄犬本』／'06、~'68、siaded papers '91、1993

エルビラ・リンド

◀翻訳するとたいてい文字量は、増えてしまう。子ども用ということもあり神業で短く訳されてる。
◀カバーはUVシルク厚盛り印刷。

第一章

　ぼくの
　だけど
　シア・モだろう。
　なぜかっ
　それはぼくが、この名前では、知られていないからさ。ロペスは、ぼくの親友。ずるいし、たまに裏切ることもあるけれど、すごくいいヤツなんだ。ぼくは、スペインの、刑務所で有名な町、

すれちがった人に、「マノロ・ガル
とたずねても、だれもが首を横にふるまだ、
とえ友だちの"でか耳ロペス"にきいても、わからないね。ロペスは、ぼくの
言ってなかったっけ？

13　第一章　マノリート登場

▲本文、イワタ中明朝体オールド、15級、27歯送り、34字詰、15行。

あすなろ書房／『あいつもスゴイぜマノリート』訳：木村栄一／2005

バルブロ・リンドグレン

『ばらの名前を持つ子犬』
（訳：今井冬美／小B6／上製ハード角背／筑摩書房／1998）

▲本文、岩田明朝体、14級、25歯送り、36字詰、14行。

ローサ、小さなかごでやってくる

　かわ
　のぼ
　でな
　けど
　あれは五月　牧場
　も山査子の香りで満ちた
　よいのだろう。一輪の

シロテン

▶『明治こくごとくほん 上』（ヨシオカ、はん）明治三四年より。

　たとえば「長い、犬の、シッポ。」と書くと、長いのは犬になるし、「長い。犬の、シッポ。」だと、長いのはシッポになるってことだ。
　句読点といえば、読点（、）と句点（。）だ。でも、今では見なくなってしまったけど、その中間の強さをもつシロテン（､）もあった。

句読点をきちんとルール付けをしようと「句読法案」（明治三九年）でシロテンの立場を明解に法案化したのだ。
　そこで文部大臣官房図書課は、きちんと

クウカイが二十さいのときに、かみをそって、なをギョウカイといひ。のちに、ニョウカイといひ。さらに、トウタイジで、クウカイこなをかへた。さしが三十のこ

でも結局シロテンはいつしか消え、区切り記号の句読点はいつしか二つに落ち着き現代にいたる。区切り記号がもかない生き物みたいだ。

うひとつ必要なときは、読点よりさらに弱い中黒（・）を用いることがある。日本での文章表記法って、"決める"ってよりも"なってくる"って感じに近い。文章って、強制の効

YOMIMONO　226

ジョン・レノン

▶翻訳不能とされていたため、長らく出版のかなったジョン・レノンの本を作ることができるなんて夢みたい。中学高校時代、毎日聴いていたんだ♪ 原書は様々な書体で組まれており、書体も翻訳するつもりものすごいフォント選び。でも、それよりなによりとにかく佐藤良明さんの訳がものすごい！！ あと、クレジットでジョン・レノンと名前が並んだのでもう死んでもいい。キャ〜!!

▶本文、イワタ中太教科書休、15級・マイノストラッキング、23歯送り。

へにゃりんな ふくろっぱれ

そろりそろり　マングルがゆく
やせこけいばらの　おぎょうぎみちを
わがよたれたれ　つねならむも
われらすきびと　みちたりるんば
ふくろっぱなこそ　さきほころけれ

▶本文、イワタ新聞明朝＋イワタ新聞ゴシック、13級（平体2番）・字送り11・4歯あけ、17・5歯送り、12字詰、22行。

ナサント、言わずと知れた

筆者使用の電話回線の異様なふるまいについて、当コラムで読者諸氏に何度訴えてきたことだろう。それが、またしてもなのである。わが親愛なるベスおばろうとは絶対

ノータラリンのノー

「わかんないなあ、さっぱらわかりんこん」
山を前に眼をあんぐり。「おテガニもコスチュて。ふんこ、たこすんの人、ぼく、しらんずらふんこ、ドンコのダリからくるんだろ」。そういうとをマントロピスに運んでチロ火にくべました。「つつみつるつん」。それからノーマンは、ステコこすがたでダイドコド

▶本文、イワタ明朝オールド、14級、23歯送り、39字詰、17行。

ぼくはついにヨーコと出会

考えら
て、ぼく
しい「恋」
だけの女性、
ついに脱出

▶本文、イワタ明朝オールド、14級、24歯送り、39字詰、16行。

こっちは、シンプルな組み方で統一。

すれっからしでも味のブライトンに行ったことはところであなた、腕きたばかりよ、スチャン・フレンドさん！
バさん、

▶本文、イワタ明朝オールド、14級、23歯送り＋もじくみ仮名、39字詰、17行。

227

視覚的な文字

キース・ロウ

文字を組むとき、文章をきちんと読まなくてもあるていど伝えられるような書体選びや文字組みってのがある。マンガの場合だったら、セリフは**アンチゴチ**（かなはアンチックで漢字はゴシック）、頭の中で考えている言葉なら太明朝、ト書きは**ゴシック**（少女マンガはナールやじゅん）、電波言葉（電話の向こうからの声やテレビ・ラジオの声など）なら**タイポス**……っ

てのが一般的だ。読者は、書体でその言葉のカテゴリーを確認できる。実用書なら、大切なところだけを**太くしたり**、**大きく**組んだりしてわかりやすくすることもある。

ただ、小説では分かりやすくするために書体を変えることってあまり行わない。なので、書体でつい「〜ですわ♥」のつもりで読んでたのに、男のセリフのまま終わり方をされるとびっくりなんてこともあるから要注意だ。かといって内容にあわせすぎると物語の醍醐味も台無しだ。

内容によっては、書体や組みみに内容を演じさせると、中身が消えてしまうこともある。小説でも著者側からの希望で書体や組み方に手を入れることもけっこうあるのだ。

▶『トンネル・ヴィジョン』／キース・ロウ(著)／雨海弘美(訳)／画：五木田智央／四六変・並製ソフト／ソニー・マガジンズ／2002

▶電車に乗りながら半分眠そうになっているところは、よく見ると文字もいびつに歪んでいる。……原書も歪ませていたのだ。

▶当初カバーの予定だったイラストには販売部から分かりにくいとの指摘があり、カバーを本体表紙のデザインを最後に入れ替えました。

▶柱には移動し続ける主人公の現在地が。

▶満員車両の章だけはベタ組みでなくプロポーショナルツメ。これも原書と同じ。

第26章
→ピカデリー線のどこか

▶本文、石井中明朝NKL、13級、22歯送り、40字詰 16行。

2:35pm ピカデリー線

くそっ、ぶつかるっ。

……逃げようとしても、くそっ、ぶつかる。恐怖のあまり悲鳴すらあげられない。岩は止まらない。ロルフは哄笑をやめない。恐怖のあまり息もできない。増し、ロルフは哄笑をやめる気配はない。恐怖のあまり息もできない、逃げる煙で息もできない。ぶつかるっ。

目前に巨大な岩が現れる。我が身がびくっと動いて、目が覚める。真っ先に感じるのは安堵だ。夢だったことが現実になったのだ。だが頭が冴えてくると同時に、冷たい現実が安堵を吹き飛ばす。最も怖れていたことが現実になったのだ。居眠りと同時に、冷たい現実じゃなくて僕だけが

228 YOMIMONO

NOTES 造本設計シート

大東亜科學奇譚
荒俣 宏／1991.5／筑摩書房
21＋
P.138

マンガと違い、小説など文字ものは、組み方でページ数が大きく変わってしまうため、本文フォーマットによって文章の印象も違ってくるし、読むスピードだって変わってくる。やっぱり本文組みって面白い。とができるのだ。本文の大きさや書体、版面の位置から設計する。一ページに入る文字量が決まってやっと台割りを切ることができる。

フォーマット▶電算写植。写研の読売新聞見出し用朝朝（YSEM）は、手動から電算に切り替わったときわずかに細くなった。そのため、それまでは本文サイズだと潰れぎみだったけど問題なく読めるようになった。さっそく使ってみた。

見出し文字▶古い書籍や漢和辞典を切り貼りして制作。なので本を作るたびに家にある本が切り抜かれて、穴だらけになった。今はスキャナーがあるのでそんなことにはならないけど。

大東亞科學綺譚
前口上 まぼろしの日本科學再訪
第一部 日本科學と少年科學
人造人間は微笑する
火星の土地を買った男
冷凍を愛した熱血漢
第二部 忘れられた科學の復活
江戸の幻獣事典

台割り▶当時の作業はアナログで、本文中の図版をまず版面天地に合わせて印刷所で分解・製版してもらい、電算で組んでもらったゲラにそれを編集者やデザイナーがベタベタ貼って全体のページ数を計算して割り出していた。たいてい徹夜作業だ。出版社でよく使用されている横組みの台割り表は、見開きの具合も折り数もわかりにくく苦手なので、右のようなオリジナルのヴィジュアルな台割り用紙に書き直すことにしている。今でも同じだ。

造本設計▶定価を決めるためにはコスト計算が必要だ。部数と共に印刷・製本所に計算してもらう。定価が高くなってしまうときは何度も修正。

カバー指定紙▶版下台紙にトンボを引いて、写植、イラストを貼って、指定して……。今とは随分違うね。

トーベ・ヤンソン コレクション 全八巻

トーベ・ヤンソン／1995.10〜1998.5／筑摩書房

P.214

フォーマット（第二案） ◀左右一三〇ミリの四六判。ページ数が増えて束が出てくると本が開きにくくなる。ノドのアキが狭すぎたのに気づき、版面を一ミリ移動させたものに作り直し、あわててファックス。でも版面がだいたいまん中になってしまい締まりがない。

フォーマット（最終案） ◀編集者から「ペーパーバックのようなサイズにしてみるのは？」というプラン。なるほど！と思いフォーマットを切り直す。気になっていた天のアキと小口のアキを明解に差別化して、締まりをつける。ノンブルは思いきってノド側に寄せてみる。

筑摩 清水様。おニューのフォーマットです。厚くなりそうなので小口をやはり1ミリつめました。

筑摩四六版（天地188ミリ　左右130ミリ）上製

16　版面左右　22.5×17+13=98.875ミリ　15.125
19
13級岩田明朝ベタ　1行45文字　行送り22.5歯
ページ18行45×18＝ページ810文字
パーレン13級、パーレン内文字11級。

版面天地*45＝146.25ミリ

3　22.75
3　12
ノンブル　8級　ノイエハーツグロテスク（E-21-24）
柱　8級　岩田ゴシック　字送り11歯（ただし2桁数字はベタで）
大見出し　18級岩田明朝　字送り19.5歯
ルビは、本文と同じ13級用2字ルビ（字間あき調整）
年号11歯あけて11級岩田ゴシックベタ。
小見出し数字　11級　ノイエハーツグロテスク

最終

筑摩書房

トーベ・ヤンソン小説シリーズ　フォーマット最終

四六変形（本文ページ左右120ミリ天地188ミリ）ちきん柔らかい上製本　丸背（ちきん）
筑摩四六より7ミリ、ノーマル四六より5ミリ短い。

本文13級　岩田明朝　ベタ　1行42文字（ぶら下がりアリ）　行送り21.5歯
ページ18行（42文字×18行＝756文字）
版面サイズ　天地136.5ミリ　左右94.625ミリ

本文頁左右120ミリにしました。パーレン内は、2級下げたほうがいいかも知れません。

14.375　94.625　11
21.5歯アケ　21.5歯アケ
20
15角下げ
136.5
6　6行あき　3行あき
25.5　31.5
11　9　10　20
1995/8/16　COZ-FISH SOBUE

柱　9級　岩田明朝、字送り10歯
ノンブル　柱と見た目そろう大きさでベニスライトフェース　字間はノーマル印字＋2歯アキ

トーベヤンソンシリーズ造本設計

造本設計初期案
◆トーベさんの本はレイアウトのスト設計もデザインというよりも、本らしい素材感を優先して考えてみた。まずカバーは、印刷コストを押さえて高温で加熱すると繊維の溶ける用紙OKフロートを使ってイラストの刻印を入れてみた。本文用紙については、紙を電灯に透かすと簾の目が透かしのように入っているレイド紙を、原書に使用されたものらしく、本と見返しの用紙は色紙を使いさらに高白コート紙を入れる。また、見返しの用紙は色紙を使いさらに二色印刷で、本を開くとカラフルな色と模様が現れる。表紙の芯紙は薄いものを使うよりもしなやかに反る地券紙を使ってやさしくする。う〜んステキ！

四六版変型（本文ページ左右120ミリ）
軽装ハード（地味ではなく、杉浦茂マンガが館のようになるべく薄いハードに）
OK 丸背 チリ2.5ミリ もありかも
OK しおり/花切れ 伊藤信夫商店 はなぎれno71 しおりno14（どちらも鮮やかなブルー）

カバー
*OKフロート（ペールグリーン）四六120キロ
*2色
*ホットスタンプ加工（表1から背にかけて）→全巻

本表紙
OK *OKミューズマリン（はなだ）四六Y90キロ
*2色

前後見返し
*ケント100四六Y70K BLILLIANT (Neutral) N-69（ブルー）
色→ はなだで サラシカラフクラフト

別丁口絵（1シート）
*大王 高白ユトリロ(A2)四六Y110K
*2色/0色 高白コートでもオレはイイヨー OK

本文用紙
*三菱製紙 スメ入り書籍用紙（レイドブック）四六Y72K
*1色/1色

帯
*しらおい 四六110K
*1色

1995/8/16 coz-fish 祖父江慎
上巻なら 1,800円で可能

造本設計変更案
◆コスト計算してもらったら、思ってたよりも値段が高くなっていた。カバーだけは変更せずに他はいろいろ調整。不思議なことにコスト削減プランのほうが、質素で慎ましく強さもあるし、よりトーベさんらしい本になった。地券装はその後製本トラブルが多いのでやめることにした。

シリーズの色プラン
◆全八冊のシリーズ。紙の色をその場その場の判断で決めていくと後で後悔することになってしまう。そこで、おおむねの内容を編集者に聞き、先にカバーと本表紙に使う紙の色味をシリーズとしての並びもあわせて決めておくことにする。途中での変更は、もちろんありの仮プランだ。

トーベヤンソンシリーズ造本設計

いかがでしょうか？　見本を参考にしてください。

四六版変型（本文ページ左右120ミリ）
地味装に変更。
丸背　チリ2.5ミリ

しおり/花切れ 伊藤信夫商店 はなぎれno71 しおりno14（どちらも鮮やかなブルー）

カバー
*OKフロート（巻によって色違い）四六120キロ
*2色
*ホットスタンプ加工（表1から背にかけて。毎巻換え）
***あるいは2巻め以降、同じホットスタンプを使用して各巻3色。

本表紙
*OKミューズマリン（巻によって色違い）四六Y90キロ
*2色

前後見返し
*片艶晒クラフト紙（紀州ラップ）ハトロンT129.5K（120g/m）
*2色/0色（1色も検討中。ただし各巻同じ版）

別丁口絵（8ページ）
*本文と共紙
*6色/1色

本文用紙
*ラフクリーム碧翡 基本四六Y66.5キロ（77.3g/m）P12.1
***内容により62キロ（P11.2）、71.5キロ（P13.0）も検討。
***基本紙圧の場合、200ページで本全体の、約13.5ミリくらい（？）
*1色/1色

帯
*白めの上質紙（なんでも）四六110K
*1色（毎回色違い、黄色の場合のみ2色）

定価1800円（？）

変更案です。1995/8/01 coz-fish 祖父江慎

表紙・カバー制作
◆この時期は、MACでデータを制作したものを版下用に印画紙出力して、そこに必要な図版やアタリ画像をペーパーセメントで貼り、製版指定で入稿していた。オフセット印刷だけではうしたタイトル文字を微妙にいびつにしたものを作って配置していた。

このページは、赤塚不二夫対談集『これでいいのだ。新 基本フォーマット』のレイアウト指定書（版下）のスキャン画像であり、文字が縦横入り組んだ製版指定のため、通常の本文として抽出できる連続したテキストはありません。

これでいいのだ。仮ダイワリ

仮台割り▶ フォーマットをもとに本文のゲラを出してもらい、用紙の変わる荒木さんの写真ページを軸に台割りを切る。……二十三折りを写真ページに決めて、そこから十六ページずつの折りで前後にのばし、前付けと後付けのページ数を決定。運のいいときはバッチリ決まる。このときもたまたま運がよく、予想以上のいい台割りに仕上がっだ。

これでいいのだ。造本設計

本文サイズ　左右125　天地188　カバーサイズも同様。（チリなし）

赤塚不二夫対談集　1999/11/1　コズフィッシュ　祖父江慎

ダニエル・カール　荒木経惟　松本人志
タモリ　柳美里　立川談志　北野武

これでいいのだ。

●上製本
表紙板紙約4ミリ
チリなし
角背
ホローバック
花切れ/しおり　まっか

●本文
ソフティーアンティーク
四六Y67キロ　グレー
（計14折）
と
オペラホワイトバルキー
四六Y68キロ
（13折）
の
くりふえし
頭10 1 Ｐ（0色Ｐ0色）、
中4ページ（2色）、
巻末1枚（2色）に
サテン金藤四六110キロ

●見返し前後
サテン金藤四六135キロ
（2色）

●表紙
サテン金藤四六110キロ
（3色）

●カバー
サテン金藤四六135キロ
（2色）
＋空押し（表1、4）
＋箔押し（表1、背）
＋PP加工

造本設計▶ 全体のページ数が出て台割りが決まれば、いよいよ使う用紙や製本法の設計だ。本文用紙は、折りごとに白とグレーを交互に並べて、写真の入る前付け、二十三折り、後付けページはアート紙にする。しも同じアート紙だけど、強度が必要なのでキロ数をアップ。表紙とカバーも同様のアート紙で、力の加わる表紙はやっぱりキロ数アップ。●製本は角背の上製本にして、開き易くなるように背加工はホローバック。上製ハードカバーだけど、チリのない仕上げにならないかを相談。……たしか最初にもらった製本所の見積もっても断られ、「不可能」と、「○・五ミリほどのゆとりをもらえれば大丈夫」との返事をいただいた凸版印刷で製本も含んでやることに決定した。なので、変更はほとんどなくスタートできた。これでいいのだ。

どすこい（仮）京極夏彦／2000.2／集英社

P.162

造本設計（仮）案
▶とにかく軽くてぶ厚くするため、本文用紙にフィンランドからの輸入紙"ホワイトナイト"を提案。脂汗のイメージを強調し、巻頭には"あぶらとり紙"っぽい紙をはさむ案。

集英社四六判（本文天地188×左右131）
上製　丸背　ホローバック'アジロ
本文用紙　角丸（半径6ミリ）
花切れ　伊藤信男No.23（朱）
しおり　伊藤信男No.65（黒・太い）
表紙板紙　A；2ミリの薄いモノ使用
　　　　　　B；3.8ミリ〜4ミリの一番厚いモノ使用

本文（約512ページ？）
ホワイトナイト　クリーム　80g/m（四六Y69キロ）
（紙厚0.16　本文束　約41ミリ）
● 1折り目8pは、2色台
　最後に1枚、片面2色の別丁つける
　（奥付に京極さんの印鑑）

前口絵（巻頭に1枚）
OKリリック　アイボリースキン　四六y　90キロ
● 1ページ目〔表〕2色（汗と、すね毛イラスト）
　裏にしりあがりさんのでぶでぶイラスト4色（含特色）

中別丁（1折り目と2折り目の間に1枚/すて扉前）
グラシン　厚口　倍判　T 23.6キロ
● 1色片面　汗イラスト

前見返し
ファザード　アプリコット　四六Y　80キロ
● ぶつぶつの肌のふうあいの紙、に、
　裏表2色刷り（汗イラスト）

後ろ見返し
メガ　サーモン　四六Y　90キロ
● ぼてっと肌ふうの紙に、
　裏表2色刷り（汗イラスト）

本表紙
コート紙　135キロ
● 2色（汗イラスト＋特色）
● 空押し、表1/背（タイトル文字、著者文字）
● グロスPP加工
　『ホワイトアルバム』のり

カバー
ミラーコート　ゴールド（裏上質）
● 2色（スミ＋朱）
● イラストなし
● 全面に汗のイラスト空押し

帯
OKいしかり四六85キロ
● 4色、しりあがりさんイラスト入る

背はばたぶん49ミリちょっと
原寸
集英社

どすこい（仮）調整造本設計

造本設計（代二案）
▶輸入紙は増刷時に不利との判断で、増刷以降はオペラクリームウルトラという当用紙にする、というプランに。その後、初刷りからオペラクリームウルトラでいくことになる。時一番厚さの出る新発売用紙にするというプランに。その後、初刷りからオペラクリームウルトラでいくことになる。"あぶらとり紙"っぽいグラシンは薄いため手作業になり時間のロスなので、断念して機械可能な厚さの紙に変更。

集英社四六判（本文天地188×左右131）
上製　丸背　ホローバック'アジロ
本文用紙　角丸（半径6ミリ）
花切れ　伊藤信男No.23（朱）
しおり　伊藤信男No.55（朱・太い）
表紙板紙　初刷り；約4ミリの一番厚いモノ使用
　　　　　　2刷り以降；ノーマル（やや厚手）使用

本文（約512ページ）
初刷り；ホワイトナイト　クリーム　80g/m（四六Y69キロ）
　（紙厚0.16　本文束　約41ミリ）
2刷り以降；オペラクリームウルトラ
　（四六Y80キロのひとつ下の重さ）
　（紙厚？　本文束　約？ミリ）
● 1折り目8pは、2色台
　最後に1枚、片面2色の別丁つける
　（奥付に京極さんの印鑑）

前口絵（巻頭に1枚）
OKリリック　アイボリースキン　四六y　90キロ
● 1ページ目〔表〕4色、しりあがりさんのでぶでぶイラスト4色（含特色）
　裏に2色（汗と、すね毛イラスト）

中別丁（1折り目と2折り目の間に1枚/すて扉前）
片艶晒クラフト（紀州ラップ）ハトロンT　54キロ
● 裏（ザラザラ面）1色、汗イラスト

前見返し
ファザード　アプリコット　四六Y　80キロ
● ぶつぶつの肌のふうあいの紙、に、
　裏表2色刷り（汗イラスト）
● 見開き面のみ（ノリの付かない面）グロスPP加工

後ろ見返し
メガ　サーモン　四六Y　90キロ
● ぼてった肌ふうの紙に、
　裏表2色刷り（汗イラスト）

本表紙
新バフン紙（きなり）四六Y120キロ
● 4色（スミ＋肌色＋赤＋黄色）
● 空押し、表1/表4（汗イラスト）

カバー
新バフン紙（しらかべ）四六Y120キロ
● 4色（スミ＋肌色＋赤＋黄色）
● 全面に汗のイラストバーコ印刷（透明/たくさんふくらみ）

帯
OKいしかり四六85キロ
● 1色/文字のみ

四十七人の力士
パラサイト・デブ
すべてがデブになる
土俵・でぶせん
脂肪鬼
理油（意味不明）
ウロボロスの基礎代謝

背はばたぶん49ミリちょっと
原寸

小説 真夜中の弥次さん喜多さん
しりあがり寿／2000.11／河出書房新社

おはなし弥次さん喜多さん　サブページフォーマット
本文サイズ　天地188ミリ×左右130ミリ
2000.4.22　コズフィッシュ　祖父江慎

●本文　岩田細明15級
字間4分アキ（字送り18.75H）　行送り30歯　ぶらさがりあり
1行＝32文字詰め（天地ぶら下がり含むと150ミリ）
1P＝13行　　（左右93.75ミリ）　　1ページに416文字
●ルビ　7級岩田細明朝字間1歯あけ　肩付き並字

カギカッコ
左右の短い**小カギ**使用。
四分アキ位置に。
文頭にくるときは、
全角スペースあける。

読点
四分アキの位置に。
見た目アキのセンターに
くるように調整。

句点
全角ドリ。
○の大きさは200％になるよう
にして1角あつかい。
仮想ボディの右肩に、位置調整。

おはなし弥次さん喜多さん　基本ページフォーマット
本文サイズ　天地188ミリ×左右130ミリ
2000.4.22　コズフィッシュ　祖父江慎

小説 真夜中の弥次さん喜多さん　造本設計
2000.8／コズフィッシュ 祖父江慎

本文サイズ　天地188×左右130ミリ

四六判上製　丸背　アジロ
花ぎれ　伊藤信吉　ナンバー19（黒）
しおり　伊藤信吉　ナンバー26（黒）

本文（他）
紙　OK金藤N（A1グロス）四六Y90キロ
　　※白は金藤N。たぶん何点か8.5ミリくらい？
　　※本文迷　たぶん何点か8.5ミリくらい？
印刷　台割指示
　　　指定色　指定のグレーインク1色。
　　　指定色用紙　付け合わせ紙2色（色によって変わります）
　　　5ページ付　2色／2色
　　　※スペシャル偽折丁（ギャグ実業です。ランダムにニセモノの背丁入ります）
　　　ノドのところにニセモノの折丁を印刷。大きくはみだします。
　　　コズフィッシュで用意したものを指定箇所にはりこみ

別丁1枚
紙　日本製紙　クリーム中質（黄頁）60.3g/m²
　　※あるいはそれに近い安い紙

最終ページ
紙　日本製紙　クリーム中質（黄頁）60.3g/m²
　　※あるいはそれに近い紙　シャンデス
印刷　2色／裏1色

見返し
紙　バフン紙　すみ　四六Y90キロ
印刷　なし

表紙
紙　新バラン紙　きな　四六Y90キロ
印刷　2色／1色

カバー
紙　印刷の板紙の厚さはノーマルよりちょっと厚めにしたいので!!

帯
紙　片艶晒クラフト（紀州ラップ）ハトロンT 86.5キロ（80g/m²）
印刷　1色

小説 真夜中の弥次さん喜多さん　新サムネール　2000.10.17

造本設計
▶本文用紙はピカピカ
ラスト入りニセ背丁の入る箇所。左と右
コート紙。カバーは裏うつりしやすい紙
を使用して裏面にイラスト印刷。透ける。

台割り▶ノドの半円マークは、イ
とに弥次さん喜多さんが泣き別れする。
な紙面になるように版面まわりのアキを
フォーマットでやってもらうことにした。
基本フォーマットは、西洋っぽい古風
ことで、二〜三ページの挿入話だけこの
残念! だけど部分的であれば可能とのこ
アキをひとつ分詰めるって手はある。
して両者の間の隙間に入れる。そして約物
角のスペースを入れるモダンな組み方が
が重なるときは、そこだけアキを二分
カギカッコ（「」）も句点（。）も読点（、）
も文字の間の隙間に入れる。そして約物
方を提案。四分アキ組みの場合、通常は
ースに、ややアレンジを加えた文字組み
スタンダードであった明治期の書籍では
基本フォーマットに明治期の書籍では
和感のなかで読書する気持ちで設計。
フォーマットちょっと古めかしい違

大きく取ってみた。

腐りゆく天使 基本フォーマット 章頭の本文は改ページで始める

腐りゆく天使 データの入れ方フォーマット

天地188ミリ（535ポイント）×左右130ミリ（370ポイント）
COZ-FISH 祖父江慎 2000.7

▶引用文・手紙文に入るクレジットフォーマット

追加1

腐りゆく天使 基本フォーマット

腐りゆく天使 参考文献

◀初出・奥付フォーマット

参考文献フォーマット

腐りゆく天使 造本案

造本設計

▶カバーには"新バフン紙"を使用。"新バフン紙"は馬糞紙のテイストに近づけたファインペーパーだ。ちなみに"馬糞紙"とは、藁から作られた昭和の伝統色 当時のこと。黄土色をした厚手の堅い板紙で、昭和の時代には小学校の図工時間によく使われていた。馬糞から紙を作ることだってちゃんとできるはず。……そんな紙、ちょっと触ってみたい。

フォーマット

▶一冊につきひとつだけのフォーマットで制作するのには無理がある。たいていの場合、サブフォーマットが必要になってくる。さらに文章内容によってはどんどん組みルールが増えるケースも多い。追加でどんどん新しい組みルールを織り込んでいく。『腐りゆく天使』は大正から昭和初期にかけての文字組みを意識し、級数より荒い活字ポイントの単位で設計している。カギカッコ（「」）も極力半角文字としての存在感がある。微妙な調整は、不自由な反面、文字としての存在感がある。行間のアキスペースもなるべく使用のない明解なアキ寸法で設計した。また、書籍データは、このごろ見かけなくなってきた"割り注"（文中に入る註釈が本文より左右幅が広がっても気にしない）的な印象を残したくアレンジしてみた。版面は小さくして、天・ノド寄りにしてある。

237

フィロソフィア・ヤポニカ

中沢新一／2001.3／集英社

フォーマット ▶ 出だしの文頭は字下げしないというルールがしっくりくる。また、深く奏でるような文章には、行間のアキが不可欠だ。ところでこのダミーテキストは関係ないものが入っている。実際にはもっと多くの漢字が、日本にしかいない生物を図鑑から引用して……というイメージ。見本も実際のテキストで組んでみるのが一番なんだけど……。改行のリズムだけを模倣したダミーだ。

造本設計（仮） ▶ 西洋で作られた日本を紹介する書籍……というイメージ。日本にしかいない生物を図鑑から引用して、金銀箔が塵のように入った紙に印刷。

セカンド・ライン

重松清/2001.二/朝日新聞社

P.177 フォーマット▼流し読みや読み飛ばしOKなところは四段組みで、ぜひともちゃんと読んでほしいところほど段数の少ない文章になっている。一段組み以外の二段・三段・四段組み版面の天地サイズは、全て一五四・四ミリになるように設計。……ところで、フォーマットバリエーションを考えるときは、算数パズルみたいになる。たとえば単純に十一級と九級の天地の揃う文字数だったら、十一級・九文字と、九級・十一文字だ。相手の文字サイズを文字数におきかえるだけでいい。十五級と九級だったら、十五級九文字と、

15級・9文字
＝
9級・15文字

ただし、この組み合わせの場合、級数の十五級は三×五、九級は三×三と、どちらも約数に「三」を含んでいる。だから、さっきの文字数を、重なる「三」で割っても天地サイズは揃うのだ。

3×3級・3×5級
＝
3×5級・3×3級

つまり十五級三文字と、九級五文字。どちらも天地は四十五歯。

15級・5文字
9級・3文字

十五級の本文をベースにキャプション九級でいくとき、もしピッタンコ狙いだったら本文の文字数を三の倍数にしておけばOK！計算のコツをつかめば、暗算でもいけちゃうかもね。

セカンド・ライン Aタイプ フォーマット サイズ 天地182×左右118ミリ

本文
太明M
13級ベタ
1行23字詰
行送り20.5H
（74.75ミリ）
ページ2段
1段16行
（368.25字）

見出し数字
オラタドーム・ライト
15級
56級の上からもたれさせる
3段天地ドーム・ライト

日付データ
カッチンゴチック・ライト
10級、2字アケ、5ミリ幅に
収まる上限、正体－5
2行

ノンブル
ページ数ドーム・ライト
次のページ・ブロックまでは、
上段、中段、下段のどちらでも配置可。
そろわないときは、下段で整理。

セカンド・ライン Bタイプ フォーマット サイズ 天地182×左右118ミリ

本文
太ゴシックMONKL
9.5級ベタ
1行25字詰
行送り19ミリ
（85.875字）

見出し数字
オラタドーム・ライト
15級
56級の上からもたれさせる
3段天地ドーム・ライト

日付データ
カッチンゴチック・ライト
10級、2字アケ、5ミリ幅に
収まる上限、正体－5
2行

ノンブル
ページ数ドーム・ライト
次のページ・ブロックまでは、
上段、中段、下段のどちらでも配置可。
そろわないときは、下段で整理。

セカンド・ライン Cタイプ フォーマット サイズ 天地182×左右118ミリ

本文
中ゴシックBBB
14級、平2（片方向に80%）
1行12字詰
行送り22ミリ
（ベタ文字で34.6ミリ）
ページ4段
1段15行
（ベタ文字で704.5字）

見出し数字
オラタドーム・ライト
54級
56級の上からもたれさせる
3段天地ドーム・ライト

日付データ
カッチンゴチック・ライト
10級、2字アケ、5ミリ幅に
収まる上限、正体－5
2行

ノンブル
ページ数ドーム・ライト
次のページ・ブロックまでは、
上段、中段、下段のどちらでも配置可。
そろわないときは、下段で整理。

セカンド・ライン Dタイプ フォーマット サイズ 天地182×左右118ミリ

本文
太ゴシック
9.5級ベタ
1行19字詰
行送り19ミリ
（85.875字）

見出し数字
オラタドーム・ライト
54級
56級の上からもたれさせる
3段天地ドーム・ライト

日付データ
カッチンゴチック・ライト
10級、2字アケ、5ミリ幅に
収まる上限、正体－5
2行

ノンブル
ページ数ドーム・ライト
次のページ・ブロックまでは、
上段、中段、下段のどちらでも配置可。
そろわないときは、下段で整理。

ももこの21世紀日記　フォーマット

本文ページサイズ　天地176ミリ×左右112ミリ
各日にちごとに改ページ
見開き展開

イラスト枠内以外、全面にM平アミ6%ひき（文字は、スミノセ）

```
14.5   80        17.5  17    81         14
```

- 1行34文字のとき天から12ミリ
- 1行30文字のとき天から20ミリ
- 1行26文字のとき天から28ミリ
- 1行22文字のとき天から36ミリ
- 1行18文字のとき天から44ミリ
- 1行14文字のとき天から52ミリ

イラスト
80ミリ×80ミリ
必ず奇数ページ
枠罫なし
枠内バックは、白地

2001.10.23.

ノンブル
さくらももこ　オリジナルノンブル書体
はりこみ

日付
11級　EAB5（ベニスライトフェイス）
（仕上がりサイズ約8級になるように）

本文
16級　モリサワA-1（手動？太明朝）ベタ
ぶらさがりあり
追い出し処理（半端なときは均等に割って次の行に送る）

1行の文字数は指定どおり
（14、18、22、26、30、34字のどれか）

行送り28歯（7ミリ）
ページ9行〜12行のいづれか。
9、10行の時は、前小口から21ミリあけ
11、12行の時は、前小口から14ミリあけ

＊
○カギは、小カギ使用
　（左右幅のみじかいもの）
○ルビは　2字ルビ　並字
　（3字ルビ、半体、そく拗音　禁止）
　なか付き
　ルビ文字盤でなく、A-1で、7級で印字。
　字送り8歯（1歯あけ）
　親字からの送りは12歯。
○ルビが親字より文字数多くはみ出すときは
　熟語ブロックでつけてください
　（「あのころ」シリーズ参照）
○ノノカギは　きれいにいれてくださいね
○パーレンおよびパーレン内は、1級下げ

ももこの21世紀日記
第一巻〜／さくらももこ／2002.2〜／幻冬舎

P.170

動くフォーマット▶ページ数が決まっているのに文字量はいろいろ。雑誌だったらそのほうが理想的かもしれないけど、単行本だとちょっと困る。さくらさんの日記は日によって文字量がいろいろだった。そこで文字量にあわせて組み方の変わるフォーマットを作ってみた。版面のセンターを中心に上へ下へ（ちょっと左右にも）と伸び縮みする。毎日が同じでなくっていろいろが楽しい。ぱらぱらページをめくると版面がふくらんだり凹んだりする。

組み指定▶フォーマットがややこしいのでテキストデータを受け取り、上のフォーマットに沿って文字量にあわせて実際に組んでみる。それを見本に手動写植屋さんに印字してもらい、やっと製版。

YOMIMONO 240

ユージニア
恩田陸／2005.2／角川書店

P.150

フォーマット第一案 ▶ 組み版ソフト・インデザインの導入でいろんなことが可能になった。最初のプランは本文一行を四十二文字に設定し逆時計回りに傾け、二行め以降十八行めまでを左に五・五ミリ水平移動。各行の天と地の文字がほぼ一文字分ずれる一・二五度にした。また、版面の位置はページをめくるたびに見開き単位で上下に一文字分づつ上がり下がりするというルールで、たまたまずれた感じを出すためにノンブル・柱も同様にずらす。製本すると機械ミスでは起こりえない異常な揺らぎが起きる。

●幼音については、小書きになって間もない戦後によく見かけられた上寄りにセットされた小書き文字にする。（正確に言うと明治四十年代初頭からあった組み方で、活字の字母にまだ小書き用の文字がなかった時期は本文の幼促音にそれより小さな活字を組んで小書きに組んでていたんです）小書きの下には何も入れない組み方もあったけど多くはそのままサイズ差分のスペースを入れていたんです。なので、小書き文字は上寄りにセットされてたんです）

●読点（、）は明治〜大正の書籍にかなり横倒しの形をしたものに近づくように変形をかける。（文字間のアキに読点を入れ込んでいたため、横倒しに近いデザインの読点もあったんですよ）……僕はまだインデザインに慣れていない頃だったので凸版印刷のフォントディレクター、紺野慎一さんに相談してテストしてもらうことにした。

ユージニア Eugenia
フォーマット（下の見本は、Aパターンで作っています。）

天地188×左右128

96.75 / 20.25 / 17.25 / 3

17.25 / 20.25 / 3

96.75

名前扉は、一丁取り。
章扉後の奇数ページからスタート。
小見出しの級数字は、3行取りセンター
級数ママ、書体MB101-B に。

C 見開きは、天アキ31.5ミリ
B 見開きは、天アキ28.25ミリ
A 見開きは、天アキ25ミリ

章扉の後の1p.めは、必ずA
次の見開きは、B
次の見開きは、C
次の見開きは、A
次の見開きは、B
次の見開きは、C

……と、怪々に天地にぶれる。
柱とノンブルも同様に。

天のアキ、3パターン

C 31.5
B
A

136.5

本文異常化
1 促音・拗音に、ひらがな、カタカナともに
右上に寄せる。
や ゆ よ つ あ い う え お
ヤ ユ ヨ ツ ア イ ウ エ オ ッ
……これくらい
＊「う」が、上の文字に
くっつかないギリギリの位置に。
2 級数150％の変形。
3 読点、（、）
傾き150％の変形。
見た目自然な位置に。

本文組
岩田中細明朝
カナオールドF 13級ベタ
角度1.25度
1行42文字（136.5ミリ）
ぶら下がりあり
禁則ゆるめで追い出し（字詰調整）
行送り22歯（5.5ミリ水平に移動）
ページ18行（96.75ミリ）

11
3

★ 1行目の最終文字の
右下角を中心に
逆時計回りに
1.25度回転した行を
5.5ミリ左にコピー

紺野様、可能ですか？
祖父江慎より

次ページにつづく

258
2 海より来るもの
8級 ゴシックBBBメディウム三分送り10歯
章ナンバーと章タイトルは、頭揃え

17
5.5 5.5

ノンブル CASLON FIVE FORTY ROMAN SC
11級
0123456789
和文柱の天地エクスハイト揃え。

2002
2004

12.5
7
2
20
11

仮台割り

▼このころ僕はまだインデザインに馴染んでなかった。フォーマットのテストゲラを待ってるあいだに、もうひとつの組み版用ソフト・クオークエクスプレスでだいたいのフォーマットを切り、テキストを流して台割りを切ってみた。まだ直しの入ってないテキストなので正確ではないけれど見当は付く。もともと目次の後に入る予定だったプロローグを総扉より前に移動して本を開くといきなりプロローグが現れるしかけにしてみた。プロローグ冒頭には作品全体のキーとなる詩篇が書かれている。それは作中では日記・新聞・手紙に関わる内容の台(十六折、二十五折)だけ本文用紙を変えてみたくもなる。こうなっちゃうと、ついついその台(十六折、二十五折)だけ本文用紙を変えてみたくもなる。

ユージニア仮台割

現在の本文を42字×16行で組んだ場合の台割りです。テキスト修正によるページズレは、そのとき考えます。

造本設計(第一案)

▼本文用紙はラフなものではなく締まっていて触り心地が冷たく重さのある薄めのクリーム用紙を使用。そしてフォーマット事項については文章の調子が変わる十六・二十五折は、見た目は同じクリーム色だけど触ってみると指先には違和感を感じる違う本文用紙を使用。見返しにはやや透明度の高い白いレイド紙を使い表紙の芯紙の色が少し感じられるようにして、芯紙の色はグレーに。カバーも透明度のある用紙の裏面にメインビジュアルをミラーで印刷して、表から見るとわずかにかすんで見える感じに。

テストゲラ

▼印刷所からテストゲラが届く。フォーマット化できるかは問題なくテンプレート化できるが、問題が起こった。本文を一行づつリンクさせているため負荷が大きく、六時間かけても一冊分のテキスト流し込みが終了しない。……リンク量を減らした設計に変更しなくっちゃ。

ユージニア造本プラン

本文組微調整

▼リンクの問題はなんとかするとしてテストゲラで気になったところを微調整。

テストゲラを恩田さんに見てもらう。いくら「読むほどに不安がつのり眩暈がしてしまうもの」と言われたからって、本文を傾けることはダメかもしれない。返事は「本文の傾きは面白い、けれどもう少し気にならない角度にならないものか」のこと。調整する。

ユージニア Eugenia

フォーマット（決定版） ▼フォーマットを微調整。まず「読んでいても傾きが気にならないように工夫する」ということについては、いろいろテストした結果一・二五度から一度に変更した。それと傾きの方向は時計方向に回転させたほうが読みやすいことに気付く。目が左へ左へという意識で文章を追えるからかも知れない（前回の角度だと一行読み進めるのに視線がだんだん右に移動して改行後は左に移らないといけなかった）。さらに一ページに入る行数を一行減らして版面を平行四辺形の版面より長方形のほうが小口から遠ざけ余白面積を多めにとる。これで傾きはやや目立たなくなった。もうひとつの問題点、「一行づつのリンク」ではコンピュータへの負荷が大きすぎて流し込みに時間がかかりすぎる、という点については単純にテキストボックスを十七行で1ボックスにする。

フォーマット 改訂版

フォーマット　テーマは、「断層」。
第2版ver.01　小口付近42字詰め、ノド付近41字詰め
2004.11.23　横ラインをそろいうでそろわない。

天地188×左右128

ここを軸に
-1度回転

2,366　(17,354)　19.75　(17,354)　2,366
91.25　　　　　　　　　　　　　　　91.25

258

17　3.5.5　7　23

激ナンバー（2バイト数字）と
8pt ゴシックBBBミディアム 字送り10歯
各ノンブルは、頭揃え

ノンブル 奇数ページも偶数ページもシリ揃え
11級 CASLON FIVE FORTY ROMAN SC
和文仕の天地にエスムハイ揃える。
0123456789

ここを軸に
-1度回転

258　5.5　22.5　17　11.5

偶数ページ
ここを軸に
プロックで

本文組
漢字・岩田明朝M オールドF
ひらがな 岩田明朝体（R）オールドF
カタカナ　秀英5号L
（仮名文字は、クリブドセンター）
13級ベタ
設定版面1ギ42文字（136.5ミリ）
設定ふらさがりあり
設定禁則はきめでも追い出し（均等則）
行送り22歯（でき計行詰だ1度回転
（左図のXを軸に）

ページノド内 (91.25ミリ)
*

本文異常化
1
促音・拗音は、
ひらがな、カタカナともに
右上に寄せる。
やゆよ ツリアヤユヨ
　ゃゅょ　っりぁゃゆよ
中でも「ぅ」が、上の文字に
くっつきギリギリまでに。

2
脱点は、
横に150%の変形、
見た目自然な位置に。
角度に対して
紙面にまっづがに。

3
相野様
これでどうでしょう？
流し込みの時間、
大丈夫になります？

第5のオープンタイプって
まだでてませんでしたっけ？
紙面に外に
落ちちゃいますか？

組父江慎

相野様
これでどうでしょう？
流し込みの時間、
大丈夫になります？

第5のオープンタイプって
まだでてませんでしたっけ？
紙面に外に
落ちちゃいますか？

灰色い面は、テキスト回り込みオブジェクトです。
（仕上がりではみえないように）
偶数ページは、天のみ。奇数ページは、地のみ。
小口の約99行が、ベタで1行42文字入り。
のどり約8行は、ベタだと1文字分の次行に送られてしまうように配置。

本文は、一丁下から。
章題後の行数ページもスタート。
小日出しの数字は、3行取りセンター
天3倍アキ
級数ママ、書体MB101B1c。

次ページにつづく
2004
243

最終テストゲラ ▼フォーマット変更した組み方でのテストゲラが数ページ分出てきた。眺めてみると行による組み方の違いによって微妙な密度差が出ているのか？というテストをする〔下右写真〕。思いのほか透けなかった。そこで"玉しき"以外にも"ルーセンスJr.フラットアイス〔下左写真のまん中のやや透けてる紙〕"と"トーメイライン〔下左写真の上にのってる一番透けてる紙〕"にもテスト印刷。写真がほどよく見える"トーメイライン"でいくことに決定。またカバー共紙の予定だった帯は白い上質紙に変更。ツルツルピカピカ用紙の予定だった後ろ見返しも、帯にあわせた上質紙にスミインク印刷で一色刷りに変更し、本文から巻末にむかって徐々に闇になるように変更。

最終プラン変更 造本プラン変更 ▼カバー用紙"玉しき・あられ・しろ"の裏に写真をミラー印刷したら表面からどれくらい見えるのか？というテストをする〔下右写真〕。

ちょうどいい違和感だ。読んでみても傾きは気にならず集中して読むことができる。もしかすると気付かないまま読了してしまう読者も多そうだ。ほっと一安心、さっそく恩田さんに見てもらい、OKをもらった。

最終台割り ▲内容で本文用紙の手触りが変わるプランは、よくよく考えると説明的でよくないのでやめることにする。よく考えるとフォーマットの変更もあったし恩田さんの赤字も入るので、もともとプラン自体が無理だったことにも気付く。直したフォーマットは、文章がページのどこにくるのか一行の文字数も変わりにくくなるため仮の台割を作り直すのはやめて、最終形のテキストを流し込んでもらって後付け〔奥付類〕のページ数を決定させることに。

加工プラン変更 ◀巻頭に綴じ込む変形サイズのプロローグ部分は、ちぎれたメモ用紙が無理矢理製本されているふうに仕上がるように角度が歪んだ抜き型で抜いたのだが、発売日も近づき、予算的にもギリギリになってしまった。……の予定だったが、歪んだ型抜きはあきらめ、サイズ違いの長方形の用紙二丁を綴じ込むことに変更。左図版の黒いラインが当初予定の断裁位置、赤いラインが最終断裁位置。なんとか発売日にまにあった。関係者のみなさん、ハラハラさせてすいません でした。

VISUAL

1990 1991 1992 1993 1994 1995 1996 1997 1998 1999 2000 2001 2002 2003 2004 2005 2006 2007 200

絵本、写真集。それから、ブックデザイン以外のパッケージやグッズなども少しだけ紹介しています。

RCサクセション

▶タイトル文字は忌野清志郎さんに描いてもらったもの。表紙の足形はRCサクセションのお子さんの足形。RCサクセション、スキスキスキ……! 好き過ぎてメンバー全員に手描き文字をお願いしたら、チャボに「めんどくせえデザイナーだな(笑)」って言われてしまいました♪。結成二十年めに記念出版されたもので、サブタイトルは「RCサクセションの40年 上1969〜1990」。帯に「下巻は2010年の発売です。」とあるんだけど、それを本気で心待ちにしてる。

▼毎号、イギリスからアートディレクターのテリー・ジョーンズが来日し、ぼくは表紙のデザインと全体の日本語書体のサポート担当で時には喧嘩しながら作った。メインコピーは神田にあった東京活字販売で金属活字を購入して紙に押し、拡大コピーで制作。本文レイアウトも毎号テリーともめた。「ネチネチつくってると情報が腐ってしまうからノリ一発でいけ!」と言われ、なるほど!と思う。表紙写真は途中までホンマタカシさん。

『RCサクセション 遊びじゃないんだぜ 1990』／A5変・並製ソフト

i-D JAPAN

『i-D JAPAN』／A4ワイド・中綴じ雑誌／ユー・ピー・ユー／1991〜1992

アウト

写真は天才アラーキー。DMは手元にないのだけど、東京都指定のゴミ袋テイストで作った。

「OUT」ポスター/写真:荒木経惟/2002

荒木経惟

▶ 雑誌「ペントハウス」に連載された「A対談」シリーズ。かなり大胆にレイアウト。荒木さんもその大胆さをおもしろがってくれた。手書き文字ももちろんアラーキー。

「ペントハウス・ジャパン」/44変・中綴じ雑誌/ぶつく社/1998〜2002年頃

1998
1999
2000
2001
2002

▶前見返しから始まり本文下に延々と敷かれている手書き文字は、修正等が加わる前の水島さんの最初の手書き原稿。

『黒徴』ポラエロ／荒木経惟、水島裕子／210×165／上製ハード角背／ぶんか社／1998
241+

▶表紙板紙の厚さ部分に本を囲うようにぐるっと手書きプロローグが入っている。厚さは3・8ミリほど。

250 VISUAL

▶カバーには観音の写真を金箔押し＋スミインキ印刷＋金インキ印刷のトリプル製版。左は箔を押す前の印刷のみの状態。時間が経つにつれ、侘び寂び観音に。

『東京観音』／荒木経惟、杉浦日向子／216×188／並製ソフト／筑摩書房／1998

◀平成中村座公演「法界坊」を記念しての写真集。表紙はお菓子のパッケージに使われている紙に、スミ、グレー、金赤、蛍光ピンクの四色＋ニス引きに金の箔押し。本文はスミ＋グレーの二色刷り。

『Rainy day』／市川染五郎 荒木経惟／B4変／上製ハード角背／メディアファクトリー／1998

▲歌舞伎役者のヌードな顔と言えば、朝のひげ剃り前に決まってる。

夜、僕が何をしているか誰もわからないですよ。家族も友人もマネージャーも。自由な時間がたっぷりあるわけじゃないんですが、マイペースなんですね、根が。人には合わせない性格です。

Rainy day レイニーデイ
市川染五郎 荒木経惟

252 VISUAL

『法界坊』中村勘九郎写真集、中村勘九郎・荒木経惟、B5変・並製ソフト、ホーム社(発売：集英社)

▶荒木さんが選ぶ、世界の老人写真のベスト本。これが荒木さんとの初めてのお仕事。現コズフィッシュの清水檀編集。『恋する老人たち Portrait Collection 1』／編：荒木経惟／A5変・上製ハード角背／筑摩書房／1993

『流奈 天使旅行』／荒木経惟、永井流奈／A4変・上製ハード角背／ぶんか社／1999

▶表紙にはアラーキー＋流奈のプリクラ写真入り。乗算（じょうさん）文字（192ページ参照）は使用済みの特急券から。

◀ CD-ROM版R GB写真集。ケース入り。CMYK写真集付き。

『アラーキャベイビー』／荒木経惟／A5変／CD-ROMブック／1997

▼ポラロイド写真ページの写真は、スミ網を極力おさえ、ポラ独特のムラムラライエローをやや強調して製版。リアル。

『飛家天翼旅行』ポスター／1999

荒天木以経惟 Nobuyoshi Araki + 永

三川オ奈

▶ モノクロ写真はページによってプレーン系、イエロー系、ブルー系の三種類構成。

▶文庫版アラキグラフ。本文組みは古風に号数をつかって設計。創刊号の基本書体は弘道軒明朝四号を使用。本文中にアラーキーの手書き文字。

『軽井沢心中』アラキグラフ創刊号／荒木経惟／文庫／光文社／1999

▶第2号は手動写植フォーマット。植字間1歯アキ。設計のベースは写植印字のびっさがポイント。サブになつかしのモリサワ太ゴ13Q旧モリサワ体"A1"を字間1知恵の森文庫『温泉ロマンス』アラキグラフ第弐号／荒木経惟／文庫／光文社／2000
太明朝
シック体"B1"。

VISUAL

256

『荒木経惟ノ濹東綺譚』小真理といふ女/荒木経惟、小真理/A4変・中綴じ/インターメディア出版/2002

1999 2000 2002

『8月ノ愛人』L'amant d'août/荒木経惟、小真理/菊変・上製ハード角背/リトル・モア/2002

▲和風テイストのアラーキー＋小真理。中綴じ本。文字は写真の上にスミノセ。目を凝らせば文字が読めます。

▼フランステイストのアラーキー＋小真理。上製ハード本。フランス語は白ヌキ。目を凝らせば光の角度で透明ニス印刷の訳文が読めます。

257

『人町』/荒木経惟、森まゆみ/216×173・並製ソフト/旬報社/1999

▲谷中、根津、千駄木に暮らす人々を一年がかりで収めた写真集。十二の章からなる。

『世紀末ノ写真』╲荒木経惟╲183×224・函入・上製ハード角背╲AaT ROOM（発売元：Eyesencia）╲2001

▶荒木氏の事務所 AaT ROOM 発行の限定二千部写真集。写真構成・造本プランも荒木氏本人による。

259

『景色』Sexual Colors／荒木経惟／B5変・並製ソフト／インターメディア出版／2002

395

倉庫に保管してあった八〇年代の大量の写真をもとに構成を任された一冊。どっちが天でも〇Kなカバーと帯。▶驚愕の天才パノラマ写真。

景

▶観音ページを開くと下のページが現れる。モデルの表情がみんなほがらかで明るい。
▲カバーの表4は股からのぞいた景色……な感じ。

蘇る'80s『写真時代』
『景色』荒木経惟
インターメディア出版
定価四〇〇〇円（税別）

反逆するエロ

VISUAL

260

▼七年間続いた幻の『写真時代』八十冊分を再構成。

そこには時流ではなく、自流、自演こそ真の流れであるから。——荒木経惟

『荒木経惟・末井昭の複写『写真時代』』／荒木経惟

2000

2002

261

石津ちひろ

◀本文は古書から採集した秀英五号活字。

◀扉の回文「…はこのこねこはこの…」。

◀表紙はOKフロートに高熱空押し。

恋はなんなか　必死になって　呼び求めてもこないくせに、　こちらが知らん顔をしてると、

▶『猫じゃらし』[文・石津ちひろ／絵・山口マオ／白泉社］1996

イワモトケンチ

▶映画「菊池」のパンフレット

▼映画「行楽猿」の単行本。四色分解の版の各チャンネルを別インキで印刷。銀も使用。

「菊池」劇場用パンフレット　A4判／中綴じ／カバーブックスデザイン］1991

『行楽猿』／イワモトケンチ＋小出裕二［著］

うずまきにっぽん　A5判／特製ソフトカバーリュクスブックスデザイン］1993

262　VISUAL

アンクル・ウィリー

1991 1993 1995 1996

『踊る目玉に見る目玉』アンクル・ウィリーのザ・レジデンツ・ガイド/訳:湯浅恵子 監修:湯浅学

179×179、対談シハム(大阪府)、1995

▶カバーには、バーコ印刷。

263

ウゴウゴ・ルーガ

しゃべる本。フジテレビで放映されていた人気番組「ウゴウゴ・ルーガ」のチャプターから構成。番組は普段からほぼ欠かさず観ていたため、あっという間にページ構成ができてしまった。

『ウゴウゴ・ルーガ』〈編集IC：ハーヴェストトイ〉〈監修：並装〉フジテレビ出版／発売元：シンコー・ミュージック・エンタテイメント出版局〉1993

▲表紙を開くと光センサーが作動して、テレビくんの「おきらく、ごくらく」という声が出る。

ヴィム・ヴェンダース

『かつて……』〈訳：宮下誠〉四六変・函入・並製ソフト／PARCO出版〉1994

VISUAL 無声写真集（？）。

264

1993
1994

265

岡野玲子

「music for 陰陽師」 CD／伶楽舎／音楽：ブライアン・イーノ／ビクターエンタテインメント／2000

▶ ジャケット表1。銀河をバックに安倍晴明を中心にまわる星座。

▶ ジャケット表4。東洋二十八宿と西洋十二宮の統合星座盤。穴の位置が黄道。CDを回転させると星座盤になる。

▶ ケースを開くと妙見菩薩を中心に、河図(かと)・洛書(らくしょ)と九曜星、五行、八卦の配置図。北斗七星・歩行呪術の禹歩図が重なる。

▶ 五芒星(ごぼうせい)を中心とした十二月将の配置図。

▶ この面はポケットになっていて、内側に東洋星図が刷られている。中に解説書入り。背の裏側には、梵字の護符。

▶ CDは北極星を中心とした全天星図。

▶ 依代(よりしろ)の鏡(CD)をはずすと螺旋状に四季を巡る雅楽タイトル。

「music for 陰陽師」初回版のジャケットは、扇を動かしながら顔をこちらに向ける立体的な晴明のホログラムだ。立体でもあるし動画でもあるホロって大日本印刷でも初めての試みだったので、できあがったときはすごく嬉しかった。映像を制作するためのテスト映像のモデルは、岡野さん自らが衣装を纏(まと)ったんですよ。

「music for 陰陽師」宣伝用ポスター／伶楽舎／ブライアン・イーノ with perter Schwalm／2000

岡野さんは、マンガを描きながらも雅楽やテルミンなどの音楽コーディネイトもする。潮出版社版の『コーリング』1巻（21ページ）の特製本には橋本一子さんによる音楽コーディネイトのミニCD付きだった。

「喜瑞 KIZUI」CD／東儀兼彦／原案：東儀兼彦、文：拓郎「続異系」ワールド／デザイン：岡野玲子／財団法人インター伝統文化振興財団／2002

三方楽家の伝承

「eye moon」CD／やの雪 and Aeon／ディレクター・スロトゥーカー：岡野玲子／東芝EMI／2001

「Phantasmagoria」CD／橋本一子／ディレクター・スロトゥーカー：岡野玲子／徳間ジャパンコミュニケーションズ／2000

266

2000
2001
2002

おーなり由子
『空からふるもの』 The story of three angels／B5変・上製ハード角背／旬報社／2000

▶絵本は絵柄によってインキを変えるケースのほうが多い。プロセスインキでは再現できない"イエローよりのシアン"や"より鮮やかなマゼンタインキ"が欲しくなり調合してもらう。

大鹿智子
『大鹿智子作品集』 空きビルの中庭からはいはいする女性も登場するインスタレーション。／170×175・上製ページ角背／プロセス／1993

小沢忠恭
東京美女展覧会ポスター／2000

『遠野 冬』 大西結花写真集／撮影：小沢忠恭、文：安西水丸／B4変・上製ページ角背／蒼穹舎出版／1999

『東京美女』1〜2／小沢忠恭、文：安西水丸／B5変・上製ハード角背／モッツ出版／2000

「週刊サンデー毎日」7/19号、8/16、23合併号、9/6号、9/20号、「東京美女」特集連載記事／1998

268 VISUAL

オトキノコ

音博士・藤原和通さんが京都でオープンした"音のお店"オトキノコ。音楽ではなく"音"や"匂い"などを販売。お客さんは、顔がモニターになっているケンサクくんで欲しい"音"を探して、レジで購入するというシステム。

「Otokinoko Mini Library」ビジュアルCD。MATING（昆虫交尾音シリーズ）、EATING（水生生物食事音シリーズ）、KINOKO（菌類ミクロ音シリーズ）、FARTING（動物放屁音シリーズ）、BLINKING（両生類爬虫類仕草音シリーズ）、STREET SCENES（街の音シリーズ）、TOWN（世界の街音シリーズ）、NATURE（自然音シリーズ）、NON VISUAL（ノンビジュアル立体音シリーズ）、PHENOMENA OF NATURE（現象音シリーズ）オリジナル解説付き 2003

1993
1996
1998
1999
2000
2003

音と映像と解説書入りCD。

S-01 PLEASE STECKER

ケンサクくんHAN（秋わり）ガリガリくん、スーバーヘビー、ネズの実 2003

▲中に植物の種が入っていて、それぞれ振ると独特の音が響く。ブック付き。
▼昆虫の交尾音を集めた最初のビデオ「メイティング」。

「MATING」ビデオ／ソリーゾ／1996

ふだんは鼻ちょうちんをふくらまして眠っているけど、お客さんが近づくと眼をさまし、顔が"音"の検索画面に切りかわる。写真には写ってないけど手にヘッドフォンとハンドフォン（振動ステック）を持っている。岩井俊雄さんと、ばばかよさんと一緒にデザインした。京都店は現在閉店中。

269

怪談之怪

▶卒塔婆の形をしたイベント用ブックレット。表1に「カンマーン」の梵字、裏面には「バン」の梵字。

『怪の宴 第五回 世界妖怪会議 第十回 怪談之怪 with 電車ライブ』水木しげる・京極夏彦・荒俣宏・宮部みゆき・他／メディアファクトリー、角川書店／2001

カレンダー

「1991 伝染るんです。カレンダー」／画・標語：吉田戦車／小学館／1990

「1992 伝染るんです。カレンダー」／画・標語：和田誠／小学館／1992

▶ 九月と十月の間にもうひと月分サービスのちょっとお得な十三ヵ月カレンダー。戦車さんの絵はK版。CMY版は、その上に紙を重ねてそれぞれの分色版を薄墨で手塗りして作った。なので版ズレもすごく自然。

「1991 伝染るんです。カレンダー」／画・標語：吉田戦車／小学館／1991

「陰陽師 2002 CALENDAR」／白泉社／2001

「よわいのよわいの2001」カレンダー」MAYA MAXX／鹿三舎出版／2000

「1988 ５月みどりのみっかCALENDAR」／小学館／1987

「1991 みどりの曜日っこ CALENDAR」／小学館／1990

「1990 みりおら・えびち へ CALENDAR」／小学館／1989

「1989 いまどきのこども CALENDAR」／小学館／1988

「1989 シニカル・ヒステリー・アワー CALENDAR」／白泉社／1988

▶ 表紙は蓄光インキ使用。暗闇で月輪観とヒエログリフが光る。▶日付にはその日の六十干と陰陽が一目でわかるように工夫してある。陰陽については中央においた相に符合するように黒丸のある日は「え（兄＝陽）」、ない日は「と（弟＝陰）」。また、十干と十二支の各気は、五行の「土」を中心においた相に二文字入っている日は専一（同気）で気が強くなる。自分の星位置と合わせ見れば、その日の吉凶がたちどころにわかるってしかけ。

'80s 1990 1991 1992 2000 2001

271

マイラ・カルマン

『マックス、ハリウッドでの大仕事』/訳：矢川澄子/A4変形・上製ハードくるみ背角背/NTT出版/1994

『ウーララ！マックス、パリで恋をする』/訳：矢川澄子/A4変形・上製ハードくるみ背角背/NTT出版/1994

『マックス、ニューヨークで成功する』/訳：矢川澄子/A4変形・上製ハードくるみ背角背/NTT出版/1994

マイケル・グラント

『ローマ愛の技法』『ナポリ国立美術館秘蔵：ポンペイ・エロスの化粧箱』/写真：アントニア・ムーラス/本文：マイケル・グラント他/書籍情報社編集部/A5・上製ハード丸背/書籍情報社/1997

きたやまようこ

▶十六枚のポストカードは、三種類のファインペーパーを使用。単行本に見立てたページを強く引けばばずれるようになっている。ミニお話付き。

菊田まりこ

『だっこして おんぶして』160×120・カードブック／岩崎出版社／2004

▶ポストカードは左端をキャラコで綴じてあり、ミシン目で切り離せるようになっている。十六枚セット、シール付き。

『CYNICAL KIDS』
KIRIKO'S CARDBOOK／四六変・カードブック／白泉社／1998
BIG SPIRITS SPECIAL

玖保キリコ

▶帯をはずし表紙を開くとウレタンの中にポストカードが二十一枚入ってる。ボール板紙に金、白、蛍光インキありの五色刷り、天糊。

『いまどきのこども』カードブック／四六・カードブック／小学館／1990

こどもちゃれんじ

▶ベネッセの育児教育「こどもちゃれんじ」用に作ったロゴマーク。コピーは糸井重里さん。スタート十年めの一九九八年にシリーズ全体のコピーとロゴを作ることになった。他のデザイン案もあったが、六歳の女の子が書いたこの文字がいちばんパワーを持っていた。

みんな いいこ だよ。

『こどもちゃれんじ』ロゴマーク／コピー：糸井重里／くネッセコーポレーション／1998

企画展

いつも素材や情報を受け取ることからデザインをはじめている。著者になりきってみたり登場人物になりきってったってことばかりで仕事をしてきたから、企画展のように何もないところからスタートしなきゃならない依頼を受けると、いったい自分で何をしたいんだろう??って今までの考えなさかげんに驚いてしまった。

TAKEO PAPER SHOW 2000 RE DESIGN 展 「小学一年生の国語教科書」原デザイン研究所/竹尾/2000

TAKEO PAPER SHOW 2002 PLEASE展出展作品/竹尾ペーパーショウ/2002

第234回企画展ポスター/ギンザ・グラフィック・ギャラリー+cozfish/2005

▶子ども雑誌ではポピュラーなアウトラインゴシック文字の銀ピカ表紙。"にほん"でも"にっぽん"でもOK、書く文字と読む文字は違うし形もいろいろだっていうところからスタート。書写ページの書体は、鉛筆で一筆書きしたような、太さの差がない教科書体を作った。五十音図は、"る"の字が刷ってある透明フィルム付き。重ねるといろんな動詞が現れる。表4の名前を書くスペースは、自分だけのサイン作りにチャレンジ!っていう楽しい教科書。

274

TAKEO PAPER SHOW 2004 HAPTIC 展「オタマジャクシコースター」/企画・構成：原研哉＋日本デザインセンター 原デザイン研究所（右頁）2004

▲数式のようにきれいに規則的に産みつけられた昆虫のタマゴを見るとなぜかぞっとしてしまう。弱い生き物って数式に擬態して身を守っているみたいだ。透明液状シリコーンゴムの中に均等に並んだオタマジャクシ。日本文教出版『高校美術1』にも掲載された。

275

TAKEO PAPER SHOW 2005 COLOR-S展「ヒゲのおいらん」〈祖父江慎、竹田金箔株式会社、凸版印刷株式会社/企画・構成：松下計 松下デザイン室・竹尾〉2005

たぶん世界初の箔押しだけによるカラー写真の再現。黄、青、赤、黒、白の順に重ね押し。写真はヒゲのおいらんに扮する松尾スズキさん。一枚つくるのに五版を四回ずつ、計二十箔押しです。不透明に重ねつつ再現する、という前代未聞・色校なしの製版は凸版印刷の金子雅一さんによる一発勝負！難しい重ね箔押しは、箔の職人・島田裕司さん。

VISUAL

276

▶顔料箔一色ずつの分色版。黄、赤、青、黒、白の順に五版を重ね押し。

▶用紙はカラーバリエーション豊富なタント。スクリーン線数は通常の175線ではドットが飛んでしまうので15線という粗い線数で分解。

▶用紙はハイピカ。上はゴールドの紙にメタル箔の銀＋黒＋白の三色箔押し。下はシルバーの紙にメタル箔の金だけを箔押ししたもの。

▶シルバーの紙に黒＋白（右上）、金＋黒＋白（左上）、赤系のメタル金箔（右中）、黒＋金（左中）、ゴールドの紙に黄（右下）、黄＋青（左下）。

用紙の違いだけじゃなく色によっても箔付きの良いものと難しいものがあることを知り、箔って生きてる！と実感。

2005

277

グッズ

変型ノート／かわうそ屋、吉田戦車、小学館／1992

文鎮／かわうそ屋、吉田戦車、小学館／1992

ぬいぐるみ／かわうそ屋、吉田戦車、小学館／1992

キーホルダー／かわうそ屋、吉田戦車、小学館／1992

レターセット／かわうそ屋、吉田戦車、小学館／1992

学習ノート／かわうそ屋、吉田戦車、松尾芭蕉、小学館／1992

ステーショナリー／かわうそ屋、吉田戦車、小学館／1992

風鈴／かわうそ屋、吉田戦車、小学館／1992

ベッタンコースター／かわうそ屋、吉田戦車、小学館／1992

原宿の竹下通りに「かわうそ屋」という「伝染るんです。」関連の商品を販売するキャラクターショップができて、戦車さんといろんなグッズを考えた。商品化不可能なプランばかり思い付いちゃって、打ち合わせが長引いてしまうのだ……。

缶バッチセット／かわうそ屋、吉田戦車、小学館／1992

ショッピングバッグ（手提げ袋・大・中・小）／かわうそ屋、吉田戦車、小学館／1992

貯金箱／かわうそ屋、吉田戦車、小学館／1992

マグカップ、灰皿／かわうそ屋、吉田戦車、小学館／1992

山崎先生受験グッズ／かわうそ屋、吉田戦車、小学館／1992

ダルマ貯金箱／かわうそ屋、吉田戦車、小学館／1992

蚊取り線香／かわうそ屋、吉田戦車、小学館／1992

278

1992
1993
1995

2004

279

ビデオ上下宣伝用ポスター/小学館、吉田戦車、タカラ、ギャルソン、朝日広告社/1992

染るんです。ビデオ上下巻が同時発売されたときのバンバンなんです。

ジグソーパズル/かわうそ屋、吉田戦車、小学館/1992

マグネットボード/かわうそ屋、吉田戦車、小学館/1992

ビデオ「伝染るんです。」(ビデオ+特製キーホルダー&特製ステッカーつき)/小学館、タカラ、ギャルソン、タカラ映像事業部/1992

LaserDisc「伝染るんです。」(LD+特製キーホルダー&プチ絵入り角カポンつき)/小学館、吉田戦車、パイオニアLDC/1992

トランプ/かわうそ屋、吉田戦車、小学館/1992

ハガキ、色鉛筆/puuu HOUSE、中川いさみ、小学館/1993

puuu HOUSE オリジナル鉛筆/中川いさみ、小学館/1993

▶「かわうそ屋」に続き中川いさみさんのお店「プーハウス」もできた。「くまのプー太郎」のキャラクターショップだ。こちらは人工的な素材を積極的に使用しました。

◀ かわうそ屋もプーハウスもなくなってしまったけれど、小学館マンガ雑誌の読者プレゼントグッズは今もたまに作らせてもらってる。"送られてきてもなんだか嬉しくないもの"や"使いようのないもの"なんかもある。売り物じゃないぶん、よけいな心配がなくて楽しい。

「殴るぞ、読者プレゼント用和菓子」/小学館/2004頃

ギニア読者プレゼント用雑巾/小学館/1995頃

五木田智央

OH!天国　五木田智央リスペクツ赤塚不二夫

『OH!天国 五木田智央リスペクツ赤塚不二夫』編著：五木田智央／A4／beat publishers＼2001

赤塚先生の絵を五木田さんがいじりたおす濃い一冊。製本は、丁合いや天のチャコ貼り、表4のスタンプなどほとんどが手作業。

◀本文にはときどき桃色の紙が混ざっている。表紙をめくると汚れ付き。表1の赤いインキのところは裏面にしみ出てるし、蛍光イエローインキのところは化学変化を起こして白くなってる。……もちろん印刷による意図的なものなんだけど。

恋月姫

厚い表紙の板紙は二枚合わせて約8ミリ。本文束より厚い。本文ページのサイズは菊判全紙印刷でギリギリ可能な大きさ。さらに表紙チリ幅を4ミリずつ加えて最終的にA5判よりも天地が20ミリ大きくなるように設計。本文ページの写真印刷はマットなスミインキを使用しての四色印刷になっている。安価だけどかなりゴージャス。
▲表紙ノドのノリ部分に金箔がキラリ。

写真：片岡仏吉/菊変・上製ハード角背/小学館/1998

恋月姫の人形を見ているとトリハダが立つ位恋をした瞬間と同じ感覚に包まれる♥ IZAM

斉藤武浩

ページを切り離せばカードになる制覇シリーズ。ベーシックなレイアウトに挑戦！けっこう気に入っているんだけど、評判はいろいろだった。

キャラクター原作：秋本治/A5変・並製ソフト/集英社/2001

酒井駒子

『金曜日の砂糖ちゃん』／酒井駒子・上製・ハード角背並製本／2003

「もう　帰るの？
　金曜日の砂糖ちゃん」
「また　明日ね
　金曜日の砂糖ちゃん」

ハチや　バッタや
トリや　タンポポの種は
「ごきげんよう」を　言って
それぞれの　場所に
帰っていきます。

▲写植時代のやや設計の曖昧な文字組みの文章って、物語がゆっくり味わえる。そんな美しくガタついた文字の組み合わせ。本文は七書体混植。カギカッコはTB明朝M＋約物と漢字はリュウミンBKL。かな書体は秀英5号M（が・げ・ぞ・ど））＋秀英3号（ぷ）＋他カタカナ）＋タイプバンク築地MM（た・て）＋游築五号仮名（他ひらがな）。拗促音はひらがなだけ80％縮小。トラッキングは10％プラス。文字によってマージナルゾーンチックな太さもランダムに。

▲表紙とカバーの文字とイラストは、ヴァンヌーボVスノーホワイトに印刷後、高熱空押し。

282

さくらももこワールド 20年の軌跡展

「さくらももこワールド 20年の軌跡展」ポスター（B全判、B2判）／主催：読売新聞東京本社／松屋／2005

「さくらももこワールド 20年の軌跡展」チケット（前売り券、招待券、前引き券）／主催：読売新聞東京本社／松屋／2005

ささめやゆき

『幻燈サーカス』（著：中澤日菜子）大型本 [A4変・上製ハード角背] BL出版／2003

▶ カバーをはずすと、帽子からうさぎが登場！の表紙イラスト。

▼ 天にのびたチリ部分にはタイトルが入っていて紙芝居気分なの。

▲ 前付のイラストは薄い片艶晒クラフト紙に両面印刷。裏面の絵がやや透けて見える。こんな効果って本ではあまりないため心配になったけど「透けを気にせず薄い紙の両面に絵を描くことなんてしょっちゅうですよ」とささめやさん。喜んでいただけた。ばんざい！

2003

2005

283

沢渡朔
"Tu Ne Sais Pas Aimer"

▶小学校のとき、一番の憧れはピーターだった。撮影現場ではいろんな意味でどきんどきんしてしまった。やっぱりピーターって最高。

『東京モガ』/天地真理/A4変・並製ソフト/(ワイド社)/1997 ²¹⁴⁺

人の気も知らない〜

『上白土なお子』/沢渡朔/B4変・上製ハードカバー角背/(ワイズ出版)/1999 ²⁵⁹⁺

▶沢渡さん初のSM写真集。やばい!

『裸一貫。』ピーター写真集/ピーター/A4変・上製ハード角背/(集英社)/1999 ²⁷⁶⁺

『TOKYO STRIP』東京ストリップ/清水ひとみ/A3変・上製ハード角背/モッシュ・コーポレーション(発売元:ワイド社)/1998 ²⁴³

『インリン・オブ・ジョイトイの臨床実験』/インリン・オブ・ジョイトイ/A4変・上製ハード角背/ぶんか社/2002 ³⁸⁴⁺

VISUAL 284

佐藤 健

「Private II」東京情事/西川峰子/B4変・上製

224+

『オシオハイミナール』/特殊形態・並製ソフト/アッシュ・アンド・ディ・コーポレーション/2000

299+

シティボーイズ

▶ノドから小口側に向かって紙面も文字サイズもじょじょに大きくなっているから、開くと遠近感のある立体的な本に見えてくる。だからもちろん立てて置くと傾いてしまう。取次を通さないから可能な形。

JACC

「JAPAN COLLEGE CHART JACC」NO.14〜NO.22/表紙アート：谷口ジロウ 他

10+

JACC編集/1990〜1991

食料品

「伝染るんです。あめ 豆本つき」、「伝染るんです。」
／和田誠蔵／〈小学館〉1991

▶ 『通販生活』で販売した糸井重里さんいちおしカレーのパッケージ。中に入っているレトルト袋は最初、文字を大きく入れてたんだけど、糸井さんに「文字をお湯で煮るのって違和感があるよね」と言われ、急きょ小さくしたんですよ。

「イトリキカレー（ビーフ、ココナッツ、カツオ風味3種セット）」
／糸力／1998頃

スーパージャーナル

『スーパージャーナル』参殊報道写真集 全3巻 監修：並木伸一郎／B5変・並製ソフト／竹書房／1992、1993、1995

287

SMAP

一九九四年の年末から翌年の一月にかけて雑誌掲載したスマップの告知広告、商品は同じだけどコピー・デザインは全て違っていて、一回きり。十四種ある。コピーは糸井重里さん、描き文字・イラストはテリー・ジョンソンこと湯村輝彦さん、写真・デザインが祖父江慎。マークはビクターから支給されたものです。

SMAPニューシングル「ハンバーガーボーイ」「オーライ」、ベストアルバム「Cool」、ビデオ「SMAP Sexy Six Show」、「'95 SMAP CONCERT」雑誌広告/ビクターエンタテインメント 1994〜1995

▼[CanCam] 12月22日

▼[TVライフ] 12月20日

▼[MORE] 12月24日

▼[JJ] 12月22日

▼[シェール] 12月10日

▼[With] 12月24日

▼[anan] 12月22日

▼[東京ウォーカー] 12月19日

VISUAL

288

大駱駝艦

「流妻」ポスター／写真・題字：荒木経惟／1998

「流妻」舞踏公演パンフレット／写真・題字：荒木経惟／B4変／1998

▶ でかいぞ！

「幽契」ポスター／写真・題字：荒木経惟／1999

「幽契」舞踏公演パンフレット／写真・題字：荒木経惟／298×105・蛇腹／1999

▲ 蛇腹形のパンフレット。裏面はカレンダー。

「完全なる人人」ポスター／写真・題字：荒木経惟／2000

▶ お経本スタイルのパンフ。裏面は、ありがたいアホダラ経。護符付き。

「完全なる人人」護符／舞踏公演パンフレット／2000

麿赤兒「川のホトリ」ポスター／写真：望月宏信／2002

290

291

地中美術館

地中美術館に関するCI計画。キーカラーはC50%＋M50%＋Y50%の明快な数値のグレー。人の目には赤っぽく感じる。▼和文ロゴは見た目による微調整なしの固定ストローク幅で制作しているため、目にチカチカして落ち着かない。▼欧文ロゴについては左右幅の異なる各キャラクターを和文ベタ組みのごとく等幅で配置。そのため、いびつに並んで見える。きちんとし過ぎることによって見えてくる、色や見た目のひずみがテーマ。▼和文ロゴの骨格ベースは明治期の活字（白いところ）から。▼欧文はゴーディ。

地 Chi 中 chu 美 Art 術 Mus 館 eum

CI／地中美術館、財団法人直島福武美術館財団／2005

パンフレット

フロアガイド
▶トレーシングペーパーを重ねると立体構造がわかる。

プレスリリース

招待券

パスポート

『地中ハンドブック』作品解説：秋元雄史／A5変・並製ソフト／地中美術館、財団法人 直島福武美術館財団／2005

『地中美術館』ウォルター・デ・マリア、ジェームズ・タレル他／訳：木下哲夫、森夏樹、四方幸子、当麻ゆか他／ソフト／地中美術館、財団法人 直島福武美術館財団／2005

292

封筒（横型、縦型、大・小 表面と裏面）

レターヘッド

▶紙袋（表面▶裏面）

◀裏返すと色が反転。内側の和文ロゴが透けて見える。

▶エヴァネルソンシルク・ペーパーに両面印刷。裏面はミラー文字。

招待状

チェブラーシカ

◀コップの中のみかんを覗き込むチェブラーシカ。

マグカップ（出っ張るくん）／2004頃

◀チェブラーシカ入りの小物入れ。

小物入れ／チェブラーシカジャパン／2004頃

ポストカード／100×150／チェブラーシカジャパン／2004頃

ポストカード／B6縦／チェブラーシカジャパン／2004頃

2004
2005

293

457-5

Tシャツ

▶「かわうそ屋」で発売した左右の袖の長さが違うTシャツ。

かわうそ顔Tシャツ/かわうそ屋/1992

かわうそTシャツ/かわうそ屋/1992

エプロン/かわうそ屋/1992

ニセTシャツTシャツ/小学館/1990年頃

かわうそパーカー/かわうそ屋/1992

ソックス/かわうそ屋/1992

「ビッグコミックスピリッツ」なんかプレゼント"旗/小学館/1991

▲雑誌の"なんかプレゼント"の商品、旗。

さいとうさんTシャツ/かわうそ屋/1992

▶はじめて作ったTシャツ。「ビッグコミックスピリッツ」懸賞用。

ワッペン/かわうそ屋/1992

相原賞特製Tシャツ/小学館/1988

▶「ビッグコミックスピリッツ」投稿ギャグマンガ"相原賞"の受賞者に送りつけたちょっと着れない恥ずかしいTシャツ。

かわうそTシャツ/かわうそ屋/1992

"物"Tシャツ。

▶"腰"Tシャツ。

かわうそTシャツ/かわうそ屋/1992

VISUAL 294

'80s

1990

1991

1992

1996

▶雑誌「ヴォーグニッポン」の企画で作ったマヤマックスとのコラボTシャツ。"フーセンガム・テイストの甘〜いウサギの絵とラクガキ般若経"のプリント柄が裏までぐるり。

オリジナルコラボTシャツ/祖父江慎×MAYAMAXX、Tシャツ/日経コンデナスト/2002

▶能條純一さんの将棋マンガ、「月下の棋士」プレゼント用Tシャツ。前面に"次はどう打つ"の問題、解答は背面に。

「月下の棋士」Tシャツ/小学館/1996賢

▲「ビッグコミックスピリッツ」プレゼント用Tシャツ。右ページの"相原賞"Tシャツよりさらに恥ずかしさアップ！

「ビッグコミックスピリッツ」ちんぴょろすぽーんTシャツ/小学館/1991賢

2002

2003

2005

▶「学活!!つやつや担任」プレゼント用のマンガTシャツ。

「学活!!つやつや担任」マンガTシャツ/小学館/2002

▶「殴るぞ」プレゼント用Tシャツ。胸元でゆれる"和歌子"の名前。

「殴るぞ和歌子」Tシャツ/小学館/2003

2005 T-1 WORLD CUP 「アカハラライモリ」ハラハラ・ハラハラ・サンハンちゃん（ほぼ日刊イトイ新聞）

▶「ほぼ日」開催のTシャツバトル"T-1グランプリ"第一回出品作。テーマはiPadに似合うTシャツで、三半規管の"サンハンちゃん"。こっちは、勝負Tシャツノカハラライモリ柄の"アカハラTシャツ"。

295

手塚治虫

▶もとの絵コンテに青鉛筆で記入されていたものはそのままカラーで再現。カバーのイラストも絵コンテを加工したもので、モノクロテレビ時代のモニターってこんなふうに横のラインがめだっていたような記憶があるんだけど……

◀『W3』の本文ページ。……関係ないけど、保育園のときテレビで欠かさず『W3』を見てました。お出かけで見られないときは大泣きしました。

手塚治虫絵コンテ大全1〜7／A5変・並製ソフト／河出書房新社／1999

『鉄腕アトム』

『W3(ワンダースリー)』

『バンダーブック』

『マリン・エクスプレス』

『バギ』

『火の鳥2772』

◀セット購入者の特典、小冊子『メルモちゃん』の絵コンテ集。関係ないけど、最終回のメルモちゃんの出産シーンってとても長かった記憶が

VISUAL 『森の伝説』

296

寺門孝之

『かごめドリーム ツル』／A5変・上製くーキ丸背／光琳社出版／1994

『かごめドリーム カメ』／A5変・上製くーキ丸背／光琳社出版／1994

1994

1999

▶デジタル「ツル」。

▶ドローイング「カメ」。

▲デジタルな絵を中心とした「ツル」と、ドローイング中心の「カメ」の二冊の画集。

▶▼ラフォーレミュージアムの展覧会用販売ポスターとチラシ。

寺門さんの絵は、その中に文字が入ってくることをなぜか拒否する。不思議だ。

◀『寺門孝之展 かごめドリーム』／ラフォーレミュージアム原宿／1994

297

ターシャ・テューダー

八十年前に出版されたオリジナル絵本は約半分のサイズ。原画がないので当時の印刷物から拡大して製版しています。本文はモリサワの手動写植A1を露光量をあげて太めに印字したものを使用。本体表紙のデザインはほぼオリジナル通り。

『ホワイト・グース』 Tasha Tudor Classic Collection／訳：内藤里永子／188×170・上製ハード角背／メディアファクトリー／2001〜2002

『ひつじのリンジー』

『おまつりの日に』

『人形たちのクリスマス』

『イースターのおはなし』

『ホワイト・グース』

『がちょうのアレキサンダー』

『パンプキン・ムーンシャイン』

『こぶたのドーカス・ポーカス』

『もうすぐゆきのクリスマス』

『カナリアのシスリーB』

『エドガー・アラン・クロウ』

寺田克也

▶寺田さんのラクガキ集全1000ページ！でもトく見ると、1ページと2ページめ、999ページと1000ページめの間にも隠れページがあるので実は1004ページ。ノンブルは各ページ、すべて寺田さんによる手書き文字です！

▶ケースに貼ってあるバーコードのシールをはがすと、なんとヘアが!!

▶大量なスケッチブックでの入稿は段ボール箱二箱分!!しかも寺田さんって打合せ中もずっとラクガキをし続けてたんですよ。……975ページの絵はそのとき描かれたものなんです。

『ラクガキング』／A5変・函入・並製ソフト／アスペクト／2002

クリストファー・ドイル

『Angel Talk 天使の涙 完全版』／訳：芝山幹郎／A5変・上製・ハード角背／プレノン・アッシュ／1996

『ブエノスアイレス飛行記』／訳：芝山幹郎／A5変・上製・ハード角背／プレノン・アッシュ／1997

▲ウォン・カーウァイ監督映画『エンジェル・トーク』、『ブエノスアイレス』の撮影監督クリストファー・ドイルによるスチール写真集。ドイルから届いたポジはハサミで切ったりセロハンテープでつないだりの指紋だらけだった。引き伸ばせば伸ばすほどそのすごさが伝わる。開くとA2サイズの大判写真集。

『ドイル/無敵の漂流者』/訳:芝山幹郎/ロッキング・オン/A3:ゼータ・フィルムズふるみ/1997

中村勘九郎

写真、描き文字ともにアラーキに。平成中村座のイメージは、伝統的な歌舞伎座ポスターとは違うものを、と中村勘九郎（現・十八代目中村勘三郎）さんが天才アラーキーに写真を依頼。それでデザインをすることとなった。これぞカブキ！日本一！

「隅田川続俤」ポスター／写真：荒木経惟／平成中村座／主催：松竹、フジテレビ／2000

「隅田川続俤 法界坊／夏祭浪花鑑」ポスター／写真：荒木経惟／平成中村座／主催：松竹／2002

「加賀見山再岩藤 骨寄せの岩藤」ポスター／写真：荒木経惟／平成中村座／主催：松竹／2002

「義経千本桜」ポスター／写真：荒木経惟／平成中村座／主催：松竹／2002

「夏祭浪花鑑」ポスター／写真：荒木経惟／主催：松竹、Bunkamura／2002

野田版 鼠小僧

歌舞伎四百年 八月納涼歌舞伎

平成15年8月11日(月)初日 → 29日(金)千穐楽

作・演出 野田秀樹
美術 堀尾幸男
照明 勝柴次朗
衣裳 ひびのこづえ

第一部(午前十一時開演)
一、義賢最期
　　源平布引滝
二、浅妻船
三、山帰り強桔梗ぞめ
　　近江のお兼

第二部(午後二時半開演)
一、通し狂言怪談牡丹燈籠
二、団子売

第三部(午後六時半開演)
一、神楽諷雲井曲毬
　　どんつく
二、野田版鼠小僧

鼠小僧 勘九郎

電話予約受付開始
7月15日(火)
ご予約はチケットホン松竹
☎〇三-五五六五-〇〇〇〇

御観劇料等
一等席 11,000円(税共11,550円)
二等席 8,000円(税共8,400円)
三等席 3,000円(税共3,150円)
幕見席 1,600円(税共1,680円)
一階桟敷席 12,000円(税共12,650円)

写真 荒木経惟

歌舞伎座

松竹株式会社

内藤 礼

▶なかに入ると真っ暗で何も見えない空間がある。しばらくそこで眼と耳をすましているとしだいに眼が慣れ、かすかな光の色の違いや闇の明度差が見えてくる。……内藤礼さんの「きんざ」作品集は、闇をどこまで製版で分解できるのが鍵だった。黒の中の微妙な色相・調子の差を最大限に表現するために分解テストを繰り返した。製版プランは二種類あった。ひとつは闇中の色相や調子の差を優先した製版で、CMY版を軸にしたもので、K版はシメ役となるもの（左上）。そしてもうひとつは闇に潜むオブジェの存在感を軸にしたもので、K版を軸に構成され、CMY版は補佐的に調子を付けていくというもの（左下）。一般的にはK版を軸にした製版（左下）のほうが安定した暗部の黒色の表現にはむいているんだけど、あえて製版・印刷の難しい製版法（左上）でいくことにした。日本写真印刷のプリンティングディレクター中江一夫さんと長野伴治さんによる製版濃度プランは尋常でなく、黒の調子の差を出すために最暗部のインキ総量は350％を超える勢いになっていた。すごい！ こんな分色っててはじめて見た。製版は印刷担当者らとの話し合いからスタートしたらしい。製版については、フィルムを使用すると濃度98％も97％も同じになってしまう可能性があるのでフィルムレスで直接刷版（さつはん）、印刷についてはアクアレス（水なし印刷）で、印刷機についてはインキののりもよくシャドウ部をきっちり出すため通常の速度で機械を回すとインキが取られてしまうためスピードを落としての印刷だった。

『このことを』直島・家プロジェクト きんざ／写真：森川昇／223×297・上製ハード角背／直島コンテンポラリーアートミュージアム、ベネッセコーポレーション／2002

VISUAL
382+
304

◀ドローイングは、まるで何も描いてないように見えるけど繊細でそれでいて強くもある。撮影不可能な作品を印刷するにあたり、作家自らがスキャナーに作品をセットした。ふつうの網点に変換すると0%〜3%くらいがすべての作品だ。製版の担当者にはこの作品を描いた用紙と色鉛筆を渡して見てもらい、インキを選定してもらった。順番としては、淡いインキを決定した後で製版濃度を決める。最初のテスト印刷の隣に作品を並べてみると寸分の違いなくぴったりの色が出ていた。印刷不可能と言われていた内藤礼の作品を初めて印刷物にしたもの。

『地上にひとつの場所を』／A4変・上製ハード角背／筑摩書房／2002

野口真紀

『はじめてのごはん』『はじめてのスープ』『うちの食卓』/B5変・並製ソフト/アニマ・スタジオ(発売元:KTC中央出版)/2005

蜷川実花

『floating yesterday』/A5変・上製/講談社/2005

▶オリジナルプリントを蜷川さんがカラーコピーしたものを色見本として製版。プリンティングディレクターは凸版印刷の森岩さん。彩度の高いような仕上がりになるようにインキの調合もしていただいた。

▶ケースに巻かれたカバーは、帯と一体になっていて、裏面にはうさぎが眠っている。

レオ・バスカリア

『レオ・バスカリアのパラダイスゆき9番バス 「もっと素敵な自分」への出発』/絵:葉祥明/訳:近藤裕/228×176・上製ハード角背/三笠書房/2000

▶葉祥明さんの原画は印刷再現不可能な色ばかり。折りごとに特色を駆使しています。

ジョン・パターソン

『ももいろぞうさん』/148×182・上製ハード角背/日本ヴォーグ社(発売元:北辰堂)/1993

▶カバーは穴を開けてからグロスPP加工。

▶表紙のぞうさんは、エンボス加工。
◀天のノド部チリにはキャラクターがチラリ。かわいい!

▶製版はCMYK用の分解に使用インキのバランスを壊して印刷。赤味のあるシアン、やや薄い桃色、黄色味のあるグレーの四色。バランス崩れの仕上がりは、ちょっと異国風。

306 VISUAL

1993

1998
2000

2005

307

ピカリ
▶しりあがり寿の脱力系ゆる〜いゲームのパッケージ。すごくローテク。

きゃれー「ピカリ」CD-ROM（gas SRRD39′ ants SRRD40′ walk SRRD41′ bookstore SRRD42）/シリー・ガリー・プロダクツエンタテイメント/1998

イーダ・ボハッタ
▶手のひらサイズの絵本。

イーダ・ボハッタの絵本『はなのこどもたち』/訳：松居スーザン、永嶋恵子/A6変形・上製本ビニールカバー付き/童心社/2005

イーダ・ボハッタの絵本『かわいいひかりのこたち』/訳：松居スーザン、永嶋恵子/A6変形・上製本ビニールカバー付き/童心社/2005

100%ORANGE

▶組み立て付録付き。不思議絵本。

『ドーナッツ!マイボーソウにのる』／187×175・版／ソフトカバー／PARCO出版／2002 **398**

『ドーナッツ!あたらしいポニーがほしい』／187×175・版／ソフトカバー／PARCO出版／2004 **398**

『ドーナッツ!ラッキー星は本日も快晴』『音のする詩集』／PARCO出版／2004

▶大型五〇音表のポスター付き。

『思いつき大百科事典』／A4版／上製丸背継表紙／ポプラ社／2005 **504**

308 VISUAL

藤代冥砂

「旭山動物園写真集」/カバー・表紙下にベルト/210×210/並製ソフト/朝日出版社/2005

カバー製版は明るく軽く、本文の製版は、重く深く。

舟越 桂

「遠くからの声」舟越桂作品集/写真:豊浦正明/B6変/角背/ハードカバー/電三館出版/2003

▶写真はカラーとモノクロの二種類。モノクロ写真は、まっ黒なスミ＋紫系グレー＋黄色系グレーのあわせて三種類のインキで構成。写真にあわせてグレーの色相が揺らぐ。《「遠くからの声」》154ページに三種の刷りインキチャートあり。

▼濃厚な紙焼きは、カメラマン豊浦正明さんによるもの。各作品脇の文字は、舟越さんによる手描きの制作メモ。プリンティングディレクターは日本写真印刷の中江一大さん。

2002
2003
2004
2005

プレノンアッシュ

「アワーミュージック」ポスター／2005

ゴダール アワーミュージック
Un film de Jean-Luc Godard
Notre Musique

ALAIN SARDE / RUTH WALDBURGER Présentent NOTRE MUSIQUE Avec SARAH ADLER / NADE DIEU / ROMY KRAMER / JUAN GOYTISOLO / MAHMOUD DARWICH / GEORGE AGUILAR / FERLYN BRASS / J-P CURNIER / PIERRE BERGOUNIOUX / GILLES PECQUEUX / LETICIA GUTIERREZ / A-M MIÉVILLE / MÉMOIRE ELIAS SANBAR / CENTRE ANDRE MALRAUX SARAJEVO / IMAGE JULIEN HIRSCH / SON FRANÇOIS MUSY / DOLBY SR-DTS / DIFFUSION FRANCE LES FILMS DU LOSANGE / ETRANGER WILD BUNCH / PRODUCTION AVVENTURA FILMS / PERIPHERIA / FRANCE 3 CINEMA / CANAL PLUS / VEGA FILM / TSR / REGIO / DFI / DIRECTION ARTISTIQUE

'80s
1990
1992
1994
1995
1996
1997
2005

311

「恋する惑星」VHSパッケージ／1995
「恋する惑星」VHSパッケージ／1996

PRESTON STURGES
プレストン・スタージェス アメリカン・ドリーマー
The Rise and Fall of an American Dreamer

「プレストン・スタージェス アメリカン・ドリーマー」チラシ／1994

ふたりだけの舞台
「ふたりだけの舞台」チラシ／1987

ルビッチ
生誕100年祭
「ルビッチ生誕100年祭」チラシ／1992

「アワーミュージック」プレス・リリース／A5・中綴じ／2005

スタージェス祭
「プレストン・スタージェス祭」チラシ／1994

「プラド美術館展」ポスター、チケット（招待券・前売り券）、チラシ／2005〜2006

VISUAL 312

べつやくれい

しどろねこくん

「しろねこくん」／BE愛／上製ハード
絵本／小学館／2003

▶「しろねこくん」、カバーをずらすと"しどろねこくん"。カバーを外すと表紙に……

▶「しどろもどろおやつばーれた」

▶しろねこくん、カバー袖を外せば魚までたどりつけます。

まえをけいこ。

高円寺に住んでいたとき、近所に「vanilla chair」という雑貨店があった。まえをさんは、そこのオリジナルグッズを作っていた。

『ひゃっこちゃん』／角背スカイフィッシュ・グラフィック／204×190・上製ページ／2003

▶表紙を開くと、帯型抜きのひゃっこちゃん。百まで数えてお話がはじまります。

▶なんでも百個のひゃっこちゃん。絵本の中には観音ページがいっぱいで、さいごの引き出しページでいよいよ百人のひゃっこちゃん登場。

▶太い帯に百個のリンゴ。帯を外すとひゃっこちゃん。

▶裏表紙のど真ん中に裁ち落としのバーコード。まっ赤にスミノセ。出版社の心意気。

▶おもちゃで遊んでいると思ったら、あれっ？

MAYA MAXX

▶ 左の端からここまでが、ひとつの作品。う〜〜んとヨコ長の作品はページを超えて、つながるつながる。

『MAYA MAXX MEETS ME 1999-2000』＼B5変・並製ソフトカバー＼角川書店＼2000

▼段ボールに黒一色で描かれたドクロのシリーズは黒＋焦茶の二色ベースにもう一色。

角川文庫『マイメモリーよわくていいの。2003』＼MAYA MAXX／担当編集＼文庫＼角川書店＼2002

赤字を直した再校。最高。
▼

▶右から順にテスト色校のC、M、Y、K各分の色版。四色重ねC―Mの二色版。たもの。

画集や絵本はちょっとした色の分解加減やインキの選択で、大きく印象が変わる。また、作家それぞれにも似合う色がある。このごろのマヤマックスに似合う色は、黒だったらやや赤く転んだまっ黒。赤だったら強くて濃い赤で、しかもシアンの入った赤よりもスミの入った赤がばっちり似合う。以前はシアン寄りの赤のほうが似合ってたのにね。不思議だよね。

"もしもあのとき" "手をつなげば……" "ねぇ、おぼえてる？"（作：木村裕一／絵：MAYA MAXX／A5変・上製ハード偽背／金の星社／2001、2002、2004

2000
2001
2002
2004

315

テレビ番組「ポンキッキーズ」より。スタッフたちの記録写真の山から、むりやり構成。

▶ひきのない場所で大きな絵をたくさんの人が撮影。明暗のバラバラな二十枚近くの写真をジグソーパズルのように見開きに並べて合体している。テイストを揃える高度な製版は凸版の金子雅一さんにお願いした。

『MAYA MAXXのどこでもキャンバス』
B5変・上製ハード角背/角川書店/2000

レイアウト終了後、さらにマヤマックスに上からラクガキをしてもらった。

モダンチョキチョキズ

宮澤正明

『nudes(ヌーズ)』中嶋ミチヨ写真集／中嶋ミチヨ／A4変・上製ハード角背／スコラ／1998

▶上に付いてるのか下に付いてるのかあいまいなバーコード。

▲凸版印刷のプリンティングディレクター甲州博行さんに頼んだアイドル写真集。モーレツに時間のない中、見事に仕上がる。発売後すぐにスコラ倒産。プレミアム写真集となる。

▶宮澤さんの撮影に立ち会わせてもらったことがある。ポジが届いて驚いた。現場ではとても穏やかな撮影だったはずなのに、あがってくる写真すべてがものすごく劇的！光や色の落とし込み技術がすごすぎる！

『東京美女』／毎日新聞社／1998
宮澤正明×安西水丸
「週刊アサヒ芸能」5・24号〜5・31号／東京美女

1998

319

水森亜土

"なつかしい雰囲気"じゃなくて、"彩度が命の"現代版・亜土ちゃん"の絵本をつくりたいと図書印刷の佐野正幸さんに製版、インキプランを依頼。そしたら三種類もの製版替えした色校を持ってきてくれてシェ～‼ 左の製版でゴー‼

『甘い恋のジャム』B6変・上製くるみ製本／トムソン・トンタン アクションズ／2002
『甘い恋のジャム ポストカードブック』カード16枚・オールカラー／ケース入り／2002

ミッフィー展

『50 years with miffy』ミッフィー展

「ミッフィー展」ポスター／2005

▼とんがりへアのアートディレクター、佐藤卓さんと一緒にメインビジュアルの色や形、ロゴなどを打ち合わせ。ポスターに登場ミッフィーはブルーナさんが今までに描いたかわいらしさ。ブルーナさんカラーには白色のバリエーションなんてなかったけれど、二つの白色を使うことでOKをいただいた。▲カタログの右ページには、描かれた年代順に同じサイズのミッフィーが並ぶ。何度パラパラしてもきっと嬉しい。

◀『うさこちゃんとはたけ』は『ミッフィーのおうち』(右)の十三年後→色紙切り貼り→フィルム重ね→できあがり。の作。そっくり。

◀句数ページはミッフィーのおのできるまで。輪郭線に描かれたミッフィーお蔵入りになってる二度飛行機の配置は同じなのでと比べやすいでしょ。

◀違いを比べやすい最初と変更前の構図(右)と変更後の構図(左)。

◀最終レイアウト(左)と塗りの版下(右)。めくる並べたミッフィー。顔をぴったり重なるように描かなければ、後ろ姿になっちゃう(真ん中)。

◀線画の版下(左)と塗りの版下(右)。めくる並べたミッフィー。顔をぴったり重なるように描かなければ、後ろ姿になっちゃう(真ん中)。

◀年代順に身長を揃えて並べたミッフィー。顔をぴったり重なるように描かなければ、後ろ姿になっちゃう(真ん中)。

◀スケッチページ(上)りのページ(左)の口にラインを一本加えれば、アリスおばさん(右)に早変わり。

◀手紙を書くミッフィーフィルムにして、下地の色を置きかえながら決めるそうです。ぬりえOK。

◀ブルーナさんは線画をフィルムにして、下地の色を置きかえながら決めるそうです。ぬりえOK。

50 years with miffy
ミッフィー展

2005年4月27日(水)―5月9日(月) 会場=松屋銀座8階大催場
主催=朝日新聞社／後援=オランダ大使館／協賛=EPSON、ぶるーな倶楽部／協力=KLMオランダ航空、講談社、福音館書店
企画協力=ディック・ブルーナ・ジャパン、Mercis bv／入場料=一般1000円、高大生700円、一般前売券700円、高大生前売券400円(税込)
※チケットぴあにて発売：Pコード P685-949／入場は閉場の30分前まで・29日(金)は午後8時閉場・最終日9日(月)は午後5時閉場

新しい夢へ。銀座開店80周年
MATSUYA GINZA

横木安良夫

『FENCE (フェンス)』 横山エミリー写真集 \ 横木安良夫 \ B5変・並製ソフト \ 芸術書店 \ 2000

米原康正

『ラヴァーズ♥スナップ』 \ B6変・並製ソフト \ 飛鳥新社 \ 2005

ロボット・ミーム展

▼ビジュアルはやわらかな脊髄を持つロボット、サイクロプス。パンフレットは、フラワー型の穴あき！

「ロボット・ミーム展 ロボットはその遺伝子を運ぶか」ポスター \ 2001

「ロボット・ミーム展 ロボットは文化の遺伝子を運ぶか」パンフレット \ A5・中綴じ \ 日本科学未来館 \ 2001

浪人街

舞台を軸に四冊の出版物が同時に刊行された。

ワダエミの衣装世界

百衣繚乱。
アカデミー賞衣装デザイナーの代表作、一挙公開。

◀ ポスター完成後、寒冷紗を重ねて貼ってもらった。揺れるポスター。

「ワダエミの衣装世界展」ポスター／主催：TBS／2005

BEFORE COZFISH

'80s 1990 1991 1992 1993 1994

学生時代から「コズフィッシュ」が
できるまでのいろいろをまとめました。

1979年、豊橋のギャラリーLでのグループ展「第一回藝術倶樂部發表會」の招待状。デザインは味岡伸太郎。

「そとかれそだかれ」第4回日本グラフィック展入選作/1983

第一回藝術倶樂部發表會 展示風景/ギャラリーL/1979

多摩美中退

たいした絵も描けなかったくせに、描くのが好きということだけで勧められて愛知県立旭丘高校美術科に入学した。油絵が好きだったけど、絵じゃ食べていけないって友人から聞いて、大学はグラフィックデザイン科をいくつか受験した。どこも受からなかったので一浪して、翌年たまたま多摩美術大学にだけ合格した。お金もなく入学後すぐに寮生活がいいと聞き、入寮。いつもまわりに流されるままに考えがない。

浪人中から大学時代にかけて、友人に紹介された味岡伸太郎さんの事務所によく遊びにいかせてもらった。味岡さんは、現代美術や建築や舞台衣装やタイポグラフィやグラフィックデザインやお祭りや画廊……と常にいろんなことをしていて、僕は手伝うでもなく、小学生だったお嬢さんの遊び相手などとして仕事の現場を拝見していた。

当時、着物姿ながら運動靴でキティちゃんの腕時計をした味岡さんは、版下作業なのに定規も使わずにまっすぐ写植を貼っちゃうし、マーカーでキュッキュッとフォント製作をすることにも驚かされた。大学の授業では考えられない。また、なにかのカタログ撮影のとき、スタッフが葉っぱの自然な置き方について議論をしていると、味岡さんがすっと出てきて「こういうのは、こうやっていいかげんに置きゃいいんだ」って放り投げた位置が絶妙だったりとかで、まさに神業なのだ。

さらに、道端で拾った木切れの両はじに石ころを結わえるだけでばっちりバランスのヤジロベエをこしら

えちゃったりのスゴ技だって披露してくれた。

一方、大学では、本屋で売ってるマンガなんかより数十倍おもしろい作品を描きしりあがり寿がいたし、スクールバスでバスガイドを演じる竹中直人、入学以来ずっとドイツ軍服で通っていた通称ドイツ軍などなど、世の中にこんなにいろんな人に出会えた。世の中にこんなにいろんな人がいたなんて嘘みたいでクラクラした。

当時、漫研の部長だったしりあがりさんは、たまたま僕のマンガを見て漫研入部を迫ってきた。誘われるままに入部して流されるままになる。

大学二年の春休みに、たまたま読書カードを出した工作舎という出版社からアルバイトに来ないかと電話があり、いわれるままバイトに行くことにした。でも、工作舎はあまりに忙しく、なかなか帰ることができなくなり、そのまま大学には行けずに夏休みになってしまった。

そして流されるままに大学をやめることに同人誌のデザインを担当することになった。はじめてのブックデザインだった。

漫畫雜誌「タンマ第五之卷」/B5・平綴じ/多摩美術大学まんが研究会/1980

bc.1

WEB vol.4
ダサい、

ラフォーレ原宿WEB-4『ダサい』/A3変・中綴じ/ラフォーレ原宿/1983

工作舎

工作舎での仕事は、書籍ではなく広告デザインだった。リコール、資生堂、シチズン、ソニー、キューンレコード、マクセル、ラフォーレ原宿……など今考えると大手めじろおしだ。そのかたわらで「月刊オブジェマガジン遊」のレイアウト手伝いもしていた。僕が最初にアシスタントについたのは、森本常美さんだった。方眼の入った版下用紙や安易なロットリングの使用は禁止され、カラスグチの研ぎ方からちょうどいい粘りを持つインキの育て方、さらに写植の誤植直し用の強力な松ヤニノリの作り方など、版下職人チックな技術をたくさん教えてもらった。

次にアシスタントについたのは海野幸裕さんだ。書籍に関する紙取りのことやコスト計算法、採算分岐の求め方などについて「だいたい」であることの大切さを学んだ。

最後は宮川隆さん。書体の記憶術や写真の見方などの職人技だけではどうにもならないことを教えてもらった、海外デザインの本もいろいろ見せてもらった。

そのかたわらで僕は、「ペリカン倶楽部」や「MOMO」「FOOL'S MATE」「PHOTO JAPON」などに、今見るとどうしたって売れないマンガを描き続けていた。

HIT BIT BOOKS『ビットの本』、『数楽』/表紙ビジュアル：藤幡正樹/製作：工作舎/四六・並製ソフト/ソニー/1985

「とどこきまは大急がし」SODOKARE-SAN ちはやぶる御玉杓子/「PHOTO JAPON」に掲載/1986

『NEXT ONE』/NEXT ONE 編集室/A5変・函入・並製/ソフト/サッポロビール/1985

BEFORE COZFISH

328

書籍デザインは海野さんのアシスタント時に関わっていたものの、まるごと任されていたわけではなかった。はじめて一冊すべてをまかされたのは、工作舎に入って四年めの夏、『地球感覚』のときだ。それ以降も年に一〜二冊程度。本を作りたくてしびれをきらしていたときに、会社の先輩デザイナーたちが全員やめてしまい、いきなり工作舎のアートディレクターになった。他にだれもいないという理由で、肩書きだけのアートディレクターだった。たしか二十六歳のときのことだった。

『超学習』サイ科学からのアプローチ／関英男／イラストレーション：山口喜造／B6・並製ソフト／工作舎／1985

『愛の病気』／岩井寛、秋山さと子／挿絵：高橋留美子／四六・並製ソフト／工作舎／1983
bc.2

キルヒャーの世界図鑑 よみがえる普遍の夢／ジョスリン・ゴドウィン／訳：川島昭夫／解説：澁澤龍彥、中野美代子、荒俣宏／A5変・上製ハード／工作舎／1986

『地球感覚』屋久島発／スワミ・プレム・プラブッダ／B6・並製ソフト／工作舎／1984
bc.6

新装版『地球感覚』屋久島発／スワミ・プレム・プラブッダ／四六・並製ソフト／工作舎／1989
bc.32

『反日本人論』ドドにはじまる／ロビン・ギル／序文：O・シェリー／B6・並製ソフト／工作舎／1985
bc.8

新装版『反日本人論』ラディカルな地球人のためにエコロジカルな／ロビン・ギル／B6・並製ソフト／工作舎／1991

『カオスの自然学』水、大気、音、言語から／テオドール・シュベンク／訳：赤井敏夫／四六・上製ハード丸背／工作舎／1986
bc.13 bc.15

『形の冒険』／ランスロット・ロウ・ホワイト／訳：幾島幸子／四六・上製ハード丸背／工作舎／1987
bc.16

▶螺旋のスクリーントーンを使って、デザインスコープで濃度違いの二パターンに分解し、製版指定で合体。

▶当時は、まだまだオフセットよりも活版印刷のほうが安かった。

『本朝幻想文學縁起』鬼と禽と幻妖と魔と影と気と兆との七つから／荒俣宏／四六・上製ハード丸背／工作舎／1985
bc.12

「エキゾチック・ジャパン」宣伝用ポスター／郷ひろみ／CBS・ソニーレコード／1984

「忘れてもいゝよ」1979→1982 ソノシート／すきすきスウィッチ／テレグラフレコード／1983

音楽

当時は家に帰っても、たまたま知り合ったバンド「すきすきスウィッチ」のチラシやレコードのデザインをしたり、雑誌のイラスト内職をしたりとなかなか眠らなかった。終電がなくなってしまったときには、工作舎で出会った山崎春美の家によく泊めてもらった。彼の家にはいつも誰かが遊びに来ていて、当時「新人類」と呼ばれていた野々村文宏や、まだ大学生だった香山リカとはその後、毎日のように会うようになった。そして夜中にそこで雑誌内雑誌「HEAVEN」のレイアウトをするのだ。春美のバンド「タコ」の打ち合わせで来た町田町蔵（町田康）のカセットブックやLPレコードを作ったりで、寝不足の毎日が続いた。気がつくと会社では0・1ミリ刻みの職人気質、外ではノリ一発の要領良し、とデザインワークの使い分けができるようになった。

bc.14
「ほな、どないせえゆうねん」レコード（町田町蔵）キャプテンレコード／1987

「どてらい奴ら」／町田町蔵＋至福団 B5・カセットブック／JICC出版局／1986

「ほな、どないせえゆうね」見本帳（町田町蔵／JICC出版局）／1987

「パール兄弟ライブ1989 LIVE-VOX」レコード／パール兄弟／ポリドールレコード／1989

「鉄カブトの女」レコード／パール兄弟／ポリドールレコード／1986

しりあがり寿

先輩から電話があった。「お、ソブエ。こんどワシのマンガが出版されることになったんだけど、デザインやってくんない?」。しりあがりさんは、このときキリンビールに勤めていた。おたがいにサラリーマン同士だ。出版社に勤めてなかなか本を作れずにジレンマしていたので、ふたつ返事で引き受けた。それ以上になにより、しりあがりさんの本のデザインができることが嬉しかった。ほとんどおたくもなくなっていたしりあがりさんの現・奥さんの西家ヒバリさんも一緒に夜なべして本作りをした。しりあがりさんは原稿とかで足の踏み場がなくなってしまい、冷蔵庫の前で仮眠して出社した。

今までに見たこともないようなすごい本を作ろう!!ってはりきりすぎて、夜な夜なぺージ作りをするうちに慢性的な寝不足になった。そこで寝不足記念にマークを作ることにした。「SLEEPY DANCERS」。しりあがりさんネーミングの眠りながら踊るサラリーマンのイメージだ。イラストを描いてもらい、マークを作った。奥付とカバーの背にいれてみるとカッコイイ。それからふたりで作った本には、このマークを入れることにした。

しりあがりさんからは、たまに自社の仕事もたのまれた。予算もスケジュールがきつくて、外注してたんじゃ間に合いそうもないんだ。自分で自分にイラスト依頼して僕にデザインをまわすのだ。「よっ、おこづかい稼ぎになるね!!」ってひやかしたら、「上司には、ボクがしりあがり寿だって報告してあるから。そんなのにはなんないよ……。忙しいときによけい自分で忙しくなるばっかりだよ」とか言ってってたっけ。

玖保キリコ

工作舎退社直前に玖保キリコさんからデザイン依頼があった。マンガ本のデザインを見ての依頼とのこと。まだマンガ本は『エレキな春』一冊しかやってないのに？ってびっくりした。しかも高コスト造本プランだったのに100％通ってしまった。

BIG SPIRITS COMICS『いまどきのこども』全13巻／四六・上製ハード角背／小学館／1987〜1994 bc.17

BIG SPIRITS SPECIAL『いまどきのこどもカード』ブック／四六・カードブック／小学館／1990

『アレルジィ』／A5函六・上製ハード角背／白泉社／1988 bc.24

▶当時は版下入稿だった。服のところには説明図入りでだいたいこんな指定をした。「スクリーン線数40線、濃度30％、角度45度の正円形の平網を製作し、その網点をDIC-156ベタで印刷。地には調合インキ（FGメジューム97・3＋FG58原色藍1・7＋FG14紅1・0）をベタでしき、網点ひとつひとつに対して抜き合わせ」……印刷所の営業マンからはひとつに対して抜き合わせるのは不可能だ、「網点を点ごと抜きされたけど、ちゃーんと指定通りの色校が出てきた。また、その頃は見本インキも少なく、既存の見本帳では理想色が見あたらなかったのだ。似た色の見本を何枚か貼って「これとこれとの間くらい」とか……ちょっとややこしかったけどね。

◀扉も本文用誌も透かし入りの紙!!

▶本文用紙は半晒クラフト紙、本表紙は空押し。カバーなし函入。

332

'80S
1990
1991

『CYNICAL KIDS』KIRIKO'S CYCARDBOOK/玖保キリコ/白泉社/1988
bc.22

bc.36
『シニカル・ヒストリーアワー絵本』全4巻/玖保キリコ/四六変・上製ハードカバー装丁/白泉社/1989

1992
1993
1994

『映画的』/沢田康彦、畑中佳樹、斎藤英治、宇田川幸洋/イラスト：玖保キリコ/B5変・並製ソフト/フィルムアート社/1987
bc.18

▲見返しには、著者四人の似顔絵イラスト。斎藤さん以外の人は眠っていないように見えるけど、実はひとりひとつずつ眠っている絵があります。ど〜こだ？……正解は○印のところでした。

増え続ける仕事

ひとつの仕事をすると、そこからまたいくつかの仕事が生まれていく。で、今はそんなに忙しくないかもと思うと、ついつい面倒なデザインにしてみたくなる。やっぱり終わらない。きりがないのは今も変わらない。

▼フィルムアート社から出版されたカバーの色は、一色から三数色までと決まっていた。どうも赤＋グレー系の色になってしまう。困った。

『DRIVE TO HEAVEN, WELCOME TO CHAOS』CD/Executive Producer：玖保キリコ/イラスト：マーク・バイヤー/WAVEレコード/1989

bc.25 『こんなビデオが面白い ファンタスティック映画編』/四六変・別人・並製ソフト/世界文化社/1988
▲函から出すときに表紙の目玉がキョロキョロ。裏返すとバッテンに。

bc.34 『パリ・シネマ』リュミエールからヌーヴェルヴァーグにいたる 映画と都市のイストワール/ジャン・ドゥーシェ、ジル・ナドー著/梅本洋一訳/フィルムアート社/1988

333

山上たつひこ

山上たつひこの『湯の花親子』/四六・並製ソフト/読売新聞社/1987

bc.21

プロなんかにマネできないこと

この頃は、サブカルまっ盛りだった。今まで売れてたはずの大手商品が売れなくなったり、売れなかった素人ものが売れたりと不思議な時代だった。企業はイメージ戦略としてCIブームにもなった。過去のいろんな決まっていたはずの事柄がチャラになって、ふりだしに戻った感じだ。

本のデザインにしても、プロの作ったうまくてきれいなものは、逆に表面的で嘘っぽく感じられるような気がしてきた。それって、まるで中身がどうであれよく見せるためのお手並みを見せつけられているような空しさだった。

▲姉妹社版の『サザエさん』の装丁はいい!! 見るたびにそのおしゃれで斬新なカバーにうっとりしてしまう。デザイナーにはとてもマネできない気持ちよさなのだ。読売新聞社『湯の花親子』はそんなマネの感動中に作らせていただきました。

野田秀樹

野田秀樹『体でっかち』/イラスト:しりあがり寿/菊変・上製ハード丸背/マガジンハウス/1988

bc.28

マガジンハウスのシリーズ「ターザンブックス」の判型は、196×141ミリサイズだった。ちょうど四六判とA5判の中間だ。紙取りがもったいないなぁと思う反面、……贅沢でちょっとうらやましい。

334 BEFORE COZFISH

とり・みき

'80s

ビクターブックス『とりの眼ひとの眼』／四六・上製 ハード丸背／ビクター音楽産業／1989

とりの眼ひとの眼
とり・みき

◀本文ページのど真ん中にパラパラマンガ。最後は最初の絵に戻る。

◀本の中身全部をいっぺんで見たかった。収録マンガ全ページを縮小コピーして中間調はロットリングでつぶし、文字はホワイトで消して並べてみた。

JETS COMICS『ヒィーヒィージィージィー』／A5・北澤ソフト／白泉社／1987

bc.19

退社

工作舎の倉庫は宝の山だった。杉浦康平、羽良出平吉、戸田ツトム、市川英夫……いろんな先輩デザイナーの版下指定を見ることができたのだ。版下の作り方は様々で、なかでも戸田トムの清潔感のあるパンクな版下にはノックアウトされてしまった。

しばらくして工作舎に新しいアートディレクターが入り、引き継ぎをした。つなぎ用アートディレクターの役目は終わった。そんなとき野々村文宏くんがいい話を持ってきた。おにゃんこクラブの仕掛け人、秋元康が女性雑誌の出版を企画していて、ついてはアートディレクターを探しているということらしい。六年間勤めた工作舎をやめて、さっそくそこに行くことにした。会社名は、フォー・セール。

◀小口部には……。裏表紙側から見るとロゴが現れる。

JETS COMICS
a Heebie-Jeebie
とり・みき
MICKEY MIKI

白泉社

フォー・セール

フォー・セールは、秋元康さんがいるすぐ近くに作られた制作会社ソールド・アウトのすぐ近くに作られた制作会社だった。ソールド・アウトは、テレビを中心とした仕事だったのでAD（アシスタントディレクター）さんがたくさんいた。ちなみにフォー・セールにはAD（アートディレクター）さんは僕ひとりだ。

ぼくが在籍した一九八七年は、女性雑誌の廃刊・創刊ラッシュで、働く女性をターゲットに創刊した雑誌「ウブリエール」1号の売れ行きはかんばしくなく、2号めで大改造することに。ターゲットの年齢層を上げ、ロゴや製本なども大変更して勝負!!……でもなかなか売れなかったので、2号で見切り廃刊となった。

今でも百貨店とかにいくと、化粧品や洋服売り場についつい寄ってしまう。男子モノ売り場をお手伝いしたけど、女子モノ売り場って、退屈このうえないけど、ワクワクする。そういえばレースにはまっていた頃、女性下着コーナーで目をうるませてたら連行されかけた。よっぽどの不審者に見えたんだと思います。

雑誌では、それ以外にも竹書房のマンガ誌「IKKI」創刊までの間は、創刊にも立ち会った。だけど、

「SINDBAD」→「シンバッド」→「ヤングクラブ」と誌名まで変えていろいろしたけど、結局廃刊。

コズフィッシュになってからも、コンピュータ関係の不思議な雑誌「GURU」や若い層をねらった総合情報誌「i-D JAPAN」の創刊号もお手伝いしたけど、ことごとく廃刊に。ほかの仕事雑誌立ち上げは時間と体力勝負。がなにもできなくなってしまうので「i-D JAPAN」以降はしばらく雑誌立ち上げの仕事は断ることにした。

……マンガ雑誌創刊にも立ち会った。だけど、

間借り事務所

さて、フォー・セールも離れ、やっと夢のフリーになったものの、デザイン作業をするための事務所もお金もない……。そんなとき、もと工作舎で数ヶ月の間だけど机を並べてデザインアシスタントをしていた前田猛くんが場所を提供してくれて……というか、今の彼の仕事場を一緒に使っていいから家賃を折半しないか？ という相談を受けた。

前田くんはデザインをやめてカメラに励みはじめたようで、その仕事場には首楽雑誌やレコードジャケットをデザインする田中登百代と榎本是朗がいました。ふたりともデザインのかたわらにバンド活動もしていたのだった。事務所名は「カラスプール」。

沢田康彦

通りで立ちどまった
猫に向かって
つい、ひとさし指を
出してしまう人へ。

『どうぶつ自慢』四六/弓立社/沢田康彦 編/1989　bc.31

藤原カムイ

core comics『彼方へ』1 Dr.カハヘの宇宙創世記

『彼方へ』Dr.カハヘの宇宙創世記1/四六判上製ハード丸背/コア出版/1989　bc.33

『旧約聖書 創世記』全2巻/四六・上製ハード丸背/徳間書店/1991

コミック旧約聖書『創世記』全Ⅱ巻/四六・上製ハード角背/コア出版/1988〜1989　bc.23

小池桂一

SC DELUXE バーガー『G』A5・並製ソフト/スコラ/1988　bc.27

'80S　1990　1991

337

喜国雅彦

YOUNG SUNDAY COMICS
『傷だらけの天使たち』/A5・上製ハード角背/小学館/1988
bc.26

▶初刷りがたとうまくいったとしても、増刷以降はとくに色校など出さないので色管理がむずかしい。上は初刷りのオール特色インクで印刷したカバー。下は増刷時、まちがってノーマルなプロセス四色で印刷したカバー。書店で見つけてびっくり。

◀内容は、四コママンガを一コマずつばらして再レイアウト。一コマだけを見開きサイズに拡大してもさすがの画力で大丈夫。

YOUNG SUNDAY COMICS
『続 傷だらけの天使たち』/A5・上製ハード角背/小学館/1990
bc.26

YOUNG SUNDAY COMICS
『祝 再婚 傷だらけの天使たち』/A5・上製ハード角背/小学館/1991
bc.26

『傷だらけの天使たち』ビデオ 全2巻/制作:ジャパンホームビデオ/小学館/1990

'80s 1990 1991

BAMBOO COMICS『まんが大王』/A5/氷樹一八/竹書房/1991

BAMBOO COMICS『mahjongまんが大王』/A5/喜国雅彦/竹書房/1989 bc.29

多摩美漫研の先輩、喜国さんはもともとシリアスなストーリー作品専門。が、どこでどうまちがったのか「ヤングサンデー」の編集者がギャグマンガを描いていた誰かとまちがって、雑誌巻末のギャグマンガを依頼。喜国さんも不思議な気持ちのまま受けて、はじめて描く四コマギャグの連載が始まった……ということだったらしい。しかも、それが大当たり!! 大人気となった。まちがえて依頼した編集者、まちがい方もさすがの眼力だ!! 『傷だらけの天使たち』は、デビュー単行本なのに、A5サイズの上製本、オール二色カラーと豪華だった。

カバー裏と見返しにもマンガ(▶)、組み立て綴じ込み付録(▶)、闇夜に光る蓄光印刷(▶)、ステレオ印刷(▶)……など大サービス!! 立体メガネ

339

吉田戦車

吉田戦車さんのことは、単行本デビュー以前の小さな雑誌に描いていたころからの大ファンで、作品を読むたびに襲われる謎の快感に魅了されていた。「いったいこのマンガ、どんな人が描いているんだろう」って、気になってしょうがない存在だった。

ある日、まだ会社員だったしあがり寿さんから「一緒にごはんでも食べよう」って電話があり、近所の中華食堂に行った。そこで「会社の知人の知り合いだ……」ということ

で紹介されたのが戦車さんだった。びっくり。戦車さんは、僕のイメージの中では勝手に三白眼で神経質な面倒くさそうにかれた少年だったので、目の前の穏やかな性格の人物とはなかなか一致しなかった。ギャップを感じながら三人でいっしょに、おいしくごはんを食べた。

しばらくして、小学館の編集者、江上英樹さんから「ビッグコミックスピリッツ」での巻末四コママンガ、相原コージ「コージ苑」の次の連載は戦車さんでいくと聞き、大喜びした。当時、巻末漫画といえばその雑誌の看

板でもある重要な作品となるのだ。

一九八九年、「スピリッツ」で「伝染るんです」の連載が始まると同時にスコラからは最初の単行本『戦え！軍人くん』が刊行された。ブックデザインは、たまたま当時借りさせてもらっていたカラスプールに依頼がきた。また白泉社からは『鋼の人』が日下潤一さんデザインでほぼ同時期に発売された。うらやましく思っていた先生に戦車さんの単行本デザイン依頼がきたのは、同じ年の年末に白泉社から刊行予定の『くすぐり様』だった。やっとできる！って大喜びでした。

JETS COMICS『くすぐり様』/A5 並製/白泉社/1989

SC DELUXE バーガー『戦え！軍人くん』2/四六・並製ソフト/スコラ/1990

▼『戦え！軍人くん』は、1巻のフォーマットをふまえて、2巻から担当。

'80s 1990

「流行通信」1979年11月号より「キンギョ宣言」糸井重里+湯村輝彦

コズフィッシュ

自分の事務所名がないことに気づき、さっそく考えることにした。なるべくどんな仕事をしているのかわからない名前がいい。大学時代に学校の売店で『流行通信』を買ったら、表紙の下にもう一枚同じ表紙があった。いわゆる事故本だったけれど、ちょっと嬉しかった。「CAMP」特集、そこには「キンギョ宣言」という糸井重里さんと湯村輝彦さんによる不思議なページがあり、その堂々の小さなCDに切り替わってしまった。レコード発売はことごとく消滅してゆき、サイズの小さなCDに切り替わってしまった。レコジャケ作りを夢見て音楽のデザインを軸に事務所作りをしていたカラスプールは、日本にいても仕方ないって海外に行ってしまい、事実上解体。

間借りしてた事務所をひとりで借りることになった。カラスプールがなくなったので『戦え! 軍人くん』の二巻めは、僕が作ることとなった。

ンギョ宣言」のマンガのかわうそ君の口ぐせ「かわうそだから。」を「キンギョだから」にかえて英語にしてみる。「because goldfish」。……なんだか長すぎ。→「'cause fish」→「cozfish (スペルまちがい)」……考えるのが面倒になり、「cozfish (コズフィッシュ)」でいいことにした。最後の「ish」もなんだかカッコイイ気もするし。

そんな感じでいいかげんに決めたから、名前の由来を聞かれる♪すごく困る。説明をしようとしてもどういいのかがわからないうえに、聞いた人だって、なんと返事をしていいものだか……。そんなこんなでコズフィッシュはスタートしました。

OMAKE Pinocchio BY SHIN SOBUE

ピノッキオ

おまけでーす。

「ピノッキオの冒険」が大好きで、事務所には、たくさんの「ピノッキオ」本があるんです。国や時代によってこんなにいろいろ変わるお話って、なかなかありません。

コッローディがイタリアのこども新聞に連載していた「ピノッキオの冒険」のお話は、ドタバタマンガさながらで、主人公が首を吊って殺されるところで連載が終わってしまったんです。びっくりでしょ？

連載が終わった後、こども達からの「終わらせないで！」というリクエストに応えて、再開されることとなったのだそうです。死んだはずの妖精が、カラスとフクロウとコオロギに、ピノッキオが死んでるのかどうかを訊ねるところから始まるんです。

＊＊＊

二〇一一年の秋に、雑誌「真夜中」の編集部から"物語とデザイン"という特集をするので、一五ページほどの絵本をつくらないか？と電話があり、さっそく僕なりの「ピノッキオ」の絵本を描いてみました。

どうぞ、読んでみてね。

いちばんさいしょの ピノッキオ

カルロ・コッローディ 作
そぶえしん 文・絵

あるとき あるところに すっごくふっくの 木が あったのじゃー！！

だいくの鼻ピカおやじ。切ろうとしたら…

……

「痛くしないでやさしくしてよーん」
「そこはダメダメ。くすぐったーい」
「ばーか、ばーか。ハゲおやじー！」

「いやんっ やめてぇー！」

これ くなってたら……

けんか ともだちの ゲロゲロ じいが あそびに きた。

かつら とりっこ の けんか して…

「ハーハー ハーハー」

木は、ゲロゲロじじいにもらわれました。

342

ゲロゲロじいは、それで、操り人形を作ることに決めたのです！

まず目玉を作りました！

木ににらみながら、こんどは、鼻を作りました！

ぜーんぜんできあがりません！

でも、がんばってできあがりました！

そしたら鼻がどんどんどんどんどんどんのびてのびて。

切っても切ってものびてのびて。

ゲロゲロじいは、「ピノッキオ」というなを、いいかげんにつけました。

足ができたら逃げました。

町をさわがせたゲロゲロじいは、罰として逮捕され、牢屋行き。

つかまらなかったピノッキオは、家に戻りました。

そして１００年も生きてるという初対面のコオロギを一瞬のうちにやっつけました！

おなかがへったので、ゴミ箱でみつけたタマゴを食べようと、割ってみると……。

「生まれる手間がはぶけました。どうもありがとう。ピヨピヨ」

死んだり生きたりおおいそがし。

しかたがないから、町に出て、「なにか、食べるものをめぐんでください〜。」

しびんにいっぱいのオシッコをかけられました。

343

家にもどっておしっこをかわかしていたら、足が燃えてしまいました。歩けません。

でも、ゲロゲロじじいがしゃくほうされたから新しい足をつくってもらいました。

「ねるときは、目をつぶるんじゃよ、ピノッキオ」

ゲロゲロじじいは、じぶんの服を売って、ピノッキオの服と本を買ってきてくれました。

ちゃんと歩けるようになりました。はだかは、いやです。

ピノッキオは、学校に行く途中で人形しばいを見ることにしました。

人形たちと遊んでいたら、火食い親方に、しかられて、人形ともだちが、ひつじを焼くためのマキにされそうになりました。

「ぼくを燃やしてください！」

ピノッキオがそのいくと親方は、ごほうびにお金を5枚もくれました！

「もやされるのはいやだなぁ」

1枚は、キツネとネコにやりました。

逃げてたら、よくせいの家がありました。
「きれいなねえちゃん、助けてよ。」
「わたしは、さっきチョクど死んだとこなので、助けれません。」
「ざんねん！」

減ったぶんを増やそくとしたら、悪者に殺されそくになりました。

悪者は、ベロの下に隠してたお金を取ろうと、ナイフをつっこんだりで必死です！

ピノッキオは、とくとくつかまって、首吊りの刑にあいました。

風が吹いてきて、ピノッキオの音が、教会の鐘のように響きこわれたりあます。

ゴーン ゴーン リンゴーン

たいていこんなとき、童話だったら、優しい人がきて助けてくれるものですけど……。童話のくせに、誰もとおりかかってくれませんでした。

おしまい。ちゃんちゃん。

（さいしょに書かれた「ピノッキオ」のお話は、これでおしまいですって。すごいね、コッローディ。）

345

現代造本の申し子──祖父江 慎

臼田捷治

書物は内容が盛り込まれた「紙の束」で成り立っている。三次元の物性をそなえていることが書物の特徴のひとつである。そしてそこに読者の読むという行為が加わることで、固有の空間性と時間性が加味される。書物を手にしたときの触感覚や紙のにおいもまた、電子書籍ではけっして味わえない愉悦だといってよいだろう。

祖父江慎（cozfish主宰）は書物がそなえるこの物体としての仕上がりにもっとも自覚的なデザイナーである。祖父江のブックデザインには、本文から外回りまで、いつも意想外のたのしさがあふれており、たしかな質感と輪郭、存在感をともなって書物が立ちあがってくることが抜きん出た魅力である。

祖父江の手法の根幹に、テクストの内実に寄り添い、つねに内側から練り上げる本文組の創意があり、読むことの悦楽に読者を誘ってくれる。例を挙げれば、高橋源一郎『ミヤザワケンジ・グレーテストヒッツ』(集英社)では二十四の連作が収められているが、ふたつの異なる本文組が交互に入れ替わる。一行の文字数は同じだが、天地の余白を変えているのである。その結果生まれるリズミカルな変化は読者を飽きさせることがない。恩田陸『ユージニア』角川書店)における本文全体の斜め組も、全篇に漂う不穏感に寄り添う工夫として水際だっている。

それにくわえて、フランスの詩学者で批評家であるジェラール・ジュネットが書物の読みをきわめて精細に分析を加えた『スイユ』(水声社)において精細をきわめる分析を加えた「パラテクスト paratexte」と呼ばれる部分、「世界におけるテクストの存在とその『受容』および消費を、少なくとも今日では書物という形で保障する」大胆な再構築にも心躍らされる。たとえば奥付への並々ならぬ祖父江の力の注ぎようは、ファンはすでによく知るところだろう。奥付にもソブエワールド全開！

あるいは、上記した『ユージニア』に見られるように、扉より前の部分、つまり見返しの次にいきなり小説の鍵を握る詩とプロローグの文章が五ページにわたって割って入ってくる試み。これはいうまでもなくパラテクストにおける定則的な順列の攪拌である。しかも、そのプロローグ部分の二葉は紙質を替え、サイズもそれぞれ異なっているというように、フェティシスティックなまでの鮮やかな手触りをまとわせ、いきなり読者を虜にしてしまう。卓抜な導入法といってよいだろう。

こうした狂おしいまでの祖父江の情熱がより際だつかたちで発揮されているのが、吉田戦車『伝染るんです。』シリーズ(小学館)や糸井重里監修『言いまつがい』(東京糸井重里事務所)に示されている、乱丁や落丁、断裁ミスに見まがう「逸脱」の仕掛けだっている。

である。読者を挑発しているかのような確信犯的試み。だが結果として、通常の完成品を成り立たせていた「虚構」を露わにしてその物性を逆説的にさし示すことで、書物に固有の構造とテクスチャーはより鮮やかに顕現する。実際、それら〈イカレ本〉は特権的ともいえる光彩を放っていっているかのようだ。まさに祖父江の面目躍如である。

木原浩勝ほか著『新耳袋』シリーズ(メディアファクトリー)に代表される、表紙と見返しの内側という、見えない部分への文字印刷といったサービス精神も尋常ではない。本を解体でもしない限り、たぶんほとんどの人が気づかないままだろう。その『新耳袋』の試みは祖父江が公表したので知られることとなったが、もしかすると、祖父江しか知りえていない秘密が（永久に！）封印された工夫がほかの本にもいくつかあるのではないだろうか、とさえ思えてならない。

しかも、これら一連の取り組みは一見、奇異に映りながら、じつはまっとうなこだわりに基づくものであり、本を手にした読者はじわりと納得させられる。それを可能にしているのは、祖父江がテクストへの深い解釈を踏まえつつ、用紙と製版、印刷、製本技術全般に精通し、最新の成果を斬新な切り口で注ぎ込んでいるからだ。表面の凹凸感の効果的な演出、酸化して腐食する

ページ、香ばしいにおいが漂う香料印刷など、新技術の援用例は枚挙にいとまがないほど。

祖父江の守備範囲は、デザイン不在の分野に新しい可能性を開いたマンガを筆頭として、純文学からエッセイ、人文・社会科学書、写真集、絵本、展覧会図録、映画パンフレット、雑誌……と驚くほど幅広い。これほどのユーティリティプレイヤーはほかにいないだろう。しかもそれぞれが熱い支持を獲得している。それは逆にいうと、読み手をあらかじめ選別しない、また、約束事や時代の流行にとらわれない、あたかもまっさらな白いシーツのような、無垢なアプローチであるからだ。他のブックデザイナーにときに鼻につくことのなきにしもあらずの、ある種の選良意識、優等生意識と祖父江はまったく無縁であることも好ましい。

祖父江は、純文学と大衆文学の境界が不明瞭となり、マンガが今や世界に誇ることのできる日本の表象文化へと成熟していくことなどに象徴されるように、ジャンル間のヒエラルキーが溶解している時代思潮において、約百年前にイギリスの小説家ジョージ・ギッシングが「装釘が初めてちらっと見えたときのあの感じ！」『本』の、最初の匂い！」(岩波文庫『ヘンリ・ライクロフトの私記』)と記したと同じ醍醐味を蘇らせた、まさに「現代造本の申し子」である。

Shin Sobue, Prodigy of Book Design

Shoji Usuda (translated by Keijiro Suga)

A book is a bundle of paper filled with contents. One of its basic characteristics is its three-dimensional materiality. However, the act of reading a book adds to it a spatiality and temporality of its own. The feel of a book in one's hands and the particular smell emanating from the paper provides a type of pleasure one can never expect from an electronic book.

Shin Sobue, the director of studio Cozfish, is a designer who is more conscious than anybody of the book's material finish. His book design is full of surprising joy, from the textual pages to the outer appearance. The incomparable charm of his design makes books stand out, giving them a solid feel, sure contours, and an imposing presence.

The foundation of his method is the careful organization of textual pages with fidelity to the truth of the text in mind. His innovative design develops from the inner logic of the text, luring the reader into the pure pleasure of reading. Looking at the example of Gen'ichiro Takahashi's Miyazawa Kenji Greatest Hits (The Greatest Hits of Kenji Miyazawa, Shueisha), a series of twenty-four short stories, Sobue adopts two alternating page compositions. The lines contain the same number of characters, but the top and bottom margins are set differently. The resulting highly rhythmical variation never bores the reader. In Riku Onda's Eugenia (Kadokawa Shoten), the entire text is set in slanted columns?an ingenious and brilliant device to accompany the uneasiness that permeates the novel.

French literary critic and scholar of poetics G?rard Genette, in Seuils (Japanese translation from Suiseisha), analyzes what he calls paratexte, the part of the work "that guarantees the text's worldly presence, its 'reception' and consumption in the form (at least today) of a book." In addition to the composition of the text, Sobue's radical revision of paratextes such as the table of contents, preface and imprint, are exciting. His fans are well acquainted with his extraordinary efforts in the design of imprints. Even in the imprints, his world is fully deployed.

In Eugenia, we see an astounding attempt to interpolate five pages, including a poem that is key to the novel and the novel's prologue, between the front endpaper and the title page. Needless to say, this is a churning of the regular paratextual order. Moreover, two leaves allotted to the prologue use paper with different texture and in different sizes. This skillful, almost fetishistic touch fascinates the reader. What a dexterous way to bring the reader into the novel!

Sobue's unusual passion for book design reaches its most extreme with the 'transgressive' tricks shown as erratic pagination, missing pages, or the irregular cutting of paper in Sensha Yoshida's series Utsurundesu (It's Contagious, Shogakukan) or Shigesato Itoi ed., Iimatsugai (Poorly Said, Tokyo Itoi Shigesato Office). These represent attempts at intentional errors and provocation aimed at the reader. And they result in a paradoxical accentuation of the book's materiality by revealing the 'fiction' that underlies the regular book as a final product. The book's proper structure and texture are thus brought to the foreground more vividly than ever. In fact, his 'crazy books' are actually endowed with a majestic luminosity of uniqueness. They are eloquent testimony to Sobue's power as a designer.

No less extraordinary is his eagerness to strike and please the reader with contrived details. The printing of characters on hidden surfaces such as the inside of the jacket or endpapers, will remain unnoticed by most readers unless the book is dismantled before their eyes. Shin Mimibukuro (The New Ear Bag, Media Factory) written by Kihara Hirokatsu et al., is a representative work in this vein. One may suspect that there are other bizarre contrivances that only the designer himself knows, which are sealed (forever!) as so many secrets.

And yet, as you take his books into your hands, you are gradually persuaded that this series of efforts, however strange it may appear at a first glance, is conceived upon a legitimate concern. What makes such a persuasion possible is Sobue's innovative mind working with state-of-the-art resources. His deep understanding of the contents of the text and his solid knowledge of all the aspects of the printing process, from the choice of paper to plate-making and binding, offer the backdrop to his work. His effective use of irregular surfaces, pages corroded by oxidation, perfume printing that emits fragrance… there is no end to the new techniques with which he boldly experiments.

Sobue's field is vast. Beginning with manga, a genre in which book design was traditionally absent and for which he opened up a whole new range of possibility, he covers an amazing terrain of genres including casual essays, books in the human and social sciences, books of photographs, picture books, exhibition catalogues, film pamphlets, and magazines… His versatility seems unmatched. And in each of these genres, his work is enthusiastically received. The reason he receives such heartfelt support from readers is his innocence toward design. He does not make an a priori selection of readers, and is free at the same time from convention and trend. We occasionally detect a certain elitism or bragging intellectualism in top book designers and are put off by it. Sobue does not share this attitude.

We live in a time when the hierarchy of genres has broken down; there is no longer a distinct line dividing high literature and entertainment; and manga is now recognized worldwide as a mature culture of representation that Japan can take pride in. In such an atmosphere, Sobue's work revives the quintessential pleasure of which British novelist George Gissing wrote a little over a hundred years ago, through the fictional character of Henry Ryecroft: "The first glimpse of bindings when the inmost protective wrapper has been folded back! The first scent of books!" Shin Sobue is a prodigy of book production of our time.

AWARDS / EXHIBITIONS / PUBLICATIONS

〈祖父江慎+コズフィッシュの受賞歴〉

受賞年
1983（S58）　イラストレーション「そどかれぞだかれ」で、第4回日本グラフィック展入選
1992（H4）　さくらももこ『神のちから』で、第26回造本装幀コンクール 日本書籍出版協会理事長賞を受賞
1995（H8）　（宇佐見英治 宇佐見英治自選随筆集『樹と詩人』で、ダ・ヴィンチ3月号 今月の装丁大賞を受賞
1996（H8）　（荒俣宏『夢の痕跡』で、ダ・ヴィンチ2月号 今月の装丁大賞を受賞
1996（H8）　（荒俣宏『VR冒険記』で、ダ・ヴィンチ6月号 今月の装丁大賞 仲畑賞を受賞）
1997（H9）　杉浦茂『杉浦茂マンガ館（全5巻）』で、講談社文化賞ブックデザイン部門を受賞
2000（H12）　京極夏彦『どすこい（仮）』で、東京ADC入選
2002（H14）　内藤礼『このことを 直島・家プロジェクト きんざ』で、第37回造本装幀コンクール 審査委員奨励賞を受賞
2002（H14）　しりあがり寿『ア○ス』で、ダ・ヴィンチ3月号 秋山さんのひとめ惚れ賞を受賞
2002（H14）　（水森亜土『甘い恋のジャム』で、ダ・ヴィンチ6月号 ひとめ惚れ大賞を受賞
2003（H15）　ミステリーランドシリーズ 小野不由美『くらのかみ』、殊能将之『子どもの王様』で、第38回造本装幀コンクール 文部科学大臣賞を受賞
2003（H15）　（レイ・ブラッドベリ『塵よみがえり』で、ダ・ヴィンチ1月号 ダ・ヴィンチのひとめ惚れ賞を受賞
2003（H15）　（宮藤官九郎『私のワインは体から出て来るの』で、ダ・ヴィンチ10月号 糸井さんのひとめ惚れ賞を受賞
2004（H16）　（山上たつひこ『喜劇新思想大系 完全版（上・下）』で、ダ・ヴィンチ11月号 ひとめ惚れ大賞を受賞
2005（H17）　川上弘美『東京日記 卵一個ぶんのお祝い』で、第40回造本装幀コンクール 日本印刷産業連合会会長賞を受賞
2005（H17）　吉田戦車『エハイク（全2巻）』、吉田戦車「山田シリーズ」、ミステリーランドシリーズで、東京TDC入選
2005（H17）　（高橋源一郎『ミヤザワケンジ・グレーテストヒッツ』で、ダ・ヴィンチ7月号 ひとめ惚れ大賞を受賞
2005（H17）　（吉田戦車『歯ぎしり球団』で、ダ・ヴィンチ10月号 糸井さんのひとめ惚れ賞を受賞
2006（H18）　財団法人 直島福武美術館財団『地中美術館』、恩田陸『ユージニア』、しりあがり寿『弥次喜多 in DEEP 廉価版（全4巻）』、高橋源一郎『ミヤザワケンジ・グレーテストヒッツ』で、東京TDC入選
2006（H18）　（小熊英二『日本という国』で、ダ・ヴィンチ6月号 ダ・ヴィンチのひとめ惚れ賞を受賞
2006（H18）　（本谷有希子『ぜつぼう』で、ダ・ヴィンチ7月号 糸井さんのひとめ惚れ賞を受賞
2006（H18）　（企画：INAXギャラリー企画委員会『タワー 内藤多仲と三塔物語』で、ダ・ヴィンチ ひとめ惚れ賞を受賞
2007（H19）　楳図かずお『猫目小僧（全2巻）』、メディアファクトリー『幽』、しりあがり寿『オーイ♥メメントモリ』で、東京TDC入選
2008（H20）　糸井重里『金の言いまつがい』、『銀の言いまつがい』、しりあがり寿『ゲロゲロブースカ』、江口寿史『キャラ者1〜2』、楳図かずお『超!まことちゃん（全3巻）』で、東京TDC入選
2008（H20）　（米川明彦『ことば観察にゅうもん』で、ダ・ヴィンチ5月号 秋山さんのひとめ惚れ賞を受賞
2009（H21）　齋藤美奈子『本の本』で、第43回造本装幀コンクール 日本書籍出版協会理事長賞を受賞
2009（H21）　綾辻行人『深泥丘奇談』で、第43回造本装幀コンクール 日本印刷産業連合会会長賞を受賞
2009（H21）　綾辻行人『深泥丘奇談』、楳図かずお『漂流教室（全3巻）』、『赤んぼ少女』、吉田戦車『スポーツポン（全2巻）』、TBS『トゥーランドット』、『フォントブック 和文基本書体編』で東京TDC入選
2009（H21）　楳図かずお『洗礼（全3巻）』で、東京ADC入選
2009（H21）　（ボクラノSFシリーズ第1弾 ジョン・ウインダム『海鳥めざめる』、筒井康隆『秘読み』、フレドリック・ブラウン『闘技場』で、ダ・ヴィンチ6月号 ダ・ヴィンチのひとめ惚れ賞を受賞
2010（H22）　京極夏彦『南極（人）』、恩田陸『六月の夜と昼のあわいに』、夏目房之介『本デアル』、山上たつひこ『喜劇新思想大系 完全版（上・下）』、楳図かずお『洗礼（全3巻）』、楳図かずお・蜷川実花『UMEZZ HOUSE』、「追悼 赤塚不二夫展」ポスターで東京TDC入選
2010（H22）　楳図かずお『わたしは真悟（全6巻）』で、東京ADC入選
2010（H22）　（編：朝日新聞社文化事業部『ゴーゴー・ミッフィー展 55 years with miffy』、ダ・ヴィンチ7月号 ひとめ惚れ大賞を受賞
2011（H23）　楳図かずお『わたしは真悟（全6巻）』で、東京TDC特別賞を受賞
　　　　　編：朝日新聞社文化事業部『ゴーゴー・ミッフィー展 55 years with miffy』、湯浅誠『どんとこい、貧困!』、信田さよ子『ザ・ママの研究』、井上治代『より良く死ぬ日のために』、リクルート『人生広告年鑑2009』、タイガー立石『TRA』、『うさこず』フォントで、東京TDC入選
2011（H23）　楳図かずお『神の左手悪魔の右手（全2巻）』、川島小鳥『未来ちゃん』、岡本太郎『岡本太郎 爆発大全』で、東京ADC入選
2011（H23）　（飯沢耕太郎『きのこ文学名作選』で、ダ・ヴィンチ2月号 ダ・ヴィンチのひとめ惚れ賞を受賞
2011（H23）　（川島小鳥『未来ちゃん』で、ダ・ヴィンチ6月号 ひとめ惚れ大賞を受賞
2011（H24）　（佐々木マキ『うみべのまち 佐々木マキのマンガ 1967-81』で、ダ・ヴィンチ9月号 ダ・ヴィンチのひとめ惚れ賞を受賞
2012（H24）　飯沢耕太郎『きのこ文学名作選』で、東京TDC特別賞を受賞
　　　　　楳図かずお『神の左手悪魔の右手（全2巻）』、岡本太郎『岡本太郎 爆発大全』、小泉八雲『耳無芳一の話』、『いいかげん折り』製本版、凸版印刷『グラフィックトライアル』ポスター（アジアバージョン）で、東京TDC入選
2012（H24）　（『七夜物語（上・下）』で、ダ・ヴィンチ8月号 ダ・ヴィンチのひとめ惚れ賞を受賞
2013（H25）　ステファン・エセル『怒れ!慣れ!』、こうの史代『ぼおるぺん古事記（全3巻）』で、東京TDC入選
2013（H25）　（楳図かずお『14歳（全4巻）』で、ダ・ヴィンチ3月号 ひとめ惚れ大賞を受賞
2013（H25）　（さくらももこ『永沢君』で、ダ・ヴィンチ7月号 糸井さんのひとめ惚れ賞を受賞
2013（H25）　（畑中三応子『ファッションフード、あります。』で、ダ・ヴィンチ7月号 ダ・ヴィンチのひとめ惚れ賞を受賞
2013（H25）　（花輪和一『風童』で、ダ・ヴィンチ9月号 ダ・ヴィンチのひとめ惚れ賞を受賞
2014（H26）　畑中三応子『ファッションフード、あります。』で、第48回造本装幀コンクール 日本印刷産業連合会会長賞を受賞
2014（H26）　園山俊二『ギャートルズ（全3巻）』、『エヴァ』フォント、『ツルコズ』フォントで、東京TDC入選
2014（H26）　（豊崎由美『まるでダメ男じゃん!』で、ダ・ヴィンチ6月号 糸井さんのひとめ惚れ賞を受賞
2015（H27）　中本繁『ドリーム仮面』、えつこミュウゼ『マスク』vol.0、アラン『幸福論』で、東京TDC入選
2015（H27）　（茂木健一郎『東京藝大物語』で、ダ・ヴィンチ3月号 秋山さんのひとめ惚れ賞を受賞
2015（H27）　（夏目漱石『心』、渡部雄吉『渡部雄吉写真集 張り込み日記』、ダ・ヴィンチ9月号 ダ・ヴィンチのひとめ惚れ賞を受賞
2015（H27）　（しりあがり寿『あの日からの憂鬱』、ダ・ヴィンチ10月号 秋山さんのひとめ惚れ賞を受賞
2016（H28）　『凸版文久体見本帖』で、第57回全国カタログ展 文部科学大臣賞（第2部門）金賞を受賞

〈展覧会〉

展覧会名　作品名／会期／会場
TAKEO PAPER SHOW 2000「RE DESIGN 日常の二十一世紀」展　小学校一年生の国語教科書 出品／株式会社竹尾 創立100周年記念「紙とデザイン 竹尾ファインペーパーの50年」展 ソフティアンティーク「杉浦茂マンガ館 第二巻」出品
東京展：2000年4月19日（水）〜22日（土）／青山スパイラルガーデン＆ホール
大阪展：2000年5月23日（火）〜25日（木）／マイドームおおさか
名古屋展：2000年5月30日（火）〜6月1日（木）／ナディアパーク 国際デザインセンタービル
TAKEO PAPER SHOW 2002「PLEASE」展　PLEASE MESSAGE カード 出品
東京展：2002年4月18日（木）〜20日（土）／青山スパイラルガーデン＆ホール
大阪展：2002年5月16日（木）〜17日（金）／マイドームおおさか
TAKEO PAPER SHOW 2004「HAPTIC 五感の覚醒」展　「オタマジャクシコースター」出品
東京展：2004年4月15日（木）〜17日（土）／青山スパイラルガーデン＆ホール
大阪展：2004年5月19日（木）〜20日（木）／マイドームおおさか
TAKEO PAPER SHOW 2005 [COLOR IN LIVE]. [COLOR+S].　箔による写真表現「ヒゲのおいらん」ポスター 出品
東京展：2005年4月14日（木）〜16日（土）／青山スパイラルガーデン＆ホール
大阪展：2005年5月18日（水）、19日（木）／マイドームおおさか
祖父江慎 + cozfish 展
2005年11月4日（金）〜26日（土）／ギンザ・グラフィック・ギャラリー
「TOKYO FIBER' 07 SENSEWARE」展　「ショーツ・イス」出品
東京展：2007年4月26日（木）〜29日（日）／青山スパイラルガーデン＆ホール
パリ展：2007年6月26日（水）〜28日（木）／PALAIS DE TOKYO メザニン
韓・日国交正常化50周年記念「Graphic Symphonia」『ゲロゲロブースカ』他 ブックデザイン出品
2015年8月11日（火）〜10月18日（日）／国立現代美術館 ソウル館
祖父江慎＋コズフィッシュ展 ブックデザイ
cozf編：2016年1月23日（土）〜2月14日（日）／千代田区立日比谷図書文化館
ish編：2016年2月16日（火）〜3月23日（水）／千代田区立日比谷図書文化館

〈著作〉

発行年　タイトル 著者名／版元名
2005（H17）　よりみちパン！セ13『オヤジ国憲法でいこう！』しりあがり寿、祖父江慎／理論社
2007（H19）　『坊っちゃん文字組 一〇一年』祖父江慎／TDC BCCKS
2008（H20）　『文字のデザイン・書体のフシギ』祖父江慎、藤田重信、加島卓、鈴木広光／左右社
2008（H20）　月刊たくさんのふしぎ『ことば観察にゅうもん』文：米川明彦、絵：祖父江慎／福音館書店
2008（H20）　『フォントブック［和文基本書体編］』監修：祖父江慎／毎日コミュニケーションズ
2009（H21）　『フォントブック［伝統・ファンシー書体編］』監修：祖父江慎／毎日コミュニケーションズ
2010（H22）　『デザインを構想する』山口信博、木村タカヒロ、祖父江慎、野々明／左右社
2010（H22）　月刊たくさんのふしぎ『もじのカタチ』文・絵：祖父江慎／福音館書店
2012（H24）　いっぱいあそぼえほん『くうたん おでかけ ころりんこ』文・絵：祖父江慎／ベネッセコーポレーション
2016（H28）　『祖父江慎+コズフィッシュ』祖父江慎／パイ インターナショナル

日付	種別	内容
10.5	雑誌	デザインのひきだし 17／グラフィック社　テクニック要らずでピッカリ輝くオフセットインキ「LR 輝」に夢中！＊インタビュー：祖父江慎、佐藤亜沙美
10.6	雑誌	MdN 2012年11月号／エムディエヌコーポレーション　Twitterで定点観測！クリエイターのつぶやき
11.6	雑誌	MdN 2012年12月号／エムディエヌコーポレーション　Twitterで定点観測！クリエイターのつぶやき
11.7	冊子	カナノヒカリ 2012年アキ〜ゴウ／カナモジカイ　ヨミガエレ！カナモジショタイ
12.6	雑誌	MdN 2013年1月号／エムディエヌコーポレーション　Twitterで定点観測！クリエイターのつぶやき

2013

日付	種別	内容
1.5	雑誌	MdN 2013年2月号／エムディエヌコーポレーション　Twitterで定点観測！クリエイターのつぶやき
1.6	雑誌	ダ・ヴィンチ1月号／メディアファクトリー　Book Design 装丁に騙されてはいけません！　ダ・ヴィンチ1月号／メディアファクトリー　あの人と本の話２『株式会社家族』
2.1	雑誌	＋DESIGNING 2月号／マイナビ　文字●もじかわら版 ＊ツルコズ紹介
2.6	雑誌	MdN 2013年3月号／エムディエヌコーポレーション　SPECIAL CLASS コズフィッシュに学ぶ 本のおもしろさと魅力を引き出すコズフィッシュ流ブックデザイン ＊祖父江慎、佐藤亜沙美
2.25	雑誌	デザインのひきだし 18／グラフィック社　祖父江慎の実験だもの。独特な金銀がかわいい紙「コズピカ」に新色も加わって、増重量。印刷がどんな風にのるのか挑戦だ！
3.6	雑誌	ダ・ヴィンチ3月号／メディアファクトリー　今月のこの本にひとめ惚れ ひとめ惚れ大賞 UMEZZ PERFECTION! 13『14歳』(全4巻)
3.25	雑誌	coyote No.48／スイッチ・パブリッシング　デザイナーが選ぶ寓話。『ピノッキオの冒険』紹介
4.14	ラジオ	GROWING REED／J-WAVE 「本の装丁とブックデザインはどう違うんですか？」
4.25	書籍	デザイン・印刷加工やりくりBOOK／グラフィック社　『ファッションフード、あります。』、『梅佳代展 UMEKAYO』プレチラシ・本チラシ、『機械との戦争』
5.16	新聞	朝日新聞／朝日新聞社 本をたどって8『きのこ文学名作選』
5.21	雑誌	Tokyo Walker No.9／KADOKAWA Culture Walker WRT『梅佳代展 UMEKAYO』
6.1	雑誌	BRUTUS 2013年6月15日号／マガジンハウス　ピノッキオを集める ＊インタビュー……「時代・国別のピノッキオ首吊りシーンに興味津々」
6.3	書籍	天才と死／イースト・プレス　＊赤塚不二夫、荒木経惟、祖父江慎
6.6	雑誌	kotoba No.12／集英社　夏目漱石を読む 100の文字組から見える『坊っちゃん』のディープな世界 ＊インタビュー
6.25	雑誌	デザインのひきだし 19／グラフィック社　祖父江慎の実験だもの。特別編 紙・インキ・箔押しなどなど、あらゆるピカピカを使ってきた祖父江さんが、探し続けてきた「振り金加工」がとうとう見つかったぞ！
7.??	雑誌	CDT 01／BOOK PEAK　写真の本 ＊インタビュー
7.1	雑誌	小説現代7月号／講談社　祖父江慎画「昔風のティラノサウルス」＊イラスト
7.6	雑誌	ダ・ヴィンチ7月号／メディアファクトリー　今月のこの本にひとめ惚れ 糸井さんのひとめ惚れ「永沢君」　ダ・ヴィンチ7月号／メディアファクトリー　ダ・ヴィンチのひとめ惚れ『ファッションフード、あります。』
8.1	雑誌	デザインノート No.50／誠文堂新光社　50人のデザインノート「恐竜 骨から想像で形づくる、デザインに通じる魅力 ＊インタビュー
8.30	書籍	私の本棚／新潮社　ピノッキオの本棚 ＊インタビュー
9.??	冊子	アイワード美術印刷実例集／アイワード　＊『ソローニュの森』
9.6	雑誌	ダ・ヴィンチ9月号／メディアファクトリー　今月のこの本にひとめ惚れ ダ・ヴィンチのひとめ惚れ『心』
10.10	新聞	日本経済新聞／日本経済新聞社 NIKKEI ART REVIEW 版下の時代 ＊『月下の棋士』32巻の版下、コメント
10.15	雑誌	pen No.347／阪急コミュニケーションズ who's nendo? 関係者20人が語る、彼らのココがスゴい。＊nendoについてのコメント
10.25	雑誌	say03 ＊寄稿「わが愛しの"おやじスヌーピー"」 I ♥ PEANUTS ca
10.25	雑誌	デザインのひきだし 20／グラフィック社　祖父江慎の実験だもの。見る場所、つまり光の種類によって色が変わる！「光源変色インキ印刷」に挑戦だ！
11.??	冊子	筑紫書体、ファミリーへの展開／フォントワークス 筑紫書体使用例
11.25	新聞	朝日新聞／朝日新聞社　スヌーピー展 The Art of PEANUTS ＊展覧会レビュー：糸井重里、祖父江慎
12.10	雑誌	Casa BRUTUS No.165／マガジンハウス　読み継ぐべき絵本の名作 100 みんなのお気に入り。＊『あかずきん』、『コッコさんのおみせ』、『やっぱりおおかみ』紹介

2014

日付	種別	内容
1.18	雑誌	イラストレーション3月号／玄光社　対談 しりあがり寿×祖父江慎
1.30	書籍	フライヤーのデザイン 人を集めるチラシのアイデア／ビー・エヌ・エヌ新社　『梅佳代展 UMEKAYO』チラシ
2.1	雑誌	BRUTUS 2014年2月15日号／マガジンハウス　手放す時代のコレクター特集。＊恐竜フィギュア紹介
2.25	雑誌	デザインのひきだし 21／グラフィック社　祖父江慎の実験だもの。透明シートにコールドフォイル印刷で箔加工した、裏から不思議に透ける絵柄になる？　デザインのひきだし 21 特別付録／グラフィック社　もじモジ座談会「フォントデザインについてあれこれ語りました！」小宮山博史×藤田重信×烏海修×小林章×祖父江慎
3.20	書籍	あのとき、この本／平凡社　祖父江慎さんの"この本"＊「やっぱりおおかみ」紹介／月刊『こどものとも 0.1.2.』2011年10月号の再録
3.24	新聞	日経 MJ／日本経済新聞社　えっ それフォント？＊コメント
3.29	雑誌	ドラえもん＆藤子・F・不二雄公式ファンブック『ライフ』／小学館　＊コメント
4.1	冊子	こどもの本 4月号／日本児童図書出版協会　ブックデザイナーの仕事④ 微妙にちがう うさこちゃん ＊インタビュー
4.7	書籍	菊地亜希子のおじゃまします 仕事場探訪 20／集英社 ＊インタビュー、対談：祖父江慎、菊地亜希子
4.20	ラジオ	CREADIO／J-WAVE　祖父江慎さん！番組ロゴをお願いします！＊番組ロゴ制作
5.1	雑誌	＋DESIGNING 5月号／マイナビ　即ови必勝！配色パターン『梅佳代展 UMEKAYO』ポスター
5.6	雑誌	ダ・ヴィンチ5月号／メディアファクトリー　ダ・ヴィンチ 20TH ANNIVERSARY
5.26	雑誌	デザインノート No.55／誠文堂新光社　『かないくん』ができるまで 対談 祖父江慎×森岩麻衣子
		デザインノート No.55／誠文堂新光社　感動と驚きを呼ぶ祖父江慎の装丁作品 ＊『問いかける風景』、『御伽草子』、『ドリーム仮面』、『エヴァンゲリオン展』図録 他
5.27	冊子	MOZ No.02／東京藝術大学大学院美術研究科デザイン専攻 視覚伝達研究室、企画理論研究室　祖父江慎先生によるこどもノート講評会
6.6	雑誌	ダ・ヴィンチ6月号／メディアファクトリー　今月のこの本にひとめ惚れ 糸井さんのひとめ惚れ「まるでダメ男じゃん！」
6.25	雑誌	デザインのひきだし 22／グラフィック社　祖父江慎の実験だもの。ワックス窓封筒を応用!!「ワックスプラス」加工で一部だけをスケスケに!!
7.1	雑誌	BRUTUS 特別編集号主体　本屋好き。／マガジンハウス ピノッキオを集める ＊『BRUTUS』2013年6月15日号の再録
7.7	雑誌	AERA No.29／朝日新聞出版　現代の肖像 梅佳代 ＊コメント
8.2	雑誌	ユリイカ8月号／青土社　闇から光へ──トーベ・ヤンソンの画と絵本 対談 祖父江慎×西村ツチカ
8.4	雑誌	考える人 No.49／新潮社　鼎談 角田光代×坪内祐三×祖父江慎「やっぱり文庫が好き！」
8.26	書籍	ほぼ日手帳公式ガイドブック 2015 LIFE の BOOK／マガジンハウス　31人の LIFE の BOOK ＊インタビュー
9.14	ラジオ	CREADIO／J-WAVE　祖父江慎さんの"イチバン好きなデザイン」
9.23	雑誌	SPRiNG 11月号／宝島社　憧れピープル20人の本棚見せて！ブックデザイナー祖父江慎さんの並べてみたくなる本棚
9.25	冊子	「銀座目利き百貨店 3」カタログ／日本デザインコミッティー　ソブ書林「南総里見八犬伝」＊出品、推薦文
9.26	雑誌	イラストレーション別冊 谷川俊太郎 詩と絵本の世界／玄光社　＊「かないくん」制作風景
9.27	新聞	朝日新聞／朝日新聞社 フロントランナー 自由奔放に本のカタチ探る ＊「心」制作時インタビュー
9.27	TV	夏目と右腕 #38／テレビ朝日「人気作家」の右腕 ブックデザイナー 祖父江慎
10.13	雑誌	AERA No.44／朝日新聞出版　漱石を味わう
10.25	雑誌	デザインのひきだし 23／グラフィック社　祖父江慎の実験だもの。適当？ ぐちゃぐちゃ?? いいかげんに折るだけじゃなくそれを製本した「いいかげん製本」に挑戦だ！　デザインのひきだし 23 BOOK in BOOK／グラフィック社　祖父江慎＋cozfish のすごい製本図鑑 ＊『神のちから』、『GOGOモンスター』、『どすこい』他、全4冊
12.5	雑誌	Casa BRUTUS 特別編集 読み継ぐべき絵本の名作 200／マガジンハウス　2015年、ミッフィーが生まれて60年です。＊「誕生60周年記念 ミッフィー展」についてのコメント

2015

日付	種別	内容
1.4	ラジオ	CREADIO／J-WAVE　新年最初のお客様は…祖父江慎さん！
1.15	書籍	単色×単色のデザイン／パイ インターナショナル　『UMEZZ PERFECTION!『14歳』(全4巻)』、『コーポレート・ファイナンス 第10版(上・下)』
1.17	雑誌	イラストレーション3月号／玄光社　1980〜90年代を取り以いた伝説の漫画家 岡崎京子の人級爆笑展
2.25	雑誌	芸術新潮 2015年3月号／新潮社　岡崎京子 少女マンガの越境者『岡崎京子展 戦場のガールズ・ライフ』展覧会レビュー
2.25	雑誌	デザインのひきだし 24／グラフィック社　祖父江慎の実験だもの。盛り上がりニスと箔押しが版をつくらないでできないか。スペシャルオンデマンド加工機に挑戦！
2.28	雑誌	みんなのミシマガジン 2015年2月号／ミシマ社　「ネコリンピック」総力特集 えほんっておもしろい!の巻。造本裏話編 じつはこんな仕掛けがあります ＊インタビュー
3.1	雑誌	ユリイカ3月号 特集 クフムポン／青土社　新しいアルバムの夢 ＊マンガ
3.6	雑誌	ダ・ヴィンチ3月号／メディアファクトリー　今月のこの本にひとめ惚れ 秋山さんのひとめ惚れ「東京藝大物語」
3.18	新聞	読売新聞／読売新聞社 イマ推しい！カルチャー 漫画家・岡崎京子に溺れる『岡崎京子展 戦場のガールズ・ライフ』展覧会レビュー、コメント
3.20	冊子	新しいリベラルアーツのためのノックリスト／リブロ池袋本店、リブロ福岡天神店　漱石 ＊コメント
4.12	ラジオ	GROWING REED／J-WAVE「10th Anniversary Vol.2」＊電話出演
4.14	新聞	朝日新聞／朝日新聞社「誕生60周年記念 ミッフィー展」＊コメント
4.20	雑誌	AERA No.18／朝日新聞出版　誕生60周年ミッフィーが愛される理由 子ども目線の最強キャラ ＊「誕生60周年記念 ミッフィー展」についてのコメント
4.23	雑誌	イラストノート No.34／誠文堂新光社　第16回ノート展 ＊審査員
4.27	TV	プレミアの巣窟／フジテレビ「誕生60周年記念 ミッフィー展」について
5.1	雑誌	本の雑誌 2015年5月号／本の雑誌社　本棚が見たい！5月の書斎・祖父江慎
5.2	図録	没後99年 夏目漱石──漱石山房の日々／北九州市立文学館　＊『心』
5.12	雑誌	GINZA ISSUE 216／マガジンハウス　男たちの「俺のカワイイ図鑑」＊モロッコ産の三葉虫の化石
5.28	雑誌	装苑 2015年7月号／文化出版局 SO-EN JAM・BOOK ＊「不思議の国のアリス」　装苑 2015年7月号／文化出版局　第89回装苑賞公開審査会 ＊ゲスト米場者アンケート
5.25	書籍	世界は終わりそうにない／中央公論新社　鼎談 角田光代×坪内祐三×祖父江慎「やっぱり文庫が好き！」＊『考える人』No.49 の再録
6.5	雑誌	MdN 2015年7月号／エムディエヌコーポレーション　コラム ひらがなの形で辿る 明朝体の系譜まるわかり！
6.10	雑誌	アイデア 370／誠文堂新光社 Information & Book ＊『不思議の国のアリス』
6.25	雑誌	デザインのひきだし 25／グラフィック社　祖父江慎の実験だもの。オフセット印刷でRGB3色掛け合わせのブラックライト印刷に挑戦！
7.17	ラジオ	香山リカのココロの美容液／日本放送協会
8.23	ラジオ	CREADIO／J-WAVE　オバケのQ太郎 30年ぶり新装丁！手がけたのは祖父江慎さん！
8.24	書籍	ほぼ日手帳公式ガイドブック 2016 LIFE の BOOK／マガジンハウス「WEEKS 岡崎京子 リバース・エッジ」＊インタビュー
8.31	冊子	日新 Vol.400／廣済堂　ノックフイト印刷が実現させる、サプライズな表現の世界 ＊インタビュー
9.6	雑誌	ダ・ヴィンチ9月号／メディアファクトリー　今月のこの本にひとめ惚れ ダ・ヴィンチのひとめ惚れ『心』、『渡部雄吾写真集 張り込み日記』
9.10	雑誌	アイデア 371／誠文堂新光社　日本のグラフィックデザイン史 1990-2014 トークイベント ブックデザイン＆タイポグラフィ篇 恵野公一×川名潤×2015年4月25日 Earth & Salt(恵比寿)にて収録
9.16	書籍	良いコミックデザイン バイ インターナショナル ＊『ぼおるぺん古事記』、『14歳』、『GOGOモンスター』、『おかゆネコ』、『月とほんこ』
9.25	書籍	装丁デザインのアイデア！ 実例で学ぶ!! 本の表紙のデザインテクニック─アナログデジタル ＊『本の本』、『人はなぜ「死んだ馬」に乗り続けるのか？』、『あの子の考えることは変。』、『怒れ！慣れ！』、『北緯14度』、『ビッグの終焉』
9.25	書籍	グラフィックトライアル クリエイターとプリンティングディレクターによる印刷表現への挑戦／凸版印刷　めざせ、トラブル！ ＊カレー印刷、キズ印刷、劣化印刷、シミ印刷、ムラ印刷実験工程
9.30	新聞	朝日新聞 別刷り特集 漱石の世界 1867-1916／朝日新聞社 アールヌーボー調、ストイック…字字の味わい 祖父江慎さんに聞く ＊漱石作品タイトル小カットについて
10.6	雑誌	ダ・ヴィンチ 10月号／メディアファクトリー　今月のこの本にひとめ惚れ 秋山さんのひとめ惚れ「あの日からの憂鬱」
10.8	雑誌	マッシュ vol.8／小学館　みんなのかわいいちゃん、見せてください！ ＊茹で干しホタルイカ
10.24	冊子	この本がすごい／代官山 蔦屋書店　＊『かないくん』、『ユージニア』、『銀河鉄道の夜』他、全40冊
10.25	雑誌	デザインのひきだし 26／グラフィック社　祖父江慎の実験だもの。オフセット印刷に新しい網点が登場。通称"ドーナツ網点"に挑戦だ！
10.26	書籍	合本 AERA の 1000 冊／朝日新聞出版　漱石を味わう ＊2014.10『AERA No.44』より
11.12	書籍	文字とタイポグラフィの地平／誠文堂新光社　ひらがな骨格ひょうほん(試作版)
11.25	雑誌	Typography ISSUE 08／グラフィック社　書体の使い方 祖父江慎さんの仕事から ＊『心』造本設計、インタビュー
11.25	図録	韓・日国交正常化50周年記念 Graphic Symphonia／National Museum of Modern and Contemporary Art, Korea　＊『ゲロゲロブースカ』
12.1	雑誌	ブレーン 1月号／宣伝会議　EDITORS CHECK BOOK『深夜百太郎 入口』、『深夜百太郎 出口』
12.25	書籍	わに師 書体デザイナーに聞く デザインの背骨・フォント選びと使い方のコツ／グラフィック社　＊2014.2『デザインのひきだし 21』特別付録より

2016

日付	種別	内容
1.6	雑誌	ダ・ヴィンチ1月号／メディアファクトリー BOOK OF THE YEAR 2015 小説ランキング ＊『營繍あるかや怪異譚』
1.28	雑誌	装苑 3月号／文化出版局 SO-EN JAM 祖父江慎＋コズフィッシュ展「ブックデザイ」ポスターの生まれ方 ＊展覧会についてのインタビュー
2.4	雑誌	週刊文春 2月4日号／文藝春秋　この人のスケジュール表はどのようにつくられるのか「祖父江慎＋コズフィッシュ展：ブックデザイ」についてのインタビュー

日付	種別	内容
5.1	冊子	はやぶる御玉杓子』(1983-84)
5.1	冊子	発見。角川文庫 夏の100冊／角川文庫　太宰治生誕100周年！太宰治×梅佳代×祖父江慎　最強コラボカバー ここに誕生！
5.3	雑誌	MOE 5月号／白泉社　ムーミン・コミックスと絵本 ＊コメント……「大人にとっても大切なマンガ」
6.5		デザインの現場 6月号／美術出版社　文字のつくり方　対談 祖父江慎×佐藤可士和
6.6	雑誌	ダ・ヴィンチ 6月号／メディアファクトリー　今月のこの本にひとめ惚れ ダ・ヴィンチのひとめ惚れ ポクラノSFシリーズ『海竜めざめる』『秒読み』『闘技場』
6.25	雑誌	デザインのひきだし 7／グラフィック社　製本加工はこまでできる！＊装丁道場『吾輩は猫である』『御題頂戴』『南極（人）』『漂流教室』『坊っちゃん文字組一〇一年』
7.??	冊子	FG ひろば Vol.141／富士フイルムグローバルグラフィックシステムズ　クリエイターズ・アイ
7.1	雑誌	イラストレーション 7月号／玄光社　ザ・チョイス第166回 ＊審査員
7.1	雑誌	+DESIGNING 8月号／毎日コミュニケーションズ　読みやすさって何だろう？ 対談 平野甲賀×祖父江慎　+DESIGNING 8月号／毎日コミュニケーションズ　書籍の文字組み、徹底解剖！＊『秒読み』『海竜めざめる』『本デアル』『闘技場』
7.17	書籍	コレクションブック／ピエ・ブックス　cozfish 祖父江慎さんの「恐竜のフィギュア」
8.1	雑誌	pen No.249／阪急コミュニケーションズ　プロが選ぶ、究極の1冊
9.1	雑誌	アイデア 336／誠文堂新光社　漫画・アニメ・ライトノベル文化のデザイン（後編）
9.20	冊子	ABCブックフェス 2009 音／青山ブックセンター　この本はほんとうにいい ＊『声の図鑑　蛙の合唱』紹介
10.??		PAPER'S No.33／竹尾　紙について話そう。対談 祖父江慎×有山達也
10.5		デザインの現場 10月号／美術出版社　これからの本のつくり方〈エディトリアルデザイナーが語る 本のこれから〉
10.25		デザインのひきだし 8／グラフィック社　祖父江慎の実験だもの。UV フレキソ印刷で盛り盛り多色刷りをしてみたい！
12.14		PLUS vol.18／PLUS 出版委員会　特集 変
12.20		別冊太陽／平凡社　100人の心に響いた絵本100 ＊『たいようオルガン』についてのコメント

2010

日付	種別	内容
1.10	雑誌	プリバリ印 vol.11／日本印刷技術協会　新春座談会 こんな紙メディアをつくりたい 太田克史×京極夏彦×祖父江慎×紺野慎一
1.25	雑誌	飛ぶ教室 20／光村図書出版　未来の荒井良二くんヘタイムカプセルを贈ろう！＊『たいようオルガン』スペシャルバージョン
2.1	雑誌	+DESIGNING 2月号／毎日コミュニケーションズ　100% ORANGE & よりみちパン！セ ＊コメント
		イラストノート No.13／誠文堂新光社　特集 本のイラストレーション 松尾たいこ ＊『奇想コレクション』シリーズ装画についてのコメント
2.6		素 創刊号／素編集室
2.25		デザインのひきだし 9／グラフィック社　祖父江慎の実験だもの。疑似透かしインキを使って透けちゃう印刷に挑戦！
2.27	冊子	第36回 宮崎県美術展／宮崎県立美術館　＊デザイン部門審査評
3.??		SPT 06／世田谷パブリックシアター　「子どもと演劇」＊アンケート
3.??	冊子	2010 年 CBLの会ブックカタログ／CBL の会 谷川俊太郎 アート絵本セット「しかけのえほん！？」
	雑誌	ブレーン 3月号／宣伝会議　CREATIVE NAVI：EDITORS CHECK「フランク・ブランゲィン展」＊ DM 他
		108 3月号／tricorlo 1000／考える連載 ノニータの写真響室＃4 ゲスト：祖父江慎
3.9	TV	COOL JAPAN／日本放送協会　＃112「木／Books」
3.10	書籍	デザインを構想する／左右社　＊インタビュー……「うっとり」と「だいたい」
3.17	冊子	NISSAN magazine SHIFT_／日産自動車 マーケティング本部　特集 先をも走るひと 気持ちを高めてくれるデザインが大切な理由
3.24	新聞	読売新聞／読売新聞社　＊「フランク・ブランゲィン展」についてのコメント
3.31	新聞	朝日新聞／朝日新聞社　うさこちゃん お色直し ＊新版「うさこちゃん」シリーズ紹介
4.??	書籍	あたまのなかにある公園。／東京糸井重里事務所　＊赤塚展にて
4.1	雑誌	美術手帖 4月号／美術出版社　ディック・ブルーナの謎 祖父江慎が語るブルーナ ＊インタビュー
4.9	新聞	朝日新聞／朝日新聞社　うさこちゃん、ちょい渋く ＊新版「うさこちゃん」シリーズ紹介
4.10	雑誌	アイデア 340／誠文堂新光社　うさこちゃんミッフィーをめぐる そぶえしんの しごと うさこちゃんグッズ、うさこフォントについて
		イラストレーション 5月号／玄光社　総力特集 絵本 後編 ディック・ブルーナの絵本原画と仕事 僕が愛するブルーナとうさこちゃん ＊インタビュー
5.1		pen No.266／阪急コミュニケーションズ　フランク・ブランゲィン 伝説の英国人画家――松方コレクション誕生の物語
5.3	雑誌	AERA No.20／朝日新聞出版　クリエイターたちに愛される理由 miffy Love, Love ＊インタビュー
5.9	新聞	朝日新聞／朝日新聞社　ひと うさこずフォントを作ったブックデザイナー
5.11		LIBERTINES No.1／太田出版　twitter 最終案内
5.24		AERA No.22／朝日新聞出版　文化 ＊コメント
6.5	雑誌	MdN 2010 年 7月号／エムディエヌコーポレーション　Twitter で定点観測！クリエイターのつぶやき
6.6		ダ・ヴィンチ 6月号／メディアファクトリー　こんげつのブックマーク「怖い」が、好き！
6.15	雑誌	pen No.269／阪急コミュニケーションズ　Q&A で学ぶ、デザインの教科書。＊『UMEZZ PERFECTION』
6.23	新聞	朝日新聞／朝日新聞社　いるよ友だち 扉の中 ＊「モケモケ」
6.25		デザインのひきだし 10／グラフィック社　祖父江慎の実験だもの。UV オフセットで盛り盛りやりすぎ印刷に挑戦！
		デザインのひきだし 10／グラフィック社　印刷・製本の限界に挑戦！UMEZZ PERFECTION! 大全 ＊制作過程
7.6		ダ・ヴィンチ 7月号／メディアファクトリー　今月のこの本にひとめ惚れ ダ・ヴィンチのひとめ惚れ『ゴーゴー・ミッフィー展 55 years with miffy』
7.6	雑誌	MdN 2010 年 8月号／エムディエヌコーポレーション　Twitter で定点観測！クリエイターのつぶやき
7.17	書籍	無名の頃／パイ インターナショナル　＊インタビュー……「いつも「わくわく」していたい」
7.24		朝日新聞 be on Saturday ／朝日新聞社　欧文書体を作り出す日本人 ＊小林章についてのコメント
7.25	書籍	装丁道場 28人がデザインする『吾輩は猫である』／グラフィック社　今に受け継ぐ『五葉スピリッツ』
7.26	冊子	ABC ブックフェス 2010 とぶ／青山ブックセンター　この本はほんとうにいい ＊『Night Visions: The secret Designs of Moths』紹介
7.31	ラジオ	CROSSOVER JAM／J-WAVE　CROSS_42：荒井良二×祖父江慎
8.1		+DESIGNING 8月号／毎日コミュニケーションズ　注目の新書体 秀英初号明朝 ＊コメント
8.6	雑誌	MdN 2010 年 9月号／エムディエヌコーポレーション　Twitter で定点観測！クリエイターのつぶやき
8.24		関西ファミリーWalker／角川マーケティング　ゴーゴー・ミッフィー展 ＊コメント
9.28		OZ plus 11 月号／スターツ出版　わたしのココロを育てる名言・格言 ＊よりみちパン！セについて
10.10		AERA Biz No.44 10月号／朝日新聞出版　経済誌をデザインから考える ＊インタビュー
10.25		デザインのひきだし 11／グラフィック社　祖父江慎の実験だもの。ホワイト透かし＋油透かしのダブル透かし印刷に挑戦！
11.??		いい人に会う 13号 2010秋／日本サムスン　漱石は優れたデザイナーだった ＊記事協力
12.1		美術手帖 2010年12月号／美術出版社　最新デザイン・キーワード 100
12.15		BRUTUS 12月15日号／マガジンハウス　人生を変えた一冊の写真集。＊『UFO 写真集① UFO と宇宙 コズモ別冊』75 ＊紹介

2011

日付	種別	内容
1.??	冊子	きのこのとも／きのこのとも本部　キノコのおもいで ＊マンガ
1.1	雑誌	イラストレーション 1月号／玄光社　絵本に挑む ＊「ことば観察にゅうもん」制作過程
		ダ・ヴィンチ 2月号／メディアファクトリー　今月のこの本にひとめ惚れ ダ・ヴィンチのひとめ惚れ『きのこ文学名作選』
1.11		秀英体生誕 100 年／大日本印刷　＊展示参加
1.11	書籍	バカ田大学 入学試験問題／講談社　＊卒業生からのメッセージ
		MdN 2011 年 3月号／エムディエヌコーポレーション　Twitter で定点観測！クリエイターのつぶやき
2.6	冊子	おしまいの32まい 文庫版／BCCKS ＊ミーム課題制作についてのコメント
2.6		おしまいの32まい ポストカードブック／BCCKS ＊ミーム課題制作についてのコメント
2.25	書籍	費用 vs 効果の高いしかけのあるデザイン Eye-Catching Graphics／パイ インターナショナル　＊おまけインタビュー……「デザインがデザイナーが『しかける』というよりは、そのものが勝手に『なっていってしまう』道筋のお手伝いをすることだって思ってますよ。」
		デザインのひきだし 12／グラフィック社　祖父江慎の実験だもの。新しい金銀の紙づくりに挑戦！
3.1	雑誌	イラストレーション 3月号／玄光社　装丁ベスト 2010 祖父江慎が選んだ5冊、祖父江慎の仕事ベスト5冊
		MdN 2011 年 4月号／エムディエヌコーポレーション　Twitter で定点観測！クリエイターのつぶやき
		ぴあ 4月28日号／ぴあ　赤塚不二夫の大特集なのだ！WE ♥ AKATSUKA WORLD
4.1	教科書	中学書写 一・二・三年／光村図書印刷　デザイナーと文字 ＊インタビュー
4.21	TV	鑑賞マニュアル 美の壺／日本放送協会　File：207「フォント」
4.28		ススめる！ぴあ 4月28日号／ぴあ　これでいいのだ！赤塚不二夫のモーレツ前向き人生訓 ワシに学ぶのだ
5.??	冊子	CREATIVE DESIGN CITY NAGOYA 2010／クリエイティブ・デザインシティ なごや推進事業実行委員会　＊審査員
5.13	冊子	GRAPHIC TRIAL 2011／凸版印刷　めざせ、トラブル！
6.??		筑紫書体、ファミリーへの展開／フォントワークス　筑紫書体使用例
6.4	TV	デザインあ／日本放送協会　デザインの人 ＃6：祖父江慎さん（ブックデザイナー）
		MdN 2011 年 7月号／エムディエヌコーポレーション　Twitter で定点観測！クリエイターのつぶやき
6.6		ダ・ヴィンチ 6月号／メディアファクトリー　今月のこの本にひとめ惚れ ひとめ惚れ大賞『未来ちゃん』
		ダ・ヴィンチ 6月号／メディアファクトリー　今月の絶対にはずせない！ プラチナ本『未来ちゃん』
6.15		BRUTUS 2011年7月1日号／マガジンハウス　娯楽のチカラ。祖父江慎×星野源×赤塚りえ子×赤塚不二夫
6.24	新聞	週刊 読書人／読書人　岡本太郎生誕 100 年記念講演 開催「岡本太郎 爆発対談」祖父江慎×椹木野衣×平野暁臣
6.6		ダ・ヴィンチ 6月号／メディアファクトリー　こんげつのブックマーク「怖い」が、好き！
6.25	雑誌	＊『岡本太郎 爆発大全』
6.25	雑誌	デザインのひきだし 13／グラフィック社　祖父江慎の実験だもの。オフセット印刷機で、見る角度によって色が変わるチェンジング加工に挑戦！
6.30	書籍	漫画・アニメ・ライトノベルのデザイン／誠文堂新光社　漫画×デザイン放談 ＊インタビュー『アウス』『瀕死のエッセイスト』『パパはニューギニア 1,2』『杉浦茂マンガ館 1〜5』『GOGO モンスター』『おそ松くん』『天才バカボン』『キャラ者 1〜3』他
7.1		BRUTUS 2011年7月15日号／マガジンハウス　SU-PREME BRUTUS
7.6		MdN 2011 年 8月号／エムディエヌコーポレーション　Twitter で定点観測！クリエイターのつぶやき
7.26		デザインノート No.38／誠文堂新光社　子どもと文字 複雑、だからこそ面白い 子どもの本と書体の奥深き関係 ＊インタビュー
8.5		HIBIKU clammbon Official Magazine vol.4／トロピカル　クラムボン be すばんができるまで ＊マンガ
		MdN 2011 年 9月号／エムディエヌコーポレーション　Twitter で定点観測！クリエイターのつぶやき
8.9	新聞	読売新聞 夕刊／読売新聞　アニメ界 40周年「ルパン三世」
8.23	ムック	miffy ミッフィーのほんとかばん／宝島社　ミッフィーへの手紙「うまくいかない うさこちゃん」＊寄稿
		ダ・ヴィンチ 9月号／メディアファクトリー　今月のこの本にひとめ惚れ ダ・ヴィンチのひとめ惚れ『うみべのまち 佐々木マキのマンガ 1967-81』
		MdN 2011 年 10月号／エムディエヌコーポレーション　Twitter で定点観測！クリエイターのつぶやき
9.26		miffy ミッフィーのほんとかばん／宝島社　うまくいかないうさこちゃん
10.1	冊子	月刊「こどものとも 0.1.2.」10月号 折り込みふろく 絵本のたのしみ／福音館書店　あのとき、この本 祖父江慎さんの "この本"＊『やっぱり おおかみ』紹介
10.6		MdN 2011 年 11月号／エムディエヌコーポレーション　Twitter で定点観測！クリエイターのつぶやき
10.8		PHP スペシャル 2011 年 11月号／PHP研究所「うまくいかない」ほうが人生はきっと楽しい ＊コメント
10.22		季刊 真夜中 No.15 2011 Early Winter／リトルモア　いちばんさいしょの ピノッキオ 作：カルロ・コッローディ／文・絵：祖父江慎
10.25		デザインのひきだし 14／グラフィック社　ニスでプラスアルファの表現！＊『新編 チョウはなぜ飛ぶか フォトブック版』
		デザインのひきだし 14／グラフィック社　加工した分、魅力的にしたい"表面加工でピッカピカ"な本 ＊『神の左手悪魔の右手』
		デザインのひきだし 14／グラフィック社　祖父江慎の実験だもの。折り機のタブー！？ 斜めにグチャっと「いいかげん折り」に挑戦！
10.26	冊子	B!e Vol.32／名古屋芸術大学アート＆デザインセンター　芸術一話 第8話 ヤングは夢中になりなはれ ＊寄稿
11.??		筑紫書体、ファミリーへの展開／フォントワークス　筑紫書体使用例
11.5	雑誌	MdN 2011 年 12月号／エムディエヌコーポレーション　Twitter で定点観測！クリエイターのつぶやき
12.6		MdN 2012 年 1月号／エムディエヌコーポレーション　Twitter で定点観測！クリエイターのつぶやき
12.6		ダ・ヴィンチ 12月号／メディアファクトリー　「ゴーストハント」シリーズ 装丁対談 いなだ詩穂×祖父江慎

2012

日付	種別	内容
1.5	雑誌	知日 書之国／凤凰出版社　＊インタビュー「言いまつがい。」「伝染るんです。」「どすこい」「殴るぞ」他
1.6		MdN 2012 年 2月号／エムディエヌコーポレーション　Twitter で定点観測！クリエイターのつぶやき
2.25		デザインのひきだし 15／グラフィック社　祖父江慎の実験だもの。オリジナルホログラム＋五色印刷！？ 今までなかった新しい表現「シンクログラム」に挑戦！
3.5	新聞	中日新聞／中日新聞社　こだわりの装丁 紙の質感伝える ＊コメント
3.6		MdN 2012 年 4月号／エムディエヌコーポレーション　Twitter で定点観測！クリエイターのつぶやき
5.7		MdN 2012 年 6月号／エムディエヌコーポレーション　Twitter で定点観測！クリエイターのつぶやき
5.25		この本読んで！2012年夏43号／出版文化産業振興財団　特集 世界中のみんなが大好き ディック・ブルーナとちいさなうさぎ／うさこずフォントの生みの親、祖父江慎さんに聞く、うさこちゃんトリビア 20
6.6		MdN 2012 年 7月号／エムディエヌコーポレーション　Twitter で定点観測！クリエイターのつぶやき
6.25		デザインのひきだし 16／グラフィック社　祖父江慎の実験だもの。くっきりエンボス＋箔を使った新加工「影押し」加工に挑戦！
7.1		MdN 2012 年 8月号／エムディエヌコーポレーション　Twitter で定点観測！クリエイターのつぶやき
7.6		BRUTUS 2012 年 7月15日号／マガジンハウス　HEROES ON THE MARCH! ＊インタビュー
8.4	雑誌	考える人 No.41／新潮社　笑いの達人 ＊コメント
8.6		ダ・ヴィンチ 8月号／メディアファクトリー　今月のこの本にひとめ惚れ ダ・ヴィンチのひとめ惚れ『七夜物語』（上・下）
		MdN 2012 年 9月号／エムディエヌコーポレーション　Twitter で定点観測！クリエイターのつぶやき
		MdN 2012 年 9月号／エムディエヌコーポレーション　書体と文字の現場から 01「新版 平坦な戦場でぼくらが生き延びること」岡崎京子論 ＊インタビュー：祖父江慎、鯰沼恵一
9.6		MdN 2012 年 10月号／エムディエヌコーポレーション　Twitter で定点観測！クリエイターのつぶやき
9.21	書籍	田中光とデザインの前後左右／フォイル　秩序とあいまいの混浴 ＊寄稿
10.1	雑誌	星座 no.63／かまくら春秋社　青春の一作「花物語」＊

日付	種別	内容
10.13	雑誌	季刊d/SIGN no.13／太田出版　新連載 フシギ表記のNIPPON語1◎カタカナが夢みた明朝の形
10.20	雑誌	季刊graphic/design 創刊2号／左右社　"星の王子さま"20冊の身体検査 並べてみよう 01
11.1	書籍	UMEZZ PERFECTION! 7 超!まことちゃん1／小学館　私のUMEZZ体験 マーゴッドちゃん!
12.3	新聞	産経新聞／産業経済新聞社　本の顔 ＊「ベリーショーツ」についてのインタビュー
12.4	書籍	レイアウトスタイルシリーズvol.4 扉のデザイン／ピエ・ブックス　interview 祖父江慎

2007

日付	種別	内容
1.1	雑誌	MdN 1月号／エムディエヌコーポレーション　装丁に学ぶ工夫とアイデア こだわりのブックデザイン ＊「新宿二丁目のますますほがらかな人々」「オーイ♥メメントモリ」「ぜっぽう」「銃とチョコレート」他
1.13	雑誌	DTPWORLD 1月号／ワークスコーポレーション　愛すべき"いらないもの"たち ＊対談：糸井重里、祖父江慎／「金の言いまつがい」「銀の言いまつがい」「ベリーショーツ」
1.20	TV	課外授業 ようこそ先輩／日本放送協会　「イヤ～ン」はステキ! ブックデザイナー祖父江慎 篇
1.25	雑誌	デザインのひきだし1／グラフィック社　祖父江慎さんのピカピカ表紙制作奮闘記! ＊「Relativision 空山基 原寸大作品集」「金の言いまつがい」「銀の言いまつがい」
2.11	書籍	デザインの本の本 THE BOOK ON DESIGN BOOKS／ピエ・ブックス　グラフィックデザイナー46人のリコメンド ＊「ウミウシガイドブック 沖縄・慶良間諸島の海から」紹介
2.25	ムック	DESIGN WORKS／成美堂出版　いま注目の4人のクリエイター デザインは生命力 ＊インタビュー……「カエルも日本語も生命力にあふれている」「コミュニケーションのあることが、生きていること」「どすこい」「猫目小僧1」「超!まことちゃん1」「伝染るんです」「カーテルの家」「ベリーショーツ」他
2.25	雑誌	季刊graphic/design 創刊3号／左右社　臼田捷治 グラフィックデザイン20年前といま──デザイナーのビルドゥングス・ロマン／季刊graphic/design 創刊3号／左右社　並べてみよう02 坊ちゃんの顔100年
3.??	書籍	特装 SPECIAL EFFECTS／AllRightsReserved　Seeing, Touching, Feeling ＊「ベリーショーツ」「金の言いまつがい」「銀の言いまつがい」「ひげのおいらん」ポスター、「どすこい（仮）」他
5.1	雑誌	イラストレーション5月号／玄光社　装幀とイラストレーション ＊「エハイク」「ショートカッツ」
5.1	雑誌	MOE 5月号／白泉社　世界であう絵本ナンバーワン、ブルーナ ブルーナマニア2 祖父江慎／大人読みブルーナ講座「同じこと」を続けることで、見えてくる「違う」＊インタビュー
5.18	書籍	僕の描き文字 平野甲賀／みすず書房　kouga HIRANO 対 shin SOBUE ＊「+DESIGNING」2006年創刊号より
6.1	雑誌	Real Design 6月号／枻出版社　「思わず買い」のブックガイド ブックデザイナーに聞く、ジャケ買い本の仕掛け ＊インタビュー……ブックデザインに一番必要なことは何ですか？「内容どおりの形におこすことです。」／Real Design 6月号／枻出版社　祖父江慎+cozfish祖父江慎が作品集でやりたかったこと
6.13	雑誌	DTPWORLD 6月号／ワークスコーポレーション　彼女たちがデザインする理由 20代の肖像 ＊佐藤亜沙美
6.25	雑誌	デザインのひきだし2／グラフィック社　第2特集 クラフト紙のAtoZ ＊「悲しみの航海」「もののふの記」／デザインのひきだし2／グラフィック社　佐藤直樹直撃「こんにちは!祖父江さん」誰もまだ、祖父江慎の本当のスゴさをわかってない! ＊インタビュー
6.26	書籍	TOKYO FIBER '07 SENSEWARE／制作：日本デザインセンター原デザイン研究所　Cutting-Free Jersey × Shin SOBUE ショーツ・イス
7.??	雑誌	東京視覚設計in／大雁出版基地　U1 Designer 設計師 祖父江慎×Cozfish
7.1	雑誌	Casa BRUTUS No.88／マガジンハウス　建築家、デザイナー……が選んだ好きなマンガBEST 55。装丁家・祖父江慎さんが「びっくりしちゃった!」マンガたち。
7.2	雑誌	mono マガジン No.564 7-2／ワールドフォトプレス　THE 12 STORIES TOKYO FM「Daily Planet」連動企画 12人のモノ語り・後編第十章 デザイン ＊インタビュー……「カバーデザインでできることは、エッセンスを凝縮した『ご挨拶』。」
8.??	書籍	市のロゴ／成華堂出版　水地中美術館ロゴ
8.27	雑誌	しかけのあるブックデザイン／グラフィック社　＊「超!まことちゃん1,2」「GOGOモンスター」「幻燈サーカス」「ベリーショーツ」「ひゃっっこちゃん」「ますむら」「透明人間の納屋」「伝染るんです」他
8.13	雑誌	DTPWORLD 8月号／ワークスコーポレーション　特集 コドモデザイン 祖父江慎さんが訪ねる絵本「ぐりとぐらの特別製版」＊インタビュー
8.??	書籍	DESIGNING DESIGN KENYA HARA／Lars Müller Publishers　HAPTIC Exhibition first held in Tokyo, Takeo PaperShow 2004 Awakening the Senses／Shin Sobue: Tadpole Coasters ＊原研哉作品集
9.??	冊子	ABC BOOKFES 2007 水景／青山ブックセンター　この本は本当にいい ＊「爬虫・両生類ビジュアルガイド ヤドクガエル」紹介
9.20	冊子	メトロミニッツ No.59／スターツ出版　写真家十文字美信がみた絶景街／林　祖父江慎さん（ブックデザイナー）の場合＊インタビュー「酒蜜 公園も。どこでも缶ビール。普段は見えていないことが見えてくるんです」
10.??	雑誌	季刊graphic/design 創刊4号／左右社　並べてみよう 連載2 ピノッキオの首吊りイラスト
10.25	雑誌	デザインのひきだし3／グラフィック社　第1特集 コドモに優しいおもしろ印刷・アイデア加工 1524円の書籍で凝りに凝った造本を実現した祖父江慎さんのヒミツ デザインのひきだし3／グラフィック社　祖父江慎さんがオペーク印刷に挑戦! ＊初回限定特別ふろく・オペーク印刷のさんぷるん
11.1	雑誌	編集会議 11月号／宣伝会議　特集 書店で目立つ! 表紙フォント使いの極意 CASE1 祖父江慎氏 ＊インタビュー
11.1	雑誌	PLUS vol.16／PLUS出版委員会　傍らにパン! セ＊よりみちパン!
11.20	雑誌	デザインがわかる No.2／ワールドフォトプレス　デザインって何だろう ＊インタビュー……「デザインがどんどんわからなくなっていく」
11.29	パンフ	Interchange Symposium of East Asian Book 2007 11.29-11.30／The Asian Imagination and Typography　＊韓国のブックフェスティバルでの講演
12.1	雑誌	日経Kids+ 12月号／日経BP社　interview 昔はこんな「ダメ」だった ＊「わからないことがわからないよね。でもそれが楽しかった。」
12.1	書籍	LOGO A LOT／ビー・エヌ・エヌ新社　＊「みんないいこだよ」「しんみみるく」「群像」「幽」「ダヨン」「アウト」他
12.7	TV	匠の肖像／テレビ東京　#88 ブックデザイナー 祖父江慎さん

2008

日付	種別	内容
??.??	書籍	COLOR IN GRAPHICS／Page One Publishing ＊ヒゲのおいらん
1.1	雑誌	STUDIO VOICE 1月号／INFASパブリケーションズ　2008年を創る20人のクリエイターたち! ブックデザイナー 祖父江慎 本をより一層面白くする! ＊インタビュー……「本は古くからあるのに、ネットより未来系だと思うんですよ」
1.6	雑誌	ダ・ヴィンチ1月号／メディアファクトリー　今月のいぶし銀 ＊「ゲロゲロブースカ」
2.1	パンフ	ocube volume141／リビング・デザインセンター　interview with expert かわいいをディスカッション!
2.3	TV	情熱大陸／TBS　ブックデザイナー 祖父江慎 ＊「深泥丘奇談」制作過程紹介
2.25	雑誌	デザインのひきだし6／グラフィック社　最新・オリジナルホログラム ＊コメント
2.27	書籍	デザイン年鑑 2008-2009／翔泳社　＊「超!まことちゃん1～3」「キャラ1～3」「ゲロゲロブースカ」「地中トーク」「三日月」
3.1	雑誌	+DESIGNING 3月号／毎日コミュニケーションズ　My Favorite Printer MICROLINE Pro 9800PS-X ＊インタビュー
3.7	冊子	Cue 11／早稲田大学Cue編集部　特集 本をよもう。祖父江さんに聞く、本のこと。
3.17	新聞	TOKYO HEAD LINE vol.349／ヘッドライン　Tokyo Culture ＊ツーランドットについてのインタビュー
3.29	書籍	本棚三昧／青山出版社　祖父江慎［ブックデザイナー］の本棚 ＊インタビュー
4.1	雑誌	クーヨン4月号／クレヨンハウス　この3人であかちゃんから絵本はじめます。対談 谷川俊太郎×祖父江慎×しりあがり寿
4.10	雑誌	みづゑ BOOK2 イラストレーションドリル／美術出版社　プロになる道 もこみちに挑戦 イラストレーターを起用するなら? アートディレクターに聞きました コズフィッシュ主宰 祖父江慎
4.25	書籍	鑑賞マニュアル 美の壺／日本放送協会　文豪の装丁 弐 ツツボ 挿絵に物語の神髄あり／時代を反映するさまざまな「坊っちゃん」
5.1	雑誌	イラストノート No.6／誠文堂新光社　第5回ノート展 ＊審査員
5.6	雑誌	ダ・ヴィンチ5月号／メディアファクトリー　今月のこの本にひとめ惚れ 秋山さんのひとめ惚れ「月刊 たくさんのふしぎ」＊親友ゅうちん
5.10	雑誌	coyote No.28 6月号／スイッチ・パブリッシング　最初の一歩 28「迷子好き」＊エッセイ
5.13	雑誌	DTPWORLD 5月号／ワークスコーポレーション　文字は語る 20 祖父江慎に聞く 読む文字の慣れと違和感 ＊インタビュー……「文字は慣れて読んでいる」
5.25	雑誌	デザインのひきだし5／グラフィック社　本づくりの匠たち 小口印刷／図書製本株式会社　＊「漂流教室」／デザインのひきだし5／グラフィック社　祖父江慎の実験だもの。偏光パールニスの付き合わせをしてみたい!！／デザインのひきだし5／グラフィック社　巻末特集 いい文字組みのために「目」を鍛えよ! 工藤強勝×駒井靖夫×祖父江慎×烏海修×李康座談会
6.1	雑誌	デザインノート No.19／誠文堂新光社　探る! タイポグラフィ 文字とこうして友だちになった ＊インタビュー……「明朝体って、おばけかも」
6.2	パネル	パネル展示／王子製紙　紙ソ好きキッズ! ★OKブリザド工場見学企画展用インタビュー（春日井工場にて6月23日より3ヶ月間開催）
7.1	雑誌	月刊「ちいさなかがくのとも」7月号「まほうのコップ」折り込みふろく 絵本のたのしみ／福音館書店　ちいさなふしぎまど 第4回 祖父江慎さん その1「気持ちが悪いと言う前に」
7.1	雑誌	+DESIGNING 7月号／毎日コミュニケーションズ　＊ノォントブック広告
7.17	TV	第4回 デザインの森／BSフジ
8.1	雑誌	Invitation／ぴあ　写真家、スタイリスト、ヘアメイク・アーティスト、デザイナー41人が選ぶ「美しい映画178本」＊「ピノッキオの冒険」(71) 紹介
8.1	冊子	月刊「ちいさなかがくのとも」8月号「あめだ あめだく わくわく」折り込みふろく 絵本のたのしみ／福音館書店　ちいさなふしぎまど 第5回 祖父江慎さん その2「かえるの恩返し」
8.1	雑誌	ブレーン8月号／宣伝会議　和文書体を学ぶ 美しい文字組みの基本 美しい文字組みは、書体を知ることから始まる ＊対談：祖父江慎、烏海修
8.1	雑誌	新建築8月号／新建築社　ふつりあいな世界に生まれる「かわいい」パワー＊エッセイ
8.1	パンフ	メディアはもっと楽しくなる!／図書印刷　case 1 深泥丘奇談 ＊イベント用パンフレット……「表も裏も始まりも終わりもない『ねじくれた佇まいの本』を作りたい」
8.1	冊子	大学出版 NO.75／有限責任中間法人大学出版部協会　装幀版、ナンセンスなフェティシズム ＊「金の言いまつがい」
8.5	雑誌	デザインの現場8月号／美術出版社　祖父江慎の色サンプリング 色に「うっとり」する力を育てよう ＊異世界への扉となる色、気持ちをリセットする色、日常感覚からスタートさせる色
8.6	雑誌	ダ・ヴィンチ8月号／メディアファクトリー　くしんみぶくろ〉の不思議な魅力 怪談はこわい? たのしい?
9.??	冊子	ABC BOOKFES 2008 からだ／青山ブックセンター　この本は本当にいい ＊「テルミ」紹介
9.??	冊子	PAPER'S 2008年秋号／竹尾　箔 ＊「村田金箔」紹介
9.??	図録	現代活字劇場 ネォ・アール・ヌーヴォー／プリンティング情報センター　＊大船起艦「カミノベンキ／カミノコウ」ポスター
9.1	雑誌	+DESIGNING 9月号／毎日コミュニケーションズ　イラストと色 祖父江慎もうっとり 100%ORANGE 七変化 ＊よりみちパン! セについて
9.1	雑誌	Mac People 9月号／アスキー・メディアワークス　In-Design コンファレンス 2008
9.25	冊子	名古屋芸術大学 後援情報／名古屋芸術大学後援会　名古屋芸術大学近況報告 デザイン学部 本当だ!
10.1	冊子	銀座百点 10 No.647／銀座百点会　「装丁家」という仕事 ブックデザインは進化する──＊対談：南伸坊、祖父江慎、吉田篤弘、吉田浩美
10.1	雑誌	新建築10月号／新建築社　「かわいい」の近くに潜む不気味な幾何学 ＊エッセイ
10.5	雑誌	デザインの現場10月号／美術出版社　Recomend! BOOK「じいちゃんくん」誕生の秘密 ＊対談：梅佳代、祖父江慎
10.11	冊子	名古屋芸大グループ通信 08 October 2008／名古屋芸術大学　News/topics デザイン学部 特別客員教授 祖父江慎先生のBook Design「本の中の文字、本の外の文字」特別講義
10.13	雑誌	DTPWORLD 10月号／ワークスコーポレーション　あなたの知らないマンガの世界 マンガ×デザイン×DTP 対談 祖父江慎×名久井直子／DTPWORLD 10月号／ワークスコーポレーション　読者を引き込むコミックデザイン・ギャラリー ＊「死化粧師」
10.25	雑誌	デザインのひきだし6／グラフィック社　祖父江慎の実験だもの。フレキソシルバーでキラキラな印刷をしてみたい!!／デザインのひきだし6／グラフィック社　巻末特集 安いのにステキな風合い 板紙の魅力
11.1	雑誌	イラストレーション11月号／玄光社　コンペ 装画を描くコンペティション Vol.7 審査結果発表 グランプリ：安藤貴祥子「蝉しぐれ」藤沢周平 著 装幀：祖父江慎 祖父江慎賞：君野可代子「ロリータ」ウラジーミル・ナボコフ 著 装幀：祖父江慎
11.1	雑誌	Mac People 11月号／アスキー・メディアワークス　People Watching 人気作家の著書の装丁を手がけるブックデザイナー 祖父江慎 ＊インタビュー……「本のストーリーによってどんどん似合うデザインが変わっていくんです」
11.1	雑誌	NILE'S NILE 11月号／ナイルスコミュニケーションズ　職人の品格 Vol.9
11.1	冊子	Tamabi Geisai 2008／多摩美術大学芸術祭実行委員会　インタビュー……「間違いはコミュニケーションを作るからね。」
11.15	雑誌	広告月報11月号／朝日新聞社　クリエイターの舞台 本が進化していく先をイメージする ＊インタビュー
12.1	雑誌	新建築12月号／新建築社　「かわいい」のきっかけ ドンピシャな"だいたい" ＊エッセイ
12.1	雑誌	アイデアノート12月号／凸版印刷　印刷表現の幅を拡げる「特殊印刷・加工」＊インタビュー……「指先から伝わる何かがある」
12.10	雑誌	Casa BRUTUS vol.105／マガジンハウス　ベスト・デザイン事典。＊「言いまつがい」「金の言いまつがい」
12.13	雑誌	DTPWORLD 12月号／ワークスコーポレーション　書体紹介 丸ゴシック体TB築地RG ＊「悪いこと」したら、どうなるの？

2009

日付	種別	内容
1.1	雑誌	編集会議1月号／宣伝会議　京極夏彦最新刊の装丁舞台裏 ＊インタビュー：祖父江慎、高木梓（集英社）
2.1	雑誌	新建築2月号／新建築社　停止した思考 さよなら、「かわいい」＊エッセイ
2.13	雑誌	DTP WORLD 2月号／ワークスコーポレーション　文字は語る 29 藤田重信さんに聞く いつまでも心に残る文字
2.20	雑誌	メトロミニッツ3月号／スターツ出版　今月も気持ちのままに書評「人生の寄り道」＊よりみちパン! セについて
2.28	書籍	KAWADE夢ムック 総特集 吉田戦車／河出書房新社　吉田戦車の舞台裏 うまくいかないという幸福 ＊寄稿
3.1	雑誌	+DESIGNING 3月号／毎日コミュニケーションズ　フォントブック 伝統・ファンシー 書体編 ＊広告
3.1	雑誌	Numero TOKYO 3月号／扶桑社　idea box from Shin Sobue ブックデザイナー祖父江慎の「カエル並べ」
3.1	冊子	青春と読書3月号／集英社　装丁の現場から ＊「南極（人）」「最後の冒険家」についてのインタビュー
3.1	冊子	風色光人!／OJI PAPER LIBRARY　OPL No.2 ＊コメント
3.7	冊子	第35回 宮崎県美術展／宮崎県立美術館　＊デザイン部門審査員
3.15	冊子	アルベット3月号／アスペクト　デザインのみなさんに聞く「売れる書体を考えよう」いそがしいところすみませんアンケート集
4.1	雑誌	ブレーン4月号／宣伝会議　TOKYO WORKER クリエイティブなオフィス訪問 VOL.116 コズフィッシュ
5.1	雑誌	アイデア334 別冊ふろく／誠文堂新光社　＊マンガ「ち

	リンティングディレクターたち 原稿のどこを見せたいのか、どうやって見せるのか	
8.13 雑誌	DTPWORLD 8月号／ワークスコーポレーション オシゴト拝見 ＊インタビュー……「何かが間違ってる、困ったことが起きた、そんなデザインが好き」	
	DTPWORLD 8月号／ワークスコーポレーション ストーリーと語らう文字組版 ＊絹版ディテール	
9.1 雑誌	イラストレーション 9月号／玄光社 祖父江慎の仕事 ブックデザインとは「コンニチハ」ですよ ＊インタビュー、対談：MAYA MAXX、祖父江慎	
9.1 雑誌	MdN 9月号／エムディエヌコーポレーション 手ざわりで魅せる、装いで読ませる ブックデザイン、という仕事。＊インタビュー	
11.1 雑誌	relax 11月号／マガジンハウス design いいデザインって？ ＊インタビュー……「デザインの良し悪しと自分の好き嫌いは別だと思う。」	
12.10 書籍	新デザインガイド 文字大全 雑誌・書籍・広告・パッケージ／美術出版社 文字を組む 本文組が生み出す本のキャラクター	
12.15 会員誌	Link Club Newsletter 1/2／リンククラブ デジタル文化未来論 ＊インタビュー……「デザインであれも言いたい、これも言いたいと欲ばると、結局なしも言っていないのと同じで、なにも伝わらなくなってしまうんです」	
2003		
1.6 雑誌	ダ・ヴィンチ 1月号／メディアファクトリー 今月のこの本にひとめ惚れ ダ・ヴィンチのひとめ惚れ 『塵よみがえり』	
2.25 ネット	ほぼ日刊イトイ新聞／ほぼ日刊イトイ新聞 男はどこへ行った？「ほぼ日刊イトイ新聞」緊急男座談会 ＊糸井重里、しりあがり寿、祖父江慎、田中宏和、柳瀬博一	
3.10	Invitation 創刊号／ぴあ 日本のクリエイター 102人が選ぶ、人生ベストワン CD100 枚	
3.10 書籍	この絵本が好き！ わたしのベスト絵本／平凡社 ＊アンケート	
4.6	ダ・ヴィンチ 4月号／メディアファクトリー あなたを絵本好きにする、「こころ系」キャラたち『チェブラーシカ』の破壊的な魅力を緊急検証！ ＊インタビュー：吉田久美子（チェブラーシカジャパン）、祖父江慎、芥陽子	
5.1 雑誌	LIVING DESIGN 5月号／リビング・デザインセンター 暮らしを楽しむフィフスエレメント A HAPPY LIFE WITH ART BOOK ＊インタビュー……「伝えたい"気持ち"が重要なんです」	
7.1	イラストレーション 7月号／玄光社 マンガの底力 マンガ家が描くイラストレーションはなぜ強いのか ＊しりあがり寿についてのコメント	
7.10 書籍	太陽レクチャー・ブック 001／平凡社 グラフィックデザイナーの仕事 ＊インタビュー……ブック・デザインとは？「本の内容に合う形をこの世に降ろしてくる巫女さんみたいな仕事」	
8.1	AXIS 104／アクシス ＊オトキノコ	
8.13 雑誌	DTPWORLD 8月号／ワークスコーポレーション 造本の探検 15 ＊『スーパー 0 くん』	
9.1 雑誌	MOE 9月号／白泉社 ディック・ブルーナ MOE 誌上展へようこそ！ ちょっとクイズです「ミッフィーはどこ？」ブック探検記	
9.6	ダ・ヴィンチ 9月号／メディアファクトリー きっとあなたの宝物になる。大人も魅了するジュヴナイル『ミステリーランド』創刊！ ＊インタビュー：祖父江慎、阿部聡……「本の喜びを伝えたい」	
9.22 冊子	文字は語る／モリサワ 明朝体を知る プロのこだわり 書籍編 ＊インタビュー……「文字にうっとり」それが大事！	
9.29 ネット	Mammo TV／古藤事務所 今週のインタビュー ＊インタビュー……「うわの空がちょうどいい」	
10.6	ダ・ヴィンチ 10月号／メディアファクトリー 今月のこの本にひとめ惚れ 糸井さんのひとめ惚れ『私のワインは体から出て来るの』	
10.26 書籍	DTPWORLD 別冊 BOOK DESIGN Vol.1／ワークスコーポレーション 「五感、触感を刺激する本！」未曾有のアイデアで読者を圧倒する、祖父江慎のブックデザイン剛速球	
2004		
1.13 雑誌	DTPWORLD 1月号／ワークスコーポレーション クリエイターの書棚拝見！ 装幀家 祖父江慎さん ＊インタビュー……「時代と出版社ごとの版面を楽しむ」	
2.1 雑誌	季刊 d/SIGN no.6／太田出版 ブックデザインの現場から ＊インタビュー	
2.17 ネット	ほぼ日刊イトイ新聞／ほぼ日刊イトイ新聞 あのへんな本をつくった人たち	
2.29	ブックカバー・コレクション／ピエ・ブックス ＊『ひいびい・じいびい』『ア○ス』『ドーナッツ！マイポーゾウにのる。』『幻燈サーカス』	
4.5	デザインの現場 4月号／美術出版社 タイポグラフィの学び方 祖父江慎の学び方 ＊インタビュー……「まず、ストレートに味わう」	
5.28 雑誌	都心に住む vol.17／リクルート 仕事場探訪譚 クリエイターの都心のホームオフィスを訪ねる	
7.23 雑誌	季刊 d/SIGN no.8／太田出版 原寸！『坊っちやん』本文組 100 年	
8.13 雑誌	DTPWORLD 8月号／ワークスコーポレーション デザインの裏側 祖父江慎『山田シリーズ』	
8.30 ネット	クリエイターズ・カフェ／クリエイターズ・カフェ ＊インタビュー……「時間をかけると絵が死んでしまう」	
8.30 ネット	クリエイターズファイル vol. 20, vol.21／凸版印刷 祖父江流造本術 ＊インタビュー……「テキストや言葉に形を与える喜び」	
8.31 書籍	私が 1 ばん好きな絵本 改訂版 100 人が選んだ絵本／マーブルトロン 絵と文字の形で味わう絵本	
9.1	relax 9月号／マガジンハウス 読書 古書店で思わず出会う、嬉しい本。	
9.1 雑誌	美術手帖 9月号／美術出版社 「地中美術館」のグラフィックデザイン グラフィックデザイナー祖父江慎さん	

	の話 ＊ロゴ制作についてのインタビュー	
9.10 雑誌	本とコンピュータ 第 2 期 13号／トランスアート 19 人にきく「本」のために「コンピュータ」はなにができたか ＊コメント……「テキストのための優秀な助産婦」	
9.30 書籍	HAPTIC 五感の覚醒／朝日新聞社 オタマジャクシコースター、竹尾、原研哉＋日本デザインセンター原デザイン研究所	
10.1	編集会議 10月号／宣伝会議 明日のホープ 師匠・祖父江慎氏から柳谷伝氏、芥氏へ 柳谷志有、芥陽子	
11.6	ダ・ヴィンチ 11月号／メディアファクトリー 今月のこの本にひとめ惚れ ひとめ惚れ大賞『喜劇新思想大系 完全版 上・下』	
11.13 雑誌	DTPWORLD 11月号／ワークスコーポレーション 書体探訪 達人に聞く。＊インタビュー……「本文書体や本文組みの知識がないと、とっかかりにくい時代になっちゃいましたね。」	
12.1	季刊 d/SIGN no.9／太田出版 特集［デザインの発想］方法の深部へ 数の神さま	
12.1	pen 12月 1日号／阪急コミュニケーションズ いま注目すべき、日本の個性派たち。育つ本から瀕死の本まで、面倒みます。	
12.10	Design News No.268／日本産業デザイン振興会 ブックデザインの「こんにちは」祖父江慎のデザインアプローチ ＊インタビュー	
12.21	デザインアイデア見本帳／エムディエヌコーポレーション 文字による表現手法と効果 ＊『TOKIO』T シャツ、『海印の馬』ポスター	
2005		
??.?? 冊子	Designer's Step Up Book 環境移行の手引き／アップルコンピュータ、アドビシステムズ、モリサワ OpenTypeフォントを活用しているクリエイター 祖父江慎さんの場合	
1.10 書籍	このマンガを読め！ 2005／フリースタイル マンガ中毒者たちのベスト 5 ＊アンケート	
2.8	知恵の実のことば ほぼ日刊イトイ新聞語録／糸井重里／ぴあ ＊コメント……「いいかげんにやっていい感じにしあがると、いい感じなんです」	
2.20 書籍	新・東京の仕事場 木内昇／平凡社 住居＋アトリエ 進化系新種	
3.1	ブレーン 3月号／宣伝会議 文字の話・1 大日本タイポ組合、祖父江慎さんに文字の話を聞きに行く ＊インタビュー、聞き手：大日本タイポ組合（塚田哲也、秀親）	
3.6	ダ・ヴィンチ 3月号／メディアファクトリー 作家が愛した装幀家 夢枕獏×祖父江慎『シナン（上・下）』	
5.1 冊子	［COLOR IN LIVE］．TAKEO PAPER SHOW 2005／竹尾［COLOR＋S］．箔分解 ヒゲのおいらん ＊祖父江慎、村田金箔、凸版印刷	
5.1	アイデア 310／誠文堂新光社 大特集 日本のタイポグラフィ 1995-2005 ＊「平坦な戦場でぼくらが生き延びること 岡崎京子論」、「どすこい（仮）」「新千年図像晩会」、「ユージニア」、「壺王 つぼのおおきみ」ポスター	
5.1	イラストレーション 5月号／玄光社 気鋭の装幀家が選ぶ「新人」18 ＊インタビュー……「どんな人の、どんな風にしてここまでこの絵を描いているのかを知りたい」	
5.1	絵本工房 Pooka Vol.10／学習研究社 かわいい絵本 ＊インタビュー……「あいまいな安心感」	
5.1	文藝 第 44 巻／河出書房新社 特集・しりあがり寿 多摩美漫研発熱島！？ マンガ道 ＊対談：しりあがり寿、祖父江慎	
5.13	DTPWORLD 5月号／ワークスコーポレーション クリエイターのアイデアにまつわる場所と道具／身の回りの書籍 ＊インタビュー	
5.23 書籍	モダン古書案内 改訂版／マーブルトロン 文字と紙とであじわう古書のよろこび	
7.6	ダ・ヴィンチ 7月号／メディアファクトリー 今月のこの本にひとめ惚れ ひとめ惚れ大賞『ミヤザワケンジ・グレーテストヒッツ』	
7.24	ダ・ヴィンチ 8月号増刊／メディアファクトリー 幽 vol. 3「新耳袋」ゆかりの著名人 100 名が選ぶ誌上百物語	
8.1	星星峡 No.91／幻冬舎 今月、清水良典が読ませたい本 ＊『ミヤザワケンジ・グレーテストヒッツ』書評	
8.1	アイ・フィール 読書風景 No.33／紀伊國屋書店 言葉たちの誘惑 ─辞書、事典を読む楽しみ─	
8.15 新聞	毎日中学生新聞／毎日新聞 プロの仕事場	
9.4 新聞	読売新聞 朝刊／読売新聞社 本よみうり堂 著者来店 ＊しりあがり寿、祖父江慎『オヤジ国憲法でいこう！』について	
9.19 書籍	東京 TDC 年鑑 2005／トランスアート ＊「字踊り文庫」についてのコメント	
9.19	産経新聞／産業経済新聞社 著者に聞きたい『オヤジ国憲法でいこう！』しりあがり寿、祖父江慎	
9.25 書籍	赤塚不二夫のおコトバ／二見書房 赤塚不二夫の『忘れられない発言』	
9.26 新聞	読売新聞 朝刊／読売新聞社 どれどれどれ 読売イベントのページ ＊インタビュー	
10.1	デザインの現場／誠文堂新光社 アートディレクターが魅せる「紙」五感すべてに訴えかける異形のブックデザイン ＊インタビュー	
10.5	ダ・ヴィンチ 10月号／メディアファクトリー 本の魅力を引き出すブックデザイン 状況に応じて、進化する佇まい ＊インタビュー	
10.6	ダ・ヴィンチ 10月号／メディアファクトリー 今月のこの本にひとめ惚れ 糸井さんのひとめ惚れ『歯ぎしり球頭』	
10.11	季刊 d/SIGN no.11／太田出版 デザイン生態学 紙上進化する恐竜たち	
10.11 新聞	産経新聞／産業経済新聞社 本の顔『ミステリーランド』シリーズ ＊コメント……「プレゼントされてうれしい本を」	
11.1 雑誌	AEKA DESIGN ニッポンのデザイナー 100 人／朝日新聞社 アートディレクター ＊インタビュー……「笑いと感動をもたらした「しかけ」	

11.1	Mac fan 11月号／毎日コミュニケーションズ 林檎職人 ＊インタビュー	
11.9	公募ガイド 11月号／公募ガイド社 目指す君へプロを目指している人への著名人からのエール	
11.18 ネット	ほぼ日刊イトイ新聞／ほぼ日刊イトイ新聞 ヘンなことばっかりやってます！ 祖父江慎＋cozfish 展／「祖父江慎＋cozfish 展」レビュー	
12.1	GQ JAPAN 12月号／コンデナスト・ジャパン DESIGN 本という生命体に、謎のオーラを吹き込むブックデザイン。＊インタビュー	
12.6	ダ・ヴィンチ 12月号／メディアファクトリー みんな大好き！ 生い立ちからトリビアまで、スナフキン徹底解析 ＊コメント	
2006		
1.?? 冊子	筑紫書体、ファミリーへの展開／フォントワークス 筑紫書体使用例	
1.15	印刷雑誌 1月号／印刷学会出版部 印刷の技術と文化にふれる ＊「祖父江慎＋cozfish 展」について	
1.20 CD-	CINRA MAGAZINE／CINRA 超ロングインタビュー ＊インタビュー……「アンバランスな方がコミュニケーションしやすいんですよ」	
1.25 書籍	レイアウトシリーズ別冊 帯のデザイン／ピエ・ブックス ＊インタビュー	
2.?? 冊子	オブス デザインスクール オブスプレス／オブス デザインファクトリー×オブス デザインスクール これからモノづくりに携わっていく人たちへ ＊コメント	
3.9 教科書	高校美術 1／日本文教出版 素材と感覚 ＊オタマジャクシコースター	
3.24	＋skill／平凡社 祖父江慎＋村田金箔＋凸版印刷 対談 2 箔による写真表現 ＊インタビュー：祖父江慎、松村利夫（村田金箔）、島田裕司	
3.27	BOOK DESIGN 復刻版／ワークスコーポレーション 未曾有のアイデアで読者を圧倒する、祖父江慎のブックデザイン剛速球 ＊ 2003.10「DTP WORLD 別冊 BOOK DESIGN Vol.1」の再録	
4.25 書籍	僕はこうしてデザイナーになった／グラフィック社 ＊インタビュー：立在和智によるデザイナー 10 人のインタビュー集	
5.?? 雑誌	芸术与设计 ART AND DESIGN 077／芸設社 Book Design Jugglery ＊北京のアート雑誌特集ページ	
5.??	2005 GRAPHIC DESIGN ANNUAL DNP ginza graphic gallery・ddd gallery／大日本印刷 ICC 部 ギンザ・グラフィック・ギャラリー 2005 Novemer 4-26 Shin Sobue + cozfish	
5.1	Casa BRUTUS NO.74／マガジンハウス NEXT 120 BOOKS TO READ THE CATALOGUE	
5.1	アイ・フィール 読書風景 No.36／紀伊國屋書店 私を呼んでやまない書店 あったらいいこんな本屋さん	
5.20 新聞	読売新聞 朝刊／読売新聞社 ブラド展 私の 1 点 ＊コメント……「味わえそうな瑞々しさ」	
6.1	芸術新潮 6月号／新潮社 my favorite things わたしのお気に入り 100 年を蒐める 夏目漱石『坊っちゃん』＊インタビュー	
6.5	mina／主婦の友社 人生道場 ─オトナ流─ ＊インタビュー……「今と明日のことを見て「うっとり」する。遠い未来のことは考えません」	
6.6	ダ・ヴィンチ 6月号／メディアファクトリー 今月のこの本にひとめ惚れ ダ・ヴィンチのひとめ惚れ『日本という国』	
6.14 書籍	D[di:]'s WORKS／マガジン・ファイブ ＊帯文……「D[di:]」の作品を見るたびにはじめて絵や文章に触れたときの心臓の鼓動がよみがえる。	
6.29	＋DESIGNING vol.1／毎日コミュニケーションズ 本と文字 ブックデザイン大解剖！書籍の文字組み大解剖！祖父江慎の本 VS 平野甲賀の本	
7.1	デザインノート No.7／誠文堂新光社 アートディレクターが魅せる「イラスト」ディレクション よりみちパン！セ ＊ 100％ORANGE についてのコメント	
7.6	ダ・ヴィンチ 7月号／メディアファクトリー ミステリーランド 大人も子どもも楽しめる本棚の宝物 ＊『銃とチョコレート』	
	ダ・ヴィンチ 7月号／メディアファクトリー 今月のこの本にひとめ惚れ 糸井さんのひとめ惚れ『ぜつぼう』	
7.7	ぼくのしょっぱいのゆめ／プチグラパブリッシング ＊インタビュー	
8.1	デザインノート No.8／誠文堂新光社 対談 祖父江慎×吉田松樹「この席だから本音を聞かせて」ブックデザイン "ここだけの話"	
	デザインノート No.8／誠文堂新光社 ある意味 Sobue Perfection！『UMEZZ PERFECTION!』の舞台裏 ＊造本プラン、制作過程	
8.28 書籍	Tokyo TDC, Vol.17-The Best in International Typography & Design／トランスアート	
9.1	月刊 IKKI 9月号／小学館 楳図かずおデビュー 50 周年記念企画──原色楳図鑑 VOL.12 ＊マーゴットヴァージン UMEZZ PERFECTION! 4「おろち」、5「恐怖 2」さしかえジャケット	
9.6	ダ・ヴィンチ 9月号／メディアファクトリー 天才・祖父江慎 嫌われブックデザイナーの一生 困ったブックデザイナー・祖父江慎に言いたい！	
9.13 雑誌	DTPWORLD 9月号／ワークスコーポレーション デザイナーに聞く 文字感覚の鍛え方 ＊インタビュー	
9.22 書籍	新撰 日本のタイポグラフィ／誠文堂新光社 ＊ 2005.5「アイデア 310」より	
10.?? 冊子	東京字体指導協曾展在香港 Tokyo Type Directors Club Exhibition in HongKong ／ Amazing Angle Design Consultants Limited Seminar Guest Speakers for Tokyo TDC in HK Exhibition 2006	
10.1	カエルグッズコレクション 1000／誠文堂新光社 ＊インタビュー	
10.6 ネット	Apple Pro／アップル アナログとデジタルが交錯する祖父江ワールド ＊インタビュー	

xlix

SOBUE SHIN + cozfish 1979〜2016 MEDIA LIST

〈掲載記事〉

発行年　種類　媒体名／発行所　タイトル ＊備考

1979
11.??　雑誌　アトリエ／アトリエ出版社　素描実習 鉛筆デッサン・正六面体の集合

1981
8.4　雑誌　遊 8/9月合併号／工作舎　LOCUS FOCUS［豊橋］ポップ・タオイストの日々 ＊座談会

1982
8.4　雑誌　遊 8月号／工作舎　トーキョー文字文字 集合する文字 ＊自身のスケジュール帳

1983
7.15　雑誌　フールズメイト7月号／フールズメイト　NAVEL PLANT FAMILY 贋植物家族 ＊雑誌内「HEAVEN」のページ（漫画）
5.〜 84.4　雑誌　ペリカン・クラブ 5, 10-12, 1-4月号／21世紀社　ちはやぶる御玉杓子 1〜8 ＊漫画連載
7.1　雑誌　コベル 21 7, 8月号／公文教育研究センター（くもん出版）サイエンス・ポスター 恐竜大図鑑／夏休みお楽しみ工作（歩く怪鳥 USO、モーターで動くシャクトリ君、海の不思議びっくり大事典）＊イラスト

1984
7.1　冊子　Mo-Mo 創刊号／詩の小路　そどかれしんとそだかれしん ＊漫画
1984頃　雑誌　月刊ログイン／アスキー　ログインの明るい映画館 ＊イラスト

1987
6.〜 88.10　雑誌　PCマガジン／ラッセル社 ＊イラスト

1989
5.1　雑誌　月間カドカワ 5月号／角川書店　色付き壁新聞 月刊アッコちゃん 名前について考える ＊祖父江慎、木庭貴信

1991
3.1　雑誌　流行通信 Homme 3月号／INFAS パブリケーションズ　乱丁のオン・パレードを繰り広げた本がベストセラーになる。この衝撃的事実。＊「伝染るんです。」
3.1　雑誌　武術 季刊冬号／福昌堂　WUSHU EYES のページイラスト
9.13　雑誌　ほんぱろ '91年秋号／ハート・ブック＆メディア社　本の美学 ＊インタビュー……「法論に縛られないで時代と息をしながら装丁をしていきたい」

1992
??.??　ラジオ　さくらももこのオールナイトニッポン／ニッポン放送
5.1　雑誌　STUDIO VOICE 5月号／INFAS パブリケーションズ　70年代歌謡神話の足跡 私が目撃した 70'S シーン ＊ピーターについてのコメント

1993
5.1　雑誌　武術 季刊春号／福昌堂　WUSHU EYES のページイラスト
11.1　雑誌　イラストレーション 11月号／玄光社　デザイン事務所訪問 ＊インタビュー
12.20　冊子　QT 写研 No.85／写研　デザイナーズ・アイ 瞬視のコミュニケーション

1994
2.17　雑誌　自由時間 No.73／マガジンハウス　自己と他者 自分のことは、人にどう見えているか ＊しりあがり寿についてのコメント
5.1　雑誌　Do Book 5月号／日本出版販売　本の美学 祖父江慎氏の装幀 ＊杉浦茂によるコメント
7.1　雑誌　まんがシャレダ！！7月号／ぶんか社　多摩美大漫研同期生スペシャル対談 ＊対談：しゅりんぷ小林、喜国雅彦、しりあがり寿、祖父江慎
9.15　雑誌　BRUTUS 9月15日号／マガジンハウス　GRAPHIC VIBRATION 勝手に TV 広告 2 ＊イラスト：高野聖-ナ

1995
1.15　雑誌　BRUTUS 1月15日号／マガジンハウス　アラーキーのネイキッド・ヌード塾 ＊講師：荒木経惟、モデル：三浦綺音、生徒：竹中直人、梅垣義明、永瀬正敏、祖父江慎、祐真朋樹
3.6　雑誌　ダ・ヴィンチ 3月号／メディアファクトリー　今月の装丁大賞 宇佐見英治自選随筆集『樹と詩人』宇佐見英治 ＊コメント……「可能なかぎりデザインでない装丁が理想なんです。」
4.1　雑誌　Do Book 4月号／日本出版販売　本の美学 木庭貴信氏の装幀 ＊南條竹則によるコメント
4.1　雑誌　STUDIO VOICE 4月号／INFAS パブリケーションズ　クリエイターが語るフルクサスの現代性

1996
1.1　雑誌　波 1月号／新潮社　それいけ！しりあがりさん
2.6　雑誌　ダ・ヴィンチ 2月号／メディアファクトリー　今月の装丁大賞『夢の痕跡』荒俣宏 ＊コメント……「本の仕事は好きなので、できればのんびりやりたいです。」
3.1　雑誌　頂智 3月号／筑摩書房　デザイナーの欲望が暴走する店舗計画 ＊インタビュー
9.25　書籍　フロリダマナティの優雅なくらし／筑摩書房 ＊著者：川端裕人、イラスト：祖父江慎
10.5　雑誌　デザインの現場 10月号／美術出版社　MUSIC MIX
11.20　冊子　たて組ヨコ組 第47号／モリサワ　DTP の表現とその戦略 5 ＊インタビュー……「効率を上げようとは思わない、思う存分駄目や無駄を楽しむ」

1997
5.19　冊子　平成九年度 講談社出版文化賞／講談社　第二十八回ブックデザイン賞『杉浦茂マンガ館（全5巻）』＊受賞コメント
6.1　雑誌　Esquire 日本版 6月号／エスクァイア マガジン ジャパン　My Memorable Present 主よりデカい顔したわが家の守り神。
8.5　雑誌　デザインの現場 8月号／美術出版社　ブックデザインの仕事場 祖父江慎 ＊インタビュー
10.5　雑誌　通販生活 No.180／カタログハウス　＊イトリキカレー パッケージデザイン：糸井重里、祖父江慎

1998
1.4　雑誌　日経エンタテインメント！1月号／日経 BP 社　マンガ界・仕事人インタビュー デザイナー・祖父江慎――マンガをカッコよくしたのはこの人 ＊インタビュー
4.1　雑誌　STUDIO VOICE 4月号／インファス　クリエイターが語るフルクサスの現代性 クリエイターにとってフルクサスとは！＊コメント
7.1　雑誌　STUDIO VOICE 7月号／INFAS パブリケーションズ　村崎百郎＋木村重樹 電波兄弟の赤ちゃん泥棒 GO! GO! Baby crooks ＊祖父江慎、榎夫妻インタビュー
11.30　書籍　電波兄弟の赤ちゃん泥棒／河出書房新社　祖父江ひよりちゃんの巻 ＊著者：村崎百郎、木村重樹

1999
4.5　雑誌　デザインの現場 4月号／美術出版社　デザイン・トライアル！アートディレクションと制作現場の成功例 デザインの現場 4月号／美術出版社　デザイナー現場を行く！祖父江慎さん、製本の現場を見に行く
5.1　雑誌　イラストレーション 5月号／玄光社　ILLUSTRATION SCENE 装丁とイラストレーション ＊セレクター
7.10　書籍　新デザインガイド 本づくり大全 文字・レイアウト・造本・紙／美術出版社 ＊「デザインの現場」1997年6月号・8月号の再録
8.5　雑誌　デザインの現場 8月号／美術出版社　文字を組む。本文組が生み出す本のキャラクター ＊インタビュー……「文字を組むことは、"場所"をつくっていく作業と同じなんです」
11.1　雑誌　イラストレーション 11月号／玄光社　ザ・チョイス 第108回 ＊審査員
12.??　図録　「現代演劇ポスター展 1998」図録 現代演劇ポスターコレクション 1998.4〜1999.3／日本芸術文化振興会 ＊大駱駝艦『流婆 - Ryuba』ポスター
12.25　冊子　たて組ヨコ組 第53号／モリサワ　ヨイか、ワルイか、スポーツ紙のデザインパワー デザイナーへのインタビュー 2「デザイン」じゃなくて「整理」です！祖父江慎
12.31　書籍　ちびっこ広告図案帳 1965〜1969／オークラ出版 ＊帯文

2000
4.5　雑誌　デザインの現場 4月号／美術出版社　TAKEO PAPER SHOW 2000 RE DESIGN ＊小学 1 年国語教科書
4.19　書籍　株式会社竹尾 創立一〇〇周年記念 紙とデザイン 竹尾ファインペーパーの五〇年／竹尾　ソフティアンティーク 本文用紙の謎
4.25　書籍　RE DESIGN 日常の 21 世紀／編：竹尾, 企画＋構成：原研哉＋日本デザインセンター原デザイン研究所　小学一年生の国語教科書
5.??　書籍　DTP DESIGN NOW! 2000 No.2／ビー・エヌ・エヌ新社　本のデザイン、15人の"こだわり" 拝見 ＊インタビュー、『どすこい（仮）』……「本は将来的に、触れられるものとしての、五感のコミュニケーションツールとして、より『本』らしいものになっていく気がします」
5.1　雑誌　デジタルグラフィ 第10号／玄光社　クリエイター・クローズアップ ＊インタビュー……「文字のハンパな作り込みって、コトバの力が弱っちゃうし」
5.20　書籍　情報デザインシリーズ 5／角川書店　情報社会とコミュニケーション いろいろなブックデザイン 原稿内容をむきだしてみよう。＊インタビュー
8.5　雑誌　デザインの現場 8月号／美術出版社　印刷に差がつく製版のコツ デザイナー 10 人の製版ノウハウ ＊インタビュー、『EROGENE』『温泉ロマンス』『ももこのほほん絵日記』、「ビビカソ」CDジャケット

2001
3.12　ネット　ほぼ日刊イトイ新聞／ほぼ日刊イトイ新聞　本の装丁のことなんかを祖父江さんに訊く ＊インタビュー
4.1　雑誌　編集会議 4月創刊号／宣伝会議　第7回 糸井重里の Web 対談 糸井重里×祖父江慎
4.1　雑誌　AXIS 4月号／アクシス　特集「学び」のデザイン考 関係性を探る「学び」教科書づくりと教育 ＊座談会：東泉一郎、祖父江慎、黒川弘一
5.10　書籍　新デザインガイド 印刷大全 製版・印刷・製本・加工／美術出版社 ＊「デザインの現場」1999年4月・2000年8月号の再録
8.1　雑誌　一冊の本 8月号／朝日新聞社　本の楽しみ
8.22　雑誌　婦人公論 8月22日号／中央公論新社　婦人公論井戸端会議 父は娘を「猛愛」す ＊司会：糸井重里、ゲスト：神足裕司、祖父江慎
12.5　雑誌　デザインの現場 12月号／美術出版社　装幀異聞記 ＊臼田捷治による紹介……「造本の定法からの軽妙な逸脱」
12.15　雑誌　SWITCH 1月号／スイッチ・パブリッシング　book addicts 容姿端麗な書物たち

2002
3.6　雑誌　ダ・ヴィンチ 3月号／メディアファクトリー　今月のこの本にひとめ惚れ 秋山さんのひとめ惚れ『〇人』
3.28　書籍　モダン古書案内／マーブルトロン　文字と紙とであじわう古書のよろこび
4.1　ネット　ほぼ日刊イトイ新聞／ほぼ日刊イトイ新聞　世界よわいの会議 ＊ MAYA MAXX と祖父江慎らが「よわいこと」について考える会
4.15　雑誌　BRUTUS 4月15日号／マガジンハウス　コミックヒーローと生きてきました。＊コメント
5.1　雑誌　イラストレーション 5月号／玄光社　「ピノッキオの冒険」のブックイラスト大募集！
6.6　雑誌　ダ・ヴィンチ 6月号／メディアファクトリー　今月のこの本にひとめ惚れ ひとめ惚れ大賞『甘い恋のジャム』
7.1　雑誌　VOGUE NIPPON 7月号／日経コンデナスト　東京のTシャツ、今、こんなことになってます。東京のクリエイター 12 人がヴォーグのために、Tシャツをコラボデザインしてくれました。＊ T シャツデザイン：祖父江慎、MAYA MAXX
8.5　雑誌　デザインの現場 8月号／美術出版社　祖父江慎＋凄腕ブ

6.5★ JETS COMICS 陰陽師 玉手匣 5 岡野玲子（原案：夢枕獏）【A5・並製ソフト／236p】印刷・製本：図書印刷／版元：白泉社／2015.6.5 708 2266

6.25★ 京都 永楽屋400年／14世・細辻伊兵衛てぬぐいアート Tenugui Metamorphoses 14世・細辻伊兵衛（プロデュース：細辻久美子、岩手圭介、斉木ミラ（AR-TEMIRA））／企画構成：武田好史／撮影：所幸則】【194×363・無線綴じ／34p】印刷・製本：荒川印刷／版元：永楽屋 細辻伊兵衛商店／2015.6.25 ＊展覧会図録。819 2268

京都 永楽屋400年／14世・細辻伊兵衛てぬぐいアート Tenugui Metamorphoses フライヤー【A4・三つ折り】2269

7.15★ マジックミラー／さっちゃんのセクシーカレー 大森靖子（撮影：二宮ユーキ／イラスト：きむらももこ）【CD・中綴じ／12p】版元：エイベックス・ミュージック・クリエイティヴ／2015.7.15 820

7.29～★ てんとう虫コミックス オバケのQ太郎 1 藤子・F・不二雄、藤子不二雄Ⓐ【B6変（176×112）・並製ソフト／232p】印刷：三晃印刷／版元：小学館／2015.7.29 ＊カバー裏に印刷有り。底本は1969年の虫プロ版虫コミックス全12巻。藤子・F・不二雄さんと、藤子不二雄Ⓐさんの唯一の共著作品。以下、表記以外は全巻同データ。2274

てんとう虫コミックス オバケのQ太郎 2【240p】2275
てんとう虫コミックス オバケのQ太郎 3【248p】2015.9.2 2281
てんとう虫コミックス オバケのQ太郎 4【240p】2015.9.2 2282
てんとう虫コミックス オバケのQ太郎 5【228p】2015.10.3 2288
てんとう虫コミックス オバケのQ太郎 6【248p】2015.11.2 2291
てんとう虫コミックス オバケのQ太郎 7【248p】2015.12.2 2294
821

23〉
8.10★ 正しい保健体育 ポケット版 みうらじゅん【文庫／304p】印刷：図書印刷、製本：加藤製本／版元：文藝春秋／2015.8.10 822 2276

8.14★ Fragile Stars／勇気のシルエット 3B junior（撮影：川島小鳥）【CD・中綴じ／16p】版元：スターダストプロモーション／2015.8.14 823 2277

8.26★ あしたのジョー＋エースをねらえ！＋アタックNo.1＋巨人の星＝スポコン展！ 監修：トムス・エンタテインメント、講談社、集英社（解説執筆：氷川竜介／編集：來嶋路子、吉田宏子、朝日新聞社文化事業部／撮影：坂上俊彦（東京・フォト・アーガス）、朝日新聞社【B5変（187×257）・並製ソフト／194p】印刷・製本：野崎印刷紙業／版元：朝日新聞社／2015.8.26 ＊展覧会図録。表紙：ゆるチップ もみに2色＋UVシルク厚盛り印刷。824 2278

9.10★ ほぼ日手帳 WEEKS 2016 岡崎京子 リバーズ・エッジ 岡崎京子【182×90・クロス装手帳】版元：東京糸井重里事務所／2015.9.10 825 2283

9.15★ 手話ではなそう しゅわしゅわ村のだじゃれ大会〈く〉 せさなえ【240×231・上製ハード／40p】印刷：大日本印刷、製本：大村製本／版元：偕成社／2015.9.15 ＊手話絵本。745 2279

9.19～★ 深夜百太郎 入口 舞城王太郎（写真：佐内正史）【B6変（182×117）・並製ソフト／432p】印刷：シナノ書籍印刷／版元：ナナロク社／2015.9.19 ＊次項も表記以外は同データ。826 2284

深夜百太郎 出口【536p】2015.10.19 ＊カバーと表紙で、タイトル・著者名が入れ替わってます。2290

9.30★ 幽BOOKS きのうの影踏み 辻村深月（イラスト：笹井一個）【四六・上製ハード丸背／272p】印刷・製本：図書印刷／版元：KADOKAWA／2015.9.30 2285 827

10.?★ 凸版文久体見本帖 企画・製作：凸版印刷（写真：川内倫子）【B5・中綴じ／24p】版元：凸版印刷／2015.10.? ＊小宮山博史＋祖父江慎 監修の凸版文久書体をわかりやすく説明した冊子。828 2286

10.1★ THE SPIRIT OF TAKAGI SHUZO 高木酒造創業四百周年記念限定本（監修：中田英寿／写真：たかはしじゅんいち、鈴木理策／寄稿：中沢新一）【B5変（253×168）・上製ハード角背／114p】印刷・製本：サンエムカラー／版元：求龍堂／2015.10.1 ＊写真は銀＋黒＋漆黒の3色。コズピカ モドキ使用。829 2287

11.20★ 吉田美和歌詩集 TEARS 吉田美和（監修：中村正人／構成・編集：豊崎由美）【四六変（188×120）・並製ソフト／176p】印刷：大日本印刷、製本：大口製本印刷／版元：新潮社／2015.11.20 ＊カバー：ワックスプラス加工。791 2292

11.25★ タコBOX vol.2 8ナンバー タコBOX（監修・編集：山崎春美、佐藤薫、渡邊未帆、河瀬奈瑛太／イラスト：真珠子／マスタリング：中村宗一郎（ピース・ミュージック））【CD4枚組・中綴じ／48p】2015.11.25 730 2293

12.10★ ムーミン・コミックス セレクション 1 ムーミン谷へようこそ トーベ・ヤンソン、ラルス・ヤンソン（訳：冨原眞弓）【文庫／192p】印刷：凸版印刷、製本：加藤製本／版元：筑摩書房／2015.12.10 ＊カバーデザイン・彩色。次項も表記以外は同データ。830 2295

ムーミン・コミックス セレクション 2 ムーミン一家のふしぎな旅【176p】2296

12.17★ しかしか 石井陽子【A5変（148×220）・並製ソフト／72p】印刷・製本：図書印刷（Print.D：山宮伸之）／版元：リトルモア／2015.12.17 ＊表紙にトランスタバック加工。831 2299

12.24★ BIRZCOMICS DELUXE TAKE IT EASY 岡崎京子【A5・並製ソフト／224p】印刷・製本：大日本印刷／版元：幻冬舎コミックス／2015.12.24 832

12.25★ 奇界紀行 佐藤健寿【四六・並製ソフト／320p】印刷・製本：図書印刷／版元：KADOKAWA／2015.12.25 833 2301

2016

平成28年／cozfish27
藤井瑤入社。
国際グラフィック連盟AGIの会員になる。
「祖父江慎＋コズフィッシュ展 ブックデザイ」開催。

1.2～★ てんとう虫コミックス オバケのQ太郎 8 藤子・F・不二雄、藤子不二雄Ⓐ【B6変（176×112）・並製ソフト／240p】印刷：三晃印刷／版元：小学館／2016.1.2 ＊カバー裏に印刷有り。次項も表記以外は同データ。821 2302

てんとう虫コミックス オバケのQ太郎 9【244p】2016.2.2 2303

1.31★ みんなが聞きたい 安部総理への質問 山本太郎（企画・編集：清水檀）【四六・並製ソフト／320p】印刷：図書印刷、製本：ブックアート／版元：集英社インターナショナル／2016.1.31 834 2304

2.3★ グッバイ 黒猫チェルシー（写真：佐内正史）【CD＋DVD／カード4枚＋歌詞カード4P＋蛇腹8p】版元：ソニー・ミュージックレコーズ／2016.2.3 835 2305

2.10★ 日比谷図書文化館特別展 祖父江慎＋コズフィッシュ展 ブックデザイ 展示解説書【四六・中綴じ／16p】印刷・製本：日経印刷、制作協力：DNPアートコミュニケーションズ／版元：千代田区立日比谷図書文化館／2016.2.10 836 2306

3.1★ 祖父江慎＋コズフィッシュ 祖父江慎【A4変（279×210）・並製ソフト／412p】印刷・製本：凸版印刷（Print.D：金子雅一／Font.D：紺野慎一）／版元：パイ インターナショナル／2016.3.1 837 2307 ＊初校が出てから11年。前回のgggでの展覧会からも11年。なんてグッドなタイミング♡これからは時間を守

2015

平成27年／cozfish26
色板紙「ゆるチノ／もも」制作。

1.15★ ボクラノSFシリーズ **シンドローム** 佐藤哲也／イラスト：西村ツチカ／【小B6（175×112）・仮フランス／320p】印刷：図書印刷／製本：積信堂／版元：福音館書店／2015.1.15　2235

1.20★ 河出文庫 **たんぽぽ娘** ロバート・F・ヤング（編：伊藤典夫／訳：伊藤典夫、深町眞理子、山田順子／カバー装画：松尾たいこ）【文庫／400p】印刷・製本：凸版印刷／版元：河出書房新社／2015.1.20 ＊カバーデザイン。　2236

1.25★ ムーミン・コミックス **南の海で楽しいバカンス** 原作：トーベ・ヤンソン、作：ハンナ・ヘミラ、カタリーナ・ヘイフツ（訳：末延弘子／監修：冨原眞弓）【175×188・上製ハード角背／48p】印刷・製本：凸版印刷／版元：筑摩書房／2015.1.25　2237

1.30★ **岡崎京子 戦場のガールズ・ライフ** 岡崎京子【B5・並製ソフト／394p】印刷・製本：三永印刷／版元：平凡社／2015.1.30 ＊展覧会と連動して制作。　2238

1.30★ **レアリティーズ** 岡崎京子（編集：清水檀）【A5・並製ソフト／232p】印刷・製本：中央精版印刷／版元：平凡社／2015.1.30　2239

1.30★ **オカザキ・ジャーナル** 岡崎京子, 植田啓司（解説：古市憲寿／編集：清水檀）【四六・並製ソフト／272p】印刷・製本：中央精版印刷／版元：平凡社／2015.1.30 ＊カバーに岡崎京子さんのキスマーク。　2240

1.30★ **ゆるい生活** 群ようこ【四六・並製ソフト／256p】印刷：凸版印刷／版元：朝日新聞出版／2015.1.30 ＊イラスト：福島よし恵。初版帯：ワックスプラス。　2241

1.30〜★ **幽** 22【A5・無線綴じ雑誌／432p】印刷・製本：凸版印刷／版元：KADOKAWA／2015.1.30 ＊小説ページとコラムページの文字組ルールを変えてます。以下、表記以外は全巻同データ。　2242

　幽 23【416p】2015.6.30　2270
　幽 24【496p】2015.12.17　2298

2.4★ **みずほ草紙** ② 花輪和一【A5・並製ソフト／208p】印刷・製本：凸版印刷／版元：小学館／2015.2.4 ＊カバー：アルミ蒸着紙に白オペーク＋4色。　2243

2.11★ **yet** クラムボン【CD】発売：日本コロムビア／2015.2.11 ＊表紙はアオギリ科の飛行型。表4はチャギリギリの種。ブック表1はインドネシアの名前不明種、表4はガビドデリオ。撮影：祖父江慎。　2244

2.25★ **ANNA SUI** SPRING / SUMMER 2015 COLLECTION（イラスト：小岐須雅之）【234×183・中綴じカタログ／18p】印刷・製本：凸版印刷／版元：三越伊勢丹／2015.2.25　2245

3.15〜★ LIXIL BOOKLET **金沢の町家 活きている家作職人の技**（企画：LIXILギャラリー企画委員会／執筆：瀬戸山玄、佐野由佳、安藤邦廣／編集：住友和子編集室、村松寿満子／撮影：尾鷲陽介）【205×210・並製ソフト／76p】印刷：凸版印刷／版元：LIXIL出版／2015.3.15 ＊以下、表記以外は全巻同データ。　2246

　LIXIL BOOKLET **鉄道遺構 再発見 REDISCOVERY: A LEGACY OF RAILWAY INFRASTRUCTURE**（執筆：伊東孝、小野田滋、西村浩／監修：伊東孝／編集：石黒知子、成合明子／撮影：西山芳一）／2015.6.15 ＊表紙に抜き型。　2267

　LIXIL BOOKLET **薬草の博物誌 森野旧薬園と江戸の植物図譜**（執筆：佐野由佳、髙橋京子、水上元、金原宏行／撮影：佐治康生、白石ちえこ）／2015.12.15 ＊表紙：エンボス加工。　2291

3.23★ ビームコミックス **あの日からの憂鬱** しりあがり寿【四六・並製ソフト／184p】印刷：大日本印刷／版元：KADOKAWA／2015.3.23　2247

3.23〜★ ビームコミックス **黒き川** しりあがり寿【四六・並製ソフト／192p】印刷：大日本印刷／版元：KADOKAWA／2015.3.23 ＊以下、表記以外は全巻同データ。　2248

　ビームコミックス **ノアの阿呆舟**【192p】2015.4.6
　ビームコミックス **アレキサンダー遠征**【226p】2015.4.6　2252
　ビームコミックス **そして、カナタへ。**【408p】2015.7.7　2271

＊上記5冊に、同じ絵柄のページが潜んでいて、リンクしています。余分な背文字は、箔で消してます。

3.25★ **triology** クラムボン（撮影：齋藤陽道）【CD+DVD・中綴じ／20p】発売：日本コロムビア／2015.3.25　2249

4.4〜★ BIG SPIRITS COMICS SPECIAL **おかゆネコ** 4 吉田戦車【A5・並製ソフト／130p】印刷：凸版印刷／版元：小学館／2015.4.4 ＊カバー：TS-3 N9に特色インキ4色。次項も表記以外は同データ。　2250

　BIG SPIRITS COMICS SPECIAL **おかゆネコ** 5／2015.10.5　2289

4.10★ **椅子 しあわせの分量** ささめやゆき【255×178・上製ハード角背／32p】印刷・製本：丸山印刷／版元：BL出版／2015.4.10 ＊扉にワックスプラス加工。　2253

4.10〜★ **あか き あお みどり** 文・絵：ディック・ブルーナ（訳：まつおかきょうこ）【170×170・上製ハード／28p】印刷：精興堂、製本：清美堂／版元：福音館書店／2015.4.10 ＊こどもがはじめてであう絵本「なまえ」セット3冊。以下、表記以外は全巻同データ。　2254

　はる なつ あき ふゆ　2255
　どうぶつ　2256

4.10★ **うさこちゃんのたんじょうび** 60周年記念特別版（訳：いしいももこ）【250×250】2257

　わたしたちのおーけすとら（訳：まつおかきょうこ）／2015.9.1 ＊ロイヤル・コンセルトヘボウ・オーケストラ特別版。『おーちゃんのおーけすとら』別バージョン。　2280

4.10★ 誕生60周年記念 **ミッフィー展 60 years with miffy**（編：朝日新聞社 文化事業部／編集協力：ディック・ブルーナ・ジャパン、Mercis bv／撮影：吉次史成、森本俊司、Ferry Andre de la Porte, Lars Schalkwijk、梁田郁子）【195×141・上製ハード丸背／296p】印刷：野崎印刷紙業／版元：朝日新聞社／2015.4.10 ＊展覧会図録。表紙：クロス貼り、白箔＋黒箔＋空押し。章顔に金箔押し。別丁に箔押し寒冷紗。　2258

4.28〜★ **装苑** 6月号【B4・無線綴じ雑誌／138p】印刷・版元：文化出版局／2015.4.28 ＊次項も表記以外は同データ。　2259

　装苑 9月号【130p】2015.7.28　2273

4.30★ **不思議の国のアリス** ルイス・キャロル（イラスト：佐々木マキ／訳：高山宏）【四六・上製ハード丸背／208p】印刷・製本：トライ／版元：亜紀書房／2015.4.30　2260

4.30★ **晴れ女の耳** 東直子（イラスト：わたべめぐみ）【四六・並製ソフト／224p】印刷：凸版印刷、製本：本間製本／版元：KADOKAWA／2015.4.30　2261

5.27★ **東京藝大物語** 茂木健一郎【四六・上製ハード／216p】印刷：精興社、製本：大口製本印刷／版元：講談社／2015.5.27 ＊カバー：1色＋黒箔押し。本文書体：精興社明朝。　2262

5.30★ 朝日文庫 **七夜物語** 上 川上弘美（カバー装画：酒井駒子）【文庫／304p】印刷・製本：大日本印刷／版元：朝日新聞出版／2015.5.30 ＊以下、表記以外は全巻同データ。　2263

　朝日文庫 **七夜物語** 中【336p】2264
　朝日文庫 **七夜物語** 下【344p】2265

日付	書名	詳細
6.20★	旅のスケッチ トーベ・ヤンソン初期短篇集	トーベ・ヤンソン（イラスト：トーベ・ヤンソン／訳：冨原眞弓）【四六・ハードカバー／192p】印刷・製本：凸版印刷／版元：筑摩書房／2014.6.20　2194
6.24★	コーポレート・ファイナンス 第10版 上	リチャード・A.ブリーリー、スチュワート・C.マイヤーズ、フランクリン・アレン（監訳：藤井眞理子、國枝繁樹）【菊判・上製ハード／882p】印刷・製本：日経印刷／版元：日経BP社／2014.6.24　※次項も表記以外は同データ。　2195
	コーポレート・ファイナンス 第10版 下【730p】2196	
6.24★	名人	梅佳代【B5変・並製ソフト／224p】印刷・製本：凸版印刷／版元：青幻社／2014.6.24　2197
7.5★	大出現！精霊図鑑	軽部武宏【A4・上製ハード角背／48p】印刷：図書印刷、製本：難波製本／版元：あかね書房／2014.7.5　※両観音ページを開くと、79センチになります。　2198
7.14★	幸福論	アラン（訳：村井章子／イラスト：平山昌尚）【四六変（180×113）・並製ソフト／596p】印刷・製本：廣済堂／版元：日経BP社／2014.7.14　※Amazonでの注文特典として、5種類から選べる別デザインのジャケットバージョンあり。　2199
7.28★	のりものアルバム（新）新幹線500	写真：広田泉、広田尚敬【B5変（257×210）・並製ソフト／128p】印刷：共同印刷、製本：大口製本印刷／版元：講談社／2014.7.28　※カバーデザイン。　2201
7.29★	講談社の創作絵本 おえかきしりとり	新井洋行、鈴木のりたけ、高畠那生、よしながこうたく【225×225・上製ハード／36p】印刷：図書印刷、製本：大村製本／版元：講談社／2014.7.29　2203
8.5★	JETS COMICS 陰陽師 玉手匣 4	岡野玲子（原案：夢枕獏）【A5・並製ソフト／226p】印刷・製本：図書印刷／版元：白泉社／2014.8.5　2205
8.6★	ゴジラとナウシカ 海の彼方より訪れしものたち	赤堀憲雄（編集：清水櫓／カバー・表紙写真：石川直樹）【四六・上製ハード丸背／192p】印刷・製本：中央精版印刷／版元：イースト・プレス／2014.8.6　2206
8.23~★	吉田美和歌詩集 LOVE 会場限定版	吉田美和（監修：中村正人／構成・編集：豊崎由美）【四六変（188×120）・上製ハード角背、化粧函入2冊セット／160p】印刷：大日本印刷、製本：大口製本印刷／版元：新潮社／2014.8.23　※扉にワックスプラス加工。以下、表記以外は全巻同データ。　2208
	吉田美和歌詩集 LIFE 会場限定版　2209	
	吉田美和歌詩集 LOVE【並製ソフト】2014.10.20　※書店売り用。カバーにワックスプラス加工。　2215	
	吉田美和歌詩集 LIFE【並製ソフト】2014.10.20　※書店売り用。カバーにワックスプラス加工。　2216	
10.10★	鈴狐騒動変化城	田中哲弥（絵：伊野孝行）【四六・上製ハード丸背／208p】印刷・製本：図書印刷／版元：福音館書店／2014.10.10　2213
10.20★	文庫版 池上彰と考える、仏教って何ですか？	池上彰（写真：熊谷美由希／通訳・コーディネート：マリア・リンチェン）【文庫／230p】印刷・製本：中央精版印刷／版元：飛鳥新社／2014.10.20　※カバーデザイン。　2214
10.22★	月をマーケティングする アポロ計画と史上最大の広報作戦	デイヴィッド・ミーアマン・スコット、リチャード・ジュレック（訳：関根光宏、波多野理彩子）【四六・並製ソフト／504p】印刷・製本：図書印刷／版元：日経BP社／2014.10.22　2217
10.23★	生誕100周年 トーベ・ヤンソン展 ～ムーミンと生きる～	朝日新聞社（編集協力：河出書房新社、清田麻衣子／執筆：トゥーラ・カルヤライネン、冨原眞弓、今井有、朝日新聞／訳：露久保由美子、ヘレンハルメ美穂、五十嵐淳（リベル））【245×180・上製ハード丸背／254p】印刷：日本写真印刷／版元：朝日新聞社／2014.10.23　2218
10.25★	デザインのひきだし23 実験だもの。マスク Face mask (animal use) vol.0	えつこミュウゼ【だいたいA5・いいかげん折製本／16p】印刷・製本：篠原紙工／版元：グラフィック社／2014.10.25　※特別付録。　2219
10.30★	なめ単	辛酸なめ子【B6変（120×182）・並製ソフト／208p】印刷：凸版印刷／版元：朝日新聞出版／2014.10.30　2220
11.11★	渡部雄吉写真集 張り込み日記	渡部雄吉（構成・文：乙一）【B5・並製ソフト／200p】印刷：サンエムカラー／版元：ナナロク社／2014.11.11　※当時のネガフィルムから製版。モノクロ3色印刷。　2221
11.22★	内藤礼 信の感情	東京都庭園美術館（執筆：内藤礼、堀江敏幸、八巻香澄／写真：畠山直哉）【275×211・平綴じ／72p】印刷：廣済堂／版元：公益財団法人東京都歴史文化財団 東京都庭園美術館／2014.11.22　※作品ページは、高演色印刷のブリリアントパレット使用。　2223
11.23★	はじめてつかう漢字字典	監修：村石昭三（編著：首藤久義／古代文字：浅葉克己／イラスト：坂崎千春、井上雪子）【220×150・並製ソフト／402p】印刷：リーブルテック／版元：フレーベル館／2014.11.23　※小学生用の漢字字典といえば教科書体だけで組んでいるものが普通だけれど、この字典はいろんな書体で組んでいます。　2224
11.23★	舎人の部屋	花村萬月【四六・上製ハード丸背／312p】印刷：大日本印刷、カバー印刷：大熊整美堂、製本：若林製本工場／版元：双葉社／2014.11.23　※『浄夜』のデザインをふまえています。　2225
11.26★	心	漱石【168×104・芯紙なしの地券装、函入／456p】印刷：精興社、製本：牧製本、製函：加藤製函所／版元：岩波書店／2014.11.26　※漱石の手書き原稿そのまま版。……意図的な書き換えなのか書き間違えなのかの判断をやめ、原稿どおりに組んでみました。ルビもリーダーの点の数もダーシの長さも手描き原稿どおり。回数の数え間違いと思われる回数表記も原稿のとおり。1行の文字数は原稿用紙の2行分。当時の新聞掲載1話分を4ページで構成。文字組は2種。漢字のみ現代表記。初出はノドに表記。新聞連載時のタイトル画は掲載原寸。ノンブルは漱石の手書き数字（「坊っちやん」手書き原稿より）で組んでます。レイド紙に見える本文用紙は実は印刷です。表紙は漱石が木版の下絵用に描いたものを製版して起こしてます。函の金箔文字は元の石鼓文より、表紙に選ばれた文字だけを並べてます。函の白い文字は原文。口絵イラストは使用されずボツになった漱石の絵。まえがきは漱石によるゲラの赤字画像。函の中面に渡辺崋山（黄梁一炊図）より、眠る邯鄲を印刷してます。……そういえば、函の表1の文字は漱石の創作文字なのかも？……ところで、表紙になぜ「馬」と「鹿（牡・牝）」の文字が目立つところに配されてるんだろう？……ああ、ここだけ文字数が多すぎじゃん。　2226
12.3★	IKKI COMIX period 5	吉野朔実【A5・並製ソフト／224p】印刷：共同印刷／版元：小学館／2014.12.3　2228
12.3★	洗脳	大森靖子（写真：佐内正史）【CD+DVD・無線綴じ（初回盤特典フォトブック）／80p】2014.12.3　2229
12.3★	ポントリビュート クラムボン	【CD・中綴じ／20p】2014.12.3　2230
12.5★	営繕かるかや怪異譚	小野不由美【四六・上製ハード角背／272p】印刷・製本：図書印刷／版元：KADOKAWA／2014.12.5　2231
12.11★	ネコリンピック	益田ミリ（絵：平澤一平）【230×188・上製ハード角背／32p】印刷・製本：図書印刷／版元：ミシマ社／2014.12.11　※Mインキに蛍光ピンクを調肉。　2232

1.1〜 BIG SPIRITS COMICS SPECIAL おかゆネコ 2 吉田戦車【A5・並製ソフト／130p】印刷：凸版印刷／版元：小学館／2014.1.1 ＊カバー：TS-3 N9に特色インキ4色。次項も表記以外は同データ。 2162
BIG SPIRITS COMICS SPECIAL おかゆネコ 3 ／2014.9.3 2210

1.16〜 幽 20【A5・平綴じ雑誌／352p】印刷・製本：凸版印刷／版元：メディアファクトリー／2014.1.16 ＊小説ページとコラムページの文字組ルールを変えてます。次項も表記以外は同データ。 2163
幽 21【424p】2014.8.4 2204

1.24★ かないくん 作：谷川俊太郎、絵：松本大洋【B5・上製ハード／48p】印刷・製本：凸版印刷（Print.D：森岩麻衣子／印刷進行：藤井崇宏）／版元：東京糸井重里事務所／2014.1.24 ＊カバー：表4にバーコード・本体価格の表記なし、途中で切れてる表面加工。表紙：表1にタイトル・作者名の表記なし。本文インキ：特練りCMYKインキ（Kインキは銀を混ぜて鉛筆色に）＋UV白オペークインキ。 2164

1.24★ BIRZCOMICS SPICA COLLECTION トーチソング・エコロジー 3 いくえみ綾【四六・並製ソフト／224p】印刷・製本：図書印刷／版元：幻冬舎コミックス／2014.1.24 2165

2.7★ なやんでもいいよとブッダは、いった。 小泉吉宏【A5・並製ソフト／144p】印刷・製本：図書印刷／版元：KADOKAWA／2014.2.7 2166

2.12★ 東京日記4 不良になりました。 川上弘美（絵：門馬則雄）【四六・仮フランス／160p】印刷・製本：三永印刷／版元：平凡社／2014.2.12 2167

2.13★ ビッグの終焉 ニコ・メレ（訳：遠藤真美）【四六変・並製ソフト／496p】印刷・製本：図書印刷／版元：東洋経済新報社／2014.2.13 ＊カバー：Mag100にメガミスーパーブラックで裏面1色印刷し、グロスPP加工し、抜き型で抜いた後に上下を折ってカバーかけ。 2168

2.16★ 対局 言葉と写真の十番勝負 言葉：大宮エリー、写真：浅田政志【A5変・コデックス装／160p】印刷・製本：アイワード／版元：パルコ／2014.2.16 2169

2.16★ デザインのひきだし21付録 フォントデザインについてあれこれ語りました！ 小宮山博史、藤田重信、鳥海修、小林章、祖父江慎【B5変・中綴じ／32p】印刷・製本：図書印刷／版元：グラフィック社／2014.2.16 ＊別冊特別付録。内容にあわせた本文書体。 2170

2.25★ 増補新版 切手帖とピンセット 1960年代グラフィック切手蒐集の愉しみ 加藤郁美【四六・上製ハード／192p】印刷：シーフォース、製本：ブックアート／版元：国書刊行会／2014.2.25 2171

2.27★ 装苑 4月号【B4・無線綴じ雑誌／154p】印刷・製本：凸版印刷／版元：文化出版局／2014.2.27 ＊以下、表記以外は全巻同データ。
装苑 5月号【154p】2014.3.26 2178
装苑 7月号【146p】2014.5.28 ＊横に並べるとつながるロゴ、あおり文。 2191
装苑 9月号【138p】2014.7.28 2202
装苑 11月号【146p】2014.9.27 2212
装苑 2月号【130p】2014.12.26 2234

3.4★ ドリーム仮面 中本繁【200×138・上製ハード・函入／548p】印刷・製本：シナノ／版元：パルコ／2014.3.4 ＊祖父江が中学時代（1972）一番衝撃を受けた漫画。ずっとコミックスになってなかった。長年の夢が叶って、発見された原稿から単行本をつくらせていただきました。表紙：なんちゃって継ぎ表紙。 2173

3.14★ 眠り姫とバンパイア 我孫子武丸（カバー挿画：MARUU）【文庫／260p】印刷：精興舎、製本：大進堂／版元：講談社／2014.3.14 ＊カバーデザイン。 2174

3.15〜 LIXIL BOOKLET 背守り 子どもの魔よけ（企画：LIXILギャラリー企画委員会／執筆：佐治ゆかり、夫馬佳代子、鳴海友子、三瓶清子／撮影：石内都）【205×210・並製ソフト／80p】印刷・製本：凸版印刷／版元：LIXIL出版／2014.3.15 ＊次項も表記以外は同データ。 2175
LIXIL BOOKLET 科学開講！ 京大コレクションにみる教育事始（執筆：塚本浩司、永平幸雄、田智子／監修：永平幸雄、松田清、一田昌宏／編集：石黒知子、井｜有紀／撮影：西山芳一）【76p】2014.12.15 2233

3.25〜 角川文庫 ずっと、そばにいる 怪談実話系 幽編集部編（監修：東雅夫／執筆：京極夏彦、福澤徹三、安曇潤平、加門七海、中山市朗、小池壮彦、立原透耶、黒木あるじ、平山夢明、岩井志麻子／写真：川島小鳥）【文庫／212p】印刷：暁印刷、製本：ビルディング・ブックセンター／版元：KADOKAWA／2014.3.25 ＊次項も表記以外は同データ。 2176
角川文庫 そっと、抱きよせて 恋愛小説・怪談実話系 幽編集部（監修：東雅夫／執筆：辻村深月、香月日輪、藤野恵美、伊藤三巳華、朱野帰子、詠坂雄二、安曇潤平、朱雀門出、小島水青、松村進吉／写真：川島小鳥／モデル：小川あずさ）／2014.7.25 2200

3.25★ まるでダメ男じゃん！！「トホホ男子」で読む、百年ちょっとの名作23選 豊崎由美（カバー装画：しりあがり寿）【四六・並製ソフト／256p】印刷・製本：凸版印刷／版元：筑摩書房／2014.3.25 2177

4.1★ 東京幻風景 丸田祥三【四六・並製ソフト／204p】印刷：大日本印刷（Print.D：吉崎典一）、製本：ブックアート／版元：実業之日本社／2014.4.1 2179

4.4★ あそびのつくりかた【B5・並製ソフト／78p】印刷・製本：アベイズム／版元：丸亀市猪熊弦一郎現代美術館／2014.4.4 ＊展覧会図録。 2180

4.5〜 どうしてないているの？ 絵：ディック・ブルーナ（訳：まつおかきょうこ）【170×170・上製ハード角背／28p】印刷：精興社、製本：清美堂／版元：福音館書店／2014.4.5 ＊以下、表記以外は全巻同データ。 2181
おおきくなったらなにになる？ 2182
うたこさんの絵本 うたこさんの おかいもの ／2014.5.10 2186
うたこさんの絵本 うたこさんの にわしごと ／2014.5.10 2187
うたこさんの絵本 ぶたの うたこさん ／2014.5.10 2188

4.15★ ムーミンを生んだ芸術家 トーヴェ・ヤンソン 冨原眞弓【B5変・並製ソフト／119p】印刷：大日本印刷、製本：加藤製本／版元：新潮社／2014.4.15 2183

4.18〜 Mei Ghostly Magazine for girls vol.4【A5・平綴じ雑誌／424p】印刷・製本：凸版印刷／版元：KADOKAWA／2014.4.18 ＊表紙イラストは祖父江慎。カフェ・ド・Meiのイラストは小川あずさ。次項も表記以外は同データ。 2184
Mei Ghostly Magazine for girls vol.5【544p】2014.11.28 2227

4.22〜 日経BPクラシックス 道徳感情論 アダム・スミス（訳：村井章子、北川知子／製作：アーティザンカンパニー）【四六変（188×116）・仮フランス／758p】印刷・製本：中央精版印刷／版元：日経BP社／2014.4.22 ＊以下、文頭2字下げ。次項も表記以外は同データ。 2185
日経BPクラシックス グリフィス版 孫子 戦争の技術 サミュエル・B・グリフィス（訳：漆嶋稔）【468p】2014.9.24 2211
日経BPクラシックス 赤字の民主主義 ケインズが遺したもの ジェームズ・M・ブキャナン、リチャード・E・ワグナー（訳：大野一）【368p】2014.11.18 2222

5.22★ あの頃。男子かしまし物語 劔樹人（編集：清水檀）【A5・並製ソフト／208p】印刷・製本：中央精版印刷／版元：イースト・プレス／2014.5.22 2190

6.4★ SEIKI 土田世紀43年、18,000枚の生涯【A5・並製ソフト／344p】印刷・製本：共同印刷／版元：小学館／2014.6.4 ＊展覧会と連動出版。 2192

6.6★ ぼくらは怪談巡礼団 東雅夫、加門七海（イラスト：MARUU／写真：MOTOKO 他）【四六・並製ソフト／301p】印刷・製本：図書印刷／版元：KADOKAWA／2014.6.6 2193

4.25〜★ **Mei** Ghostly Magazine for girls vol.2（本文デザイン：梅津桂子）【A5・平綴じ雑誌／320p】印刷・製本：凸版印刷／版元：メディアファクトリー／2013.4.25 ＊表紙イラストは祖父江慎。カフェ・ド・Meiのイラストは小川あずさ。穴あき表紙。次項も表記以外は同データ。 2121

5.30★ **Mei** Ghostly Magazine for girls vol.3【448p】2013.10.25 2149

奇想コレクション20 **たんぽぽ娘** ロバート・F・ヤング（編：伊藤典夫／装画：松尾たいこ）【四六変（188×120）・仮フランス／376p】印刷：亨有堂印刷所、製本：小泉製本／版元：河出書房新社／2013.5.30 2123

6.4★ **みずほ草紙**① 花輪和一【A5・上製ソフト／202p】印刷・製本：凸版印刷／版元：小学館／2013.6.4 ＊カバー：アルミ蒸着紙に白オペーク＋4色。 2125

6.4★ **風童** 花輪和一【A5・並製ソフト／196p】印刷・製本：凸版印刷／版元：小学館／2013.6.4 ＊カバー：アルミ蒸着紙に白オペーク＋4色。 2126

6.10★ **銀河鉄道の彼方に** 高橋源一郎（イラスト：えつこミュウゼ）【194×135・上製ハード／563p】印刷：大日本印刷、製本：加藤製本／版元：集英社／2013.6.10 2127

6.14★ **あの子の考えることは変** 本谷有希子【文庫／166p】印刷・製本：凸版印刷／版元：講談社／2013.6.14 ＊カバーデザイン。 2128

7.5★ **あーん** 文：谷川俊太郎、絵：下田昌克【215×215・上製ハード角背／26p】印刷：シナノ印刷／版元：クレヨンハウス／2013.7.5 ＊あかちゃん絵本。 2131

7.19★ **ゴーストハント読本** 小野不由美（編集：「ゴーストハント」編集委員会／イラスト：いなだ詩穂）【四六変・並製ソフト／213p】印刷：図書印刷、製本：図書印刷／版元：メディアファクトリー／2013.7.19 2132

7.22★ **『人生十二相』おおらかに生きるための、「捨てる！」哲学** 辰巳渚（イラスト：スドウピウ／企画・編集：清水檀）【四六変・並製ソフト／173p】印刷：中央精版印刷／版元：イースト・プレス／2013.7.22 2133

7.24★ **伊勢神宮 現代に生きる神話 新装版** 宮澤正明（解説：河合真如／訳：岩渕デボラ）【150×225・並製ソフト／166p】印刷：凸版印刷、製本：大口製本印刷／版元：講談社／2013.7.24 ＊2009年に出版された『講談社文芸ビジュアル 伊勢神宮 現代に生きる神話』の廉価版。 2134

7.30★ **中島らもの置き土産 明るい悩み相談室** 中島らも【文庫／345p】印刷・製本：凸版印刷／版元：朝日新聞出版／2013.7.30 2136

21〉8.7★ **エヴァンゲリオン展 図録** 監修：庵野秀明、カラー（解説執筆：氷川竜介）【255×346・並製ソフト／191p】印刷・製本：サンエムカラー／版元：朝日新聞社／2013.8.7 ＊展覧会図録。表紙は、アスカα（270g）という板紙に2色印刷。別丁は、展覧会ポスターと同様にCMYK各色に不透明白を50％調肉したインキでキャラクター＋超光沢グロスメディウムで抜き合わせ。巻頭の原寸原画ページ（55シート）は、FMスクリーン印刷。 2139

9.5★ JETS COMIX **陰陽師 玉手匣** 3 岡野玲子（原案：夢枕獏）【A5・並製ソフト／231p】印刷・製本：図書印刷／版元：白泉社／2013.9.5 2141

9.7★ **BLAST** 畠山直哉【A4・上製ハード角背／80p】印刷：大日本印刷（Print.D：吉崎典一）、製本：若林製本工場／版元：小学館／2013.9.7 ＊カバーは、折り方を変えると3バリエーション（←）。カバー裏にも印刷あり、広げるとほぼB1サイズ（628×1010）のポスターになります（←）。カバーの折り目に空気逃げ穴あり、グロスPP加工。小学館学年誌マーク入り。表紙：空押し。 2142

9.11★ **すきすきスウィッチ それでもはじめて、ここにきてはじめて、緑盤 すきすきスウィッチ**【CD3種】版元：MY BEST! RECORDS／2013.9.11 ＊プラケース内に転がるカード入り。 2144

9.20★ **ん** 作：長田弘、絵：山村浩二【B5・上製ハード／32p】印刷：精興社、製本：大村製本／版元：講談社／2013.9.20 ＊本文：クリームの紙色は印刷です。白色表現用にベースの白いマットコートの紙色にグロスメディウム＋2色。 2145

10.12★ **スヌーピー展 しあわせは、きみをもっと知ること。Ever and Never: the art of PEANUTS**（編集協力：シュルツ美術館、ソニー・クリエイティブプロダクツ、美術出版社／論文・章解説・作品解説：ジェーン・オケイン（シュルツ美術館）／漫画翻訳：谷川俊太郎／論文翻訳：木下哲夫／翻訳協力：サイマル・インターナショナル／原画タイトル：国井美果）【189×189・地券紙・丸背／226p】印刷・製本：野崎印刷／版元：朝日新聞社／2013.10.12 ＊森アーツセンターギャラリー開催「スヌーピー展」図録。表紙：ブンペル ホワイト。巻頭に原寸大引きだしあり。 2148

11.11★ **雑誌の品格** 能町みね子【B6・並製ソフト／168p】印刷・製本：文化カラー印刷／版元：文化出版局／2013.11.11 ＊表紙：背テープ貼り。 2151

11.25★ **まちモジ 日本の看板文字はなぜ丸ゴシックが多いのか？** 小林章【A5・並製ソフト／208p】印刷・製本：凸版印刷／版元：グラフィック社／2013.11.25 2152

11.25★ 角川文庫 **死者のための音楽** 山白朝子【文庫／240p】印刷：旭印刷、製本：ビルディング・ブックセンター／版元：KADOKAWA／2013.11.25 ＊カバーデザイン。 2153

12.15★ NHK連続テレビ小説「**あまちゃん」完全シナリオ集** 第1部 宮藤官九郎【B6・並製ソフト／639p】印刷・製本：暁印刷／版元：KADOKAWA／2013.12.15 ＊次項も表記以外は同データ。 2155

NHK連続テレビ小説「**あまちゃん」完全シナリオ集** 第2部【712p】 2156

12.24★ **クリィミー・マミはなぜステッキで変身するのか？** 布川郁司（カバーイラスト：高田明美）【四六・並製ソフト／288p】印刷・製本：図書印刷／版元：日経BP／2013.12.24 2158

12.26★ **仕事に効く！モダン・カンポウ** 新見正則（装画・挿画：しりあがり寿／企画・編集：清水檀）【四六・並製ソフト／192p】印刷・製本：中央精版印刷／版元：イースト・プレス／2013.12.26 2159

12.27★ **レズビアン的結婚生活** 東小雪、増原裕子（漫画：すぎやまえみこ／企画・編集：清水檀）【A5・並製ソフト／129p】印刷・製本：中央精版印刷／版元：イースト・プレス／2013.12.27 2160

2014 平成26年／cozfish25
佐藤亜沙美退社。柴田慧退社。

2013

1.17〜
SUBARU 昴 ① 曽田正人【文庫／400p】印刷：図書印刷／版元：小学館／2013.1.17 ＊カバーデザイン。以下、表記以外は全巻同データ。2091
SUBARU 昴 ②【392p】2013.2.20 2100
SUBARU 昴 ③【392p】2013.3.20 2111
SUBARU 昴 ④【392p】2013.4.18 2119
SUBARU 昴 ⑤【408p】2013.5.20 2122
SUBARU 昴 ⑥【408p】2013.6.20 2130

1.17〜
幽 18【A5・平綴じ雑誌／352p】印刷・製本：凸版印刷／版元：メディアファクトリー／2013.1.17 ＊小説ページとコラムページの文字組ルールを変えている。次項も表記以外は同データ。2092
幽 19【360p】2013.8.1 2138

1.24
BIRZCOMICS SPICA COLLECTION トーチソング・エコロジー 2 いくえみ綾【四六・並製ソフト／207p】印刷・製本：図書印刷／版元：幻冬舎コミックス／2013.1.24 2097

2.6★
デザインのひきだし18 付録 コズピカ 見本帳（イラスト：赤塚不二夫）【四六・並製ソフト／207p】印刷・製本：ヨシモリ／版元：グラフィック社／2013.2.6 ＊2011年につくった独特な銀紙コズピカ「クロギン」に「シロギン、クロキン、シロキン、モドキ」の4色を加え、厚さバリエーションを各4種にしたコズピカシリーズの見本帳。2098

2.12
機械との競争 エリック・ブリニョルフソン、アンドリュー・マカフィー（訳：村井章子）【A5・並製ソフト／175p】印刷・製本：図書印刷／版元：日経BP社／2013.2.12 ＊表紙：エンボス加工＋箔押し。2099

2.20★
最後のヴィネベーゴ コニー・ウィリス（訳：大森望／イラスト：松尾たいこ）【文庫／417p】印刷：凸版印刷／版元：河出書房新社／2013.2.20 ＊カバーデザイン。2101

2.22
月とにほんご 中国嫁日本語学校日記 井上純一（監修：矢澤真人）【A5・並製ソフト／188p】印刷・製本：大日本印刷／版元：アスキー・メディアワークス／2013.2.12 2102

2.25〜
日経BPクラシックス 経済史の構造と変化 ダグラス・C・ノース（訳：大野一）【四六変（188×116）・仮フランス／395p】印刷：中央精版印刷、製本：ケィメディア／版元：日経BP社／2013.2.25 ＊文頭2字下げ。次項も表記以外は同データ。2104
日経BPクラシックス 歴史主義の貧困 カール・ポパー（訳：岩坂彰）／製作：アーティザンカンパニー】【266p】2013.9.24 2146

2.25
MF文庫 深泥丘奇談・続 綾辻行人【文庫／304p】印刷：大日本印刷／版元：メディアファクトリー／2013.2.25 2105

2.26
手話ではなそう しゅわしゅわ村のどうぶつたち くせさなえ【240×231・上製ハード／39p】印刷：大日本印刷、製本：大村製本／版元：偕成社／2013.2.26 ＊手話絵本。次項も表記以外は同データ。2106
手話ではなそう しゅわしゅわ村の おいしいものなーに？ 2107

3.5
BIG SPIRITS COMICS SPECIAL おかゆネコ 1 吉田戦車【A5・並製ソフト／130p】印刷：凸版印刷／版元：小学館／2013.3.5 ＊カバー：TS-3 N9に特色インキ4色。2108

3.15
ファッションフード、あります。はやりの食べ物クロニクル1970-2010 畑中三応子【B6変・並製ソフト／380p】印刷・製本：図書印刷／版元：紀伊國屋書店／2013.3.15 ＊表紙：エンボス加工。カバー抜き型。本文に白インキペーク調肉インキ使用。2109

3.15〜
LIXIL BOOKLET 中谷宇吉郎の森羅万象帖（企画：LIXILギャラリー企画委員会／執筆：福岡伸一、神田健三、中谷芙二子／撮影：佐治康生）【205×210・並製ソフト／78p】印刷・製本：凸版印刷（Print.D：金子雅一、村上祐大／Font.D：紺野慎一）／版元：LIXIL出版／2013.3.15 ＊ルーペ付。以下、表記以外は全巻同データ。2110
LIXIL BOOKLET 海藻 海の森のふしぎ（執筆：横浜康継、鍵井靖章、北村太樹、藤田大介、川井浩史、神谷充伸／撮影：塚田直寛、倉茂芳郎／絵：阿部伸二）【76p】型押し加工：コスモテック／2013.6.20 ＊表紙：Newクリーンコート Wに6色で印刷し、接着剤付きのプレコートによるPP加工、次に圧を強めに加熱型押し。別丁：OKコートNグリーン100に外面1色＋マットニス、中面4色印刷し、グロスPP加工、次に外面にハイエナメル箔押し。表紙と別丁の型版は流用、配置換え。2129

2014

LIXIL BOOKLET ヴィクトリア時代の室内装飾 女性たちのユートピア（執筆：吉村典子、川端有子、村上リコ）【72p】2013.8.31 ＊表紙：4色1金印刷、マットニス引きに金箔押し。冊子綴じ込み。2140
LIXIL BOOKLET ブルーノ・タウトの工芸 ニッポンに遺したデザイン（執筆：田中辰明、庄子晃子）【76p】2013.12.15 ＊冊子綴じ込み。2157

3.25〜
ナショジオ ワンダーフォトブック 砂漠／ナショナル ジオグラフィック【150×225・コデックス装／87p】印刷：凸版印刷（Print.D：金子雅一）、製本：凸版印刷／版元：日経ナショナル ジオグラフィック社／2013.3.25 ＊以下、表記以外は全巻同データ。2112
ナショジオ ワンダーフォトブック 絶景×絶景／2013.7.29 2135
ナショジオ ワンダーフォトブック 動物おすまし写真館／2013.10.7 2147
ナショジオ ワンダーフォトブック 美しい光／2013.12.9 2154

3.29
shima girl 島ガール 編集：秋吉健太、編集・構成：柴田麻希（撮影：長野陽一、横浪修／スタイリング：山本マナ、金子夏子、野崎美穂／モデル：谷口蘭、伽奈、小松菜奈、emma／イラスト：七宇由布）【B5変・平綴じ／115p】印刷・製本：凸版印刷／版元：角川マガジンズ／2013.3.29 ＊表紙：4色＋UVシルク（ツヤ）＋マットPP＋シール貼り。2114

4.?〜
「スヌーピー展」しあわせはきみをもっと知ること。Ever and Never Times vol.1【タブロイド判／4p】印刷：野崎印刷紙業／版元：朝日新聞社／2013.4.? ＊森アーツセンターギャラリー（六本木ヒルズ）開催「スヌーピー展」のための告知新聞。以下、表記以外は全て同データ。2115
Ever and Never Times vol.2／2013.6.? 2124
Ever and Never Times vol.3／2013.8.? 2137

4.10★
くまのぼりす 絵：ディック・ブルーナ（訳：まつおかきょうこ）【170×170・上製ハード角背／28p】印刷：精興社、製本：清美堂／版元：福音館書店／2013.4.10 ＊次項も表記以外は同データ。2116
だれのなきごえかな？ 2117

4.12
UMEKAYO 梅佳代展 UME KAYO 図録 梅佳代【210×273・コデックス装／130p】印刷：凸版印刷（Print.D：金子雅一）、製本：図書印刷（製本コンシェルジュ：岩瀬学）／版元：新潮社／2013.4.12 ＊オペラシティーで開催の展覧会図録。会場の部屋ごとに分かれた折りをまとめてコデックス装。本文用紙多種。袋綴じシークレット写真入り。紙袋入り。2118

4.25
のと 梅佳代【190×255・並製ソフト／160p】印刷：凸版印刷（Print.D：金子雅一）、製本：大口製本印刷／版元：新潮社／2013.4.25 ＊表紙の板紙はソーダボール（ダイワ）。2120

6.6 ★ 七夜物語 下【448p】2036

ゲロゲロプースカ 新装版 しりあがり寿【四六・並製ソフト／254p】印刷：大日本印刷／版元：エンターブレイン／2012.6.6 ＊質の違うパラパラの白い紙を多種使用。2037

6.10 ★ 本の本 斎藤美奈子【文庫／832p】印刷・製本：凸版印刷／版元：筑摩書房／2012.6.10 2038

6.25 ★ 大接近！妖怪図鑑 軽部武宏【A4・上製ハード角背／40p】印刷：図書印刷、製本：難波製本／版元：あかね書房／2012.6.25 ＊両観音ページを開くと、79センチになります。2042

7.1 ★ 新装版 平坦な戦場でぼくらが生き延びること 岡崎京子論 椹木野衣【四六変・並製ソフト／226p】印刷：中央精版印刷／版元：イースト・プレス／2012.7.1 2043

7.2 ★ 鬼談百景 小野不由美（装画：司修）【四六・上製ハード丸背／316p】印刷：図書印刷／版元：メディアファクトリー／2012.7.2 ＊帯の紙には、蓄光繊維が漉き込まれているので、夜は電気を消すと光ります。2044

7.2 ★ 韓流時代劇にハマりまして 西家ヒバリ（監修：水野俊平）【A5・並製ソフト／150p】印刷：凸版印刷、製本：若林製本工場／版元：小学館／2012.7.2 2045

7.13 ★ 人はなぜ「死んだ馬」に乗り続けるのか？ 心に働く「慣性の法則」を壊し、自由に「働く」ための26レッスン T・ディースブロック（訳：三谷武司／イラスト：のりたけ／翻訳協力：トランネット）【B6変・上製ハード丸背／458p】印刷：凸版印刷／版元：アスキー・メディアワークス／2012.7.13 2046

7.20 ★ 残穢 小野不由美（装画：司修）【四六・上製ハード丸背／334p】印刷：大日本印刷／製本：加藤製本／版元：新潮社／2012.7.20 ＊奥付の日付は違うけど、『鬼談百景』（メディアファクトリー）と同時発売。『鬼談百景』のカバーに描かれたブランコの少女が隠れてます。2048

20 ▷

8.1 ★ シリーズ ケアをひらく ソローニュの森 文・写真：田村尚子【240×188・並製ソフト／114p】印刷・製本：アイワード（Print.D）浦有輝／版元：医学書院／2012.8.1 ＊巻頭写真は、CMYKに白インキを調肉したもので印刷。2049

8.1 ★ 池上彰と考える、仏教って何ですか？ 池上彰（通訳・コーディネート：マリア・リンチェン／写真：熊谷美由希）【四六変・並製ソフト／221p】印刷・製本：凸版印刷／版元：飛鳥新社／2012.8.1 2051

8.8 ★ TATSUNOKO PRO. EXHIBITION 50周年記念タツノコプロテン【B5変・並製ソフト／202p】印刷：竃home印刷／版元：風雅舎／2012.8.8 ＊展覧会図録。カバーデザイン。2052

8.8 ★ タコBOX vol.1 甘ちゃん タコ（監修：山崎春美／画：真珠子）【4枚組CD】発売：diskunion／2012.8.8 2053

9.? ★ いっしょにおぼえるほん くうたん おでかけ ころりんこ 文・絵：祖父江慎【170×170・上製ハード角背／14p】印刷・製本：凸版印刷／版元：ベネッセコーポレーション／2012.9.? ＊1歳7か月のあかちゃん用しかけ絵本。穴あけ、でこぼこ、開く扉などのしかけがいっぱい。2059

9.6 ★ ソフトさんの悲劇 生乳100％ 杉山実【四六・広開本／56p】印刷：凸版印刷、製本：若林製本工場、加工：繁盛美術／版元：小学館集英社プロダクション／2012.9.6 ＊カバーに、エンボス＋グラデ箔の「影ули押し」という加工を白箔でしています。2061

9.12 ★ 風精（ゼフィルス）の棲む場所 柴田よしき（カバー写真：丸田祥三）【文庫／256p】印刷：凸版印刷、製本：凸版印刷／版元：光文社／2012.9.12 ＊カバーデザイン。2065

9.30 ★ 師匠！ 内海桂子（写真：梅佳代）【四六変・並製ソフト／136p】印刷：凸版印刷、製本：加藤製本／版元：集英社／2012.9.30 2068

10.3 ★ ネンドノカンド 脱力デザイン論 佐藤オオキ【A5・上製ハード角背／226p】印刷：凸版印刷、製本：若林製本工場／版元：小学館／2012.10.3 ＊増刷のたびに扉のタイトル文字が移動。2069

10.10 ★ 株式会社 家族 私も父さんに認めてもらいたい篇 山田かおり（絵：山田まき）【四六・上製ハード丸背／154p】印刷、製本：図書印刷／版元：リトルモア／2012.10.10 ＊カバーに金箔をかすれ押し。2071

10.22 ★ のりもの大集合1000！（写真：広田尚敬、広田泉、矢野雅行、金澤智康、杉山和行、山口隆司、土屋貴章、鉄道監修：坂正博／執筆：柴田佳秀）【A4・並製ソフト／256p】印刷・製本：共同印刷／版元：講談社／2012.10.22 ＊カバー、表紙デザイン。2074

10.23 ★ Mei Ghostly Magazine for girls vol.1（本文デザイン：梅津桂子）【A5・平綴じ雑誌／320p】印刷・製本：凸版印刷／版元：メディアファクトリー／2012.10.23 ＊表紙イラストは祖父江慎。カフェ・ド・Meiのイラストは小川あずさ。表紙：箔押し。2075

11.4〜 BIG COMICS SPECIAL UMEZZ PERFECTION! 14歳 1 楳図かずお【四六・並製ソフト／852p】印刷：図書印刷／版元：小学館／2012.11.4 ＊カバー：色上質紙に2色＋箔押し。本文用紙2種。パートカラー。束厚44ミリ。以下、表記以外は全巻同データ。2076

BIG COMICS SPECIAL UMEZZ PERFECTION! 14歳 2【945p】＊束厚49ミリ。2077

BIG COMICS SPECIAL UMEZZ PERFECTION! 14歳 3【1264p】2012.12.5 ＊束厚65ミリ。2084

BIG COMICS SPECIAL UMEZZ PERFECTION! 14歳 4【1192p】2012.12.5 ＊束厚58ミリ。巻末に描き下ろし4色16ページ。2085

11.26 ★ 隣の国の真実 韓国・北朝鮮篇 高安雄一（イラスト・作画：中村隆）【四六変・並製ソフト／403p】印刷：図書印刷、製本：図書印刷／版元：日経BP社／2012.11.26 2080

12.17 ★ ナショジオ ワンダーフォトブック 1、2、3 ナショナル ジオグラフィック【150×225・コデックス装／87p】印刷：凸版印刷（Print.D）金子雅一）、製本：凸版印刷／版元：日経ナショナル ジオグラフィック社／2012.12.17 ＊コデックス装：背丁部にスライスしたタイトル文字印刷。カバーに板紙を使用。次項も表記以外は同データ。2087

ナショジオ ワンダーフォトブック ぽつん 2088

12.31 ★ かなバンク書体見本帳 タイプバンク【B5・中綴じ／16p】版元：タイプバンク／2012.12.31 ＊タイプバンクと制作したかなフォント「ツルコズ」も収録。「ツルコズ」は、昭和5年にカナモジカイの松坂忠則氏がデザインした「ツル5号」を復刻したコンデンス書体です。2090

2013

平成25年／cozfish24
「コズピカ」シリーズ5色完成。
財団法人カナモジカイ解散。

1.17〜 ギャートルズ ① 肉の巻 園山俊二【A5・コデックス＋ドイツ装／176p】印刷：図書印刷（Print.D）栗原哲朗／製本コンシェルジュ：岩瀬学）／版元：パルコ／2013.1.17 ＊背がむき出しの「コデックス装」に、厚手の板紙を表1側に貼った「ドイツ装」を施し、製本後に背文字をパッド印刷（表4側は、むき出しの本文用紙）。表1の板紙には空押し、箔押し2色、シール貼り。本文用紙はグロスコート、ラフ紙など各種使用し、2色特色印刷。帯付きでシュリンク包装。以下、表記以外は全巻同データ。2092

ギャートルズ ② 恋の巻 2093

ギャートルズ ③ 無常の巻 2094

1.5★

JETS COMIX 陰陽師 玉手匣 1 岡野玲子（原案：夢枕獏）【A5・並製ソフト／224p】印刷・製本：図書印刷／版元：白泉社／2012.1.5 ＊次項も表記以外は同データ。1995

JETS COMIX 陰陽師 玉手匣 2【228p】2012.11.5 2078

1.16★

幽 16（表紙人形造形：軽部武宏）【A5・平綴じ雑誌／300p】印刷・製本：凸版印刷／版元：メディアファクトリー／2012.1.16 ＊小説ページとコラムページの文字組ルールを変えてます。次項も表記以外は同データ。1997

幽 17（表紙写真：MOTOKO）2012.8.2 2050

1.20★

ちいさいぜ！ちょこやまくん 発見研究所【B6・並製ソフト／168p】印刷・製本：図書印刷／版元：メディアファクトリー／2012.1.20 ＊次項も表記以外は同データ。2002

ちいさいぜ！ちょこやまくん 2【158p】2012.6.15 2039

2.10★

妖怪萬画 vol.1 妖怪たちの競演（序文：辻惟雄／対談：辻惟雄×板倉聖哲）【文庫／288p】印刷：山田写真製版所（Print.D：熊倉桂三）、製本：渋谷文泉閣／版元：青幻舎／2012.2.10 ＊次項も表記以外は同データ。2003

妖怪萬画 vol.2 絵師たちの競演（序文：椹木野衣）【256p】2012.3.25 2018

2.23★

講談社の創作絵本 おむすびころりん よみきかせ日本昔話 文：令丈ヒロ子、絵：真珠まりこ【A4変（257×210）・上製ハード角背／32p】印刷：東京印書館、製本：大村製本／版元：講談社／2012.2.23 ＊以下、表記以外は全巻同データ。2007

講談社の創作絵本 ももたろう 文：石崎洋司、絵：武田美穂 2008

講談社の創作絵本 はなさかじいさん 文：石崎洋司、絵：松成真理子 2009

講談社の創作絵本 わらしべちょうじゃ 文：石崎洋司、絵：西村敏雄／2012.5.23 2029

講談社の創作絵本 うらしまたろう 文：令丈ヒロ子、絵：田中鮎子／2012.5.23 2030

講談社の創作絵本 いっすんぼうし 文：令丈ヒロ子、絵：堀川理万子／2012.5.23 2031

講談社の創作絵本 さんまいのおふだ 文：石崎洋司、絵：人島妙子／2012.8.23 2056

講談社の創作絵本 へっこきよめさま 文：令丈ヒロ子、絵：おくはらゆめ／2012.8.23 2057

講談社の創作絵本 さるかにがっせん 文：石崎洋司、絵：やぎたみこ／2012.8.23 2058

講談社の創作絵本 かもとりごんべえ／かちかちやま 文：令丈ヒロ子、絵：長谷川義史／2012.11.26 2081

講談社の創作絵本 かさじぞう 文：令丈ヒロ子、絵：野村たかあき／2012.11.26 2082

講談社の創作絵本 つるのおんがえし 文：石崎洋司、絵：水口理恵子／2012.11.26 2083

2.27★

日経BPクラシックス 資本論 経済学批判 第1巻 II カール・マルクス（訳：中山元／製作：クニメディア）【四六変（188×116）・仮フランス／512p】印刷・製本：中央精版印刷／版元：日経BP社／2012.2.27 ＊文頭2字下げ。以下、表記以外は全巻同データ。2010

日経BPクラシックス 資本論 経済学批判 第1巻 III【476p】2012.5.28 2034

日経BPクラシックス 資本論 経済学批判 第1巻 IV【512p】2012.9.24 2066

2.27★

写真対話集 問いかける風景 丸田祥三（対話・コラム：重松清）【四六・上製ハード丸背／168p】印刷・製本：凸版印刷（Print.D：金子雅一）／版元：産業編集センター／2012.2.27 ＊見返しにブロンズアスファルトをサンド加工したターポリン紙を使用。この本は、今後徐々に劣化・腐敗していきます。2011

3.10★

ちくま文庫 黒と白 トーベ・ヤンソン短篇集 トーベ・ヤンソン（訳：冨原眞弓）【文庫／288p】印刷：精興社、製本：積信堂／版元：筑摩書房／2012.3.10 ＊カバーデザイン。2012

3.20★

LIXIL BOOKLET 鉄川与助の教会建築 五島列島を訪ねて（企画：LIXILギャラリー企画委員会／執筆：林一馬、川上秀人、土田充義、鍋川盛、山田由香里／撮影：白石ちえこ）【205×210・並製ソフト／76p】印刷：凸版印刷（Print.D：金子雅一、村上祐大／Font.D：紺野慎一）／版元：LIXIL出版／2012.3.20 ＊表紙タイトル：活版印刷（三木弘志（弘陽）。巻頭NTラシャ黒ページのインキは、LR輝シルバー（大日精化）。以下、表記以外は全巻同データ。2017

LIXIL BOOKLET 建築を彩るテキスタイル 川島織物の美と技（執筆：菊池昌治、森克己、酒井一光、切畑健／撮影：十文字美信）【80p】2012.9.1 2060

LIXIL BOOKLET 山と森の精霊 高千穂・椎葉・米良の神楽（執筆：高見乾司、中沢新一、鈴木正崇／写真：高見乾司、白石ちえこ）【80p】2012.9.15 2062

LIXIL BOOKLET 集落が育てる設計図 アフリカ・インドネシアの住まい（執筆：藤井明／イラスト：TUBE graphics、川原真由美、ゆりあぺむぺる工房／写真・図：東京大学生産技術研究所）【93p】2012.12.31 ＊表紙は活版印刷。2089

3.28★

講談社の創作絵本 ねんどろん 荒井良二【235×193・上製ハード角背／24p】印刷：精興社、製本：大村製本／版元：講談社／2012.3.28 ＊特練リインキ使用。角丸。2019

4.5★

くんくんにこいぬがうまれたよ 絵：ディック・ブルーナ（訳：まつおかきょうこ）【170×170・上製ハード角背／28p】印刷：精興社、製本：清美堂／版元：福音館書店／2012.4.5 ＊次項も表記以外は同データ。2020

りんごぼうや 2021

4.30★

眠る鉄道 SLEEPING BEAUTY 丸田祥三（監修：梅原淳）【菊判・広開本／92p】印刷：凸版印刷（Print.D：金子雅一）、製本：若林製本工場／版元：小学館／2012.4.30 ＊本文：超絶製版、ときどき5色印刷。コデックス装：背丁部にスライスしたタイトル文字印刷。2024

5.22★

OGISU MASAYUKI PHENOMENON 小岐須雅之【240×188・並製ソフト／198p】印刷：凸版印刷（Print.D：森岩麻衣子）、製本：大口製本／版元：飛鳥新社／2012.5.22 ＊特練リインキ使用。表紙のイラストは、小口から表4までつながってます。2028

5.24★

BIRZCOMICS SPICA COLLECTION トーチソング・エコロジー 1 いくえみ綾【B6・並製ソフト／187p】印刷・製本：図書印刷／版元：幻冬舎コミックス／2012.5.24 2027

5.27★

ぼおるぺん古事記 一 天の巻 こうの史代【A5・並製ソフト／134p】印刷：東京印書館、製本：大口製本印刷／版元：平凡社／2012.5.27 ＊カバー：2色＋箔。帯：OKブリザードざらざら面に2色。1巻の巻頭ページは、和綴じ本ふうに袋状綴じ。以下、表記以外は全巻同データ。2033

ぼおるぺん古事記 二 地の巻【134p】2012.9.25 2067

ぼおるぺん古事記 三 海の巻【117p】2013.2.25 2103

5.30★

七夜物語 上 川上弘美（装画：酒井駒子）【四六・上製ハード丸背／504p】印刷：図書印刷／版元：朝日新聞出版／2012.5.30 ＊本文ページ左右に、新聞掲載時の挿絵入り。カバーに箔押し。次項も表記以外は同データ。2035

よりみちパン！セ52 **生きのびるための犯罪** 上岡陽江＋ダルク女性ハウス【184p】2012.10.4 *2070*

よりみちパン！セ58 **あたりまえのカラダ** 岡田慎一郎【172p】＊装画：タナカカツキ 2013.3.29 *2113*

よりみちパン！セ59 **正しい保健体育Ⅱ** みうらじゅん【151p】2013.9.13 *2143*

よりみちパン！セ60 **15歳から、社長になれる。** 家入一真【224p】2013.11.11 *2150*

よりみちパン！セ61 **ふたりのママから、きみたちへ** 東小雪＋増原裕子【184p】2013.12.27 *2161*

よりみちパン！セ62 **「キモさ」の解剖室** 春日武彦【162p】2014.5.22 *2189*

よりみちパン！セ63 **ロボットは東大に入れるか** 新井紀子【256p】2014.8.8 *2207*

7.15★ よりみちパン！セ 特別書き下ろしエッセイ 重松清、田口ランディ、湯浅誠、信田さよ子、平松洋子、みうらじゅん、森村泰昌、石川直樹、小熊英二（装画：100%ORANGE（及川賢治）／シリーズ企画・編集：清水理）【A6・中綴じ／28p】印刷：中央精版印刷／版元：イースト・プレス／2011.7.15 ＊よりみちパン！セの案内冊子。*1926*

7.15★ **「東北」再生** 赤坂憲雄、小熊英二、山内明美（装画：吉田戦車／企画・編集：清水檀）【四六・並製ソフト／144p】印刷：中央精版印刷／版元：イースト・プレス／2011.7.15 *1927*

7.18★ **うみべのまち 佐々木マキのマンガ 1967-81** 佐々木マキ【A5・上製ハード丸背／416p】印刷：中央精版印刷／版元：太田出版／2011.7.18 *1938*

8.1★ **幽** 15（表紙写真：大沼ショージ）【A5・平綴じ雑誌／376p】印刷・製本：凸版印刷／版元：メディアファクトリー／2011.8.1 ＊小説ページとコラムページの文字組ルールを変えてます。*1940*

8.5★ **あの日からのマンガ** しりあがり寿【四六・並製ソフト／144p】印刷：大日本印刷／版元：エンターブレイン／2011.8.5 *1941* 〈第15回文化庁メディア芸術祭マンガ部門優秀賞〉

8.25★ 講談社の創作絵本 **どーんちーんかーん** 武田美穂【B5・上製ハード角背／48p】印刷：東京印書館，製本：大村製本／版元：講談社／2011.8.25 *1942*

8.30★ **直島 瀬戸内アートの楽園** 福武總一郎、安藤忠雄【215×165・並製ソフト／120p】カバー印刷：錦明印刷，本文印刷：凸版印刷，製本：加藤製本／版元：新潮社／2011.8.30 ＊トンボブックス改訂版。*1943*

9.1★ **第9回東京鯱光会** 【A4】2011.9.1 ＊表紙のみ，2色。祖父江の出身校である愛知県立旭丘高等学校の同窓生他による「鯱光会」の会報誌の表紙。*1945*

9.10★ 生誕100年記念 **瑛九展** （編）高野明広、小林美紀、大久保静雄、梅津元、山田志麻子／（訳）勝矢桂子、浜田健三／写真撮影：三輪浩治、大谷一郎、内田芳寿／制作：印象社／【A4変・コデックス装／292p】印刷：東京印書館／版元：宮崎県立美術館、埼玉県立近代美術館、うらわ美術館、美術館連絡協議会／2011.9.10 ＊各セクションごとに中綴じした冊子をまとめて糸かがり。表紙は全体を巻き込む仕様。*1948*

9.21★ **ありきたりの進歩** 突然段ボール（イラスト：根本敬）【CD】版元：P-VINE RECORD／2011.9.21 *1950*

9.25★ 岡崎京子未刊作品集 **森** 岡崎京子（解説：椹木野衣）【A5・並製ソフト／178p】印刷：図書印刷／版元：祥伝社／2011.9.25 ＊カバー：OKミューズさざなみ しろに3色＋白箔。*1953*

9.25★ 集英社文庫 **最後の冒険家** 石川直樹【文庫／216p】印刷：図書印刷／版元：集英社／2011.9.25 *1952*

9.30★ **平成猿蟹合戦図** 吉田修一（カバー・装画：横山裕一・協力：イーストプレス）【四六・上製ハード丸背／504p】印刷：凸版印刷／版元：朝日新聞出版／2011.9.30 *1954*

9.30★ **だいこくばしズム** 小迎裕美子【A5・並製ソフト／164p】印刷：図書印刷／版元：朝日新聞出版／2011.9.30 *1955*

10.4★ **加藤久仁生展** 加藤久仁生【A4変・平綴じ／120p】印刷：凸版印刷／版元：朝日新聞社／2011.10.4 ＊展覧会図録。*1967*

10.6★ デザインのひきだし14 実験だもの。**耳無芳一の話**「いいかげん折り」製本版 小泉八雲【いいかげん折り製本／32p】印刷、製本：篠原紙工／版元：グラフィック社／2011.10.6 ＊最初に設定した「いいかげんな角度」で正確に折り続けてくれるすごい技術。*1968*

10.14★ 講談社文庫 **蛇の王** 上 郷隆（装画：小岐須雅之）【文庫／344p】印刷：凸版印刷／版元：講談社／2011.10.14 ＊カバーデザイン。次項も表記以外は同データ。*1969* 講談社文庫 **蛇の王** 下 *1970*

10.30★ **未来ちゃん〈パリ〉** 川島小鳥【151×225・中綴じ／20p】印刷：凸版印刷／版元：マガジンハウス／2011.10.30 ＊「BRUTUS 特別編集 合本・写真術」の付録。*1971*

11.18★ **Tokyo TDC, vol.22** The Best in International Typography & Design【A4変（280×210）・並製ソフト／276p】印刷・製本：大日本印刷／版元：DNPアートコミュニケーションズ／2011.11.18 ＊コンセプトアイデア。*1977* 〈TDC入選〉

12.1★ **廃道 棄てられし道** 写真：丸田祥三、文：平沼義之【A4変・並製ソフト／112p】印刷・製本：大日本印刷（Print.D：吉崎典一）／版元：実業之日本社／2011.12.1 *1980*

12.12★ **グレイトフル・デッドにマーケティングを学ぶ** デイヴィッド・ミーアマン・スコット、ブライアン・ハリガン（訳：渡辺由佳里／監修・解説：糸井重里）【四六・上製ハード角背／276p】印刷・製本：図書印刷／版元：日経BP社／2011.12.12 ＊銀の箔加工後、タイトル文字を不透明白で加工。*1983*

12.12★ **怒れ！慣れ！ Indignez-Vous!** ステファン・エセル（訳：村井章子）【B6変・並製ソフト／112p】印刷・製本：図書印刷／版元：日経BP社／2011.12.12 ＊カバーを折り返して帯にしています。*1984* 〈TDC入選〉

12.19★ **押し入れの虫干し** 高山なおみ（装画：合田ノブヨ）【小B6・上製ハード角背／192p】印刷：図書印刷／版元：リトルモア／2011.12.19 ＊カバー：ハイメノウ プレーンに白オペーク＋グロスニス。表紙の芯紙は薄手のものを使用。*1990*

12.20★ **伊勢神宮の智恵** 文：河合真如、写真：宮沢正明（写真助手：五十嵐満／現像助手：伊藤あゆ子／編集：和坂直之）【菊判・並製ソフト／144p】印刷：凸版印刷（Print.D：金子雅一、村上祐大）、製本：若林製本工場／版元：小学館／2011.12.20 *1991*

12.22★ MF文庫 **深泥丘奇談** 綾辻行人（装画：駒木哲朗）【文庫／320p】印刷・製本：大日本印刷／版元：メディアファクトリー／2011.12.22 *1992*

2012
平成24年／cozfish23
財団法人カナモジカイの役員になる。
カナフォント「ツルコズ」制作。

1.1★ ビッグコミックス **ひらけ相合傘** 赤・白 吉田戦車【B6・並製ソフト／192p】印刷：凸版印刷／版元：小学館／2012.1.1 *1993, 1994*

日付	タイトル	詳細
4.1★	未来ちゃん	川島小鳥【151×225・コデックス装・200p】印刷・製本：図書印刷（Print.D：佐野正幸）／版元：ナナロク社／2011.4.1 ＊各折りの背下部にスライスしたタイトル文字を印刷して、製本後に現れるようにしてます。 1906　ADC入選　ダ・ヴィンチ6月号ひとめ惚れ大賞
4.8★	未来ちゃんカレンダー	川島小鳥【151×225・中綴じ・28p】印刷：図書印刷／版元：ナナロク社／2011.4.8 ＊おまけに小鳥さんイラストシール付。 1907
4.10〜	ふわこおばさんのぱーてぃー	絵：ディック・ブルーナ（訳：まつおかきょうこ）【170×170・上製ハード角背／44p】印刷：精興社、製本：清美堂／版元：福音館書店／2011.4.10 ＊あたらしいうさこちゃんの絵本〟以下、表記以外は全巻同データ。 1908
	うさこちゃんまほうをつかう	【28p】1909
	うさこちゃんとふがこちゃん	【28p】2011.9.10 1947
4.14★	ぼくとおおはしくん	くせさなえ【A4変（270×210）・上製ハード／32p】印刷：図書印刷、製本：大村製本／版元：講談社／2011.4.14 1910
4.20★	clammbon — columbia best	クラムボン【CD＋DVD】発売：日本コロムビア／2011.4.20 ＊赤盤。 1911
	クラムボン — ワーナー・ベスト	クラムボン【CD＋DVD】発売：ワーナーミュージック・ジャパン／2011.4.20 ＊青盤。同時リリースで、どちらにも片艶晒しクラフトブックとミニポスター付。タイトル文字は原田郁子さん。 1912
4.23★	ブタのみどころ	小泉吉宏【190×122・並製ソフト／188p】印刷・製本：図書印刷／版元：メディアファクトリー／2011.4.23 1913
4.25★	新編 チョウはなぜ飛ぶか フォトブック版	日高敏隆（写真：海野和男）【菊変（200×150）・並製ソフト／168p】印刷・製本：凸版印刷／版元：朝日出版社／2011.4.25 1914
5.1★	新潮文庫 金の言いまつがい	監修：糸井重里（編：ほぼ日刊イトイ新聞）【文庫／360p】印刷：凸版印刷、製本：大進堂／版元：新潮社／2011.5.1 ＊次項も表記以外は同データ。 1915
	新潮文庫 銀の言いまつがい	1916
5.13★	講談社文庫 となりの姉妹	長野まゆみ（イラスト：鈴木貴子）【文庫／232p】印刷：大日本印刷／版元：講談社／2011.5.13 ＊カバーデザイン。 1918
5.30★	大津波と原発	内田樹、中沢新一、平川克美（協力：園部雅一、馬淵千夏、畑中章宏／編集：清水檀）【四六・並製ソフト／120p】印刷：中央精版印刷／版元：朝日新聞出版／2011.5.30 1920
7.5〜★	BIG COMICS MOON 昴（スバル）ソリチュード スタンディング 8〜9	曽田正人【B6変（180×127）・並製ソフト／216p】印刷：凸版印刷／版元：小学館／2011.7.5〜2011.12.5 ＊カバーと表紙デザイン。 1924, 1981
7.10〜★	よりみちパン！セ シリーズ〈イースト・プレス改訂版〉	
	よりみちパン！セ00 増補改訂 日本という国	小熊英二（装画：100%ORANGE（及川賢治）／編集：清水檀）【四六・並製ソフト／206p】印刷：中央精版印刷／版元：イースト・プレス／2011.7.10 ＊イースト・プレスから改訂版の復刊。以下、表記以外は全巻同データ。 1928
	よりみちパン！セ01 バカなおとなにならない脳	養老孟司【216p】1929
	よりみちパン！セ02 いのちの食べかた	森達也【128p】1930
	よりみちパン！セ03 正しい保健体育	みうらじゅん【154p】1931
	よりみちパン！セ04 神さまがくれた漢字たち	監修：白川静、著：山本史也【176p】1932
	よりみちパン！セ05 生き抜くための数学入門	新井紀子【280p】1933
	よりみちパン！セ06 死ぬのは、こわい？	徳永進、詩：谷川俊太郎【128p】1934
	よりみちパン！セ07 どんとこい、貧困！	湯浅誠【296p】1935
	よりみちパン！セ08 人間の条件 そんなものない	辻信一【400p】1936
	よりみちパン！セ09 みんなのなやみ	重松清【200p】1937
	よりみちパン！セ10 いま生きているという冒険	石川直樹【288p】2011.10.3 1957
	よりみちパン！セ11 増補改訂 14歳からの仕事道	玄田有史【184p】2011.10.3 1958
	よりみちパン！セ12 増補 ザ・ママの研究	信田さよ子【128p】2011.10.3 1959
	よりみちパン！セ13 男子のための人生のルール	玉袋筋太郎【256p】2011.10.3 1960
	よりみちパン！セ14 ハッピーになれる算数	新井紀子【240p】2011.10.03 1961
	よりみちパン！セ15 おばあちゃんが、ぼけた。	新井紀子【176p】2011.10.03 1962
	よりみちパン！セ16 こんな私が大嫌い！	中村うさぎ【112p】2011.10.03 1963
	よりみちパン！セ17 さびしさの授業	伏見憲明【152p】2011.10.03 1964
	よりみちパン！セ18 ひとりひとりの味	平松洋子【256p】2011.10.03 1965
	よりみちパン！セ19 世界を信じるためのメソッド ぼくらの時代のメディア・リテラシー	森達也【160p】2011.10.03 1966
	よりみちパン！セ21 増補 きみが選んだ死刑のスイッチ	森達也【170p】2011.11.16 1974
	よりみちパン！セ22 叶 恭子の知のジュエリー 12ヵ月	叶恭子【254p】2011.11.16 1975
	よりみちパン！セ23「美しい」ってなんだろう？ 美術のすすめ	森村泰昌【288p】2011.11.16 1976
	よりみちパン！セ24 日本の神様	畑中章宏【280p】2011.12.14 1985
	よりみちパン！セ25 みんなのなやみ2	重松清【214p】2011.12.14 1986
	よりみちパン！セ26 阿修羅のジュエリー	鶴岡真弓【240p】2011.12.14 1987
	よりみちパン！セ27 オシムからの旅	木村元彦【208p】2011.12.14 1988
	よりみちパン！セ28 増補 オヤジ国憲法でいこう！	しりあがり寿＋祖父江慎【200p】2012.1.10 ＊しりあがり寿さんとの共同著作。 1997
	よりみちパン！セ29 演劇は道具	宮沢章夫【176p】2012.1.19 1998
	よりみちパン！セ30 増補 建築バカボンド	岡本泰之【248p】2012.1.19 1999
	よりみちパン！セ31 こどものためのお酒入門	山同敦子【248p】2012.1.19 2000
	よりみちパン！セ32 増補 失敗の愛国心	鈴木邦男【240p】2012.1.19 2001
	よりみちパン！セ33 気分はもう、裁判長	北尾トロ【192p】2012.2.15 2004
	よりみちパン！セ34 よりよく死ぬ日のために	井上治代【232p】2012.2.15 2005
	よりみちパン！セ35 男子のための恋愛検定	伏見憲明【216p】2012.2.15 2006
	よりみちパン！セ36 増補 不登校、選んだわけじゃないんだぜ	常野雄次郎、貴戸理恵【216p】2012.3.14 2013
	よりみちパン！セ37 続・神さまがくれた漢字たち 古代の音	山本史也【200p】2012.3.14 2014
	よりみちパン！セ38 ひかりのメリーゴーラウンド	田口ランディ【248p】2012.3.14 2015
	よりみちパン！セ39 世界のシェー	平沼弘、塩崎昌江【262p】2012.3.14 ＊本文オールカラー。 2016
	よりみちパン！セ40 増補「悪いこと」したら、どうなるの？	藤井誠二（マンガ：竹富健治）【288p】2012.4.12 2022
	よりみちパン！セ41 前略、離婚を決めました	綾屋紗月【262p】2012.4.12 2023
	よりみちパン！セ43 だれか、ふつうをおしえてくれ！	倉本智明【164p】2012.5.18 2026
	よりみちパン！セ44 家を出る日のために	辰巳渚【190p】2012.5.18 2027
	よりみちパン！セ45 カレーになりたい！	水野仁輔【180p】2012.6.24 2040
	よりみちパン！セ46「怖い」が、好き！	加門七海【160p】2012.6.24 2041
	よりみちパン！セ47 ついていったら、だまされる	多田文明【214p】2012.7.15 2047
	よりみちパン！セ48 この気持ちいったい何語だってつうじるの？	小林エリカ【228p】2012.8.10 2054
	よりみちパン！セ49 だれでも一度は、処女だった。	千木良悠子／辛酸なめ子【326p】2012.8.10 2055
	よりみちパン！セ50 オンナらしさ入門（笑）	小倉千加子【140p】2012.9.19 2063
	よりみちパン！セ51 この世でいちばん大事な「カネ」の話	西原理恵子【238p】2012.9.19 2064
	よりみちパン！セ53 恋と股間	杉作J太郎【254p】2012.10.15 2072
	よりみちパン！セ54 童貞の教室	松江哲明【184p】2012.10.15 2073
	よりみちパン！セ55 あのころ、先生がいた。	伊藤比呂美【144p】2012.11.15 2079
	よりみちパン！セ56 増補 コドモであり続けるためのスキル	貴戸理恵【256p】2012.12.23 2086
	よりみちパン！セ57 ひとはみな、はだかになる	バクシーシ山下【142p】2013.1.21 2096
	よりみちパン！セ20 こども東北学	山内明美（装画：100%ORANGE（及川賢治）／編集：清水檀）【四六・並製ソフト／206p】印刷：中央精版印刷／版元：イースト・プレス【174p】2011.11.16 ＊よりみちパン！セシリーズ、イースト・プレスに移籍後の新刊。以下、表記以外は全巻同データ。 1973
	よりみちパン！セ42 きみがモテれば、社会が変わる。宮台教授の〈内発性〉白熱教室	宮台真司【140p】2012.5.1 2025

11.27★ きのこ文学名作選 （編：飯沢耕太郎／イラスト：松田水緒、川村清一、飯沢耕太郎、吉岡秀典）【四六・並製ソフト／370p】印刷・製本：シナノ印刷／版元：港の人／2010.11.27 ＊カバー：穴空き。表紙：箔押し。作品ごとに本文書体、本文組、本文用紙がバラバラ。 1875 672 TDC特別賞 ひとめ惚れ月

11.28★ Tokyo TDC, vol.21 The Best in International Typography & Design （撮影：数永精一）【A4・並製ソフト／272p】印刷・製本：大日本印刷／版元：DNPアートコミュニケーションズ／2010.11.28 ＊カバーに抜き数字のシリアルナンバー入り。別丁には寒冷紗を使用。 1876 673

12.1★ 北斎漫画 vol.1 江戸百態 葛飾北斎（解説：永田生慈／インタビュー：会田誠）【文庫／352p】印刷：山田写真製版所、製本：渋谷文泉閣／版元：青幻舎／2010.12.1 ＊カバー：背に箔押し。 1878 674

12.15★ 南極（廉） 京極夏彦（本文イラスト：山極なつひこ、古屋兎丸、秋本治、赤塚不二夫／カバー・扉イラスト：しりあがり寿）【新書版・並製ソフト／728p】印刷：凸版印刷／製本：加藤製本／版元：集英社／2010.12.15 ＊タイトルもあわせて廉価版。 1879 617＋

2011
平成23年／cozfish22
安藤智良 退社。吉岡秀典 退社。
柴田慧 入社。小川あずさ 入社。

1.1★ 群像 2011年1〜12月号（表紙写真：石川直樹）【A5・平綴じ雑誌／372〜402p】印刷：凸版印刷／版元：講談社／2011.1.1 〜 2011.12.1 ＊表紙・扉・目次デザイン。 1883, 1889, 1891, 1904, 1917, 1921, 1923, 1939, 1944, 1956, 1972, 1979 559

1.7★ フォントのふしぎ ブランドのロゴはなぜ高そうに見えるのか？ 小林章【A5・並製ソフト／208p】印刷・製本：凸版印刷／版元：美術出版社／2011.1.7 1884 675

1.14★ ゴーストハント 2 人形の檻 小野不由美（イラスト：いなだ詩穂／写真：川口宗道）【四六・並製ソフト／408p】印刷・製本：図書印刷／版元：メディアファクトリー／2011.1.14 ＊カバー：レインボー箔押し。以下、表記以外は全巻同データ。 1885

ゴーストハント 3 乙女ノ祈リ 【388p】2011.3.19 ＊カバー：銀＋蛍光インキの多色刷り。 1902

ゴーストハント 4 死霊遊戯 【408p】2011.5.20 ＊表1と背に温感印刷。手の熱で表1に絵が現れ、背文字は消える。 1919

ゴーストハント 5 鮮血の迷宮 【424p】2011.7.15 ＊カバー：銀紙に白（不透明）＋CMYK（透明）インキで印刷。 1925

ゴーストハント 6 海からくるもの 【440p】2011.9.22 ＊カバー：蓄光印刷＋エンボス加工。 1951

ゴーストハント 7 扉を開けて 【458p】2011.11.18 ＊カバー：ヌキ加工があり、表紙イラストと重なる。 1978 670

1.25★ 東京日記3 ナマズの幸運。川上弘美（絵：門馬則雄）【四六・仮フランス／152p】印刷：共同印刷、製本：大口製本印刷／版元：平凡社／2011.1.25 1886 523

1.29〜★ 日経BPクラシックス ロンバート街 金融市場の開設 ウォルター・バジョット（訳：久保恵美子／製作：クニメディア）【四六変（188×116）・仮フランス／400p】印刷・製本：中央精版印刷／版元：日経BP社／2011.1.29 ＊文頭2字下げ。以下、表記以外は全巻同データ。 1887

日経BPクラシックス 自由論 ジョン・スチュアート・ミル（訳：山岡洋一）【264p】2011.9.5 ＊訳者の意向により、本書のみ文頭1字下げ。 1946 612＋

日経BPクラシックス 資本論 経済学批判 第

1巻Ⅰ カール・マルクス（訳：中山元）【454p】2011.12.5 1982

2.1〜★ 北斎漫画 vol.2 森羅万象 葛飾北斎（解説：永田生慈／インタビュー：しりあがり寿）【文庫／352p】印刷：山田写真製版所、製本：渋谷文泉閣／版元：青幻舎／2011.2.1 ＊カバー：背に箔押し。次項も表記以外は同データ。 1888 674

北斎漫画 vol.3 奇想天外 （インタビュー：横尾忠則、浦上満）／2011.3.10 ＊全3巻のボックスセットあり。 1897

2.9★ 忘れてもいいよ YOU MAY FORGET IT すきすきスウィッチ（イラスト：祖父江慎／監修・写真：地引雄一）【CD＋ブックレット】制作・発売：SUPER FUJI DISCS、DIW、disk union／2011.2.9 ＊1986年にテレグラフから発売された5枚組ソノシートの復刻版。 1890

3.1★ ピーターラビットの絵本 ちょっぴりこわい おはなしセット ビアトリクス・ポター（訳：いしいももこ）【A6】2011.3.1 ＊セット函と冊子デザインのみ。次項も表記以外は同データ。 1892 676

3.3★ ピーターラビットの絵本 きけんがいっぱい おはなしセット 1893

BIG COMICS SPECIAL UMEZZ PERFECTION! 12 神の左手悪魔の右手 1〜2 楳図かずお【四六・並製ソフト／644〜654p】印刷：図書印刷／版元：小学館／2011.3.3 ＊カバー：小口までくるむ。裏にも印刷あり。表紙：緩衝材を使用してラベル貼り。 1894, 1895 521＋ TDC入選 ADC入選

3.7★ 国家は破綻する 金融危機の800年 カーメン・M・ラインハート、ケネス・S・ロゴフ（訳：村井章子）【A5変（205×148）・上製ハード角背／592p】印刷・製本：図書印刷／版元：日経BP社／2011.3.7 1896 677

3.15★ INAX BOOKLET 愉快な家 西村伊作の建築（企画：INAXギャラリー企画委員会／執筆：黒川創、藤森照信、大竹誠、坂倉竹之助、田中修司）【205×210・並製ソフト／76p】印刷：凸版印刷（Print.D：金子雅一／Font.D：紺野慎一）／版元：INAX出版／2011.3.15 ＊以下、表記以外は全巻同データ。 1898 543

凝縮の美学 名車模型のモデラーたち（執筆：鈴木正文、斎藤勉、大内誠、平野克己、植本秀行／撮影：塚田直寛、ジョナサン・エリス）【78p】2011.6.15 ＊トランスタパック加工。 1922 543

種子のデザイン 旅するかたち（執筆：岡本素治、小林正明、脇山桃子／撮影：佐治康生／イラスト：上路ナオ子）【72p】2011.9.20 ＊トランスタパック加工。 1949 543

聖なる銀 アジアの装身具（執筆：露木ני、村上隆、飯野一郎、道明美保子、原典生、芳賀日向、向後紀代美、加藤定子、鶴岡真弓／撮影：高木由利子）【76p】2011.12.15 ＊表紙：コズピカ板紙使用。 1989

3.15★ ミステリーランド17-1 眠り姫とバンパイア 我孫子武丸（装画・挿絵：MARUU）【四六変（176×130）・函入・上製ハード丸背／264p】印刷：精興社、製本：大口製本印刷／版元：講談社／2011.3.16 ＊函：型抜き。表紙：継ぎ表紙。背：クロスに箔押し。色糸かがり。次項も表記以外は同データ。 1899 441

ミステリーランド17-2 夜の欧羅巴 井上雅彦（装画・挿絵：小島文美）【392p】1900

3.18★ 深泥丘奇談 続 綾辻行人（イラスト：佐藤昌美）【四六・上製ハード丸背／304p】印刷・製本：図書印刷／版元：メディアファクトリー／2011.3.18 ＊カバーソデ長さ違い。表紙：表裏逆の状態で使用し、むきだしの芯材に文字を空押し。 1901 594＋

3.30★ 岡本太郎 爆発大全 岡本太郎（監修：椹木野衣）【B4変（280×225）・上製ハード／416p】印刷・製本：大口製本印刷／版元：河出書房新社／2011.3.30 ＊豪華本。超ロング阿観言あり。 1903 678 TDC入選 ADC入選

4.1★ 豊島美術館ハンドブック 内藤礼、西沢立衛、徳田佳世（写真：畠山直哉、森川昇、イワン・バーン）【150×188・並製ソフト／64p】印刷・製本：日本写真印刷／版元：直島福武美術館財団／2011.4.1 ＊豊島美術館のロゴデザインも。 1905 513＋

3才からのうさこちゃんの絵本① **うさこちゃんのはたけ** 1815
3才からのうさこちゃんの絵本① **うさこちゃんとじてんしゃ** 1816
3才からのうさこちゃんの絵本① **うさこちゃん がっこうへいく** 1817
3才からのうさこちゃんの絵本① **うさこちゃん おとまりにいく** 1818
3才からのうさこちゃんの絵本① **うさこちゃんの おじいちゃんと おばあちゃん** 1819
3才からのうさこちゃんの絵本② **おかしのくにの うさこちゃん** 1820
3才からのうさこちゃんの絵本② **うさこちゃんと ふえ** 1821
3才からのうさこちゃんの絵本② **うさこちゃんと たれみみくん** 1822
4才からのうさこちゃんの絵本① **うさこちゃんの だいすきな おばあちゃん** 1823
4才からのうさこちゃんの絵本① **うさこちゃん おばけになる** 1824
4才からのうさこちゃんの絵本① **うさこちゃん びじゅつかんへいく** 1825
4才からのうさこちゃんの絵本① **うさこちゃんの てがみ** 1826
4才からのうさこちゃんの絵本② **うさこちゃんは じょおうさま** 1827
4才からのうさこちゃんの絵本② **うさこちゃんと きゃらめる** 1828
4才からのうさこちゃんの絵本② **うさこちゃんの おじいちゃんへの おくりもの** 1829
こねこの ねる 1830
こいぬの くんくん 1831
くんくんと かじ 1832
ぴーんちゃんと ふぃーんちゃん 1833
おひゃくしょうの やん 1834
さーかす 1835
ようちえん 1836
わたし ほんが よめるの 1837
もっと ほんが よめるの 1838
おーちゃんの おーけすとら 1839
あたらしいうさこちゃんの絵本 **うさこちゃんの ゆめ** 1861
あたらしいうさこちゃんの絵本 **うさこちゃんと にーなちゃん** 1862

4.22★ **ゴーゴーミッフィー展 55 years with miffy**（編集：朝日新聞社 文化事業部 草刈大介、田中里美、石橋歩）【A5変・上製ハード角背／558p】印刷：東京印書館／版元：朝日新聞社／2010.4.22 ＊展覧会用図録、CD付。 1840

5.21★ おはなしのたからばこ 32 **モケモケ** 荒井良二【B5変・上製ハード角背／32p】印刷・製本：図書印刷／版元：フェリシモ／2010.5.21 ＊原画にあわせてインキを調肉。 1842

6.2〜★ BIG COMICS **MOON 昴《スバル》ソリチュード スタンディング 6〜7** 曽田正人【B6変(180×127)・並製ソフト／208〜224p】印刷：凸版印刷／版元：小学館／2010.6.2〜2010.12.30 ＊カバー、表紙デザイン。 1844, 1882

6.24★ のりものアルバム（新）決定版 **新 電車大集合1616点** 写真：広田尚敬、広田泉／文：坂 正博【A4変・並製ソフト／288p】印刷・製本：共同印刷／版元：講談社／2010.6.24 ＊カバーデザイン。 1846

6.30★ **バカボンのパパよりバカなパパ** 赤塚りえ子【四六・並製ソフト／336p】本文印刷：三晃印刷／カバー印刷：真生印刷／製本：ナショナル製本協同組合／版元：徳間書店／2010.6.30 1848

7.21★ **ワンワンちゃんデラックス** 工藤ノリコ【A5・並製ソフト／144p】印刷・製本：図書印刷／版元：白泉社／2010.7.21 ＊カバー：箔押し。 1851

7.25★ **女流名人・倉敷藤花 里見香奈 好きな道なら楽しく歩け** 里見香奈【A5・並製ソフト／120p】印刷・製本：大日本印刷／版元：双葉社／2010.7.25 1852

8.1 月刊「たくさんのふしぎ」8月号 **もじのカタチ** 文・絵：祖父江慎【B5・並製ソフト／40p】印刷：精興社／製本：大村製本／版元：福音館書店／2010.8.1 ＊小学生むけ。不思議で楽しい文字のカタチを、わかりやすく解説した絵本。 1853

8.2〜★ **幽 13**（表紙写真：新良太）【A5・平綴じ雑誌／344p】印刷・製本：凸版印刷／版元：メディアファクトリー／2010.8.2 ＊小説ページとコラムページの文字組ルールを変えてます。次項も表記以外は同データ。 1855
幽 14（表紙写真：MOTOKO）【384p】 2010.12.17 1880

8.4★ IKKI COMIX **period 4** 古野朔実【A5・並製ソフト／224p】印刷：共同印刷／版元：小学館／2010.8.4 1856

8.10★ **君よ わが妻よ 父 石原光治少尉の手紙** 石原典子【四六・仮フランス／266p】印刷：理想社／製本：大口製本印刷／版元：文藝春秋／2010.8.10 1857

8.10★ ボクラノSF **どろんころんど** 北野勇作、画：鈴木志保【四六変・仮フランス／512p】印刷：図書印刷／製本：積信堂／版元：福音館書店／2010.8.10 ＊カバー：エンボス加工。 1858

8.16〜★ よりみちパン！セ シリーズ 第VII期（全2巻） よりみちパン！セ 55 **人間の条件 そんなものない** 立岩真也（装画：100%ORANGE（及川賢治）／シリーズ企画・編集：清水檀＋坂本裕美）【四六・並製／394p】本文組版：デザインハウス・クー／印刷：加藤文明社、方英社／製本：小泉製本／版元：理論社／2010.8.16 ＊次項も表記以外は同データ。 1859
よりみちパン！セ 56 **ザ・ママの研究** 信田さよ子【112p】2010.9.17 ＊版元の民事再生事件によりシリーズが一時中断。 1864

10.2★ **スープオペラ プレスリリース** 原作：阿川佐和子、監督：瀧本智行、脚本：青木研次【A4変・中綴じ／16p】印刷：凸版印刷／版元：ブレノンアッシュ／2010.10.2 ＊映画「スープオペラ」のプレスリリース。次項も表記以外は同データ。 1865
スープオペラ パンフレット【B5・中綴じ／28p】 1867

10.6★ **Multilevel Holarchy** EP-4【CD＋ブックレット・蛇腹／6p】2010.10.6 ＊1983.5.21にSkating Pears（佐藤薫のレーベル）とテレグラフとの両名義で多種類デザインで発売されたレコードのCD版。1983年版のデザインは多種類あり、そのうちのひとつが祖父江慎デザイン。CDブックレットは透明フィルムに白と黒で印刷。 1868

10.20〜★ 河出文庫 **輝く断片** シオドア・スタージョン（編：大森望）【文庫／424p】印刷：凸版印刷／版元：河出書房新社／2010.10.20 ＊カバーデザイン。次項も表記以外は同データ。 1869
河出文庫 **［ウィジェット］と［ワジェット］とボフ** シオドア・スタージョン（編：若島正）【416p】2010.11.20 1872

11.19★ **ゴーストハント 1 旧校舎怪談** 小野不由美（イラスト：いなだ詩穂、写真：川口宗道）【四六・並製ソフト／368p】印刷・製本：図書印刷／版元：メディアファクトリー／2010.11.19 ＊カバーイラスト部に蓄光インキを印刷。電気を消すとイスが光ります。 1871

11.20★ **月夜にランタン** 斎藤美奈子（装画／題字：後藤美月）【四六・並製ソフト／304p】印刷：凸版印刷／版元：筑摩書房／2010.11.20 1873

11.24★ BIRZCOMICS DELUXE **いとしのニーナ 4** いくえみ綾【A5・並製ソフト／208p】印刷・製本：図書印刷／版元：幻冬舎コミックス／2010.11.24 ＊カバー：UVシルク厚盛り印刷。 1874

1.20〜★
奇想コレクション18 **跳躍者の時空** フリッツ・ライバー（訳：中村融、浅倉久志、深町眞理子／装画：松尾たいこ）【四六変（188×120）・仮フランス／388p】印刷：亨有堂印刷所、製本：小泉製本／版元：河出書房新社／2010.1.20 ＊次項も表記以外は同データ。 1767

奇想コレクション19 **平ら山を越えて** テリー・ビッスン（訳：中村融／装画：松尾たいこ）【392p】2010.7.20 1850

1.25〜★
日経BPクラシックス **プロテスタンティズムの倫理と資本主義の精神** マックス・ウェーバー（訳：中山元）【四六変（188×116）・仮フランス／536p】印刷・製本：中央精版印刷／発元：日経BP社／2010.1.25 ＊カバー背：空押し。文頭2字下げ。次項も表記以外は同データ。 1768

日経BPクラシックス **世界一シンプルな経済学** ヘンリー・ハズリット（訳：村井章子／イラスト：大塚砂織）【372p】2010.6.28 1847

2.3〜★
BIG COMICS SPECIAL UMEZZ PERFECTION! 11 **わたしは真悟 3〜6** 楳図かずお【四六・並製ソフト／284〜596p】印刷：図書印刷／版元：小学館／2010.2.3〜2010.3.4 ＊カバー：ダンボール原紙に特色印刷して、箔＋UVシルク厚盛り印刷。表紙は透明PETフィルム。背は PUR糊、背の脇部分にはホットメルトを使用。背から本文の折が透けて見えます。 1770, 1771, 1782, 1783

2.10★
生と死と詞 THE BACK HORN（撮影：近藤誠司／透明標本製作：有川祐介）【四六・上製ハード丸背／178p】版元：ビクターエンタテインメント、スピードスターレコーズ／2010.2.10 ＊表3側の見返しに新曲「コオロギのバイオリン」CD収納。CDショップで限定販売。 650

2.10★
たくさんのふしぎ傑作集 **ことば観察にゅうもん** 文：米川明彦、絵：祖父江慎【B5・上製ハード角背／48p】印刷：精興社、製本：大村製本／版元：福音館書店／2010.2.10 ＊普及版。 1773

2.20★
TRA タイガー立石【菊判・上製ハード角背／424p】印刷・製本：文唱堂印刷／版元：工作舎／2010.2.20 ＊カバー：箔押し。観音ページあり。多種本文用紙。ひっくり返すと、どちらも表1。 1774 652

2.22★
株式会社 家族 山田かおり（イラスト：山田まき）【四六・上製ハード丸背／128p】印刷・製本：図書印刷／版元：リトルモア／2010.2.22 ＊本文中にサイズ違いの写真を2種挟み込み。 1775 653

2.23★
フランク・ブラングィン 国立西洋美術館開館50周年記念事業 プレスリリースA【A4・中綴じ／20p】印刷：凸版印刷／版元：読売新聞東京本社 2010.2.23 ＊背：糸かがり。表紙：折り返し。

プレスリリースB（フランク・ブラングィンと松方幸次郎）【四六変・蛇腹】版元：読売新聞東京本社／2010.2.23 ＊表紙：角カットの八角形板紙にスミ印刷、上から箔押し。蛇腹折り。 1776, 1777 654

3.?★
Chichu Handbook 地中ハンドブック英訳版（写真：畠山直哉、清水健夫、山本哲也／作品解説：秋元雄史）【A5変（190×147）・並製ソフト／68p】印刷・製本：日本写真印刷／版元：地中美術館／直島福武美術館財団／2010.3.? 1779 543

3.1★
キャンブックス **永遠の蒸気機関車 Cの時代** 広田尚敬（シンボルデザイン：河谷雅和／編集協力：キューブ）【A5・並製ソフト／166p】印刷：日本写真印刷／版元：JTBパブリッシング／2010.3.1 ＊キャンブックスシリーズのフォーマットをベースにレイアウト。 1781 655

3.5★
平成23年度 小学校 **しょしゃ** 一ねん、二年【B5・中綴じ／各32p】**書写** 三年、四年【各48p】**書写** 五年、六年【各44p】著作者：宮澤正明、土橋幸正、樋口咲子、藤井浩治、安田壮、米本美雪（表紙：荒井良二／挿し絵：荒井良二、寄藤文平）／印刷：協和オフセット印刷／版元：光村図書出版／2010.3.5 ＊平成23年度版の小学校「書写」教科書。 1785, 1786, 1787, 1788, 1789, 1790 656

3.15〜★
INAX BOOKLET **植物化石** 5億年の記憶（企画：INAXギャラリー企画委員会／監修：塚腰実／撮影：佐治康生／動物のイラスト：七字由布／植物の復元図：塚腰実）【205×210・並製ソフト／72p】印刷：凸版印刷（Print. D：金子雅一／Font.D：紺野慎一）／版元：INAX出版／2010.3.15 ＊本文ページにトランスタバック加工。多種本文用紙、挟み込み。以下、表記以外は全巻同データ。 1790 543

幕末の探検家 松浦武四郎と**一畳敷**（執筆：高木崇世芝、安村敏信、坪内祐三、ヘンリー・スミス、山本命）【80p】 543

2010.6.15 1845 **夢みる家具** 森谷延雄の世界（執筆：小泉和子、本橋浩介、敷田弘子、森谷延周）【72p】

2010.9.15 ＊表紙箔押し。 1863 **にっぽんの客船** タイムトリップ（執筆：野間恒、志澤政勝、笠原一人、丸山雅子）【80p】

2010.12.20 1881

3.25★
謹訳 源氏物語 — 桐壺〜若紫（全10巻）林望【四六・並製ソフト／352p】印刷：図書印刷、製本：ナショナル製本／版元：祥伝社／2010.3.25 ＊カバーは著者自装。本文組設計とタイトル書体の設計。製本：コデックス装。 1792 657

4.1★
子どもがはじめてであう絵本 **じのない えほん** 絵：ディック・ブルーナ（訳：まつおかきょうこ）【170×170・上製ハード角背／28p】印刷：精興社、製本：清美堂／版元：福音館書店／2010.4.1 ＊このシリーズ用につくったオリジナルかな書体「うさこずStd DB」フォントを使用して本文を組み直しました（TDCタイプデザイン賞入選）。タイトルもオリジナル書体「うさこず ふとがな」です。印刷には、ブルーナカラーにあわせて調肉したインキを使用。また、対象年齢ごとに新しく分類されたまとまりにあわせて、背のデザインも変えました。以下、表記以外は全巻同データ。 1795

子どもがはじめてであう絵本 かたち **まる、しかく、さんかく** 1797
子どもがはじめてであう絵本 かたち **しろ、あか、きいろ** 1798
子どもがはじめてであう絵本 どうぶつ **きいろい ことり** 1799
子どもがはじめてであう絵本 どうぶつ **ふしぎな たまご** 1800
子どもがはじめてであう絵本 どうぶつ **ちいさな さかな** 1801

1才からのうさこちゃんの絵本① **ちいさな うさこちゃん** 1802
1才からのうさこちゃんの絵本① **うさこちゃんと うみ** 1803
1才からのうさこちゃんの絵本① **うさこちゃんと どうぶつえん** 1804
1才からのうさこちゃんの絵本① **ゆきの ひの うさこちゃん** 1805
1才からのうさこちゃんの絵本② **うさこちゃんの さがしもの** 1806
1才からのうさこちゃんの絵本② **うさこちゃんの おうち** 1807
1才からのうさこちゃんの絵本② **うさこちゃんの てんと** 1808

2才からのうさこちゃんの絵本① **うさこちゃん ひこうきにのる** 1809
2才からのうさこちゃんの絵本① **うさこちゃんの たんじょうび** 1810
2才からのうさこちゃんの絵本① **うさこちゃんと ゆうえんち** 1811
2才からのうさこちゃんの絵本① **うさこちゃんの にゅういん** 1812
2才からのうさこちゃんの絵本② **うさこちゃんと あかちゃん** 1813
2才からのうさこちゃんの絵本② **うさこちゃんの だんす** 1814
2才からのうさこちゃんの絵本② **うさこ**

5.30★
本デアル 夏目房之介（イラスト：カズモトトモミ）【四六・地券／256p】印刷：凸版印刷（Font.D：紺野慎一／DTPオペレーション：浦山憲一）、製本：大口製本／印刷・版元：毎日新聞社／2009.5.30 *本文：四分アキ組。地券装。 *1707* ＊TDC入選

6.3★
BIG SPIRITS COMICS SPECIAL スポーツポン 3～5 吉田戦車【A5変（210×144）・並製ソフト／128～158p】印刷：凸版印刷／版元：小学館／2009.6.3～2009.10.5 *カバーと別丁扉にファーストヴィンテージ使用。 *1709, 1743, 1743*

6.30★
六月の夜と昼のあわいに 恩田陸（カバー・表紙画：新井久紀子）【四六・上製ハード丸背／200p】印刷：凸版印刷／版元：朝日新聞出版／2009.6.30 *1712* ＊TDC入選

7.3～
幽 11（表紙写真：海野和男）【A5・平綴じ雑誌／344p】印刷・製本：凸版印刷／版元：メディアファクトリー／2009.7.3 *小説ページとコラムページの文字組ルールを変えてます。次項も表紙以外は同データ。 *1714*

幽 12（表紙写真：首藤幹夫）【352p】2009.12.11 *1754*

7.5～
ニッポン昔話 新装版 上・下 花輪和一【A5・並製ソフト／188p】印刷・製本：凸版印刷／版元：小学館／2009.7.5～2009.9.2 *1715, 1731*

7.7
MF文庫 新耳袋コレクション 恩田陸＝編：木原浩勝、中山市朗（カバーイラスト：フタミフユミ）【文庫／288p】印刷・製本：廣済堂／版元：メディアファクトリー／2009.7.7 *カバーデザイン。 *1716*

7.10
喜劇新思想大系 完全版 上・下 山上たつひこ【四六・並製ソフト／680～704p】印刷・製本：光栄印刷／版元：フリースタイル／2009.7.10 *カバー：箔押し。 *1717, 1718* ＊TDC入選

7.24
BIRZCOMICS DELUXE いとしのニーナ 3 いくえみ綾【A5・並製ソフト／180p】印刷・製本：図書印刷／版元：幻冬舎コミックス／2009.7.24 *カバー：UVシルク厚盛り印刷。 *1721*

7.29
あの子の考えることは変 本谷有希子【四六・上製ハード／144p】印刷：凸版印刷、製本：大口製本印刷／版元：講談社／2009.7.29 *1722*

7.30
ここに消えない会話がある 山崎ナオコーラ（写真：佐内正史）【四六／144p】印刷：大日本印刷、製本：ナショナル製本／版元：集英社／2009.7.30 *オビ：透明フィルムに印刷。 *1723*

8.10★
幻冬舎文庫『資本論』も読む 宮沢章夫（カバーイラスト：しりあがり寿）【文庫／340p】印刷・製本：光邦／版元：幻冬舎／2009.8.10 *カバーデザイン。 *1728*

8.20★
河出文庫 不思議のひと触れ シオドア・スタージョン（編：大森望／カバーイラスト：松尾たいこ）【文庫／424p】印刷・製本：中央精版／版元：河出書房新社／2009.8.20 *カバーデザイン。 *1729*

9.20
白泉社文庫 コーリング 1～3 岡野玲子（原作：パトリシア・A・マキリップ）【文庫／272～312p】印刷：図書印刷／版元：白泉社／2009.9.20 *カバーデザイン。 *1734, 1735, 1736*

9.30
奇想コレクション17 洋梨形の男 ジョージ・R・R・マーティン（編訳：中村融／カバー装画：松尾たいこ）【四六変（188×120）・仮フランス／344p】印刷：亨有堂、製本：小泉製本／版元：河出書房新社／2009.9.30 *1739*

10.3★
Fの時代 HIROTA'S F PERIOD 広田尚敬【A4・函入・並製ソフト／150p】印刷：凸版印刷（Print.D：金子雅一）、製本：渋谷文泉閣／版元：小学館／2009.10.3 *広田尚敬鉄道写真60周年記念出版事業、第1弾。モノクロ2色印刷。 *1741*

10.3★
UMEZZ HOUSE 楳図かずお、蜷川実花（赤い座敷わらし shu）【四六・並製ソフト／320p】印刷：凸版印刷（Print.D：森岩麻衣子）／版元：小学館／2009.10.3 *写真集。 *1744* ＊ADC入選

10.15★
おそばおばけ 文：谷川俊太郎、絵：しりあがり寿【A4変（210×210）・上製ハード／30p】印刷：シナノ印刷／版元：クレヨンハウス／2009.10.15 *2色印刷。表紙にステッカー貼り。 *1745*

10.20★
ゆきの日 on christmas day 菊田まりこ【A5・上製ハード角背／56p】印刷・製本：大日本印刷／版元：白泉社／2009.10.18 *1746*

11.20★
カメラマンシリーズ 鉄道写真バトル【A4・平綴じ雑誌／178p】印刷：大日本印刷／版元：モーターマガジン社／2009.11.20 *広田尚敬鉄道写真60周年記念出版事業、第2弾。表紙デザイン。 *1748*

11.25★
集英社文庫 すべての装備を知恵に置き換えること 石川直樹【文庫／272p】印刷・製本：図書印刷／版元：集英社／2009.11.25 *カバーデザイン。 *1751*

11.30★
ハッピーリレー 菊田まりこ【130×155・並製ソフト／320p】印刷・製本：図書印刷／版元：河出書房新社／2009.11.30 *1752*

12.11
人生広告年鑑 書：味岡伸太郎／ウミウシ写真：今本淳【A4・並製ソフト／256p】印刷・製本：北斗社／版元：リクルートメディアコミュニケーションズ／2009.12.11 *表紙：印刷した上に、裏打寒冷紗をはみ出し貼り。金と黒の箔押し。本文：蛍光インキ多様。 *1755* ＊TDC入選

12.15
リハビリの夜 熊谷晋一郎（イラスト：笹部紀成）【A5・並製ソフト／262p】印刷・製本：アイワード／版元：医学書院／2009.12.15 *1756*

12.17
講談社文芸ヴィジュアル 伊勢神宮 現代に生きる神話 宮澤正明（訳：岩渕デボラ）【B4変（250×364）・上製ハード角背／196p】印刷：凸版印刷（Print.D：金子雅一）、製本：大口製本印刷／講談社／2009.12.17 *箔押し＋神宮公式マークを空押しの豪華本。函＋スリーブ付。 *1758*

12.31★
昭和三十四年二月北海道 広田尚敬（解説：宮田寛之）【A4・上製ハード／208p】印刷：大日本印刷／版元：ネコ・パブリッシング／2009.12.31 *広田尚敬鉄道写真60周年記念出版事業、第3弾。函・カバー・表紙デザイン。 *1760*

12.31★
TRIP TRAP 金原ひとみ（写真：成田舞）【四六・上製ハード角背／264p】印刷：大日本印刷、製本：本間製本／版元：角川書店／2009.12.31 *1761*

12.31★
BIG COMICS SPECIAL UMEZZ PERFECTION! 11 わたしは真悟 1～2 楳図かずお【四六・並製ソフト／300～476p】印刷：図書印刷／版元：小学館／2009.12.31 *カバー：ダンボール原紙に特色印刷して、箔＋UVシルク厚盛り印刷。表紙は透明PETフィルム。背はPUR糊、背の脇部分にはホットメルトを使用して製本。日本で最初のPETフィルム表紙の本です。背から本文の折が透けて見えます。 *1763, 1764* ＊TDC特別賞 ＊ADC入選

2010
平成22年／cozfish21
ディック・ブルーナの絵本専用フォント「うさこず」制作。

1.1～
群像 2010年1月号～12月号（表紙：石川直樹）【A5・平綴じ雑誌／約380p】印刷：凸版印刷／版元：講談社／2010.1.1～2010.12.1 *表紙・扉・目次デザイン。 *1765, 1766, 1780, 1795, 1841, 1843, 1849, 1854, 1865, 1869, 1876*

1.7★
切手帖とピンセット 1960年代グラフィック切手蒐集の愉しみ 加藤郁美【A5・上製ハード丸背／184p】印刷：シーフォース、製本：ブックアート／版元：国書刊行会／2010.1.7 *1766*

IKKI COMIX **period** 3 吉野朔実【A5・並製ソフト／224p】印刷：共同印刷／版元：小学館／2009.2.4 *1669*

BIG COMICS SPECIAL UMEZZ PERFECTION! 10 **洗礼 2〜3** 楳図かずお【四六・並製ソフト／576p, 380p】印刷：図書印刷／版元：小学館／2009.2.4〜2009.3.4＊カバー：白箔は印刷文字とすれすれの抜き合わせ。空押し（凸：2巻2つ、3巻3つ）。本文：グラシン紙使用。シーン別フォーマット。*1670, 1684*

IKKI COMIX **月館の殺人** 上・下 佐々木倫子（原作：綾辻行人）【B6・並製ソフト／232p, 328p】印刷：共同印刷／版元：小学館／2009.2.4 *1671, 1672*

BEAM COMIX 文庫 **ヒゲのOL藪内笹子** 完全版 春〜冬 しりあがり寿【文庫／約200p】印刷：大日本印刷／版元：エンターブレイン／2009.2.6〜4.2 *1673, 1674, 1691, 1692*

赤い月、廃駅の上に 有栖川有栖（表紙写真：丸田祥三）【四六・上製ハード／274p】印刷・製本：図書印刷／版元：メディアファクトリー／2009.2.17 *1675*

日経BPクラシックス **職業としての政治／職業としての学問** マックス・ウェーバー（訳：中山元）【四六変（188×116）・仮フランス／270p】印刷・製本：中央精版印刷／発売：日経BP社／2009.2.23 ＊カバー背：空押し。本文組み：1行め字下げなし、2行め以降は頭2字下げ。以下、表記以外は全巻同データ。*1677*

日経BPクラシックス **大収縮 1929-1933**『米国金融史』第7章 ミルトン・フリードマン、アンナ・シュウォーツ（訳：久保恵美子）【384p】2009.9.29 *1737*

日経BPクラシックス **代議士の誕生** ジェラルド・カーティス（訳：山岡清二、大野一）【368p】2009.9.29 *1738*

ポクラノSF **海竜めざめる** ジョン・ウィンダム（訳：星新一／画：長新太）【四六変（180×116）・仮フランス／400p】印刷：図書印刷／製本：積信堂／発売：福音館書店／2009.2.25 ＊以下、表記以外は全巻同データ。*1678*

ポクラノSF **筒井康隆コレクション 秒読み** 筒井康隆（画：加藤伸吉）【384p】*1679*

ポクラノSF フレドリック・ブラウン コレクション **闘技場** フレドリック・ブラウン（訳：星新一／画：島田虎之介）【448p】*1680*

ポクラノSF 小松左京コレクション **すぺるむ・さぴえんすの冒険** 小松左京（画：杉山実）【512p】2009.11.20 *1750*

にんげんラブラブ交叉点 さくらいよしえ【四六変（178×130）・並製ソフト／182p】印刷・製本：大日本印刷／発売：交通新聞社／2009.3.3 *1683*

INAX BOOKLET **チェコのキュビズム建築とデザイン 1911-1925** ホホル、ゴチャール、ヤナーク 企画：INAXギャラリー企画委員会（鈴木豊、藤森照信、ロスチスラフ・シュヴァーハ、ペトル・ヴォルフ）【205×210・並製ソフト／72p】印刷：凸版印刷（Print.D：金子雅一／Font.D：紺野慎一）／版元：INAX出版／2009.3.15 ＊以下、表記以外は全巻同データ。*1685*

七宝 色と細密の世界（歴史解説：小川幹生、畑智子／作品解説協力：村田理如）2009.6.15 *1710*

ゑびす大黒 笑顔の神様 神崎宣武【60p】2009.9.15 ＊本文用紙：アドニスブルーに1色。表紙：地券紙に3色＋金箔。*1733*

糸あやつりの万華鏡 結城座375年の人形芝居（結城座考：七代目市川染五郎、唐十郎／論考執筆：大世吉雄）【76p】2009.12.15 *1757*

ももこの21世紀日記 N'08 さくらももこ【小B6・上製ハード／136p】印刷・製本：中央精版印刷／版元：幻冬舎／2009.3.20 ＊表紙：空押し＋箔押し。本文：5色刷りあり。糸かがり。*1686*

ミステリーランド15 **トレジャー・キャッスル** 菊地秀行（装画・挿絵：鈴木康士）【四六変（176×130）・函入・上製ハード丸背／402p】印刷：精興社、製本：大口製本印刷／版元：講談社／2009.3.24 ＊函：型抜き。表紙：継ぎ表紙。背クロスに箔押し。色糸かがり。次項も表記以外は同データ。*1688*

ミステリーランド16 **ぼくが探偵だった夏** 内田康夫（装画・挿絵：松尾たいこ）【288p】2009.7.30 *1724*

財団法人 直島福武美術館財団 パンフレット 財団法人 直島福武美術館財団【A4変（210×198）・中綴じ／12p】印刷・製本：日本写真印刷／版元：財団法人 直島福武美術館財団／2009.3.31 ＊表紙：エンボス加工。*1690*

BIG COMICS **MOON** 3〜5 昴〈スバル〉ソリチュード スタンディング 曽田正人【B6変（180×127）・並製ソフト／202p】印刷：凸版印刷／版元：小学館／2009.4.4〜2009.12.31 ＊カバーデザイン。*1693, 1727, 1762*

ちはやぶる御玉杓子 祖父江慎【A5・中綴じ／28p】版元：誠文堂新光社／2009.4.10 ＊アイデア334別冊ふろく。1983〜1984年に『PELICAN Club』（21世紀社）に掲載した祖父江慎のマンガを収録。*1695*

ムーミン谷のひみつの言葉 冨原眞弓【四六・上製ハード／268p】印刷・製本：凸版印刷／版元：筑摩書房／2009.4.30 *1696*

角川文庫 **もの思う葦** 太宰治（カバー写真：梅佳代）【文庫／208p】印刷：暁印刷、製本：大口製本印刷／版元：角川書店／2009.5.15 ＊太宰治誕100周年フェア用にカバーのみデザイン。以下、表記以外は全巻同データ。*1698*

津軽【224p】*1699*
愛と苦悩の手紙【352p】*1700*
ろまん燈籠【256p】*1701*
ヴィヨンの妻【320p】*1702*
晩年【384p】2009.5.25 *1704*
斜陽【240p】2009.5.25 *1705*
女生徒【288p】2009.5.25 *1706*
走れメロス【266p】2009.7.20 *1719*
人間失格【198p】2009.7.20 *1720*

よりみちパン!セ シリーズ 第VI期（全10巻）
よりみちパン!セ 45 **きみが選んだ死刑のスイッチ** 森達也（装画：100% ORANGE（及川賢治）／シリーズ企画・編集：清水檀＋坂本裕美）【四六・並製ソフト／252p】本文組版：デザインハウス・クー、印刷：加藤文明社、方英社、製本：小泉製本／版元：理論社／2009.5.21 ＊第VI期より並製本になる。表紙ページは基本2色。以下、表記以外は全巻同データ。*1703*

よりみちパン!セ 46 **どんとこい、貧困！** 湯浅誠【286p】2009.6.25 *1711*
よりみちパン!セ 47 **前略、離婚を決めました** 綾屋紗月【262p】2009.8.3 *1726*
よりみちパン!セ 48 **この気持ち いったい何語だったらつうじるの？** 小林エリカ【228p】2009.9.10 *1732*
よりみちパン!セ 49 **こんな私が大嫌い** 中村うさぎ【112p】2009.11.19 *1749*
よりみちパン!セ 50 **日本の神様** 畑中章宏【254p】2009.12.21 ＊カバー：ピグメントホイル（白）箔押し。*1759*
よりみちパン!セ 51 **オシムからの旅** 木村元彦【202p】2010.2.25 *1778*
よりみちパン!セ 52 **より良く死ぬ日のために** 井上治代【226p】2010.3.31 *1793*
よりみちパン!セ 53 **「怖い」が、好き！** 加門七海【158p】2010.3.31 *1794*
よりみちパン!セ 54 **世界のシェー！！** 平沼正弘【190p】2010.3.24 ＊オールカラー。カバー：コート紙にグロスPP加工。*1791*

2008

5.30★ フォントブック 和文基本書体編 監修:祖父江慎【四六・並製ソフト/1056p】印刷・製本:大丸印刷/版元:毎日コミュニケーションズ/2008.5.30 ＊天は疑似アンカット。帯:トレーシングペーパーに「伝統的サイズ表」。1620

6.16〜 よりみちパン!セ シリーズ 第V期（全10巻）
- よりみちパン!セ 35 カレーになりたい 水野仁輔（装画:100%ORANGE（及川賢治）／シリーズ企画・編集:清水檀／版本和美／成井夏（シリーズ全巻共同）／巻頭ページ写真:宗田育子）【四六・仮フランス／236p】本文組版:デイトハウス・クー、印刷:加藤文明社、方英社、製本:小泉製本／版元:理論社／2008.6.16 ＊第V期は全10冊。本文ページは基本2色。以下、表記以外は全巻同データ。1624
- よりみちパン!セ 36 続・神さまがくれた漢字たち 古代の音 山本史也（監修:白川静）【200p】2008.7.25 1633
- よりみちパン!セ 37 叶恭子の知のジュエリー12ヵ月 叶恭子【254p】2008.8.25 ＊カバー:金箔押し。1641
- よりみちパン!セ 38 恋と股間 杉作J太郎【254p】2008.10.25 1650
- よりみちパン!セ 39 建築バカボンド 岡村泰之【230p】2008.11.25 1654
- よりみちパン!セ 40 この世でいちばん大事な「カネ」の話 西原理恵子【238p】2008.12.10 1658
- よりみちパン!セ 41 だれでも一度は、処女だった。千木良悠子／辛酸なめ子【326p】2009.2.20 1675
- よりみちパン!セ 42 こどものためのお酒入門 山同敦子【246p】2009.2.25 1680
- よりみちパン!セ 43 童貞の教室 松江哲明【184p】2009.3.23 1687
- よりみちパン!セ 44 阿修羅のジュエリー 鶴岡真弓【238p】2009.3.27 1689

6.25★ 角川文庫 新耳袋 第十夜 現代百物語 木原浩勝、中山市朗（カバーイラスト:祖父江慎）【文庫／472p】印刷:旭印刷、製本:BBC／版元:角川書店／2008.6.25 ＊カバーデザイン（4色＋金）。1626

7.4★ 幽霊学級 文:村上健司、絵:JINCO（編集:しんみみぶくろ編集委員会／原作:木原浩勝、中山市朗）【B6変（174×122）・並製ソフト／144p】印刷・製本:凸版印刷／版元:メディアファクトリー／2008.7.4 ＊本文:多書体合成組み。1628

7.8★ 原宿ガール 橋口いくよ（カバー・表紙・本文イラスト:真珠子）【四六・並製ソフト／322p】印刷・製本:図書印刷／版元:メディアファクトリー／2008.7.8 ＊カバー裏に歌詞付。1629

7.27〜 幽 9〜10（表紙:MOTOKO）【A5・平綴じ雑誌／372p〜384】印刷・製本:凸版印刷／版元:メディアファクトリー／2008.7.27〜2008.12.15 ＊小説ページとコラムページの文字組ルールを変えてます。1634, 1659

8.3★ ミステリーランド14-1 野球の国のアリス 北村薫（装画・挿絵:諸口早苗）【四六変（176×130）・函入・上製ハード丸背／296p】印刷:精興社／製本:大口製本印刷／版元:講談社／2008.8.3 ＊函:型抜き。表紙:継ぎ表紙。背:クロスに箔押し。色糸付き。1636

8.4〜 BIG COMICS SPECIAL UMEZZ PERFECTION! 09 赤んぼ少女 楳図かずお【四六・並製ソフト／186p】印刷:図書印刷／版元:小学館／2008.8.4 ＊カバー:UV白オペーク。別丁用紙:キュリアスタッチ・ソフト。巻頭8ページ4色、16ページ2色刷り。次項も表記以外は同データ。1637
- BIG COMICS SPECIAL UMEZZ PERFECTION! 10 洗礼 1【104p】2008.12.31 ＊カバー:白઼部は印刷文字とすれすれの抜き合わせ。空押し（凸）1つ。本文:グラシン紙使用。シーン別フォーマット。1664

8.8 じいちゃんさま 梅佳代【A5変（150×220）・並製ソフト／164p】印刷・製本:凸版印刷（Print.D:千布宗治、村上裕美代）

8.25★ 角川文庫 ユージニア 恩田陸【文庫／432p】印刷:凸版印刷、製本:BBC／版元:角川書店／2008.8.25 ＊カバーデザイン。巻末に「ブックデザイナー」と「フォントディレクター」についてのエピソード付。1640

9.13★ 生活と芸術—アーツ&クラフツ展 ウィリアム・モリスから民芸まで（写真:沼田眞里、四方邦煕／訳:安藤京子、橋本優了、助永佳了、…）／校正:田宮宣保）【B5変（257×188）・並製ソフト／260p】印刷:大日本印刷／版元:朝日新聞社／2008.9.13 ＊「生活と芸術—アーツ&クラフツ展」図録。天上。1644

10.5 BIG SPIRITS COMICS SPECIAL スポーツポン 2 吉田戦車【A5変（210×145）・並製ソフト／128p】印刷:凸版印刷／版元:小学館／2008.10.5 1648

10.5 神のちからっ子新聞 4 さくらももこ【A5変（199×145）・上製ハード角背／128p】印刷・製本:凸版印刷／版元:小学館／2007.10.5 ＊綴じ込みふろく:ありがたいお守り3枚付。1649

11.1 平成中村座十一月大歌舞伎 法界坊【A4変（297×225）・並製ソフト／56p】印刷:杜陵印刷／版元:松竹／2008.11.1 ＊歌舞伎「法界坊」のパンフレット。1652

11.20 北緯14度 絲山秋子（写真:小山泰介）【四六・上製ハード／280p】印刷:凸版印刷／製本:大口製本印刷／版元:講談社／2008.11.20 ＊講談社創業100周年記念出版「書き下ろし100冊」のロゴマークデザイン:祖父江慎。カバー:UV厚盛印刷。1653

11.26 最後の冒険家 石川直樹（写真:石川直樹、イラストレーション:松原三千男）【四六・上製ハード／216p】印刷:図書印刷／製本:加藤製本／版元:集英社／2008.11.26 1655

11.28★ 写真屋・寺山修司 摩訶不思議なファインダー 編:田中未知【菊判変・ソフト／194p】印刷・製本:フクイン／版元:フィルムアート社／2008.11.28 ＊製本は、開きやすい広開本。函にラベル。1656

12.1 ふむふむのヒトトキ はじまりのおわり編 一青窈【四六変（190×115）・並製ソフト／232p】印刷:図書印刷／版元:メディアファクトリー／2008.12.1 ＊カバー:UV厚盛印刷。別丁綴じ込み。1657

12.20 南極（人）京極夏彦（本文イラスト:山極なつひこ、古屋兎丸、秋本治、赤塚不二夫／カバー・扉イラスト:しりあがり寿）【四六・上製ハード丸背／500p】印刷:凸版印刷／製本:加藤製本／版元:集英社／2008.12.20 ＊表紙は背に別用紙貼り込みの「なんちゃって継ぎ表紙」（命名）。しおりは特太4本。本文中に見返しを入れて「なんちゃって合本」（命名）。本文は章ごとにパロディーもとの本と同じ組版（書体・級数・禁則設定など）にしてます。1662

2009 平成21年／cozfish20

1.1〜 群像 2009年1月号〜12月号（表紙:石川直樹）【A5・平綴じ雑誌／約500p】印刷・製本:凸版印刷／講談社／2009.1.1〜2009.12.1 ＊表紙・扉・目次デザイン。1665, 1668, 1682, 1690, 1697, 1708, 1713, 1725, 1730, 1740, 1747, 1753

1.24 三国荘を語る 初の民藝館設立から80年（編集:朝日新聞社事業本部文化事業部／アサヒビール大山崎山荘美術館／写真撮影:四方邦煕）【A5・中綴じ／32p】印刷:大日本印刷／版元:朝日新聞社／2009.1.24 ＊図録。1666

1.31★ フォントブック 2 伝統・ファンシー書体編 監修:祖父江慎【四六・並製ソフト／864p】印刷・製本:大丸グラフィックス／版元:毎日コミュニケーションズ／2009.1.31 ＊天は疑似アンカット。1667

月刊イッキ 2008.1〜6月号（表紙イラスト：鈴菌カリオ 他／背タイトルロゴ：荒木経惟／本文デザイン：コズフィッシュ 他）【B5・平綴じ雑誌／約484p】印刷：共同印刷／版元：小学館／2008.1.1〜2008.6.1 ＊7月号以降のデザインは、独立した柳谷志ち有(nist)が担当。クレジットは「プロトデザイン：祖父江慎」となる。1579, 1585, 1593, 1608, 1613, 1621

YS COMICS **魔Qケン** 1 喜国雅彦【四六変(180×127)・並製ソフト／206p】印刷：中央精版印刷／版元：小学館／2008.1.9 ＊カバーデザイン。1580

河出文庫 **こんな映画が、** 吉野朔実【文庫／272p】印刷・製本：凸版印刷／版元：河出書房新社／2008.1.20 ＊カバーデザイン。1581

東京サイハテ観光 文：中野純、写真：中里和人【A5・並製ソフト／192p】印刷・製本：東京印書館／版元：交通新聞社／2008.1.31 1582

IKKI COMIX **FOR SEASON** 足立和律【B6変(182×127)・並製ソフト／192p】印刷・製本：共同印刷／版元：小学館／2008.2.4 1586

エレガンス中毒 ぎりぎりの女たち 野宮真貴、篠崎真紀、湯山玲子【四六変(188×144)・並製ソフト／300p】印刷・製本：図書印刷／版元：INFASパブリケーションズ／2008.2.23 ＊カバー表1表4：トレペにエンボス加工文字。巻頭8ページにプレスコート加工。1587

ももこの21世紀日記 N'07 さくらももこ【小B6・上製ハード／128p】印刷・製本：中央精版印刷／版元：幻冬舎／2008.2.25 ＊表紙：空押し＋箔押し。本文：特練リインキカラー。糸かがり。1588

Kadokawa Comics **ケロロ軍曹** 16（特装本あり）吉崎観音（CG製作：小林義仁（Kプラスアートワークス））【B6変(180×127)・並製ソフト／180p】印刷：大日本印刷、製本：BBC／版元：角川書店／2008.2.26 ＊特装本のカバー、パッケージデザインも。1589, 1590

深泥丘奇談 綾辻行人【四六変(188×116)・上製ハード丸背／322p】印刷・製本：図書印刷／版元：メディアファクトリー／2008.2.29 ＊本表紙を裏表逆にして製本。むき出された表紙芯材にタイトルを空押し、裏返した表紙背にタイトルを金箔押し。本文ページはパートカラー。テレビ番組「情熱大陸」(2008.2.3放送／毎日放送）演出：金井さおり、構成：田代裕、制作協力：テレビマンユニオン）で、この本の制作過程が紹介されました。1591

奇想コレクション14 **蒸気駆動の少年** ジョン・スラディック（編：柳下毅一郎／訳：柳下毅一郎、浅倉久志、伊藤典夫、大森望、大和田始、風見潤、酒井昭伸）【四六変(188×120)・仮フランス／404p】印刷：亨有堂印刷所、製本：小泉製本／版元：河出書房新社／2008.2.29 ＊以下、表記以外は全巻同データ。1592

奇想コレクション15 **ブラックジュース** マーゴ・ラナガン（編：中村融／訳：安野玲、市田泉）【3/2p】2008.5.20 1616

奇想コレクション16 **TAP** グレッグ・イーガン（編訳：山岸真／カバー装画：松尾たいこ）【376p】2008.12.20 1660

BIG COMICS **MOON** 昴〈スバル〉ソリチュード スタンディング 1〜2 曽田正人【B6変(180×127)・並製ソフト／232〜202p】印刷：凸版印刷／版元：小学館／2008.3.5〜2008.9.3 ＊カバーデザイン。1595, 1643

ポケットは80年代がいっぱい 香山リカ（イラスト：真珠子）【四六変(188×120)・上製ハード丸背／224p】印刷・製本：光邦／版元：バジリコ／2008.3.11 ＊回転するノンブル。表紙：空押し。見返しの下から透けているのは目の粗い寒冷紗。1596

百年の誤読 海外文学篇 岡野宏文、豊崎由美【四六・並製ソフト／410p】印刷：中央精版印刷／版元：アスペクト／2008.3.14 ＊カバー：蛍光ピンク使用、スミ箔押し。1597

講談社文庫 **チル☆** 松井雪子【文庫／256p】印刷：精興社、製本：若林製本工場／版元：講談社／2008.3.14 ＊カバーデザイン。1598

INAX BOOKLET **クモの網 What a wonderful web!** 企画：INAXギャラリー企画委員会（写真：佐治康生、イラスト：七字由布）【205×210・並製ソフ

ト／72p】印刷：凸版印刷(Print.D)：金子雅一／Font.D：紺野慎一）／版元：INAX出版／2008.3.15 ＊以下、表記以外は全巻同データ。1599

オコナイ 湖国・祭りのかたち（写真：杉原正樹、ゴラーズ・ヴィルハー／イラスト：樋口潤一）【72p】2008.6.15 1623

デザイン満開 **九州列車の旅**（取材・撮影協力：九州旅客鉄道、水戸岡鋭治＋ドーンデザイン研究所）【72p】2008.9.15

＊別丁扉：アリンダ使用。挟み込みシール付。1645

摩訶不思議ワールド **考えるキノコ**（大館一夫、佐久間大輔、吹春俊光、飯沢耕太朗）【72p】2008.12.20 ＊巻頭用紙にファザード。切手シート付。1662

モーニングKC **ジナス -ZENITH-** 4 吉田聡【B6変(182×127)・並製ソフト／208p】印刷・製本：フォーネット印刷／版元：講談社／2008.3.21 1602

祝祭音楽劇 **トゥーランドット**（ドローイング：牧かほり／写真：Jun Takahashi）【300×218・並製ソフト／122p】印刷：大熊整美堂、発行：TBS／2008.3.27 ＊劇場用パンフレット。表紙：金印刷＋金箔押し、表4：板紙貼り付け、蛍光ピンク＋空押し。型抜き引き出し。小冊子綴じ込み。ふろく：舞台衣装の生地。1603

地中トーク3 **日本人の文化基盤について考える五つの話**（監修：北川フラム（地中美術館））【四六変(190×117)・並製ソフト／176p】印刷・製本：日本写真印刷／発売：地中美術館、財団法人 直島福武美術財団／2008.3.28 ＊表1・4：エルマーメイドと半晒クラフトの合紙に2色＋白箔押し＋空押し。1604

本の本 斎藤美奈子【四六・並製ソフト／740p】印刷・製本：積信堂／発売：筑摩書房／2008.3.30 ＊表紙：金箔押し。1605

月刊 たくさんのふしぎ 4月号 **ことば観察にゅうもん** 文：米川明彦、絵：祖父江慎【B5変(248×190)・中綴じ／52p】印刷・製本：精興社、大村製本／版元：福音館書店／2008.4.1 1606

河出文庫 **海を失った男** シオドア・スタージョン（編：若島正、装画：松尾たいこ）【文庫／472p】印刷・製本：中央精版印刷／版元：河出書房新社／2008.4.20 ＊カバーデザイン。1609

日経BPクラシックス1 **資本主義と自由** ミルトン・フリードマン（訳：村井章子）【四六変(188×116)・仮フランス／384p】印刷・製本：中央精版印刷／発売：日経BP社／2008.4.21 ＊カバー背：空押し。本文組み：1行目字下げなし、2行目以降は文頭2字下げ。以下、表記以外は全巻同データ。1611

日経BPクラシックス2 **マネジメント 務め、責任、実践 I〜IV** ピーター・ドラッカー（訳：有貨裕子）【約500p】2008.4.21〜2008.7.14 1610, 1615, 1625, 1630

日経BPクラシックス3 **大暴落 1929** ジョン・K・ガルブレイス（訳：村井章子）【312p】2008.9.29 1646

セルフビルド 自分で家を建てるということ 文：石山修武、写真：中里和人（編集協力：久保拓英／用紙協力：王子製紙株式会社 苫小牧工場）【A4・並製ソフト／138p】印刷・製本：凸版印刷(Print.D)：金子雅一／発売：交通新聞社／2008.4.30 ＊カバー：半晒クラフトに金箔押し。本文用紙：OKアドニスラフ70＋OKアドニスラフ90＋アドニスラフピンク味（理想のにぶ桃色の本文用紙を王子製紙さんに作っていただきました）。1612

集英社文庫 **ママレード・ボーイ** 1〜5 吉住渉【文庫／約300p】印刷・製本：図書印刷／版元：集英社／2008.5.21〜2008.8.13 ＊カバーデザイン。1617, 1618, 1631, 1632, 1639

BIRZCOMICS DELUXE **いとしのニーナ** 2 いくえみ綾【A5・並製ソフト／180p】印刷・製本：図書印刷／版元：幻冬舎コミックス／2008.5.24 ＊カバー：UVシルク厚盛り印刷。1619

7.26★

単行本コミックス **アンラッキーヤングメン** 全2巻 作画:藤原カムイ、原作:大塚英志【A5・上製ソフト／360~384p】印刷:大日本印刷／製本:本間製本／版元:角川書店／2007.7.26 *カバー・背:1巻白箔押し、2巻黒箔押し。 1527, 1528

8.12

しろねこくんDX べつやくれい【B6変(176×132)・上製ハード角背／64p】印刷:凸版印刷／製本:若林製本工場／版元:小学館／2007.8.12 *糸かがり。 1532

8.17

Action Comics **キャラ者** 全3巻 江口寿史（訳:前山了輔、横田真由子、海陸和彦、栗原幸花、Galichinikova Lyudmila, Kulagina Olga)【A5 変(190×142)・並製ソフト／各210p】印刷:日本写真印刷／製本:加藤製本／版元:双葉社／2007.8.17 *すべてのカバー:PETフィルム、箔頭にふるより（1巻:パチカに高熱空押し、2巻:抜き型きせかえ人形、3巻:チップボールに銀箔押し）。本文用紙ばらばら(1巻:オペラクリームマックス＋MBSテック、2巻:OKブリザード＋OKゴールド、3巻:OK嵩姫＋Mag100プレーン 他)。印刷…1巻:本文ページは蛍光を含む2色、2巻:オール4色、3巻:オール4色。加工など…1巻:違和感のある紙を本文ページに1枚使用、2巻:カバーと表紙で着せ替え遊び、3巻:カバーの金箔の後ろにキャラクターが隠れてます。 1533, 1534, 1535

9.4★

IKKI COMIX **ディエンビエンフー** 1~2 西島大介【B6・並製ソフト／272p】印刷:共同印刷／版元:小学館／2007.9.4 1538, 1539

9.26

日曜農園 松井雪子（イラスト:岡村慎一郎)【四六変(188×120)・上製ハード丸背／128p】印刷:凸版印刷／製本:黒柳製本／版元:講談社／2007.9.26 *太い帯。 1542

10.10

三日月 宮崎誉子（イラスト:菅野旋)【四六変(188×120)・上製ハード丸背／300p】印刷:凸版印刷／製本:大口製本／版元:講談社／2007.10.10 *カバー:UVちぢみ印刷。別丁3ヶ所。本文用紙3種類。 1546

10.23★

モーニングKC **ジナス-ZENITH-** 3 吉田聡【B6変(182×127)・並製ソフト／216p】印刷:廣済堂、製本:フォーネット社／版元:講談社／2007.10.23 *カバーデザイン。 1547

10.25~★

よりみちパン!セ シリーズ 第IV期（全6巻）
よりみちパン!セ 29 **ひとはみな、はだかになる** パギシー山下（装画:100%ORANGE（及川賢治)／シリーズ企画・編集:清水檀＋坂本裕美＋浅井愛（シリーズ全巻同))【四六・仮フランス／142p】本文組版:デザインハウス・ケー、印刷:加藤文明社、方英社、製本:小泉製本／版元:理論社／2007.10.25 *第IV期は全6冊。本文ページは基本2色。以下、表記以外は全巻同データ。 1548
よりみちパン!セ 30 **ついていったら、だまされる** 多田文明【214p】2007.11.22 1560
よりみちパン!セ 31 **あのころ、先生がいた。** 伊藤比呂美【144p】2007.12.21 1576
よりみちパン!セ 32 **家を出る日のために** 辰巳渚【190p】2008.1.31 1583
よりみちパン!セ 33 **「悪いこと」したら、どうなるの?** 藤井誠二（マンガ:武富健治)【254p】2008.3.21 1599
よりみちパン!セ 34 **失敗の愛国心** 鈴木邦男【236p】2008.3.21 1600

10.26★

竹書房文庫 **天才バカボンのおやじ** 全2巻 赤塚不二夫【文庫／各272p】印刷:凸版印刷／製本:竹書房／2007.10.26 *本文中に2色刷りあり。 1549, 1550

11.1

Fan Palace no.1 Taka Ishii Gallery【A5変(240×152)・並製ソフト／64p】印刷:柏村印刷／発行:Taka Ishii Gallery／2007.11.1 *カバー:白オペーク＋エンボス加工。 1551

11.4~

BIG COMICS SPECIAL **UMEZZ PERFECTION! 08 漂流教室** 全3巻 楳図かずお【四六・並製ソフト／744~752p】印刷:図書印刷／版元:小学館／2007.11.4~12.26 *カバー:エンボス加工。小口はスタンプ印刷後、三方色付け。3冊

11.6★

通しノンブル。 1554, 1570, 1577

BEAM COMIX **ゲロゲロプースカ** しりあがり寿【四六変(182×128)・上製ハード丸背／262p】印刷:大日本印刷／版元:エンターブレイン／2007.11.6 *TDC入選 カバー:NTパイル#130ホワイト、裏面に白オペーク＋3色、表面に白箔押し。本文用紙は竹尾さんと開発させていただいたファーストヴィンテージ、色違い9種類を使用。 1555

11.10

ちくま学芸文庫 **秘密の動物誌** ジョアン・フォンクベルタ、ペレ・フォルミゲーラ（監修:荒俣宏／訳:管啓次郎)【文庫／240p】印刷:三松堂印刷、製本:積信堂／版元:筑摩書房／2007.11.10 1556

11.16

山白朝子 短篇集 **死者のための音楽** 山白朝子【四六変(188×127)・上製ハード丸背／240p】印刷・製本:図書印刷／版元:メディアファクトリー／2007.11.16 *カバー:グロスPP加工後、白箔押し。しおりに髪の毛のような黒く細い糸3本。前見返しはルミネッセンス（マキシマムホワイト)、後見返しは晒クラフト、見返し裏のノリ面に1色印刷。本文2色刷り。 1557

11.17

TDC BCCKS **坊っちゃん文字組一〇一年** 祖父江慎【195×106 中綴じ／64p】発行:TDC BCCKS／2007.11.17 *手書き原稿に始まり、雑誌『ホトトギス』、『鵙籠』、……と過去に出版された小説『坊っちゃん』の本文組を同じ拡大率で時代に並べたマニアック本。文字組版の違いや誤植の変遷を検証できる。もともとwedサイト『BCCKS』用に制作したものを冊子化（将来的には、日本で出版された全ての『坊っちゃん』本文組を並べてみようと考えています)。 1558

11.20

東京日記2 ほかに踊りを知らない。 川上弘美（絵:門馬則雄)【四六・仮フランス／152p】印刷:共同印刷、製本:大口製本印刷／版元:平凡社／2007.11.20 *本文2色刷り。 1559

11.29

粟津潔 荒野のグラフィズム (編:フィルムアート社／企画:金沢21世紀美術館／協力:粟津デザイン室)【B5変(257×188)・並製ソフト／264p】印刷・製本:日本写真印刷／版元:フィルムアート社／2007.11.29 *カバー:3色＋白オペーク＋ピグメントホイル箔。 1563

12.5

BIG COMICS SPECIAL **刑務所の前** 第3集 花輪和一【A5・並製ソフト／272p】印刷:凸版印刷／版元:小学館／2007.12.5 *カバー:箔押し。表紙:エンボス加工。本文:巻頭6ページ引き出し。 1568

12.5~★

BIG SPIRITS COMICS SPECIAL **スポーツポン** 1 吉田戦車【A5変(210×145)・並製ソフト／128p】印刷:凸版印刷／版元:小学館／2007.12.5 *TDC入選 1569

12.10

ちくま文庫 **文章読本さん江** 斎藤美奈子【文庫／368p】印刷・製本:中央精版印刷／版元:筑摩書房／2007.12.10 *カバーデザイン。 1571

12.15

文学の触覚 (編集:講談社「群像」編集部、森山朋絵)【A5・平綴じ／60p】印刷・製本:凸版印刷／版元:講談社／2007.12.17 *東京都写真美術館での文学の触覚展のパンフレット。 1573

12.17

二つの月の記憶 岸田今日子（装画:作田えつ子)【四六変(188×123)・上製ハード角背／104p】印刷:凸版印刷、製本:大口製本印刷／版元:講談社／2007.12.17 *カバー:エンボス加工。表紙:高熱空押し。本文:スミ＋ペールグレーの2色刷り。多書体合成組。 1574

12.20

河出文庫 **筋棒な人々** 竹熊健太郎【文庫／360p】印刷・製本:中央精版印刷／版元:河出書房新社／2007.12.20 *カバーデザイン。 1575

2008 IV

平成20年／cozfish 19
引っ越し。**中目黒オフィス。**
第IV期コズフィッシュ。
柳谷志有 退社。
福島よし恵 入社。鯉沼恵一 入社。

1.1~

群像 2008.1~12月号（表紙:石川直樹、1月号のみ表紙:児玉幸子)【A5・平綴じ／雑誌／約500p】印刷:凸版印刷／版元:講談社／2008.1.1~2008.12.1 *表紙・扉・目次デザイン。 1578, 1584, 1594, 1607, 1613, 1622, 1627, 1635, 1642, 1647, 1651, 1657

印刷／版元：小学館／2007.1.5, 2007.6.10 ＊カバーデザイン。*1476, 1516*

1.30★

日本国憲法 森達也（イラスト：スズキエミ）【四六変（188×120）・並製ソフト／280p】印刷・製本：光邦／版元：太出版社／2007.1.30 ＊カバー：エンボス加工。*1477*

2.16★

ブとタのあいだ 小泉吉宏【四六変（190×122）・並製ソフト／200p】印刷・製本：図書印刷（Print.D：佐野正幸）／版元：メディアファクトリー／2007.2.16 *1482*

2.20★

それってどうなの主義 斎藤美奈子【四六変・並製ソフト／372p】印刷：理想社、製本：松岳社青木製本所／版元：白水社／2007.2.20 ＊カバー：空押し。*1483*

2.25

ももこの21世紀日記 N'06 さくらももこ【小B6（176×111）・上製ハード丸背／122p】印刷・製本：中央精版印刷／版元：幻冬舎／2007.2.25 ＊表紙：銀箔押し。*1485*

2.26〜

Kadokawa Comics A ケロロ軍曹 14〜15 吉崎観音（CG製作：小林義仁（Kプラスアートワークス））【B6変（180×127）・並製ソフト／180〜200p】印刷：大日本印刷、製本：BBC／版元：角川書店／2007.2.26, 2007.7.26 ＊カバーデザイン。*1486, 1529*

3.15〜

INAX BOOKLET 舟小屋 風土とかたち 企画：INAXギャラリー企画委員会（写真：中里和人／イラスト：曽根愛）【205×210・並製ソフト／72p】印刷：凸版印刷（Print.D：金子雅一／Font.D：紺野慎一）／版元：INAX出版／2007.3.15 ＊以下、表記以外は全巻同データ。*1490*

バードハウス 小鳥を呼ぶ家（イラスト：桝村太一）【72p】2007.6.20 *1517*

石はきれい、石は不思議 津軽、石の旅（写真：中里和人）【72p】2007.9.15 *1540*

工作の時代『子供の科学』で大人になった（写真：大西成明）【72p】2007.12.15 *1572*

3.20

マルリート・シリーズ3 ぼくってサイコー!? エルビラ・リンド（絵：エミリオ・ウルベルアーガ／訳：とどろきしずか／監修：清水憲男）【四六変（182×130）・並製ソフト／212p】印刷：凸版印刷、製本：若林製本工場／版元：小学館／2007.3.20 ＊カバー：UVシルク厚盛り印刷。*1491*

3.24

BIRZCOMICS DELUXE いとしのニーナ 1 いくえみ綾【A5・並製ソフト／182p】印刷・製本：図書印刷、光邦／版元：幻冬舎コミックス／2007.3.24 ＊カバー：UVシルク厚盛り印刷。*1493*

3.24

集英社文庫 さくら日和 さくらももこ【文庫／232p】印刷・製本：中央精版印刷／版元：集英社／2007.3.24 ＊カバーデザイン。*1495*

3.24★

黒い眼のオペラ【A4変（305×215）・中綴じ／28p】印刷：凸版印刷／発行：ブレノンアッシュ／2007.3.24 ＊同名タイトル映画（監督：ツァイ・ミンリャン）の劇場用パンフレット。*1494*

3.27

となりの姉妹 長野まゆみ（イラスト：鈴木貴子）【四六・上製ハード丸背／264p】印刷：凸版印刷、製本：大口製本印刷／版元：講談社／2007.3.27 ＊本文：オール2色。カバー：4色＋白オペーク。*1496*

3.30〜

ミステリーランド12 酸素は鏡に映らない 上遠野浩平（装画・挿絵：toi8）【四六変（176×130）・函入・上製ハード丸背／332p】印刷：精興社、製本：大口製本印刷／版元：講談社／2007.3.30 ＊函：型抜き。表紙：継ぎ表紙。背／クロスに箔押し。色糸かがり。次項も表記以外は同データ。*1497*

ミステリーランド13 ぐるぐる猿と歌う鳥 加納朋子（装画・挿絵：久世早苗）【328p】2007.7.25 *1526*

4.1★

BIG COMICS SPECIAL UMEZZ PERFECTION! 07 超！まことちゃん 3 楳図かずお【四六変・並製ソフト／】印刷：図書印刷／版元：小学館／2007.4.1 ＊本文：本文用紙・インキいろいろ。シールになっている本文ページあり。カバーと帯は兼用。巻頭にカバー綴じ込み。*1500*

4.7★

大回顧展 モネ 印象派の巨匠、その遺産（編集：セルジュ・ルモワンヌ、高階秀爾、馬淵明子、雨海介、国立新美術館、読売新聞東京本社文化事業部）【A4変（280×225）・並製ソフト／280p】印刷：大日本印刷／発行：読売新聞東京本社／2007.4.7 ＊展覧会図録。表紙：空押し。*1501*

4.10★

幻冬舎文庫 ももこの21世紀日記 N'03 さくらももこ【文庫／132p】印刷・製本：中央精版印刷／版元：幻冬舎／2007.4.10 ＊カバーデザイン。*1503*

4.24★

サン＝テグジュペリの星の王子さま展（執筆：山崎庸一郎、中村祐之、デルフィーヌ・ラクロワ、宮崎あおい、内藤初穂、鳥居絹子／編集：TBSテレビ）【A4変（222×190）・上製ハード角背／154p】印刷・製本：凸版印刷／発行：TBS／2007.4.24 ＊展覧会図録。表紙：4色＋白オペーク刷り。扉に型抜き。*1505*

5.2★

アレルヤ 1〜3 能條純一【B6変（180×127）・並製ソフト／208〜224p】印刷：凸版印刷／版元：小学館／2007.5.2〜2007.10.3 ＊カバーデザイン。*1508, 1509, 1545*

5.3

神のちからっ子新聞 3 さくらももこ【A5変（199×145）・上製ハード角背／112p】印刷・製本：凸版印刷／版元：小学館／2007.5.3 ＊綴じ込みふろく、神くじ付。*1510*

5.10★

ちくま文庫 オクターヴ 田口ランディ（装画："Moon of Rira（リラノツキ）", ANFINI（アンフィニィ））【文庫／256p】印刷・製本：中央精版印刷／版元：筑摩書房／2007.5.10 ＊『7days in BALI』に加筆、改題。カバーデザイン。*1511*

5.30〜

奇想コレクション11 失われた探険家 パトリック・マグラア（訳：宮脇孝雄／装画：松尾たいこ）【四六変（188×120）・仮フランス／404p】印刷：亨有堂印刷所、製本：小泉製本／版元：河出書房新社／2007.5.30 ＊以下、表記以外は全巻同データ。*1512*

奇想コレクション12 悪魔の薔薇 タニス・リー（編：中村融／訳：安野玲、市田泉）【372p】2007.9.20 *1541*

奇想コレクション13 [ウィジェット]と[ワジェット]とボブ シオドア・スタージョン（編：若島正／訳：若島正、小鷹信光、霜島義明、宮脇孝雄）【384p】2007.11.30 *1564*

6.1★

新潮文庫 なんくるない よしもとばなな（カバーイラスト：ウィスット・ポンニミット）【文庫／272p】印刷：大日本印刷、製本：植木製本所／版元：新潮社／2007.6.1 ＊カバーデザイン。*1515*

6.?

美の教室、静聴せよ 森村泰昌【B5変（257×186）・並製ソフト／108p】印刷：方英社、製本：光明社、製本：小泉製本／版元：理論社／2007.6 ＊展覧会図録。著者によるCD音声ガイド付。*1518*

6.25

角川文庫 新耳袋 第九夜 現代百物語 木原浩勝、中山市朗【文庫／272p】印刷：旭印刷、製本：BBC／版元：角川書店／2007.6.25 ＊カバーデザイン。*1519*

7.7

"Time is ART III" indigo+ 赤崎チカ【205×230・上製ハード角背／28p】印刷・製本：サンニチ印刷／版元：スカイフィッシュ・グラフィックス／2007.7.7 ＊表紙：空押し。天チリ12ミリ。*1522*

7.22〜

幽 7（表紙：MOTOKO）【A5・平綴じ雑誌／396p】印刷・製本：凸版印刷／版元：メディアファクトリー／2007.7.22 ＊小説ページとコラムページの文字組ルールを変えてます。次項も表記以外は同データ。*1523*

幽 8【396p】2007.12.1 *1567*

7.25〜

しんみみぶくろ1 妖怪モノノケBOX 文：村上健司、絵：作田えつ子（編集：しんみみぶくろ編集委員会／監修：木原浩勝、中山市朗）【B6変（174×122）・並製ソフト／144p】印刷・製本：凸版印刷／版元：メディアファクトリー／2007.7.25 ＊本文：多書体合成組み。以下、表記以外は全巻同データ。*1524*

しんみみぶくろ2 幽霊屋敷ノート 文：田中裕、絵：和田みずな【148p】2007.7.29 *1525*

しんみみぶくろ3 狐と狸のバケ合戦 文：村上健司、絵：アランジアロンゾ【148p】2007.11.29

しんみみぶくろ4 心霊写真アルバム 文：田中裕、絵：ふじわらかずえ【148p】2007.11.29 *1562*

百年の恋歌 侯孝賢 ホウ・シャオシエン映画祭【A4・並製ソフト／64p】印刷：凸版印刷／発行：プレノンアッシュ／2006.9.29 ＊同名タイトル映画（監督：ホウ・シャオシエン）のホウ・シャオシエン映画祭用パンフレット。1439

白年恋歌【B5・中綴じ／36p】印刷：凸版印刷／発行：プレノンアッシュ／2006.10.20 ＊同占ツドイル映画（監督：ホウ・シャオシエン）の劇場用パンフレット。1444

集英社文庫 ももこの宝石物語 さくらももこ【文庫／216p】印刷・製本：凸版印刷／版元：集英社／2006.9.25 ＊カバーデザイン。1437

TOKYO LOOP 監督：佐藤雅彦、植田美緒、田名網敬一、清家美佳、大山慶、しりあがり寿、束芋、宇田敦子、相原信洋、伊藤高志、しまおまほ、和田淳、村田朋泰、古川タク、久里洋二、山村浩二、岩井俊雄（音楽：山下精一）【BG変（128×182）・上製ハード／56p】印刷・製本：ケーコム／発行：ダゲレオ出版／2006.09.26 ＊冊子。1438

よりみちパン！セ シリーズ 第Ⅲ期（全8巻）
よりみちパン！セ 21 世界を信じるためのメソッド ぼくらの時代のメディア・リテラシー 森達也（装画：100%ORANGE（及川賢治））／シリーズ企画・編集：清水檀＋坂本裕美（シリーズ全巻通））【四六・仮フランス／156p】本文組版：デザインハウス・クー、印刷：加藤文明社、方英社、製本：小泉製本／版元：理論社／2006.12.1 ＊第Ⅲ期は全8冊。本文ページは基本2色刷り。以下、表記以外は全巻同データ。1460

よりみちパン！セ 22 コドモであり続けるためのスキル 貴戸理恵【248p】2006.10.25 1464

よりみちパン！セ 23 生き抜くための数学入門 新井紀子【276p】2007.2.5 1481

よりみちパン！セ 24 男子のための人生ルール 玉袋筋太郎（浅草キッド）【256p】2006.12.25 1470

よりみちパン！セ 25 おばあちゃんがぼけた。 村瀬孝生【176p】2007.2.25 1484

よりみちパン！セ 26 「美しい」ってなんだろう？ 美術のすすめ 森村泰昌【288p】2007.3.23 1492

よりみちパン！セ 27 おんならしさ入門（笑）小倉千加子【142p】2007.4.10 1502

よりみちパン！セ 28 ひとりひとりの味 平松洋子【256p】2007.4.16 1504

ほぼ日ブックス ベリーショーツ 54のスマイル短編 よしもとばなな（装画・挿絵：ゆーないと）【A6変（104×147）・函入・仮フランス／228p】印刷・製本：凸版印刷／版元：東京糸井重里事務所 ほぼ日刊イトイ新聞／2006.11.1 ＊糸がかり、長すぎるしおり、本文のどこかに金の箔押し。小口の右と左にイラスト（ウチデノコグチくん、ネンゴロくん）。本表紙のノリ付け部にイラスト（ヒソムくん）。壊さないと見えない背糊部にイラスト（ノドボトケさん）。1448

みんないいこだよ。 編集：ベネッセコーポレーション こどもちゃれんじ（イラスト：荒井良二）【A5・中綴じ／52p】印刷：共同プレス／版元：ベネッセコーポレーション／2006.11.1 ＊冊子。1449

Relativision 空山基 原寸大作品集 空山基【A4変（289×210）・並製ソフト／130p】印刷：日本写真印刷（Print.D：長野伴治）／中央印刷（カバー特殊印刷）／版元：グラフィック社／2006.11.25 ＊カバー：インラインフォイラーでホロ箔印刷。エンボス加工。原寸大サイズの綴じ込みポスター付。1454

とんぼの本 直島 瀬戸内アートの楽園 秋元雄史、安藤忠雄 他【A5・並製ソフト／112p】印刷：日本写真印刷、製本：加藤製本／版元：新潮社／2006.11.25 1455

カーライルの家 安岡章太郎【四六・函入・上製ハード丸背／180p】印刷：精興社、製本：大口製本印刷／版元：講談社／2006.12.15 ＊函：活版5色印刷。表紙：活版4色印刷＋空押し。見返し：活版1色印刷。帯：活版2色印刷。1464

ACTION COMICS 秋の日は釣瓶落とし 岡崎京子【A5・並製ソフト／80p】印刷：慶昌堂印刷／版元：双葉社／2006.12.16 ＊カバー：トレペに白オペーク、UVシルク厚盛り印刷。1466

ACTION COMICS セカンドバージン 岡崎京子【A5・並製ソフト／234p】印刷：慶昌堂印刷／版元：双葉社／2006.12.16 ＊カバー：パチカに高熱空押し。1467

地中トーク 美を生きる 「世界」と向き合う六つの話【四六変（190×117）・並製ソフト／224p】印刷・製本：日本写真印刷／版元：地中美術館、財団法人 直島福武美術館財団／2006.12.24 ＊表紙：パール光沢の紙に黒＋白オペーク印刷。グロスPP加工後、文字空押し。本文2色刷り。1469

NEWTYPE 100% COMICS はじまりのグラシュマ スエカネクミコ【A5変（165×210）・並製ソフト／196p】印刷：大日本印刷、製本：BBC／版元：角川書店／2006.12.26 1472

ほぼ日ブックス 金の言いまつがい ほぼ日刊イトイ新聞（挿画：しりあがり寿）【四六変（最大天地186・最小天地180×最大左右129・最小左右120）・並製ソフト／352p】印刷・製本：凸版印刷／版元：東京糸井重里事務所／2006.12.31 ＊表紙：表1がんだれ。抜き型で仕上げ裁ち。次項も表記以外は同データ。1456

ほぼ日ブックス 銀の言いまつがい【四六変（最大天地186・最小天地180×最大左右129・最小左右120）】2007.1.1 ＊『金の言いまつがい』の抜き型で逆に仕上げ裁ち。表紙の背（外側）に寒冷紗貼り。1457

2007

平成19年／cozfish 18
カバー表4のISBN表記ルールがややゆるくなる。

群像 2007.1~12月号（表紙：石川直樹）【A5・平綴じ雑誌／約500p】印刷：凸版印刷／版元：講談社／2007.1.1~2008.2.1 ＊表紙・扉・目次デザイン。1473、1478、1487、1498、1506、1513、1520、1530、1536、1543、1552、1565

月刊イッキ 2007.1~12月号（表紙イラスト：芳崎せいむ 他／背タイトルロゴ：荒木経惟／本文デザイン：コズフィッシュ 他）【B5・平綴じ雑誌／約484p】印刷：共同プレス／版元：小学館／2007.1.1~2007.12.1 1474、1479、1488、1499、1507、1514、1521、1531、1537、1544、1553、1566

にゅうがくじゅんびブック 1~3月号【257×215・平綴じ雑誌／52p】印刷：共同プレス、製本：日宝綜合製本／版元：ベネッセコーポレーション／2007.1.1~2007.3.1 ＊1、3月号は「本文ページも／ふろくパッケージのデザインなども。1475、1480、1489

YS COMICS 日本一の男の魂 18~19（全19巻）喜国雅彦【B6変（180×127）・並製ソフト／208~216p】印刷：中央精版

社／2006.3.17 ＊函：型抜き。表紙：継ぎ表紙。背：クロスに箔押し。色糸かがり。以下、表記以外は全巻同データ。1372

ミステリーランド09-2 びっくり館の殺人 綾辻行人（装画・挿絵：七戸優）【364p】1373

ミステリーランド10 銃とチョコレート 乙一（装画・挿絵：平田秀一）【384p】2006.5.30 1397

ミステリーランド11 ステーションの奥の奥 山口雅也（装画・挿絵：磯良一）【432p】2006.11.15 1453

スピリッツ ボンバーコミックス 神のちからっ子新聞 2 さくらももこ【A5変（199×145）・上製ハード角背／112p】印刷：凸版印刷／版元：小学館／2006.3.20 ＊巻頭に特別ふろく、ちからっ子御利益シール付。1374

モネ入門 「睡蓮」を読み解く六つの話 秋元雄史 他【四六変（190×117）・並製ソフト／248p】印刷・製本：日本写真印刷／版元：地中美術館、財団法人 直島福武美術館財団／2006.3.28 1375

イケナイ宝箱 ようこそ鬱の世界へ 素樹文生（イラスト：asasang）【四六・仮フランス／384p】印刷・製本：図書印刷／版元：アメーバブックス、発売：幻冬舎／2006.3.31 ＊カバー：白箔押し。1377

こども ちゃれんじ じゃんぷ 4～12月号【257×215・平綴じ雑誌／54～68p】印刷：共同プレス、製本：日宝綜合製本／版元：ベネッセコーポレーション／2006.4.1～2006.12.1 ＊4, 5, 7, 9, 11月号は本文ページも。ふろくパッケージのデザインなども。1380, 1392, 1400, 1408, 1424, 1441, 1450, 1462

YS COMICS 日本一の男の魂 16～17 喜国雅彦【B6変（180×127）・並製ソフト／208p】印刷：中央精版印刷／版元：小学館／2006.4.5, 2006.7.5 ＊カバーデザイン。1382, 1409

FC GOLD ゆびのわものがたり 2 小野塚カホリ【A5・並製ソフト／160p】印刷：図書印刷、製本：ナショナル製本／版元：祥伝社／2006.4.15 ＊カバー：金箔押し。1385

幻冬舎文庫 ももこの21世紀日記 N'02 さくらももこ【文庫／168p】印刷・製本：中央精版印刷／版元：幻冬舎／2006.4.15 ＊カバーデザイン。1386

ぜつぼう 本谷有希子（イラスト：山本直樹）【四六・上製ハード角背／178p】印刷：凸版印刷、製本：黒柳製本／版元：講談社／2006.4.25 1387

オーイ♥メメントモリ しりあがり寿【A5・並製ソフト／112p】印刷・製本：凸版印刷／版元：メディアファクトリー／2006.5.25 ＊カバー：グロスPP加工後、高熱空押し。本文：交互に3色製版と4色製版。1395

アワーミュージック【A5変（188×140）・函入・並製ソフト／144p】印刷・製本：一九堂印刷所／発行：アミューズソフトエンタテインメント／2006.5.26 ＊同タイトル映画（監督：J-L・ゴダール）のDVDボックスセット、上映フィルム付。ブックレット：シリアルナンバー入（限定3000部）。表紙：エンボス加工。1396

INAX BOOKLET タワー 内藤多仲と三塔物語 企画：INAXギャラリー企画委員会【205×210・並製ソフト／72p】印刷：凸版印刷(Print.D：金子雅一／Font.D：紺野慎一）／版元：INAX出版／2006.6.15 ＊「タワー」のみ表紙：金箔押し、巻3「がんだれ、慎刻展展望券付」以下、表記以外は全巻同データ。1401

『室内』の52年 山本夏彦が残したもの【72p】2006.9.15 1433

世界のあやとり紀行（写真：田淵暁／イラスト・題字：七字由布）【72p】2006.12.15

イーダ・ボハッタの絵本 ほしのこどもたち イーダ・ボハッタ（訳：松居スーザン、永嶋恵子）【A6変（140×114）・上製ハード／20p】印刷：精美社、製本：ハッコー製本／版元：童心社／2006.6.15 ＊糸かがり。バーコードは縮小。次項も表記以外は同データ。1402

イーダ・ボハッタの絵本 雨だれぽとり 1403

潮漫画文庫 白眼子 山岸凉子【文庫／240p】印刷・製本：大日本印刷／版元：潮出版社／2006.6.24 ＊カバーデザイン。1404

角川文庫 新耳袋 第八夜 現代百物語 木原浩勝、中山市朗【文庫／272p】印刷：旭印刷、泉文社、製本：BBC／版元：角川書店／2006.6.25 ＊カバーデザイン。1405

恩田陸・編 新耳袋コレクション 木原浩勝、中山市朗（イラスト：フタミフユミ）【文庫／288p】印刷・製本：廣済堂／版元：メディアファクトリー／2006.7.7 ＊カバーデザイン。1410

マノリート・シリーズ2 あわれなマノリート エルビラ・リンド（絵：エミリオ・ウルベルアーガ／訳：とどろきしずか／監修：清水憲男）【四六変（182×130）・並製ソフト／238p】印刷：凸版印刷、製本：若林製本工場／版元：小学館／2006.7.10 ＊カバー：UVシルク厚盛り印刷。1411

誠実な詐欺師 トーベ・ヤンソン【文庫／224p】印刷：厚徳社／製本：積信堂／版元：筑摩書房／2006.7.10 ＊カバーデザイン。1412

IKKI AMUSEUM 人形月 恋月姫（写真：片岡佐吉）【菊変（220×152）・上製ハード角背／72p】印刷：凸版印刷(Print.D：小池謙策、金子雅一）、製本：牧製本印刷／版元：小学館／2006.7.20 ＊背表紙：銀箔押し。次項も表記以外は同データ。1413

IKKI AMUSEUM 人形月 限定特装版（フィギュア製作：VICE) 2006.7.20 ＊恋月姫人形ミニチュアフィギュア付(2バージョンあり）。1414

タムくんとイーブン ウィスット・ポンニミット【四六・並製ソフト／240p】印刷：凸版印刷、製本：植木製本所／版元：新潮社／2006.7.25 ＊本文用紙3種類。1416

The Old Crocodile ─ 年をとった鰐 山村浩二（原作・原画：レオナルド・ショヴォー／原訳：出口裕弘）【B6変（120×188）・上製ハード角背／112p】印刷・製本：図書印刷(Print.D：佐野正宗）／版元：プチグラパブリッシング／2006.7.29 ＊表紙：クロス張り、黒箔・白箔の2度押し。1418

獣王星 DVD全4巻【B6変（120×180）・函入・中綴じ／20p】版元：アスミック、フジテレビ、発売：角川エンタテインメント／2006.8.1～2006.11.1 ＊同タイトルアニメ（原作：樹なつみ）の初回限定生産版DVDボックス。函：銀箔押し。オールカラー・ブックレット付。1423, 1432, 1443, 1452

楽日 迷子 西瓜【A4変（210×140）・中綴じ／32p】印刷：凸版印刷／発行：ブレノンアッシュ／2006.8.1 ＊同名タイトル映画（監督：ツァイ・ミンリャン、リー・カンション）のプレス・リリース。1425

楽日 迷子【A4変（252×210）・中綴じ／36p】発行：ブレノンアッシュ／2006.8.25 ＊同名タイトル映画（監督：ツァイ・ミンリャン、リー・カンション）の劇場用パンフレット。1426

西瓜【A4変（252×210）・中綴じ／36p】印刷：凸版印刷／発行：ブレノンアッシュ／2006.9.22 ＊同名タイトル映画（監督：ツァイ・ミンリャン）の劇場用パンフレット。1436

IKKI COMIX 月館の殺人 下 佐々木倫子（原作：綾辻行人）【A5・並製ソフト／330p】印刷・製本：凸版印刷／版元：小学館／2006.9.1 ＊カバー：UVシルク厚盛り印刷。1427

ぶたのふところ 小泉吉宏【四六変（190×122）・並製ソフト／180p】印刷：図書印刷(Print.D：佐野正宗）／版元：メディアファクトリー／2006.9.15 1434

百年恋歌【111×245・中綴じ／16p】印刷：ケーコム／発行：ブレノンアッシュ／2006.9.20 ＊同名タイトル映画（監督：ホウ・シャオシエン）のプレス・リリース。1435

10.1 IKKI COMIX 月館の殺人 上 佐々木倫子（原作：綾辻行人）【A5・並製ソフト／240p】印刷：共同印刷／版元：小学館／2005.10.1 ＊カバー：UV厚盛印刷。 1320 527

10.1 ラヴァーズ♥スナップ 米原康正【B6変（178×121）・並製ソフト／256p】印刷・製本：図書印刷／版元：飛鳥新社／2005.10.1 1323 528

10.20 河出文庫 塵よりよみがえり レイ・ブラッドベリ（訳：中村融／カバー装画：チャールズ・アダムス）【文庫／264p】印刷・製本：凸版印刷／版元：河出書房新社／2005.10.20 ＊カバーデザイン。 1327 529

10.30 海賊モア船長の憂鬱 多島斗志之（表紙・地図イラスト：藤田正純）【四六・上製ハート丸背／576p】印刷：凸版印刷／製本：加藤製本／版元：集英社／2005.10.30 ＊カバー：空押し。本文：別丁片観音開。 1329 530

11.4 BEAM COMIX 真夜中のヒゲの弥次さん喜多さん しりあがり寿【四六変・並製ソフト／248p】印刷：大日本印刷／版元：エンターブレイン／2005.11.4 ＊本文2色（ベースは青インキで登場人物のヒゲのみがすべてスミ）。 1335 531

11.20 floating yesterday 蜷川実花【A5変（192×148）・函入並製ソフト／190p】印刷：凸版印刷（Print.D：森岩麻衣子）／製本：大口製本印刷／版元：講談社／2005.11.20 ＊カバー：銀箔押し。カバーと帯は一体化。 1337 532

11.30 ロックンロール七部作 古川日出男（イラスト：五木田智央）【四六変（190×121）・並製ソフト／328p】印刷：凸版印刷（Font D：紺野慎一）／製本：加藤製本／版元：集英社／2005.11.30 1341 533

12.20 イーダ・ボハッタの絵本 かわいいひかりのこたち イーダ・ボハッタ（訳：松居スーザン、永嶋恵子）【A6変（140×114）・上製ハード角背／160p】印刷：精興社、製本：ハッコー製本／版元：童心社／2005.12.20 ＊糸かがり。バーコードは縮小。次項も表記以外は同データ。 1346 534

イーダ・ボハッタの絵本 はなのこどもたち 2005.12.20 1347

12.26 『資本論』も読む 宮沢章夫（イラスト：しりあがり寿／注釈：高森郁哉）【B6・上製ハード丸背／274p】印刷・製本：東京研文社／版元：WAVE出版／2005.12.26 ＊カバー：金箔押し。表紙：空押し。 1349 535

● ● ● ● ● ● ● ● ● ● ●

余談：2005年12月、青山ブックセンター（ABC）本店でこの本『祖父江慎＋コズフィッシュ』の刊行記念トークショーを開催。聞き手は小学館の江上英樹さん。
祖父江「刊行記念イベントにその本がまにあわなかったときって、どうされてますか？」ABCの方「そんなケースは、今までに一度たりともございません!!」祖父江「シェー！」
……そんなわけで、2006年以降のブックデザインについてはページが足りなくなってしまい、この本ではリストだけの掲載です。ごめんなさい。整理番号は年度ごとになってます。

2006
平成18年／cozfish 17
芥陽子退社。
佐藤亜沙美入社。

1.1～ 群像 2006.1～12月号（表紙イラスト：小林直未 他）【A5・平綴じ雑誌／約500p】印刷：凸版印刷／版元：講談社／2006.1.1～2006.12.1 ＊表紙・扉・目次デザイン。表紙ビジュアルは毎号変更していたが、11月号以降は石川直樹さんに一任。 1351, 1360, 1369, 1378, 1388, 1399, 1407, 1422, 1431, 1442, 1451, 1461 492

1.1～ 月刊イッキ 2006.1～12月号（表紙イラスト：オノ・ナツメ、ウィスット・ポンニミット 他／背タイトルロゴ：荒木経惟／本文デザイン：コズフィッシュ 他）【B5・平綴じ雑誌／約484p】印刷：共同印刷／版元：小学館／2006.1.1～2006.12.1 1352, 1362, 1371, 1379, 1391, 1398, 1406, 1421, 1428, 1440, 1446, 1471 536

1.1～ BIG COMICS SPECIAL UMEZZ PERFECTION! 04 おろち 全4巻 楳図かずお【四六・並製ソフト／318～358p】印刷：図書印刷／版元：小学館／2006.1.1 ＊カバー：金箔押し、裏印刷。本文：各章ごとに違う本文用紙使用。以下、表記以外は全巻同データ。 1353, 1354, 1358, 1370 521

UMEZZ PERFECTION! 05 恐怖 全2巻（288～346p）2006.5.1 ＊カバー：未晒クラフトにメタル蒸着、4色＋蛍光インキ＋白オペーク、裏印刷あり。本文：2種類の本文用紙を使用。小口右側と見返し裏、カバー表4に顔が隠れている。1389, 1390 521

UMEZZ PERFECTION! 06 猫目小僧 全2巻【490～542p】2006.8.1 ＊カバー：エンボス加工、裏印刷あり。本文：2種類の本文用紙を使用。別丁扉に板紙3カ所。1419, 1420 521

UMEZZ PERFECTION! 07 超！まことちゃん 1～2【234～270p】2006.11.1, 2006.12.1 ＊カバー：バーコ印刷（1巻）、1色（2巻）。本文：本文用紙多種使用（1巻）、本文用紙に色ベタ印刷あり（2巻）。綴じ込み冊子あり（1巻）、金紙の引き出しページあり（2巻）。1447, 1458 521 TDC入選

1.9～ 幽 4～6（表紙写真：MOTOKO）【A5・平綴じ雑誌／約332p】印刷：凸版印刷／版元：メディアファクトリー／2006.1.9～2006.12.8 ＊「ダ・ヴィンチ」増刊。小説ページとコラムページの文字組ルールを変えてます。1355, 1415, 1463 473 TDC入選

1.25 続々と経験を盗め 糸井重里（イラスト：中川いさみ、鼎談構成：福永妙子、岡田尚子／写真：和田直樹、外山ひとみ）【四六変・並製ソフト／288p】印刷・製本：大日本印刷／版元：中央公論新社／2006.1.25 1356 516

1.30 やぁ宮藤くん、宮藤くんじゃないか！ 宮藤官九郎、港カヲル【四六変（188×120）・並製ソフト／248p】印刷：大日本印刷／製本：小泉製本／版元：主婦と生活社／2006.1.30 ＊カバー：上部を開くと、隠れていたイラストとともに目次も現れる。1357 537

2.1～ BIG SPIRITS COMICS SPECIAL 殴るぞ 8～11 吉田戦車【A5変（210×144）・並製ソフト／各128p】印刷：凸版印刷／版元：小学館／2006.2.1～2006.12.1 ＊カバー：羊毛紙に点字印刷所によるUVシルク超厚盛り印刷。1361, 1393, 1429, 1459 407

2.17 怪談双書04 怪談の学校 怪談之怪（京極夏彦、木原浩勝、中山市朗／イラスト：藤井奈津子／写真：首藤幹夫）【四六変（188×123）・並製ソフト／320p】印刷・製本：凸版印刷／版元：メディアファクトリー／2006.2.17 1363 392

2.25～ Kadokawa Comics A ケロロ軍曹 12～13（12巻は特装本あり）吉崎観音（CG製作：小林義仁（KプラスアートワークスI））【B6変（180×127）・並製ソフト／172, 200p】印刷・製本：BBC／版元：角川書店／2006.2.25～2006.7.26 ＊12・13巻のカバー・本文デザインおよび、特装本12巻のカバー・本文・パッケージデザイン。1364, 1365, 1417 284

2.25 ドッポたち シアワセのもと 小泉吉宏【四六変（190×122）・並製ソフト／128p】印刷・製本：大日本印刷／版元：幻冬舎／2006.2.25 1366 517

2.25 ももこの21世紀日記 N°05 さくらももこ【小B6（176×111）・上製ハード丸背／136p】印刷・製本：中央精版印刷／版元：幻冬舎／2006.2.25 ＊表紙：金箔押し。1367 370

2.28～ 奇想コレクション08 ページをめくれば ゼナ・ヘンダースン（編：中村融／訳：安野玲、山田順子／装画：松尾たいこ）【四六変（188×120）・仮フランス／368p】印刷：亨有堂印刷所、製本：小泉製本／版元：河出書房新社／2006.2.28 ＊以下、表記以外は全巻同データ。1368

奇想コレクション09 元気なぼくらの元気なおもちゃ ウィル・セルフ（訳：安原和見）【352p】2006.5.20 1394

奇想コレクション10 最後のウィネベーゴ コニー・ウィリス（訳：大森望）【384p】2006.12.28 1468 451

3.17～ ミステリーランド09-1 怪盗グリフィン、絶体絶命 法月綸太郎（装画・挿絵：本秀康）【四六変（176×130）・函入・上製ハード丸背／368p】印刷：精興社、製本：大口製本印刷／版元：講談

4.6
BEAM COMIX 真夜中の水戸黄門 しりあがり寿【A5・並製ソフト／200p】印刷：大日本印刷／版元：エンターブレイン／2005.4.6 ＊カバー：箔押し。1254

4.17
思いつき大百科辞典 100%ORANGE【A4変（284×216）・上製ハード丸背／88p】印刷：日本写真印刷、製本：若林製本工場／版元：学習研究社／2005.4.17 ＊ビニールカバー、B2サイズ「あいうえおポスター」付、糸かがり。1255

4.20〜
よりみちパン！セ シリーズ 第Ⅱ期（全10巻）
よりみちパン！セ 11 バカなおとなにならない脳 養老孟司（装画・挿画：100%ORANGE（及川賢治）／シリーズ企画・編集：清水檀＋坂本裕美）【四六・仮フランス／216p】本文組版：デザインハウス・クー、印刷：加藤文明社／カバー・表紙：方英社、製本：小泉製本／版元：理論社／2005.4.20 ＊第Ⅱ期は全10冊。本文ページは基本2色刷り。以下、表記以外は全巻同データ。1256
よりみちパン！セ 12 みんなのなやみ2 重松清【216p】1257
よりみちパン！セ 13 オヤジ国憲法でいこう！ しりあがり寿、祖父江慎【174p】2005.7.31 1293
よりみちパン！セ 14 日本という国 小熊英二【192p】2006.3.30 1376
よりみちパン！セ 15 気分はもう、裁判長 北尾トロ【192p】2005.8.31 1304
よりみちパン！セ 16 いま生きているという冒険 石川直樹【288p】2006.4.6 1383
よりみちパン！セ 17 だれか、ふつうをおしえてくれ！ 倉本智明【166p】2006.3.1 1370
よりみちパン！セ 18 演劇は道具だ 宮沢章夫【172p】2006.4.5 1381
よりみちパン！セ 19 死ぬのは、こわい？ 徳永進【128p】2005.12.12 1344
よりみちパン！セ 20 男子のための恋愛検定 伏見憲明【212p】2006.4.7 1384

4.25
地中美術館 ウォルター・デ・マリア＋ジェームズ・タレル 他（訳：木下哲夫、森夏樹）【四六変（190×117）・並製ソフト／280p】印刷・製本：日本写真印刷／版元：地中美術館、財団法人 直島福武美術館財団／2005.4.25 ＊表紙：高熱空押し。1260

4.30
幻冬舎文庫 ももこの21世紀日記 N'01 さくらももこ【文庫（151×99）／168p】印刷・製本：中央精版印刷／版元：幻冬舎／2005.4.30 1261

5.10
ミヤザワケンジ・グレーテストヒッツ 高橋源一郎（装画：作田えつ子）【四六・函入・仮フランス／552p】印刷：大日本印刷、製本：ナショナル製本／版元：集英社／2005.5.10 ＊本文：天アンカット。1267

6.20
スピリッツ ボンバーコミックス 神のちからっ子新聞 1 さくらももこ【A5変（199×145）・上製ハード角背／112p】印刷：凸版印刷／版元：小学館／2005.6.20 ＊1巻：巻頭特別ふろく、日本地図付（片観音）。1273

6.30
腑抜けども、悲しみの愛を見せろ 本谷有希子（カバーイラスト：山本直樹）【四六・上製ハード丸背／192p】印刷：凸版印刷、製本：黒柳製本／版元：講談社／2005.6.30 ＊カバー：UVグロス印刷。12/8

7.1
アワーミュージック【A5・中綴じ／16p】印刷・製本：凸版印刷（Print.D：金子雅一）／発行：ブレノンアッシュ／2005.7.1 ＊同タイトル映画（監督：J=L・ゴダール）のプレス・リリース。1280

7.1
マノリート・シリーズ1 めがねっこマノリート エルビラ・リンド（絵：エミリオ・ウルベルアーガ／訳：とどろきしずか／監修：清水憲男）【四六変（182×130）・並製ソフト／230p】印刷：凸版印刷、製本：若林製本工場／版元：小学館／2005.7.1 ＊カバー：UVグロス印刷。1282

7.10
地中ハンドブック（写真：畠山直哉、清水健夫、山本哲也／作品解説：秋元雄史）【A5変（190×147）・並製ソフト／64p】印刷・製本：日本写真印刷／発行：地中美術館、財団法人 直島福武美術館財団／2005.7.10 ＊パンフレット。1285

7.10
ちくま文庫 トーベ・ヤンソン短篇集 トーベ・ヤンソン（訳：冨原眞弓／装画：トーベ・ヤンソン）【文庫（148×104）／288p】印刷：厚徳社、製本：積信堂／版元：筑摩書房／2005.7.10 ＊カバーデザイン。1286

7.20
旭山動物園写真集 撮影：藤代冥砂（カバー・表紙イラスト：あべ弘士）【210×210・並製ソフト／120p】印刷・製本：凸版印刷（Print.D：金子雅一）／版元：朝日出版社／2005.7.20 ＊DVD付。糸かがり。1287

7.25
さらに 経験を盗め 糸井重里（イラスト：中川いさみ／鼎談構成：福永妙子／写真：和田直樹、橘蓮二）【四六・並製ソフト／280p】印刷：大日本印刷／版元：中央公論新社／2005.7.25 1291

7.25
ドッポたち ちがっててもへいきだよ 小泉吉宏【四六変（190×122）・並製ソフト／128p】印刷・製本：大日本印刷／版元：幻冬舎／2005.7.25 1292

8.4
歯ぎしり球団 吉田戦車【B6・並製ソフト／154p】印刷・製本：光邦／版元：太田出版／2005.8.4 ＊本文用紙3種類。1297

8.15〜
徳間文庫 アミ 小さな宇宙人 エンリケ・バリオス（訳：石原彰二／本文イラスト：さくらももこ）【文庫（150×104）／256p】本文印刷：凸版印刷、カバー印刷：錦明印刷、製本：明泉堂／版元：徳間書店／2005.8.15 ＊カバーデザイン。以下、表記以外は全巻同データ。1298
徳間文庫 もどってきたアミ ちいさな宇宙人【334p】1299
徳間文庫 アミ 3度めの約束 愛はすべてをこえて【456p】2005.9.15 1311

8.26
NEWTYPE 100% COMICS ディエンビエンフー 西島大介【A5・並製ソフト／176p】印刷・製本：本間製本／版元：角川書店／2005.8.26 1303

9.1
UMEZZ PERFECTION! 01 へび女 楳図かずお【四六・並製ソフト／322p】印刷：図書印刷／版元：小学館／2005.9.1 ＊カバー：空押し。以下、表記以外は全巻同データ。1307
UMEZZ PERFECTION! 02 ねがい【218p】＊カバー：UV厚盛印刷。1308
UMEZZ PERFECTION! 03 蟲たちの家【218p】＊カバー：型抜きビニール貼り、裏印刷あり。表紙：型抜きあり。1309

9.21〜
ご近所物語 完全版 全4巻 矢沢あい【四六変（190×123）・並製ソフト／310〜336p】印刷：図書印刷、製本：集英社／2005.9.21〜2005.12.25 ＊カバー：空押し、ソデ：抜き型あり。ポストカード付。1314, 1328, 1338, 1348

9.23
東京日記1 卵一個ぶんのお祝い 川上弘美（絵：門馬則雄）【四六・仮フランス／152p】印刷：共同印刷、製本：大口製本／版元：平凡社／2005.9.23 ＊本文2色刷り。1315

9.30
ももこタイムス さくらももこ【A5変・並製ソフト／152p】印刷：凸版印刷（Font.D：紺野慎一）、製本：加藤製本／版元：集英社／2005.9.30 1317

9.30
浄夜 花村萬月【四六・上製ハード丸背／504p】印刷：大日本印刷、製本：若林製本工場／版元：双葉社／2005.9.30 ＊カバー：箔押し＋白オペークインキ使用。1318

9.30
新宿二丁目のますますほがらかな人々 新宿「二」目のはがらかな人々（イラスト：カズモトトモミ／企画：糸井重里）【B6・上製ハード丸背／248p】DTP：秀英堂紙工印刷、印刷：旭印刷、製本：牧製本／版元：角川書店／2005.9.30 1319

2004 (続き)

10.5
FC GOLD **ゆびのわものがたり** 小野塚カホリ【A5・並製ソフト／184p】印刷：図書印刷，製本：ナショナル製本／版元：祥伝社／2004.10.5 ＊カバー：パール用紙に金箔押し。 1179

10.11
ボクのブンブン分泌業 中原昌也（さし絵：中原昌也／カバー写真：池田晶紀）【B6変（180×120）・並製ソフト／328p】DTP：小河原恵太、廣江貴志（日本ハイコム）、印刷・製本：平河工業社／版元：太田出版／2004.10.11 ＊両観音開きに著者の絵画ページあり。 1180

10.15
だっこしておんぶして ハートフルポストカードブック 菊田まりこ【160×120・ポストカードブック／42p】印刷・製本：図書印刷（Print.D：佐野正幸）／版元：青春出版社／2004.10.15 ＊ゆるい背幅で製本。 1182

10.20～
よりみちパン！セ シリーズ 第1期（全10巻）
よりみちパン！セ 01 **みんなのなやみ** 重松清（装画・挿画：100%ORANGE（及川賢治）／シリーズ企画・編集：清水檀＋坂本裕美（以下シリーズ全巻・同）【四六・仮フランス／200p】本文組版：デザインハウス・クー、印刷：加藤文明社、方英社、製本：小泉製本／版元：理論社／2004.10.20 ＊第1期は全10冊。本文ページは基本2色刷り。以下、表記以外は全巻同データ。 1183
よりみちパン！セ 02 **神さまがくれた漢字たち** 山本史也（監修：白川静）【176p】2004.11.19 1190
よりみちパン！セ 03 **いのちの食べかた** 森達也【130p】2004.11.19 1191
よりみちパン！セ 04 **さびしさの授業** 伏見憲明【152p】2004.12.20 1207
よりみちパン！セ 05 **正しい保健体育** みうらじゅん【154p】2004.12.20 1208
よりみちパン！セ 06 **14歳からの仕事道** 玄田有史【192p】2005.1.20 1216
よりみちパン！セ 07 **不登校、選んだわけじゃないんだぜ！** 貴戸理恵・常野雄次郎【200p】2005.1.20 1217
よりみちパン！セ 08 **こどものためのドラッグ大全** 深見墳【200p】2005.3.20 1239
よりみちパン！セ 09 **ハッピーになれる算数** 新井紀子【240p】2005.2.20 1230
よりみちパン！セ 10 **ひかりのメリーゴーラウンド** 田口ランディ【248p】2005.3.20 1238

10.22
ヒーローはいつだって君をがっかりさせる 磯部涼（装画・本文イラスト：西島大介）【四六変（188×125）・並製ソフト／352p】印刷・製本：中央精版印刷／版元：太田出版／2004.10.22 1184

11.10
シナン 上・下 夢枕獏（装画：立原成基）【四六・上製ハード丸背／408～440p】DTP：平面惑星、印刷・製本：大日本印刷／版元：中央公論新社／2004.11.10 1188, 1189

11.23～
竹書房文庫 おそ松くん 全22巻 赤塚不二夫（解説：小野一機、イッセー尾形、若槻千夏、熊田曜子、松尾貴史、柳沢慎吾、大沢在昌、秋元康、杉田かおる、久本雅美、しりあがり寿、やくみつる、IZAM、小室哲哉、崔洋一、森田芳光、赤塚眞知子、やまさき十三、赤塚りえ子、さいとう・たかを、林家正蔵、立川談志）【文庫（150×106）／258～266p】印刷：凸版印刷／版元：竹書房／2004.11.23～2005.9.21 1195, 1196, 1209, 1210, 1218, 1219, 1231, 1232, 1240, 1241, 1258, 1259, 1268, 1269, 1275, 1276, 1288, 1289, 1300, 1301, 1312, 1313

11.25
なんくるない よしもとばなな（装画：ウィスット・ポンニミット）【四六・並製ソフト／240p】印刷：大日本印刷、製本：加藤製本／版元：新潮社／2004.11.25 ＊カバー：金箔押し。 1197

11.30
新書館 **ルー＝ガルー 忌避すべき狼** 京極夏彦（カバーイラスト：小岐須雅之）【新書（173×104）／592p】本文印刷・製本：凸版印刷、カバー印刷：半七写真印刷工業、製本：凸版印刷／版元：徳間書店／2004.11.30 ＊カバーデザイン。 1200

12.1～
IKKI COMIX **まほおつかいミミッチ 1～2** 松本洋子【A5・並製ソフト／各144p】印刷：共同印刷／版元：小学館／2004.12.1～2005.11.1 ＊カバー裏印刷あり。 1201, 1331

12.1
山上兄弟のマジック倶楽部 山上兄弟（装画・挿絵：西島大介）【A5・並製ソフト／80p】印刷・製本：大日本印刷／版元：アティストハウスパブリッシャーズ／2004.12.1 ＊カバー：ホロPP、糸かがり。 1203

12.1★
タイム・フォー・ブランチ はなの東京散歩 J-WAVE【A5変（195×148）・並製ソフト／192p】印刷・製本：凸版印刷／版元：PARCO出版／2004.12.1 1205

2005

平成17年／confish 16
「祖父江慎＋cozfish展」（ギンザ・グラフィック・ギャラリー）
阿部聡退社。
安藤智良入社。

1.1～
群像 2005.1～12月号（表紙イラスト：ヒロ杉山 他）【A5・平綴じ雑誌／約500p】印刷：凸版印刷／版元：講談社／2005.1.1～2005.12.1 ＊表紙・扉・目次デザイン。 1212, 1222, 1234, 1249, 1262, 1270, 1279, 1294, 1305, 1321, 1333, 1343

1.17
サンボマスター マスターブック サンボマスター【A5変（205×148）・並製ソフト／128p】印刷・製本：廣済堂／版元：メディアファクトリー／2005.1.17 ＊カバー：箔押し。 1215

2.5
ユージニア 恩田陸（カバー写真：松本コウシ）【四六・上製ハード角背／452p】印刷・製本：凸版印刷（Font.D：紺野慎一）／版元：角川書店／2005.2.5 ＊別丁4ページ型抜き。 1225

2.14
CULTULIFE01 **ヤコブセンの家** 桜日記 岡村恭子【四六変・並製ソフト／196p】印刷：図書印刷／版元：プチグラパブリッシング／2005.2.14 ＊表紙：高熱空押し。 1228

3.9～
DISNEY POOH シリーズ01 **ティガーの家族の木** 原案：A.A.ミルン（ノベライズ：内藤里永子／脚本：エディ・ガゼリアン、ジャン・ファルケンシュタイン）【A6変（145×101）・上製ハード角背／128p】印刷：凸版印刷（Print.D：金子雅一／Font.D：紺野慎一）／版元：竹書房／2005.3.9 ＊カバー：箔押し。以下、表記以外は全巻同データ。 1236
DISNEY POOH シリーズ02 **ピグレットの思い出絵日記**（脚本：ブライアン・ホールフェルド）／2005.3.9 1237
DISNEY POOH シリーズ03 **ルーのイースターの色たまご**（脚本：トム・ロジャース）／2005.5.5 1264

3.26
こどもといっしょに食べる **はじめてのスープ** 野口真紀【B5変（188×263）・並製ソフト／64p】印刷・製本：凸版印刷（Print.D：金子雅一）／版元：中央出版 アノニマ・スタジオ／2005.3.26 ＊次項も表記以外は同データ。 1243
こどもといっしょに食べる **はじめてのごはん** 1244

3.28
真夜中の弥次さん喜多さん 合本 しりあがり寿【B6変（175×106）・上製ハード丸背／440p】印刷・製本：大日本印刷／版元：マガジンハウス／2005.3.28 ＊カバー：箔押し。 1245

3.29
新潮文庫 **言いまつがい** 監修：糸井重里（編：ほぼ日刊イトイ新聞／カバーイラスト：しりあがり寿）【文庫（150×105）／352p】印刷・製本：錦明印刷／版元：新潮社／2005.3.29 ＊カバーデザイン。 1246

3.30
燦めく闇 井上雅彦（画：山本じん／撮影：三苫陽二郎）【四六・上製ハード丸背／376p】印刷：萩原印刷、製本：牧製本印刷／版元：光文社／2005.3.30 ＊カバー：箔押し。表紙：空押し。 1247

4.?
50 years with miffy ミッフィー展【A4変（222×190）・上製ハード角背／216p】印刷：日本写真印刷／版元：朝日新聞社／2005.4.? ＊糸かがり。 1248

4.6～
BEAM COMIX **弥次喜多 in DEEP 廉価版 全4巻** しりあがり寿【B6・並製ソフト／200～574p】印刷・製本：大日本印刷／版元：エンターブレイン／2005.4.6～2005.5.6 1252, 1253, 1265, 1266

11.30★ さくらめーる さくらももこ【小B6（176×111）・上製ハード丸背／208p】印刷：凸版印刷、製本：加藤製本／版元：集英社／2003.11.30 ＊表紙：顔料箔押し。カバー：フィルム箔押し。1075

12.10★ パノラマ育児図鑑1 ニンプの玉手箱 高野優【186×176・並製ソフト／144p】印刷：共同印刷、製本：文勇堂製本工業／版元：小学館／2003.12.10 1077

12.20 ひゃっこちゃん まえをけいこ。【204×190・上製ハード角背／30p】印刷・製本：文唱堂印刷／版元：スカイフィッシュ・グラフィックス／2003.12.20 ＊片観音・引き出し5ヵ所。糸かがり。1081

12.24 ウェブログ・ハンドブック ブログの作成と運用に関する実践的なアドバイス レベッカ・ブラッド（訳：yomoyomo）【A5変（210×128）・並製ソフト／272p】印刷・製本：図書印刷／版元：毎日コミュニケーションズ／2003.12.24 1082

2004
平成16年／cozfish 15
東京タイプディレクターズクラブ（TDC）の会員になる。
DTPソフトをQuarkXPressからInDesignに移行。

1.1~ 群像 2004.1~12月号（表紙：MAYA MAXX）【A5・平綴じ雑誌／372~436p】印刷：凸版印刷／版元：講談社／2004.1.1~2004.12.1 ＊表紙・扉・目次デザイン。1085, 1094, 1104, 1117, 1126, 1133, 1147, 1158, 1168, 1176, 1186, 1202

1.20 チェブラーシカ配給日記 吉田久美子、チェブラーシカジャパン【小B6（176×116）・並製ソフト／224p】印刷：文唱堂印刷／版元：チェブラーシカジャパン／2004.1.20 1087

1.30 Shodensha Feel Comics ガーデンオブエデン こいずみまり【A5・並製ソフト／216p】印刷：図書印刷、製本：ナショナル製本／版元：祥伝社／2004.1.30 ＊カバー：金箔押し。1090

2.10 FC GOLD ニコセッズ セレクション 小野塚カホリ【A5・並製ソフト／304p】印刷：図書印刷、製本：ナショナル製本／版元：祥伝社／2004.2.10 ＊カバー：UVシルク厚盛り印刷。1096

2.14 ほぼ日ブックス 言いまつがい（監修：糸井重里（装画：しりあがり寿）【四六変（最大天地185・最小天地180×最大左右130・最小左右125）・並製ソフト／352p】印刷・製本：図書印刷／版元：東京糸井重里事務所 ほぼ日刊イトイ新聞／2004.2.14 ＊表1がんだれ。抜き型で仕上げ裁ち。1097

3.1 ぼくたちは何だかすべて忘れてしまうね 岡崎京子（編集：清水檀）【四六・上製ハード角背／160p】印刷・製本：中央精版印刷／版元：平凡社／2004.3.1 ＊カバー：高熱空押し。1103

3.17~ SHONEN MAGAZINE COMICS 奇跡の少年 全3巻 能條純一【B6変（172×115）・並製ソフト／184~192p】印刷：三晃印刷、製本：誠和製本、フォーネット社、国宝社／版元：講談社／2004.3.17~2004.10.15 ＊カバーデザイン。1110, 1152, 1181

3.20~ エハイク 全2巻 吉田戦車【A5変（210×105）・並製／各112p】製版：山田写真製版所、印刷：モリモト印刷／版元：フリースタイル／2004.3.20, 2004.11.25 ＊第2巻には、『エハイク2 悪い笛』。1111, 1199 TDC選

4.? 浪人街（ドローイング：MAYA MAXX）【A4変（297×216）・並製ソフト／108+32p】印刷：エコーコーポレーション21／発行：TBS／2004.4.? ＊カバー：天地折り返し（兼ポスター）。巻末に別冊ふろくA5中綴じ32ページ。同タイトル公演のパンフレット。1116

小説 浪人街 脚本：マキノノゾミ（作：鈴木哲也／装画：MAYA MAXX）【四六・上製ハード丸背／256p】印刷・製本：サンケイ総合印刷／版元：宝島社／2004.5.10 1128

浪人街5R 監修：マキノノゾミ（文：山下哲、さだのまみ、山之内菜穂子／画：田中達之／構成：山下哲）【四六変（188×120）・並製ソフト／256p】DTP：三協美術、印刷：凸版印刷、製本：ナショナル製本／版元：ワニブックス／2004.5.15 1130

宝島社文庫 浪人街外伝 霞流一、杉江松恋（監修：マキノノゾミ／カバー装画：MAYA MAXX）【文庫／264p】印刷・製本：廣済堂／版元：宝島社／2004.6.9

4.11 サム・メール 里川りょう（イラスト：櫻井乃梨子）【四六変（188×112）・仮フランス／158p】印刷・製本：図書印刷／版元：ポプラ社／2004.4.11 1119

5.10★ シゴトノココロ 松永真理（イラスト：スドウピウ）【四六変（188×112）・並製ソフト／200p】印刷・製本：難波製本／版元：小学館／2004.5.10 ＊カバーなし。表紙：銀箔押し。1129

5.15 アジア熱 中上紀（装画・挿絵：藤井奈津子）【四六・並製ソフト／272p】印刷・製本：シナノ／版元：太田出版／2004.5.15 ＊別丁写真ページ6ヵ所あり。カバー：金箔押し。1131

6.14 駄日記 花村萬月（写真：花村萬月）【四六・並製ソフト／296p】印刷・製本：中央精版印刷／版元：太田出版／2004.6.14 1136

6.24~ BIRZCOMICS コミックCOJI-COJI 全4巻 さくらももこ【小B6（176×112）・並製ソフト／160~168p】印刷・製本：図書印刷／版元：幻冬舎／2004.6.24~2004.9.24 ＊3巻はCOJI-COJI 3廉価版。1140, 1155, 1165, 1174

7.1~ BIG SPIRITS COMICS SPECIAL 山田シリーズ 全2巻 吉田戦車【A5変（210×144）・並製ソフト／112~120p】印刷：凸版印刷／版元：小学館／2004.7.1, 2004.8.1 ＊表紙入れなし（いきなり本文）。1145, 1157 TDC選

7.1~ IKKI COMIX period 1~2 吉野朔実【A5・並製ソフト／各216p】印刷：共同印刷／版元：小学館／2004.7.1, 2005.10.1 ＊カバー：エンボス加工。1148, 1324

7.10~ 喜劇新思想大系 完全版 上・下 山上たつひこ【A5変（188×124）・函入・上製ハード角背／680~704p】印刷・製本：光栄印刷／版元：フリースタイル／2004.7.10, 2004.8.20 ＊本文用紙2種類（色違い）。2色ページの製版のみ山田写真製版所。函入特装本。1150, 1164 ダ・ヴィンチ1月号装丁大賞

7.18~ 幽 1~3（表紙写真：MOTOKO）【A5・平綴じ雑誌／約332p】印刷：凸版印刷／版元：メディアファクトリー／2004.7.18~2005.7.24 ＊『ダ・ヴィンチ』増刊。小説ページとコラムページの文字組は、ルール違い。小説ページは、ぶら下がりありで禁則は追い出し処理。コラムは、ぶら下がりなしで禁則は追い込み処理。奇数ページと偶数ページのノンブル設計違い。1153, 1214, 1290

7.30★ 長編超伝奇小説 魔獣狩り 新装版 夢枕獏（カバーイラスト：小岐須雅之）【新書（175×106）／744p】印刷：萩原印刷、製本：ナショナル製本／版元：祥伝社／2004.7.30 1156

8.5 アリスの国の不思議なお料理 ジョン・フィッシャー（訳：開高道子）【四六変（185×112）・上製ハード角背／200p】印刷：錦明印刷、製本：積信堂／版元：KKベストセラーズ／2004.8.5 ＊カバー：高熱空押し+金箔押し。1160

8.15 FEEL COMICS フリー・ソウル やまじえびね【A5・並製ソフト／208p】印刷：図書印刷、製本：ナショナル製本／版元：祥伝社／2004.8.15 ＊カバー：UVシルク厚盛り印刷。1163

8.25 集英社文庫 ものいふ髑髏 夢枕獏（カバーイラスト：MAYA MAXX）【文庫／280p】印刷・製本：凸版印刷／版元：集英社／2004.8.25 ＊カバーデザイン。1166

8.25★ 方舟は冬の国へ 西澤保彦（カバー・本文イラスト：駒田寿郎）【新書（172×102）／336p】本文印刷：慶昌堂印刷、カバー印刷：半七写真印刷、製本：明泉堂製本／版元：光文社／2004.8.25 1167

9.10 クヌギおやじの百万年 工藤直子（文）、今森光彦（写真）【A5変（210×138）・並製ソフト／104p】印刷・製本：凸版印刷（Print.D：金子雅一）／版元：朝日出版社／2004.9.10 ＊糸かがり。11/2

10.5 FEEL COMICS フェティッシュ 藤原薫【A5・並製ソフト／160p】印刷：図書印刷、製本：ナショナル製本／版元：祥伝社／2004.10.5 ＊カバー：UVシルク厚盛り印刷。1178

日付	タイトル・書誌情報
7.1	BIG S COMICS **ショートカッツ** 古屋兎丸【B6変(180×127)・並製ソフト／248p】印刷：図書印刷／版元：小学館／2003.7.1 ＊カバーの著者名・タイトルは、帯下に隠れる。 1031 437
7.1	**ムーンライト・シャドウ** よしもとばなな（訳：マイケル・エメリック／絵：原マスミ）【四六変(176×130)・上製ハード角背／122p】印刷・製本：図書印刷／版元：朝日出版社／2003.7.1 ＊英語とのバイリンガル版。1032 438
7.20	**マゾヒストMの遺言** 沼正三（写真・編集：清水楢）【四六・上製ハード／317p】印刷：精興社、製本：精信堂／版元：筑摩書房／2003.7.20 1035 439
7.31	**イエロー** 松井雪子（装画：菅野旋）【四六変(188×122)・上製ハード丸背／168p】印刷：凸版印刷、製本：大口製本印刷／版元：講談社／2003.7.31 ＊表紙：白箔押し。1038 440
7.31~	ミステリーランド01-1 **くらのかみ** 小野不由美（装画・挿絵：村上勉）【四六変(176×130)・函入・上製ハード丸背／272p】印刷：精興社、製本：若林製本工場／版元：講談社／2003.7.31 ＊函：型抜き。表紙：継ぎ表紙。背：クロスに箔押し。糸かがり（色は、背表紙のクロスと合わせている）。以下、表記以外は全巻同データ。製本：01-1、02-2、03-1、04-3、06-1・2は若林製本工場。それ以外は大口製本印刷／1039 441
	ミステリーランド01-2 **子どもの王様** 殊能将之（装画・挿絵：MAYA MAXX）【248p】製本：大口製本印刷／2003.7.31 1040
	ミステリーランド01-3 **透明人間の納屋** 島田荘司（装画・挿絵：石塚桜子）【336p】2003.7.31 1041
	ミステリーランド02-1 **ぼくと未来屋の夏** はやみねかおる（装画・挿絵：長野ともこ）【320p】2003.10.29 1064
	ミステリーランド02-2 **虹果て村の秘密** 有栖川有栖（装画・挿絵：矢吹申彦）【360p】2003.10.29 1065
	ミステリーランド02-3 **魔女の死んだ家** 篠田真由美（装画・挿絵：波津彬子）【272p】2003.10.29 1066
	ミステリーランド03-1 **黄金蝶ひとり** 太田忠司（装画・挿絵：網中いづる）【320p】2004.1.30 1091
	ミステリーランド03-2 **闇のなかの赤い馬** 竹本健治（装画・挿絵：スズキコージ）【248p】2004.1.30 1092
	ミステリーランド03-3 **鬼神伝 鬼の巻** 高田崇史（装画・挿絵：村上豊）【352p】2004.1.30 1093
	ミステリーランド04-1 **鬼神伝 神の巻** 高田崇史（装画・挿絵：村上豊）【304p】2004.4.27 1122
	ミステリーランド04-2 **探偵伯爵と僕** 森博嗣（装画・挿絵：山田章博）【360p】2004.4.27 1123
	ミステリーランド04-3 **いつか、ふたりは二匹** 西澤保彦（装画・挿絵：トリイツカサキノ）【320p】2004.4.27 1124
	ミステリーランド05 **魔王城殺人事件** 歌野晶午（装画・挿絵：荒井良二）【352p】2004.9.22 1173
	ミステリーランド06 **ほうかご探偵隊** 倉知淳（装画・挿絵：唐沢なをき）【352p】2004.11.22 1194
	ミステリーランド07-1 **ラインの虜囚** 田中芳樹（装画・挿絵：鶴田謙二）【368p】2005.7.6 1283
	ミステリーランド07-2 **神様ゲーム** 麻耶雄嵩（装画・挿絵：原マスミ）【288p】2005.7.6 1284
8.2	ミステリーランド08 **カーの復讐** 二階堂黎人（装画・挿絵：喜国雅彦）【336p】2005.11.25 1339
8.2	**幻燈サーカス** 中澤晶子、絵：ささめやゆき【A4変(260×195)・上製ハード角背／42p】印刷：丸山印刷、製本：オービー／版元：BL出版／2003.8.2 ＊天チリ10ミリ。糸かがり。1043 442
8.5~	FEEL COMICS **死化粧師** 1~4 三原ミツカズ【A5・並製ソフト／168~192p】印刷：図書印刷、製本：ナショナル製本／版元：祥伝社／2003.8.5~2005.12.15 ＊カバ：UVシルク厚盛り印刷。1044, 1109, 1226, 1345 443
8.5	**遠くからの声** 舟越桂作品集 舟越桂（写真：豊浦正明）【B6変(176×128)・並製ソフト／160p】印刷：日本写真印刷（Print.D：中江一夫）、製本：本間製本／版元：角川書店／2003.8.6 1045 444
8.14~	**私のワインは体から出て来るの** 宮藤官九郎（カバーイラスト：しりあがり寿／写真：種市幸治）【四六変・並製ソフト／208p】印刷・製本：大日本印刷／版元：学習研究社／2003.8.14 ＊カバー・表紙背に型抜きあり。表紙は二重で、並製本なのにホローバック。次項も表記以外は同データ。1050 445
8.30	**おぬしの体からワインが出て来るが良かろう** 2004.3.30 1115
8.30	**まる子とコジコジ** 全2巻 さくらももこ【A5変(176×148)・上製ハード角背／各128p】印刷・製本：図書印刷／版元：幻冬舎／2003.8.30 1051, 1052 446
10.?	**金曜日の砂糖ちゃん** 酒井駒子【四六変(176×131)・上製ハード角背／64p】印刷・製本：図書印刷（Print.D：佐野正幸）／版元：偕成社／2003.10.? ＊表紙・カバー：高熱空押し。糸かがり。1055 447
10.22~	集英社文庫（コミック版） **ちびまる子ちゃん** 全9巻 さくらももこ【文庫／各256p】印刷：図書印刷／版元：集英社／2003.10.22~2004.6.23 ＊ポストカード付。次項も表記以外は同データ。1060, 1061, 1079, 1080, 1099, 1100, 1120, 1121, 1138 448
	集英社文庫（コミック版） **ほのぼの劇場** 全2巻【各208p】2004.6.23 1137, 1139
11.15	FEEL COMICS **おまえが世界をこわしたいなら** 上・下 藤原薫【A5・並製ソフト／304~320p】印刷：図書印刷（Print.D：佐野正幸）、製本：ナショナル製本／版元：祥伝社／2003.11.15 ＊カバー：UVシルク厚盛り印刷。1070, 1071 449
11.20	**精霊の王** 中沢新一【四六・上製ハード丸背／368p】印刷：凸版印刷、製本：島田製本／版元：講談社／2003.11.20 ＊別丁1折り（8ページ）。扉+写真巻末ふろくは別の本文用紙(32P)。1072 450
11.30~	奇想コレクション01 **夜更けのエントロピー** ダン・シモンズ（訳：嶋田洋一／装画：松尾たいこ）【四六変(188×120)・仮フランス／352p】印刷：亨有堂印刷所、製本：小泉製本／版元：河出書房新社／2003.11.30 ＊以下、表記以外は全巻同データ。1074 451
	奇想コレクション02 **不思議のひと触れ** シオドア・スタージョン（編：大森望／訳：大森望、白石朗）【364p】2003.12.30 1083
	奇想コレクション03 **ふたりジャネット** テリー・ビッスン（編訳：中村融）【386p】2004.2.28 1101
	奇想コレクション04 **フェッセンデンの宇宙** エドモンド・ハミルトン（編訳：中村融）【360p】2004.4.30 1125
	奇想コレクション05 **願い星、叶い星** アルフレッド・ベスター（編訳：中村融）【388p】2004.10.30 1185
	奇想コレクション06 **輝く断片** シオドア・スタージョン（編：大森望／訳：大森望、伊藤典夫、柳下毅一郎）【384p】2005.6.20 1274
	奇想コレクション07 **どんがらがん** アヴラム・デイヴィッドソン（編訳：殊能将之／訳：朝倉久志 他）【360p】2005.10.30 1330

| 1.22~ 1.25 | 集英社文庫（コミック版）**少年は荒野をめざす** 全4巻 吉野朔実【文庫／288~312p】印刷：凸版印刷／製本：ナショナル製本／版元：集英社／2003.1.22~2003.3.23 ＊カバーデザイン。0970, 0971, 0992, 0993 |

| 4.1~ | **月刊イッキ** 2003.4~2005.12月号（表紙イラスト：松本大洋、山本直樹 他／背タイトルロゴ：荒木経惟／本文デザイン：コズフィッシュ 他【B5・平綴じ雑誌／約484p】印刷：共同印刷／版元：小学館／2003.4.1~2005.12.1 ＊2000年にスタートしたスピリッツ増刊「イッキ」、14号めから月刊誌に。0997, 1004, 1019, 1033, 1042, 1053, 1058, 1067, 1076, 1086, 1095, 1105, 1118, 1127, 1134, 1149, 1159, 1169, 1177, 1187, 1204, 1213, 1224, 1235, 1250, 1263, 1271, 1281, 1295, 1310, 1322, 1332, 1342 |

天使のジョン 北川想子（装画：北川想子）【四六変（188×120）・上製ハード角背／84p】印刷／製本：図書印刷／版元：白泉社／2003.1.25 ＊表紙：高熱空押し。本文：2色刷り。糸かがり。0972

FEEL COMICS **楽園** 藤原薫【A5・並製ソフト／176p】印刷・製本：図書印刷（Print.D：佐野正幸）／版元：祥伝社／2003.2.5 0977

Disney Classics 1（竹書房文庫）**ピーター・パン** 原作：ジェームズ・バリ（編訳：塙幸成／解説：柳生すみまろ）【文庫／240p】印刷：凸版印刷（Print.D：金子雅一）／版元：竹書房／2003.2.7 ＊カバー：金箔押し。冒頭16ページカラー。天アンカット。以下、表記以外は全巻同データ。0978

Disney Classics 2（竹書房文庫）**ピノキオ** 原作：カルロ・コロディ（編訳：大城光子／解説：柳生すみまろ）2003.5.2 1005

Disney Classics 3（竹書房文庫）**ふしぎの国のアリス** 原作：ルイス・キャロル（編訳：岡山徹／解説：柳生すみまろ）2003.6.7 1022

Disney Classics 4（竹書房文庫）**ダンボ** 原作：ヘレン・アバーソン、ハロルド・ピアール（編訳：中俣真知子／解説：柳生すみまろ）2003.7.26 1037

Disney Classics 5（竹書房文庫）**わんわん物語** 原作：ウォード・グリーン（編訳：長瀬三津子／解説：柳生すみまろ）2003.8.12 1049

Disney Classics 6（竹書房文庫）**くまのプーさん** 原作：A・A・ミルン（編訳：ひこ田中／解説：柳生すみまろ）【248p】2003.10.18 1059

Disney Classics 7（竹書房文庫）**バンビ** 原作：フェリックス・ザルテン（編訳：佐野晶／解説：柳生すみまろ）2003.11.7 1069

Disney Classics 8（竹書房文庫）**ミッキーマウス** 原作：マーク・トウェイン、イギリス民話、チャールズ・ディケンズ（編訳：谷田尚子／解説：柳生すみまろ）【248p】2004.2.20 1098

Disney Classics 9（竹書房文庫）**ライオン・キング** 原案：ウィリアム・シェイクスピア（編訳：永田よしのり／解説：柳生すみまろ）2004.9.9 1170

Disney Classics 10（竹書房文庫）**ノートルダムの鐘** 原作：ヴィクトル・ユーゴー（ノヴェライズ：鈴木玲子／解説：柳生すみまろ）【248p】2004.9.9 1171

Disney Princess 1（竹書房文庫）**白雪姫** 原作：グリム兄弟（編訳：島崎ふみ／解説：柳生すみまろ）【208p】2003.2.7 0979

Disney Princess 2（竹書房文庫）**シンデレラ** 原作：シャルル・ペロー（編訳：小泉すみれ／解説：柳生すみまろ）2003.2.7 0980

Disney Princess 3（竹書房文庫）**眠れる森の美女** 原作：シャルル・ペロー（編訳：木俣冬／解説：柳生すみまろ）【208p】2003.3.7 0988

Disney Princess 4（竹書房文庫）**リトル・マーメイド** 原作：アンデルセン（編訳：酒井紀子／解説：柳生すみまろ）2003.3.7 0987

Disney Princess 5（竹書房文庫）**美女と野獣** 原作：ボーモン夫人（編訳：川島幸／解説：柳生すみまろ）2003.4.4 0999

Disney Princess 6（竹書房文庫）**アラジン** 原作：『アラビアン・ナイト』（編訳：浅野美和子／解説：柳生すみまろ）2003.4.4 1000

2.20~ BIG SPIRITS COMICS SPECIAL **カラブキ** 中川いさみ【127×125・並製ソフト／500p】印刷：凸版印刷／版元：小学館／2003.2.20 ＊正方形の本。カバーは、巻いてシール貼り。0982

BIG SPIRITS COMICS SPECIAL **カラブキ** 二~三（二．店長くん、三．海助と山助）中川いさみ【A5変（210×127）・並製ソフト／各128p】印刷：凸版印刷／版元：小学館／2004.11.20 ＊二巻から仕様変更。カバー：天折り返し、裏にも印刷あり。1192, 1193

2.20 BIG SPIRITS COMICS SPECIAL **自選 クマのプー太郎** 全2巻（1.チーズ、2.バナナ）中川いさみ【127×125・並製ソフト／各416p】印刷：凸版印刷／版元：小学館／2003.2.20 ＊『カラブキ』一巻と同時発売。0983, 0984

3.10 **しろねこくん** べつやくれい【B6変（176×132）・上製ハード角背／64p】印刷：日本写真印刷、製本：若林製本工場／版元：小学館／2003.3.10 ＊カバー：型抜き。糸かがり。0989

3.20 **スーパー0くん** さくらももこ【176×148・上製ハード角背／82p】印刷：図書印刷、製本：牧製本印刷／版元：小学館／2003.3.20 ＊カバー：ホロPP。表紙：金箔押し。0990

3.31 **ピクニッキズム** ばばかよ【小B6（176×112）・上製ハード丸背／152p】印刷・製本：文唱堂印刷／版元：扶桑社／2003.3.31 ＊カバーと表紙、前後の見返しは色替変え。0995

4.1 **未来はあなたの中に** 瀬戸内寂聴（絵：ロバート・ミンツァー／絵：100% ORANGE）【176×131・上製ハード角背／40p】印刷・製本：図書印刷／版元：朝日出版社／2003.4.1 0996

4.3~ BEAM COMIX **真 ヒゲのOL 藪内笹子** 全3巻 しりあがり寿【A5・並製ソフト／174~200p】印刷：大日本印刷／版元：エンターブレイン／2003.4.3~2004.3.8 ＊カバー：金箔押し。0998, 1046, 1108

4.15 MEPHISTO COMICS **猫田一金五郎の冒険** とり・みき【A5・上製ハード角背／190p】印刷：共同印刷、製本：黒besides製本／版元：講談社／2003.4.15 ＊本文：角丸。1001

4.17 **聖地巡礼** 田口ランディ（写真：森豊）【B6変（176×128）・並製ソフト／360p】印刷・製本：日本写真印刷（Print.D：中江一夫）／版元：メディアファクトリー／2003.4.17 1002

5.1★ IKKI COMIX **命＋紅** ヒロモト森一【B6変（180×127）／232p】印刷：共同印刷／版元：小学館／2003.5.1 ＊カバーデザイン。1003

5.16 **ブッタとシッタカブッタ** 全3巻（1.こたえはボクにある、2.そのまんまでいいよ、3.なあんでもないよ）小泉吉宏【四六変（190×122）・並製ソフト／192~208p】印刷・製本：図書印刷／版元：メディアファクトリー／2003.5.16 ＊以下、表記以外は全巻同データ。1007, 1008, 1009

愛のシッタカブッタ あけると気持ちがラクになる本【四六変（184×116）・上製ハード角背／120p】＊カバーに金箔押し。1010

ブタのいどころ【180p】1011

5.25~ **ニッポンのかわいい絵葉書 明治・大正・昭和** 林宏樹 編【B6変（176×128）・並製ソフト／392p】印刷・製本：日本写真印刷（Print.D：中江一夫）／版元：グラフィック社／2003.5.25 ＊以下、表記以外は全巻同データ。1013

ニッポンのごあいさつ絵葉書 明治・大正・昭和【400p】2003.11.25 1073

ニッポンのろまん絵葉書 大正浪漫の世界【368p】2004.5.25 1132

6.1 IKKI COMIX（新装版）**永沢君** さくらももこ【B6／208p】印刷：凸版印刷／版元：小学館／2003.6.1 1016

6.1★ IKKI COMIX（新装版）**神のちから** さくらももこ【B6／208p】印刷：凸版印刷／版元：小学館／2003.6.1 1017

6.1~ BIG S COMICS **J.boy second season** 全2巻（1.一撃必殺、2.死亡遊戯）он條純一（監修：長矢賢治プロ（ビッグバン・ロリエ所属））【B6変（180×127）・並製ソフト／200~224p】印刷：凸版印刷／版元：小学館／2003.6.1, 2003.10.1 ＊カバーデザイン。1018, 1056

6.1 新潮文庫 **魚籃観音記** 筒井康隆【文庫／240p】印刷：大日本印刷、製本：憲専堂製本／版元：新潮社／2003.6.1 ＊カバーデザイン。1021

6.15★ 講談社文庫 **奇術探偵 曾我佳城全集** 全2巻（1.戯の巻、2.秘の巻）泡坂妻夫（紋意匠：泡坂妻夫）【文庫／512~544p】製版：大日本印刷、印刷：豊国印刷、製本：加藤製本／版元：講談社／2003.6.15 ＊カバーデザイン。1025, 1026

6.25★ **またたび** さくらももこ【小B6（176×111）・上製ハード角背／208p】印刷：大日本印刷、製本：加藤製本／版元：新潮社／2003.6.25 ＊表紙：箔押し。1027

7.1★ **どうぶつかぞく** さくらももこ（絵）、そうまこうへい（文）【175×130・上製ハード角背／48p】印刷：日本写真印刷、製本：若林製本工場／版元：小学館／2003.7.1 ＊糸かがり。1030

2002

6.25〜 角川文庫 **新耳袋** 現代百物語 第一夜〜第七夜 木原浩勝、中山市朗【文庫／288〜320p】本文印刷：旭印刷、カバー印刷：暁印刷、泉文社、製本：コオトブックライン／版元：角川書店／2002.6.25〜2005.6.25 ＊カバーデザイン。 0919, 0920, 1028, 1029, 1141, 1142, 1277 **385**

6.25〜 潮漫画文庫 **ツタンカーメン** 全3巻 山岸凉子【文庫／256〜272p】印刷・製本：大日本印刷／版元：潮出版社／2002.6.25〜2002.10.25 ＊以下、表記以外は全巻同データ。 0922, 0937, 0951 **386**

潮漫画文庫 **鬼**【240p】2002.12.25 0966
潮漫画文庫 **イシス**【256p】2002.6.25 1014
潮漫画文庫 **青青の時代** 全3巻【各240p】2004.11.25〜2005.1.25 1198, 1211, 1220

7.20 **ハコイリ娘。** さくらももこ、モーニング娘。（イラスト・写真：さくらももこ）【四六変（175×130）・函入・並製ソノト／128＋144p】印刷：大日本印刷、製本：加藤製本／版元：新潮社／2002.7.20 ＊2冊セット函入。小口三方印刷。カバー：電光インキベタ刷りにUVシルク厚盛り印刷。 0925 **387**

7.25 **トンネル・ヴィジョン** キース・ロウ（訳：雨海弘美／画：五木田智央）【四六変（188×120）・並製ソフト／496p】印刷：中央精版印刷／版元：ソニー・マガジンズ／2002.7.25 ＊別丁扉1カ所片観音。 0927 **388**

7.30 **どすこい（安）** 京極夏彦（装画：しりあがり寿）【新書（173×106）／512p】印刷：凸版印刷、製本：加藤製本／版元：集英社／2002.7.30 ＊『どすこい（仮）』の廉価版。 0928 **389**

8.1 BIG S COMICS **J.boy** 全3巻（1.Who Am I?, 2.The Rose Tattoo, 3.Fly High）能條純一【B6変（180×127）・並製ソフト／200〜208p】印刷：凸版印刷／版元：小学館／2002.8.1〜2003.1.1 ＊カバーデザイン。 0929, 0930, 0968 **390**

8.14★ 集英社文庫（コミック版）**マリンブルーの風に抱かれて** 全3巻 矢沢あい【文庫／256〜304p】印刷：図書印刷、製本：ナショナル製本／版元：集英社／2002.8.14 ＊カバーデザイン。 0932, 0933, 0934 **391**

8.23〜 怪談双書01 **怪を訊く日々** 福澤徹三（イラスト：松尾たいこ／写真：藤田勝朗）【四六変（188×123）・並製ソフト／240p】印刷・製本：凸版印刷／版元：メディアファクトリー／2002.8.23 ＊以下、表記以外は全巻同データ。 0935

怪談双書02 **怪談徒然草** 加門七海（イラスト：水口理恵子／写真：藤田勝朗）【256p】2002.8.23 0936

怪談双書03 **怪談之怪之怪談** 怪談之怪（京極夏彦、木原浩勝、中山市朗、東雅夫）（イラスト：藤井奈津子）【240p】2003.8.12 1048 **392**

8.31 **ドニー・ダーコ** D[di:]【四六変（182×112）・上製ハード角背／296p】印刷／版元：ソニー・マガジンズ／2002.8.31 ＊カバー：トレーシングペーパー。 0938 **393**

8.31★ **もうカエルオトコなんて愛さない** その決意のための10のレッスン ナイラ・シャミ（訳：小島早等、富原まさ江）【B6変（176×128）・並製ソフト／128p】印刷：凸版印刷／版元：竹書房／2002.8.31 ＊カバー：金箔押し。 0939 **394**

9.10 **景色** Sexual Colors 荒木経惟（解説：末井昭）【B5変（260×188）・並製ソフト／260p】印刷：図書印刷（Print.D：栗原哲朗）／版元：インターメディア出版／2002.9.10 ＊カバー表4の天地は逆になっている。 0941 **395**

9.10 **7 days in BALI** セブンデイズ イン バリ 田口ランディ（写真：藤原新也）【四六・上製ハード角背／216p】印刷・製本：中央精版印刷／版元：筑摩書房／2002.9.10 0942 **396**

9.20〜 BIG SPIRITS COMICS SPECIAL **もにもに** 全2巻 相原コージ【菊変（216×148）・並製ソフト／116〜170p】印刷：凸版印刷／版元：小学館／2002.9.20, 2003.3.20 ＊カバー：UVシルク厚盛り印刷。1巻：巻頭に綴じ込みマンガ。2巻：シール付。 0944, 0991 **397**

9.22〜 **ドーナッツ！ マイボーゾウにのる** 100%ORANGE【187×175・仮フランス／104p】印刷・製本：図書印刷（Print.D：佐野幸）／版元：PARCO出版／2002.9.22 ＊巻末片観音ふろく付。次頁も表記以外は同データ。 0945 **398**

ドーナッツ！ マイボー旅立ちの詩【128p】2004.7.22 1154

9.30★ **アミが来た** エンリケ・バリオス（訳・絵：さくらももこ、うんのさしみ）【小B6（175×112）・上製ハード丸背／112p】本文印刷：廣済堂、カバー印刷：真生印刷、製本：大口製本印刷／版元：徳間書店／2002.9.30 0946 **399**

10.15 FC GOLD **ジョルナダ** 小野塚カホリ【A5・並製ソフト／200p】印刷：図書印刷、製本：ナショナル製本／版元：祥伝社／2002.10.15 0947 **400**

10.19 **OUT**（原作：桐野夏生／アド写真：荒木経惟／スチール写真：竹内健一）【B4・中綴じ／20p】印刷：久栄社／発行：松竹事業部／2002.10.19 ＊同タイトル映画（監督：平山秀幸）の劇場用パンフレット。表紙：UVシルク厚盛り印刷。 0948 **401**

10.20 **地上にひとつの場所を** 内藤礼（写真：畠山直哉 他／テキスト：中沢新一、福田和也／訳：管啓次郎 他／編集：清水檀）【A4変（287×227）・上製ハード角背／192p】印刷：日本写真印刷（Print.D：長野伴治）、製本：積信堂／版元：筑摩書房／2002.10.20 ＊表紙：空押し。 0949 **402**

10.25 角川文庫 **マイメモリー よわくていいの。2003** MAYA MAXX、祖父江慎（カバーデザイン：MAYA MAXX＋祖父江慎）【文庫／448p】本文印刷：暁印刷、カバー印刷：泉文社、製本：コオトブックライン／版元：角川書店／2002.10.25 ＊カバーデザイン。 0950 **403**

10.30 **塵よりよみがえり** レイ・ブラッドベリ（訳：中村融／カバー装画：チャールズ・アダムズ）【四六変（182×120）・上製ハード丸背／240p】本文組版：KAWADE DTP WORKS、印刷：ショーエーグラフィックス、製本：小高製本工業／版元：河出書房新社／2002.10.30 0953 **404**

10.30 **フラッシュバック・ダイアリー** 石丸元章【四六変（182×120）・並製ソフト／264p】印刷：慶昌堂印刷、製本：若林製本工場／版元：双葉社／2002.10.30 0954 **405**

11.? **大駱駝艦 天賦典式** 創立30周年（写真・題字：荒木経惟）【A4・中綴じ／20p】発行：キャメルアーツ／2002.11.? ＊同タイトル公演のパンフレット。 0955 **406**

11.1〜 BIG SPIRITS COMICS SPECIAL **殴るぞ** 1〜7 吉田戦車【A5変（210×144）・並製ソフト／各128p】印刷：凸版印刷／版元：小学館／2002.11.1〜2005.9.1 ＊カバー：羊毛紙に点字印刷所によるUVシルク超厚盛り印刷。 0956, 0976, 1020, 1068, 1146, 1223, 1306 **407**

11.30★ **ももこの宝石物語** さくらももこ【小B6（176×111）・上製ハード丸背／200p】印刷：凸版印刷、製本：加藤製本／版元：集英社／2002.11.30 ＊カバー・表紙：金箔押し。 0961 **408**

12.8 **らりるれレノン** ジョン・レノン・ナンセンス作品集 ジョン・レノン（イラスト：ジョン・レノン／訳：佐藤良明）【B6変（176×130）・上製ハード丸背／144p】印刷：凸版印刷、製本：積信堂／版元：筑摩書房／2002.12.8 ＊以下、表記以外は同データ。 0963 **409**

空に書く ジョン・レノン自伝＆作品集 ジョン・レノン（訳：森田義信）【256p】2002.12.8 0964

12.18 **シモーヌ・ヴェイユ** 冨原眞弓【四六・上製ハード丸背／本文324p】本文印刷：理想社、カバー印刷：NPC、製本：三水舎／版元：岩波書店／2002.12.18 0965 **410**

2003

平成15年／cozfish 14
引っ越し。**西麻布オフィス**。
第III期コズフィッシュ。
吉岡秀典入社。

III

1.1〜 BIG COMICS SPECIAL **刑務所の前** 1, 2集 花輪和一【A5・並製ソフト／各208p】印刷：凸版印刷／版元：小学館／2003.1.1, 2005.2.1 ＊カバー：ツヤ消し銀箔押し。表紙：エンボス加工。巻頭6ページ引き出し。 0967, 1221 **411**

11.30 ももこのトンデモ大冒険 さくらももこ【小B6 (176×111)・上製ハード丸背／208p】本文印刷：図書印刷、カバー印刷：近代美術、製本：大口製本印刷／版元：徳間書店／2001.11.30 ＊カバー：金箔押し。0869

11.30 ロボット・ミーム展 ロボットは文化の遺伝子を運ぶか？【A5・中綴じ／16p】印刷・製本：文唱堂印刷／発行：日本科学未来館／2001.11.30 ＊配布パンフレット。穴あき。0870

12.? もしもあのとき 木村裕一 (作)、MAYA MAXX (絵)【A5変 (205×148)・上製ハード角背／32p】製版：ケーブル、印刷：広研印刷、製本：東京美術紙工／版元：金の星社／2001.12.? 糸かがり。以下、表記以外は全巻同データ。0871 手をつなげば…… 2002.5.? 0906 ねぇ、おぼえてる？ 印刷・製版：凸版印刷／2004.1.? 1084

12.10 ファミリー かつては子どもだったパパ・ママへ21世紀・10人のメッセージ 大西展子 (イラスト：まえをけいこ。)【四六・上製ハード丸背／264p】印刷・製本：大日本印刷／版元：三起商行／2001.12.10 ＊カバー：金箔押し。表紙：空押し。本文：角丸。0876

12.20★ 独特老人 後藤繁雄編著 (カバーデザイン：横尾忠則／写真：荒木経惟、森山昇、高橋恭司／編集：清水穰)【四六・上製ハード丸背／568p】印刷：精興社、製本：鈴木製本／版元：筑摩書房／2001.12.20 ＊造本・本文レイアウト。0879

2002
平成14年／cozfish 13
阿部聡、コズフィッシュのスタッフになる。

1.? 川のホトリ 大駱駝艦、麿赤兒 (写真：望月宏信／書：味岡伸太郎)【105×105・並製ソフト／84p】印刷・製本：エココーポレーション21／発行：キャメルアーツ／2002.1.? ＊ミニ・パンフレット。めくって動くパラパラ写真付。0880

1.1 8月ノ愛人 L'amant d'août 荒木経惟、小真理【菊変 (220×148)・上製ハード角背／136p】印刷：凸版印刷 (Print.D：金子雅一)／版元：小学館／2002.1.1 ＊カバー：金箔押し。糸かがり。0881

1.8 レヴォルト コミック ア○ス しりあがり寿【四六・上製ハード角背／200p】印刷・製本：中央精版印刷／版元：ソフトマジック／2002.1.8 ＊カバー：別丁・扉：型抜き。動くフォーマット。0883

1.20★〜 SUNDAY GX COMICS この花はわたしです。全3巻 喜国雅彦、国樹由香 (カバー・イラスト：国樹由香)【B6変 (180×127)／各180p】印刷：図書印刷／版元：小学館／2002.1.20〜2004.3.20 ＊カバーデザイン。1巻：表紙は初版限定花の匂いつき印刷。2巻：表紙は初版限定松茸の匂いつき印刷。0885, 1036, 1112

1.30〜 Sunday Special Peanuts Series SNOOPY 全10巻 (1. 行くよ！今行くよ！、2. みんなそろったかい？、3. どうだいすごいだろ？、4. 今日はおでかけびより、5. いつでもいっしょだよ、6. 笑ってごらんよ、7. 調子はどうだい？、8. いとしのあなたへ、9. どうしてなんだろ？、10. いつまでも心をこめて) チャールズ・M・シュルツ (訳：谷川俊太郎)【176×181・並製ソフト／96〜116p】DTPワーク：ローヤル企画、印刷：旭印刷、製本：本間製本／版元：角川書店／2002.1.30〜2004.7.10 ＊オールカラー。CMYインキは微妙にかすれさせて印刷 (東京インキ使用)。0886, 0900, 0931, 0958, 0973, 1012, 1047, 1078, 1102, 1151

2.4 ラクガキング 寺田克也【A5変 (209×148)・函入・並製ソフト／1000p (表紙・見返し込み)】印刷：大日本印刷 (Print.D：ぐんじみつお)／版元：アスペクト／2002.2.4 ＊本文：晒クラフト使用、1000ページ。ノンブル文字は寺田さんによる手書き数字。0887

2.5 文章読本さん江 斎藤美奈子【四六・上製ハード丸背／266p】印刷・製本：中央精版印刷／版元：筑摩書房／2002.2.5 ＊タイトル書体は、味岡伸太郎による「楷」フォント。0888

2.10〜 ももこの21世紀日記 N'01〜N'04 さくらももこ【小B6 (176×111)・上製ハード丸背／128〜160p】印刷・製本：中央精版印刷／版元：幻冬舎／2002.2.10〜2005.2.10 ＊表紙：金箔押し。0889, 0986, 1088, 1227

2.10 大楓源氏物語 まろ、ん？ 小泉吉宏【A5変 (210×130)・並製ソフト／260p】印刷・製本：大日本印刷／版元：幻冬舎／2002.2.10 ＊カバー用紙：コルスネス D-SF ホワイト＆ブラウン、金箔押し。0890

2.10〜 甘い恋のジャム 水森亜土【B6変 (170×128)・上製ハード角背／32p】印刷・製本：図書印刷 (Print.D：佐野正幸)／版元：ブルース・インターアクションズ／2002.2.10 ＊カバー：銀の箔押し＋UVシルク厚盛り印刷。本文：特色インキ使用。糸かがり。0891

甘い恋のジャム ポストカードブック 水森亜土【カードブック／16p】製本：図書印刷 (Print.D：佐野正幸)／版元：ブルース・インターアクションズ／2002.9.10 ＊ポストカード16枚。0943

3.10 画集 陰陽師 岡野玲子 (原作：夢枕獏)【B4変 (304×222)・並製ソフト／96p】印刷・製本：図書印刷 (Print.D：村松智英、平塚清二)／版元：白泉社／2002.3.10 ＊フィルムカバー。ポスター付。0893

3.30〜 COJI-COJI 全4巻 さくらももこ【A5変 (204×148)・上製ハード角背／136〜180p】印刷・製本：図書印刷／版元：幻冬舎／2002.3.30〜2002.6.29 ＊1巻：ポストカード1枚挟み込み。0894, 0905, 0912, 0923

4.1 荒木経惟ノ墨東綺譚 小真理といふ女 荒木経惟、小真理【A4変 (293×224)・中綴じ／28p】印刷：図書印刷 (Print.D：栗原哲朗)／版元：インターメディア出版／2002.4.1 0896

4.1 BIG COMICS IKKI 永田のすず 1 永田陵【四六変 (177×113)・函入・上製ハード丸背／96p】印刷：共同印刷／版元：小学館／2002.4.1 ＊函：型抜きあり。別冊付 (中綴じ24ページ)。0897

4.4 レヴォルト コミック 瀕死のエッセイスト しりあがり寿【B6・上製ハード角背／200p】印刷・製本：中央精版印刷／版元：ソフトマジック／2002.4.4 ＊表紙：製本後三方仕上げ裁ち、空押し、ゴムスタンプ。フィルムカバー。本文フォーマット：天に前ページの地部がのぞく。0898

4.25 さくらえび さくらももこ【小B6 (175×112)・上製ハード丸背／224p】印刷：大日本印刷、製本：加藤製本／版元：新潮社／2002.4.25 ＊表紙：金箔押し。0901

4.25 杉浦茂 自伝と回想 杉浦茂 (斉藤あきら、井上晴樹、後藤繁雄) (カバー (表4)・表紙・巻頭写真：荒木経惟／編集：清水穰)【四六・上製ハード丸背／216p】印刷：精興社、製本：積信堂／版元：筑摩書房／2002.4.25 0902

5.15 FEEL COMICS こうして猫は愛をむさぼる。小野塚カホリ (原作：原田梨花)【A5・並製ソフト／160p】印刷・製本：図書印刷／版元：祥伝社／2002.5.15 0908

5.25 環蛇銭 加門七海 (装画：水口理恵子)【四六・上製ハード丸背／536p】印刷：豊国印刷、製本：島田製本／版元：講談社／2002.5.25 0909

6.5 このことを 直島・家プロジェクト きんざ 内藤礼 (写真：森山昇)【223×297・上製ハード角背／64p】印刷・製本：日本写真印刷 (Print.D：中江一夫、長野伴治)／版元：直島コンテンポラリーアートミュージアム、ベネッセコーポレーション／2002.6.5 ＊表紙：黒箔押し。抜き型で、仕上げ裁ち。水なし印刷。糸かがり。0915

6.19★ 白泉社文庫 カトレアな女達 松苗あけみ【文庫／368p】印刷・製本：廣済堂／版元：白泉社／2002.6.19 ＊カバーデザイン。0917

6.20 Démonstration clinique of JOYTOY Yinling Photographs by Hajime S.WATARI インリン・オブ・ジョイトイの臨床実験 インリン・オブ・ジョイトイ、沢渡朔 (写真)【A4変 (281×218)・上製ハード角背／128p】印刷・製本：三共グラフィック／版元：ぶんか社／2002.6.20 0918

日付	書誌情報
3.20	河出文庫 **ナニワ青春道** 立身篇 青木雄二（カバー装画：青木雄二）【文庫／240p】印刷・製本：中央精版印刷／版元：河出書房新社／2001.3.20 ＊カバーデザイン。以下、表記以外は同データ。 o814 335
	河出文庫 **ナニワ青春道** 出世篇【272p】2001.3.20 o815
	河出文庫 **天下取ったる！** 天の巻【256p】2001.4.20 o824
	河出文庫 **天下取ったる！** 地の巻【248p】2001.4.20 o825
	河出文庫 **天下取ったる！** 人の巻【248p】2001.4.20 o826
	河出文庫 **財テク幻想論**【272p】2001.6.20 o834
3.25	**幸福論** 吉本隆明（イラスト：カズモトトモミ）【四六（191×131）・上製ハード背／240p】印刷：堀内印刷、製本：大口製本印刷／版元：青春出版社／2001.3.25 o817 336
4.12	**スーパートイズ** ブライアン・オールディス（訳：中俣真知子／3D制作：水野小織）【四六・上製ハード丸背／368p】印刷：図書印刷／版元：竹書房／2001.4.12 ＊カバー：ツヤ金箔とツヤ消し銀箔との重ね押し。 o820 337
4.20	**学活!! つやつや担任** A・B巻 吉田戦車（解説：川崎ぶら）【A5・並製ソフト／各268p】印刷：凸版印刷／版元：小学館／2001.4.20 ＊合本風造本。 o821, o822 338
6.20〜	双葉文庫 **天啓の宴** 笠井潔【文庫／424p】印刷：大日本印刷、製本：ダイワビーツー／版元：双葉社／2001.6.20 ＊カバーデザイン。次項も表記以外は同データ。 o832 339
	双葉文庫 **天啓の器** 2002.7.20 o926
6.25〜	幻冬舎文庫 **天使のたまご** 岸香里（イラスト：岸香里）【文庫／164p】印刷・製本：光邦／版元：幻冬舎／2001.6.25 ＊次項も表記以外は同データ。 o835 340
	幻冬舎文庫 **お願いナース**【272p】2003.2.25 o985
6.30	**ルー＝ガルー** 忌避すべき狼 京極夏彦（イラスト：Masayuki Ogisu-cwc TOKYO.com／奥付ロゴマークデザイン：京極夏彦）【B6変（173×106）・仮フランス／760p】本文印刷：真生印刷、カバー印刷：十一房印刷、製本：ナショナル製本／版元：徳間書店／2001.6.30 ＊天アンカット。カバー：ポップセットに6色刷り。 o836 341
7.1	**OH! 天国** 五木田智央リスペクツ赤塚不二夫 五木田智央（編集：後藤繁雄）【A4変（287×210）・特殊／240p】印刷・製本：フリーダム／版元：artbeat publishers／2001.7.1 ＊天ノリ付け。 o838 342
7.9★	**こんな映画が、** 吉野朔実のシネマガイド 吉野朔実【四六変（188×120）・並製ソフト／216p】印刷・製本：図書印刷／版元：PARCO事務局出版部／2001.7.9 ＊ビニールカバー。 o841 343
7.10	**ひいびい・じいびい** とりみき【A5変（204×148）・上製ハード角背／240p】印刷：図書印刷／版元：ぶんか社／2001.7.10 ＊小口にスタンプ印刷。 o842 344
7.20	**瞳子** 吉野朔実【四六・仮フランス／212p】印刷：凸版印刷／版元：小学館／2001.7.20 ＊天アンカット。カバー・表紙：エンボス加工。 o845 345
7.25	**新千年図像晩会** 武田雅哉【A5変（194×148）・上製ハード丸背／272p】印刷・製本：図書印刷／版元：作品社／2001.7.25 ＊カバー：エンボス加工。 o846 346
09〉8.?	**怪の宴** 第五回 世界妖怪会議・第十回 怪談之怪 with 電車【最大天地390・最小天地365×最大左右96・最小左右70（卒塔婆形）・中綴じ／52p】版元：メディアファクトリー＋角川書店／2001.8.? ＊卒塔婆スタイルに抜き型で仕上げ裁つ。 o847 347
8.10	SERAI BOOKS **あっぱれな人々** 夏目房之介【四六・上製ハード角背／232p】印刷：凸版印刷／版元：小学館／2001.8.10 o850 348
8.30	**ものいふ髑髏** 夢枕獏（装画：MAYA MAXX）【四六・上製ハード丸背／256p】印刷：凸版印刷、製本：加藤製本／版元：集英社／2001.8.30 o853 349
9.20	**ほんじょの天日干。** 本上まなみ（本文イラスト：本上まなみ／カバー写真・イラスト：本上まなみ／帯写真：荒木経惟）【四六変（188×120）・上製ハード角背／178p】印刷・製本：図書印刷／版元：学習研究社／2001.9.20 ＊カバー：UVシルク厚盛り印刷。 o856 350

日付	書誌情報
10.10	制覇シリーズ・こちら葛飾区亀有公園前派出所 **両さんのはたらく車** 斉藤武浩（プロスペック）（キャラクター原作：秋本治／本文デザイン：フライハイト（武藤多雄、石野竜生）／写真：加藤嘉啓／イラスト：伊藤秀明（銀英社））【A5変（147×182）・並製ソフト／160p】印刷・製本：凸版印刷／版元：集英社／2001.10.10 ＊カードタイプ書籍。 o859 351
10.18★	**陰陽師** 野村萬斎写真集 『陰陽師』製作委員会（撮影：加藤幸広、野上哲夫）【A4変（297×230）・並製ソフト／90p】印刷・製本：凸版印刷(Print.D：金子雅一)／版元：角川書店／2001.10.18 o860 352 2001 映画
10.30	**ツチケンモモコラーゲン** さくらももこ、土屋賢二（装画：さくらももこ、うんのさしみ）【小B6（176×111）・上製ハード丸背／208p】印刷：凸版印刷、製本：ナショナル製本共同組合／版元：集英社／2001.10.30 ＊表紙：金箔押し。各折の間に別丁1枚ずつ（計7丁）挟み込み。 o861 353
10.31〜	**ピーブーの練習帳** 全3巻（1. おでかけ編、2. せいかつ編、3. おつきあい編）きたやまようこ【B6変（178×130）・上製ハード角背／42〜46p】印刷・製本：図書印刷／版元：白泉社／2001.10.31〜2001.12.12 ＊糸かがり。 o862, o874, o878 354
11.1	**セカンド・ライン** エッセイ百連発! 重松清（イラスト：テリー・ジョンスン）【B6変（182×116）・並製ソフト／344p】印刷：図書印刷／版元：朝日新聞社／2001.11.1 ＊カバー：UVシルクグロス印刷。本文用紙4種類（色違い）。 o863 355
11.1〜	Tasha Tudor Classic Collection **パンプキン・ムーンシャイン** ターシャ・テューダー（訳：内藤里永子）【188×170・上製ハード角背／40p】印刷：東京印書館(Print.D：髙柳昇)、製本：凸版印刷／版元：メディアファクトリー／2001.11.1 ＊糸かがり、12ページ1台。以下、表記以外は全巻同データ。 o864
	Tasha Tudor Classic Collection **がちょうのアレキサンダー**【52p】2001.11.1 o865
	Tasha Tudor Classic Collection **こぶたのドーカス・ポーカス**【40p】2001.11.1 o866
	Tasha Tudor Classic Collection **もうすぐゆきのクリスマス**【40p】印刷：日本写真印刷(Print.D：中江一夫)／2001.12.1 ＊以下、『ひつじのリンジー 』まで同データ。 o872
	Tasha Tudor Classic Collection **人形たちのクリスマス**【32p】2001.12.1 o873
	Tasha Tudor Classic Collection **イースターのおはなし**【34p】2002.4.27 o903
	Tasha Tudor Classic Collection **カナリアのシスリー B**【28p】2002.4.27 o904
	Tasha Tudor Classic Collection **ホワイト・グース**【28p】2002.5.26 o910
	Tasha Tudor Classic Collection **エドガー・アラン・クロウ**【30p】2002.5.26 o911
	Tasha Tudor Classic Collection **おまつりの日に**【48p】2002.11.20 o959
	Tasha Tudor Classic Collection **ひつじのリンジー**【44p】2002.11.20 o960 356
11.20	**インドいき** ウイリアム・サトクリフ（訳：村井智之／イラスト：カズモトトモミ）【四六・並製ソフト／368p】印刷・製本：中央精版印刷／版元：ソニー・マガジンズ／2001.11.20 o868 357

背に新しいキャラクターが出現する。以下、表記以外は全巻同データ。0771

BIRZCOMICS DELUXE ヨシダマークの吉田本02 **戦え！軍人くん**【252p】2000.8.29

BIRZCOMICS DELUXE ヨシダマークの吉田本03 **いじめてくん**【196p】2000.8.29 0761

BIRZCOMICS DELUXE ヨシダマークの吉田本04 **火星田マチ子**【192p】2000.9.29 0766

BIRZCOMICS DELUXE ヨシダマークの吉田本05 **火星ルンバ**【224p】2000.9.29 0765

BIRZCOMICS DELUXE ヨシダマークの吉田本06 **歯ぎしり球団**【200p】2000.10.28 ＊本文用紙2種類（色違い）交互に使用。0772

9.30 **のほほん絵日記** さくらももこ【小B6（176×111）・上製ハード丸背／192p】印刷：凸版印刷、製本：石毛製本所／版元：集英社／2000.9.30 ＊本文は著者による手書き文字。表紙：金箔押し。0767

10.30 **腐りゆく天使** 夢枕獏（装画：川上澄生）【四六・地券装／448p】印刷：凸版印刷、製本：大口製本印刷／版元：文藝春秋／2000.10.30 0773

10.31〜 **天使なんかじゃない 完全版** 全4巻 矢沢あい【四六変（190×122）・並製ソフト／392〜432p】印刷：図書印刷、製本：加藤製本／版元：集英社／2000.10.31〜2000.12.20 ＊ポストカード付。0774, 0775, 0796, 0797

11.2〜 河出文庫 **20世紀SF** 全6巻（1.1940年代 星ねずみ、2.1950年代 初めの終わり、3.1960年代 砂の檻、4.1970年代 接続された女、5.1980年代 冬のマーケット、6.1990年代 遺伝子戦争）アシモフ、ブラウン 他（編：中村融、山岸真／訳：浅倉久志 他／装画：MAYA MAXX 他）【文庫／496〜504p】印刷・製本：中央精版印刷／版元：河出書房新社／2000.11.2〜2001.9.20 ＊カバーデザイン。0777, 0791, 0805, 0828, 0843, 0857

11.10 **法界坊 中村勘九郎写真集** 中村勘九郎、荒木経惟（写真・題字）（文：小田豊二）【B5変（256×188）・並製ソフト／70p】印刷：日本写真印刷（Print.D：中江一夫）、製本：図書印刷／版元：ホーム社、発売：集英社／2000.11.10 ＊カバー：金箔押し。糸かがり。0778

11.10 **豆炭とパソコン** 80代からのインターネット入門 糸井重里（カバー・本文イラスト：山田詩子）【B6変（182×120）・上製ハード丸背／256p】印刷・製本：中央精版印刷／版元：世界文化社／2000.11.10 0779

11.20 **GOGOモンスター** 松本大洋（作画原作協力：冬野さほ）【A5変（203×147）・函入・上製ハード角背／462p】印刷：凸版印刷／版元：小学館／2000.11.20 ＊糸かがり。三方小口色付け、小口スタンプ印刷。0780

11.30〜 図説 **ロボット** 野田SFコレクション 野田昌宏【菊変（215×167）・並製ソフト／128p】印刷：大日本印刷、製本：加藤製本／版元：河出書房新社／2000.11.30 ＊以下、表記以外は全巻同データ。0782

図説 **ロケット** 野田SFコレクション 2001.8.30 0852

図説 **異星人** 野田SFコレクション 2002.5.30 0913

図説 **鉄腕アトム** 森晴路【菊変（215×167）・並製ソフト／144p】印刷：大日本印刷、製本：加藤製本／版元：河出書房新社／2003.5.30 1015

11.30★ **アミ 小さな宇宙人** エンリケ・バリオス（訳：石原彰二／イラスト：さくらももこ）【小B6（175×112）・上製ハード丸背／264p】本文印刷：凸版印刷、カバー印刷：近代美術、製本：大口製本印刷／版元：徳間書店／2000.11.30 ＊本文用紙の厚さによって各巻の束幅を揃えている。以下、表記以外は全巻同データ。0783

もどってきたアミ 小さな宇宙人【404p】2000.11.30 0784

アミ 3度めの約束 愛はすべてをこえて【504p】2000.11.30 0785

11.30 **小説 真夜中の弥次さん喜多さん** しりあがり寿【四六・上製ハード丸背／204p】印刷：大日本印刷、製本：小泉製本／版元：河出書房新社／2000.11.30 ＊本文ページのノドからニセ背丁が飛び出す。0786

12.1 **ハンマーオブエデン** ケン・フォレット（訳：矢野浩三郎／写真：奥宮誠次）【四六変（188×120）・並製ソフト／664p】印刷：文唱堂印刷／版元：小学館／2000.12.1 ＊カバー：エンボス加工。0787

12.1〜 MFコミックス **パラノイアストリート** 全3巻 鴛籠真太郎【A5・並製ソフト／186〜198p】印刷・製本：大日本印刷／版元：メディアファクトリー／2000.12.1〜2002.3.31 ＊カバー：UVシルクグロス印刷。0789, 0848, 0895

12.4 **空からふるもの** The story of three angels おーなり由子【B5変（225×174）・上製ハード角背／64p】印刷・製本：図書印刷／版元：白泉社／2000.12.4 ＊糸かがり。0790

12.15 **平坦な戦場でぼくらが生き延びること** 岡崎京子論 椹木野衣（編集：清水檀）【小B6（176×112）・上製ハード角背／232p】本文印刷：中央精版印刷、カバー・表紙・扉・見返し印刷：京美印刷、製本：中央精版印刷／版元：筑摩書房／2000.12.15 ＊表紙の芯は薄い板紙を使用。0792

12.20 **荒木経惟・末井昭の複写『写真時代』** 荒木経惟、末井昭【菊変（220×148）・並製ソフト／326p】印刷：図書印刷／版元：ぶんか社／2000.12.20 0793

12.30 **MAYA MAXX MEETS ME** 1999-2000 MAYA MAXX【B5変（256×188）・並製ソフト／168p】印刷・製本：宮田製本所／版元：角川書店／2000.12.30 0798

12.30〜 スピリッツ増刊 **イッキ** 1〜13 表紙イラスト：富岡聡、松本大洋 他／タイトルロゴ：荒木経惟／本文デザイン：コズフィッシュ 他【B5・平綴じ雑誌／約652p】印刷：共同印刷／版元：小学館／2000.12.30〜2003.2.1 ＊雑誌タイトル案：祖父江慎。フォーマット、書体設計。0799, 0809, 0827, 0837, 0854, 0867, 0882, 0892, 0907, 0924, 0940, 0957, 0974

2001

平成13年／cozfish 12
阿部聡、コズフィッシュに間借り。

1.10 BIG COMICS SPECIAL **ニッポン昔話** 花輪和一（解説：高橋留美子）【A5変（205×148）・函入・上製ハード角背／264p】凸版印刷／版元：小学館／2001.1.10 ＊5000部限定。著者の肉筆サイン、シリアルナンバー入り。糸かがり。表紙：空押し。ニス引きなしの金・銀ベタページあり。0800

1.20★ BAMBOO MOOK **コジコジ風水** さくらももこ【B6変（182×118）・並製ソフト／本文80p＋風水キャラクター書き込みカード1枚＋風水カード24枚】印刷・製本：凸版印刷／版元：竹書房／2001.1.20 ＊カードブック。カバー裏に折り返し風水シート付。0801

2.15 **大先生を読む** 赤塚不二夫【B6変（176×128）・上製ハード角背／368p】印刷：中央精版印刷／版元：光進社／2001.2.15 ＊白箔押し。0804

2.22 **前略 椎名林檎様** 「Quick Japan」編集部（カバーイラスト：カズモトトモミ／第二章イラスト：横山裕一）【四六変（188×120）・並製ソフト／160p】印刷・製本：図書印刷／版元：太田出版／2001.2.22 0807

2.28 **世紀末ノ写真** 荒木経惟【183×224・函入・上製ハード角背／214p】印刷：エコーコーポレーション21／版元：AaT ROOM、発売：Eyesencia／2001.2.28 ＊函：金箔押し。糸かがり。0808

3.10 **フィロソフィア・ヤポニカ** 中沢新一【四六・上製ハード丸背／378p】印刷：大日本印刷、製本：文勇堂製本工業／版元：集英社／2001.3.10 ＊カバー：エンボス加工。0811

3.10 **軟弱者の言い分** 小谷野敦（装画：笹部紀成）【四六・並製ソフト／320p】印刷：壮光舎印刷、製本：三高堂製本／版元：晶文社／2001.3.10 ＊途中8ページ別丁。0812

フト／160~188p］印刷：大日本印刷，製本：コオトブックライン，e-Bookマニュファクチュアリング，BBC／版元：角川書店／~2005.10.8 ＊7~12巻は、カバーデザイン違いの特装本あり（9, 12巻特装本はおまけパッケージ付）．0701, 0737, 0797, 0845, 0990, 0960, 1040, 1043, 1099, 1146, 1147, 1212, 1216, 1299, 1309, 1333, 1348, 1349

12.2★ ちくま文庫 世界によってみられた夢 内藤礼【文庫／144p】印刷：厚徳社、製本：鈴木製本所／版元：筑摩書房／1999.12.2 ＊カバーデザイン。0714

12.2~ ちくま文庫 甘えんじゃねえよ！ 吉田戦車（題字：味岡伸太郎）【文庫／380p】印刷・製本：中央精版印刷／版元：筑摩書房／1999.12.2 ＊カバーデザイン。以下、表記以外は全巻同データ。0715

ちくま文庫 タイヤ[176p] 2000.6.7 0744
ちくま文庫 いじめてくん[192p] 2001.8.8 0849
ちくま文庫 火星田マチ子[192p] 2001.12.10 0877
ちくま文庫 火星ルンバ[224p] 2002.1.9 0884

12.9 ちくま学芸文庫 錯乱のニューヨーク レム・コールハース（訳：鈴木圭介／カバー絵：マデロン・ヴリーゼンドープ（親本編集：清水檀））【文庫／560p】本文印刷：厚徳社，カバー印刷：錦明印刷，製本：鈴木製本所／版元：筑摩書房／1999.12.9 ＊カバーデザイン。0716

12.16 プーさんからのおくりもの・上 クマのプーさん エチケット・ブック A・A・ミルン（絵：E・H・シェパード／編著：メリッサ・ドーフマン・フランス，ジョージ・パワーズ／訳：高橋早苗／編集：清水檀）【小B6（176×112）／上製ハード丸背／160p】印刷：凸版印刷，製本：鈴木製本所／版元：筑摩書房／1999.12.16 ＊次項も表記以外は同データ。0718

プーさんからのおくりもの・下 クマのプーさん フィットネス・ブック [144p] 1999.12.16 0719

12.25★ ももこの絵ものがたり館 COJI-COJI さくらももこ【菊変（215×149）／上製ハード角背／32p】印刷：大日本印刷，製本：牧製本印刷／版元：角川書店／1999.12.25 ＊表紙：空押し＋金箔押し。カバー：金箔押し。本文5色刷りあり。糸かがり。0720

2000 平成12年／cozfish 11
大津千秋 退社。
芥陽子 入社。

1.1~ 富士山 第1号~第5号 さくらももこ（編集長）（AD：祖父江慎）【A5・平綴じ雑誌／208~218p】印刷：大日本印刷／版元：新潮社／2000.1.1~2002.10.30 ＊1巻：ポストカード1枚、挟み込み8ページ。3巻、5巻：ポストカード1枚、シール1枚。4巻：カレンダー1枚。セット函も制作。0721, 0739, 0758, 0794, 0952

1.5 D2読本 Dの食卓2 Deep File レッカ社・編 著【B5変（249×188）／並製ソフト／120p】印刷：三晃印刷／版元：双葉社／2000.1.5 ＊表紙：銀箔押し。0723

1.6 クマのプーさん スクラップ・ブック アン・スウェイト（訳：安達まみ／編集：清水檀）【A5変（204×148）／上製ハード丸背／240p】印刷：凸版印刷，製本：和田製本工業／版元：筑摩書房／2000.1.6 ＊カバー：金箔押し。巻頭片観音。0724

1.14 これでいいのだ。赤塚不二夫対談集 赤塚不二夫（写真：荒木経惟）【四六・上製ハード角背／460p】印刷・製本：凸版印刷（Print.D：金子雅一）／版元：メディアファクトリー／2000.1.14 ＊カバー：金箔押し＋空押し。糸かがり。チリ0.5ミリ。0725

1.15 ヤンドル 病院の人気者たち 岸香里【四六・並製ソフト／268p】印刷・製本：光邦／版元：幻冬舎／2000.1.15 ＊タイトル案：祖父江慎。0726

1.24 妖怪の肖像 稲生武太夫冒険絵巻 倉本四郎【A5変（194×148）／上製ハード丸背／448p】印刷・製本：図書印刷／版元：平凡社／2000.1.24 0727

2.10 どすこい（仮） 京極夏彦（装画：しりあがり寿）【四六・上製ハード丸背／516p】印刷：凸版印刷，製本：加藤製本／版元：集英社／2000.2.10 ＊カバー：バーコ印刷。表紙：空押し（凹）。本文ページ：角丸。0729

3.20~ 東京美女 1~2 小沢忠恭（文：安西水丸）【B5変（235×188）／上製ハード角背／154~158p】印刷・製本：凸版印刷（Print.D：山本篤）／版元：モッツ出版／2000.3.20, 2000.7.20 ＊カバー：箔押し（1巻：銀，2巻：金）。0731, 0756

3.25 パパと一緒にバス釣りに！ 吉田幸二（カバー・本文イラスト：平野恵理子／企画：荒井重軍平）【四六・並製ソフト／208p】印刷・製本：中央精版印刷／版元：筑摩書房／2000.3.25 0732

4.? ウルトラシオシオハイミナール シティボーイズ【ノド側天地215・小口側天地257×左右148／並製ソフト／82＋綴じ込み16p】印刷：サンニチ印刷／版元：アッシュ アンド ディ コーポレーション／2000.4.? ＊背より小口が広くなるように本全体を抜き型で仕上げ裁ち。0734

4.10 レオ・バスカリアのパラダイス ゆき9番バス「もっと素敵な自分」への出発 レオ・バスカリア（絵：葉祥明／訳：近藤裕）【228×176／上製ハード角背／48p】印刷・製本：共同印刷／版元：三笠書房／2000.4.10 ＊本文特色インキ多用。0737

5.10 ドラゴンフライ ミール宇宙ステーション悪夢の真実 上・下（上．壮大な惨劇，下．奇跡的生還）ブライアン・バロウ（訳：北村道雄，小林等／監修：寺門和夫／編集：清水檀）【四六・上製ハード角背／392~448p】口絵・本文印刷：明和印刷，カバー・表紙・別丁扉印刷：京葉印刷，製本：積信堂／版元：筑摩書房／2000.5.10 0740, 0741

5.15★ 徳間文庫 眩惑 諸田玲子【文庫／288p】（カバー画：喜多川歌麿「納涼美人」部分）カバー印刷：近代美術，本文印刷：凸版印刷／版元：徳間書店／2000.5.15 ＊カバーデザイン。0742

6.22 MAG COMICS コーリング 全3巻 岡野玲子（原作：パトリシア・A・マキリップ）【A5・並製ソフト／260~268p】印刷：共同印刷／版元：マガジンハウス／2000.6.22 ＊1巻のみ特装版あり（ミニCD付）。0745, 0746, 0747

6.30 奇術探偵 曾我佳城全集 泡坂妻夫（紋意匠：泡坂妻夫）【四六・上製ハード丸背／560p】印刷：大日本印刷，製本：和田製本工業／版元：講談社／2000.6.30 ＊カバー：高熱空押し。0748

7.5★ フィータス 人間未満 森園みるく（原作：村崎百郎）【A5・並製ソフト／208p】印刷・製本：中央精版印刷／版元：筑摩書房／2000.7.5 ＊レインボー箔。0750

7.10~ ムーミン・コミックス 全14巻（1．黄金のしっぽ，2．あこがれの遠い土地，3．ムーミン海へいく，4．恋するムーミン，5．ムーミン谷のクリスマス，6．おかしなお客さん，7．まいごの火星人，8．ムーミンパパとひみつ団，9．彗星がやってくる日，10．春の気分，11．魔法のカエルとおとぎの国，12．ふしぎなごっこ遊び，13．しあわせな日々，14．ひとりぼっちのムーミン）トーベ・ヤンソン＋ラルス・ヤンソン（訳：冨原眞弓／編集：清水檀）【188×175／上製ハード角背／80p】印刷：凸版印刷，製本：和田製本工業／版元：筑摩書房／2000.7.10~2001.7.20 0751, 0760, 0764, 0770, 0781, 0795, 0802, 0806, 0813, 0823, 0829, 0833, 0844, 0851

7.13 東京イクリアン誘惑50店 横川潤（絵・地図：山田詩子）【四六変（188×120）／並製ソフト／136p】印刷・製本：大口製本印刷／版元：講談社／2000.7.13 ＊カバー：UVシルク厚盛印刷，片観音。0752

7.20 FENCE（フェンス） 横山エミー写真集 横山エミー、横木安良夫（写真）【B5変／並製ソフト／276p】印刷・製本：凸版印刷（Print.D：山本篤）／版元：芳賀書店／2000.7.20 ＊UVシルク厚盛印刷、がんだれ。0755

8.1 マヤマックスのどこでもキャンバス MAYA MAXX【B5変・上製ハード角背／32p】印刷・製本：凸版印刷（Print.D：金子雅一）／版元：角川書店／2000.8.1 ＊カバー：バーコ印刷。0759

8.29~ BIRZCOMICS DELUXE コシダマークの吉田本01 甘えんじゃねぇよ！ 吉田戦車【A5変（210×143）／並製ソフト／128p】印刷：大日本印刷／版元：ソニー・マガジンズ／2000.10.28 ＊1巻のみ題字：味岡伸太郎。カバー：UVシルク厚盛印刷。巻順に並べると

1999

平成11年／cozfish 10
引っ越し。六本木オフィス。
第Ⅱ期コズフィッシュ。

Ⅱ

1.1 Tu Ne Sais Pas Aimer 人の気も知らないで 上白土なお子, 沢渡朔（写真）【B4変（309×216）・上製ハード角背／104p】印刷：凸版印刷（Print.D：金子雅一）／版元：ぶんか社／1999.1.1　0645

1.14〜 BAMBOO COMICS 続 ヒゲのOL藪内笹子 全2巻（1巻めは「#夢の章」）しりあがり寿【A5・並製ソフト／各128p】印刷：暁印刷／版元：竹書房／1999.1.14, 2000.7.27　0648, 0757 260

1.15 ハッブル宇宙望遠鏡 150億光年のかなたへ エレイン・スコット（訳：小林等, 高橋早苗）／解説：寺門和夫／写真：マーガレット・ミラー／編集：清水檀【四六・上製ハード角背／232p】本文印刷：中央精版印刷, カバー・表紙印刷：京美印刷, 製本：中央精版印刷／版元：筑摩書房／1999.1.15　0649 261

3.19 遠野 冬 大西結花写真集 大西結花, 小沢忠恭（写真）, 題字：安西水丸【B4変（311×236）・上製ハード角背／106p】印刷・製本：凸版印刷（Print.D：山本篤）／版元：宙出版／1999.3.19 ＊糸かがり。0654 262

3.21 ますの。 枡野浩一短歌集 枡野浩一【四六変（188×120）・並製ソフト／192p】印刷：大日本印刷, 製本：石毛製本所／版元：実業之日本社／1999.3.21 ＊巻頭・巻末に各4ページ別丁。赤い糸かがり。0655 263

3.30 2003 飯野賢治対談集 飯野賢治（写真：平間至, 佐藤哲郎／マンガ：中川いさみ）【四六変（188×120）・上製ハード丸背／196p】印刷：図書印刷／版元：ソニー・マガジンズ／1999.3.30 ＊カバー：高熱空押し。天チリ10ミリ。地にスピン。0656 264

4.22★4.30〜 ちくま文庫 素敵なダイナマイトスキャンダル 末井昭（カバーイラスト：西原理恵子／編集：清水檀）【文庫／256p】印刷・製本：中央精版印刷／版元：筑摩書房／1999.4.22 ＊カバーデザイン。0660 265

4.30〜 特製 ちびまる子ちゃん 全5巻 さくらももこ【B6変（176×130）・上製ハード角背／212〜228p】印刷：図書印刷, 製本：加藤製本／版元：集英社／1999.4.30〜1999.8.25 ＊各巻に綴じ込みふろく。小口、天側のみ色付け。0661, 0666, 0671, 0684, 0685 266

5.10〜 小学館文庫 月光の囁き 全4巻 喜国雅彦（写真：石川賢治）【文庫／308〜320p】印刷：大日本印刷／版元：小学館／1999.5.10〜1999.10.10 ＊カバーデザイン。0664, 0674, 0693, 0701 267

5.10 御題頂戴 とり・みき【A5変（204×148）・上製ハード角背／170p】印刷：図書印刷, 製本：加藤製本／版元：ぶんか社／1999.5.10 ＊チリなしの上製本のため、花布が天地とも背からとび出す。表紙表1から表4まで漫画本編。0665 268

5.25 スプートニク ジョアン・フォンクベルタ, スプートニク協会（訳：菅啓次郎／解説：荒俣宏／ロシア語ディレクション：菊地典則／編集：清水檀）【A5変（204×148）・上製ハード角背／204p】印刷：凸版印刷, 製本：和田製本工業／版元：筑摩書房／1999.5.25 ＊カバー：銀箔押し。糸かがり。0667 269

6.14 DC SUPER COMICS BATMAN BLACK AND WHITE 監修：DCコミックス・インク, アサノエージェンシー（訳：舘野恒夫, 秋友京也, 海法典允, 高木亮／参加アーティスト：大友克洋, サイモン・ビズリー, ケント・ウィリアムス 他）【A4変・函入・上製ハード角背／248p】印刷・製本：凸版印刷, 小学館プロダクション／版元：小学館／1999.6.14 ＊表紙：空押しラベル貼り。背表紙のみくるみ処理。糸かがり（白と黒の2色）。0669 270

7.1★ 新潮文庫 そういうふうにできている さくらももこ【文庫／224p】本文印刷：大日本印刷, カバー印刷：錦明印刷, 製本：加藤製本／版元：新潮社／ 271

1999.7.1 ＊カバー：金箔押し。天アンカット。カバーデザイン（『憧れのまほうつかい』のみ、カバー・本文デザイン）。以下、表記以外は全巻同データ。0673

新潮文庫 憧れのまほうつかい（章扉画：エロール・ル・カイン）【160p】2001.7.1　0839
新潮文庫 さくらえび【256p】2004.7.1 ＊カバー箔押しなし。1144
新潮文庫 またたび【224p】印刷：大日本印刷, 製本：加藤製本／2005.11.1　1334

7.20★ さくら日和 さくらももこ（カバー人形製作：五十嵐佐和江）【小B6（176×111）・上製ハード丸背／208p】印刷：中央精版印刷＋錦プロデューサース, 製本：中央精版印刷／版元：集英社／1999.7.20 ＊表紙：金箔押し。0678 272

7.22★ ちくま文庫 カモン！恐怖 しりあがり寿【文庫／160p】印刷・製本：中央精版印刷／版元：筑摩書房／1999.7.22 ＊カバーデザイン。0679 273

7.25 島暮らしの記録 トーベ・ヤンソン（訳：冨原眞弓／編集：清水檀）【四六変（188×120）・上製ハード丸背／172p】印刷：厚徳社, 製本：和田製本工業／版元：筑摩書房／1999.7.25　0680 274

8.10 流奈 天城 淫行 永井流奈, 荒木経惟（写真・題字）【A4変（281×218）・上製ハード角背／134p】印刷：凸版印刷（Print.D：金子雅一）／版元：ぶんか社／1999.8.10 ＊折りごとに製版と刷りインキを変えてます。0683 275

9.9 裸一貫。ピーター写真集 ピーター, 沢渡朔（写真）【A4変（281×218）・上製ハード角背／98p】印刷：凸版印刷（Print.D：甲州博行）, 製本：大口製本印刷／版元：新潮社／1999.9.9 ＊カバー：バーコ印刷。糸かがり。0690 276

9.10〜 手塚治虫絵コンテ大全1 鉄腕アトム 手塚治虫【A5変（204×148）・並製ソフト／664p】印刷・製本：凸版印刷／版元：河出書房新社／1999.9.10 ＊巻頭4ページ別丁カラー。セット函用カバーはバーコードなし、小冊子入り。以下、表記以外は全巻同データ。0691 277

手塚治虫絵コンテ大全2 W3（ワンダースリー）【672p】1999.10.8　0699
手塚治虫絵コンテ大全3 バンダーブック【656p】1999.9.10　0692
手塚治虫絵コンテ大全4 マリン・エクスプレス【688p】1999.10.8　0700
手塚治虫絵コンテ大全5 バギ【648p】1999.11.10　0705
手塚治虫絵コンテ大全6 火の鳥2772【720p】1999.11.10　0706
手塚治虫絵コンテ大全7 森の伝説【720p】1999.12.10　0717

9.20〜 光文社文庫 軽井沢心中 アラキグラフ創刊号 荒木経惟（愛人演戯：絵里子と玉三郎／文：さとう三千魚／「軽井沢心中」十誦：林あまり）【文庫／112p】印刷・製本：凸版印刷（Print.D：金子雅一）／版元：光文社／1999.9.20 ＊次項も表記以外は同データ。0694 278

知恵の森文庫 温泉ロマンス アラキグラフ第弐号【文庫／128p】2000.7.15　0753

10.30 永久不変 離形あきこ（小B6（176×111）・上製ハード丸背／224p】製本：加藤製本／版元：新潮社／1999.10.30 279
0704

11.15 ウエディング・マニア ダイアナなあなたの心の落とし穴 香山リカ（立体作品：オヤマダヨウコ／写真：オヤマダカズヨシ）【四六・上製ハード丸背／220p】印刷：明和印刷, 製本：鈴木製本所／版元：筑摩書房／1999.11.15　0707 280

11.25 人町 荒木経惟, 森まゆみ【216×173・並製ソフト／306p】印刷・製本：凸版印刷（Print.D：小池謙策, 金子雅一）／版元：旬報社／1999.11.25 ＊糸かがり。題字も荒木経惟氏。0709 281

12.? 幽契 大駱駝鑑, 麿赤兒（写真・題字：荒木経惟）【298×105・蛇腹】版元：キャメルアーツ／1999.12.? ＊蛇腹折りパンフレット。お守り付。0711 282

12.1 爆笑問題の世紀末ジグソーパズル 爆笑問題（各タイトル題字：太田光／構成：吉田タカシ／写真：五十嵐和博）【B6変（182×115）・並製ソフト／368p】印刷：凸版印刷／版元：集英社／1999.12.1 ＊表紙：がんだれ。型抜き後グロスPP。0712 283

12.1〜 Kadokawa Comics A ケロロ軍曹 1〜12／11.5（11.5巻は公式ガイドブック）吉崎観音（CG製作：小林義仁（Kプラスアートワークス）【B6変（180×127）・並製ソ 284

5.8~★ 集英社文庫 ももこのいきもの図鑑 さくらももこ【文庫／208p】印刷：大日本印刷／版元：集英社／1998.5.8 0600
集英社文庫 Momoko's Illustrated Book of Living Things（訳：ジェームズ・M・バードマン）【208p】1998.5.25 ＊『ももこのいきもの図鑑』英語の文庫版。 0601
集英社文庫 もものかんづめ【288p】印刷：中央精版印刷＋美松堂、製本：中央精版印刷／版元：集英社／2001.3.25 ＊本文レイアウト。以下、表記以外は全巻同データ。 0816
集英社文庫 さるのこしかけ 印刷：中央精版印刷＋錦プロデューサ〓、製本：中央精版印刷／2003.3.13 ＊本文レイアウト。 0990
集英社文庫 たいのおかしら【280p】印刷：中央精版印刷＋美松堂、製本：中央精版印刷／2003.10.25 ＊本文レイアウト。 1062
集英社文庫 まるむし帳【184p】印刷・製本：大日本印刷／2003.10.25 1063
236 集英社文庫 あのころ【216p】印刷：中央精版印刷＋美松堂、製本：中央精版印刷／2004.3.25 1113
集英社文庫 のほほん絵日記【192p】印刷・製本：凸版印刷／2004.9.25 1175
集英社文庫 まる子だった【272p】印刷：中央精版印刷＋美松堂、製本：中央精版印刷／2005.3.25 1242
集英社文庫 ツチケンモモコラーゲン さくらももこ、土屋賢二【232p】印刷・製本：凸版印刷／2005.8.25 ＊カバーデザイン。 1302

5.27 いつまでもとれない免許 非情のライセンス 井田真木子（イラスト：しりあがり寿）【B6変（182×116）・上製ハード丸背／288p】印刷：凸版印刷、製本：ナショナル製本／版元：集英社／1998.5.27 0602

5.29~ じゅげむ臨時増刊 D2 Dの食卓 2 World's premium show【B4変（304×257）・中綴じ／52p】印刷：凸版印刷／版元：リクルート／1998.5.29 ＊表紙：エンボス加工、シリアルナンバー入り。イベント会場配布用。 0604
238 じゅげむ臨時増刊 D2 Dの食卓2 号外【B4変（304×257）・中綴じ／52p】印刷：凸版印刷／版元：リクルート／1998.7.1 ＊販促用。 0613

6.17 白泉社文庫 パッション・パレード 全3巻 樹なつみ【文庫／384~400p】印刷・製本：大日本印刷／版元：白泉社／1998.6.17 ＊カバーデザイン。カバー6色刷り。 0607, 0608, 0609
239

6.30 散歩道 赤川次郎ショートショート王国 赤川次郎（装画：大友洋樹）【小B6（176×112）・上製ハード丸背／280p】印刷・製本：図書印刷／版元：光文社／1998.6.30 ＊各章扉および巻頭8ページ別丁。 0611
240

7.20 黒徹 ポラエロ 水島裕子、荒木経惟（写真・題字）【210×165・上製ハード角背／105p】印刷：凸版印刷／版元：ぶんか社／1998.7.20 ＊カバー：レインボー箔押し。本表紙の厚み3ミリ幅に手書き文字。 0614
241

7.29 バーガーSC DELUXE トリハダ日記 中川いさみ【A5変（210×143）・並製ソフト／184p】印刷：図書印刷、製本：国宝社／版元：スコラ／1998.7.29 0616
242

06) 8.6 TOKYO STRIP 東京ストリップ 清水ひとみ、沢渡朔（写真）【A3変（344×271）・上製ハード角背／116p】印刷・製本：凸版印刷（Print.D：山本篤）／版元：モッツ・コーポレーション、発売：リイド社／1998.8.6 0618
243

8.25 Rainy day 市川染五郎、荒木経惟（写真・題字）【B4変（314×238）・上製ハード角背／82p】印刷・製本：凸版印刷／版元：メディアファクトリー／1998.8.25 ＊カバー：銀箔押し。 0620
244

8.25 神田うの 神田うの（イラストレーション：神田うの）【A5変（210×135）・上製ハード角背／112p】印刷：凸版印刷、製本：積信堂／版元：筑摩書房／1998.8.25 ＊カバー：UVシルク厚盛り印刷。本文用紙3種類。 0621
245

9.11 ASPECT COMIX 弥次喜多 in DEEP 1~4 しりあがり寿【A5・並製ソフト／各200p】印刷：大日本印刷／版元：アスキー、発売：アスペクト／1998.9.11~2000.4.12 ＊次項も表記以外は同データ。 0623, 0658, 0703
246
BEAM COMIX 弥次喜多 in DEEP 5~8【各192~284p】版元：エンターブレイン／2001.2.12~2003.2.11 ＊1巻~4巻は、BEAM COMIXとして改版で刊行。 0624, 0659, 0703, 0738, 0803, 0855, 0899, 0981

9.16 酢屋の銀次【文庫／印刷・製本：大日本印刷／版元：白泉社／1998.9.16 ＊カバーデザイン。 0625
247

9.24~ MARVEL SUPER COMICS エックス-メン アンコール 全2巻（1.磁界の帝王マグニートー、2.超人兵士オメガレッド、3.炎の怪人ゴーストライダー、異次元人モジョー）ジム・リー（訳：榊見慶 他／監修：マーヴル・エンターテインメント・グループ・パシフィックリム・リージョナル・オフィス）【B5（257×174）・並製ソフト／152~208p】印刷・製本：美松堂／版元：小学館プロダクション／1998.9.24, 1998.11.26 0626, 0639
248

10.? 流婆 RyuBa 大駱駝艦（原作：荒俣宏／写真・題字：荒木経惟）【B4変（375×257）・中綴じ／12p】発行：キャメルアーツ／1998.10.? ＊同タイトル公演のパンフレット。 0629
249

10.25 ばらの名前を持つ子犬 バルブロ・リンドグレン（訳：今井冬美／編集：清水檀）【小B6（176×112）・上製ハード角背／136p】印刷・製本：中央精版印刷／版元：筑摩書房／1998.10.25 0633
250

10.25~ SJ Love Love COMICS 竹田副部長 全2巻 とがしやすたか【A5・並製ソフト／各116p】印刷：図書印刷／版元：集英社／1998.10.25, 1999.11.24 ＊カバー：天地合折り返し両面印刷。 0634, 0708
251

11.1~ ペントハウス・ジャパン 1998年11月号（写真・題字：荒木経惟）【A4変（284×210）・中綴じ雑誌／176p】印刷：凸版印刷、製本：ぶんか社／1998.11.1~2002頃 ＊毎号、荒木経惟さんのページレイアウトを担当していたが、11月号のみ表紙もデザイン。 0635
252

11.11★ レンジで5分 藤野美奈子【四六変（182×130）・並製ソフト／184p】印刷・製本：凸版印刷／版元：メディアファクトリー／1998.11.11 ＊カバー：型抜き。小口三方色付け。 0636
253

11.20~ SPIRITS AMUSEUM 人形姫 恋月姫（写真：片岡佐吉）【菊変（220×152）・上製ハード角背／72p】印刷：凸版印刷（Print.D：小池謙策、松井亜希子）／版元：小学館／1998.11.20 ＊背表紙：金箔押し。チリ各4ミリ。初版のみカバー用紙にトレーシングペーパー、裏PP加工。 0637
254

11.25 憧れのまほうつかい さくらももこ（カバー・章扉・見返し装飾画：エロール・ル・カイン）【A5変（190×148）・上製ハード角背／112p】印刷：大日本印刷、製本：加藤製本／版元：新潮社／1998.11.25 ＊表紙：金箔押し。 0638
255

12.8 nudes（ヌーズ）中嶋ミチヨ写真集 中嶋ミチヨ、宮澤正明（写真）【A4変（266×193）・上製ハード角背／166p】印刷・製本：凸版印刷（Print.D：甲州博行）／版元：スコラ／1998.12.8 ＊発売後すぐに株式会社スコラ倒産。 0641
256

12.12★ 竹書房文庫 6デイズ／7ナイツ マイケル・ブラウニング（訳：小島由記子／写真提供：ブエナ ビスタ インターナショナル（ジャパン））【文庫／256p】印刷：凸版印刷／版元：竹書房／1998.12.12 ＊カバーデザイン。 0642
257

12.20~ NHK出版コミックス 西遊記 全4巻（1.地の巻、2.天の巻、3.憤の巻、4.円の巻）藤原カムイ【A5変（207×132）・並製ソフト／各176p】印刷・製本：共同印刷、製本：田中製本／版元：日本放送出版協会／1998.12.20~2005.11.30 ＊カバー：金箔押し。 0644, 0652, 0763, 1340
258

05〉
8.2

天地真理, 沢渡朔(写真)【A4変(297×230)・並製ソフト／114p】印刷・製本：凸版印刷(Print.D：山本篤)／版元：モッツ・コーポレーション, 発売：リイド社／1997.7.31　0550

ブエノスアイレス【A3・中綴じ／8p】印刷・製本：桐原コム／発行：プレノンアッシュ／1997.8.?　＊同タイトル映画(監督：ウォン・カーウァイ)のプレス・リリース。　0551

ブエノスアイレス【B5・中綴じ／52p】印刷・製本：桐原コム／発行：プレノンアッシュ／1997.9.27　＊同タイトル映画(監督：ウォン・カーウァイ)の劇場用パンフレット。　0563

ブエノスアイレス飛行記 クリストファー・ドイル(訳：芝山幹郎)【A5変(204×148)・上製ハード角背／224p】印刷：桐原コム／版元：プレノンアッシュ, 発売：星雲社／1997.9.11　＊表紙：銀箔押し。巻頭片観音。　0560

8.31★

JETS COMICS **はんきいぱんきい** 玖保キリコ【A5・並製ソフト／240p】印刷・製本：廣済堂／版元：白泉社／1997.8.31　0555

9.1~

YOUNG SUNDAY COMICS (小学館文庫) **傷だらけの天使たち** 喜国雅彦【文庫／192p】印刷：大日本印刷／版元：小学館／1997.9.1　＊カバー裏にもマンガ収録。以下, 表記以外は全巻同データ。　0558

YOUNG SUNDAY COMICS (小学館文庫) **続 傷だらけの天使たち** 1997.10.10　0567
YOUNG SUNDAY COMICS (小学館文庫) **完結編 傷だらけの天使たち** 1997.11.10　0573

駐在員夫人のディープな世界 森梨恵(マンガ：西家ヒバリ)【四六変(188×120)・並製ソフト／232p】印刷・製本：廣済堂／版元：メディアファクトリー／1997.9.27　0562

9.30★

ねこぢる食堂 ねこぢる【A5・並製ソフト／154p】印刷・製本：廣済堂／版元：白泉社／1997.9.30　＊表紙：箔押し。　0566

10.10

ドイル／無敵の漂流者 クリストファー・ドイル(訳：芝山幹郎)【A3・中綴じ／44p】印刷：桐原コム／版元：プレノンアッシュ／1997.10.10　＊表紙：金箔押し。本文用紙4種類。　0568

10.10★

ブレイク・ウイルスが来た!! ダグラス・ラシュコフ(訳：日暮雅通, 下野隆生)【四六・並製ソフト／416p】印刷・製本：中央精版印刷／版元：ジャストシステム／1997.10.10　0569

10.28

去勢訓練 いとうせいこう【四六・上製ハード丸背／164p】印刷・製本：光邦／版元：太出出版／1997.10.28　0571

11.29

バーガー SC DELUXE **歯ぎしり球団** 吉田戦車【A5・並製ソフト／196p】印刷：共同印刷, 製本：光洋製本所／版元：スコラ／1997.11.29　＊本文用紙2種類(1折ずつ交互)。　0575

12.1

Private II 東京情事 西川峰子, 佐藤健(写真)【B4変(303×235)・上製ハード角背／104p】印刷・製本：凸版印刷(Print.D：山本篤)／版元：モッツ・コーポレーション, 発売：リイド社／1997.12.1　0577

12.17

白泉社文庫 **朱鷺色三角** 全3巻 樹なつみ【文庫／320–336p】印刷・製本：凸版印刷／版元：白泉社／1997.12.17　＊カバーデザイン。カバー6色刷り。　0578　0579

12.19~

QJ ブックス 01 **星の遠さ 寿命の長さ**「大人計画」全仕事 松尾スズキ 編(カバーおよび第3章と第4章の舞台写真：滝本淳助)【四六変(188×120)・並製ソフト／256p】印刷・製本：中央精版印刷／版元：太田出版／協力：村田知樹, 演劇ぶっく社／1997.12.19　＊以下, 表記以外は全巻同データ。　0581

QJ ブックス 05 **就職したくない人のための極楽ヒモ生活入門** 赤羽貴志(装画：清水大典)【192p】1998.6.26　＊小口三方色付け。　0610

QJ ブックス 06 **箆棒な人々** 戦後サブカルチャー偉人伝 竹熊健太郎【352p】1998.8.7　＊カバー：エンボス加工。　0619

12.31

SF大将 とり・みき【A5変(204×148)・上製ハード角背／122p】印刷：文化カラー印刷, 製本：大口製本印刷／版元：早川書房／1997.12.31　0584

1998
平成10年／cozfish 09
大津千秋 入社。

1.17

音楽のつつましい願い 中沢新一, 山本容子(編集：清水檀)【四六・上製ハード丸背／176p】印刷：精興社, 製本：矢嶋製本／版元：筑摩書房／1998.1.17　＊カバー：OKミューズさざなみに高熱空押し。糸かがり。　0586

1.23

東京観音 荒木経惟, 杉浦日向子(編集：清水檀)【216×188・並製ソフト／216p】印刷：凸版印刷, 製本：和田製本工業／版元：筑摩書房／1998.1.23　＊カバーの写真は, 金箔+オフ2色に製版。糸かがり。題字：荒木経惟。　0587

2.24

ちくま文庫 **自転車旅行主義** 真夜中の精神医学 香山リカ(アートワーク：梅原聡子)【文庫／288p】印刷・製本：中央精版印刷／版元：筑摩書房／1998.2.24　＊カバーデザイン。次項も表記以外は同データ。　0588

ちくま文庫 **結婚幻想** 迷いを消す10の処方箋 (イラスト：フタミフユミ)【240p】印刷：明和印刷, 製本：積信堂／2003.6.10　1023

3.5~

YS COMICS **日本一の男の魂** 1~15 喜国雅彦【B6変(180×127)・並製ソフト／208~212p】印刷：中央精版印刷／版元：小学館／1998.3.5~2005.11.5　0590, 0617, 0651, 0689, 0736, 0769, 0819, 0875, 0916, 0969, 1034, 1107, 1206, 1251, 1336

3.18~

白泉社文庫 JETSシリーズ **エレキな春** しりあがり寿【文庫／208p】印刷・製本：廣済堂／版元：白泉社／1998.3.18　＊カバーデザイン。次項も表記以外は同データ。　0592

白泉社文庫 JETSシリーズ **おらあロココだ！**【216p】1998.6.17　0606

3.30~

Kibo comics **西遊妖猿伝** 全16巻 (1.花果山之巻, 2.五行山之巻, 3.金角銀角之巻, 4.哪吒太子之巻, 5.大闘天宮之巻, 6.七仙姑之巻, 7.百眼道人之巻, 8.紫金鈴之巻, 9.黄風大王之巻, 10.人参果之巻, 11.与世同君之巻, 12.白骨夫人之巻, 13.斫易居士之巻, 14.紅孩児之巻, 15.金蚕蟲之巻, 16.羅刹女之巻) 諸星大二郎【A5・並製ソフト／258~274p】印刷・製本：大日本印刷／版元：潮出版社／1998.3.30~2000.3.31　0593, 0599, 0612, 0628, 0640, 0650, 0653, 0657, 0662, 0668, 0672, 0681, 0695, 0710, 0728, 0733

4.12~

新耳袋 現代百物語 全十夜 木原浩勝, 中山市朗(撮影：首藤幹夫, 寺崎誠三(インテンス), 恩田亮一(講談社))【四六変(188×123)・並製ソフト／292~304p】印刷・製本：廣済堂／版元：メディアファクトリー／1998.4.12~2005.6.19　＊すべて小口三方に色付け。第十夜のカバーは, 空押し+白オペーク+グロスニス。　0594, 0595, 0631, 0670, 0754, 0830, 0921, 1024, 1143, 1272

4.24~

芸術家Mのできるまで 森村泰昌【小B6(174×110)・上製ハード丸背／274p】印刷・製本：中央精版印刷／版元：筑摩書房／1998.4.24　＊小口天に色付け。　0596

1997

平成9年／cozfish 08
木庭貴信退社、佐々木暁退社、藤井裕子退社。スタッフ全員が、同時期に独立。
柳谷志有入社。

11.15 Angel Talk 天使の涙 完全版 クリストファー・ドイル（訳：芝山幹郎）【A5変（204×148）・上製ハード角背／152p】印刷：桐原コム／版元：ブレノン／1996.11.15 ＊糸かがり。 0498

11.20〜★ 復刻版 怪談人間時計 徳南晴一郎【A5・並製ソフト／232p】印刷・製本：中央精版印刷／版元：太田出版／1996.11.20 ＊カバーは型抜き、小口三方色付け。その後シリーズ化され、「QJマンガ選書00」となる（次項参照）。 0499

QJマンガ選書01 定本・悪魔くん 水木しげる（解説：小山田圭吾、伊藤徹、関口淳、米沢嘉博／撮影：ETHICA）【A5・並製ソフト／416p】印刷・製本：中央精版印刷／版元：太田出版／1997.5.13 ＊小口三方色付け。以下、表記以外は全巻同データ。 0533

QJマンガ選書02 ガバメントを持った少年 風忍（解説：増子真二、宇田川岳夫、石井聰互、米沢嘉博）【240p】1997.5.13 0534

QJマンガ選書03 聖マッスル ふくしま政美（原作：宮崎惇／解説：宇田川岳夫、早川光、田宮一、竹熊健太郎）【728p】1997.6.13 0542

QJマンガ選書04 完本 地獄くん ムロタニ・ツネ象（解説：スクリーミング・マッド・ジョージ、KING JOE、成田アキラ、竹熊健太郎／撮影：ETHICA）【352p】1997.7.20 0546

QJマンガ選書05 女犯坊 怒根鉄槌篇 ふくしま政美（原作：滝沢解／解説：根本敬、斎藤環、牧田紘一郎、藤沢信二）【700p】1997.9.23 0561

QJマンガ選書06 寄生人 つゆき・サブロー（解説：佐野史郎、椹木野衣、唐沢俊一、米沢嘉博）【224p】1997.10.28 0570

QJマンガ選書07 ひるぜんの曲 徳南晴一郎（解説：宮川義道、筒井三代次、山崎春美、竹熊健太郎）【432p】印刷・製本：光邦／1997.11.20 0574

QJマンガ選書08 女犯坊 第二部妖魔陰篇 ふくしま政美（原作：滝沢解／解説：根本敬、斎藤環、牧田紘一郎、藤沢信二）【772p】1997.12.18 0580

11.25〜 天啓の宴 笠井潔【四六・並製ソフト／400p】印刷：大日本印刷、製本：宮本製本所／版元：双葉社／1996.11.25 ＊カバー：OKムーンカラーに高熱空押し、小口三方色付け。本文用紙は淡いピンク。次項も表記以外は同データ。 0500

天啓の器【540p】1998.9.25 ＊本文用紙は淡いグレー。 0627

12.5★ ちくま文庫 大東亞科學綺譚 荒俣宏（カバー装画：前谷惟宏）【文庫／448p】印刷・製本：中央精版印刷／版元：筑摩書房／1996.12.5 ＊カバーデザイン。 0504

12.6 誤釣生活 バス釣りは、おもつらい 糸井重里（装画：さくらももこ）【四六・上製ハード丸背／256p】印刷・製本：慶昌堂印刷／版元：ネスコ／1996.12.6 0505

12.24★ ハック!! ハッカーと呼ばれた青年たち 笠原利香【四六・並製ソフト／256p】印刷・製本：中央精版印刷／版元：ジャストシステム／1996.12.24 0506

12.25 瀕死のエッセイスト しりあがり寿【四六・地券装／192p】印刷：大日本印刷、製本：宮田製本所／版元：角川書店／1996.12.25 ＊カバー：UVシルク厚盛り印刷。 0507

12.25★ ハイパーテクスト 活字とコンピュータが出会うとき ジョージ・P・ランドウ（訳：若島正 他）【四六・並製ソフト／416p】印刷・製本：大日本印刷／版元：ジャストシステム／1996.12.25 0509

2.1 ローマ・愛の技法 マイケル・グラント 他（訳：書籍情報社編集部／写真：アントニア・ミュラス）【A5・上製ハード丸背／208p】印刷・製本：中央精版印刷／版元：書籍情報社／1997.2.1 ＊カバー：金箔押し。 0512

2.7★ 猿岩石 芸能界サバイバルツアー 猿岩石（イラスト：いぢちひろゆき／写真：白土恭子）【四六変（188×120）・並製ソフト／192p】印刷・製本：中央精版印刷／版元：太田出版／1997.2.7 0515

2.20★ 16歳シリーズ 16歳 全3巻（1.MY LOST ROOM, 2.偶然、抽出された愛について、3.フラワー・キッズ・レポート） 赤松裕介【四六変（157×128）・上製ハード角背／各160p】印刷・製本：大日本印刷／版元：PARCO出版／1997.2.20 ＊カバー：穴あけ＋空押し。糸かがり。 0517, 0518, 0519

2.22★ オルタ・カルチャー スティーブン・デイリー、ナサニエル・ワイス 編（監訳：吉岡正晴）【A5変（200×148）・並製ソフト／562p】印刷：図書印刷／版元：リブロポート／1997.2.22 0521

3.20 光文社文庫 かんがえる人 原田宗典（カバーイラスト：土谷尚武／著者写真撮影：久山城正）【文庫／288p】本文印刷：大日本印刷、カバー印刷：近代美術、製本：大日本印刷／版元：光文社／1997.3.20 ＊カバーデザイン。 0527

5.20〜 JUDY COMICS SPECIAL こたくんとおひるね 全2巻 国樹由香（表紙写真：喜국雅彦、国樹由香）【A5・並製ソフト／166〜168p】印刷：図書印刷／版元：小学館／1997.5.20, 1998.10.20 0535, 0632

5.25 不良のための読書術 永江朗（装画：しりあがり寿）【四六・並製ソフト／232p】印刷：明和印刷、製本：積信堂／版元：筑摩書房／1997.5.25 0536

5.25 サワムラ式 バス釣り大全 沢村幸弘（カバー・扉写真：榎戸富／イラスト：大森しんや／企画：糸井重里）【四六変（188×120）・並製ソフト／240p】印刷・製本：中央精版印刷／版元：筑摩書房／1997.5.25 ＊カバー：エンボス加工。 0537

6.? 地上にひとつの場所を 内藤礼（写真：畠山直哉 他）【A4変（279×228）・並製ソフト／64p】発行：国際交流基金／1997.6.? ＊表紙：黒箔＋空押し、がんだれ。本文：2カ所に片観音。糸かがり。 0539

6.11 太陽の本 伊藤凡恵【A5変（195×148）・上製ハード角背／48p】印刷：凸版印刷／版元：PARCO出版／1997.6.11 ＊糸かがり。 0541

6.17 ももこの世界あっちこっちめぐり さくらももこ（写真：宮永正隆）【小B6（176×111）・上製ハード丸背／240p】印刷・製本：大日本印刷、ナショナル製本共同組合／版元：集英社／1997.6.17 ＊表紙：金箔押し。 0543

6.24 ちくま文庫 妊娠小説 斎藤美奈子【文庫／304p】印刷：明和印刷、製本：鈴木製本所／版元：筑摩書房／1997.6.24 ＊カバーデザイン。 0544

7.1 香港キッス 荒木経惟【A5変・CD-ROMブック／40p】印刷・製本：凸版印刷（Print.D／小俣方光男）／版元：ジャストシステム／1997.7.1 ＊糸かがり。 0545

7.30 男と女のゼニ学 青木雄二【四六・並製ソフト／224p】電植製版：三協美術、印刷：東京集英堂＋新井印刷、製本：ナショナル製本／版元：ワニブックス／1997.7.30 0549

7.31 東京モガ

3.22〜 MARVEL SUPER COMICS **エックスーメン** 15〜17「フェイタル・アトラクション」シリーズ・全3巻（1.嵐の予感, 2.最期の闘争, 3.失われし絆）1巻：リチャード・ベネット 他／2巻：ブランドン・ピーターソン 他／3巻：マシュー・ライアン 他（訳：石井裕人、矢口悟／監修：マーヴル・エンターテインメント・グループ・パシフィックリム・リージョナル・オフィス、イオン）【B5変（257×174）・並製ソフト／104〜116p】手動印字：高橋幸宏（AD, PRO）、印刷・製本：美松堂／版元：小学館プロダクション／**1996.3.22〜1996.5.30** ＊カバーなし。0435, 0441, 0453

3.27〜 BAMBOO COMICS サラリーマン3部作 **流星課長** しりあがり寿【A5・並製ソフト／200p】印刷：暁印刷／版元：竹書房／**1996.3.27** ＊サラリーマン時代の3部作。以下、表記以外は全巻同データ。0436

BAMBOO COMICS サラリーマン3部作 **ヒゲのOL 藪内笹子** **1996.4.27** 0444

BAMBOO COMICS サラリーマン3部作 **少年マーケッター五郎** **1996.5.27** 0452

4.1 **VR冒険記** バーチャル・リアリティは夢か悪夢か 荒俣宏（写真：田中宏明）【A5変（194×148）・上製ハード丸背／336p】印刷・製本：凸版印刷／版元：ジャストシステム／**1996.4.1** ＊カバー：エンボス加工。表紙、空押し。0438

4.25 バーガーSC DELUXE **南海の学生** 中川いさみ【A5・並製ソフト／188p】印刷：図書印刷、製本：国宝社／版元：スコラ／**1996.4.25** 0443

4.28★ ACTION COMICS **アカシアの道** 近藤ようこ【A5・並製ソフト／212p】印刷：共同印刷／版元：双葉社／**1996.4.28** 0445

4.30★ BAMBOO COMICS **荒川道場** ほりのぶゆき（撮影：外枯玉雄／撮影協力：堀靖樹、孝橋淳二、丸山真保）【A5変（210×140）・並製ソフト／176p】印刷：暁印刷／版元：竹書房／**1996.4.30** ＊カバーイラストもほりのぶゆきさん。0446

5.?〜 **天使の涙**【B4／12p】印刷・製本：K&S／発行：プレノアッシュ／**1996.5.?** ＊同タイトル映画（監督：ウォン・カーウァイ）のプレス・リリース。

天使の涙【B5・中綴じ／52p】印刷・製本：K&S／発行：プレノアッシュ／＊同タイトル映画（監督：ウォン・カーウァイ）の劇場用パンフレット。**1996.6.29** 0462

5.10★ **チバレイのおへそ** 千葉麗子、小林宗明【A5・並製ソフト／184p】印刷：大日本印刷／版元：竹書房／**1996.5.10** ＊巻頭8ページ、途中4ページにカラーグラビアページ、巻末におまけ4ページ。0451

5.31 MOE BOOKS **猫じゃらし** 石津ちひろ（文）、山口マオ（絵）【四六・上製ハード角背／56p】印刷・製本：大日本印刷／版元：白泉社／**1996.5.31** ＊表紙：高熱空押し。0454

6.1〜 BREAK COMICS **悪魔のうたたね** 全2巻 喜国雅彦【A4変（297×224）・並製ソフト／各112p】印刷：凸版印刷／版元：小学館／**1996.6.1, 1997.9.1** ＊でかい。0455, 0559

6.9 SPIRITS COMICS U.S.A. **ボブとゆかいな仲間たち** パンチョ近藤【A5・並製ソフト／184p】印刷：凸版印刷／版元：小学館／**1996.6.9** 0458

6.25★ **あたしが一番ダサいとき** 水島裕子（装画：大友洋樹）【四六変（188×118）・並製ソフト／400p】印刷：大日本印刷、製本：共文堂／版元：実業之日本社／**1996.6.25** ＊小口三方色付け。0460

7.10 **ミシェル・フーコー 構造主義と解釈学を超えて** ヒューバート・L・ドレイファス、ポール・ラビノウ（訳：山形頼洋、鷲田清一）【A5・上製ハード角背／384p】印刷：三松堂印刷、製本：和田製本／版元：筑摩書房／**1996.7.10** ＊糸かがり。0467

7.20〜 **あのころ** さくらももこ【小B6（176×111）・上製ハード丸背／208p】印刷：中央精版印刷＋錦印刷、製本：中央精版印刷／版元：集英社／**1996.7.20** ＊表紙：金箔押し。以下、表記以外は全巻同データ。0476

まる子だった【216p】**1997.9.30** 0564

ももこの話／印刷・製本：図書印刷／**1998.7.20** ＊シリーズ3冊のタイトルを続けて読むと「あのころ まる子だった ももこの話」となります。0615

7.20〜 スピリッツ ゴーゴー コミックス **一生懸命機械** 全2巻 吉田戦車【A5変（204×144）・上製ハード角背／各160p】印刷：凸版印刷／版元：小学館／**1996.7.20, 1999.1.10** ＊カバー：グロス箔押しとエンボス加工。0477, 0647

7.24★ ちくま文庫 **愛は下克上** 藤田千恵子（カバー挿画：しりあがり寿）【文庫／240p】印刷・製本：中央精版印刷／版元：筑摩書房／**1996.7.24** ＊カバーデザイン。0478

7.25★ 角川文庫 **東京困惑日記** 原田宗典（イラスト：長崎訓子）【文庫／256p】本文印刷：図書印刷／カバー印刷：厚徳社、製本：本間製本／版元：角川書店／**1996.7.25** ＊天アンカット。カバーデザイン。0479

8.2 河出文庫 **女の都** ウィルヘルム・リヒャルト博士の性的冒険 伴田良輔【文庫／312p】印刷・製本：中央精版印刷／版元：河出書房新社／**1996.8.2** ＊カバーデザイン。0481

8.23 **アイドルの電子メール住所録** ぼにーてる【四六変（188×123）・並製ソフト／192p】印刷・製本：ダイヤモンドグラフィック社／版元：ダイヤモンド社／**1996.8.23** 0484

9.20〜 鈴木いづみコレクション1 長編小説 **ハートに火をつけて！ だれが消す** 鈴木いづみ（写真：荒木経惟／解説：戸川純）【小B6（174×110）・上製ハード丸背／288p】印刷：三松堂印刷／版元：文遊社／**1996.9.20** ＊以下、表記以外は全巻同データ。0487

鈴木いづみコレクション2 短編小説集 **あたしは天使じゃない**（解説：大森望）【410p】製本：難波製本／**1997.4.10** 0529

鈴木いづみコレクション3 SF集I **恋のサイケデリック！**（解説：大森望）【376p】製本：難波製本／**1996.10.31** 0494

鈴木いづみコレクション4 SF集II **女と女の世の中**（解説：小谷真理）【320p】製本：難波製本／**1997.2.11** 0499

鈴木いづみコレクション5 エッセイ集I **いつだってティータイム**（解説：松浦理英子）【272p】製本：難波製本／**1996.12.25** 0508

9.25★ **刺青** 藤沢周【四六・上製ハード丸背／144p】印刷：大日本印刷、製本：加藤製本／版元：河出書房新社／**1996.9.25** 0488

10.20 インターネット裏筋刺激マガジン **ブラックマーケット**（表紙・イラストレーション：ゴッホ今泉／本文デザイン：DON杉山、大阪満、加藤小判（ZAPPA）、石河真由美（CHIP）、高橋観（ゼブラ）／撮影：喜安（ZAPPA）、菊地英二、大嶋健／モデル：愛（LOVE）【A4変（279×210）・平綴じ雑誌／116p】印刷・製本：テムプリント／版元：竹書房／**1996.10.20** 0491

10.26 **マーヴルコミックスアート**（監修：マーヴル・エンターテインメント・グループ・パシフィックリム・リージョナル・オフィス）【A4・上製ハード角背／120p】印刷・製本：羊松堂／版元：小学館プロダクション／**1996.10.26** ＊2カ所片観音、1カ所両観音。糸かがり。0492

10.30〜 **一太郎7のすべて** 阿部信行【B5変（232×188）・並製ソフト／256p】印刷・製本：ルナテック／版元：ジャストシステム／**1996.10.30** ＊カバーデザイン。次項も表記以外は同データ。0493

一太郎8のすべて【320p】**1997.7.20** 0548

9.21★ ちくま文庫 **セックス神話解体新書** 小倉千加子【文庫／272p】印刷・製本：三松堂印刷／版元：筑摩書房／1995.9.21 ＊カバーデザイン。 150 0393

10.1 新潮文庫 **マレー半島すちゃらか紀行** 若竹七海、加門七海、高野宣李（カバー挿画：しりあがり寿）【文庫／336p】本文印刷：三晃印刷、カバー印刷：錦明印刷、製本：憲専堂製本／版元：新潮社／1995.10.1 ＊カバーデザイン。 151 0396

10.5〜 **トーベ・ヤンソン・コレクション1 軽い手荷物の旅** トーベ・ヤンソン（訳：冨原眞弓／編集：清水檀）【四六変（188×120）・上製ハード丸背／252p】印刷：厚徳社、製本：鈴木製本所／版元：筑摩書房／1995.10.5 ＊カバー：OKフロートに高熱空押し。色オペークインキ。以下、表記以外は全巻同データ。 152 0398

トーベ・ヤンソン・コレクション2 **誠実な詐欺師**【186p】1995.12.25 0420
トーベ・ヤンソン・コレクション3 **クララからの手紙**【186p】1996.6.25 0459
トーベ・ヤンソン・コレクション4 **石の原野**【136p】1996.11.5 0496
トーベ・ヤンソン・コレクション5 **人形の家**【232p】1997.2.25 0522
トーベ・ヤンソン・コレクション6 **太陽の街**【224p】1997.9.1 0556
トーベ・ヤンソン・コレクション7 **フェアプレイ**【128p】1997.12.20 0583
トーベ・ヤンソン・コレクション8 **聴く女**【204p】1998.5.5 0598

10.16 竹書房文庫 **おそ松くん** 1〜7 赤塚不二夫（CG制作：東郷久美子）【文庫／各272p】手動写植：高橋幸宏（AD, PRO）、印刷：暁印刷／版元：竹書房／1995.10.16 153 0399, 0400, 0401, 0402, 0403, 0404, 0405

10.25 **夢の痕跡** 20世紀科学のワンダーランドに遊ぶ 荒俣宏【A5変（194×148）・上製ハード丸背／344p】印刷：慶昌堂印刷、製本：黒柳製本／版元：講談社／1995.10.25 ＊冒頭（32ページ）と、真ん中（16ページ）に別色の用紙。 154 0406

10.25 **人達** とり・みき【A5・並製ソフト／194p】印刷：大日本印刷／版元：ぶんか社／1995.10.25 ＊カバー：エンボス加工。 155 0407

10.26 MARVEL SUPER COMICS **ウエポンX** バリー・ウィンザー＝スミス（訳：矢口悟／監修：マーヴル・エンターテインメント・グループ・パシフィックリム・リージョナル・オフィス，イオン）【B5変（257×174）・並製ソフト／128p】手動写植：高橋幸宏（AD, PRO）、印刷・製本：美松堂／版元：小学館プロダクション／1995.10.26 156 0408

11.24〜 MARVEL SUPER COMICS **エックス-メン** 11〜14「エクシキューショナーズ・ソング」シリーズ・全4巻（1.魔弾の射手，2.戦慄の銀仮面，3.悪夢の鏡像，4.時の渦の彼方に）ブランドン・ピーターソン 他（訳：向山貴彦 他／監修：マーヴル・エンターテインメント・グループ・パシフィックリム・リージョナル・オフィス，イオン）【B5変（257×174）・並製ソフト／各112p】手動印字：高橋幸宏（AD, PRO）、印刷・製本：美松堂／版元：小学館プロダクション／1995.11.24〜1996.2.23 ＊1巻はトレーディング・カード付。 157 0411, 0418, 0425, 0428

11.29 バーガーSC DELUXE **甘えんじゃねえよ！** 吉田戦車（題字：味岡伸太郎）【A5・並製ソフト／256p】印刷：共同印刷、製本：国宝社／版元：スコラ／1995.11.29 158 0412

11.30 **ブコウスキー・ノート** チャールズ・ブコウスキー（訳：山西治男）【四六・上製ハード丸背／340p】印刷・製本：中央精版印刷／版元：文遊社／1995.11.30 159 0413

12.16 YOUNG ROSE COMICS DELUXE **ヘテロセクシャル** 岡崎京子【A5・並製ソフト／188p】印刷・製本：大日本印刷／版元：角川書店／1995.12.16 ＊次項も表記以外は同データ。 160 0416

ヘテロセクシャル／製本：コオトブックライン／2004.3.4 ＊上記の改訂版。 1106

12.20 **旅順虐殺事件** 井上晴樹（編集：清水檀）【四六・上製ハード丸背／320p】印刷：明和印刷、製本：矢嶋製本／版元：筑摩書房／1995.12.20 161 0419

12.25★ **ニューヨークの世紀末** 巽孝之（編集：清水檀）【四六・上製ハード丸背／216p】印刷：明和印刷、製本：積信堂／版元：筑摩書房／1995.12.25 162 0421

1.25 MARVEL SUPER COMICS **バットマン／パニッシャー** ゴッサムシティの死闘 バリー・キットソン（訳：石川裕人／監修：DCコミックス・インク，アサノ・エイジェンシー，マーヴル・エンターテインメント・グループ・パシフィックリム・リージョナル・オフィス，イオン）【B5変（257×174）・並製ソフト／112p】印刷・製本：美松堂／版元：小学館プロダクション／1996.1.25 163 0424

1996

平成8年／cozfish 07
藤井裕子 入社。
QuarkXPressを使い、社内で本文まで組む仕事も増えてくる。

2.25 **悪趣味百科** マイケル・スターン（監訳：伴田良輔）【A5変（194×148）・上製ハード丸背／368p】印刷：凸版印刷、製本：加藤製本／版元：新潮社／1996.2.25 ＊スピン3本、天地しおり違い、本文用紙3種類使用。 164 0429

3.11 **美術の解剖学講義** 森村泰昌【四六変（188×124）・上製ハード丸背／272p】印刷：藤原印刷＋栗田印刷、製本：大口製本印刷／版元：平凡社／1996.3.11 165 0432

3.15〜 ¥800本01 **前略 小沢健二様** 平林和史・FAKE（中沢明子・大塚ゆきよ）、村田知樹＋PWM-ML、佐藤公哉、進藤洋子、串田佳子【四六変（188×120）・並製ソフト／シリーズ全て192p】印刷・製本：中央精版印刷／版元：太田出版／1996.3.15 ＊800円でできる本の仕様にあわせてデザインするシリーズ。最初は消費税込みで定価800円だったけれど、途中で消費税が5％に上がり、本体価格800円＋消費税40円になる。小口三方色付け。シリーズ造本設計：祖父江慎。以下、表記以外は全巻同データ。 166 0433

¥800本02 **アイドルバビロン** 〜外道の王国〜 金井覚（カバー・コラージュ：宇川直宏／本文イラスト：由起賢二）1996.3.16 0434

¥800本03 **史上最強のマゾバイブル** 史上最強の思想 観念絵夢 1996.4.19 0440

¥800本04 **自殺直前日記** 山田花子（写真：滝本淳助／カバー表1カラー部分：秋田書店「ヤングチャンピオン」編集部）1996.7.? 0463

¥800本05 **SMAP追っかけ日記** 清水悟志 1996.7.5 0466

¥800本06 **東京ヒップホップ・ガイド** 藤井正・他（全撮影：酒井透）1996.7.12 0468

¥800本07 **消えたマンガ家** 大泉実成 1996.8.20 0482

¥800本08 **渋谷系元ネタディスクガイド** 村田知樹、印南敦史、佐藤公哉、鈴木芳樹、方波見寿（カバーイラスト：濱口健）1996.11.7 0497

¥800本09 **庵野秀明 スキゾ・エヴァンゲリオン** 庵野秀明（編：大泉実成）1997.3.10 0525

¥800本10 **庵野秀明 パラノ・エヴァンゲリオン** 庵野秀明（編：竹熊健太郎）1997.3.10 0526

¥800本11 **自転車不倫野宿ツアー**『由美香』撮影日記 平野勝之、林由美香 1997.4.30 0531

¥800本12 **消えたマンガ家** 2 大泉実成 1997.6.10 0540

¥800本13 **マンガゾンビ** 宇田川岳夫 1997.8.19 0553

¥800本14 **私も女優にしてください** バクシーシ山下 1997.9.30 0565

¥800本15 **あのコがテレビに出てるワケ**「神様!! BOMB!」スタッフ（カバーイラスト：カオルコ／本文イラスト：いぢちひろゆき）1997.9.1 0557

¥800本16 **消えたマンガ家** 3 大泉実成 1997.12.19 0582

1995

平成7年／cozfish 06
版下入稿は減り、徐々にデータ入稿に移行。

12.1〜 MARVEL SUPER COMICS エックス-メン 初期シリーズ・全10巻（1.磁界の帝王マグニートー, 2.超人戦士オメガレッド, 3.炎の怪人ゴーストライダー, 4.異次元人モジョー, 5.美しき決闘者, 6.ジェノーシャの死闘, 7.エクスティクション・アジェンダ終章, 8.魔人マグニートーの復活, 9.銀河帝国シャイアからの生還, 10.アストラル空間の魔王） ジム・リー（訳：榊見慶子 他／監修：マーヴェル・エンターテインメント・グループ・パシフィックリム・リージョナル・オフィス, イオン）【B5変（257×174）・並製ソフト／112〜120p】手動印字：高橋幸宏（AD, PRO）, 印刷・製本：美松堂／版元：小学館プロダクション／**1994.12.1〜1995.9.22** ＊本格アメリカン・コミックスのシリーズ第1弾。0322, 0323, 0338, 0341, 0353, 0358, 0371, 0379, 0389, 0395

12.10 石の夢 宇佐見英治自選随筆集 宇佐見英治【四六・上製ハード丸背／336p】印刷：精興社, 製本：鈴木製本所／版元：筑摩書房／**1994.12.10** ＊カバー：エンボス加工。次項も表記以外は同データ。0325

樹と詩人 宇佐見英治自選随筆集【344p】0326

12.13 かつて… ヴィム・ヴェンダース（訳：宮下誠／構成：鈴木行）【四六変（188×125）・函入・並製ソフト／208p】印刷・製本：凸版印刷／版元：PARCO出版／**1994.12.13** 0327

12.15★ 走れエロス！ 内藤篤【四六・上製ハード丸背／204p】印刷：明和印刷, 製本：積信堂／版元：筑摩書房／**1994.12.15** 0328

12.20★ 物騒なフィクション 起源の分有をめぐって フェティ・ベンスラマ（訳：西谷修）【四六・上製ハード丸背／132p】印刷：明和印刷, 製本：和田製本／版元：筑摩書房／**1994.12.20** 0329

1.5〜 YS COMICS 月光の囁き 全6巻（1.天使の匂い, 2.冷血, 3.逆光, 4.闇のゲーム, 5.白い日, 6.月が囁く）喜国雅彦【B6変（180×127）・並製ソフト／208〜216p】印刷：大日本印刷／版元：小学館／**1995.1.5〜1997.3.5** ＊カバーデザイン。0333, 0375, 0415, 0457, 0490, 0524

1.15 桃源郷の機械学 武田雅哉【A5変・上製ハード丸背／344p】印刷・製本：中央精版印刷／版元：作品社／**1995.1.15** ＊カバー：金箔押し。0334

1.25 虚空の花 南條竹則【四六・上製ハード丸背／148p】印刷・製本：中央精版印刷／版元：筑摩書房／**1995.1.25** ＊カバー：銀箔押し。0335

2.23★ 大人失格 松尾スズキ【四六・並製ソフト／224p】印刷：三松堂印刷, 製本：積信堂／版元：マガジンハウス／**1995.2.23** 0339

4.14〜 MARVEL SUPER COMICS ゴーストライダー 全3巻（1.復讐の精霊, 2.暗黒の処刑人, 3.闇の戦士, 魔界の闘い）1, 2巻：ジャビアー・サルタレス 他, 3巻：ジョン・ロミータ, JR 他（訳：小林等, 間間／監修：マーヴェル・エンターテインメント・グループ・パシフィックリム・リージョナル・オフィス, イオン）【B5変（257×174）・並製ソフト／各112p】手動印字：高橋幸宏（AD, PRO）, 印刷・製本：美松堂／版元：小学館プロダクション／**1995.4.14〜1995.8.25** 0352, 0370, 0388

4.30 天国の悪戯 喜国雅彦【A5・並製ソフト／196p】印刷・製本：共同印刷／版元：扶桑社／**1995.4.30** ＊カバー：金箔押し。小口レインボー。0355

5.30 家族それはヘンテコなもの 原田宗典（装画：土谷尚武）【四六・上製ハード丸背／240p】印刷：旭印刷, 製本：宮田製本所／版元：角川書店／**1995.5.30** 0359

5.30★ クジラを捕って、考えた 川端裕人【A5変（210×140）・上製ハード丸背／272p】印刷：凸版印刷／版元：PARCO出版／**1995.5.30** 0360

6.2〜 恋する惑星【183×182・中綴じ／12p】印刷・製本：K&S／発行：プレノンアッシュ／**1995.6.?** ＊同タイトル映画（監督：ウォン・カーウァイ）のプレス・リリース。0361

恋する惑星【A4変・中綴じ／44p】印刷・製本：K&S／発行：プレノンアッシュ／**1995.7.15** ＊同タイトル映画（監督：ウォン・カーウァイ）の劇場用パンフレット。0377

6.1〜★ BIG S COMICS 今日子 The Accident 全2巻 池上遼一（原作：家田荘子）【B6変（180×127）・約216p】印刷：凸版印刷／版元：小学館／**1995.6.1, 1996.5.1** 0362, 0450

6.3〜★ JETS COMICS アクション大魔王 全3巻 米沢りか【A5・並製ソフト／160〜184p】印刷：凸版印刷／版元：白泉社／**1995.6.3〜1997.5.31** 0364, 0430, 0538

6.10 スピリッツ ボンバー コミックス 永沢君 さくらももこ【B6・上製ハード角背／208p】印刷：凸版印刷／版元：小学館／**1995.6.10** ＊カバー：穴あきリバーシブル。表紙に空押し。0365

6.10〜 スピリッツ非公認コミック パパはニューギニア 1 高野聖一ナ【A5・並製ソフト／148p】印刷：凸版印刷／版元：小学館／**1995.6.10** ＊表紙：寸法違い。0366

パパはニューギニア 2 高野聖一ナ【A5ワイド（210×167）・並製ソフト／216p】印刷：凸版印刷／版元：小学館／**1998.3.10** ＊ノドにボツマンガ。0591

6.15★ 快楽読書倶楽部 風間賢二（イラスト：中山泰（中山カンパニー））【四六・並製ソフト／264p】写植：K&S＋東京オペレーションズ, 印刷・製本：中央精版印刷／版元：創拓社／**1995.6.15** 0367

7.5 アヴァン・ポップ ラリィ・マキャフリイ（編：巽孝之, 越川芳明／訳：白石朗 他／編集：清水檀）【A5変（204×148）・上製ハード丸背／304p】印刷・製本：積信堂／版元：筑摩書房／**1995.7.5** 0374

7.18 踊る目玉に見る目玉 アンクル・ウィリーのザ・レジデンツ・ガイド アンクル・ウィリー（監修：湯浅学／湯浅恵子）【179×179・並製ソフト／240p】印刷・製本：三松堂印刷／版元：文遊社／**1995.7.18** ＊カバーにバーコ印刷。0378

7.24★ ちくま文庫 猿飛佐助 杉浦茂【文庫／240p】印刷：精興社, 製本：鈴木製本所／版元：筑摩書房／**1995.7.24** ＊カバーデザイン。0380

7.25★ 架空のオペラ 三上博史（写真：久留幸子 他）【A5変（200×148）・上製ハード丸背／224p】印刷：大日本印刷, 製本：鈴木製本所／版元：角川書店／**1995.7.25** 0381

7.27 ヤックス障害者たち バクシーシ山下（カバーぬいぐるみ製作：祖父江慎）【四六・並製ソフト／352p】印刷・製本：中央精版印刷／版元：太田出版／**1995.7.27** ＊カバー：型抜き。0382

8.10★ シミュレーションズ ヴァーチャル・リアリティ海外SF短篇集 ケアリー・ジェイコブソン 編（訳：朝倉久志 他）【四六・上製ハード丸背／480p】印刷・製本：中央精版印刷／版元：ジャストシステム／**1995.8.10** 0386

8.24 キャンピィ感覚 a sense of campy 伏見憲明【四六・上製ハード丸背／208p】印刷：三晃印刷, 製本：積信堂／版元：マガジンハウス／**1995.8.24** 0387

8.29 バーガーSC DELUXE 火星ルンバ 吉田戦車【A5・並製ソフト／224p】印刷：共同印刷, 製本：国宝社／版元：スコラ／**1995.8.29** ＊カバー：エンボス加工。小口三方色付け。本文地にグロスメディウム模様。0390

9.15 そういうふうにできている さくらももこ【四六変（190×128）・上製ハード角背／192p】印刷：大日本印刷, 製本：加藤製本／版元：新潮社／**1995.9.15** ＊カバー：銀箔押し。0392

1994-1995

3.22~★ GANGAN COMICS ライオンハート 全5巻 ゆでたまご【小B6 (176×111) /各192p】印刷：凸版印刷／版元：エニックス／**1994.3.22~1995.6.22** ＊カバーデザイン。 0255, 0288, 0330, 0343, 0369

3.24 ももこのいきもの図鑑 さくらももこ【小B6 (176×111) ・上製ハード丸背／200p】印刷・製本：凸版印刷／版元：マガジンハウス／**1994.3.24** ＊表紙：金箔押し。 0256

3.28 BAMBOO COMICS おじゃましまっそ 松井雪子【A5・並製ソフト／146p】手動写植印字：高橋幸宏 (AD, PRO)、印刷：暁印刷／版元：竹書房／**1994.3.28** ＊お助けルーペ付。 0257

3.30★ うんこ ウゴウゴ文学大賞選集 監修：谷川俊太郎、糸井重里、高橋源一郎、荻野目洋子、光岡知足（写真：石本馨、フジテレビ番組広報部）【A5変 (204×146) ・地券装／210p】写植印字：高橋幸宏、印刷・製本：集美堂／版元：フジテレビ出版／**1994.3.30** ＊表紙の芯紙に地券紙を使用。 0258

4.23 ブレンノアッシュ ベストコレクション5 プレストン・スタージェス祭【A4・中綴じ／84p】写植印字下：東京オペレーションズ＋高橋幸宏、印刷・製本：K&S／版元：ブレノンアッシュ／**1994.4.23** ＊映画祭パンフレット。 0262

5.24 ちくま文庫 とりの眼ひとの眼 とり・みき【文庫／208p】印刷：精興社、製本：積信堂／版元：筑摩書房／**1994.5.24** ＊カバーデザイン。 0266

5.30★ リンクスランドへ ゴルフの魂を探して マイケル・バンバーガー（訳：菅啓次郎）【四六・上製ハード丸背／320p】印刷・製本：図書印刷／版元：朝日出版社／**1994.5.30** 0267

6.4★ MOE BOOKS ふたコマ絵本 原マスミ【B5ワイド (257×188) ・上製ハード角背／48p】印刷・製本：大日本印刷／版元：白泉社／**1994.6.4** ＊糸かがり。 0270

6.20~ 竹書房文庫 天才バカボン 全21巻 赤塚不二夫（16巻のみ「山田一郎」）【文庫／272-274p】手動印字：高橋幸宏 (AD, PRO)、印刷：暁印刷／版元：竹書房／**1994.6.20~1996.7.13** 0271, 0272, 0273, 0274, 0275, 0276, 0277, 0278, 0345, 0346, 0347, 0348, 0349, 0350, 0351, 0469, 0470, 0471, 0472, 0473, 0474, 0475

6.25 妊娠小説 斎藤美奈子【四六・上製ハード丸背／260p】印刷：明和印刷、製本：矢嶋製本／版元：筑摩書房／**1994.6.25** 0279

7.20★ ピリピリケーキ号のおかしな航海 ポール・コックス（訳：山下明生／書き文字：あらきしげみつ）【B5変 (260×220) ・上製ハード角背／32p】手動写植印字：高橋幸宏、印刷：多田印刷、製本：大観社製本／版元：リブロポート／**1994.7.20** ＊糸かがり。 0281

7.29~ バーガー SC DELUXE 陰陽師 1~8巻（1.騰地、2.朱雀、3.六合、4.勾陣、5.青龍、6.貴人、7.天后、8.大陰） 岡野玲子（原作：夢枕獏）【A5・並製ソフト・アジロ綴じ／200~272p】印刷：図書印刷、製本：国宝社／版元：スコラ／**1994.7.29~1998.12.18** ＊左右148ミリ。背の月将軍順に並べ替えると、背のイラストがつながる。次項も表記以外は同データ。 0282, 0320, 0372, 0417, 0501, 0554, 0603, 0643

JETS COMICS 陰陽師 全13巻（1.騰地、2.朱雀、3.六合、4.勾陣、5.青龍、6.貴人、7.天后、8.大陰、9.玄武、10.大裳、11.白虎、12.天空、13.太陽）【A5・並製ソフト・無線綴じ／200-430p】版元：白泉社／**1999.7.17~2005.10.4** ＊左右145ミリ。株式会社スコラ倒産後、白泉社から出版。 0675, 0676, 0677, 0686, 0687, 0688, 0697, 0698, 0730, 0831, 0962, 1296, 1325

9.3~ JETS COMICS 獣王星 全5巻 樹なつみ【A5・並製ソフト／200~216p】写植印字：高橋幸宏 (AD, PRO)、印刷・製本：図書印刷／版元：白泉社／**1994.9.3~2003.5.3** ＊カバー：6色刷り。 0290, 0383, 0597, 0776, 1006

9.4 かごめドリーム ツル 寺門孝之【A5変 (193×148) ・上製ハード丸背／144p】印刷：光琳社、製本：新日本製本／版元：光琳社出版／**1994.9.4** ＊天チリ10ミリ。サイン入り限定版あり。糸かがり。次項も表記以外は同データ。 0291

かごめドリーム カメ 0292

9.10 プレストン・スタージェス アメリカン・ドリーマー【B5・中綴じ／28p】写植版下：東京オペレーションズ、印刷・製本：K&S／発行：プレノンアッシュ／**1994.9.10** ＊同タイトル映画（監督：プレストン・スタージェス）の劇場用パンフレット。 0295

9.25 優しい去勢のために 松浦理英子（装画：平野敬子）【四六・上製ハード丸背／288p】印刷・製本：中央精版印刷／版元：筑摩書房／**1994.9.25** ＊本文用紙色紙あり。 0296

9.30 かんがえる人 原田宗典（イラスト：土谷尚武）【四六・上製ハード丸背／228p】印刷・製本：大日本印刷／版元：光文社／**1994.9.30** 0297

10.?~ What's くまちゃん？ モダンチョキチョキズ【B4変・中綴じ／12p】写植印字：高橋幸宏／発行：キューン・ソニーレコード／**1994.10.?** ＊表1に鳴き声袋があり、押すと音が出ます。同タイトルコンサートのパンフレット（くまちゃん型）。以下、表記以外は同データ。 0298

くまちゃん【8p】**1994.11.?** ＊表1に鳴き声袋があり、押すと音が出ます。「くまちゃん文字」で歌詞収録。同タイトルCDのプレス・リリース（くまちゃん型）。 0302

さよならくまちゃん 新春モダチョキ祭り'95／**1995.1.?** ＊同タイトルコンサートのパンフレット（くまちゃん型）。 0331

11.5★ 奥付の歳月 紀田順一郎【四六・上製ハード丸背／272p】印刷：明和印刷、製本：積信堂／版元：筑摩書房／**1994.11.5** ＊カバー：黒箔押し。 0305

11.11 マックス、ニューヨークで成功する マイラ・カルマン（訳：片岡みい子）【A4変 (253×202) ・上製ハード角背／32p】印刷：多田印刷、製本：大観社製本／版元：NTT出版／**1994.11.11** ＊糸かがり。以下、表記以外は全巻同データ。 0306

ウーララー！マックス、パリで恋をする／**1994.11.11** 0307

マックス、ハリウッドでの大仕事／**1994.11.11** 0308

11.24★ ヴァージンスピリッツ 真野朋子（装画：大鹿智子）【四六・上製ハード丸背／208p】組版オペレーション：聚珍社マッキントッシュ・プロジェクト、印刷：三松堂印刷、製本：積信堂／版元：マガジンハウス／**1994.11.24** 0310

11.28 竹書房文庫 もーれつア太郎 全9巻 赤塚不二夫【文庫／274-292p】手動印字：高橋幸宏 (AD, PRO)、印刷：暁印刷／版元：竹書房／**1994.11.28** 0311, 0312, 0313, 0314, 0315, 0316, 0317, 0318, 0319

12.1 MARVEL SUPER COMICS 蛮勇コナン ジョン・ビュッセマ（訳：石田享／監修：マーヴル・エンターテインメント・グループ・パシフィックリム・リージョナル・オフィス、イオン）【B5変 (257×174) ・並製ソフト／112p】手動写植：高橋幸宏 (AD, PRO)、印刷・製本：美松堂、版元：小学館プロダクション／**1994.12.1** 0321

行楽猿 イワモトケンチ、小出裕一（本文写真：石本馨／イラストレーション：友沢ミミヨ、原平真貴雄、池松江里、中村竜太郎、中山隆右／手作業いろいろ：佐々木暁（コズフィッシュ））【A5変（210×138）・並製ソフト／224p】手動写植：高橋幸宏（AD, PRO）、東京オペレーションズ／印刷・製本：凸版印刷／版元：ビレッジセンター出版局／**1993.10.23** 0225

7.1 **お尻の学校** 猛ちゃんの超A感覚修業綺譚【少年篇】横田猛雄（装画：伊集院貴子）【四六変（185×125）・並製ソフト／266p】印刷：三共グラフィック／製本：三森製本所／版元：ミリオン出版／**1993.7.1** *カバー：金箔押し。本文：字間アケ。0205

7.4 **倫敦幽霊紳士録** J・A・ブルックス（訳：南條竹則、松村伸一／撮影：首藤幹夫、神崎恵子）【A5変（210×133）・並製ソフト／432p】手動写植印字：高橋幸宏、印刷：精文堂印刷、製本：大口製本印刷／版元：リブロポート／**1993.7.4** *片観音あり。0206

7.11 **BAMBOO COMICS 友情くん** とがしやすたか【A5・並製ソフト／120p】印刷：秀研社印刷／版元：竹書房／**1993.7.11** *カバー両面印刷。0209

8.1〜 **BIG SPIRITS COMICS 女社長** 全3巻 玖保キリコ（オブジェ制作：朝倉世界一／撮影：小林栄）【A5・並製ソフト／144-164p】印刷・製本：凸版印刷／版元：小学館／**1993.8.1〜1993.12.1** *別丁に立体視写真。0210, 0221, 0237

8.10 **Kodansha Comics 別フレDX 晴峯アイロ／ニンドスハッカッカ** アターシャ松永【A5・並製ソフト／164p】印刷：慶昌堂印刷、製本：国宝社／版元：講談社／**1993.8.10** *両表1。本文は、どちらもひと見開きおきに進行。0212

8.17 **ACTION COMICS 考へる人生。** 原律子【A5・並製ソフト／156p】印刷：共同印刷／版元：双葉社／**1993.8.17** *カバー：金箔押し。0213

8.25 **杉浦茂のちょっとタリない名作劇場** 杉浦茂（編集：清水檀）【B5変（249×182）・上製ハード角背／64p】印刷：多田印刷、製本：積信堂／版元：筑摩書房／**1993.8.25** 0215

8.25〜 **杉浦茂マンガ館** 第1巻 知られざる傑作集 杉浦茂（解説：荒俣宏／編集：清水檀／編集協力：祖父江慎）【四六・上製ハード丸背／384p】印刷：多田印刷、製本：積信堂／版元：筑摩書房／**1993.8.25** *以下、表記以外は全巻同データ。0216
第2巻 懐かしの名作集（解説：糸井重里）【424p】**1993.10.10** 0223
第3巻 少年SF・異次元ツアー（解説：細野晴臣）【408p】**1994.2.1** 0245
第4巻 東洋の奇々怪々（解説：中沢新一）【392p】**1994.6.10** 0271
第5巻 2901宇宙の旅（解説：テリー・ジョンソン、筒井康隆、横尾忠則）【440p】**1996.4.1** *多種類の本文用紙を使用。0437

有限会社 cozfish

1993年9月9日、法人化、代表になる。資本金は300万円。正式社名は有限会社コズフィッシュ。

01〉
9.15 **ウゴウゴ・ルーガ** 編：ウゴウゴ・ルーガ【菊変（195×147）・特殊／128p】印刷・製本：凸版印刷／版元：フジテレビ出版、発売：ビレッジセンター出版局／**1993.9.15** *開くと、しゃべる本（音声IC付）。0218

9.30 **BAMBOO COMICS たわけMONO** ほりのぶゆき【A5変（210×140）・並製ソフト／160p】手動写植印字：高橋幸宏、印刷：暁印刷／版元：竹書房／**1993.9.30** *前見返しはコルクペーパー。0220

10.16 **バーガー SC DELUXE 火星田マチ子** 吉田戦車【A5・並製ソフト／192p】印刷：共同印刷、製本：国宝社／版元：スコラ／**1993.10.16** *ノドに色帯。0224

10.30 **悪夢の種子** スティーヴン・キング インタビュー ティム・アンダーウッド、チャック・ミラー（監訳：風間賢二／訳：唐木誠、村上博基、田中靖／カバータイトル題字：堀内浩平（5歳）／カバー・本文イラストレーション：Dee Dee 工藤）【四六・並製ソフト／456p】手動写植：高橋幸宏（AD, PRO）、印刷：誠和印刷、製本：大観社製本／版元：リブロポート／**1993.10.30** *カバーを開くと裏面は大型ポスター。0226

11.1〜 **BIG S COMICS 月下の棋士** 全32巻（1. 将来の名人なり、2. 必至、3. 力将棋、4. 不戦、5. 血戦、6. 王竜戦、7. 棋神、8. 入魂、9.9四歩、10. 錯乱、11. 記憶、12. 血戦、13. 質問、14. 新種、15. 欠陥、16. 宿命、17. 師弟、18. 次代、19.A、20. 二番の男、21. ゲーム、22. 爆弾、23. 音色、24. 生、25. 朝、26. 三途、27. 時代、28. 歩を継ぐ者、29. 出発、30. 独立、31. 歴史、32. 新世）能條純一（題字：宮川秀子／監修：河口俊彦六段）【B6変（180×127）・並製ソフト／208-224p】印刷：凸版印刷／版元：小学館／**1993.11.1〜2001.7.1** *2001年の最終巻がコズフィッシュでの最後の版下・指定入稿です。0228, 0246, 0263, 0283, 0303, 0336, 0356, 0384, 0409, 0426, 0448, 0464, 0485, 0502, 0513, 0532, 0552, 0572, 0589, 0605, 0630, 0646, 0663, 0682, 0696, 0712, 0727, 0735, 0743, 0768, 0788, 0818, 0840

11.5〜 **JUST BOOK 01 進化するコンピュータ** 遺伝的アルゴリズムから人工生命へ 北野宏明（表紙オブジェ：朝倉世界一／表紙写真：須田慎太郎）【B6・並製ソフト／168p】印刷・製本：大日本印刷／版元：ジャストシステム／**1993.11.5** *シリーズすべての紙粘土オブジェは、朝倉世界一。以下、表記以外は全巻同データ。0230
JUST BOOK 02 フラクタル〈美しさ〉を超えて 徳永隆治【144p】**1993.11.5** 0231
JUST BOOK 03 博士のススメ 理科系人間よ、〈博士〉をめざせ 冨田勝、北野宏明、橋田浩一（表紙・本文写真：須田慎太郎 他）【136p】**1993.11.5** 0232
JUST BOOK 04 マルチメディア 未知なるメディアへの挑戦 紀田順一郎、西垣通、荒俣宏【160p】**1993.11.5** 0233
JUST BOOK 05 インフォスケープ 情報と環境の新たな地平 有澤誠、熊坂賢次、金安岩男【152p】**1994.9.9** 0293
JUST BOOK 06 カオスと知的情報処理 カオスは本当に役に立つのか 奈良重俊、ピーター・ディビス【208p】**1994.9.9** 0294

11.29 **大鹿智子作品集** 空きビルの中庭から「それにもかかわらず私たちは恋をする」をうたうソプラノがきこえてきた。大鹿智子【170×175・上製ハード角背／60p】印刷・製本：共同印刷／版元：リブロポート／**1993.11.29** *表紙：クロス張り箔押し、糸かがり。0234

11.30 **JETS COMICS カモン！恐怖** しりあがり寿【A5・並製ソフト／144p】印字協力：高橋幸宏（AD, PRO）、印刷・製本：廣済堂／版元：白泉社／**1993.11.30** 0235

12.1〜★ **星占恋暦** 1994〜1995年版 CHICO・いぶせん＆メリー樽（表紙・本文イラスト：上田三根子／本文デザイン：鈴木瑠美子／スタジオSheep／本文イラスト：西木和江、海老原彩子、小島千恵子、楠部文）【A5変（188×148）・並製ソフト／各144p】写植：江戸製版印刷、印刷・製本：図書印刷／版元：小学館プロダクション／**1993.12.1, 1994.11.20** *カバー：銀箔押し。0236, 0309

12.6 **ちくま文庫 私は嘘が嫌いだ** 糸井重里（カバー装画：杉浦茂）【文庫／272p】印刷・製本：中央精版印刷／版元：筑摩書房／**1993.12.6** *カバーデザイン。0239

12.29★ **少年歳時記** あがた森魚（絵：谷内六郎／企画プロデュース：香川眞吾／サウンド・プロデュース：鈴木惣一朗）【A4・CDブック／24p】版元：リブロポート／**1993.12.29** 0241

1994

平成6年／cozfish 05
8月から有限会社コズフィッシュの2年度。11月4日4時、浅草観音温泉4階で清水檀（当時・筑摩書房）と結婚式を挙げる。

?.?★ **マーヴルコミックス**【A3変（257×297）・中綴じ／16p】発行：小学館プロダクション／**1994.?.?** *「マーヴルコミックス」シリーズのためのプレス・リリース。0242

2.1〜 ドクター・ドブズ・ジャーナル日本版増刊 PC-PAGE **GURU**（グル）1〜5（表紙アートワーク：早川郁夫）【A4・平綴じ雑誌／156-188p】写植組版：キャナル・コンピュータ・プリント、サンコープロジェクト、シータス、タイプランド、東広、モリヤマ、東京リスマチック、白樹社、高橋幸宏（AD, PRO）、印刷：大日本印刷／版元：翔泳社／**1994.2.1〜1994.6.1** *創刊時の表紙レイアウトは販売用、プレス用の2種あり。5号まで表紙デザインを担当。0247, 0252, 0259, 0264, 0268

2.1 **サバティカル** あるロマンス ジョン・バース（訳：志村正雄／編集：清水檀）【A5変（204×148）・上製ハード丸背／496p】印刷・製本：中央精版印刷／版元：筑摩書房／**1994.2.1** *扉に金箔押し。0248

2.20 **自転車旅行主義** 真夜中の精神医学 吉山リカ（アートワーク：梅原聡一）【四六・上製ハード丸背／296p】印刷：ディグ、製本：小泉製本／版元：青土社／**1994.2.20** *糸かがり。カバーは金インキ先刷り。0251

1992 / 1993 / 1994

10.28 BAMBOO COMICS **おさるでグラッチェ** 朝倉世界一【A5・並製ソフト／146p】印刷：秀研社印刷／版元：竹書房／1992.10.28 0174

11.10 **競売ナンバー49の叫び** トマス・ピンチョン（訳：志村正雄／編集：清水檀）【四六・上製ハード丸背／336p】印刷・製本：中央精版印刷／版元：筑摩書房／1992.11.10 ＊表紙：レインボー泊押し。 0176

11.10 **コンピューターの宇宙誌** ひらめく知的探究者たち 紀田順一郎，荒俣宏【A5変（210×140）・並製ソフト／272p】印刷・製本：大日本印刷／版元：ジャストシステム／1992.11.10 0177

11.30★ **シリコンバレーの夢** ポール・L・サッフォ（訳：日暮雅通／イラストレーション：大鹿智子）【A5・並製ソフト／288p】印刷・製本：東京音楽図書／版元：ジャストシステム／1992.11.30 0179

12.10 **ルビッチ 生誕100年祭**【A4・中綴じ／72p】写植版下：東京オペレーションズ，印刷・製本：K&S／発行：プレノンアッシュ／1992.12.10 ＊映画祭パンフレット。 0180

12.12〜 **スーパージャーナル** 特殊報道写真集 全3巻 監修：並木伸一郎（編集：外松玉緒）【B5変（257×170）・並製ソフト／154〜162p】印刷：暁印刷／版元：竹書房／1992.12.12〜1995.6.16 ＊3冊セット（函入もあり）。 0181, 0219, 0368

12.15 **世界のコンピュータ・マップ '93** PCバトルロイヤル ジャストシステム出版編集部（カバー・本文イラスト：しりあがり寿／本文レイアウト：甲賀美佐子）【A5変（210×140）・並製ソフト／280p】手動写植印字：高橋幸宏(AD, PRO)，印刷・製本：東京音楽図書／版元：ジャストシステム／1992.12.15 ＊巻末に片観音（年表＋相関図）。 0182

12.16 バーガーSC DELUXE **カサパパ** 中川いさみ【A5・並製ソフト／184p】メイン写植印字：高橋幸宏，ネーム印字：報図企，印刷：図書印刷，製本：国宝社／版元：スコラ／1992.12.16 ＊綴じ込みふろくは，謎のカード。 0183

1993

平成5年／cozfish 04
コンピュータを導入したものの，まだ紙の版下での指定入稿が主流。書籍カバー表4にバーコードが入り始める。

1.1 **悲しみの航海** 伊井直行【四六・上製ハード丸背／312p】印刷・製本：大口本印刷／版元：朝日新聞社／1993.1.1 ＊カバー，表紙，本文，帯：すべて未晒クラフト紙のみ。 0186

1.16〜★ BAMBOO COMICS **ストレッサーズ** 全2巻 内田春菊【A5変（210×140）・並製ソフト／136〜144p】手動写植印字：高橋幸宏，印刷：秀研社印刷／版元：竹書房／1993.1.16, 1994.8.17 0187, 0285

2.2 Portrait Collection 1 **恋する老人たち** 荒木経惟 編（編集：清水檀）【A5変（204×148）・上製ハード角背／114p】印刷：多田印刷，製本：積信堂／版元：筑摩書房／1993.2.2 ＊糸かがり。次頁も表紙以外は同データ。 0188

2.2★ Portrait Collection 2 **こどもたちはまだ遠くにいる** 川本三郎 編【118p】 0189

2.5★ YS COMICS **のぞき屋** 山本英夫【B6変（180×127）／234p】印刷：大日本印刷／版元：小学館／1993.2.5 ＊カバーデザイン。 0190

2.20 **日本ロボット創世記** 1920〜1938 井上晴樹【A5変（204×148）・上製ハード丸背／384p】印刷：図書印刷／版元：NTT出版／1993.2.20 0191

2.20 **ももいろぞうさん** 全2巻（1.友達になろう，2.ベッドでのたたかい）ジョン・バターソン【148×182・上製ハード角背／各48p】印刷・製本：集美堂／版元：フジテレビ出版／1993.2.20 ＊カバー：型抜きPP貼り。表紙：写真にあわせてエンボス加工。天チリ：10ミリ。 0192, 0193

2.25〜 **コーリング** 全3巻（1巻のみ特装版あり）岡野玲子（原作：パトリシア・A・マコリップ／特装版CD：橘本一子）【A5変（204×143）・上製ハード丸背／260〜304p】印刷：大日本印刷，製本：東京美術紙工／版元：潮出版社／1993.2.25〜1994.3.10 ＊特装版も同時発売（イメージ音楽CD付，カバー：銀泊押し）。 0194, 0195, 0208, 0254

4.6 **兄弟！尻が重い** 山上龍彦（装画：谷口ジロウ）【四六・上製ハード丸背／272p】印刷：信毎書籍印刷，製本：黒岩大光堂／版元：講談社／1993.4.6 0196

4.10★ **山手線膝栗毛** 小田島隆【四六変（188×122）・上製ハード丸背／244p】印刷・製本：大日本印刷／版元：ジャストシステム／1993.4.10 0197

5.16 YOUNG ROSE COMICS DELUXE **謎のオンナV** 松井雪子【A5・並製ソフト／178p】印刷：旭印刷，製本：大谷製本／版元：角川書店／1993.5.16 0198

5.17 JOUR COMICS **たまちゃん** 小道迷子【A5・並製ソフト／148p】印刷：共同印刷／版元：双葉社／1993.5.17 0199

5.28 **花束** 赤星たみこ短篇集 赤星たみこ【A5・並製ソフト／252p】印刷：慶昌堂印刷／版元：双葉社／1993.5.28 0201

6.1〜 月刊Lady's Comic **シルキー** 1993.6〜1997.4月号【B5・平綴じ雑誌／約322p】印刷：凸版印刷／版元：白泉社／1993.6.1〜1997.4.1 ＊ロゴ，表紙のみ。 0202, 0206, 0211, 0217, 0222, 0229, 0238, 0243, 0249, 0253, 0260, 0265, 0269, 0280, 0284, 0289, 0299, 0304, 0324, 0332, 0337, 0340, 0344, 0357, 0363, 0373, 0385, 0391, 0397, 0404, 0414, 0422, 0427, 0431, 0439, 0449, 0456, 0465, 0480, 0486, 0495, 0503, 0510, 0514, 0523, 0528

6.28〜 YOUNG SUNDAY COMICS **いつも心に太陽を！** 全2巻（1.激浪篇，2.時空篇）喜国雅彦【A5・並製ソフト／200〜208p】印刷：凸版印刷／版元：竹書房／1993.6.28, 1996.6.27 ＊カバー：UVシルク厚盛り印刷。 0203, 0461

7.?〜★ **Monkeys In Paradise** イワモトケンチ【370×140／4p】発行：ヴォルテックスジャパン／1993.7.? ＊『行楽猿』の配布パンフレット。2つ折り。 0204

千秋／脚本：小柳順治】【小B6（175×112）／192-216p】印刷：図書印刷／版元：エニックス／**1991.9.20~1997.7.22** 0129, 0149, 0161, 0165, 0185, 0200, 0214, 0240, 0261, 0287, 0300, 0342, 0354, 0394, 0423, 0442, 0483, 0511, 0520, 0530, 0547

10.? 　**菊池** イワモトケンチ【A4 裏・中綴じ／12p】発行：ヴォルテックスジャパン／**1991.10.?** *映画の配布パンフレット。 0130

10.1~ 　**i-D JAPAN** 1991年10月号~1992年4月号（AD：テリー・ジョーンズ／デザイン：川口久美子、片山尚史、山本淳洋／デザイン協力：土切顕、祖父江慎）【A4ワイド・中綴じ雑誌／142-144p】印刷：シータス＋大日本印刷／版元：ユー・ピー・ユー／**1991.10.1~1992.4.1** *表紙デザインは、ADテリー・ジョーンズ氏のもと祖父江が担当した。創刊時の表紙カメラマンはホンマタカシ氏。 0131, 0134, 0139, 0140, 0144, 0146, 0150, 0156

10.31~ 　**旧約聖書 創世記** 全2巻 藤原カムイ【四六・上製ハード丸背／各220p】印字協力：高橋幸宏(AD, PRO), カネコ／地図作成：GEO（ジェオ），本文印刷：廣済堂，カバー印刷：近代美術，製本：大口製本印刷／版元：徳間書店／**1991.10.31, 1991.11.30** *綴じ込みポスター付。 0132, 0138

11.10 　**ビュフォンの博物誌** ジョル ジュ＝ルイ・ルクレール・ビュフォン（監修・解説：荒俣宏／翻訳：ベカエール直美／協力：今泉忠明 他）【B5変(260×182)・上製ハード丸背／372p】手動写植文字：高橋幸宏，印刷・製本：図書印刷／版元：工作舎／**1991.11.10** *表紙：空押し。帯や運送用ケースのデザインは，当時工作舎のデザイナーだった阿部聡が担当。 0135

11.23~ 　**BAMBOO COMICS 中崎タツヤ作品集1 兎に角** 中崎タツヤ【A5・並製ソフト／144p】印字：高橋幸宏，印刷：大日本印刷／版元：竹書房／**1991.11.23** *小口三方色付け。以下，表記以外は全巻同データ。 0136
BAMBOO COMICS 中崎タツヤ作品集2 酣【144p】**1991.11.23** 0137
BAMBOO COMICS 中崎タツヤ作品集3 お勉強【168p】**1992.8.17** 0164

12.5 　**秘密の動物誌** ジョアン・フォンクベルタ，ペレ・フォルミゲーラ（監修：荒俣宏／訳：管啓次郎／編集：清水櫃）【A5・上製ハード丸背／232p】印刷：多田印刷，製本：積信堂／版元：筑摩書房／**1991.12.5** 0140

1992
平成4年／ cozfish 03
佐々木暁がスタッフに加わる。
アップルコンピュータ（マッキントッシュ クアドラ）を導入。

1.1★ 　**SNEAKER BUNKO**（角川文庫）**雨の日はいつもレイン** 川崎ぷら（カバーイラスト：吉田戦車）【文庫／272p】本文印刷：暁印刷，カバー印刷：暁美術印刷，製本：多摩文庫／版元：角川書店／**1992.1.1** *カバーデザイン。 0145

2.?~ 　**欲望の翼**【A4変(318×225)・中綴じ／12p】印刷・製本：桐原コム／発行：ブレノンアッシュ／**1992.2.?** *同名タイトル映画（監督：ウォン・カーウァイ）のプレス・リリース。 0145
欲望の翼【A4変(280×210)・中綴じ／44p】写植版下：東京オペレーションズ／**1992.3.28** *同名タイトル映画（監督：ウォン・カーウァイ）の劇場用パンフレット。 0154

2.3★ 　**週刊ヤングマガジン** NO.7 1992・2／3号【B5・中綴じ雑誌／356p】印刷：凸版印刷／版元：講談社／**1992.2.3** *どういういきさつだったのか忘れてしまったけれど，増刊号でもないのに1回だけ表紙のデザインをさせてもらいました。 0147

2.15~ 　**SUPER VISUAL COMICS 恐怖劇場** 全2巻 楳図かずお【四六・並製ソフト／各314p】印刷：図書印刷／版元：小学館／**1992.2.15, 1992.3.15** *カバーデザイン。 0148, 0151

3.19 　**MAG COMICS おしごと** しりあがり寿【203×165・上製ハード角背／104p】印刷・製本：大日本印刷／版元：マガジンハウス／**1992.3.19** *本文のカラーページは色・アミ点指定。 0152

3.19★ 　**MAG COMICS 夫とその妻** 玖保キリコ【四六・上製ハード角背／128p】印刷：暁印刷，製本：小泉製本／版元：マガジンハウス／**1992.3.19** *小学館の『いまどきのこども』と同じ仕様。 0153

4.1 　**BAMBOO COMICS もののふの記** ほりのぶゆき【A5変(210×140)・並製ソフト／248p】写植文字：高橋幸宏，印刷：暁印刷／版元：竹書房／**1992.4.1** *本文用紙はすべて半晒クラフト。 0155

4.9 　**ミスター マガジン やあ！** 山田芳裕【A5・並製ソフト／160p】印刷・製本：国宝社／版元：講談社／**1992.4.9** 0157

4.28★ 　**ACTION COMICS KISS ME!!** 全3巻 赤星たみこ（原案：上原秀）【A5・並製ソフト／224-240p】メイン写植文字：高橋幸宏，印刷：三晃印刷／版元：双葉社／**1992.4.28~1992.11.28** *MAC操作の協力は阿部聡。 0158, 0170, 0178

6.?~ 　**傾城之恋**【B4変(318×226)・中綴じ／12p】印刷・製本：K&S／発行：ブレノンアッシュ／**1992.6.?** *同名タイトル映画（監督：アン・ホイ）のプレス・リリース。 0159
傾城之恋【A4変(280×210)・中綴じ／32p】写植版下：東京オペレーションズ／**1992.7.17** *同名タイトル映画（監督：アン・ホイ）の劇場用パンフレット。 0162

6.9 　**女の都** ウィルヘルム・リシャルト博士の性的冒険 伴田良輔【四六・上製ハード丸背／304p】本文印刷：図書印刷，表紙・カバー印刷：栗田印刷，製本：小泉製本／版元：作品社／**1992.6.9** *編集は加藤郁美さん。助手：木庭貴子（＝木庭貴信）。 0160

7.10 　**スピリッツ ボンバー コミックス 神のちから** さくらももこ【四六・上製ハード角背／200p】印刷：凸版印刷，製本：小学館／**1992.7.10** *カバー：エンボス加工＋ツヤ箔＋リバーシブル。表紙芯紙にスポンジ貼り込み。花輪和一氏イラストなどとの組み合わせで全64種類のヴァリエーションがある。 0163

9.1~ 　**少年サンデー ゴーゴー コミックス ちくちくウニウニ** 吉田戦車【144×134・上製ハード角背／172p】印刷：凸版印刷／版元：小学館／**1992.9.1** *カバーイラストは平体がけ。 0166
少年サンデー ゴーゴー コミックス 超ちくちくウニウニ 吉田戦車【四六変(188×134)・上製ハード角背／232p】印刷：大日本印刷／版元：小学館／**1995.7.10** *カバーイラストは長体がけ。 0376

9.19 　**とり・みきのキネコミカ** とり・みき【A5変(204×148)・上製ハード角背／160p】写植文字：高橋幸宏(AD, PRO)，印刷・製本：図書印刷／版元：ソニー・マガジンズ／**1992.9.19** *巻頭作品：トレーシングペーパーに速乾性インキで印刷，すごく臭い。 0168

9.25~ 　**YOUNG ROSE COMICS DELUXE 危険な二人** 岡崎京子【A5・並製ソフト／178p】印刷・製本：大日本印刷／版元：角川書店／**1992.9.25** *次項も表記以外は同データ。 0169
危険な二人 製本：コオトブックライン／**2004.1.26** *新装版。 1089

10.3★ 　**オズマニュアル** 樹なつみ【A4変(304×224)・並製ソフト／100p】印刷・製本：図書印刷／版元：白泉社／**1992.10.3** *カバーデザイン。 0171

10.25 　**データベース夜明け前** 荒俣宏（表紙CG：藤幡正樹）【A5変(210×140)・並製ソフト／280p】印刷・製本：大日本印刷／版元：ジャストシステム／**1992.10.25** *カバーは，バコ印刷。 0172

cozfish I

原宿オフィス。第1期コズフィッシュ。
1990年3月、事務所名をコズフィッシュと決める。まだ大学在学中の**木庭貴信**がスタッフとして加わる。

3.14~
ACTION COMICS **湯の花親子** 全4巻+別巻 山上たつひこ【A5・並製ソフト／各128p】印刷：慶昌堂印刷／版元：双葉社／1990.3.14~1990.12.8 ＊カバー表4写真：祖父江慎。 0057, 0064, 0070, 0084, 0097

3.31~
JETS COMICS **オズ** 全4巻 樹なつみ【A5・並製ソフト／188~284p】写植文字：高橋幸宏（AD, PRO）、印刷・製本：廣済堂／版元：白泉社／1990.3.31~1992.9.2 ＊カバーはバールインキ先刷りでの6色刷り。 0058, 0080, 0124, 0167

4.10~
角川文庫 **完訳 三国志** 全5巻（1.竜戦虎争の巻、2.孔明出陣の巻、3.天下三分の巻、4.南蛮討伐の巻、5.秋風五丈原の巻）村上知行（カバーイラスト：藤原カムイ）【文庫／432p】本文印刷：暁印刷、カバー印刷：暁美術印刷、製本：本間製本、大谷製本／版元：角川書店／1990.4.10~1990.05.25 ＊大アンカット。カバーデザイン。 0059, 0060, 0061, 0068, 0072

4.16~
バーガー SC DELUXE **天職の泉** 全2巻 中川いさみ【A5・並製ソフト／172~192p】写植文字：高橋幸宏（制作舎）、ネーム印字：報図企、印刷：図書印刷、製本：国宝社／版元：スコラ／1990.4.16, 1994.10.29 ＊カバーの人形も中川さん作。 0065, 0301

4.27
別冊近代麻雀4月27日増刊号 **YOUNGキクニ** 喜国雅彦【B5・平綴じ雑誌／240p】写真印字：高橋幸宏（制作舎）／版元：竹書房／1990.4.27 0066

5.1★
JETS COMICS **説教 小栗判官** 近藤ようこ【A5・並製ソフト／200p】メイン写植印字：高橋幸宏（制作舎）、印刷・製本：廣済堂／版元：白泉社／1990.5.1 0067

5.30
JETS COMICS **イカすバカウマ天国** 蛭子能収（写真撮影：小森英樹）【B6変（172×127）・並製ソフト／292p】印字協力：高橋幸宏（制作舎）、印刷・製本：図書印刷／版元：白泉社／1990.5.30 0073

5.31★
ブナなヒトと呼ばれたい 押切伸一【小B6（175×112）・上製ハード丸背／240p】印刷：旭印刷、製本：宮田製本／版元：角川書店／1990.5.31 ＊カバー：安座上真紀子。 0074

6.21
WEEKLY漫画アクション6月21日増刊 **COMIC 麒麟様** 花の号（表紙絵：吉田戦車、しりあがり寿 他／ロゴづくり：外枯玉雄）【B5・平綴じ雑誌／332p】写植印字：高橋幸宏（制作舎）、前田成明（スタヂオ D）、印刷：三晃印刷／版元：双葉社／1990.6.21 0076

7.1~
JAPAN COLLEGE CHART **JACC** No.14~no.22（表紙アート：谷口ジロー、スージィ甘金、オヤマダヨウコ 他）【B5・中綴じ／8~12p】発行：JACC事務局／1990.7.1~1991.3.1 ＊学生用フリーペーパー。 0077, 0081, 0083, 0087, 0091, 0095, 0101, 0107, 0111

7.5~★
YS COMICS **紅狼** 全2巻 岡村賢二、鷹匠政彦（原作）【B6変（180×127）／226~242p】印刷：人日本印刷／版元：小学館／1990.7.5, 1990.12.5 0078, 0096

9.27
遊びじゃないんだっ RCサクセション【A5変（202×143）・並製ソフト／192p】メイン写真印字：高橋幸宏（AD, PRO）、共同印刷、製本：西村印刷製本／版元：マガジンハウス／1990.9.27 ＊巻頭6ページ折り込み、巻末絵葉書付。 0086

10.5~★
YS COMICS **最終フェイス** 全2巻（1.一条かれん、2.美しい）小林よしのり【B6変（180×127）／226~234p】印刷：大日本印刷／版元：小学館／1990.10.5, 1991.5.5 ＊カバーデザイン。 0088, 0115

10.31~
角川コミックス **親鸞** 全5巻（1.阿修羅のように、2.善く信ぜよ、3.心を一乗に帰す、4.専修念仏に生きる、5.本願の海へ）バロン吉元、山folders哲雄（原案）【四六・上製ハード角背／224~240p】メイン写植印字：高橋幸宏（AD, PRO）、印刷：横山印刷、製本：宮田製本所／版元：角川書店／1990.10.31~1991.2.28 0090, 0094, 0099, 0106, 0110

11.10~
スピリッツ ゴーゴー コミックス **伝染るんです。** 全5巻 吉田戦車【A5変（204×148）・上製ハード丸背／144~182p】印刷：凸版印刷／版元：小学館／1990.11.10~1994.08.20 ＊乱丁・落丁デザイン。 0092, 0142, 0184, 0250, 0286

1991
平成3年／cozfish 02
漫画本のデザインが中心。写植・版下・乱丁入稿の時代。書籍は、電算写植が主流だった。

1.5~
ACTION COMICS **山田タコ丸くん** 全3巻 朝倉世界一【A5・並製ソフト／144~160p】印刷：三晃印刷／版元：双葉社／1991.1.5~1992.10.28 ＊1巻：本文中に蓄光印刷マンガあり。1巻のみ本文用紙に色上質を使用。2巻：匂い印刷。3巻：示温印刷。 0102, 0141, 0173

1.20
MAG COMICS **ライフ** イワモトケンチ【A5変（203×143）・並製ソフト／280p】和文タイプ：幸文社、印刷：三昇印刷、製本：西村印刷製本／版元：マガジンハウス／1991.1.20 ＊ネームにタイプライター活字を使用。 0105

2.15
WINGS COMICS **底抜けカフェテラス** しりあがり寿、西家ヒバリ（制作協力：手塚能理子、木庭貴信（SLEEPY DANCERS））【A5・並製ソフト／162p】印字協力：高橋幸宏（AD, PRO）、印刷・製本：図書印刷／版元：新書館／1991.2.15 0109

3.27
ACTION COMICS **御伽草子** 花輪和一【A5・並製ソフト／232p】印字協力：高橋幸宏（AD, PRO）、笹徳印刷工業／版元：双葉社／1991.3.27 ＊本文巻頭：金インキ腐食。 0113

5.16
バーガー SC DELUXE **いじめてくん** 吉田戦車【A5・並製ソフト／192p】前付・後付印字：高橋幸宏（AD, PRO）、ネーム印字：報図企、印刷：共同印刷、製本：国宝社／版元：スコラ／1991.5.16 0117

5.21
大東亞科學綺譚 荒俣宏（編集：清水瞳）【A5変・上製ハード丸背／448p】印刷・製本：中央精版印刷／版元：筑摩書房／協力：木庭貴信＋高橋幸宏（AD, PRO）／1991.5.21 ＊糸かがり。 0118

6.16~
まんがくらぶ増刊号 **ヤングクラブ** 6~8月号【B5・中綴じ雑誌／各232p】写植印字：高橋幸宏（AD, PRO）、印刷：大日本印刷／版元：竹書房／1991.6.16~1991.8.16 ＊月刊ヤングコミック誌。3号で廃刊。 0119, 0123, 0125

6.20
新装版 **反日本人論** エコラディカルな地球人のために ロビン・ギル（序文：エドウィン・O・ライシャワー）【B6・並製ソフト／416p】写植：CAPS+東京オペレーションズ、印刷：杜陵印刷、製本：田中製本印刷／版元：工作舎／1991.6.20 ＊新装版。 0120

6.27~
黃犬本 papers '89~'90 四方田犬彦【四六・並製ソフト／448p】手動写植印字：高橋幸宏（AD, PRO）、印刷・製本：文唱堂印刷／版元：扶桑社／1991.6.27 ＊カバー：銀箔押し。本文：パラパラィラスト。次項も表記以外は同データ。 0121
赤犬本 papers '91~'92【592p】印刷・製本：中央製版印刷／1993.10.31 0227

8.20
BAMBOO COMICS **シャングリラ** 能條純一【A5・並製ソフト／184p】写植印字：高橋幸宏（AD, PRO）、印刷：秀研社印刷／版元：竹書房／1991.8.20 ＊レイアウト担当：外枯玉雄（コズフィッシュ）。 0126

8.31★
JETS COMICS **カトレアな女達** 松苗あけみ【A5・並製ソフト／172p】印字協力：高橋幸宏（AD, PRO）、印刷・製本：廣済堂／版元：白泉社／1991.8.31 0127

9.20~
GANGAN COMICS ドラゴンクエスト列伝 **ロトの紋章** 全21巻 藤原カムイ（原作・設定：川又

1988

昭和63年／29歳。**フリーランス オフィス間借り**
フォー・セールを辞めて、フリーとなる。
原宿にあった知人の事務所を間借りする。

6.20
映画的！ 沢田康彦, 畑中佳樹, 斎藤英治, 宇田川幸洋（イラスト：玖保キリコ）【B5変（256×148）・並製ソフト／208p】印刷：文昇堂＋西崎印刷, 製本：石津製本／版元：フィルムアート社／1987.6.20 ＊糸かがり。 0019 bc.18

8.31
JETS COMICS ひぃぴぃ・じぃびぃ とり・みき【A5・並製ソフト／256p】印刷・製本：廣済堂／版元：白泉社／1987.8.31 0021 bc.19

12.7
フェリカ別冊 ウブリエール NO.1（編集：野々村文宏, 木庭貴信, 深澤かずみ）【A4ワイド・中綴じ雑誌／148p】印刷：凸版印刷／版元：フォー・セール／発売：CBS・ソニー出版／1987.12.7 ＊次項も表記以外は同データ。 0022 bc.20
フェリカ別冊 ウブリエール NO.2（編集：野々村文宏／デザイン：田中登百代, 木庭貴信, 坂本志保, 太田あけみ, 榎本是朗）【170p】印刷：大日本印刷／1988.4.7 ＊2号で廃刊。 0025

12.21
山上たつひこの 湯の花親子 山上たつひこ【四六・並製ソフト／224p】印刷・製本：大日本印刷／版元：読売新聞社／1987.12.21 0023 bc.21

9.3
カードギャラリースペシャル CYNICAL KIDS KIRIKO'S CARDBOOK 玖保キリコ【四六変（110×188）・カードブック／16枚】印刷：大日本印刷／版元：白泉社／1988.9.3 ＊表紙：型抜きあり。カード：ミシン目入りのキャラカ綴じ。 0027 bc.22

11.1〜
コミック旧約聖書 創世記 全II巻 藤原カムイ【四六・上製ハード角背／208〜224p】印字協力：コア・アート, 高橋幸宏（制作舎）, 印刷・製本：凸版印刷／版元：コア出版／1988.11.1, 1989.6.25 ＊ビニールカバー。表紙：銀箔押し。 0028, 0036 bc.23

11.2
アレルギィ 玖保キリコ【A5・函入・上製ハード角背／176p】印字協力：高橋幸宏（制作舎）, 印刷：大日本印刷／版元：白泉社／1988.11.2 ＊表紙：空押し。本文用紙：半晒クラフト。 0029 bc.24

11.20
こんなビデオが面白い ファンタスティック映画編【四六変（ビデオサイズ）・函入・並製ソフト／288p】写植印字：高橋幸宏（制作舎）, 印刷：中央精版印刷／版元：世界文化社／1988.11.20 ＊本の出し入れをすると表紙の目玉が動く。 0030 bc.25

12.5〜
YOUNG SUNDAY COMICS 傷だらけの天使たち 喜国雅彦【A5・上製ハード角背／192p】印刷：大日本印刷／版元：小学館／1988.12.5 ＊大学の先輩, 喜国さんとの初仕事。カバー：銀箔押し, 裏印刷あり。以下, 表記以外は全巻同データ。 0031 bc.26
YOUNG SUNDAY COMICS 続 傷だらけの天使たち／1990.2.20 0055
YOUNG SUNDAY COMICS 完結篇 傷だらけの天使たち／1991.11.1 0133

12.16
バーガーSC DELUXE G 小池桂一【A5・並製ソフト／296p】本文写植印字：報図企／カバー・表紙・前付ページ写植印字：高橋幸宏（制作舎）, 印刷：図書印刷, 製本：国宝社／版元：スコラ／1988.12.16 0032 bc.27

12.21
Tarzan books 体でっかち 野田秀樹（イラスト：しりあがり寿）【菊変（196×141）・上製ハード丸背／168p】印刷：凸版印刷, 製本：西村印刷製本／版元：マガジンハウス／1988.12.21 0033 bc.28

1989

昭和64年（=平成元年）／30歳。**結核**
昭和天皇崩御の日に, 結核で入院。
大喪の礼の日に退院。

3.3〜
BAMBOO COMICS mahjong まんが王 喜国雅彦【A5・並製ソフト／192p】印刷：大日本印刷／版元：竹書房／1989.3.3 ＊別丁シ

ール付。カバー袖にふろく付, カバー裏印刷あり。 0035
BAMBOO COMICS mahjong まんが王【196p】1991.1.15 ＊3D印刷＋3Dめがね付。巻頭口絵に蓄光印刷, カバー裏印刷あり。 0585
近代麻雀ブックス mahjong まんが王【B6】印刷：凸版印刷／1998.1.6 ＊廉価版。 0585
近代麻雀ブックス mahjong まんが王【B6／196p】印刷：凸版印刷／1998.8.27 ＊廉価版。 0622 bc.29

6.25
ビクターブックス とりの眼ひとの眼 とり・みき（口絵写真：平野正樹）【四六・上製ハード丸背／244p】写植印字：高橋幸宏, 印刷：図書印刷／版元：ビクター音楽産業／1989.6.25 ＊本文のセンターにパラパラマンガ。 0037 bc.30

7.10
どうぶつ自慢 沢田康彦 編（荒木陽子, しりあがり寿, 武田花, 山上たつひこ, 祖父江慎 他／カバー写真：梶洋哉）【四六・上製ハード丸背／306p】メイン写植印字：高橋幸宏（制作舎）, 印刷：K&S, 製本：ナショナル製本／版元：弓立社／1989.7.10 ＊カバー写真・別丁広告イラスト：祖父江慎。 0038 bc.31

7.20
新装版 屋久島発 地球感覚, スワミ・プレム・プラブッダ【四六・並製ソフト／368p】印刷：新栄堂＋精美社, 製本：田中製本印刷／版元：工作舎／1989.7.20 ＊新装版。 0040 bc.32

7.25
core comics 彼方へ 1 Dr.カントの宇宙創世記 藤原カムイ【四六・上製ハード丸背／176p】印刷・製本：松浦印刷／版元：コア出版／1989.7.25 0041 bc.33

9.1
パリ, シネマ ジャン・ドゥーシェ, ジル・ナドー（訳：梅本洋一）【B5・上製ハード角背／248p】印刷：文昇堂＋広瀬製版, 製本：岩本製本／版元：フィルムアート社／1989.9.1 ＊表紙：クロス装。 0042 bc.34

9.25
新潮文庫 恋はあせらず 永倉万治（カバーイラスト：しりあがり寿）【文庫／192p】本文印刷：三秀舎, カバー印刷：錦明印刷, 製本：加藤製本／版元：新潮社／1989.9.25 ＊はじめての文庫本仕事。カバーデザイン。 0043 bc.35

10.3
シニカル・ヒステリーアワー絵本 1 トリップ・コースター 玖保キリコ【四六変（148×130）・上製ハード角背／32p】写植印字：高橋幸宏（制作舎）, 印刷・製本：図書印刷／版元：白泉社／1989.10.3 ＊ビニールカバー。表紙：空押し。糸かがり。以下, 表記以外は全巻同データ。 0044
シニカル・ヒステリーアワー絵本 2 へんしん！ 0045
シニカル・ヒステリーアワー絵本 3 夜は楽し 0046
シニカル・ヒステリーアワー絵本 4 うたかたのうた 0047

11.?★
スクリーミング・マッドジョージの超現実的世界【B4・中綴じ／8p】発行：ポニーキャニオン／1989.11.? ＊特殊メイクアーティスト, スクリーミング・マッドジョージさんのパンフレット。 0048 bc.17

12.12〜
月刊シンバッド 創刊号〜no.17（シンボルイラスト：鏡泰裕）【B5・中綴じ雑誌／約274p】大日本印刷／版元：竹書房／1989.12.12〜1991.4.12 ＊月刊コミック雑誌の表紙デザイン。途中で雑誌名は, カタカナ表記になりました。 0049, 0052, 0053, 0056, 0063, 0069, 0075, 0079, 0082, 0085, 0089, 0093, 0098, 0103, 0108, 0112, 0114 bc.38

12.23
JETS COMICS くすぐり様 吉田戦車【A5・並製ソフト／176p】写植印字：高橋幸宏（制作舎）, 印刷・製本：廣済堂／版元：白泉社／1989.12.23 0050 bc.39

1990

平成2年／31歳。
事務所がせまくなり, 同じビルの払いフロアに引っ越し。
事務所の名前を考える。

2.16
バーガーSC DELUXE 戦え！軍人くん 2 古山戦車【四六・並製ソフト／200p】フォーマット設計：田中登百代／本文写植印字：報図企／カバー・表紙・見出写植印字：高橋幸宏（制作舎）, 印刷：共同印刷, 製本：国宝社／版元：スコラ／1990.2.16 ＊カバー：エンボス＋金箔押し。 0054 bc.40

祖父江慎(そぶえ・しん)

1959(昭和34)年5月21日、愛知県生まれ。O型。
1964(昭和39)年、神明保育園に入園。ももぐみ。
1966(昭和41)年、木曽川町立黒田小学校に入学。
1970(昭和45)年、一宮市立北方小学校に転校。
1972(昭和47)年、一宮市立北方中学校に入学。
1975(昭和50)年、愛知県立北松高校美術科に入学。
1978(昭和53)年、大学受験に失敗。浪人。

1979(昭和54)年、**多摩美術大学グラフィックデザイン科**に入学。上京。

1980

昭和55年／21歳。
多摩美術大学2年生。
2学年先輩の**しりあがり寿**さんに誘われて**漫研**に入部。
漫研には、**喜国雅彦**さんもいた。

9.16 **漫畫雑誌 タンマ 第五之巻**【B5・平綴じ(針金)／300p】印刷：木下印刷／発行：多摩美術大学まんが研究会／**1980.9.16** ＊多摩美術大学漫研同人誌。表紙のデザインは先輩の井口裕士さんとの共同制作。目次やあとがきは、当時漫研部長のしりあがり寿さん。0001 bc.1

1981

昭和56年／22歳。**大学中退、工作舎アルバイト**
工作舎でアルバイトをはじめる。AD **森本常美**氏のもと広告チームでアシスタント。資生堂、CBSソニー、シチズン、マクセルなどの企業ものデザインのお手伝いが中心。月刊雑誌「遊」の手伝いもさせてもらう。最初の担当は、写植文字の手配係。……で、そのまま大学中退。

1982

昭和57年／23歳。**工作舎社員・広告チームアシスタント**
方眼紙、ロットリングの使用は禁止。烏口とケント紙だけでの版下製作。職人技を学ぶ。『遊』編集長の松岡正剛が退社。

1983

昭和58年／24歳。
書籍チームに異動して**海野幸裕**氏のアシスタント。
数ヵ月後、再び広告デザインチームに異動し、**宮川隆**氏のアシスタントに。

4.10 **愛の病気** 岩井寛、秋山さと子(挿絵：高橋留美子／エディトリアルディレクション：松岡正剛)【四六・並製ソフト／248p】印刷：杜陵印刷、製本：田中製本印刷／版元：工作舎／**1983.4.10** ＊海野幸裕氏の指導による初めての書籍のお手伝い仕事。0002 bc.3

?.? **ラフォーレ原宿 WEB-4 ダさい。**(デザイン：宮川隆)【A3変(284×284)・中綴じ／24p】発行：ラフォーレ原宿／**1983.?.?** ＊アシスタントも。マンガも描かせてもらった。0003 bc.4

1984

昭和59年／25歳。**工作舎アートディレクター**
工作舎のアートディレクターが退社したため、仮アートディレクターになる。はじめて書籍をまかされ、**十川治江**氏から見積計算法を学ぶ。

4.14★ **空海グラフィティ**(デザイン：工作舎)【510×366・新聞スタイル／32p】印刷：三映印刷／版元：東映／**1984.4.14** ＊弘法大師入定1150年御遠忌記念出版、B2サイズ、表紙は4つ折り。レイアウトのお手伝い。0004 bc.5

8.15 **屋久島発 地球感覚**、スワミ・プレム・プラブッダ【B6・並製ソフト／366p】印刷：新栄堂＋精興社、製本：田中製本印刷／版元：工作舎／**1984.8.15** ＊造本プランからフィニッシュまでまかされた最初の本。カバー用紙：芯入りの包装紙、オペークグリーンインキ。0005 bc.6

1985

昭和60年／26歳。
夜は、**しりあがり寿**氏と共に自宅でマンガ本づくり。

1.1〜 **HIT BIT BOOKS-1 ビットの本** 情報科学入門 品川嘉也(ビット計算・執筆：河野貴美子／表紙ビジュアル：藤幡正樹／本文イラストレーション：本田年一／企画：ソニー／製作：工作舎)【四六・並製ソフト／

80p】印刷・製本：精興社／版元：ソニー／**1985.1.1** ＊糸かがり。ソニーファミリーコンピュータHITBITPITの販売促進用書籍、電器店で販売。チームでデザイン。次項も表記以外は同データ。0006

2.20 **HIT BIT BOOKS-2 数楽！数を楽しむパノラマ・ワールド** 米沢敬／**1985.2.20** 0008 bc.7

3.15 **反日本人論** ドドにはじまる ロビン・ギル(序文：エドウィン・O・ライシャワー)【B6・並製ソフト／416p】写植：CAPS＋東京オペレーションズ／印刷：杜陵印刷、製本：山中製本印刷／版元：工作舎／**1985.3.20** ＊本文用紙：ハイバルキー。全部まかされてデザインできた2冊めの書籍。0007 bc.8

NEXT ONE IT'S A STANDARD NEXT ONE 編集室(プロデュース：アーキシップデザインリサーチ／写真：工作舎)【A5変(212×132)・函入・並製ソフト／144p】印刷：精興社／製作：サッポロビール／**1985.3.15** ＊がんばれ、リッポロビール新製品「NEXT ONE」の販促用コンセプトブック。チームでデザイン。0009 bc.9

7.20〜 **JETS COMICS エレキな春** しりあがり寿(＋SLEEPY DANCERS)【A5・並製ソフト／200p】印刷・製本：廣済堂／版元：白泉社／**1985.7.20** ＊以下、表記以外は全巻同データ。0010 bc.10
JETS COMICS おらあロココだ！【208p】印字協力：東京オペレーションズ／**1987.3.3** 0017
JETS COMICS 夜明ケ【256p】**1990.5.14** 0071

10.15 **超学習 サイ科学からのアプローチ** 関英男(イラストレーション：山口喜造)【B6・並製ソフト／240p】写植：K&S＋東京オペレーションズ、印刷・製本：K&S／版元：工作舎／**1985.10.15** 0011 bc.11

12.31 **本朝幻想文学縁起 震えて眠る子らのために** 荒俣宏【四六・上製ハード丸背／446p】写植：東京オペレーションズ、印刷：精興社、製本：田中製本印刷／版元：工作舎／**1985.12.31** ＊本文：活版印刷。カバー：うずまきラインのスクリーントーンを使ってトレスコープで製版。金箔押し。0012 bc.12

1986

昭和61年／27歳。
夜は、渋谷の**山崎春美**宅にいりびたり、雑誌内雑誌となった「HEAVEN」のレイアウトやレコードのデザインをする。

4.5 **キルヒャーの世界図鑑 よみがえる普遍の夢** ジョスリン・ゴドウィン(訳：川島昭夫／解説：澁澤龍彦、中野美代子、荒俣宏)【A5変(210×135)・上製ハード丸背／318p】写植：K&S＋東京オペレーションズ、印刷・製本：K&S／版元：工作舎／**1986.4.5** ＊表紙：空押し。0013 bc.13

4.5 **どてらい奴ら** 町田町蔵(FROM 至福団)【B6・カセットブック／84p】製版：本州プロセスセンター、印刷：笹telessen印刷工業／版元：JICC出版局／**1986.4.5** ＊渋谷の山崎春美宅でデザイン作業。町田町蔵は、町田康の旧芸名。プラスチックケース＋カセット＋冊子。0014

5.5 **カオスの自然学** 水、大気、音、生命、言語から テオドール・シュベンク(訳：赤井敏夫／序文：J・Y・クストー／本文イラスト：ヴァルター・ロッゲンカンプ)【四六・上製ハード丸背／328p】印刷：杜陵印刷、製本：田中製本印刷／版元：工作舎／**1986.5.5** ＊本文用紙2種類。0015 bc.15

1987

昭和62年／28歳。**forsale・アートディレクター**
工作舎を退社し、**秋元康**氏の新出版会社(株式会社フォー・セール)のアートディレクターとして1年間の契約社員を勤める。書籍はまだ金属活字が多かった。

2.25 **形の冒険** ランスロット・ロウ・ホワイト(訳：幾島幸子／解説：金子務)【四六・上製ハード丸背／332p】印刷：杜陵印刷、製本：田中製本印刷／版元：工作舎／**1987.2.25** ＊工作舎社員時代、最後の書籍デザイン。0016 bc.16

5.25〜 **BIG SPIRITS COMICS いまどきのこども** 全13巻 玖保キリコ【四六・上製ハード角背／各144p】印刷：凸版印刷／版元：小学館／**1987.5.25〜1994.1.10** ＊ビニールカバー、表紙：銀箔押し。表紙のインキは、毎回特別に練ってもらった。0018、0020、0024、0026、0034、0039、0062、0100、0116、0122、0128、0175、0244 bc.17
BIG SPIRITS SPECIAL いまどきのこども カードブック 玖保キリコ【四六・カードブック／21枚】印刷：凸版印刷／版元：小学館／**1990.1.10** 0051

⟨1/16 SCALE⟩ SOBUE SHIN + cozfish 1980〜2016 BOOK DESIGN PERFECT LIST

○○○○ 平成00年／cozfish 00
　　　　特記事項。入社・退社**スタッフ名**。

- 年号。
- コズフィッシュ創立からの年数。

| カバー 1/16サイズ | 本表紙 1/16サイズ | 本文 1/16サイズ |

シリーズ名 **タイトル** サブタイトル 巻数 著者名（サブ著者名1, サブ著者名2）【判型・仕様／ページ数p】印刷：印刷所（PD：プリンティングディレクター名 など），製本：製本所／版元名（発売：発売所名）／**発行年月日**00 ＊特記事項。通し番号0000。

発行日 ★

00.

- 1993年に法人として設立した有限会社コズフィッシュの年度数です。
- すいませんが★マークのついてるものは本編では紹介されてません。
- 画像はすべて1/16サイズ。ページ右端のスケールも参考にしてね。
- 書店で取り扱いがないものについては地にグレーを引いてあります。

bc.00　コズフィッシュ以前の本。
(before cozfish)

00　シリーズごとの番号です。本編の整理番号と連動しています。担当別に色分けしてます。スタッフは，以下のとおりです。

祖父江 慎
＋
- 木庭貴信　1990-1997
- 佐々木 暁　1992-1997
- 藤井裕子　1996-1997
- 柳谷志有　1997-2008
- 大津千秋　1998-2000
- 芥 陽子　2000-2006
- 阿部 聡　2002-2005
- 吉岡秀典　2003-2011
- 安藤智良　2005-2011
- 佐藤亜沙美　2006-2014
- 福島よし恵　2008 —
- 鯉沼恵一　2008 —
- 柴田 慧　2011-2014
- 小川あずさ　2011 —
- 藤井 瑶　2016 —
- 外部

- コズフィッシュ（スタッフ不特定のいろいろ）
- 祖父江といっしょにデザイン
- スタッフひとりでデザイン

　コズフィッシュでのデザインワークは，ポスター・CD・グッズ・プロダクト・WEB・空間デザイン……などなどいろいろです。そのなかでも本のデザインが大半をしめています。そこで，過去のブックデザインだけに絞って全ての本を年代順にまとめてみました。

　本の仕事は，たいてい担当者をひとりに決めて，祖父江慎＋担当者という形ですすめてます。以下ページの各書籍につけたマークの色（右表）は，担当スタッフ名で，特に担当を決めてないものは赤色のマークをつけました。同じクレジットでも，ぼくとスタッフのどちらのイメージが強く反映されているのかは，仕事によってまちまちなんですよ。

　画像は1/16サイズです。小口側にスケールをつけてみましたケロ。

アートディレクション + ブックデザイン + 執筆 + レイアウト + 遅れ　祖父江慎

デザインアシスト　五十嵐由美

コズフィッシュ歴代のみなさま：柳谷志有
芥陽子
吉岡秀典
安藤智良
佐藤亜沙美
福島よし恵
鯉沼恵一
柴田慧
小川あずさ
藤井瑶

祖父江慎 + コズフィッシュ

2016年3月1日発行　初刷（発行日をのがした版）　450部
2016年4月15日発行　初刷（訂正シールで修正版）　3050部
2016年6月11日発行　二刷　1200部
2020年4月1日発行　三刷　1000部

著者　祖父江 慎
デザイン　有限会社コズフィッシュ
発行人　三芳寛要
発行元　株式会社パイ インターナショナル
〒170-0005　東京都豊島区南大塚2-32-4
TEL: 03-3944-3981　FAX: 03-5395-4830
e-mail: sales@pie.co.jp

印刷　凸版印刷株式会社
製本

©2016 Shin Sobue / PIE International
ISBN978-4-7562-4785-8 C3070
Printed in Japan
本書の収録内容の無断転載・複写・複製等を禁じます。
ご注文、乱丁・落丁本の交換等に関するお問い合わせは、
小社営業部までご連絡ください。

編集　釣木沢美奈子
撮影　土井文雄
執筆　臼田捷治
翻訳　管啓次郎
プリンティングディレクター　金子雅一（凸版印刷）
フォントディレクター　紺野慎一（凸版印刷）
校正・校閲　初代：田宮宣保
　　　　　　二代目：中村正則（パイ インターナショナル）
制作協力　福士祐
　　　　　清水檀
制作催促　中村正則 + 三芳寛要（パイ インターナショナル）
催促営業　初代：梶原武彦（凸版印刷）
　　　　　二代目：三井寛之（凸版印刷）
　　　　　三代目：石井律（凸版印刷）

奥付

る人だ。

　きちんとした書籍ならたいてい本文が終わった次の奇数ページにある。廉価本や最近の文庫本だったらだけ奥付が入っているものも多かった。そんな本を見ると、書店から戻り広告ページよりさらに後、本文用紙の一番最後の偶数ページにある。

　最近は、あまり見かけなくなったけど、ぼくが学生時代使っていた学習参考書には、カバー表3側の袖にだけ奥付が入っているものも多かった。そんな本を見ると、書店から戻ってカバーだけかけ替えてしまえば、りカバーだけかけ替えてしまえば、

本の最後のほうには、その本の発行者や発行日の書かれた奥付ページが必ずある。まずそこから開く人は、たいてい出版関係の仕事をしている人だ。

　最近は、あまり見かけなくなったことになるのかしら？って考えてしまう。その本は版を重ねたことになるのかころだ。奥付ページのレイアウトって、一番本の性格ができやすい場所なのだ。どこに奥付があるのかによって本の立ち位置が見えてくる。欧米ではフォーマット化された奥付もカッコイイけど、それぞれの内容に似合う巻頭で出版社の所在地をうたいあげ奥付もやっぱり捨てがたいよ。

CREDIT 402